世界博物館

THE BEST GLOBAL MUSEUMS

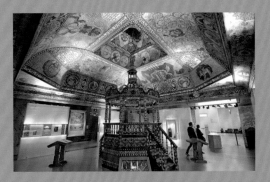

世界博物館

目錄

254 工藝博物館

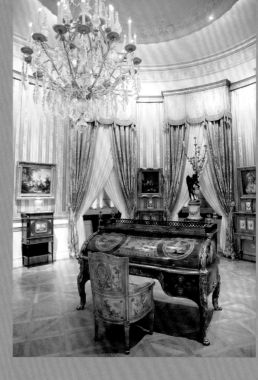

264 民族博物館

284 人物紀念博物館

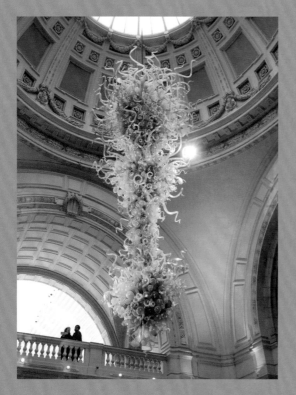

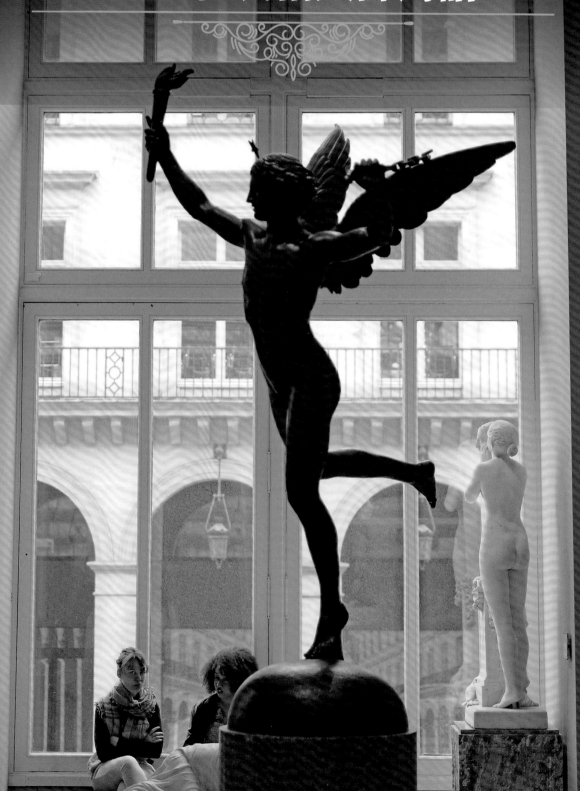

造訪繆思女神的殿堂
與22位藝術大師對話

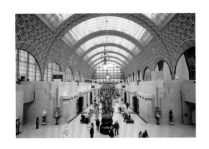

在希臘神話故事中，有九位分別代表了文學、音樂、美術、舞蹈、戲劇……的繆思女神(Muses)，掌理了天上最美好的事物。在凡間，把一切美好的事物收藏起來，成了人類博物館的源起。

「博物館」一詞，不論是英文的Museum、法文的Musée、還是義大利文的Museo，都脫離不了希臘文的字源Mouseion，顯現「博物館」正是一座獻給繆思女神的神殿。

西元前290年，亞歷山大大帝的堂兄弟托勒密一世，在埃及亞歷山卓城建立一座結合圖書館、動植物園、天文觀測台的研究處所，稱為Mouseion，這是人類最早具有現代博物館精神的機構。

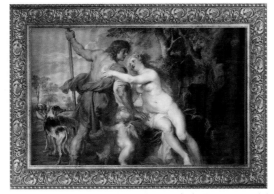

©Peter Paul Rubens, Venus and Adonis, 1630, The Metropolitan Museum of Art, http://www.metmuseum.org/art/collection/search/437535, public domain

不過，這個精神在中世紀時的歐洲並沒有延續下來，當時，奇珍異寶和藝術品多半為王公貴族私藏；與宗教相關的手稿、服冠則存於教堂、修道院，直到16世紀之後，隨著博物館陸續誕生，才扭轉了名世珍品只供少數貴族把玩的局面。

在義大利，麥第奇(Medici)家族於1737年將家族所有的收藏捐出，才有今日的烏菲茲美術館；在英國，漢斯‧斯隆爵士(Sir Hans Sloane)於1753年遺贈私人收藏，因而有了大英博物館；在法國，18世紀的民主思潮推翻法國皇室，造就羅浮宮博物館的誕生。

19世紀為博物館的黃金時代，各種不同類型的博物館陸續成立，有的是新創意，例如德國的博物館島；有的是世界博覽會之後的產物，例如英國的維多利亞與艾伯特博物館；有的則是結合實體建築，成為一座戶外生活的博物館，例如瑞典的斯坎森露天博物館。

然而這個時期的博物館，包括羅浮宮、大英博物館、冬宮與國家隱士廬博物館在內，伴隨著帝國殖民主義橫行，大肆掠奪世界各地藝術品，代表各大文明的展品異地錯置。

20世紀之後，觀光業興起，博物館不再單獨屬於一個國家，它除了是旅行的一部分，更是一個地方文化特色的展現。除了大型博物館繼續以「百科全書式」的收藏品眩惑世人，各地陸陸續續出現不同主題、不同形式的博物館，例如德國傲人的汽車工業，使得斯圖佳特一地就擁有賓士、保時捷兩座汽車專題博物館。

另外，20世紀新建築風格，使得博物館本身也可能是一座藝術品，如在西班牙畢爾包的古根漢美術館一落成，就因外觀奇特引來大批好奇的遊客，被西方學者稱為「畢爾包現象」。

在旅遊途中，博物館往往是行程中重要的一站，除了大型綜合性博物館，更有了藝術博物館、歷史博物館、自然史博物館、科學與科技博物館、產業博物館，以及各類型的主題博物館，這些博物館各自以館藏、藏品藝術價值、學術研究地位、建築物本身特殊風格等不同的特色傲視全球，它們都是旅程中勢必得造訪的精彩亮點，而在造訪前，先與以下22位重量級的藝術家對話一番，一起縱橫百年間的藝術界，深入了解全球精彩的藝文創作！

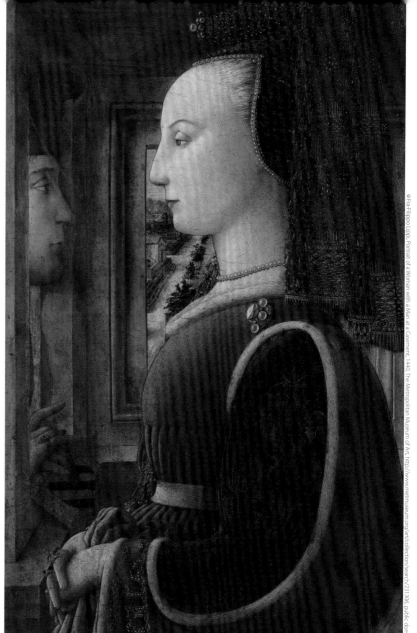

唐納泰羅 Donatello

1386年~1466年

唐納泰羅可說是在米開朗基羅之前最著名的雕塑家，也可以說是文藝復興之前最具影響力的大師！

他早期創作的聖喬治石雕像，緊張的肌肉、清澈的眼神、一步向前卻隱含戒懼的氣氛，讓觀者看到了雕像的生命力。另一尊青銅大衛像也非常精彩，據說是第一尊讓觀者可以環繞、從各種角度欣賞的雕塑。唐納泰羅一生顯赫，作品多留在佛羅倫斯，米開朗基羅和拉斐爾都深受其影響，所以，他可說是米開朗基羅的師祖。

凡艾克 Jan van Eyck

1390年~1441年

不同於唐納泰羅的雕塑作品符合理性和科學的透視法、展現人體肌理之美，凡艾克卻在細節上琢磨，像照鏡子般，以毅力和耐性細細描繪、忠實呈現服飾、花朵和桌櫃的細節。

凡艾克的影響力直達17世紀荷蘭的繪畫流派；另一震驚藝術界的技法就是「發明」或說是凡艾克「改良」了油彩顏料，他以「油」取代「蛋」，讓他可慢工出細活地上色，色彩也不會相互渲融，再配合尖筆精準地刷塗，達成的藝術成就，幾乎是革命性的。

利比修士
Fra-Filippo Lippi

1406年~1469年

利比修士畫聖母都是以佛羅倫斯地區的美女為模特兒，且和這些模特兒有曖昧關係，但因他的畫作兼具優美詩意及寫實人性，因此，在十五世紀享有一定的地位。

《Portrait of a Woman with a Man at a Casement》是義大利現存最早的雙重肖像，並展現了義大利人偏愛的側面圖。《Madonna and Child Enthroned with Two Angels》畫中，聖母坐在智慧寶座上，右手拿著一朵玫瑰，一位天使舉著捲軸，值得注意的是利比修士對光線和孩子活躍姿勢的研究，在在都顯示他的寫實功力。

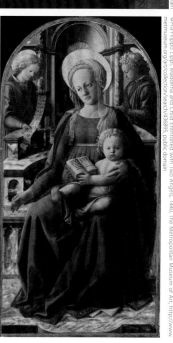

《神聖的寓言》

貝里尼 Giovanni Bellini
1428/30年~1516年

貝里尼一家(父、兄弟、妹婿)幾乎壟斷了十五、十六世紀的威尼斯畫壇,而最重要的就是弟弟喬凡尼·貝里尼,他把人物像靜物畫一樣處理,加上採取來自法蘭德斯的油彩作畫,使畫面柔和而色彩豐富。

貝里尼晚期喜歡畫室外的景物,佛羅倫斯烏菲茲美術館中就有一幅神秘大作《神聖的寓言》。畫中人物都是宗教人物,聖母、聖嬰、聖徒們各據一角,形成有趣的位置關係,背後的風景像是虛幻的,到底「寓言」著什麼呢?這是一個數百年來解不開的謎,顯然貝里尼在畫下這凝結的一刻時,就丟下了一個神秘的「寓言」,讓後世爭辯蘊含的哲理。

波提且利 Sandro Botticelli
1445年~1510年

不朽而偉大的畫家,如此評價波提且利是當之無愧,他是文藝復興初期的佛羅倫斯派畫家,早期曾向利比修士學畫,為日後作品對細節處的掌握打下基礎,後追隨有大師之師美譽的委羅基奧,為畫風留下深遠的影響。

他擅長用線性動感造成畫面的韻律,讓畫面的戲劇張力十足,現存於烏菲茲美術館中的《春》、《維納斯的誕生》及《毀謗》三幅名作,是波提且利最重要的作品,而《Virgin and Child with an Angel》這幅畫中,母親和孩子溫柔擁抱,是波提且利抒情作品的典型代表。《Virgin and Child with Two Angels》畫著兩個天使拉開窗簾,露出親密的聖母子,基督顯示祝福手勢,是波提且利另一幅抒情作品。

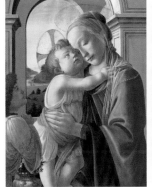

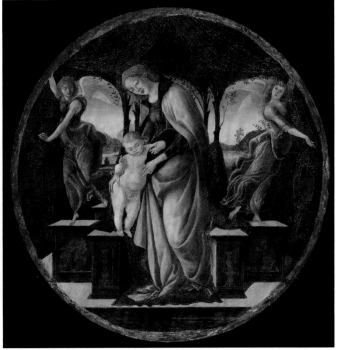

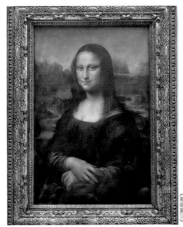

《蒙娜麗莎》

達文西 Leonardo da Vinci
1452年~1519年

達文西這個名字代表了許多身份:畫家、建築師、工程師、人道主義者等等,他的多才多藝教人吃驚。達文西有兩大代表作,一是藏於巴黎羅浮宮的《蒙娜麗莎》,一是畫在米蘭一處教堂上的壁畫《最後的晚餐》。

《最後的晚餐》中的冷靜特質、數學公式及人物心靈狀態的表達可說是空前的,他以向大自然學習的角度來詮釋藝術,特質鮮明,為拉斐爾,甚至是米開朗基羅奠定成功的基礎。

杜勒 Albrecht Dürer
1471年~1528年

日耳曼藝術家杜勒以旅行的方式到南方學習，加上他的天份，很快就確立他北方大師的地位，杜勒一生都汲汲於探究義大利藝術的理性美，威尼斯畫派帶給他色彩和透視法的充份啟發，在《Virgin and Child with Saint Anne》這幅畫中，睡著的嬰兒預示著基督的死，聖安妮(Saint Anne)遙望的目光也暗示著基督受難的預兆，值得一提的是，聖安妮的模特兒是杜勒的妻子Agnes。

在另一幅《Salvator Mundi》，基督舉起右手祝福，左手舉著代表地球的地球儀，展現基督是世界救世主，不過基督的臉部和手部未完成，可以看出細緻的底稿。

©Albrecht Dürer, Virgin and Child with Saint Anne, 1519, The Metropolitan Museum of Art, http://www.metmuseum.org/art/collection/search/436244, public domain

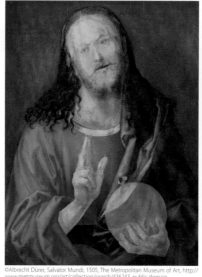

©Albrecht Dürer, Salvator Mundi, 1505, The Metropolitan Museum of Art, http://www.metmuseum.org/art/collection/search/436243, public domain

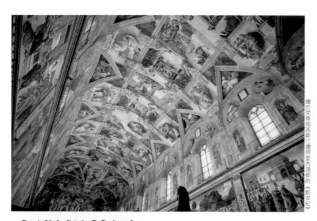

繪於梵蒂岡西斯汀禮拜堂內頂部的《創世紀》

米開朗基羅 Michelangelo Buonarroti
1475年~1564年

米開朗基羅可說是西洋美術史的巨人，且「英雄」氣質濃厚；他個性剛烈，不畏面對局勢的混亂和不公，他悲憤之餘在古典神話中尋找英雄。

米開朗基羅創作甚多，最著名的莫過於梵蒂岡西斯汀禮拜堂的《創世紀》，而《Samson and the Philistines》顯示舊約英雄參孫揮舞著顎骨，殺死嘲笑他的兩個非利士人，力道十足，分人動容，另一座《The Day》是麥第奇教堂中的日夜晨昏雕像中的「日」，與米開朗基羅過往的風格截然不同，肌肉和頭髮處理得相當細緻。

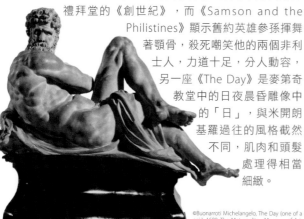

©Buonarroti Michelangelo, The Day (one of a pair), 1600, The Metropolitan Museum of Art, http://www.metmuseum.org/art/collection/search/205436, public domain

拉斐爾 Raffaello Sanzio
1483年~1520年

拉斐爾在羅馬梵蒂岡美術館也留下不朽的作品，如《雅典學院》，據說他曾到西斯汀禮拜堂偷看米開朗基羅工作，而學得雕刻式線條的技法。

文藝復興到了拉斐爾時已達鼎盛，他和米開朗基羅強硬而憤然的創作心境不同，甜美而溫和一直是他的理想美，聖母在他的筆下有著現實生活的影像，但洋溢著幸福和溫柔。

拉斐爾畫過許許多多的聖母，在梵蒂岡拉斐爾室的作品最引人重視，特別是《雅典學院》，拉斐爾心目中的偉人齊聚一堂，而拉斐爾也謙卑地在右下角和觀畫者交換眼神。

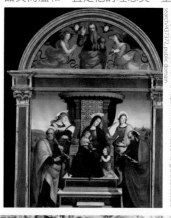

© Santi Raphael, Madonna and Child Enthroned with Saints, 1504, The Metropolitan Museum of Art, http://www.metmuseum.org/art/collection/search/437372, public domain

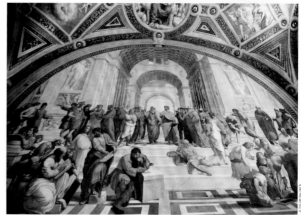

《雅典學院》

提香 Tiziano Vecellio
約1488/90年~1576年

愛戴學長喬久內遠超過對老師貝里尼敬重的提香，讓大家見識到油彩的魅力，無論畫宗教主題或神話主題，色彩牽動畫面的調性，成就了文藝復興中威尼斯畫派的巔峰。

古典的型式、金光的暖色調、詩意的畫面是提香最大特色，在紐約大都會美術館中，可以找到數幅名作，如《Venus and Adonis》、《Filippo Archinto》，提香自奧維德(Ovid) 的《Metamorphoses》故事，啟發了創作《Venus and Adonis》的靈感，在這幅畫中，維納斯試圖阻止她的愛人去狩獵，透過憂慮的目光和一旁害怕的邱比特，表達了這個故事的悲慘結局。

另一幅《Filippo Archinto》中的主角Filippo Archinto是一位傑出的天主教神職人員，當Archinto在威尼斯擔任神職時，提香為他繪製了畫像，不久，Archinto調任為米蘭大主教，但因為政治因素使他無法接任該職務。提香微妙細膩的刻畫抓住了Archinto的個性和智慧，並運用活潑的筆觸描繪出袍服的質地。

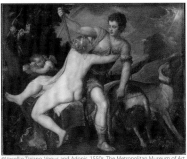

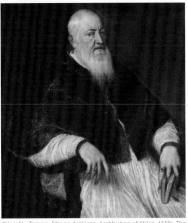

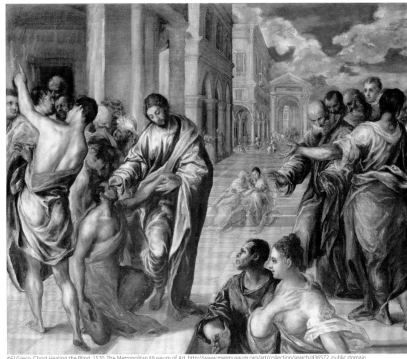

葛雷柯 El Greco
1541年~1614年

葛雷柯的真正名字應該是「希臘人」(Greco)，他出生克里特島，曾在羅馬、威尼斯習畫，後來落腳於馬德里近郊城市托雷多(Toledo)創作、成名。

在葛雷柯的時代，托雷多是伊比利半島的宗教中心，穆斯林、猶太教徒及基督教徒和平共處於一地，城內多是宗教家、數學家、哲學家、詩人，托雷多成為當時的知識中心。在這樣的時代中，葛雷柯投注畢生於宗教畫，把他對宗教、神學的狂熱，全透過畫筆表達出來，得到托雷多各界的肯定。

宗教精神的昇華是葛雷柯最關切的課題，透過明亮多彩的顏色、向上延展的線條，讓觀畫者分享宗教的喜悅，他最常作畫的主題為耶穌受難、聖徒殉難、死亡及近乎瘋狂的禱告場面，連他的自畫像都舉起右手置於心臟以表達虔誠。

葛雷柯曾一度改變風格，降低彩度，他後期的作品《The Adoration of the Shepherds》甚至傾向抽象，畫面像舞蹈一樣，動盪不安，畫中牧羊人的手勢表明他們對耶穌的誕生感到興奮和驚奇。同時，葛雷柯經常複製重要畫作構圖，甚至繪製變體，《Christ Healing the Blind》這幅耶穌醫治盲人的畫作，葛雷柯就另繪製了其他兩個版本，並帶到了西班牙。

丁托列多 Jacopo Tintoretto
1518年~1594年

小染匠丁托列多是十六世紀威尼斯畫壇的老二，據說老大提香曾因防備他的才華而將他趕出畫室。

丁托列多年輕時就展露野心，他為了習得米開朗基羅的線條，而到佛羅倫斯的麥迪奇禮拜堂長期臨摹米氏的作品，他要達成的正是超越，也就是米氏的線條加上提香的色彩，藏於紐約大都會美術館的《Tarquin and Lucretia》可看出端倪，畫中充分繪出一臉猥瑣的Tarquin強行對Lucretia施暴姦淫的殘暴惡行，看得令人驚心！丁托列多果然學得了一些技巧，建立了他的聲譽。

丁托列多在威尼斯教堂也繪製了豐富的壁畫及天頂畫，《The Miracle of the Loaves and Fishes》這幅壁畫描繪基督以五餅二魚讓大批群眾飽足的知名奇蹟，且就像他的許多大型作品一樣，一部分是由藝術家執行，一部分是由工作室的成員執行。

©Jacopo Tintoretto, The Miracle of the Loaves and Fishes, 1545-1550, The Metropolitan Museum of Art, http://www.metmuseum.org/art/collection/search/437821, public domain

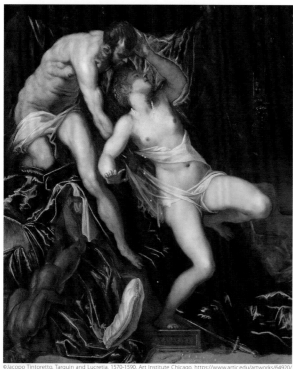

©Jacopo Tintoretto, Tarquin and Lucretia, 1570-1590, Art Institute Chicago, https://www.artic.edu/artworks/64920/tarquin-and-lucretia, CC0 Public Domain Designation

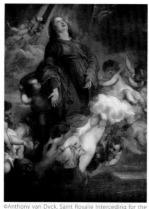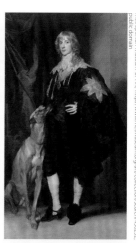

©Anthony van Dyck, Saint Rosalie Interceding for the Plague-stricken of Palermo, 1624, The Metropolitan Museum of Art, http://www.metmuseum.org/art/collection/search/436257, public domain

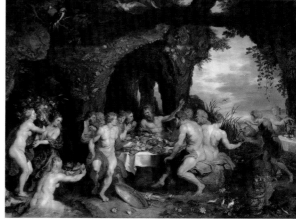

©Peter Paul Rubens, The Feast of Acheloüs, 1615, The Metropolitan Museum of Art, http://www.metmuseum.org/art/collection/search/437525, public domain

魯本斯/范戴克
Peter Paul Rubens/Anthony van Dyck
1577年~1640年/1599年~1641年

來自法蘭德斯的魯本斯傳承凡艾克、魏登，和揚·布魯格爾(Jan Brueghel)是好友，《The Feast of Acheloüs》就是魯本斯和布魯格爾合作繪製的畫作，魯本斯繪製畫中的人物，布魯格爾則負責其他內容，兩人展現了拉丁技法、古典雕塑，創作了精緻的構圖及內容奇觀。具有敏銳商業頭腦的魯本斯，並在助手的幫助下完成《Wolf and Fox Hunt》這幅大型的狩獵畫作，創造了新的藝術市場。

魯本斯的徒弟范戴克同樣也是肖像畫的高手，他的畫風有淡淡的憂鬱且更優雅，1624年，當范戴克在西西里島巴勒摩(Palermo)時爆發了鼠疫，當年7月15日，在佩勒格里諾山(Mount Pellegrino)上發現了聖羅莎莉(Saint Rosalie)的遺體，聖羅莎莉肖像產生了大量需求，於是范戴克採用先前用於聖母升天畫的構圖繪製了《Saint Rosalie Interceding for the Plague-stricken of Palermo》。

范戴克後來成為英國的宮廷畫師，他繪製了《James Stuart, Duke of Richmond and Lennox》，將主角公爵描繪成自我、冷漠的典型貴族，金色的髮捲披在蕾絲衣領上，身上戴著英國最高騎士勳章，身旁的灰狗表達忠誠，也凸顯狩獵這項高尚消遣。

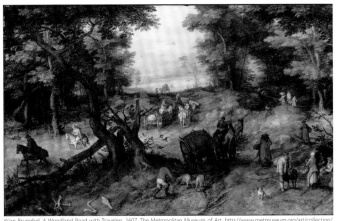

©Jan Brueghel, A Woodland Road with Travelers, 1607, The Metropolitan Museum of Art, http://www.metmuseum.org/art/collection/search/435810, public domain

揚·布魯格爾Jan Brueghel
1568年~1625年

彼得·布魯格爾(Pieter Bruegel)的二兒子揚·布魯格爾，也是安特衛普的宮廷畫家，但和魯本斯的恢宏氣度不同，揚·布魯格爾在裝飾性畫風上得到傲人的成績，特別是靜物花卉的描繪最為傑出，華麗的用色和主題，和父親的農民畫是強烈對比。

揚誕生後不久，父親就逝世，揚在北方風景畫的表現青出於藍更勝於父親，在《A Woodland Road with Travelers》這幅精緻的畫中，景觀的廣闊、深度達到平衡，茂盛的樹林和倒下的枯樹、活馬和馬枯骨，反映活與死並置，所有生物終將塵歸塵、土歸土。

里貝拉Jusepe de Ribera
1591年~1652年

里貝拉是西班牙瓦倫西亞人，但畫風深受義大利畫家卡拉瓦喬的影響，寫實而強調暗色調。他的畫作宗教意味濃烈，所以接到許多西班牙皇室及教會的委託案。雖一度改走威尼斯畫派的路線，採用鮮豔的紅色及構圖，但最重要的作品還是暗色調，且人物置於前景的構圖，突顯悲天憫人的宗教訓示意味，《The Tears of Saint Peter》就是代表性作品，畫中的聖彼得在否認基督之後，紅了淚眼，雙手緊握祈禱。

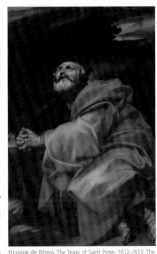

©Jusepe de Ribera, The Tears of Saint Peter, 1612-1613, The Metropolitan Museum of Art, http://www.metmuseum.org/art/collection/search/441971, public domain

里貝拉的名作以藏於馬德里普拉多美術館的《雅各之夢》最知名，《The Holy Family with Saints Anne and Catherine of Alexandria》則是他成熟的傑作，賦予聖人鮮明的形象。

《雅各之夢》

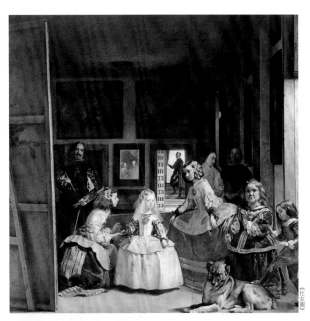

《仕女圖》

維拉斯奎茲Diego Velazquez
1599年~1660年

「巴洛克時代最偉大的大師之一」、「對後世、繪畫史影響最大的西班牙畫家」，這些讚譽都屬於維拉斯奎茲，印象派畫家馬內形容他是「畫家中的畫家」，畢卡索仿作他的作品，超現實主義怪才達利也極力汲取他作畫精神。

© Diego Velazquez, The Supper at Emmaus, 1622-1623, The Metropolitan Museum of Art, http://www.metmuseum.org/art/collection/search/437871, public domain

維拉斯奎茲早期暗色調的作畫，可能受到卡拉瓦喬或西班牙南部黑暗畫派的影響，如《The Supper at Emmaus》，這幅畫描繪的是復活後隱姓埋名的耶穌，他向Emmaus鎮上的兩個門徒展示自己。維拉斯奎茲對於光線處理及肖像畫人物的布局，是最受稱道的地方，開放而自由的筆觸，使線條及色彩達到完美搭配的境界，藏於馬德里普拉多美術館的《仕女圖》最具代表性。

卡拉瓦喬
Michelangelo Merisi da Caravaggio

1571年~1610年

　　卡拉瓦喬一生顛沛流離，他常與當權者作對，站在民眾這一邊，以民眾形象創作；卡拉瓦喬的明暗用色是最大特色，影響遍及南北義大利、西班牙、法國等，包括法蘭德斯大師魯本斯、光影大師林布蘭、維梅爾、西班牙巴洛克巨匠維拉斯奎茲。

　　卡拉瓦喬作品常有著戲劇性的效果，如《The Musicians》這幅為大主教Cardinal Francesco del Monte畫的畫作被稱為「音樂作品」，但隱藏了寓意。激進的卡拉瓦喬鄙視古典理想，以寫實手法畫出人類痛苦，與過去繪畫的美感有很大的差距，因此，耶穌在他的畫筆下形貌粗俗、手腳長繭，他也會把光源遠離人物主體，創造一種神秘又詭異的氣氛，如在生命的最後幾個月所繪的《The Denial of Saint Peter》，畫中一片陰暗，彼得站在壁爐前，被指控是耶穌的跟隨者，女子兩根手指指著彼得，加上士兵伸出的手指，暗示了三項指控和彼得三次否認耶穌，卡拉瓦喬運用強烈的明亮對比，讓畫作宛如劇場的演出。

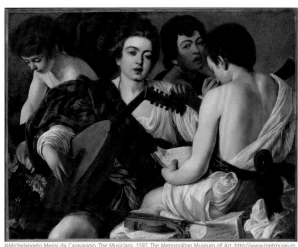

©Michelangelo Merisi da Caravaggio, The Musicians, 1597, The Metropolitan Museum of Art, http://www.metmuseum.org/art/collection/search/435844, public domain

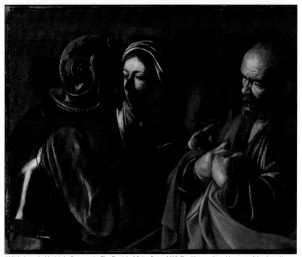

©Michelangelo Merisi da Caravaggio, The Denial of Saint Peter, 1610, The Metropolitan Museum of Art, http://www.metmuseum.org/art/collection/search/437986, public domain

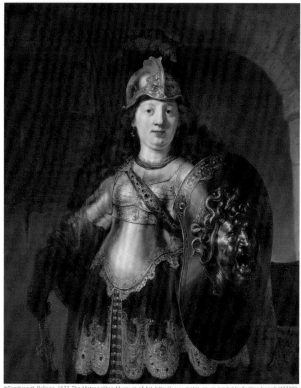

©Rembrandt, Bellona, 1633, The Metropolitan Museum of Art, http://www.metmuseum.org/art/collection/search/437389, public domain

林布蘭 Rembrandt van Rijn

1606年~1669年

　　林布蘭對光影的運用，幾乎已消除卡拉瓦喬略嫌突兀的明暗手法，被讚譽為光影大師，他畫人物似乎把靈魂都畫了出來，可說是人物畫的傲世天才。在《Bellona》這幅畫中，林布蘭藉著描繪羅馬女戰神Bellona，反映了荷蘭人與西班牙80年的戰爭，Bellona閃閃發光的的盔甲和盾牌，展現年輕的林布蘭的技巧。

　　心靈活動可能是林布蘭最關心的議題，他忠實地遵守卡拉瓦喬寫實的原則，用大量的暗色調來襯托些許明亮的衝擊，讓人物的內心世界渲染到觀畫者的情緒。他也藉著多幅自畫像，忠實地呈現他一生的起伏潦倒，特別是晚年的自畫像，林布蘭根本毫不掩飾他破產和貧病的窘困，藏於紐約大都會美術館的《Self-Portrait》是林布蘭54歲所畫的自畫像，他以堆積的顏料顯現臉上垂沉的眼袋、下巴和皺紋，後世研究出林布蘭翻轉刷子，展現粗糙的捲髮從帽子溢出的繪畫技巧。

　　在林布蘭藝術生涯的後期，買畫的主顧們已經有了別的偏好，又或者林布蘭過於深度的人性體察離中產階級流俗品味越來越遠，林布蘭寂寞地死去，無法得知後人向他致敬再致敬。

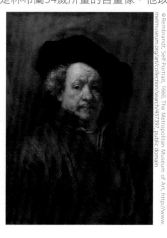

©Rembrandt, Self-Portrait, 1660, The Metropolitan Museum of Art, http://www.metmuseum.org/art/collection/search/437397, public domain

蘇巴蘭 Francisco de Zurbaran

1598年~1664年

十六世紀初西班牙畫派進入發光的時代，當時的蘇巴蘭，畫風最早成熟，畫中聖潔、簡樸的氣氛是他的特色。《The Young Virgin》這幅畫根據中世紀的傳說，將聖母描繪成是住在耶路撒冷聖殿中的女孩，她致力於祈禱和縫製衣服，這在十七世紀義大利和西班牙的繪畫中，是一個特別受歡迎的主題。而在《The Battle between Christians and Moors at El Sotillo》畫中，蘇巴蘭描繪1370年一次戰役，一道奇蹟般的光令摩爾人軍隊無可隱藏，讓西班牙軍隊在夜間伏擊中獲救。

蘇巴蘭對西班牙畫派的影響深遠，慕里歐、里貝拉，甚至維拉斯奎茲也都曾臨摹他的畫學習他的技巧，所以觀察西班牙畫派一定不能忽略蘇巴蘭。

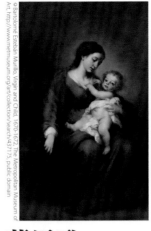

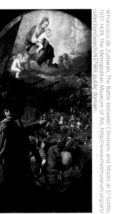

慕里歐 Bartolomé Esteban Murillo

1617年~1682年

慕里歐出生於塞維亞的富裕家庭，自由奔放的巴洛克晚期風格，讓色彩超越形體，這一點和維拉斯奎茲很像。

慕里歐是宗教熱忱極高的畫家，他藉由畫出人物虔誠的沉思、脆弱而敏感的表情，來顯現宗教悲天憫人的情懷，他所繪的《Virgin and Child》倍受推崇，因他賦予固有主題甜美的氛圍。

慕里歐的妻子去世後(1663年)，筆觸變得更流暢，他在《Don Andrés de Andrade y la Cal》畫中，採用了提香描繪西班牙皇室肖像的特色，背景是古典門廊，畫中主角穿著暗色衣服，右手摸著愛犬，是他風格獨具的作品。

哥雅 Francisco de Goya

1746年~1828年

哥雅是浪漫派及印象派的先驅，是對西班牙繪畫藝術發展最有影響力的畫家。他大量取材西班牙人的日常生活，民俗風情畫相當多，《Winter Scene》描繪三名又飢又冷的農民自市場返家，另有兩名家僕牽著馱負大豬的馬，兩組衝突的人展現畫作張力。

《Condesa de Altamira and Her Daughter》是上流社會的委託案之一，哥雅對Altamira伯爵夫人長袍處理出色，充分表現閃閃發光的繡花絲質感，技術精湛，這幅畫作完成後不久，他就被任命為西班牙國王查理四世的宮廷畫家。

1806年，土匪El Maragato被方濟各會的修士Pedro de Zaldivia制伏逮捕，激發哥雅創作了六幅作品，《Friar Pedro Shoots El Maragato as His Horse Runs Off》是高潮的場景，描繪修士射擊匪徒的臀部以防他逃跑，生動而有趣。

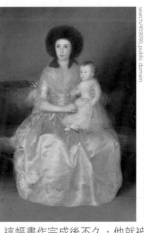

造訪繆思女神的殿堂・與22位藝術大師對話

BC5000 近東引進灌溉技術

BC4000 蘇美文明形成

BC3000 美索不達米亞發展楔形文字

BC2780 埃及建立第一個王朝

BC2050 米諾安文明形成

BC1792 古印度興起、巴比倫帝國建立

BC1500 南島語族從菲律賓移往密克羅尼西亞

BC1200 猶太教創立

BC1100 腓尼基人發明字母

古埃及文明

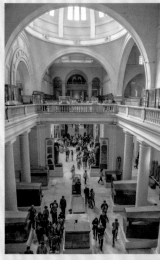

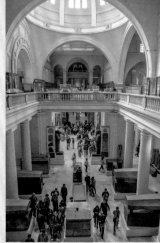

阿肯納頓雕像

納麥爾色盤

●《納麥爾色盤》BC3200‧埃及博物館‧開羅
●《蛇王牌》BC3000‧羅浮宮‧巴黎
●金字塔與獅身人面像 BC2650‧埃及
●《埃及書記官》BC2600‧羅浮宮‧巴黎
●《阿肯納頓雕像》
BC1375‧埃及博物館‧ㄕ
●《圖坦卡門黃金面具
BC1340‧埃及博物館
●拉美西斯二世神照
BC1257‧埃及阿布辛

西亞美索不達米亞文明

●《繪有圖案的杯子》BC4000‧羅浮宮‧巴黎
●《小雕像》BC3000‧大都會博物館‧紐約
●《阿南辛的勝利石碑》BC2300‧羅浮宮
●《埃蘭人的頭像》BC
大都會博物館‧紐約
●《漢摩拉

音樂家群像

持蛇女神像

公牛頭酒器

愛琴海文明

●《音樂家群像》BC2500‧考古博物館‧希臘雅典
●《持蛇女神像》BC1600
克里翁博物館‧希臘克里特
●《漁夫》BC1550‧考古博物
希臘雅典
●《春天濕壁畫》BC1550‧
考古博物館‧希臘雅典
●《公牛頭酒器》BC1500‧伊
里翁博物館‧希臘克里特島
●《青銅匕首》BC1550‧
考古博物館‧希臘雅典

| BC5000 | BC4500 | BC4000 | BC3500 | BC3000 | BC2500 | BC2000 | BC1500 | BC1000 |

中國新石器時代

中國青銅時代（夏朝、商朝）

●《中華第一笛》BC4300‧河南博物院‧中國河南
●彩陶文化‧河南澠池仰韶‧中國河南
●《帶齒動物面紋玉飾》‧紅山文化 BC4000-BC3000‧故宮博物院‧台灣台北
●《琮》‧BC2500‧
大英博物館‧英國倫敦

●《獸面紋觚》BC1700‧故宮博物院
台灣台北
●《金面罩人頭像》BC1200‧三星堆
中國四川

中華第一笛

彩陶文化

中美洲奧爾梅克文明

南島文明

●南島語族紅衣陶‧菲律賓

美拉尼西亞拉匹陶文明

●拉匹陶‧新喀里多尼亞

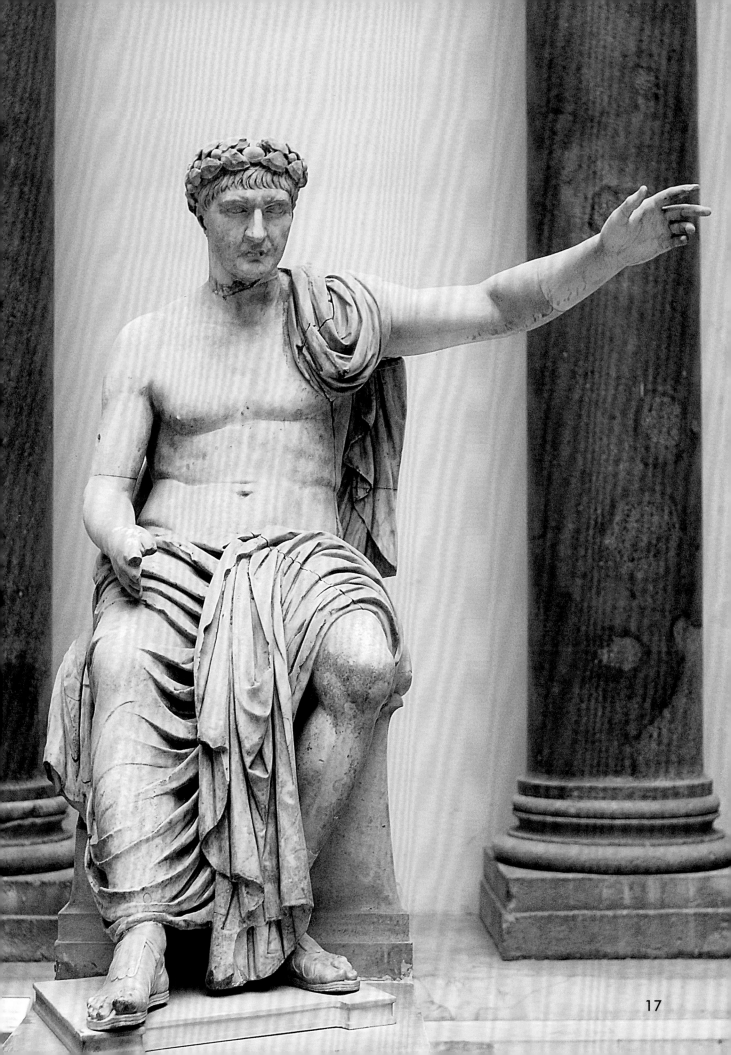

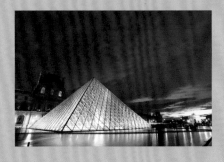
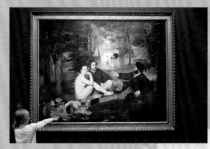
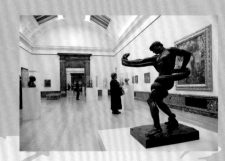

藝術博物館

屬於這個範疇的博物館，主力蒐藏繪畫、雕塑、裝飾藝術、實用藝術、原始藝術、現代藝術等類別的作品，透過常設展及特展，讓參觀者時時能親近藝術，名列世界三大博物館的英國大英博物館、法國羅浮宮、美國大都會美術館……等30間頂級藝術博物館都收錄在本單元。

加拿大國立美術館

加拿大

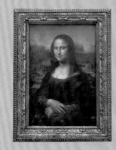

美國
紐約大都會美術館
紐約現代美術館
紐約古根漢美術館

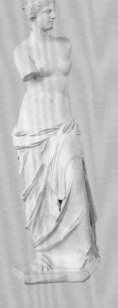

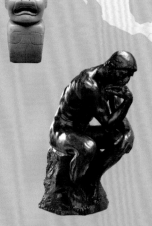

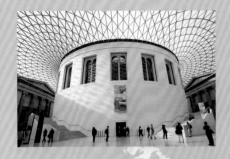

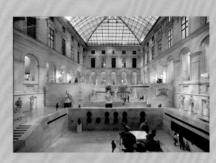

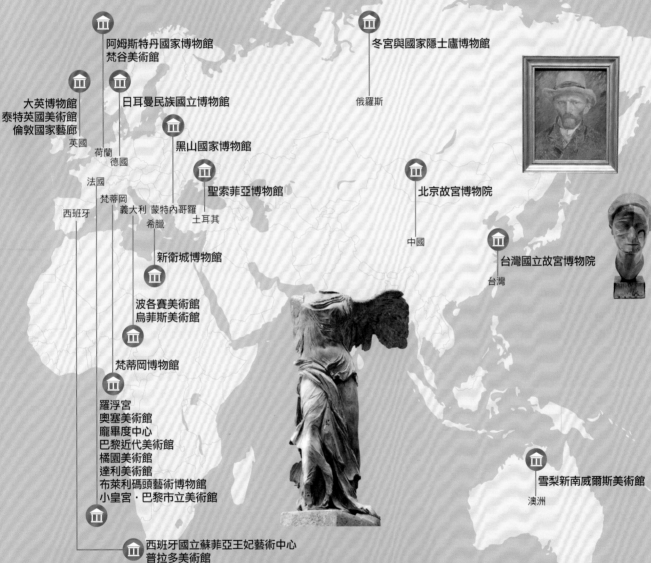

阿姆斯特丹國家博物館
梵谷美術館

冬宮與國家隱士廬博物館

俄羅斯

大英博物館
泰特英國美術館
倫敦國家藝廊

日耳曼民族國立博物館

英國

荷蘭

德國

黑山國家博物館

法國

梵蒂岡

聖索菲亞博物館

北京故宮博物院

西班牙

義大利 蒙特內哥羅

希臘 土耳其

中國

新衛城博物館

台灣國立故宮博物院

台灣

波各賽美術館
烏菲斯美術館

梵蒂岡博物館

羅浮宮
奧塞美術館
龐畢度中心
巴黎近代美術館
橘園美術館
達利美術館
布萊利碼頭藝術博物館
小皇宮・巴黎市立美術館

雪梨新南威爾斯美術館

澳洲

西班牙國立蘇菲亞王妃藝術中心
普拉多美術館

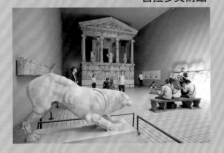

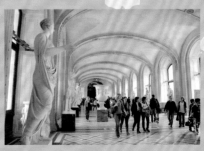

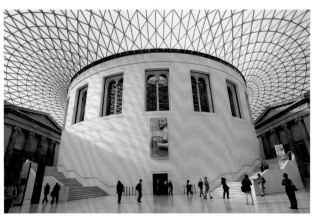

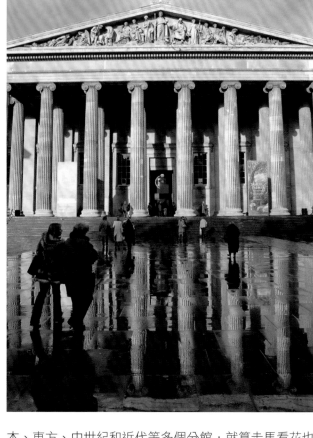

英國・倫敦

大英博物館
The British Museum

[珍貴收藏堪稱英國之最]

從大英博物館豐富、珍貴的收藏，便能窺知大英帝國在殖民地時代的豐功偉績。這是世界上最早開放的國家博物館，建於1753年，6年後於1759年正式開放，館藏包括各大古文明遺跡，特別是西亞和古地中海一帶的早期文化藝術，各種珍貴收藏與精采陳列堪稱英國之最。

大英博物館的收藏品最初是漢斯・斯隆爵士(Sir Hans Sloane)所有，後來由英國國會以發行彩券的方式買下這些收藏，多年來陸續購入私人珍藏，加上各界捐獻以及考古組織在英國境內外的發掘，造就大英博物館目前的宏大規模。

目前大英博物館展廳超過一百個，分為埃及、西亞、希臘和羅馬、日本、東方、中世紀和近代等多個分館，就算走馬看花也需要至少三個小時，豐富的館藏若想細看就連兩天都逛不完，如果時間有限，就以古西亞、古埃及和古希臘展區為參觀重點。

2000年完工的前庭天棚，由負責新市政廳與千禧橋的Foster & Partners規畫。這座連結博物館與圖書館(馬克思的《資本論》即在此處完成)的透明天棚，出自於館方取得多些收藏空間的想法，為了不破壞博物館的古老建築，又能開創設計新局，施工時不但要十分小心，建築師的創意也很重要。

最後這座花費了6,000支橫樑和3,312片玻璃板(每一片形狀都獨一無二)所建成的透明天棚，不但成為倫敦當代建築代表之一，也為大英博物館增添了新的景觀。

MAP **WEB**

Great Russell Street, London, WC1B 3DG, United Kingdom

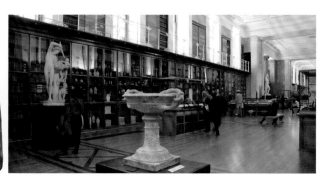

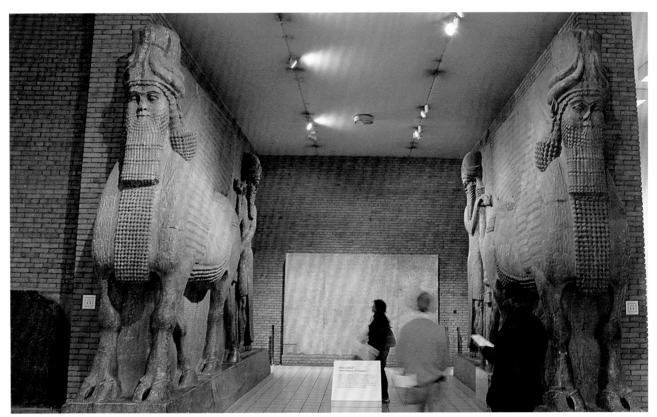

西亞(古近東)展區
The Ancient Near East

　　一進入西亞展區，最引人注目的就是兩尊巨大似人與公牛的怪獸，這是亞述王宮入口的護門神獸。西亞文化覆蓋了公元前4000年至西元前331年整個美索不達米亞(即兩河流域)地區的文化，包含各個城邦、帝國的興衰和獨有文化，彼此的影響和聯繫顯而易見，各種文化珍品就完整地陳列在這個展區從地下層至樓上的18個展廳裡。

　　與其他展區相比，西亞展的一個特點就是許多珍貴文物都是由大英博物館自己組織或參加的考古挖掘中獲得的，例如19世紀中萊雅德(Henry Layard)主持的考古發掘，地點集中在亞述王國古都尼姆魯德(Nimrud)和尼尼微(Nineveh)，在王宮遺址中挖出許多精美浮雕和雕像，特別是亞述王宮的浮雕長廊，以戰爭、狩獵、宴會為主要內容，在大英博物館保存相當完整。

亞述宮廷浮雕Assyrian Palace Reliefs
材質：石膏　**所屬年代**：883~612BC

　　西元前9至7世紀，亞述帝國統治了近東、埃及和波斯灣整個地區，並建立了尼姆魯德、尼尼微等首都，都城的正中心則是皇宮所在地。其皇宮建築的最大特徵便是高大的塔門和牆上壁板的浮雕，門前守護著長著翅翼的人面公牛與獅子。大英博物館最著名的浮雕，便是亞述國王獵獅的場景。

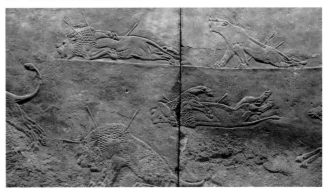

烏爾的通俗物品Standard of Ur
尺寸：高21.7~22公分、長50.4公分、底寬11.6公分、頂寬5.6公分
材質：木、貝殼、石灰石、青金石、瀝青
所屬年代：2500BC

　　這只從烏爾皇家陵墓挖掘出土的盒子，材質為木頭，上面覆以貝殼、石頭和瀝青，雕組成這些精美圖案，它可能是音樂盒或樂器。

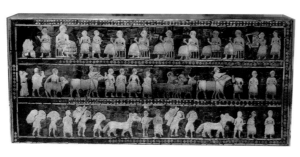

埃及展區
Egypt

　　與西亞藝術相比，兩者在觀念上的本質差異，在於西亞人表現的是現世的享樂，從裝飾華麗的宮殿即可瞧見端倪；而埃及人表現的卻是死後埋葬的極度關心，認為人的生命與宇宙萬物是永恆的，人死後只要屍體完好無損，若干年後靈魂回歸，死者便可復活。

　　埃及人對屍體保存、陵墓修建和裝飾的重視，創造了金字塔、墓室壁畫、人像雕刻和木乃伊棺具裝飾等種種藝術品，並以不同的材料和手法，表述了埃及人對死亡的複雜信仰。為了保存死者的肉體，等待靈魂歸來復活，埃及人在人死後將其內臟取出，保存在4個下葬甕內，再將屍體泡鹼脫水，最後用繃帶將屍體裹好放在棺材內，這就是所謂的木乃伊。

　　古埃及崇拜太陽神、水神等眾神，相信法老是神的化身，生前死後都享有神的特權，據此不難想見陳列在大英博物館的大型石雕人像中，大多是歷代君王法老的形象。最引人注目的有阿米諾菲斯三世(Amenophis III)巨型紅花崗岩半身像。人物雕像之外，館內還可看到許多動物的石雕和青銅作品，都是受人膜拜的偶像。在古埃及的宗教信仰裏，神往往和動物重合，以鳥獸的形象出現，從甲蟲到獅子，從老鷹到河馬，但其中最特別、最突出的要以貓居首。

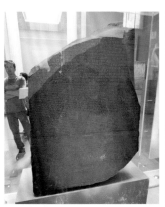
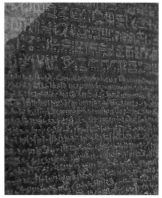

羅塞塔石碑The Rosetta Stone
尺寸：長112.3公分、寬75.7公分、厚28.4公分
材質：花崗閃長岩
所屬年代：196BC(托勒密王朝)

　　羅塞塔石碑是大英博物館最珍貴的寶藏之一。1799年7月，拿破崙的軍隊在尼羅河畔起土這件重要的埃及古物，成為解開古埃及之謎的關鍵鑰匙！碑上有3種不同文字：古埃及象形文字（Heiroglyphic，用於宗教儀式）、古埃及世俗體文字（埃及人日常用語）和古希臘文（當時的官方語言），後來，法國學者商博良(Jean-François Champollion)靠著分析這塊碑文，終於解開閱讀古埃及文的方式，從此古埃及的歷史才得以被研究出來。

拉美西斯二世半身像
Ramesses II
尺寸：高266.8公分、寬203.3公分
材質：花崗閃長岩、紅色花崗岩
所屬年代：1250BC(埃及第19王朝)

　　在埃及，許多神殿古蹟都能看得到第19王朝國王拉美西斯二世的人像，這座巨石頭像也是從新王國時期首都底比斯(Thebes)的神殿搬移過來的。

貓木乃伊
Mummy of the Cats
所屬年代：30BC(羅馬統治時期)

　　以農業經濟為主的埃及信仰體系裡，其崇拜與祭祀根植於自然界的循環。這些貓木乃伊很明顯是埃及晚期王朝的證明，出土於亞比多斯(Abydos)，當時已是羅馬統治時期。

美洲展區
Mesoamerica, Central & South America

古代美洲展區則以中美洲的奧爾梅克文明(Olmec)、馬雅文明(Maya)、阿茲特克(Aztec)和南美洲的查文文明(Chavin)、莫開文明(Moché)、納茲卡(Nasca)和印加文明(Inca)為主。前者領域涵蓋了今天的墨西哥、瓜地馬拉、貝里斯、薩爾瓦多、宏都拉斯、尼加拉瓜等國，玉器為主要文明象徵，其中奧爾梅克的玉斧、馬雅的石雕、阿茲特克的雙頭蛇馬賽克都是不能錯過的展品。後者領域涵蓋今天的秘魯、波利維亞、厄瓜多、哥倫比亞等國，黃金、銀器、銅器都是常見的文物代表。

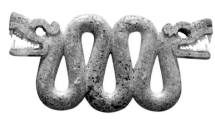

奧爾梅克的玉斧
Jade votive axe

阿茲特克的雙頭蛇馬賽克
Double-headed serpent turquoise mosaic

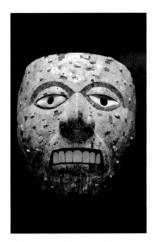

阿茲特克的女神雕像
Sculpture of a Huastec goddess

阿茲特克的馬賽克面具
The turquoise mosaics

阿曼諾菲斯三世半身像
Amenophis III

尺寸：高290公分、重3600公斤
材質：紅色花崗岩
所屬年代：1370BC(埃及第18王朝)

這尊紅色花崗岩雕成的埃及第18王朝國王阿曼諾菲斯三世半身像，是大英博物館裡最著名的埃及雕像之一，光是戴著王冠的頭部就將近三公尺高。

貝斯神Bes

尺寸：高28公分
材質：木
所屬年代：1300BC(埃及第18王朝)

這尊正在擊手鼓的貝斯神像，是埃及新王國時期(第18王朝)的作品，面貌兇惡的貝斯神據說能驅除家中的惡靈。

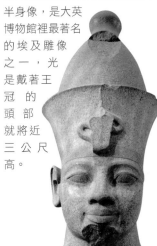

古希臘展區
The Greek World

古希臘世界疆土涵蓋了地中海東部的大片土地，大英博物館的古希臘展區裡，從愛琴海文明時期、古典希臘時期到亞歷山大大帝之後的希臘化時期都有。其中最知名的便是巴特農神殿、莫索洛斯陵墓等歷史上的偉大建築。

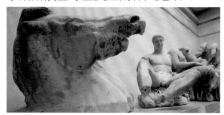

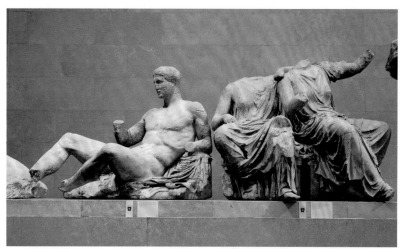

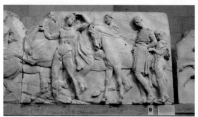
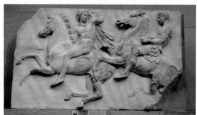

巴特農神廟Parthenon Temple

材質：大理石
所屬年代：447~438BC

巴特農神廟是供奉雅典女神雅典娜的神殿，也是古雅典的主神廟。目前收藏於大英博物館的巴特農神廟雕刻，於19世紀時由厄金(Elgin)運送到英國，因此又有厄金大理石雕刻之稱，估算應是西元前5世紀由Ictinus和Callicrates所建，雕刻裝飾則是由Pheidias監督完成。巴特農神廟雕像包括一些不完整的山形牆雕像，特別是神廟南牆的三槽間雕板甚受注目，另有多塊環繞神廟的雕帶板，雕帶上的故事表現漫長的騎手和禮拜者隊伍，應該是每4年一次，在雅典娜生日當天舉行的慶典活動情景。

莫索洛斯陵墓
Mausoleum of Halicarnassus

所屬年代：350BC

古希臘展區裡以一整個展覽室陳列了從土耳其搬運過來、名列古代七大奇蹟之一的莫索洛斯陵墓所殘留的雕像和浮雕。這座陵墓是為了卡里亞王國(Caria)的統治者莫索洛斯(376BC~353BC)而建，莫索洛斯生前統治小亞細亞西南沿岸的大片土地，把都城遷到哈里卡那蘇斯(Halicarnassus)之後，國勢越來越富裕強大。

他病逝後，王位由其妻子阿特米西亞(Artemisia)繼承，她依照莫索洛斯生前規畫的藍圖，從希臘各地請來許多著名的雕刻家和建築師，打造出這座空前的偉大建築，陵墓上的浮雕及雕塑，也堪稱藝術史上的傑作。

陵墓中出土兩尊雕像，男性雕像被認為是莫索洛斯，高3公尺、寬1.12公尺，女性雕像被認為是阿特米西亞，高2.67公尺、寬1.09公尺。

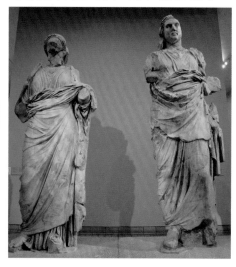

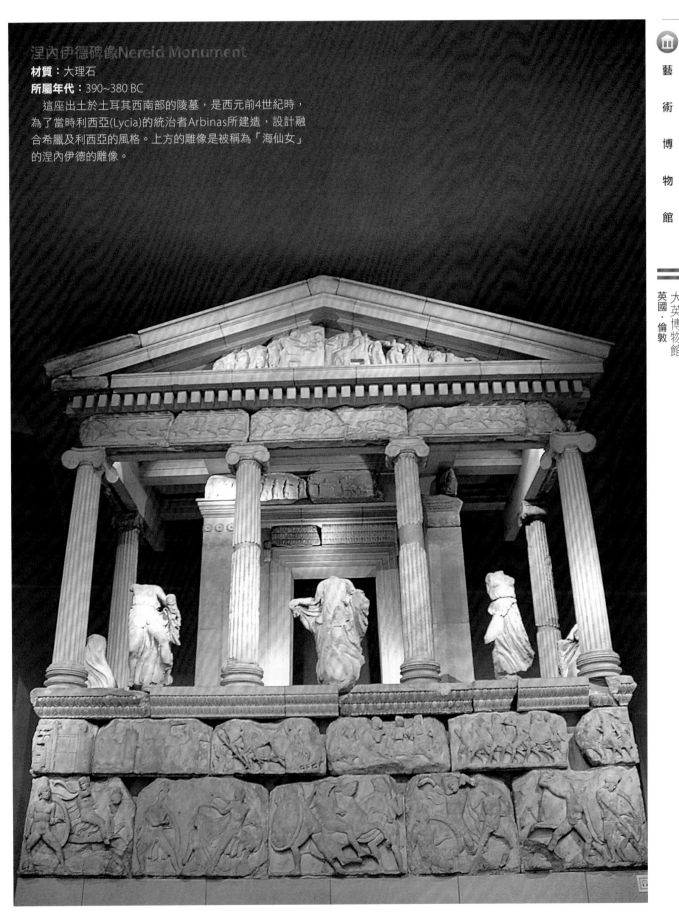

涅內伊德碑像Nereid Monument

材質：大理石

所屬年代：390~380 BC

　　這座出土於土耳其西南部的陵墓，是西元前4世紀時，為了當時利西亞(Lycia)的統治者Arbinas所建造，設計融合希臘及利西亞的風格。上方的雕像是被稱為「海仙女」的涅內伊德的雕像。

🏛 太平洋展區
The Pacific

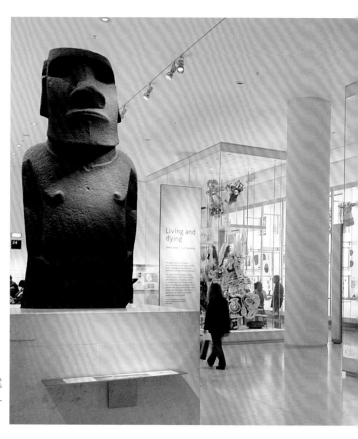

　　廣大浩瀚的太平洋，到了21世紀初，大約有一千四百萬人居住在這個區域裡，分屬二十八個國家，說著一千三百種語言。

　　太平洋的島民不僅精於航海技術，同時通曉多國語言，沒有文字記載的太平洋文明，以口述傳承一代代的歷史，他們絕大多數都是我們所熟知、與台灣原住民息息相關的「南島語族」(Austronesian)。

　　大英博物館裡關於太平洋島嶼文化的收藏，許多都是大航海時代掠奪或搜集自各個島嶼的文物，包括大航海家庫克船長從大溪地帶回的一套酋長喪服在內。而整個展區中最受注目的焦點，便是位在展覽廳正中央、來自復活島(Easter Island)的摩艾石像。

摩艾石像

　　展區中最受注目的焦點，便是高2.42公尺的摩艾石像。看過電影《博物館驚魂夜》的人，彷彿可以聽見他在說：「Hey! Dum-dum! You give me gum-gum!」

🏛 羅馬帝國
The Roman Empire

　　羅馬帝國統治的領域幾乎與希臘文明重疊、甚至範圍更大，深受希臘文明影響的羅馬帝國，在文學、哲學方面尤為明顯，至於視覺藝術方面，便表現在壁畫、建築、雕塑和馬賽克鑲嵌畫上。

　　相較於希臘，羅馬在雕刻藝術上的呈現更為寫實，例如真人大小的政治人物和軍人塑像。事實上，羅馬帝國最珍貴的遺產多半是遺留在各個地方的建築，例如競技場、水道橋、神殿等，除了馬賽克鑲嵌畫之外，能納入博物館收藏的反而不若希臘文明那麼精采。較為特別的是，大英博物館還另闢一區，展示羅馬帝國統治大不列顛時期留下來的文物。

奧古斯都頭像
Bronze head of Augustus

尺寸：高46.2公分、寬26.5公分、厚29.4公分
材質：銅、方解石、玻璃、石膏
所屬年代：27 BC

　　這個奧古斯都頭像出自於一尊完整銅像的頭部，銅像在西元前27世紀於羅馬統治時期的埃及製作。頭像被發現於麥羅埃(Meroe)，位於現在的蘇丹境內，該地曾為庫施(Kush)王國首都，西元前24世紀，一次庫施與羅馬產生衝突時，庫施奪走了這尊奧古斯都銅像，並將頭像埋於麥羅埃一座神廟的入口之下，任人踩踏。

波特蘭花瓶The Portland Vase

尺寸：高24.5公分、最大直徑17.7公分
材質：玻璃
所屬年代：1~25AD

　　這只花瓶被視為羅馬帝國時期的經典玻璃花瓶，是以寶石雕刻技法完成的作品。大英博物館於1945年向波特蘭公爵七世買下花瓶，而這花瓶曾在1845年展出時，遭一名醉漢打碎，經過館方悉心修復才還原樣貌。

中國、南亞展區
China & South Asia

　　從地理大發現之後，英國在擴展殖民地的同時，也從東方帶走不少寶藏，其中又以文明古國中國和印度數量最多。在中國部分，以新石器時代的玉器、商周的銅器、元明清時代的景泰藍瓷器等最受矚目。在印度方面，除了西元前3000年印度河的哈拉帕文明(Harappa)、摩亨佐達羅文明(Mohenjo-Daro)的陶器、石器和銅器之外，還有接下來孔雀王朝(Maurya)、貴霜王朝(Kushan)、笈多王朝(Gupta)、蒙兀兒王朝(Mughal)所展現出的佛教、耆那教、印度教不同宗教體系所交織出的文化藝術。

微型砂岩印度廟

中國壁畫與雕像
　　這面壁畫出於中國河北省行唐縣清涼寺，於1424年~1468年繪製。而擺放於壁畫前的雕塑，分別為道教人物、佛教羅漢及彌勒佛。

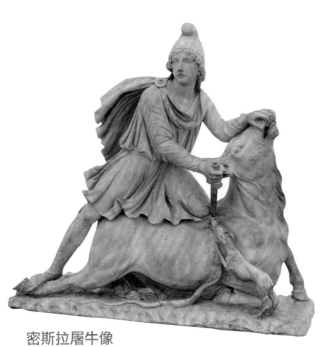

密斯拉屠牛像
Marble group of Mithras slaying the bull
尺寸：高1.28公分、長1.44公分
材質：大理石
所屬年代：100~199AD
　　這座雕像描述太陽神密斯拉(Mithras)屠牛，象徵光明及生命重生。

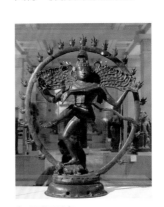

舞蹈濕婆
　　這尊來自印度的舞蹈濕婆(Shiva Nataraja)銅像，於1100年製作。

尼泊爾鍍金青銅像
　　來自尼泊爾的觀世音菩薩鍍金青銅像，於16世紀製作。

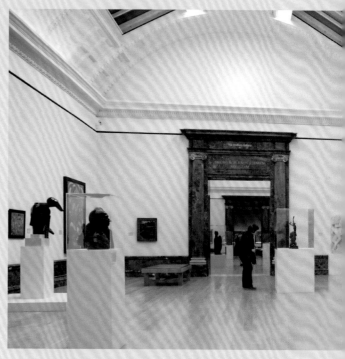

英國·倫敦

泰特英國美術館
Tate Britain

［倫敦最具代表性美術館之一］

　　泰特美術館在全英國總共有4個分館，包括1897年成立於倫敦的「泰特英國美術館」(Tate Britain)、1988年成立於利物浦的「泰特利物浦美術館」(Tate Liverpool)、1993年成立於聖艾夫斯的「泰特聖艾夫斯美術館」(Tate St Ives)，以及2000年成立於倫敦的「泰特現代美術館」(Tate Modern)。

　　泰特英國美術館位於泰晤士河北岸的Millbank，該區位於西敏寺的下方，其前身為此區的監獄，當時的糖業大亨Sir Henry Tate買下了它，並委任建築師以門廊和圓頂，打造了這棟優雅的建築。同時身為哲學家的Sir Henry Tate在1897年時將它以「大英藝術國家藝廊」(National Gallery of British Art)的名稱對外開放，不過一般人還是習慣稱它為「泰特藝廊」(Tate Gallery)。

　　泰特英國美術館是倫敦最受歡迎的美術館之一，以16世紀迄今的英國繪畫和各國現代藝術著稱，最受歡迎的館藏為拉斐爾前派(Raphaelites)和英國畫家泰納(JMW Turner)的作品。

　　拉斐爾前派是復古主義和浪漫主義的合成物，三位最著名的畫家杭特(William Holman Hunt)、米勒(John Everett Millais)和羅塞蒂(Dante Gabriel Rossetti)，各自有精采的代表作在此展示，米勒從莎翁名劇中得到靈感的代表作之一《Ophelia》更可說是鎮館之寶。

　　而活躍於19世紀初期的英國風景畫家泰納，主要以油彩、水彩進行創作，他的水彩作品多充滿朦朧之美，是絕對不能錯過的畫作。此外，泰特英國美術館也收藏了許多英國知名藝術家的重要作品，像是培根(Francis Bacon)的《以受難為題的三張習作》(Three Studies for Figures at the Base of a Crucifixion)、William Hogarth 的《畫家與哈巴狗》(The Painter and his Pug)，以及Joshua Reynolds的《Three Ladies Adorning a Term of Hymen》等。

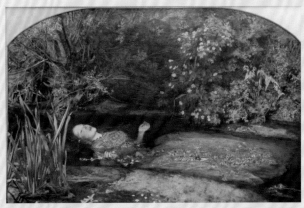

🏛《Ophelia》

米勒(John Everett Millais)是「拉斐爾前派」最具代表性的畫家之一，他自莎士比亞名劇中得到靈感的代表作之一《Ophelia》可說是泰特英國美術館的鎮館之寶。「Ophelia」是莎士比亞的悲劇作品《哈姆雷特》(Hamlet)中的一個角色，她因為情人哈姆雷特刺死了她的父親而徹底崩潰、精神錯亂，最後失足落水溺斃。

這幅畫作，米勒分為兩個階段，首先是在埃維爾(Ewell)的霍格斯米爾河(Hogsmill River)完成河流風景部分，之後在倫敦Gower街的工作室中完成女主角的畫像。米勒畫下的Ophelia異常平靜的躺在水中，攤開的手與編織的花圈融為一體，目光望向遠方，像自悲苦的命運中解脫了。

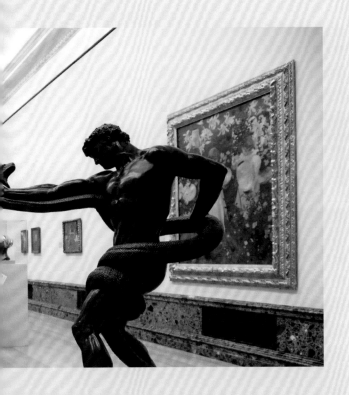

🏛《Claude Monet Painting by the Edge of a Wood》

薩金特(John Singer Sargent)於1876年首次遇見莫內(Monet)，兩人後來成為好友，這幅畫大約是繪於1885年，當時他們在巴黎附近的吉維尼(Giverny)一起作畫。薩金特欽佩莫內外出作畫的方式，他在這幅畫中以一個平凡的角度紀錄了超凡大師作畫的身影，耐心坐在身後陪伴著的是莫內的妻子。當薩金特於1885年在倫敦定居時，他最初被視為先鋒派，後來成為出眾的肖像畫家。

🏛《以受難為題的三張習作》
Three Studies for Figures at the Base of a Crucifixion

泰特英國美術館也收藏了許多英國知名藝術家的重要作品，培根(Francis Bacon)的《以受難為題的三張習作》就是其中的名作。該作品於1945年4月，也就是第二次世界大戰的最後幾個月首次展出，恰逢納粹集中營照片披露，對於某些人來說，培根的畫反映了大屠殺和核武發展引發的悲觀世界。

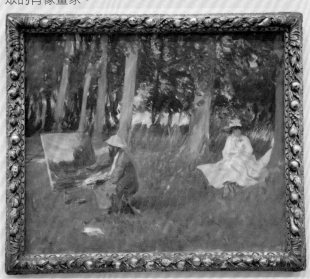

法國・巴黎

羅浮宮
Musée du Louvre

[舉世聞名的重量級博物館]

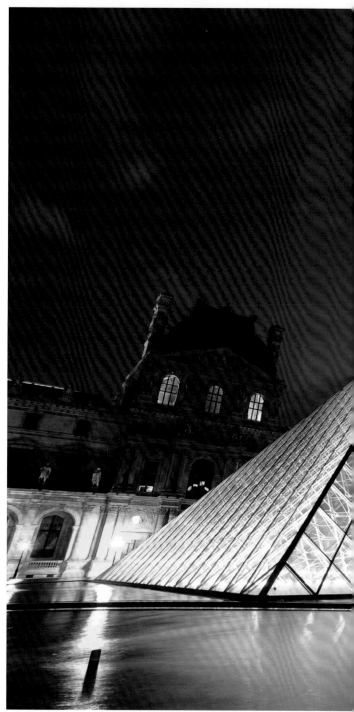

羅浮宮是全世界最大且最具象徵地位的博物館，同時也是古代與現代建築史的最佳融合。這裡有四十二萬件典藏，藏品時間從古代東方文物(西元前7,000年)到19世紀(1858年)的浪漫主義繪畫，經常展出的作品多達一萬三千件，其中不乏大師巨作。

羅浮宮的歷史可追溯到1190年，當時國王菲利浦二世(Philippe Auguste)為防守要塞所建，至1360年時查理五世(Charles V)將此地改建為皇室住所，正式開啟羅浮宮的輝煌歷史，建築師萊斯科(Pierre Lescot)於15世紀中為羅浮宮設計的門面，正是巴黎第一個文藝復興式建築。

在長達兩個世紀的時間裡，羅浮皇宮扮演法國權力中心的角色，直到路易十四另建凡爾賽宮後，它才開始沒落。1789年法國大革命推翻君權，這座「藝術皇宮」在1793年8月10日正式蛻變為博物館對外開放。

羅浮宮共分為三大區域，蘇利館(Sully)、德農館(Denon)及黎塞留館(Richelieu)，從金字塔的入口處進入地下後，可以從不同入口進入羅浮宮。館內收藏則主要分為7大類：古東方文物(伊斯蘭藝術)、古代埃及文物、古代希臘、伊特魯西亞(Les Étrusques)和羅馬文物、雕塑、工藝品、繪畫、書畫刻印藝術、羅浮歷史和中世紀羅浮皇宮等，除這些永久展外，還有許多特展。

為羅浮宮錦上添花的透明玻璃金字塔，是華裔美籍建築師貝聿銘的一大代表作，為密特朗總統(François Mitterrand)的大羅浮宮計畫帶來嶄新的現代化風貌，也成為羅浮宮博物館的主要出口。以玻璃鋼柱構成的金字塔不僅為地下樓層引進光線，加上兩個小金字塔，同時兼具現代建築的設計美感。

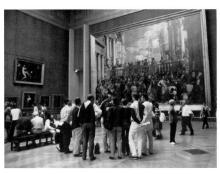

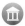

MAP　WEB

Musée du Louvre 75058
Paris

藝術博物館

羅浮宮
法國·巴黎

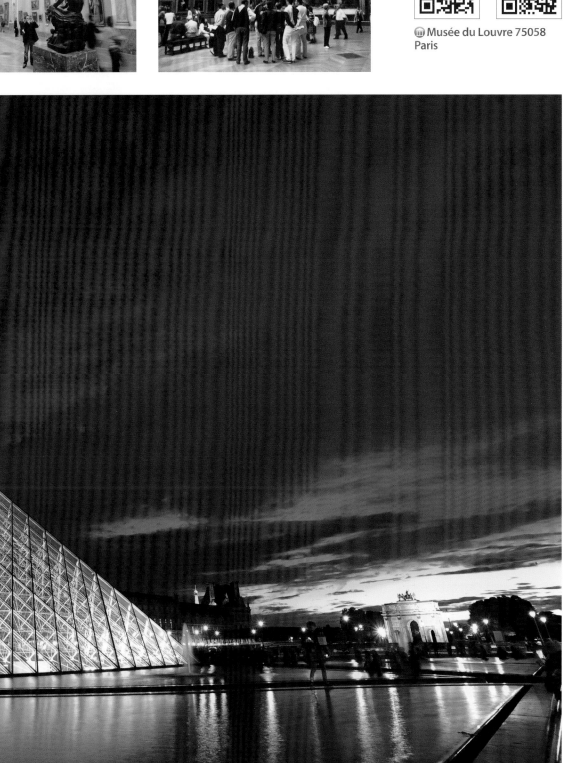

《克洛東的米羅》
Milon de Crotone

皮傑中庭(Cour Puget)展示路易十四和路易十五時期的雕像，其中以法國巴洛克雕刻家和畫家皮傑(Pierre Puget)的作品為主，代表作《克洛東的米羅》描述希臘奧林匹克冠軍運動員米羅(Milo)老時，想要用手將裂開的樹幹劈斷，豈料樹幹夾住他的手，讓不得脫身的他因而被狼吃掉。雕塑中米羅和狼的表情、肢體栩栩如生，是皮傑重要的代表作。

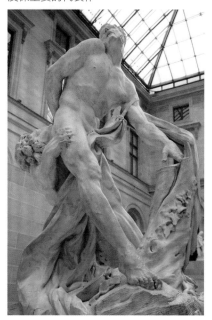

《西克拉德偶像》
Idole Cycladique

這座27公分高的頭部雕塑出土於希臘西克拉德島(Cycladic)，估計是西元前2,700~2,300年的作品。

該雕塑線條簡單均衡，右下處雖有明顯毀壞，仍無損其價值，特別是它可能是現存希臘青銅時代早期有關大理石雕作品中，最早且最精采的一件。

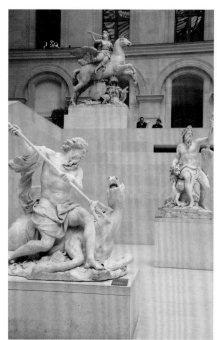
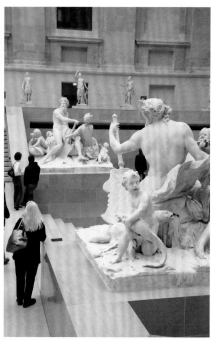

《馬利駿馬群》 Chevaux de Marly

羅浮宮的法國雕塑集中在黎塞留館的地下1樓和1樓，位於地下樓的此區原是財政部官員的辦公廳，分為馬利(Cour Marly)和皮傑(Cour Puget)兩大中庭。

馬利中庭名稱的由來，主要因中庭擺放的多尊大型大理石雕刻，來自路易十四時期完成於巴黎近郊「馬利宮」(Château de Marly)花園內的作品。

然而，這裡最有名的，卻是1745年於路易十五時期完成的《馬利駿馬群》，作者為法國巴洛克雕刻家庫斯圖(Guillaume Coustou)。

《聖瑪德蓮》 Sainte Marie-Madeleine

羅浮宮內的北歐雕塑集中於德農館的地下1樓和1樓的5間展示廳內，前者以12~16世紀雕塑為主，後者則蒐羅17~19世紀的作品。

位於地下1樓C展示廳主要收集15~16世紀古荷蘭和日耳曼帝國的雕刻，這座《聖瑪德蓮》雕像出自德國雕刻家喬治·艾爾哈(Gregor Erhart)之手，全裸的瑪德蓮披著如瀑布般的金色長髮，體態優美和諧，此作於1902年時由羅浮宮購自德國。

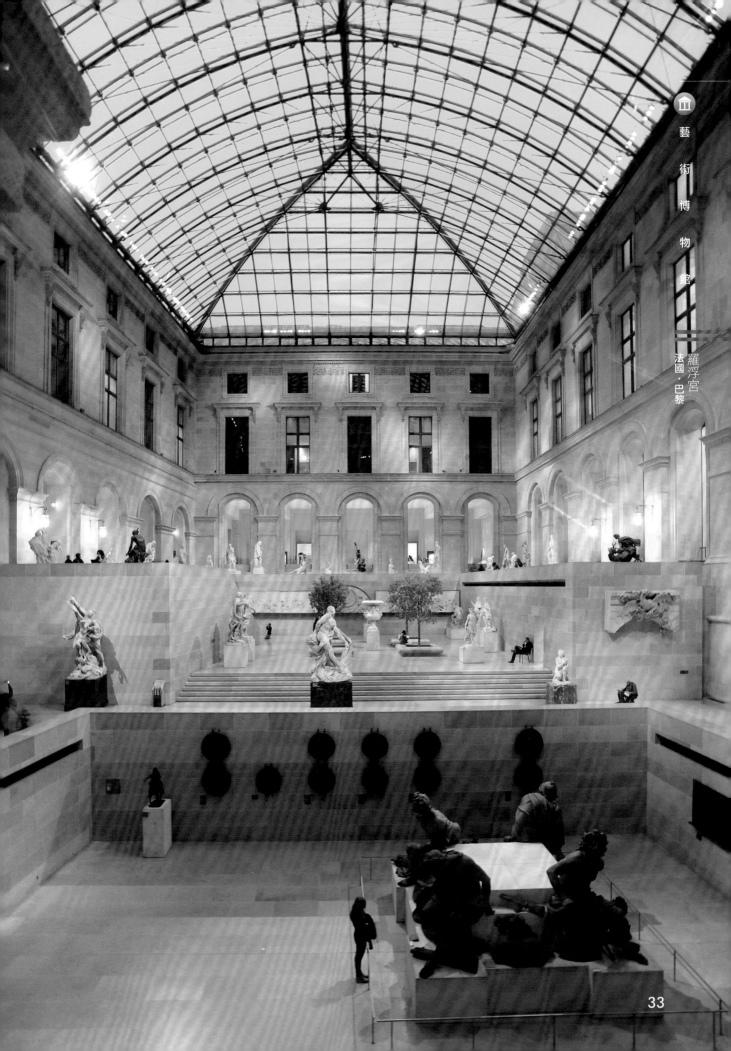

中世紀羅浮宮城壕

羅浮宮的歷史可追溯至12世紀，當時法王菲利浦二世在巴黎西牆外建造了羅浮宮，做為防守要塞之用；到1360年查理五世才將它改為皇室居所。羅浮宮目前就於蘇利館的地下1樓，展示12~14世紀羅浮宮中世紀的城壕樣貌。

大羅浮宮計畫
Le Grand Louvre

羅浮宮已有八百年以上的歷史，雖經改朝換代的增修，規模在歐洲的王宮中首屈一指。然而隨著時間的演進，其設備已不敷實際需要，再者因缺乏展覽空間，使得數十萬件藏品束之高閣，此外缺乏主要入口，造成管理上的困難和遊客們的不便。於是密特朗總統上台後開始積極從事大羅浮計畫，最後美籍華人貝聿銘的建築結構重整計畫雀屏中選，也就是所謂的「大羅浮宮計畫」。

玻璃金字塔的設計在當時被視為相當大膽的創舉，計畫中所有設施不但隱藏於地下，像是在卡胡塞凱旋門西面的地下建造大型停車場等，令人更訝異的，是修建一個高21.65公尺、邊長30公尺的透明玻璃金字塔，作為羅浮宮的主要入口，增加底下拿破崙廳(Hall Naploéon)的採光和空間。東南北三面則設置小金字塔分別指示三條主要展館的通道，在大小金字塔的周圍另有水池與金字塔相映成趣。

📯 1樓
Rez-de-Chaussée

玻璃金字塔Pyramide

在巴黎再開發計畫中，為羅浮宮增添不少新風貌，原先在黎塞留館辦公的法國財政部他遷後，新空間增加了不少收藏品的展示。1993年，華裔建築師貝聿銘為博物館興建了一座廣達四萬五千平方公尺的超大型地下建築，結合周邊地鐵及巴士轉運功能，並為它設計了一座玻璃金字塔當作主入口，雖曾飽受爭議，但如今它已成為羅浮宮不可或缺的地標了。

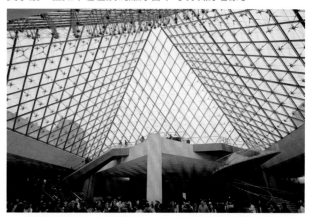

《奴隸》 L'Esclave

　　這裡展示著16~19世紀義大利雕塑。當中舉世聞名的，莫過於2尊米開朗基羅(Michelangelo Buonarroti)的作品《奴隸》，左邊為《垂死的奴隸》(L'Esclave Mourant)，右邊則是《反抗的奴隸》(L'Esclave Rebelle)。

　　這兩尊原是米開朗基羅打算放置於教宗儒略二世(Pope Julius II)陵墓的作品，然而自1513年動工後，就因經費及某些緣故未能完成，還被贈送和轉賣，最後於1794年成為羅浮宮的收藏。

　　雖然同為米開朗基羅的作品，兩尊雕像截然不同，《垂死的奴隸》是位具有俊美外貌的年輕人，其臉部安祥平靜，像是剛擺脫嚴苛的苦難，陷入一種深沉的睡眠，表現一種完全接受命運安排的妥協；《反抗的奴隸》卻是扭曲著身軀，臉部流露憤恨與不平的表情，像是在做最後的掙扎與反抗，表現對人生仍然充滿強烈的意志力和生命力。

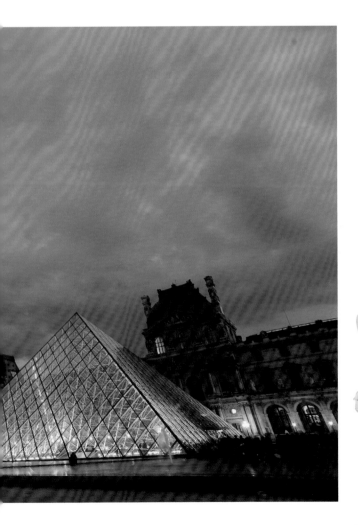

《夫妻合葬棺》
Le Sarcophage des Époux de Cerveteri

　　此為古伊特魯西亞文物。提到羅馬世界，就必須從發源於伊特魯西亞地區的伊特魯西亞文明談起，這是西元前800~300年間在義大利半島、台伯河流域發展出的文化。伊特魯西亞人是支十分關注死亡的民族，具有深刻的宗教信仰，他們的藝術缺少原創性，卻充滿活力；很少集中在神的形象，大多以凡人為主題，即使在墳墓中，也是如此。

　　西元前6世紀，當地發展出一種石棺，形狀是一個矩形的臥榻，上方斜躺著一對人像，結合了古代埃及的木乃伊人形與近東的矩形靈柩，人像風格源於古希臘時期。這座《夫妻合葬棺》便展現這樣的風格，其高114公分、長約200公分，出土於切維台利(Cerveteri)，時間約為西元前520~510年間。

《丘比特與賽姬》
Psyché Ranimée par le Baiser de l'Amour

　　這是來自義大利新古典主義雕刻家卡諾瓦(Antonio Canova)的作品《丘比特與賽姬》。在羅馬神話中，丘比特和賽姬是對戀人，因為某些原因，賽姬被要求不能看見丘比特的容貌，直到有天賽姬實在忍不住了，趁丘比特入睡時偷看了他一眼，此舉讓丘比特母親維納斯大怒，她讓賽姬陷入昏睡，規定只有丘比特的愛之吻才能讓她甦醒。

　　這座雕像就是表現當丘比特展翅降臨，輕抱起賽姬親吻她的那一剎那，兩人柔軟平滑的身軀相擁成X型，呈現一種既深情又優美的體態，令人動容。

《艾芙洛迪特》 Aphrodite

　　「艾芙洛迪特」就是大家比較熟知的愛神、美神維納斯，由於這座雕像是1820年在希臘的米羅島(Melos，現今的Milo島)發掘的，所以又稱「米羅島的維納斯」(Vénus de Milo)。雕像於隔年贈予路易十八世，最後再轉由羅浮宮收藏。

　　這座雕像高約兩公尺，由上下兩塊大理石組成，完成期間約在西元前的1~2世紀。據說最早出土時還有上色，但現在已完全看不到了，另外手臂也不見了，因此也有人以《斷臂的維納斯》來稱呼它，讓她增加了許多神秘感。究竟遺失的雙臂指向何方，或是手中拿著什麼樣的東西，都引發大家好奇和聯想，也讓這座雕像人氣居高不下。

《勝利女神像》
La Victoire de Samothrace

彷彿展翅欲乘風而去的《勝利女神像》，就位於德農館的階梯平台上，在投射燈光的搭配下，更顯雕像衣襴的輕盈。

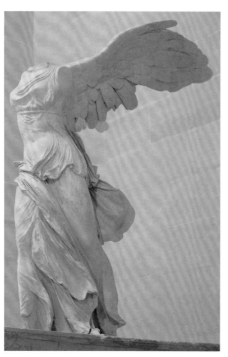

3.28公尺高的《勝利女神像》約完成於西元前190年左右，1863年於希臘愛琴海的西北方Samothrace小島出土，一般相信它是為了紀念羅德島(Rhodian)戰役的勝利而創作，龐大雄健的雙翼屹立在凶險的海面上，浪花打溼了袍子，使袍子緊緊貼在胸前和雙腿上，背後隨風飛揚，充分展現戰役的壯烈和勝利的英勇。栩栩如生之姿使它和《米羅的維納斯》、《蒙娜麗莎》並列羅浮宮的鎮館三寶。

路易十五加冕皇冠

每位法國國王在加冕時都擁有自己華麗的皇冠，而阿波羅藝廊(Galerie d'Apollon)就是展示歷代國王皇冠及寶物的地方。

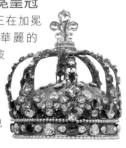

路易十五擁有2頂皇冠(Couronne de Louis XV)，一頂鍍金，另一頂鍍銀，也就是我們現在在羅浮宮中所看到的，這頂皇冠頂端為珍珠十字架，下連8條拱架，上頭至少有282顆鑽石、64顆寶石和237顆珍珠，包括中央最大重達140克拉的「攝政王」(Regent)鑽石，非常尊貴華麗。

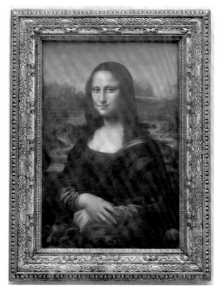

《蒙娜麗莎》 La Joconde

集藝術家、科學家、發明家、軍事家及人道主義家於一身的達文西(Leonardo da Vinci)，最有名的畫作除了位於米蘭教堂的《最後的晚餐》，就屬這幅《蒙娜麗莎》了。那神秘的笑容、溫暖的光影教人費猜疑，達文西可能也把《蒙娜麗莎》視為個人藝術的最高成就，所以當他離開義大利前往法國南部擔任法國皇帝的私人顧問時，隨身帶著的畫作只有它。

達文西畫的《蒙娜麗莎》在高超的畫技下，表露出優雅的面容和神秘的微笑，雙手交錯平擺，充滿溫柔、平衡的精神和大方的體態。此畫最吸引人的地方，除了展現文藝復興時期的女性美之外，還有背後渲染的山巒、空氣和水，使人的輪廓溶解在光影中，經由相互影響的元素，成就永恆的微笑。

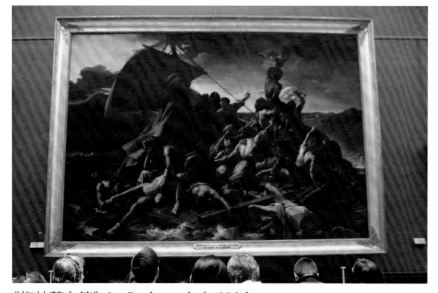

《梅杜莎之筏》 Le Radeau de la Méduse

這幅長約72公分、寬約49公分的巨幅繪畫《梅杜莎之筏》，是法國浪漫派畫家泰奧多爾‧席里柯(Théodore Géricault)的作品，描繪1816年時一艘載著數百人的法國船艦梅杜莎號，航行西非海岸，因船長的無能導致擱淺，船上的人紛紛求援逃命，最後只剩下15人在船上，這些人陷入絕望，神志不清，甚至吃起同伴的肉。

席里柯將當時這樣的船難事件透過繪畫表現出來，畫中光影強烈、動作寫實，三角構圖中，有著平衡感，一端有人在期待救援，另一端的人卻已氣息奄奄，是件極具張力和戲劇性的作品。只是這幅畫在1819年展出時，遭到不少批評聲浪，因為它是第一件反映社會事件的寫實作品，對原本想隱瞞此事的政府來說臉上無光，加上畫中將人之將盡的心態赤裸裸地表現出來，也是古典主義畫派所不願樂見的風格。

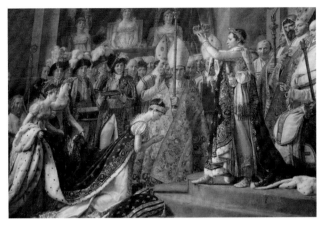

《約瑟芬的加冕》
Le Sacre de l'Empereur Napoléon 1er et le Couronnement de l'Impératrice Joséphine

這是一幅典型的藝術服務政治的畫作。法國畫家雅克－路易‧大衛(Jacques-Louis David)是新古典主義的代表畫家。所謂的新古典主義，簡單來說，就是反洛可可及巴洛克的風格，再現希臘羅馬的藝術形式。大衛在古典潮流中，以他的天賦成為當時最具有影響力的畫家，不幸卻捲入政治，不得不流亡海外，最終斷送他的藝術生命。

在《約瑟芬的加冕》中，大衛描繪1804年拿破崙如皇帝般，為約瑟芬戴上皇冠的情景，他的野心也透過畫作表現無遺。此作原擺設於凡爾賽宮，後移至羅浮宮展出。

《埃及書記官》 Le Scribe Accroupi

埃及的文明史也可說是一部藝術史，雖然埃及藝術的目的在實用或傳達宗教法則，但工藝之美依然震撼後世。

書記官雕像向來是埃及古王國時期的寫實表現，這一尊《埃及書記官》可說是當中最負盛名的一件，估計於西元前2,620~2,500年間完成，由埃及考克學家在古埃及王國首都沙哥哈(Saqqara)發掘出土，後來在1854年由埃及政府贈予羅浮宮。

這座書記官高53.7公分、寬44公分，以石灰石上色製成，眼睛由石頭、碳酸鎂和水晶鑲嵌而成，乳頭則為木製。他袒胸露背盤腿而坐，端正五官呈現個性面容，筆直的鼻子和兩個大耳朵，看起來呆板嚴肅，表現當時精準嚴格的雕塑風格。他一手拿著筆，一手拿著卷板的姿勢，加上幾何對稱的軀體，展現埃及書記官的威嚴姿態。

《瘸腿的小孩》
Le Pied-bot

西班牙畫家里貝拉(Jusepe de Ribera)深受義大利畫家卡拉瓦喬(Caravaggio)黑暗色調的影響，同時也具有宗教風格。畫中的主題或主角通常都在畫的最前方、占據最大的空間，似乎想和觀畫者直接對話。這幅《瘸腿的小孩》不僅有上述的特點，還表現出里貝拉的人道精神，因為在小孩左手所拿的紙條上寫著：「看在上帝的份上，請同情同情我吧！」

拿破崙三世套房
Appartements Napoléon III

新的羅浮宮在拿破崙三世的主持下，將原本位於杜樂麗宮(Palais des Tuileries)內的會客廳移植至此，重現拿破崙三世套房情景，而所有設計和裝潢從水晶吊燈、青銅飾品、鍍金、家具、華麗地毯、紅色窗簾等一一保留，完整呈現皇家華麗尊貴的風貌，從這裡往下走，還可以看見拿破崙三世的寢宮和餐廳。

《卡布麗爾和她的姐妹》 Portrait Présumé de Gabrielle d'Estrées et de Sa Soeur la Duchesse de Villars

　　肖像畫是16世紀繪畫的重要主題，特別是在貴族皇室的重要場合或慶典。這幅來自楓丹白露畫派(École de Fontainebleau)的《卡布麗爾和她的姐妹》，描繪法王亨利四世(Henri IV)的情婦卡布麗爾(Gabrielle d'Estrées)和她的妹妹一起洗澡的情景，兩人不但袒胸露背，她妹妹更用一隻手捏住她的乳頭，在當時屬於相當大膽又情色的畫作。這個動作加上後方做針線的婦人，影射卡布麗爾可能已經懷孕了。

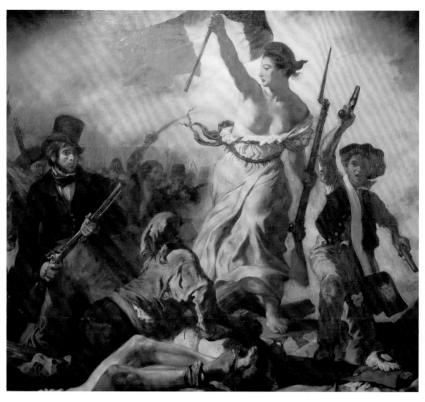

《大浴女》 La Baigneuse

　　安格爾(Jean-Auguster-Dominique Ingres)作品中常見性感的裸女，其中又以大浴女、小浴女和後來的土耳其浴最為出名。安格爾是19世紀新古典主義和浪漫主義最具代表性的畫家，是古典主義大師大衛的高徒，並多次前往義大利旅行，見到文藝復興三傑中拉斐爾的作品(Raffaello Sanzio)，後決心成為歷史畫家，其作品特色是在理想的古典寫實中，以簡化變形強調完美造型。

　　在這幅《大浴女》畫中，戴著頭巾坐在精緻坐壁上的裸女，展現當時的女性之美，與一旁的土耳其浴畫作比對一下，可以發現土耳其浴中有一個同樣浴女的背景，就是源自此作品。

《自由女神領導人民》
La Liberté Guidant le Peuple

　　19世紀除了是新古典主義的世紀外，也是浪漫主義的世紀，這兩派互相對立，前者以安格爾為首，後者就以德拉克洛瓦(Eugène Delacroix)為領導；前者重視平衡感、線條的嚴謹，而後者則運用奔放的色彩及激情的主題。

　　《自由女神領導人民》是德拉克洛瓦最知名的作品之一，描繪1930年巴黎市民起義推翻波旁王朝的情景，人民對自由人權的渴望，清楚表現在手持紅白藍國旗的自由女神身上，女神身後支持的工人和學生，穿過硝煙和屍體為民主而戰，流露強烈的熱情。

《老千》 Le Tricheur

拉圖爾(George de Latour)最擅長畫出蠟燭的光線與光影，這幅《老千》顯然是在一場牌戲中，老千抽換牌的技倆被識破了，斜睜的眼神、指責的手勢，似乎把那尷尬的一刻給凝住了，讓你也不禁為那老千捏一把冷汗。

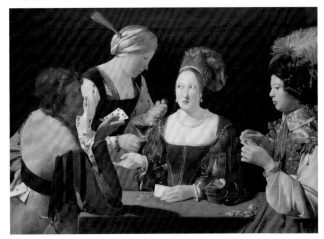

《編蕾絲的少女》 La Dentellière

荷蘭風俗畫家維梅爾(Jan Vermeer)在世的作品不多，生平也不太為人熟知，但他畫作中那透明的光線和黃、藍色調色彩的美感，教人難忘。維梅爾畫作的題材都是一般人的日常生活，但借著光線和樸實的畫面，生活瑣事也昇華為藝術，透過這幅《編蕾絲的少女》便可清楚明瞭。

林布蘭晚年自畫像

林布蘭(Rembrandt van Rijn)是荷蘭最有名的畫家，色彩奔放、渾厚，更以精準掌握光線而成為大師。林布蘭一生創作豐富，也畫了不少的自畫像，剛好是他一生起伏的註腳。

羅浮宮中一共有三幅他的自畫像，兩幅年輕正當志得意滿時的自畫像，圖中這幅則是年老破產賣畫抵債的悲涼自畫像。

《岩間聖母》

《岩間聖母》是達文西最著名的作品之一，描述的是施洗者約翰初次見到耶穌的故事。這幅畫的構圖是最讓人津津樂道的地方，聖母位於畫的正中央，約翰和耶穌在她的左右兩邊，形成一個明顯的三角形，後人稱之為三角形構圖，達文西非常喜歡這樣的構圖，為畫中人物帶來安定、穩重的感覺。

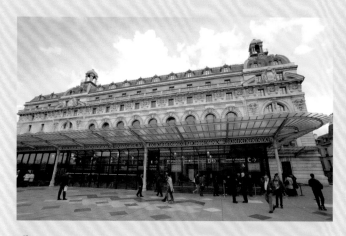

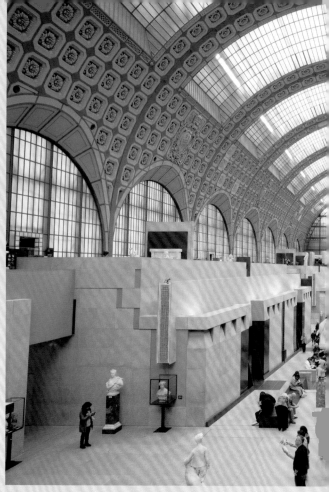

奧塞美術館
Musée d'Orsay

[匯集印象派畫作於一堂]

1986年時，法國政府將廢棄的火車站改建為奧塞美術館，館藏作品來自羅浮宮與印象派美術館，範圍橫跨1848年~1914年間的多種畫作，是欣賞19、20世紀印象派畫作的好去處，包括以德拉克洛瓦(Eugène Delacroix)為首的浪漫派(Romamticism)，安格爾(Jean-Auguster-Dominique Ingres)的新古典主義(Neoclassicism)，米勒(Jean-François Millet)、盧梭(Pierre Étienne Théodore Rousseau)的巴比松自然主義(Barbizon, Naturalism)，庫爾貝(Gustave Courbet)的寫實主義(Realism)，一直到描繪感覺、光線、倒影的印象派，舉凡雷諾瓦的《煎餅磨坊的舞會》、梵谷的《自畫像》以及莫內的諸多作品等，都是這裡的鎮館之寶。

　　2011年底，徹底翻修的奧塞美術館再度開放，除展覽區重新調整，更擴展了亞蒙館(Pavillon Amont)約四百平方公尺的面積。在亞蒙館分為5樓的空間中，由下往上分別展出庫爾貝的大型作品、1905~1914年的現代裝飾以及Pierre Bonnard和Jean-Édouard Vuillard等畫家的作品、中歐和北歐以及斯堪地那維亞的新藝術(Art Nouveau)作品、奧地利和英國以及美國的新藝術作品、書店和圖書館。

廢棄火車站改建成博物館

　　依傍塞納河的奧塞美術館前身為火車站，為了不破壞塞納河沿岸景觀，歐雷翁(Orléans)鐵路公司特別邀請Laloux等3位著名建築師設計，使其景觀能與對岸的羅浮宮及協和廣場相互呼應。

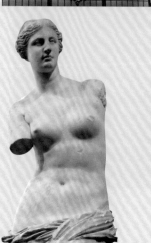

MAP　　WEB

⌂ 62 Rue de Lille 75343 Paris Cedex 07

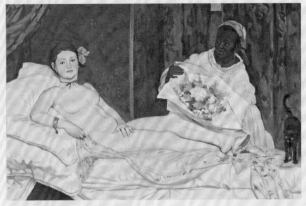

🏛《奧林匹亞》
Olympia

在奧塞陳列的作品中，可追溯從古典的浪漫主義畫派過渡到新畫派的演進，當中首推馬內(Manet Edouard)於1863年時的作品《奧林匹亞》。

🏛《拾穗》
Des Glaneuses

《拾穗》是19世紀法國大畫家米勒(Jean-François Millet)的作品，完成於1857年，在落日餘暉中，三位農婦彎著腰，揀拾收割後的殘穗，光線柔和，氛圍溫暖，展現樸實農家生活的一面。

這幅畫作以《舊約》聖經《路得記》中的路得和波阿斯的記載為背景，畫中敘述路得在波阿斯的田裡撿拾麥穗給婆婆，反應貧窮農家在收割麥田後，還要撿拾地上殘餘的穗粒，絲毫不可以浪費。

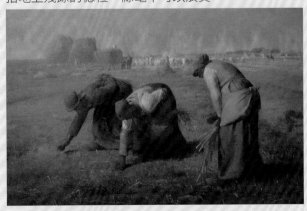

🏛《草地上的午餐》
Le Déjeuner sur l'Herbe

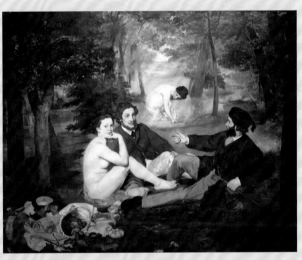

這幅馬內創作於1865~1866年間的《草地上的午餐》，構圖來自一張拉斐爾的版畫，它在藝術史中占有極為重要的地位，說明了畫家所具有的自由宣言：畫家有權為了美感的效果，而在畫中選擇他所認定的標準及喜好來自由作畫，這樣的態度即是往後「為藝術而藝術」主張的由來。

馬內的親人想必思想也開放，這幅《草地上的午餐》內的主角，除了裸女是馬內的模特兒維多利安·莫涵，另外兩位男士則是馬內弟弟古斯塔夫和妹婿費迪南德·里郝夫。

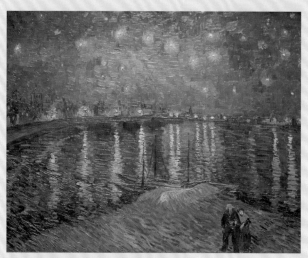

《隆河上的星夜》
Starry Night over the Rhône

　　這是梵谷的代表作之一，他用豐富的層次表現出星空的迷人，獨特的筆觸賦予了滿天的星星生命力，卻也流露出他內心的孤獨。

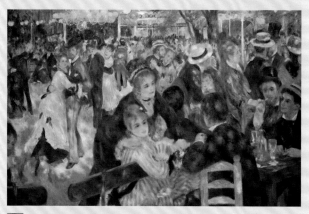

《煎餅磨坊的舞會》
Bal du Moulin de la Galette

　　法國印象派大師雷諾瓦的第一個群像傑作，就是這幅《煎餅磨坊的舞會》，創作於1876年，在此之前，他都是以簡單的人物為主題。在這幅作品中，雷諾瓦靈活運用光線和色彩，生動活潑表現了巴黎人快樂幸福的生活面貌。

　　這幅畫描述場景是是蒙馬特區的一家露天舞廳，據說就在兩家磨坊之間，而舞廳裡還有販售煎餅點心，因而得名。話說因為雷諾瓦經濟狀況不好，請不起模特兒，所以只好求助朋友，畫中那位穿條紋衣服的女主角，就是他的朋友愛斯塔拉。

《自畫像》
Portrait de l'Artiste

　　在所有新、後印象派畫作中，梵谷(Vincent Willem van Gogh)這幅約創作於1890年的《自畫像》一直受到最大注目。

《大溪地女人》
Femmes de Tahiti

　　這幅是保羅·高更(Paul Gauguin)，在1891年初次來到大溪地，描繪兩位坐在沙灘上的當地女子。當時，他正為自己的財務問題感到困擾，但是來到這個原始島嶼，他被單純的氣息所感染，意外獲得了人生的平靜與快樂；而這種心情也投射在他的畫作上，高

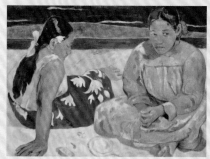

更將他著迷於大溪地女子身上黝黑健康的膚色，與純樸慵懶的野性美，直接表現於作品上。

《彈鋼琴的少女》
Young Girls at the Piano

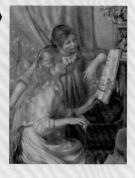

　　透過兩個少女描繪出中產階級生活的美好氛圍，讓人怡然神往。背景用色豐富，但各自互補，形成和諧的視覺感受，是雷諾瓦晚年的特色。

《鞦韆》
The Swing

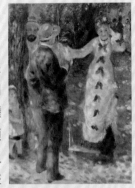

　　這是雷諾瓦在1876年繪製的油畫，畫面上的場景在一個繁花盛開的森林裡，站在鞦韆上、正在跟男子說話的女人顯然是全畫的焦點，特別是身上穿的衣服和地面，在白色畫筆的渲染下顯得閃閃發光。整幅畫以明媚的光影、溫暖的色調呈現溫馨的感覺。

《舞蹈課》
La Classe de Danse

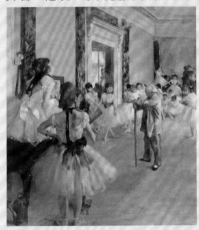

　　竇加(Edgar Degas)最為人所熟知的作品便是芭蕾舞者，他以一系列優美線條、動人表情描繪出正在練習、上台演出，以及接受獻花鞠躬中的舞者，將舞者的身段完美呈現，這張完成於1873~1876年間的《舞蹈課》，屬於該系列題材的知名作品之一。

《地獄之門》
La Porte de l'Enfer

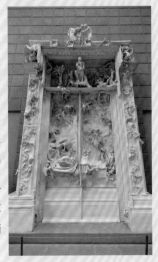

　　在自然主義和各國新藝術作品展覽廳前，有一片展出1880年~1900年雕塑的平台，其中包括法國雕塑家羅丹(Auguste Rodin)鼎鼎大名的作品《地獄之門》，以及1905年的《走路的男人》(L'Homme qui Marche)。

關於印象派

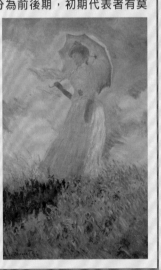

　　「印象派」(Impressionnist)或「印象主義」(Impressionnisme)這字眼起源於1874年的第一屆印象派畫展，當時的官方沙龍排擠不受歡迎的畫家及畫作，莫內和雷諾瓦等人又不願意參加「沙龍落選展」，於是決定聯合舉行畫展，莫內在這次畫展中展出《印象‧日出》(Impression, Soleil Levant)，引起了嘲諷輿論，到了1920年，「印象主義」成為畫界藝評嘲諷這一群反動畫家的代名詞。

　　印象派畫家大致分為前後期，初期代表者有莫內、雷諾瓦、竇加，後期代表者則如塞尚、梵谷、高更等人。他們有的熱衷於追逐光影，有的沉醉於美好事物，但他們的共同點，也是印象派畫作的特色，就是注重光線色彩、忽視物體的具體形象。在主題方面，從描繪自然風景延伸到真實生活裡的所見所聞，充滿了歡樂、隨興氣氛。

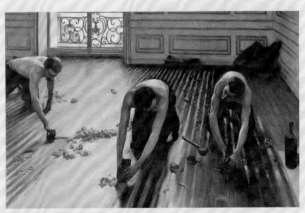

《刨地板的工人》
Raboteurs de Parquet

　　1875年由卡勒波特(Caillebotte Gustave)參考相片畫成的《刨地板的工人》，是印象派中最接近寫實主義的作品，工人的雙手線條和刨出的木屑曲線使畫面充滿活力和臨場感。這幅畫栩栩如生的程度猶如相片，是照相寫真的先驅。

法國・巴黎
龐畢度中心
Centre Pompidou

[建築本身就是出色的藝術]

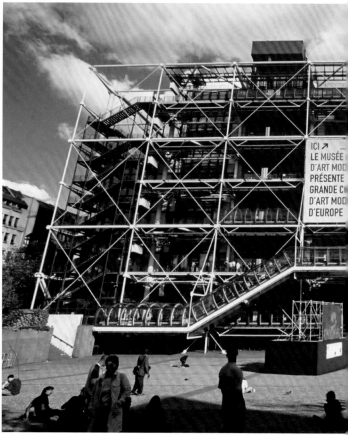

即使以現代眼光來看，龐畢度中心的風格依舊十分前衛和後現代，令人不得不佩服兩位建築師，在1970年代聯手打造的勇氣。

龐畢度中心能在巴黎誕生，得歸功於法國已故總統喬治・龐畢度(George Pompidou)於1969年提出的構思。在興建一座全世界最大的當代藝術中心的願景下，從681件知名建築師設計圖中，選出倫佐・皮亞諾(Renzo Piano)與理查・羅傑斯(Richard Rogers)的設計圖，並於一片爭議聲中，在1971年開始動工。龐畢度中心於1977年1月正式啟用，不幸的是，喬治・龐畢度已在這段期間過世，無緣看到文化中心的成立，為紀念他，此文化中心便以他命名。

龐畢度中心平均每年都會更新各樓層的展覽，以現代及當代的重要藝術作品為主，內容涵蓋畫作、裝置藝術、影像及雕塑等。現代藝術作品的蒐羅重點包括馬諦斯(Henri Matisse)、畢卡索(Pablo Picasso)和夏卡爾(Marc Chagall)等大師的作品，龐畢度文化中心曾於2000年大幅整修後重新開幕，展示空間也更為摩登。

正面建築

正面建築和廣場相連，是美術館的入口，廣場上最引人注目的是那幾根像是大喇叭的白色風管，建築師刻意把廣場的高度降到街道地面下，因此即使這麼前衛風格的造型，也不會和四周的19世紀巴黎公寓格格不入。

正面建築另一令人印象深刻的，則是造型如透明水管的突出電扶梯，沿著正面的立面一階階往上，搭著電扶梯的人群就像是管子裡的輸送物，被分送到各自前往的樓層。龐畢度中心1樓為大廳及書店，2樓和3樓是圖書館，4~5樓是當代和現代藝術博物館。

MAP

WEB

🏛 Place Georges Pompidou
75004 Paris

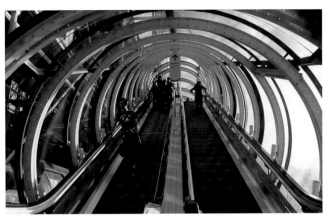

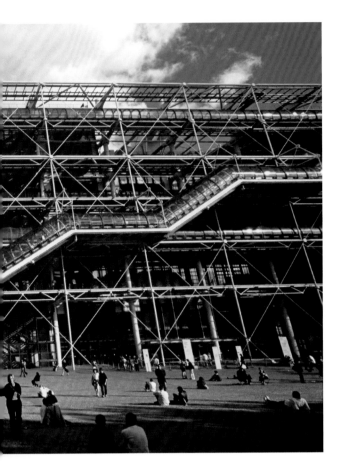

背面建築

外觀看起來就像是座大型機器的龐畢度中心,建築的三向立面也就是正面、背面及底座,各有不同的設計基調,但一致的語言就是「變化」和「運轉」。

背面建築作為圖書館的入口,各種顏色鮮豔的管子是這一面的特色,代表不同的管路系統,空調系統為藍色,電路系統為黃色,水管為綠色,電梯和手扶梯為紅色,五顏六色的水管顯露在外,成為龐畢度主要的識別面貌。

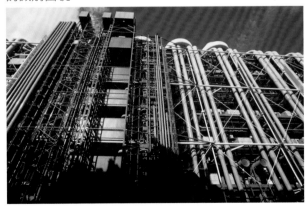

4樓當代藝術館

龐畢度中心平均每年都會更新各個樓層的展覽,這一樓以1965年~1980年的當代重要藝術創作為主,約集結了東西方五十五個國家、約一百八十位藝術家的作品,內容涵蓋畫作、裝置藝術、影像及雕塑。

5樓現代藝術館

這裡的收藏以1905年~1965年代的現代藝術為主,在41間展示不同藝術家作品的展間裡,畢卡索(Picasso)和馬諦斯(Matisse)兩位大師,可說是本區的主將。

伊果斯特拉文斯基廣場
Place Igor Stravinsky

　　位於龐畢度中心後方，廣場後又有聖梅里教堂(Église Saint-Merri)，介於兩座前衛和古典的建築之間，這個廣場以其彩色活動的噴水池聞名。

　　廣場上色彩豐富的動態噴泉，由Jean Tinguely及Niki de Saint-Phalle夫妻檔所設計，也是巴黎第一個動態噴泉，吸引許多人駐足觀賞，假日廣場前也是街頭藝人喜愛表演的場地之一。

推動當代藝術不遺餘力

　　龐畢度中心有別於一般傳統的美術館，它將重點放在推動當代藝術以及提供公共閱讀空間上，不定期的各項展出，範圍廣泛，經常給予參觀者不同的驚喜。

5樓雕塑露台

　　由米羅(Miro)、Richier、Ernst三位藝術家創作的戶外雕塑及露天水池，是摩登的龐畢度中心開闊的清新空間，由於樓層甚高，中心旁又無高建物遮蔽，因此可以眺望到聖心堂和鐵塔，景色優美。推開玻璃門走近水池旁，似乎能頃刻置身於巴黎之上，在黃昏的光線下，方形水面折射出雕塑的倒影，呈現極為美麗的視覺效果。

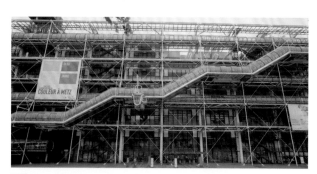

逐漸消失的設計創意

　　龐畢度中心的設計顛覆傳統，外露的管線系統被反對人士稱為「市中心的煉油廠」。而最初設計中，黃色管線包覆電子線路，水管則漆成綠色，空調管是藍色，電動扶梯和其他安全設施是以紅色為代表，以此造就鮮豔的色彩視覺。不過，後來顏色編碼被移除，不少結構轉漆成白色，讓舊有的創意逐漸消退。

倫敦國家藝廊
National Gallery

[英國最佳繪畫美術館之一]

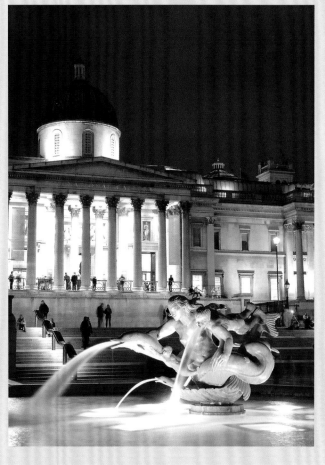

館藏豐富的國家藝廊,在1824年時僅有38幅畫作,陸續拓展至現在以繪畫收藏為主的國家級美術館,已有兩千三百多幅館藏,1997年時與泰特美術館交換60幅作品,使得國家藝廊的藏畫以1260年~1900年間的作品為主。

國家藝廊分為四個側翼,所有作品按照年代順序展出,1991年增建的Sainsbury Wing收藏1250年~1500年間早期文藝復興藝術,最著名的作品包括達文西的《The Virgin and Child with Saint Anne and Saint John the Baptist》炭筆素描。

西翼(West Wing)貢獻給1500年~1600年代的文藝復興全盛時期、義大利和日耳曼繪畫,許多巨幅繪畫都在此絕妙呈現。

1600年~1700年繪畫收藏於北翼(North Wing),有荷蘭、義大利、法國和西班牙的繪畫,其中有兩間林布蘭的專屬展室,以及維拉斯奎茲(Diego Velazquez)的維納斯油畫《The Toilet of Venus》。

東翼(East Wing)收藏1700年~1900年代繪畫,包含了18、19及20世紀初的威尼斯、法國和英國繪畫,風景畫是一大特色,也有浪漫派和印象派等許多佳作。

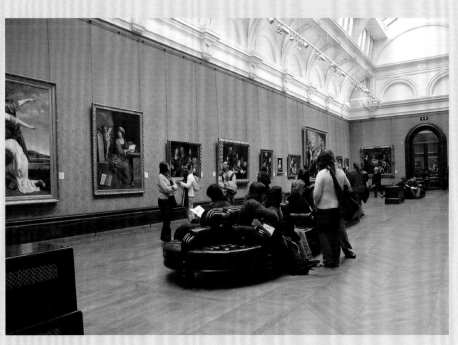

MAP　WEB

🏛 Trafalgar Square, London

47

法國·巴黎

巴黎近代美術館
Musée d'Art Moderne de Paris

[收藏20世紀藝術大師作品的最高殿堂]

MAP　WEB

🏛 11 Avenue du Président Wilson, Paris

巴黎近代美術館收藏了20世紀美術巨匠的作品，是1937年巴黎博覽會的展覽館之一，其中最有名的，是杜菲(Raoul Dufy)為電氣館所畫的大作以禮讚科學文明的《電氣神怪》，此外，還有莫迪里亞尼(Amedeo Modigliani)的《藍眼的女人》、馬諦斯的《舞蹈》等。由於永久展覽不收費，喜愛近代美術的人千萬別錯過這座藝術聖殿。

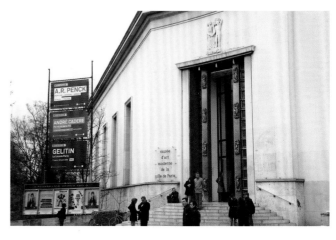

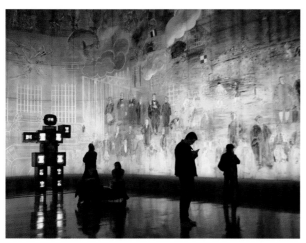

杜菲(Raoul Dufy)《電氣神怪》La Fée Electricité

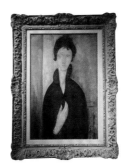

莫迪里亞尼《藍眼的女人》Woman with Blue Eyes

德勞內(Robert Delaunay)《巴黎市》La Ville de Paris

五幅畫作下落不明

法國蜘蛛大盜托米奇曾經從這座美術館中偷走了雷捷《靜物與燭台》、畢卡索《乳鴿與青豆》、馬諦斯《田園曲》、布拉克《埃斯塔克附近的橄欖樹》、莫迪里亞尼《持扇的女人》等五幅名畫，儘管托米奇落網被抓，並且判刑8年與罰緩1.1億美元，但是畫作仍不知所蹤。

法國·巴黎

橘園美術館
Musée de l'Orangerie

［莫內鉅作《睡蓮》珍藏處］

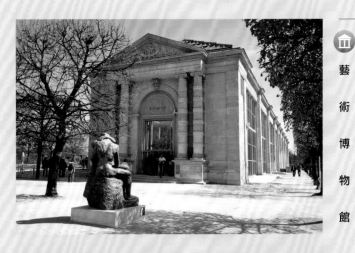

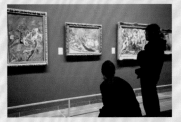

橘園美術館始終是愛好藝術人士的熱門參觀點，博物館本為1853年時興建於杜樂麗花園內的橘園建物，後以收藏印象派的作品聞名，特別是莫內(Claude Monet)於1919年完成的名畫《睡蓮》(Les Nymphéas)，已成為鎮館之作。

在1樓的2間橢圓形展覽廳內，莫內8幅大型長卷油畫《睡蓮》沈靜地展示在四面純白的牆上，柔和的光線透過挑高、透明的天窗輕灑，讓人不論置身哪個角落，都能以自然的光源欣賞生動迷人的蓮花。

除了莫內的《睡蓮》，地下1樓還有印象派末期到二次大戰左右的作品，包括塞尚(Paul Cézanne)、雷諾瓦(Pierre-Auguste Renoir)、馬諦斯(Henri Matisse)，以及畢卡索(Pablo Picasso)的畫作。在一間博物館中可同時欣賞到多位世界級大師的作品，正是橘園最吸引人之處。

莫內8幅大型長卷油畫《睡蓮》

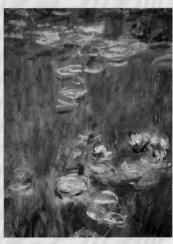

莫內《睡蓮》(Les Nymphéas)

雷諾瓦《裸女》(Femme nue dans un paysage)

塞尚《紅屋頂景觀》(Paysage au toit rouge ou Le Pin à l'Estaque)

畢卡索《沐浴者》(Grande baigneuse)

MAP

WEB

Jardin des Tuileries 75001 Paris

藝術博物館

法國·巴黎 巴黎近代美術館 —— 法國·巴黎 橘園美術館

法國・巴黎

達利美術館
Dalí Paris

[超現實的藝術夢境]

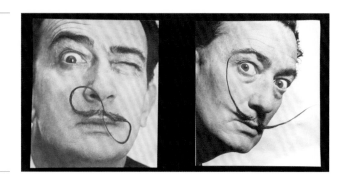

達利(Salvador Dalí)不但是超現實主義的領袖，也是本世紀最受爭議的藝術家，畫中的意境難測、個人行事乖張，更增加他個人作品的魅力。

這座美術館由達利親手設計，收藏了約三百多件個人作品，包括雕塑和版畫，充滿了不可思議的風格，其中又以《愛麗絲夢遊仙境》(Alice in Wonderland)、《太空象》(Space Elephant)、《燃燒中的女人》(Woman Aflame)、《時間》(Time)等備受矚目。這些位於藝廊地下室展覽廳中的作品，全都是待價而沽的真蹟，也是全法國唯一一處專設達利永久展的場所，就連博物館中的配樂也經特別設計。

達利的超現實藝術在這處想像空間中一覽無遺，特別是達利常用的「時間」主題，都可在各種雕塑、繪畫作品中發現；此外，達利擅長的3D藝術表現絕對讓你不虛此行，其中利用鏡子反射的創作，令人回味無窮。

結束參觀重返出口時，不要忘了欣賞沿途階梯旁的趣味照片，向來以兩撇翹鬍子為招牌的達利，利用各種有趣的鬍子造型創作出另類的藝術作品。

MAP WEB

11 Rue Poulbot 75018 Paris

法國‧巴黎

布萊利碼頭藝術博物館
Musée du Quai Branly - Jacques Chirac

[展示非、美、亞等洲的原住民藝術文化遺產]

MAP WEB

🏛 37 Quai Branly 75007 Paris

坐落於塞納河畔的布萊利碼頭藝術博物館,占地約四萬平方公尺,落成於2006年,館藏以非洲、美洲、大洋洲和亞洲原住民藝術為主,風格迥異於西方國家常見的文物收藏,因此,它的開幕讓巴黎人眼睛為之一亮,迅速成為熱門新景點。

事實上,這座博物館不論就館藏或規模、創新度來說,都是巴黎近期創立的博物館中最佳的代表作,也被視為前法國總統席哈克(Jacques René Chirac)任內的重要政績之一。

布萊利碼頭藝術博物館光是外觀就能引起熱議,法國建築師Jean Nouvel以充滿現代感的設計賦予它獨特的面貌,包括一面爬滿藤蔓蕨類的植生牆、足以映射周邊塞納河和艾菲爾鐵塔風光的玻璃幃幕建築、綠意盎然的花園造景,結合環保與現代化的時尚設計,和內部的原始藝術典藏產生強烈的對比,一時間掀起一股仿效風潮。

在這裡,近三十萬件來自非西方國家的藝術產物,在動線流暢的主展場,以地區分門別類展示,種類涵括了雕刻、面具、生活器具、宗教祭器、樂器,各種過去生活在這些土地上的原始文物,一一重現於世人眼前,充滿質樸的趣味。而除了靜態展覽,也有影音導覽、舞蹈、戲劇和音樂表演等,讓遊客能以更生動活潑的方式,了解這些原住民精采的藝術文化遺產。

藝術博物館

法國‧巴黎 達利美術館

法國‧巴黎 布萊利碼頭藝術博物館

51

小皇宮・巴黎市立美術館
Petit Palais・Musée des Beaux-Arts de la Ville de Paris

[精緻古典的美術館]

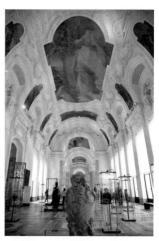

小皇宮由建築師Charles Girault設計，現在是巴黎市立美術館的家。它的外觀和大皇宮類似，同樣以新藝術風格的柱廊、雕刻和圓頂展現迷人風采，但規模小巧的多。從精巧的拱形金色鐵鑄大門進入，右側是特展展覽館，左側則是永久展覽館，中間環抱著半圓型的古典花園。

巴黎市立美術館雖然以法國美術品為主，但永久展仍收集了不少荷蘭、比利時、義大利地區藝術家作品，展場以年代區分展區，包括1樓和地下1樓，1樓的展示以18、19世紀和1900年代巴黎繪畫藝術作品為主；地下1樓的館藏則從古希臘和羅馬帝國時期的文物、東西方基督教世界文物、文藝復興時期及17、19世紀和1900年代巴黎的藝術繪畫或雕塑，其中包括Jean-Baptiste Carpeaux、Jules Dalou、Guimard、Jean-Joseph Carriès、Jean-Édouard Vuillard等知名雕塑家或畫家的作品，以及巴比松畫派(Barbizon)和印象派(Impressionism)的畫作，種類從小型的繪畫、織品、彩陶，到大型的雕塑、家具都有，收藏豐富。

MAP 　**WEB**

🏛 Avenue Winston-Churchill
75008 Paris

義大利・羅馬
波各賽美術館
Galleria Borghese

[波各賽家族豐沛珍藏]

紅衣主教波各賽(Scipione Borghese)於1605年,指定法蘭德斯建築師Jan van Santen,在羅馬市區北部的綠地建造波各賽別墅與園區,新古典風格的維納斯小神殿、人工湖、圓形劇場等隱藏於樹叢之中,精緻典雅。

這位紅衣主教同時也是教宗保羅五世最鍾愛的姪兒,還是位慷慨的藝術資助者,他曾委託年輕的貝尼尼創作了不少雕刻作品;19世紀時,波各賽家族的卡密妻王子在別墅內成立了波各賽美術館,展示家族收藏的藝術品。

波各賽美術館一樓以雕刻作品為主,較具知名度的是以拿破崙妹妹寶琳(Paolina)為模特兒的雕像,這具《寶琳波各賽》(Paolina Borghese)雕像是雕刻家卡諾瓦(Canova)的作品,寶琳擺出一副維納斯的姿態,十分撩人。

而《阿波羅與達芙內》(Apollo e Dafne)、《抿嘴執石的大衛》等,則是貝尼尼的經典大理石雕,貝尼尼的《搶奪波塞賓娜》(Ratto di Proserpina),更是經典中的經典,冥王的手指掐入波塞賓娜大腿處,那肌肉的彈性和力道,使人無法想像它居然是石雕作品!

以往被視為私人收藏並不對外開放的波各賽美術館,其內部珍貴的繪畫收藏有卡拉瓦喬、拉斐爾、提香、法蘭德斯大師魯本斯(Rubens)等;其中拉斐爾的《卸下聖體》(La Deposizione)幾乎被視為米開朗基羅《聖殤》像的翻版。而威尼斯畫派代表人物提香在這裡也有許多重要作品,其中一件是《聖愛與俗愛》(Amor Sacro e Amor Profano),作品中使用紅色的技巧以及對光線的掌握,深深影響後代藝術家。

MAP

WEB

🏛 Piazzale del Museo Borghese 5, Roma

義大利・佛羅倫斯

烏菲茲美術館
Gallerie degli Uffizi

[文藝復興寶庫]

 MAP
 WEB

📍 Piazzale degli Uffizi 6, Firenze

要看義大利文藝復興的最高傑作，就必須到烏菲茲美術館，從開拓出人道內涵的喬托起，到正式宣告文藝復興來臨的波提且利，再到最高頂點的文藝復興三傑：達文西、米開朗基羅、拉斐爾等人的曠世鉅作都在這裡，堪稱是全世界最重要的美術館之一。

這幢文藝復興式建築是由麥第奇家族的科西摩一世，委託瓦薩里於1560年所建的辦公室，而Uffizi正是義文「辦公室」的意思。

宮廷建築師瓦薩里把「辦公室」設計成沿著長方形廣場兩翼的長廊，然後再由沿著阿諾河這面的三道圓拱相互連接；科西摩一世的繼承者法蘭切斯科一世後來把「辦公室」改成家族收藏藝品的展覽室，加上後繼的大公爵們不斷地增購藝術品，使得文藝復興的重要作品幾乎全集中在這裡。

1737年麥第奇的最後一滴血脈安娜・瑪莉亞，把家族的收藏全數贈與佛羅倫斯的市民，才有了今天的烏菲茲美術館。

館內的展覽品是陳設在頂樓，而雕刻類的作品陳列在走廊上，繪畫則是依照年代懸掛在展示室中。

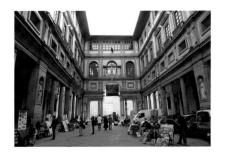

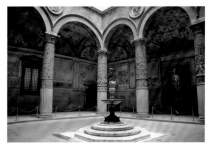

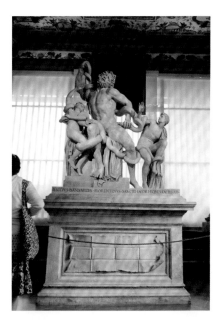

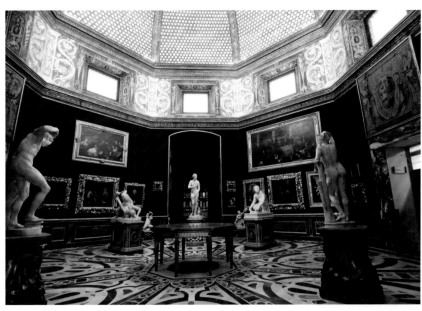

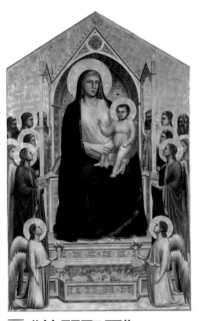

《莊嚴聖母》
Ornissanti Maestà

喬托(Giotto di Bondone)被譽為「西方繪畫之父」,為文藝復興的開創者,一直努力於遠近畫法及立體感的畫家,對長期陷於黑暗時期中、見不到出路的藝術創造來說,喬托指引出一條光明之路,同時喬托更重視描繪畫中人物的心理。

《莊嚴聖母》中的空間構圖已經非常接近文藝復興早期的畫法,也可以說是喬托的代表作之一。

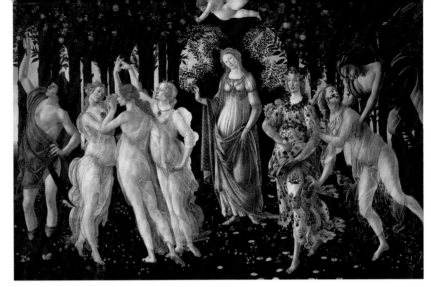

《春》 La Primavera

10-14室中收藏了許多波提且利(Sandro Botticelli)的作品,其中以《春》、《維納斯的誕生》和《誹謗》最為出名。

波提且利所繪的《春》中,三位女神(美麗、溫柔、歡喜)快樂地舞蹈,春神和花神洋溢祥和而理性的美感,北風追著精靈,但慘綠的北風並無法影響春天帶來的希望和生命,畫作中洋溢著欣欣向榮的生機。

《烏比諾公爵及夫人》
Diptych of the Duchess and Duke of Urbino

中世紀時的肖像畫著重於表現人物的社會地位或職位,而文藝復興時期開始重視表現個人的長相特徵,法蘭契斯卡(Piero Della Francesca)所繪的這幅畫就是15世紀同類型作品中嘗試性的第一幅,當時這種雙

聯幅畫是可以摺起來像一本書,作為禮物。公爵及其夫人的肖像都只有側面,但非常寫實,尤其是公爵異於常人的鼻子,非常引人側目。

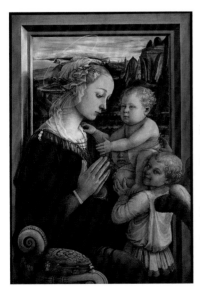

《聖母、聖嬰與天使》
Madonna and Child with two Angels

利比(Filippo Lippi)畫聖母都是以佛羅倫斯地區的美女為模特兒,而他自己就和這些模特兒有曖昧關係;但他還是受敬重的畫僧,因為他作畫的特質剛好兼具優美詩意及人性。

《聖母、聖嬰與天使》中,聖母祥和溫柔,聖嬰迎向聖母,而天使則愉快地望向觀畫者;這幅畫的背景風景畫也很值得注意,顯示出利比的寫實功力。

《維納斯的誕生》
The Birth of Venus

《維納斯的誕生》被認為是烏菲茲美術館的鎮館之寶之一，這幅畫更精確地描繪了波提且利心目中的理性美，靈性又帶著情慾；除了維納斯揚起的髮稍、花神帶來的綢緞外，連細膩的波濤也帶來視覺上的享受。

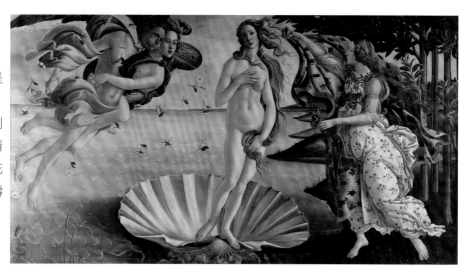

《誹謗》 Calumny of Apelles

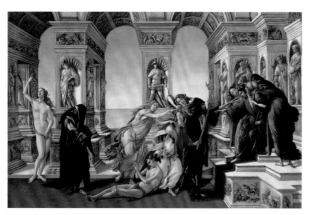

《誹謗》一畫和前兩幅截然不同，是畫家波提且利的抗議之聲，透過表情和動作賦予人物生動的形象，將「誹謗」無形的意象具體呈現出來，達到波提且利意喻畫的最高境界。

《三賢士來拜》 Adoration of the Magi

這幅《三賢士來拜》達文西並未畫完，以聖母子為中心、呈同心圓往外構圖，在藝術史上極具開創性。據說畫中最右邊的青年正是達文西自己。

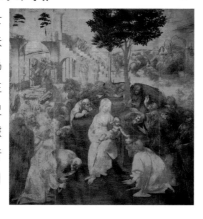

《天使報喜》 Annunciation

在文藝復興之前的哥德時期，《天使報喜》最常成為畫家的創作主題，這幅達文西(Leonardo da Vinci)早期的作品，把聖母瑪麗亞的右手畫得特別長，從右邊欣賞更為明顯。

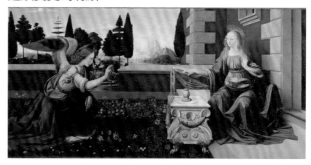

《賢士來朝》 Adoration of the Magi

從德國紐倫堡到義大利習畫的杜勒(Albrecht Dürer)，在義大利也留下不少作品。《賢士來朝》中綜合的北方畫派的自然主義、謹慎的細部處理，以及義大利的透視處理手法，將空間和人物協調地融合。

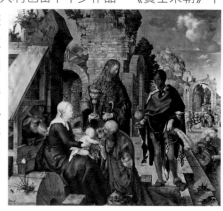

《金翅雀的聖母》、《利奧十世畫像》
Madonna of the Goldfinch · Portrait of Leo X

在這個專室中，可以看到多變的拉斐爾(Raffaello Sanzio)的畫風，《金翅雀的聖母》中的畫法顯然受到達文西及米開朗基羅很大的影響，三角黃金比例的人物安排搭配背景的風景畫是當時流行的佈局方式。《利奧十世畫像》則有威尼斯畫派的筆觸，垂老的神情也非常寫實。

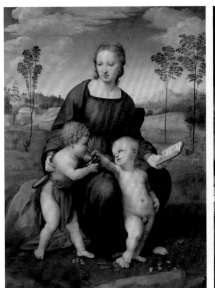
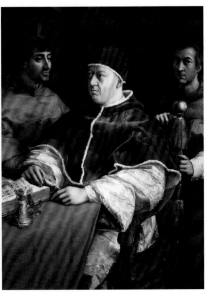

《年輕自畫像》
Self-portrait

這幅自畫像在西洋繪畫史上一直存在著爭議，有的人認為畫中人物不是拉斐爾；也有人認為這幅畫不是出自拉斐爾之手，不過這些疑點完全無法掩蓋這幅畫的出色，含蓄的表情下可以感受到人物內心的澎湃。

《聖家族》
The Doni Tondo

米開朗基羅(Michelangelo Buonarroti)可說是西洋美術史的巨人，且英雄氣質濃厚；他個性剛烈，不畏面對局勢的混亂和不公，於悲憤之虞試圖在古典神話中尋找英雄。

米開朗基羅創作甚多，但在佛羅倫斯的創作多屬雕塑，因此收藏在烏菲茲的這幅《聖家族》畫作就顯得很不尋常，線條及豔麗色彩的運用讓人憶起梵蒂岡西斯汀禮拜堂的天井畫《創世紀》。更值得注意的是，畫框也是米開朗基羅自己設計的。

《神聖的寓言》 Sacred Allegory

這是威尼斯畫派始祖貝里尼(Giovanni Bellini)的作品中最受注目的一幅。貝里尼把人物像靜物畫一樣處理，加上採取來自法蘭德斯的油彩作畫，使畫面柔和而色彩豐富；神秘大作《神聖的寓言》到底在「寓言」著什麼？

畫中的人物都是宗教人物，聖母、聖嬰、聖徒們各據一角，形成有趣的位置關係，更奇怪的是背後的風景，像是虛幻的，不知那是畫中人物正想像著的虛幻世界，還是觀畫者自身添加的幻想；總之，貝里尼在畫下這凝結的一刻時，他丟下了一個神秘的「寓言」，讓大家爭辯它的哲理。

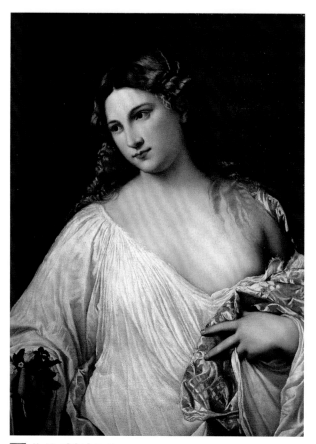

🏛《弗蘿拉》 Flora

　　威尼斯畫派第一把交椅的提香(Tiziano Vecellio)，讓大家見識到油彩的魅力，無論畫宗教主題或神話主題，色彩牽動畫面的調性，成就了文藝復興中威尼斯畫派的巔峰。

　　古典的形式、金光的暖色調、詩意的畫面是提香最大特色，在烏菲茲美術館中，可以找到數幅名作，如《弗蘿拉》、《烏比諾的維納斯》，具有成熟、情慾、金色調的理想美人形象，且表情深不可測。

🏛《酒神》 Bacchus

　　畫風寫實的卡拉瓦喬(Caravaggio)，在美術史上占了很重要的地位，用色明暗強烈，且創造出一種暴力血腥的魅力。卡拉瓦喬畫過許多幅《酒神》，這一幅似乎是喝醉的年輕酒神，打扮妥當後為畫家擺pose。

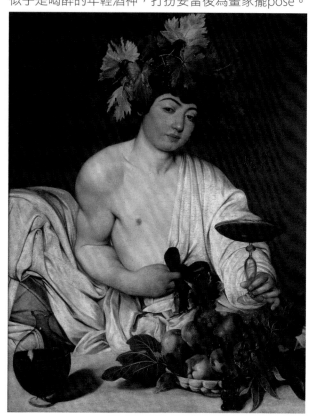

🏛《自畫像》 Self-Portrait

　　法蘭德斯光影大師林布蘭(Rembrandt van Rijn)的兩幅自畫像，像在為我們透露這位不朽畫家一生的故事。年輕自畫像中的彩度溫暖而明亮，表情自信而無畏，年老自畫像則沉暗，垂垂老矣的風霜完全刻畫在臉上。

🏛《伊莎貝拉·布蘭特畫像》 Portrait of Isabella Brant

　　麥第奇家族從未委託法蘭德斯巴洛克畫家兼外交家的魯本斯(Rubens)作畫，但仍收藏了數幅魯本斯的重要作品，包括描繪法皇亨利五世戰績的巨作，以及這幅色調截然不同的畫像，畫像人物是魯本斯的第一任妻子。

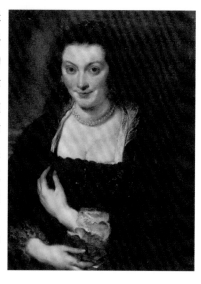

猜猜他們是誰？

在烏菲茲美術館建築外面的壁龕上，立了許多雕像，認得出他們分別是誰嗎？

喬托
Giotto di Bondone
1267-1337年

義大利文藝復興時期的開創者，被譽為「西方繪畫之父」。

唐納泰羅
Donatello
1386-1466年

為佛羅倫斯雕刻家，文藝復興初期寫實主義與復興雕刻的奠基者，對當時及後期文藝復興藝術發展具有深遠影響。

阿伯提
Leon Battista Alberti
1404 -1472年

文藝復興時期的建築師、作家、詩人、哲學家。

米開朗基羅
Michelangelo Buonarroti
1475-1564年

文藝復興藝術三傑之一，集雕塑家、建築師、畫家和詩人等通才。

達文西
Leonardo da Vinci
1452-1519年

文藝復興藝術三傑之一，集繪畫、音樂、建築、數學、幾何學、解剖學、生理學、動物學、植物學、天文學、氣象學、地質學、地理學、物理學、光學、力學、發明、土木工程等領域的博學者。

GIOTTO

DONATELLO

LEON BATT ALBERTI

MICHELANG BUONARROTI

LEONARDO DA VINCI

DANTE ALLIGHIERI

FRANCESCO PETRARCA

GIOVANNI BOCCACCIO

NICCOLÒ MACCHIAVELLI

GALILEO GALILEI

但丁
Dante Allighieri
1265-1321年

文藝復興文壇三傑之一，是現代義大利語的奠基者，也是歐洲文藝復興時代的開拓人物，以史詩《神曲》留名後世。

佩脫拉克
Francesco Petrarca
1304-1374年

文藝復興文壇三傑之一，被視為人文主義之父。

薄伽丘
Giovanni Boccaccio
1313-1375年

文藝復興文壇三傑之一，以故事集《十日談》留名後世。

馬基維利
Niccolo Macchiavelli
1469-1527年

義大利文藝復興時期的哲學家、歷史學家、政治家，著有《君王論》。

伽利略
Galileo Galilei
1564-1642年

物理學家、數學家、天文學家及哲學家，被譽為「現代科學之父」。

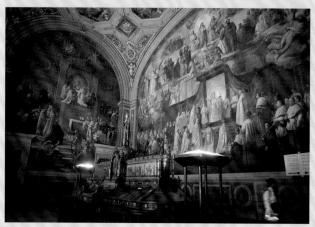

梵蒂岡

梵蒂岡博物館
Musei Vaticani

[教宗的藝術寶庫]

MAP　WEB

🏛 Viale Vaticano, Vaticano

如同法國的羅浮宮、英國的大英博物館，梵蒂岡博物館在藝術史的收藏上，也享有同樣崇高的地位。博物館內所收藏的珍貴瑰寶，主要來自歷代教宗的費心收集，不但擁有早期基督教世界的珍貴寶物，還收藏了西元前20世紀的埃及古物、希臘羅馬的重要藝術品、中古世紀的藝術作品、文藝復興時期及現代宗教的藝術珍品。

14世紀教廷從法國亞維儂遷回羅馬後，這裡就是教宗住所，直到16世紀初期，教宗儒略二世(Julius II)將之改造成博物館，5.5公頃的面積，主要由梵蒂岡宮

(Vatican Palace)和貝爾維德雷宮(Belvedere Palace)兩座宮殿構成，裡面有各自獨立的美術館、陳列室、中庭和禮拜堂，其間以走廊、階梯或是坡道連結，展間路線長達七公里。

數十萬件展品無法一次看盡，有此一說，如果在每一件展品都花一分鐘欣賞，那麼得耗費12年才看得完。館方設計多條參觀路線可供參考，或是順著「西斯汀禮拜堂」的指標沿路參觀。建議參觀前要先做功課，否則容易錯過大師巨作；另外還要多預留一點時間給最後的高潮「拉斐爾陳列室」和「西斯汀禮拜堂」。

🏛 皮歐克里門提諾博物館
Museo Pio Clementino

　　收藏希臘羅馬藝術的皮歐克里門提諾博物館坐落在貝爾維德雷宮，以雕刻作品為主，最好的作品幾乎都集中在八角庭院(Cortile Ottagono)。

《勞孔與他的兒子》Laocoon cum filiis

這座在希臘羅德島的1世紀雕刻作品，直到1506年才被發現，描繪特洛伊祭司勞孔因說服特洛伊人不要將在尤里西斯附近海邊的木馬帶進城，而被女神雅典娜從海裡帶來的兩隻大毒蛇纏繞至死的模樣，兩旁雕像則是他的兒子。強而有力的肌肉線條及清楚的人體結構，影響了不少文藝復興時期的藝術家，尤其是米開朗基羅。

《貝爾維德雷宮的阿波羅》
Apollo Belvedere

　　這座2世紀的雕刻，是羅馬複製自西元前4世紀的希臘銅雕，雕像中的太陽神阿波羅正看他射出去的箭。雕像被發現時，左手及右臂都遺失了，後於1532年由米開朗基羅的學生蒙特爾梭利(Giovanni Angelo Montorsoli)加上。

《貝爾維德雷宮的殘缺軀幹》
Torso Belvedere

　　雕刻師的名字以希臘文寫在中間的石頭上，是少數寫上希臘文的成品，強而有力及完美體態所呈現出極具力量的肌肉，就坐在鋪著獸皮的石頭上。這個殘缺的塑像，深深吸引著米開朗基羅，還拒絕為它加上頭部及四肢。米開朗基羅雖然決定不要改變這座雕像，不過他還是在西斯汀禮拜堂繪製了雕像的完整形態。

基拉蒙提博物館
Museo Chiaramonti

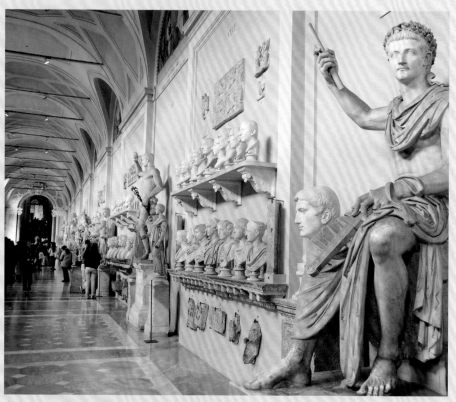

坐落在貝爾維德雷宮東側低樓層，沿著長長的廊道牆壁，陳列了希臘羅馬神祇、羅馬帝國歷任皇帝的胸像、前基督教時期的祭壇，到石棺等數千件雕刻作品。基拉蒙提博物館在19世紀初時曾經歷了一番波折，館藏被拿破崙運往法國，後來他戰敗後這些館藏才陸續回到基拉蒙提博物館。

埃及博物館
Museo Egizio

埃及博物館的埃及收藏品，主要來自19、20世紀從埃及出土的一些古文物，以及羅馬帝國時代帶回羅馬的一些雕像。此外，還有一些從哈德良別墅移過來的埃及藝術仿製品，以及羅馬時代神殿裡供奉的埃及神像，例如伊希斯神(Isis)和塞拉皮斯神(Serapis)。

館內的埃及收藏品雖然不多，但精采而珍貴，類型包括西元前10世紀的木乃伊以及陪葬物，西元前21世紀埃及古墓出土的彩色浮雕，以及西元前8世紀的宮殿裝飾品等。

來自古埃及首都底比斯墓場的祭司棺木，是館中最美、最貴的展品，棺蓋上還繪製了死者的肖像。而棺木中的木乃伊被包在亞麻布製的裹屍布內，身體保存仍非常完整，能清楚地看出他的長相。

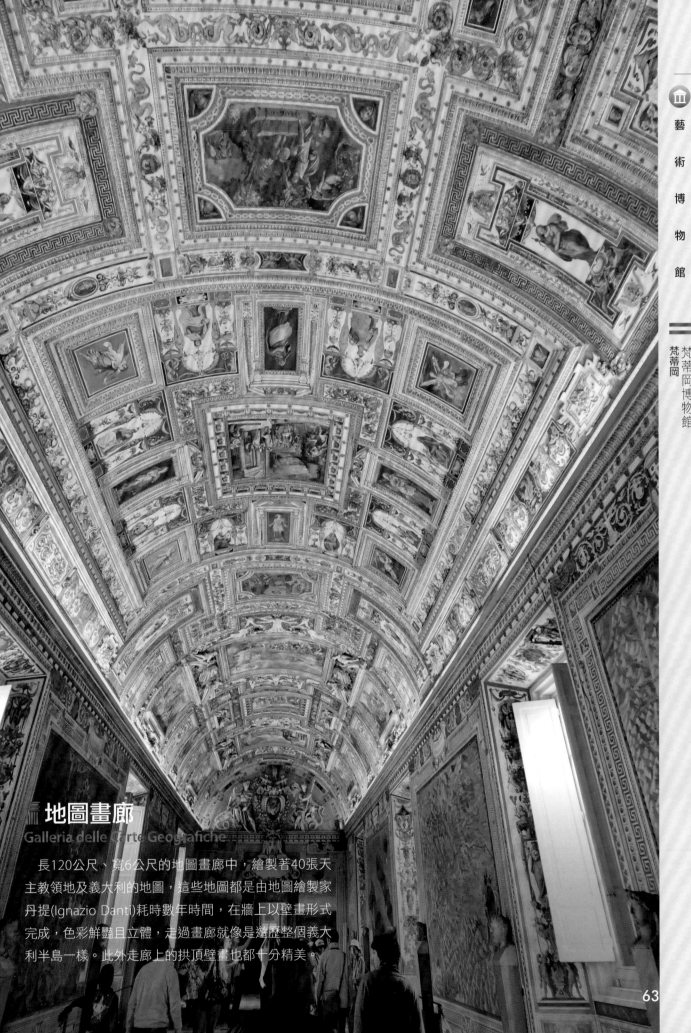

地圖畫廊
Galleria delle Carte Geografiche

　　長120公尺、寬6公尺的地圖畫廊中，繪製著40張天主教領地及義大利的地圖，這些地圖都是由地圖繪製家丹提(Ignazio Danti)耗時數年時間，在牆上以壁畫形式完成，色彩鮮艷且立體，走過畫廊就像是遊歷整個義大利半島一樣。此外走廊上的拱頂壁畫也都十分精美。

繪畫館
Pinacoteca

繪畫館由於不在博物館的主要動線上，經常會被遊客忽略，然而所收藏的15至19世紀畫作，不乏大師之作，尤其是文藝復興時代的作品。包括提香(Tiziano)、卡拉瓦喬(Caravaggio)、安傑利科(Fra Angelico)、利比(Filippo Lippi)、佩魯吉諾、范戴克(Van Dyck)、普桑(Poussin)及達文西等。

《基督的變容》The Transfiguration

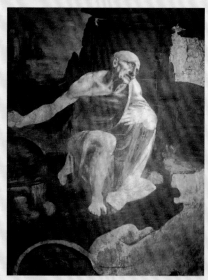

這是拉斐爾最知名的作品之一，可惜他死於1520年，未能來得及完成這幅作品，後來是由他的學生完成。這幅畫可分為上下兩部分，上半部可見基督和祂的使徒，下半部則是一個被惡魔附身而使臉孔及身體變得扭曲的小孩，他的父母及親友正在請求耶穌和使徒幫忙，而使徒的手正指向耶穌。

《聖傑羅姆》Saint Jerome

這個未完成的畫作是由達文西所繪，單色調的畫法敘述聖傑羅姆(他將聖經翻譯成拉丁文)拿石塊搥胸口，以示懺悔。由於這幅畫作未完成，我們得以看出達文西完美的解剖技巧，畫中聖人凹陷的雙頰及雙眼，讓人深刻感受到這位苦行者的痛苦及憔悴。畫作被發現時已經分成上下兩部分，如今是修復後的模樣。

《天使報喜》Annunciation

這是一幅典型的文藝復興宗教畫，拉斐爾莊嚴的構圖中藏著許多有宗教象徵的符號。庭院被柱子分成左右對稱的兩半，左邊是天使加百列拿著象徵貞潔的白色百合花，還有在遠處觀看的上帝；右邊是聖母瑪麗亞和象徵著聖靈和聖子的飛鳥。

《史特法尼斯基三聯畫》Stefaneschi Triptych

喬托將拜占庭僵化的藝術，轉變成古羅馬畫風的自然主義風格，這幅畫就是典型的代表，畫框中金色背景是拜占庭式，而運用透視法讓祭壇的寶座與地板清晰可辨，以及人物的表現方法就屬義大利式。

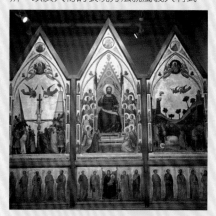

《卸下聖體》The Deposition

卡拉瓦喬擅長運用明暗、光線及陰影呈現戲劇性的畫風，在這裡清楚可見，畫中耶穌的形態是具有張力，讓人感覺進入畫中並參與發生的情景。

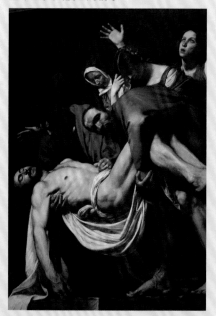

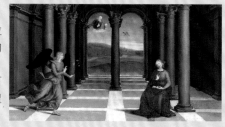

拉斐爾廳
Stanze di Raffaello

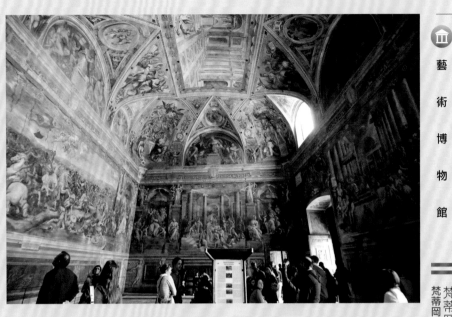

拉斐爾廳原本是教宗儒略二世(Julius II)私人寓所，1508年，拉斐爾帶著他的學生重新設計這四個大廳，牆上的壁畫是最重要的作品。雖然當中有些出自拉斐爾學生之手，但整體設計確實來自拉斐爾。這項工作進行了16年之久，拉斐爾在完工前已去世(1520年)，由他的學生接手，於1524年落成。

拉斐爾廳一共有四個廳室，分別是君士坦丁廳(Sala di Constantino)、赫利奧多羅斯室(Stanza di Eliodoro)、簽署室(Stanza della Segnatura)、波哥的大火室(Stanza dell'Incendio di Borgo)。

君士坦丁廳Sala di Constantino

這是四個廳室中最大的廳，四面牆壁分別繪製了《十字架的出現》、《米爾維安橋之戰》、《君士坦丁大帝的洗禮》、《羅馬的捐贈》。內容主要描繪因為有米爾維安橋這場關鍵戰役，基督教才被羅馬帝國承認。

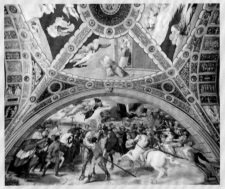

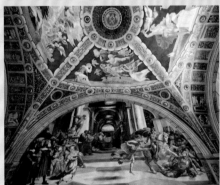

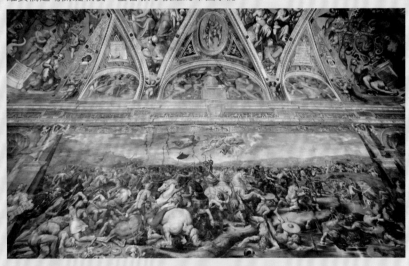

赫利奧多羅斯室
Stanza di Eliodoro

這廳室的內容主要探討上帝如何保衛宗教正統這個主題，四面壁畫分別為《赫利奧多羅斯被逐出神殿》、《聖彼得被救出獄》、《教宗利奧會見阿提拉》、《波爾賽納的彌撒》。

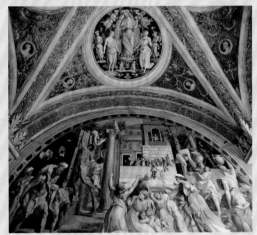

波哥的大火室
Stanza dell'Incendio di Borgo

波哥的大火是描述9世紀時，教宗利奧四世(Leo IV)在波哥地區發生的事件。繪畫工程幾乎全由拉斐爾的學生所完成。畫作背景是4世紀時，由君士坦丁大帝下令建造的梵蒂岡大教堂。其餘三幅畫的主題為《查里曼大帝的加冕》、《利奧三世的誓言》及《奧斯提亞之戰》。

65

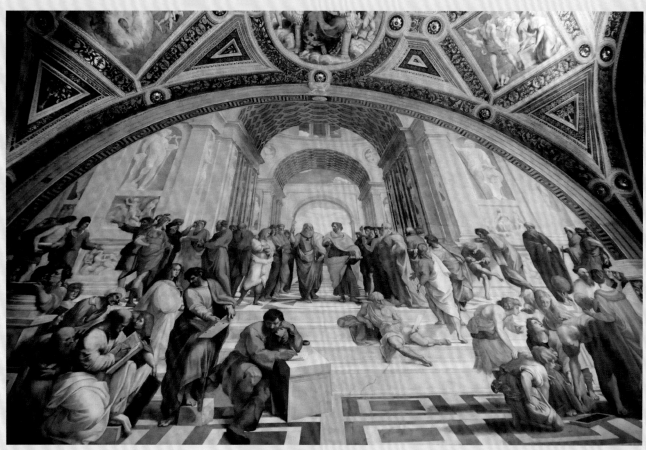

簽署室Stanza della Segnatura

這裡原本是教宗的書房、簽署文件的地方，也是拉斐爾首次彩繪之處，四座廳室中，以這間的壁畫最為精彩。壁畫內容主要探討神學、詩歌、哲學和正義等主題，其中又以拉斐爾第一幅在羅馬完成的溼壁畫《聖禮的辯論》和探討宗教和哲學的《雅典學院》為傳世巨作。

在《雅典學院》(Scuola di Atene)這幅畫作中，拉斐爾的知性透過色彩和柔和的構圖表現無遺，也反映出拉斐爾對文藝復興時期宗教和哲學的理想。畫作中央是希臘哲人柏拉圖與亞里斯多德，手指向天空的那位就是柏拉圖，右邊張開雙手的是亞里斯多德。在他們的左邊，著深綠色衣服、轉身與人辯論的是蘇格拉底。其餘出現在這幅畫的歷史名人還包括亞歷山大大帝、瑣羅亞斯德、阿基米德、伊比鳩魯、畢達哥拉斯等人。而在這些古代哲學家中，拉斐爾也將自己化身成雅典學院的一員，右下角第二位就是他自己。

拉斐爾作畫時，很想看到33歲的米開朗基羅在西斯汀禮拜堂的畫作，可惜除了教宗以外，不允許任何人看見。後來教宗因為想知道米開朗基羅作畫的進度，下令拆掉作畫的鷹架後，拉斐爾才第一次看到西斯汀禮拜堂的壁畫，也因此受到許多啟發，尤其是人體有力的姿勢，自此改變拉斐爾的畫風，從《雅典學院》中便可看出這樣的轉變，他還在畫作中央的下方，畫上具肌肉線條的米開朗基羅，他就坐在階梯上，左手撐頭，右手執筆。

西斯汀禮拜堂
The Sistine Chapel

梵蒂岡博物館每天平均進館遊客達一萬兩千人次，不論你選擇什麼參觀路線，人潮一定會在這最後的高潮交會，爭睹米開朗基羅的曠世巨作《創世紀》與《最後的審判》。

西斯汀禮拜堂是紅衣主教團舉行教宗選舉及教宗進行宗教儀式的場所，原建於1475年至14781年間，以教宗西斯都四世(Sixtus IV)命名。

早在米開朗基羅作畫之前，佩魯吉諾(Perugino)、波提且利(Botticelli)、羅塞利(Cosimo Rosselli)、吉蘭達歐(Domenico Ghirlandaio)等15世紀畫壇精英，已經在長牆面留下一系列聖經故事的畫作。

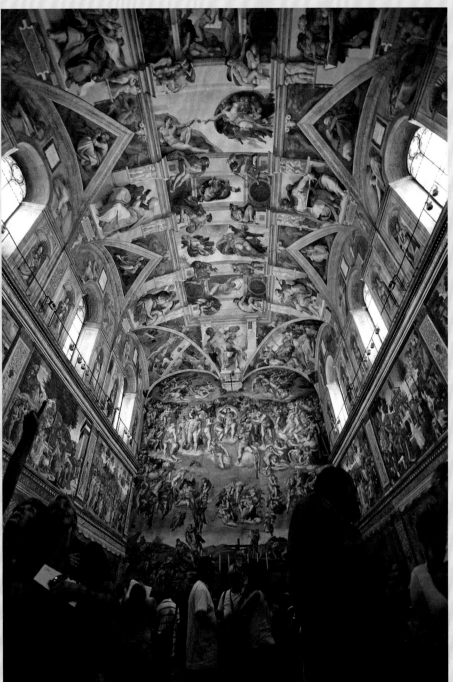

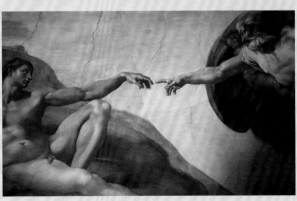

《創世紀》

西元1508到1512年期間，米開朗基羅銜教宗儒略二世(Julius II)之命，在穹頂和剩下的牆面作畫。四年期間，米開朗基羅忍過了酷暑、寒冬，時而蜷曲弓背、時而仰躺在狹小空間作畫。最後在天花板上畫出343個不同的人物，以9大區塊描繪出《創世紀》中的《神分光暗》、《創造日月》、《神分水陸》、《創造亞當》、《創造夏娃》、《逐出伊甸園》、《諾亞獻祭》、《大洪水》、《諾亞醉酒》。

根據《聖經》記載，上帝用6天時間創造天地萬物，最後再依照自己的形象創造了人類，壁畫中最有名的《創造亞當》就是描述這段故事，體態慵懶像剛醒來的亞當斜倚躺著，伸出左臂準備觸碰上帝賦予生命之手。

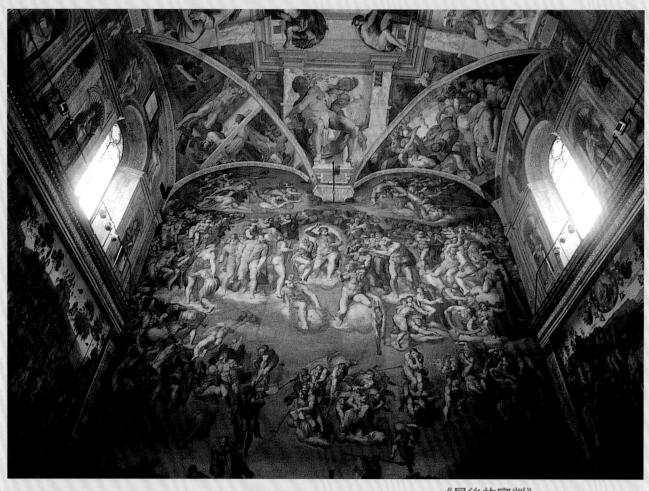

布拉曼特螺旋梯Bramante Staircase

參觀完走到出口前，別忘了多看幾眼這座造型別緻的旋轉梯。早在1505年就建有原始的螺旋梯，由起造聖彼得大教堂的布拉曼特(Donato Bramante)所設計，作為教宗住所貝爾維德雷宮的對外出口。他以多立克式圓柱和

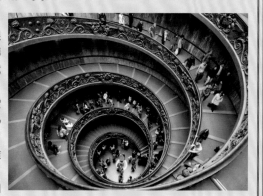

人字形拼貼大理石鋪面，完成這座以旋轉坡道取代階梯的螺旋梯，今日遊客須預約「Hidden Museums」導覽行程，才可一窺其貌。

到了1932年，由Giuseppe Momo操刀新建目前所看到的雙螺旋梯，讓上樓梯和下樓梯的人不會相撞，舷梯則飾以華麗的金屬，樓梯頂端是透明天棚，讓光線穿透整座梯廳，不論往下俯瞰，或朝上仰視，都別具風景。

《最後的審判》

二十多年後，米開朗基羅在1536年~1541年，再應教宗保祿三世(Paul III)之託，繪製祭壇後的《最後的審判》，此時已是米開朗基羅創作的巔峰。《最後的審判》反映了教廷對當時歐洲政治宗教氣氛的回應，但米開朗基羅畫的審判者基督、聖母等天國人物，和充滿缺陷的人類一樣，面對救贖的反應都是人性化的。

在正式向公眾揭幕前，《最後的審判》就遭到嚴重的批評，特別是指在西斯汀禮拜堂這麼神聖的地方，居然裝飾了一幅人物全裸的壁畫，連基督也不例外，挑戰者批評米開朗基羅把教宗的禮拜堂當成酒館和浴場。米開朗基羅立刻予以反擊，他就帶頭攻擊的Biagio da Cesena畫進《最後的審判》中，用一條大蛇緊緊纏著他的腿，魔鬼正在把他往地獄拉。

所有的紛爭和《最後的審判》中的裸體人物，一點都不影響教宗對米開朗基羅的信任，然而，在米開朗基羅死前一個月，教廷卻下令「修改」壁畫，由米開朗基羅的學徒Daniele da Volterra畫上被認為是多此一舉的遮羞布。

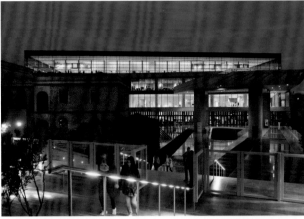

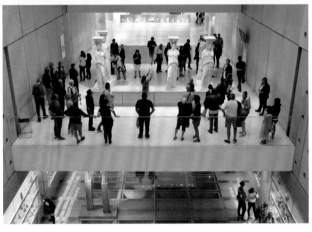

希臘・雅典

新衛城博物館
New Acropolis Museum

[珍藏衛城少女像真蹟]

這幢嶄新現代的玻璃建築由Bernard Tschumi領導的紐約／巴黎建築事務所，在雅典的建築師Michael Photiadis的輔助下，於2007年建成，其後歷經約兩年的籌備與布置，終於在2009年6月20日正式對外開放。

這座採用大量自然採光、3D立體動線規畫的新衛城博物館，擁有將近一萬四千平方公尺的展覽空間，主要區分為下、中、上三層。最下層為仍持續進行考古工程的挖掘區域，一根根廊柱撐起保護，讓參觀者得以透過地面透明玻璃或半開放的空間，了解考古人員如何進行古蹟出土和修復的作業。

中層是高達兩層的挑高樓面，坐落著多間以現代棋盤狀街道規畫而成的展覽廳，陳列著從古希臘到羅馬帝國時期的文物。別錯過位於1樓的古代展覽廳(The Archaic Gallery)，收藏了西元前7世紀到波斯戰爭結束(約西元前480年)長達約2個世紀的雕刻作品，透過一尊尊騎馬者(the Hippeis)、女性柱像(the Kore)、雅典娜雕像，得以了解這個從貴族統治邁向民主政治的過程中，經濟、藝術以及智力生活的發展。

位於最上層的巴特農展覽廳(The Parthenon Gallery)圍繞著一座內部天井，四面展出巴特農神殿各面帶狀裝飾的大理石浮雕，遊走一圈，能近身清楚欣賞上方裝飾，彷彿親身踏上昔日的巴特農神殿一般。此外，該展覽廳以大片玻璃採納自然光，更擁有觀賞衛城盤踞山頭的絕佳視野。

衛城少女像真蹟在這裡

原本裝飾伊瑞克提翁神殿的原件少女像石柱，收藏於2樓的西側區域，少女像將一隻腳略往前伸且呈彎曲姿態，以分散原本建築屋頂的重量，透過近距離接觸，至今仍可清晰看見少女衣飾栩栩如生的皺摺，以及美麗的捲曲長髮和髮辮。

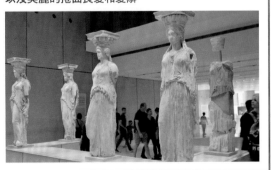

MAP　　WEB

🏛 15 Dionysiou Areopagitou Street, Athens

荷蘭・阿姆斯特丹

阿姆斯特丹國家博物館
Rijksmuseum Amsterdam

[珍藏荷蘭黃金時代重要作品]

MAP

WEB

🏛 Museumstraat 1,
Amsterdam

阿姆斯特丹國家博物館的前身為國家畫廊,自1800年起對外開放,館內收藏以畫作為主,原本設立在海牙,後於1808年遷移到阿姆斯特丹。1885年,國家畫廊和荷蘭歷史與藝術博物館合併,在現址設立了國家博物館,其建築主體出自Pierre Cuypers,是一座富有濃厚哥德式色彩的紅磚建築,而他的另一項成名工程則是阿姆斯特丹中央車站,不難看出兩座建築之間的相似程度。國家博物館歷經十年的整修後,於2013年重新開館,保留內部的富麗堂皇,也加入現代建築明亮、簡潔、挑高的元素。

國家博物館的收藏依時間順序展示,包含了15到20世紀的荷蘭畫作和國外藝術家作品、歷史文物和雕塑、裝飾(如娃娃屋、家具、玻璃、銀器、台夫特藍瓷、珠寶、織品等)。此外,1952年時增加了亞洲藝術博物館,整修後的菲利普館則加入攝影作品的常設展覽廳。總共80個展廳,超過八千件展品訴說荷蘭過去輝煌歷史與逐漸走入現代的藝術與設計。

阿姆斯特丹國家博物館被公認為世界十大博物館之一,原因就在於荷蘭黃金時代(De Gouden Eeuw)的重要作品,有大半都收藏在這個博物館的二樓,若時間有限,不妨將精力集中在這裡。數位舉世聞名的荷蘭大師名作,包括哈爾斯(Frans Hals)、維梅爾(Johannes Vermeer)、史汀(Jan Steen)、羅斯達爾(Jacob van Ruisdael)、海達(Willem Claesz Heda)等人都在內,當然以光線和陰影的精練手法而聞名的林布蘭(Rembrandt van Rijn),也有二十餘幅畫作展出,成為展館的參觀重點。對於想瞭解法蘭德斯和荷蘭藝術的人來說,是個值得到訪的重要博物館。

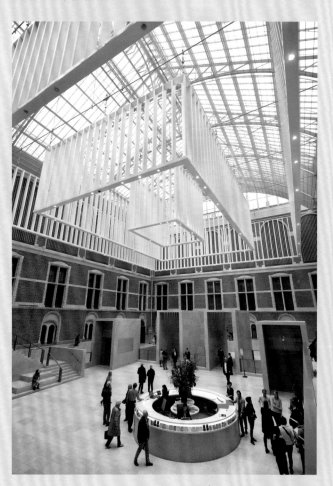

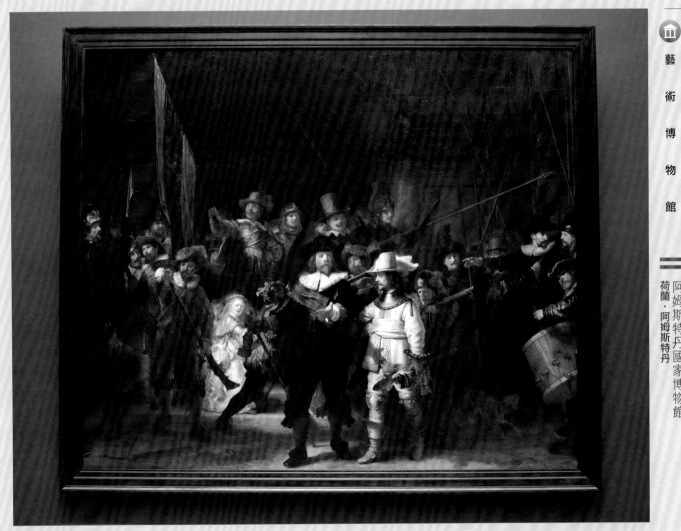

《夜巡》
Night Watch

說走進國家博物館的人，九成以上都是為了這幅畫而來，一點也不為過，掛在二樓榮譽畫廊正中央的巨作不但是荷蘭國寶，在世界藝術史上更具有劃時代的非凡意義。

其實《夜巡》描繪的是白天的場景，原名為《班寧柯克隊長和羅登伯赫副官的警衛隊》，當時市民警衛隊總部落成，林布蘭接受委託為隊員們畫出合照，為了長久保存而漆上厚重油漆，使畫面變得更加陰暗，後人誤以為畫中描述晚上，才有了新名稱。

林布蘭是第一個在肖像畫中擺脫大合照排排站手法的畫家，像心思細密的導演，安排一場戲劇演出。以隊長和副官為中心，圍繞旁邊的每個隊員動作、角色、眼神和表情都不同，例如右邊戴黑色帽子伸手指向中心的士兵，就是暗示觀賞者看向主角。畫面中心隊長正交代副官隊伍準備

出發，而向前舉起的手似乎是伸向觀賞者的空間，產生突破畫面的動態感。林布蘭甚至把自己也藏在畫作中，就像簽名一樣，在隊長帽子上方露出半張臉。

更重要的是他對於光線的運用，畫中安排兩種光線，左前方的光線是整體光源，林布蘭又加強光線打在隊長、副官及象徵天使與光明的女孩身上，其他人物由餘光漸至陰暗，各自完成他們自己的角色，使得整幅畫面呈現一種震撼觀者的舞台戲劇效果。

《夜巡》是林布蘭的藝術成就巔峰，諷刺的是，卻也促使他走向窮途潦倒的後半生。當時流行的肖像畫喜歡優雅鮮明的畫法，市警隊其實不滿意畫面中人物比例不同及明暗過於強烈的表現，甚至為了是否重畫而訴諸法庭，林布蘭因而遭受打擊。客戶減少，又逢愛妻去世，畫家不計成本購買材料最終導致破產。搬回鄉下後，平凡小人物的生活成了畫作主題，畫風也不再充滿戲劇張力，遺憾的是直到死前作品都無法再受到真正的重視。

《猶太新娘》
The Jewish Bride

　　這是林布蘭晚期的作品，他以一種不尋常的自由畫法創作此畫。畫中人物的手和臉部特別平滑，但所穿的衣服卻十分厚重，可以說他不僅創造出顏色上的變化，而且是一種精神層面的解脫。畫中人物的身份一直無法確定，有可能是一對夫妻模仿聖經人物Isaac和Rebecca的動作，而畫中這位男士富有愛意的覷睞表情，與兩夫妻象徵性的手勢，是此幅畫的焦點。

《紡織工會的理事們》
The Wardens of the Amsterdam Drapers' Guild

　　這是林布蘭晚年最重要的委託作品，委託人是阿姆斯特丹紡織公會的理事。林布蘭為了避免畫面過於平靜嚴肅，在構圖上煞費苦心，他讓畫中人物似乎被觀者打斷工作，不約而同地朝觀者注視，並讓左起第二位男士彷彿正要起身，使畫中的五頂帽子並不是位於同一線上。這樣的安排讓畫面活潑起來，並且又保持了平衡。由於畫作預定高掛在牆上，所以林布蘭又將桌子的角度略加調整，讓欣賞畫的人有種仰望的效果。

《倒牛奶的女僕》
The Milkmaid

　　館內最知名的畫作之一，同時也是維梅爾的代表作品。他有一系列作品都是以斜陽透過窗戶灑落房間為情境，專注作某件事的女子為主題，描繪尋常生活裡的一個平凡時刻，但維梅爾卻讓這一刻成為永恆，而這張是唯一以勞工階級為主角的畫作。在充滿靜物的畫面裡，唯一的動作來自正在倒牛奶的婢女，她的專注使周遭瀰漫著祥和寧靜的氣氛，觀者幾乎可以聽到牛奶緩緩倒進碗裡的聲音。運用有顆粒感的珍珠光表現安祥恬淡的場景正是維梅爾典型的畫風。

　　畫中也可看到維梅爾善於運用的透視點技巧及偏愛的藍、黃色調，前景較深是為了讓觀賞者將視覺重點放在中間的主角身上，畫面右下角的暖腳爐和牆面上的釘子痕跡則可看出背景空間感和畫家對細節的重視。

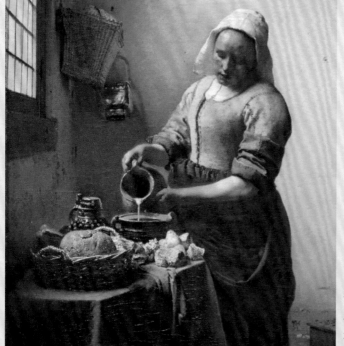

《快樂的家庭》
The Merry Family

　　這幅畫表現出史汀是一位優越且充滿幽默感的敘述畫家。事實上這幅畫是以荷蘭的一句諺語「As the old sing, so pipe the young」作為故事出發點,意思是說上樑不正下樑歪。當畫中的父母與祖父母正拿著酒杯大聲唱歌時,沒人注意到他們的小孩也有樣學樣地抽煙喝酒。這正是典型的風俗畫,表現出警示世人的功用,卻又不失詼諧之意。

《威克的風車》
The Windmill at Wijk bij Duurstede

　　羅斯達爾是17世紀最有名的風景畫家,他成功地將一條河流畫出張力與氣氛,成為一幅傑作。畫中的風車是從低處向上仰望的角度下筆,與背後陰暗的雲層形成強烈對比;陽光自風車的一端透射下來,反映在水中與陸地上。從畫中的城堡與教堂,可印證出風車的地點位於威克一地。

《小街》
The Little Street

　　這幅小街的畫作是維梅爾少數的風景畫。維梅爾對畫中的建築物並不感興趣,反而是在房子的細節部分特別刻畫出重點,如牆壁、門道中的一景、辛苦工作的婦女和一旁遊玩的孩童。這條街道看似真實,但很可能僅是維梅爾在畫室中的想像。

《快樂酒徒》
The Merry Drinker

　　哈爾斯雖以貴族肖像畫聞名,但真正奠定他在藝術史上地位的,卻是這類的代表作品。不同於一般肖像畫與酒徒畫,哈爾斯用一種全新的表現方法來描繪他的人物:畫中的酒徒滿臉通紅,正拿著酒杯向看畫的人侃侃而談,這似乎是一連串動作的其中一個瞬間,人們可以在想像中連貫起酒徒前一秒及後一秒的片刻,耳邊幾乎要響起酒徒興奮的話語,這種生動的表現手法影響後代藝術家甚鉅。

《年輕時的林布蘭自畫像》
Self-Portrait at an Early Age

　　林布蘭是創作最多自畫像的畫家之一,這些自畫像的目的通常是為了練習掌握肖像畫的技巧。這幅自畫像完成於林布蘭22歲時,其特別的地方在於,它似

乎並非為了創造肖像畫而作,因為整張臉孔只有耳朵、脖子、部份臉頰和鼻子有接觸到光線,其他部分都隱藏在陰影裡,因此常被視為林布蘭實驗其著名「林布蘭光線」畫法的早期練習之作。

《婚禮即景》
Wedding Portrait of Isaac Abrahamsz Massa and Beatrix van der Laen

這對夫婦的姿勢有些不尋常，丈夫身體微微向後傾斜，表現口中喃喃自語的樣子，而他的妻子則在一旁微笑。這是一幅婚禮人像畫，人物右邊的花園代表愛情與婚姻，男士左邊的植物「刺薊」，在荷蘭有忠誠的意義。17世紀時的肖像畫通常表現出嚴肅的一面，但哈爾斯卻打破慣例，將這幅畫畫得輕鬆愉悅。

《抹大拿的瑪麗亞》
Mary Magdalene

施可樂(Jan van Scorel)是16世紀時，北尼德蘭第一位遠赴義大利學藝的畫家，而這幅畫便深受文藝復興畫風的影響。畫中的主角是聖經故事中抹大拿的瑪麗亞，畫家用了許多暗示來象徵她從良後的新生，並在她的臉部表情上下了很大的功夫，顯現出矯飾主義的畫風，從這一點可看出畫家多少受了拉斐爾的影響。

《約翰內斯肖像》
Portrait of Johannes Wtenbogaert

這是尼德蘭當時最重要的宗教領袖Johannes Wtenbogaert畫像，傳道者當時已76歲，林布蘭年僅26歲，此畫可視為年輕畫家初次嶄露頭角的作品。

《蛋舞》
The Egg Dance

阿爾岑(Pieter Aertsen)是北尼德蘭第一位以描述農民生活為主的藝術家，此畫便是其中一個例子。當時蛋舞是個十分受歡迎的娛樂活動，玩者必須用腳將放置在地板上木杯內的蛋有技巧的推出，之後再將木杯翻過來蓋住地上的蛋。從畫中可得知阿爾岑將一位正在喝酒的人擺置在畫中最明顯的地方，其實是在嘲笑這群沒禮貌且愚蠢的農民。

《鍍金酒杯靜物》
Still Life with Gilt Goblet

海達是17世紀的首席靜物畫家，同時也是一位善於利用反射光線的大師。這幅畫描述宴會後杯盤狼藉的樣子，海達很小心地將這些混亂的物體在桌上構圖好，畫面的整體以深淺不同的銀灰色調表現銀盤、玻璃、緞面桌巾和珍珠光澤，點綴少許黃色和青銅綠，幾乎像單色照片呈現出簡單又不失雜亂的風格。

荷蘭‧阿姆斯特丹

梵谷美術館
Van Gogh Museum

［梵谷作品專門珍藏處］

MAP　WEB

🏛 Paulus Potterstraat 7,
Amsterdam

梵谷美術館於1973年成立，它收藏了超過兩百幅梵谷的油畫、580幅素描和750封私人信件，是世界上收藏最多梵谷畫作的地方，館內同時展出他的朋友如高更(Paul Gauguin)、西涅克、勞特雷克(Henri de Toulouse-Lautrec)，以及秀拉(Georges-Pierre Seurat)、莫內、畢沙羅等當代畫家的作品，讓參觀者比較梵谷與同時代畫家的作品，也更能了解梵谷畫風的轉變受到哪些影響。

梵谷大多將作品交由其胞弟西奧(Theo van Gogh)保管，當時西奧是巴黎一位藝術交易商人，除了推廣梵谷的畫作，也提供他財務上的支援。西奧死後，其遺孀瓊安娜(Johanna)返回荷蘭居住並大力推廣梵谷的作品，自此梵谷作品才在20世紀初嶄露光芒。瓊安娜去世後，其子文森‧威廉(Vincent Willem)繼承遺產，為了能讓世人一睹梵谷名作，他將梵谷的收藏品借給市立美術館展出，此時他便決定建造一座美術館來紀念梵谷。

美術館是由「風格派」(De Stijl)建築師李特維德(Gerrit Rietveld)所設計，為一棟三層樓建築物，為主要常設館藏。1999年又加蓋了新的展覽大廳，由日本建築師黑川紀章設計，是一棟具有19世紀風格藝術的半圓形建築。

地面層和第一層展出的藝術品，依梵谷作畫年代和畫風發展的順序展出，部分素描作品和信件因為對光線過於敏感，而被迫收藏保存，其他則移到二樓的特殊展區陳列；而19世紀的收藏品及梵谷臨摹或收藏的畫作在三樓展出；頂樓則是以平面藝術和研究室為主。

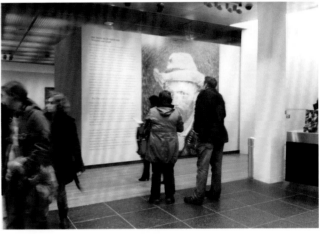

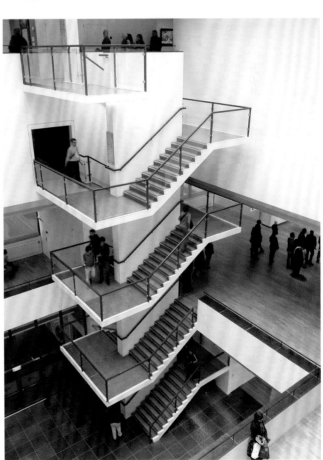

食薯者
The Potato Eaters

這是梵谷早期重要的油畫作品，也是畫家很滿意的寫實農民生活畫，表現梵谷當時對社會邊緣人的關懷意識，算是他在努能(Nuenen)時期的代表作品。他利用強烈的明暗對比描繪出農人在經歷一天的辛勞工作後，享用晚餐的情景。構圖中有5個人圍坐在一張木桌前，婦人分配的食物只有馬鈴薯和黑咖啡，用屬於土地的綠色和咖啡色構成畫面，而吊在天花板上的油燈散發出昏暗燈光，不但顯現出這戶農民的貧困，同時也刻畫出臉上歷經風霜的皺摺痕跡。梵谷曾在他寫給西奧的信中表示，這幅畫表現「農人們拿著馬鈴薯的手，也就是辛勤耕作的那雙手。」，他希望透過畫作讓人

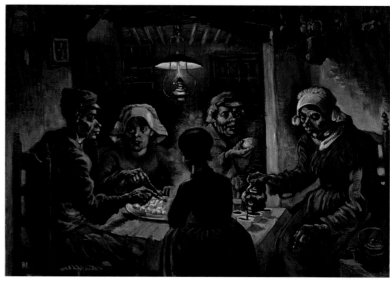

看到農民艱辛的生活，以及不被生活打倒的堅毅。為了表現最好的構圖，梵谷共畫過三幅食薯者，另一幅收藏在庫勒慕勒美術館。

亞爾的臥房
Vincent's Bedroom in Arles

這件作品是梵谷的傑作之一，畫的正是梵谷在亞爾時的臥房。不只題材特殊，構圖也很微妙，由於沒有使用透視畫法，物體的比例顯得有點奇怪。色彩上採用三對互補色，分別是紅色和綠色、黃色和紫色、藍色和橘色，同時還省略了陰影，以使色彩充分傳達出他想要呈現的「簡單」與「休息」的意念，也有日本版畫的風格。1889年9月，梵谷又重新畫了兩幅相同的畫，其中一幅存放在芝加哥藝術協會，另一幅則在巴黎的奧賽美術館。

向日葵
Sunflowers

梵谷在亞爾的「黃色小屋」，內部以藍色為主調，因此梵谷計畫畫些黃色的裝飾性畫作來和諧室內的色調。當梵谷於1888年邀請高更與他同住時，他覺得高更的房間應該要由以「向日葵」為主題的靜物畫裝飾，並以橘色的原木細框裱畫，於是便滿懷激情地完成一系列畫作。高更對梵谷的向日葵感到非常滿意，從此向日葵便成為人們對於梵谷的印象之一。

黃色屋子
The Yellow House

1888年，梵谷在亞爾鎮北邊的拉馬丁廣場(Place Lamartine)轉角處，租了這間「黃色小屋」當作他的畫室使用，他夢想著把那裡變成一個藝術之家，讓他可以和其他畫家朋友一同生活。後來他因繼承叔叔的遺產而成為該屋的主人，同時也以這間屋子為主題，在畫布上留下精彩的色彩。畫中最左處有個粉紅和綠色屋檐相間的屋子，是梵谷每天都會前往用餐的餐廳。

麥田群鴉
Wheatfield with Crows

梵谷與高更的決裂使他精神完全崩潰，並被送進聖雷米的療養院治療，他出院之後住在法國北部的奧維爾休養，而這段期間，他從未停止創作。這幅「麥田群鴉」是梵谷去世前幾週的畫作，也被認為是他的最後一幅作品，不久之後，他便以自殺結束了生命。明亮的麥田搖曳著不安的線條，小路盡頭通往深沉的黑夜，天空漩渦狀的筆觸顯示畫家心中的焦躁不安，彷彿要把觀賞者吸入畫家內心的陰鬱，成群的烏鴉往右上角飛出畫面，有人懷疑這正暗示著畫家死亡的心境。

杏花
Almond Blossom

1890年1月，梵谷在聖雷米療養院收到弟弟西奧寄來的信，告訴他弟媳已懷孕，他們夫妻決定以梵谷的名字為新生兒命名，並且希望孩子像他一樣勇敢又有決心。梵谷得知這個消息後欣喜若狂，以陽光下的藍天為背景，畫了這幅杏花送給西奧夫妻，二月盛開在南法的白色杏花，象徵春天的到來，也象徵新生，這也是梵谷對家族生命延續的喜悅和祝福。這幅畫長時間被當作家族情感的聯繫核心，掛在西奧家的起居室。

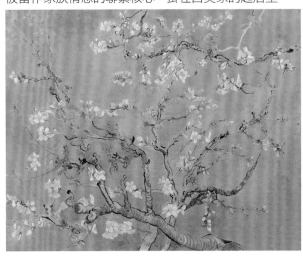

鳶尾花
Irises

梵谷對亞爾地區亮麗的紫色鳶尾花相當著迷，住在那裡時畫了許多不同姿態的鳶尾花。這幅畫創作於1890年梵谷在聖雷米療養院休養時，此時他不太能外出，但仍然不停創作以求精神慰藉，作品多半從自然中找靈感或描繪花卉靜物。畫中花朵枝葉充滿生命力，花朵甚至自瓶中滿溢而出，畫家使用一層層厚顏料提高色彩飽和度，均勻明亮的黃色牆面前，對比的藍紫色更顯眼而強烈。

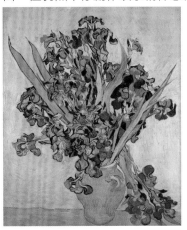

探索梵谷 Explore Van Gogh

想要多了解梵谷，就要對他各時期畫風有所認識。

努能時期Nuenen 1883.12-1885.11

受米勒和狄更斯的影響，此時梵谷偏愛以勞動者作為畫作主角，畫面陰暗，描繪勞動者挖掘泥土的手、坐在織布機前專注的神情、耕作的辛勤，他認為農民畫裡要有燻肉和蒸馬鈴薯的味道，田野畫中要有小麥和鳥糞的氣味。梵谷速寫農民累積的成績在《食薯者The Potato Eaters》完全展現，陰暗的屋內，小燈照出燻黑的牆壁、農民身上污穢的衣帽、長年工作結繭的雙手和刻滿皺紋的臉，忠實表現勞動者的生命力。

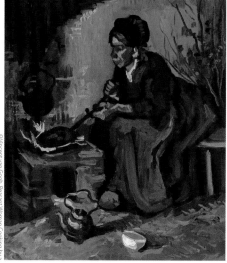

巴黎時期 1886.2-1888.2

與巴黎的印象派畫家們交流，畫風轉變為明亮多彩，個人風格也逐漸成形。開始接觸歐洲以外的藝術，喜歡上日本浮世繪畫風，不但收藏畫作，也臨摹許多日本畫師的作品，對色彩鮮豔、線條明快的日本版畫相當著迷。在後來定居亞爾的時期，嘗試將日本畫的精神運用在法國風景中，《花開的亞爾田野View of Arles with Irises》就是這種風格的代表作。由於沒錢請模特兒，所以梵谷畫了許多自畫像，作為色彩練習的作品。

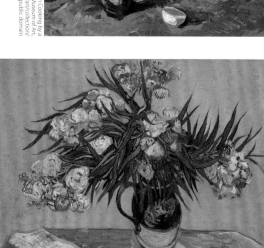

亞爾時期1888

在陽光充足的法國南部，以自然風景和生活即景創作出許多廣受喜愛的知名畫作，如《亞爾的臥室Bedroom in Arles》、《星空下的咖啡館 Café Terrace at Night》，而向日葵系列則是為了歡迎高更的到來而畫的作品。這個時期能強烈感受到梵谷對自然的歌頌與生命的詠嘆，但也開始感覺他靈魂的焦慮，色彩鮮豔濃烈，喜歡在同一個畫面呈現高飽和度的對比色，特別是黃與藍的組合，筆觸強勁明確。

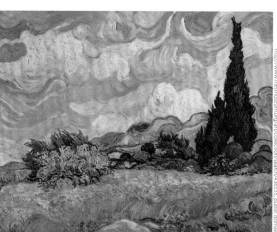

聖雷米時期Saint-Rémy 1889-1890

在療養院時不太能外出，作品多半從自然中找靈感或描繪花卉靜物。彷彿預知自己生命將走到盡頭一般，梵谷不斷的以田野和人物為題作畫，在短短兩個月的時間裡，他創作了八十多幅畫作。受精神疾病所苦，開始出現漩渦狀的筆觸，畫面中強烈的節奏感讓觀看者感受到他強烈的躁鬱與不安。《星夜The Starry Night》、《鳶尾花Irises》、《麥田群鴉Wheatfield with Crows》都是這時期的作品。

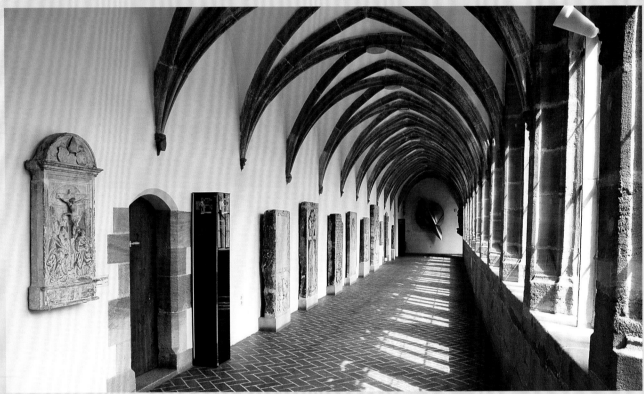

德國‧紐倫堡
日耳曼民族國立博物館
Germanisches National Museum

[德國最大的藝術及文化博物館]

MAP　　WEB

🏛 Kartäusergasse 1,
Nürnberg

　日耳曼民族國立博物館是德國最大的藝術及文化博物館，展示從遠古到現代，從日常生活到著名的歷史、藝術陳列，包括繪畫、雕刻、玩具屋、樂器、武器、狩獵用具等，共有一百二十萬件物品，數量相當龐大。

　　最有名的包括馬丁‧貝海姆(Martin Behaim)製作的世界第一個地球儀，因為在當時還沒有發現美洲這塊新大陸，所以仔細看這個地球儀上並沒有美洲出現。

　　其他大師級的創作還包括出自提姆‧史奈德、杜勒、林布蘭等世界知名藝術家之手的作品。大面積的展場再加上豐富的珍藏品，參觀這間博物館可得花上不少時間，不過絕對是值回票價！

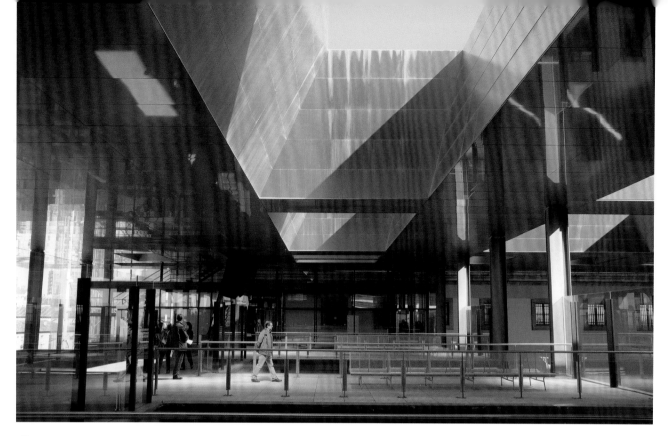

西班牙・馬德里

西班牙國立蘇菲亞王妃藝術中心
Museo Nacional Centro de Arte Reina Sofía

[西班牙重量級現代藝術展館]

想了解西班牙現代美術的人，絕對不能錯過國立蘇菲亞王妃藝術中心！

它是全球數一數二重要的現代美術館，主要收藏20世紀的西班牙藝術作品，特別是全球知名畫家畢卡索、達利和米羅的畫作，還有其他西班牙先鋒畫家Antoni

Tàpies、立體主義代表Juan Gris，以及超現實主義、唯美主義等畫派的近代藝術家的作品。其中，畢卡索的《格爾尼卡》(Guernica)被視為鎮館之寶，在西班牙內戰期間，它被放置於紐約的近代美術館，直至西班牙恢復民主制度後，才依畢卡索生前的願望，將它於1981年送回西班牙。

國立蘇菲亞王妃藝術中心正式開幕於1990年，以西班牙皇后命名，事實上在1986年開始，它已經部份對民眾開放，當時地面樓和1樓被當成供臨時展覽使用的藝廊。今日的建築主體，前身為卡洛斯三世下令興建的18世紀醫院，1980年開始，許多現代化的改革和擴張開始出現於這棟老建築上；1988年時，José Luis Iñiguez de Onzoño和Antonio Vázquez de Castro兩位設計師，為它進行最後的整修工程，同時加上3座外觀現代的玻璃電梯。

🏛 Calle Santa Isabel 52, Madrid

📖《畫家與模特兒》
El Pintor y la Modelo

這幅畫是畢卡索晚年的作品，當時他已經八十幾歲了。歷經年少的「藍色時期」到立體派畫風，他在1950年代再度轉換風格，他開始以自己的方法重新詮釋其他著名的歷史畫作，其中包括維拉斯奎茲、哥雅、馬內等人的作品。

在這幅畫中，可以看出畢卡索作畫方式更為大膽，他採用鮮豔的色彩、更強烈的表達，顯現畫家雖年事已高，但對繪畫仍充滿了熱情。

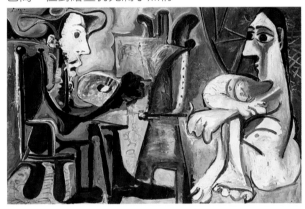

📖《窗畔少女》
Muchacha en la Ventana

因超現實主義享譽國際的達利(Salvador Dalí)，早年曾在馬德里的聖費南度皇家美術學院進修，當時的他尚未受到超現實主義的影響，仍以寫實的手法處理他的繪畫，而這幅畫大約是他20歲左右的作品。

畫中主角是達利當時17歲的妹妹Ana María，地點是位於Cadaqués的面海度假小屋。畫面大量採用藍色色調令人聯想起畢卡索早期的作品，《窗畔少女》構圖簡單，觀賞者透過背對少女的目光，與她分享前方注視的沙灘。

隨著時代的發展，藝術不再局限於雕塑與繪畫，視覺藝術、更多館藏和教學活動、臨時展覽等等，讓藝術中心需求更多的空間，2001年時，藝術中心不惜重金禮聘法國著名設計師Jean Nouvel替它增建新大樓，比舊建築擴充將近六成的面積，於2005年落成，使得蘇菲亞王妃藝術中心如今擁有大約八萬四千平方公尺的空間。

儘管國立蘇菲亞王妃藝術中心以西班牙藝術為主，不過還是可以發現一些像是立體主義畫家布拉克(Georges Braque) 和Robert Delaunay、超現實主義畫家Yves Tanguy和Man Ray、空間主義畫家Lucio Fontana、以及新寫實主義畫家Yves Klein等外國藝術家的作品。除此之外，藝術中心內還附設一座免費對外開放的藝術博物館，裡頭有超過十萬本相關著作，以及三萬五千件錄音資料和一千件左右的影像。

🏛 《格爾尼卡》
Guernica

格爾尼卡是西班牙巴斯克地區的一座小鎮，內戰期間，它被共和國政府當作對抗運動佛朗哥政府的的北方堡壘，同時身兼巴斯克文化的中心，因此注定它悲劇般的命運。1937年時，和佛朗哥將軍同一陣線的德國與義大利，對格爾尼卡進行了地毯式的轟炸攻擊，使當地遭受慘烈的蹂躪。

同年，共和國政府委託畢卡索繪製一幅代表西班牙的裝飾畫，好在巴黎的萬國博覽會上展出，於是畢卡索將他對西班牙深受內戰所苦的絕望心情，表現於畫紙上。這幅畫不但日後成為立體派的代表作，也成為畢卡索最傑出的作品之一。

撇棄戰爭畫面中經常出現的血腥紅色，畢卡索只以簡單的黑、灰、白三色，勾勒《格爾尼卡》，反而呈現出一種無法擺脫的陰鬱感和沉重的痛苦，以及難以分辨的混亂。畫中無論動物或人的姿態或身形，都展現防禦的動作，然而卻都遭到無情的折磨，被長矛刺穿的馬匹、懷中抱著嬰孩哭泣的婦女、手持斷劍倒臥地上的屍體……無一能躲過厄運的降臨。被火燒燬的建築和倒塌的牆壁，表達的不只是這座小鎮遭到摧毀，更反映出內戰恐怖的破壞能力。至於位於馬匹頭上、被「邪惡之眼」包圍的燈泡，則是畢卡索試圖以西班牙文中的「bombilla」(燈泡)隱喻英文中的「bomb」(炸彈)。

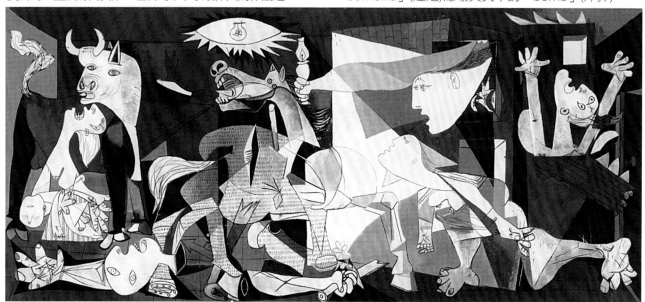

🏛 《手淫成癖者》
El Gran Masturbador

怪誕天才達利，不但舉止招人非議，創作更常讓人摸不著邊際，然而他豐富的想像力和大膽的畫風，還是吸引了無數人的崇拜。著迷於佛洛伊德對夢和潛意識的各種著作及理論，他的妄想狂就是佛洛伊德的學說，而發展出混合著記憶、夢境、心理及病理的表達方式。

這位花花公子遇上了加拉(Gala)以後一改惡習，更經常以這位繆思女神入畫，其中《手淫成癖者》便是他替加拉繪製的第一幅畫。女人的半側面和象徵Cadaqués海岸的黃色，共組成畫面的主要部分，下方出現的蝗蟲，是達利打從孩提時代即感到恐懼的動物，象徵著死亡。畫作名稱聳動，但畫面卻以極其抽象的方式，表達

因性遭到壓迫而生的不安感，畫面中隱藏著許多隱喻：獅子頭代表性慾，鮮紅的舌頭和花朵中的雄蕊，則都是陽具的表徵。

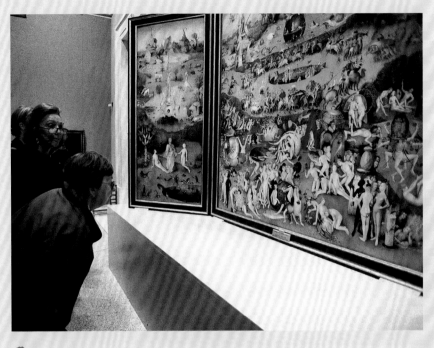

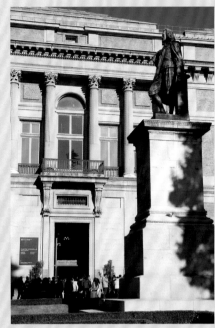

西班牙・馬德里

普拉多美術館
Museo Nacional del Prado

[坐擁全球最完整的西班牙藝術品]

🏛 Calle Ruiz de Alarcón 23, Madrid

和巴黎羅浮宮、倫敦大英博物館齊名的普拉多美術館，擁有全世界最完整的西班牙藝術作品，其中包括七千六百幅畫作、四千八百件印刷品、八千兩百張素描，以及一千件的雕塑……館藏之豐令人嘆為觀止。

大部份收藏來自西班牙皇室的繪畫收藏，其中最引人注目的是12~19世紀間的西班牙繪畫，尤其是宮廷肖像畫，裡頭不乏維拉斯奎茲、哥雅和艾爾・葛雷柯等大師巨作，維拉斯奎茲所繪的《仕女圖》更為鎮館之寶。此外，這裡也收藏大量外國藝術家的畫作，例如義大利、法國、荷蘭、德國以及法蘭德斯等畫派。

這座採新古典式風格的建築是1785年時，建築師Juan de Villauueva在卡洛斯三世(Charles III)的任命下設計，原本打算當成國家歷史資料館使用，在歷經多災多難的命運後，最後在卡洛斯三世的孫子、也就是斐迪南七世(Ferdinand VII)的第三任妻子María Isabel de Braganza的建議下，成為一座皇室繪畫與雕刻博物館，而後到了1819年，進一步成為對民眾開放的普拉多美術館。

普拉多的地面樓以12~20世紀的西班牙、15~16世紀法蘭德斯、14~17世紀的義大利畫作和雕塑品為主；一樓則主要展出16~19世紀的西班牙、17~18世紀的法蘭德斯、17~19世紀的義大利畫派的繪畫；至於二樓則有一小部分18~19世紀的西班牙繪畫。

《1808年5月3日的馬德里》
El Tres de Mayo de 1808 en Madrid

再也沒有比人類無情地將暴力施加於另一人的事更慘絕人寰的了，哥雅用此畫控訴法軍的暴行，以及人性的淪喪。

拿破崙的軍隊佔領西班牙後，馬德里市民在5月3日起義對抗，隔天，法軍屠殺起義的游擊隊，甚至無辜的市民，哥雅直到西班牙政權再度復辟後才畫出當時的情景，雖是假設性的畫面，但畫中的悲愴和人道主義關懷仍躍於紙上，這是哥雅最高超的地方。

整幅畫的光源來自於法軍前面地上的那一盞大燈，光線投射在高舉雙手的馬德里市民的白色襯衫上，他十字架式的姿勢暗示著他的無辜，和黯淡無光、充滿憂傷的天空相互呼應，而它身邊的市民則驚恐地躲避，從他們扭曲的表情，我們似乎能聽到他們的尖叫。

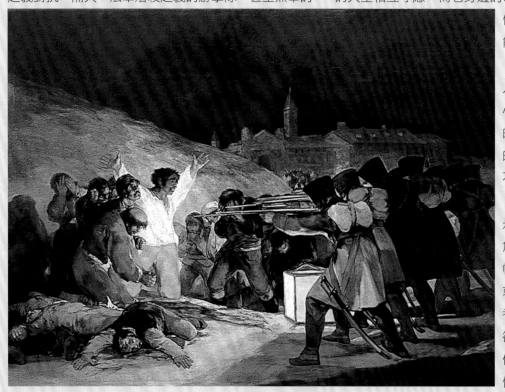

反觀法軍則像機械人，不帶任何情感與同情心，哥雅故意不露出他們的臉部，讓他們像是單純的執行任務、踐踏生命也不在乎的模樣。

對照起過去的畫家總是以英雄、勝利者為主角，哥雅顯然不同，在這幅畫中，無論是故事主角或是視覺主角，都是失敗者、平民，而獲勝的一方卻遭到他的貶抑，暗示著他晚年後更加憤世嫉俗的傾向。

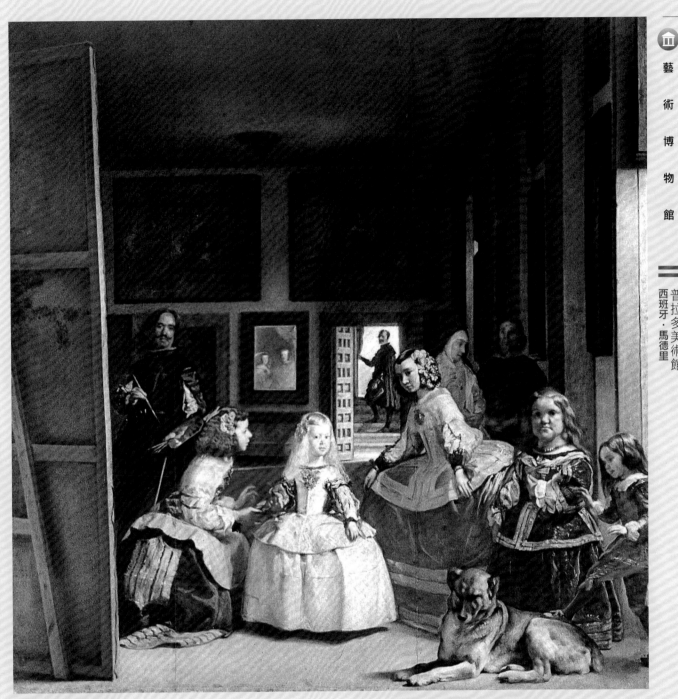

《仕女圖》
Las Meninas

表面上看來，小公主和一群侍女、侍從是這幅畫的主角，但仔細一看，這幅畫大有玄機，小公主後方的鏡子和架在前方的大畫布，是解讀整幅畫的關鍵，讓觀賞者明瞭這幅畫畫的其實是一個作畫的空間與時間。真正的模特兒其實是鏡中反映出的國王與皇后，和觀賞者站在同一邊，小公主則是闖入者，進來欣賞畫家作畫的情景，而畫家本身也出現於畫中，就在畫面左側的大畫布後、小公主旁專心看著模特兒。

維拉斯奎茲利用明暗及人物關係讓空間和視覺遊戲達到登峰造極的境界，他透過鏡中反映出的國王與皇后身影，產生既深且廣的空間感，從公主和侍女的動作、畫布後方畫家後傾的姿勢來看，維拉斯奎茲更掌握了全體人物行進動作的瞬間，此舉影響了兩百年後擅長描繪芭蕾舞者的畫家竇加(Degas)，以及印象派大師馬內(Manet)，他更以完美的布局與透視，使哥雅和畢卡索推崇不已。維拉斯奎茲利用這幅畫向所有人證明藝術需要技巧，也需要智慧。

《雅各之夢》
El Sueño de Jacob

這幅畫可能是里貝拉(José de Ribera)作品中相當值得探究的一幅,畫的是作夢的聖徒,但卻不讓我們看到夢中的內容,觀賞者只能從雅各的表情和身後模糊、呈現金黃色的暗示猜測一二,不過我們看到的暗示也可能只是天空的一部分,里貝拉似乎在和我們玩一種好奇心的遊戲。

《手放在胸上的騎士像》
El Caballero de la Mano en el Pecho

艾爾‧葛雷柯(El Greco)曾以相同主題繪製多幅畫作,然而這幅收藏於普拉多美術館的作品,無疑是其中最傑出的一幅。畫像中的主角雖為騎士,但一般認為是畫家本身的自畫

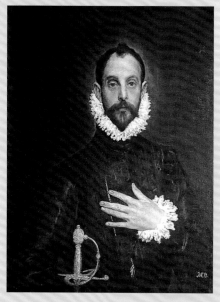

像,在這幅作品中,可以清楚看出宗教對於當時人們的影響,畫中主角將手放在胸口的十字架上,屬於艾爾‧葛雷柯早期的作品。

《牧羊人朝拜》
La Adoración de los Pastores

艾爾‧葛雷柯晚年畫風轉變,降低筆下色彩的明亮度,這幅作品是他為自己下葬的教堂——托雷多的聖多明尼克教堂(Santa Dominigo El Antiguo)所繪製的耶穌誕生場景。畫中人物幾乎失去重量,且人物比例拉長到不合理的狀態,以凸顯精神昇華的喜悅,冷色調讓顫動的筆觸更加明顯,宗教熱情似乎狂熱到即將崩裂的邊緣。

《紡織女》
Las Hilanderas

維拉斯奎茲(Diego Velázquez)畫這幅畫的意義何在,一直都是個謎,畫中的背景是馬德里的皇家紡織工廠,但主題是一則神話故事。在前景中,他畫出現實中紡織女工工作的情形,前廳光亮處,女神降臨,帶來對女織工的懲罰,似乎又在暗示些什麼。畫面前方抬起頭的正是挑戰織女星Mineva的紡織女工Arachne,其他紡織女工則忙得無暇顧及前廳的騷動;受到人類挑戰的織女星降臨後將會發生什麼故事?氣氛相當懸疑。

根據西班牙民間神話,Arachne最後被女神變成蜘蛛,終生紡織不停,但從女神到紡織場,到紡織女變成蜘蛛的過程為何,是畫家留給觀賞者的想像空間。

《農神噬子》
Saturno Devorando a Su Hijo

哥雅的「黑暗畫」恐怖而激烈，畫面經常出現血腥的場景。他假托故事訴訟世局，傳說農神因聽說兒子將奪去其統治權的預言，於是將自己的孩子們分別吞嚥下肚。此畫說的是人心極端的恐懼，藉由農神發狂而緊繃的身體，展現極致的恐懼，顯現外來的壓迫教人崩潰。

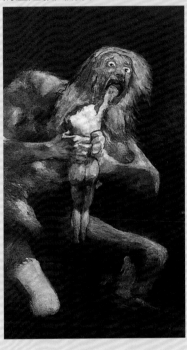

《卡洛斯四世一家》
La Família de Carlos IV

在這張看似平常的家族肖像畫中，哥雅(Francisco de Goya)巧妙點出卡洛斯四世一家的個性：國王呆滯的眼神，顯現出他的無能和膽怯；掌握實權的皇后位居畫面中央，表情精明且蠻橫。成為宮廷畫家的哥雅，其實感到無比驕傲，所以他將自己放入畫中，站在左側畫布後方的不起眼的陰暗處，注視著他們的一舉一動，顯示他和皇室不凡的關係。

仔細觀察這幅畫，會發現它和維拉斯奎茲的《仕女圖》有著些許的類似，因為哥雅尊奉維拉斯奎茲為師，模仿他的優點就是哥雅對維拉斯奎茲表達敬意的方式。

《裸體瑪哈》及《穿衣瑪哈》
La Maja DesnudaLa Maja Vestida

關於瑪哈的身分，其實有兩種說法，除了是宰相的情婦之外，也有人說是與哥雅過從甚密的公爵夫人。不過這兩幅畫之所以引起人們廣泛的討論，其實和《裸體瑪哈》有關，由於當時西班牙禁止繪製裸體畫，或許正因為如此，才必須創作這兩幅連作，一幅能公開對世人展示，一幅屬於主人私下欣賞。把這兩幅畫放在一起看，給人一種透視畫的錯覺。《穿衣瑪哈》貼身的衣物勾勒出模特兒的線條；《裸體瑪哈》大膽的女性裸體則散發出絲緞般的光澤，呈現兩種截然不同的「誘惑」。

黑山國家博物館
Narodni Muzej Crne Gorn

[五座國家級博物館聯手展出]

MAP　WEB

📍 Novice Cerovića 7, Cetinje

「黑山國家博物館」指的是蒙特內哥羅5座國家級博物館，包括歷史博物館(Istorijski Muzej)、美術館(Umjetnički Muzej)、尼古拉國王博物館(Muzej Kralja Nikole)、涅果什博物館(Njegošev Muzej)，以及民族博物館(Etnografski Muzej)，分別坐落在采蒂涅市區內4座重要的歷史建築裡。遊客可以買張5座博物館的聯票，花上半天時間，把全部博物館逛一遍，這樣會更進一步瞭解這個陌生的國度。

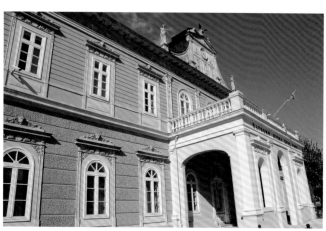

民族博物館
Etnografski Musej

　　民族博物館就位於涅果什博物館的地面層樓，從展品和照片，約略可以看出蒙特內哥羅人如何在這塊土地上生存，以及農漁牧各行業所使用的工具、織品及民俗服飾。

尼古拉國王博物館
Muzej Kralja Nikole

　　這棟建築的前身為國王尼古拉一世(Nikola I Petrović Njegoš)所住的官邸，完成於1867年，他於1860到1918年之間統治這個國家，是蒙特內哥羅在成為南斯拉夫之前最後一任領袖。

　　博物館成立於1926年，以這座皇居的格局為主要結構，結合了原本的軍事和民俗博物館，展出蒙特內哥羅從中世紀到1918年之前，歷代的政治、軍事、文化歷史。

　　這些文物包括尼古拉一世的勳章、軍袍、肖像、櫥櫃案頭，以及各個皇室成員的嚴肅肖像，此外，還有當年的寢飾、絨製家具，以及別國饋贈的動物毛皮標本等。

歷史博物館
Istorijski Muzej

歷史博物館和美術館都同樣坐落在這棟建於1910年的國會大廈裡，所收藏的文物跨越年代極廣，從石器時代到西元1955年。儘管只有零星的英文標示，但熱心的博物館管理員會先帶著你簡單介紹一番，然後留下你自行慢慢欣賞。

博物館裡幾件比較重要的展品包括：西元前8300~5200年前，以鹿角所鑽磨造的魚叉；西元2、3世紀，刻著墨丘利神(Mercury)的墓碑；西元11世紀，多可林國王(Doclean)手持教堂模型，獻給聖母子的壁畫；16世紀早期，塞爾維亞東正教的手抄福音書；1876年Vučji Do戰役中，在槍林彈雨間留下來、有個東正教十字架的蒙特內哥羅國旗。

美術館
Umjetnički Muzej

美術館位於歷史博物館的樓上，收藏一些聖像和蒙特內哥羅各個時代的畫作。其中最珍貴的一項收藏，就是一幅拜占庭東正教聖母像(Our Lady of Philermos)，為基督教歷史上最重要的遺物之一，據說是由聖路克(St Luke)本人所繪，於12世紀從耶路撒冷傳送過來。這項展品的陳列十分特別，漆黑的展間又稱為藍色禮拜堂，只有這聖母像發出藍光，聖母的臉部被框在一道馬靴狀的光環，周邊鑲著鑽石、珠寶，並由一只黃金盒子裝起來，此盒子為18世紀聖彼得堡和莫斯科的金匠和寶石匠共同打造。

除此之外，整座美術館展出了蒙特內哥羅知名藝術家的畫作，包括Milunović、Lubarda、Dado Đurić等人，每個人都有不同展間。

涅果什博物館
Njegošev Muzej

這棟像城堡一樣的建築為俄羅斯人於1838年所建，原本是彼得二世(Petar II Petrović Njegoš)的居所，他可以說是最受蒙特內哥羅人愛戴的英雄，既是王子，又是主教，還是一位詩人。因為他本身喜歡玩撞球，博物館裡就收藏了蒙特內哥羅第一座撞球台，因此這座博物館又稱為「撞球博物館」(Biljarda)。

博物館裡除了撞球台，還收藏彼得二世的私人文件、主教十字架、衣服、家具及藏書，還有克羅埃西亞雕刻大師伊凡・梅什托維契(Ivan Meštrović)為他所雕刻的半身像。

土耳其·伊斯坦堡

聖索菲亞博物館
Hagia Sophia Museum

［伊斯蘭和基督教共和同聚］

查士丁尼大帝(Justinian I)下令建造的聖索菲亞教堂，是最能展現希臘東正教榮耀及東羅馬帝國勢力的教堂，同時也是拜占庭建築的最高傑作，西元562年建成之時，是當時世界上最大的建築，高56公尺、直徑31公尺的大圓頂，歷經千年不墜。

九百年後，1453年，鄂圖曼蘇丹麥何密特二世(Sultan Mehmet II)下令將原本是東正教堂的聖索菲亞教堂(Hagia Sophia)改建為清真寺(Ayasofya)，直到鄂圖曼帝國在20世紀初結束前，聖索菲亞一直是鄂圖曼帝國最重要的圖騰建築。

「Sophia」一字其實意指基督或神的智慧，麥何密特二世攻下這個基督教最重要的據點刻意改造聖索菲亞教堂，移走祭壇、基督教聖像，用漆塗掉馬賽克鑲嵌畫，代之以星月、講道壇、麥加朝拜聖龕，增建伊斯蘭教尖塔。從Basilica(教堂)變成Camii(清真寺)，再變成現在兩教圖騰和平共存的模樣，聖索菲亞夠傳奇，也夠獨一無二了，

1932年，土耳其國父凱末爾將聖索菲亞改成博物館，長期被掩蓋住的馬賽克鑲嵌藝術瑰寶得以重見天日，聖索菲亞大圓頂下寫著「阿拉」和「穆罕默德」的栲栳大字，和更高處的《聖母子》馬賽克鑲嵌畫，自然地同聚一堂，伊斯蘭和基督教在此共和了。

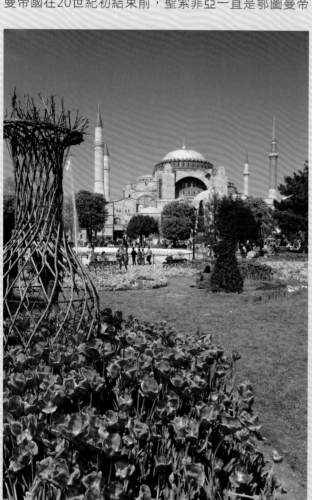

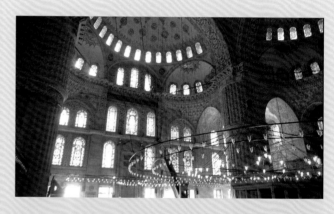

明巴講道壇
Minbar

　　明巴講道壇位於麥加朝拜聖龕右手邊，是由慕拉特三世(Murat III)於16世紀所設，典型的鄂圖曼風格，基座為大理石。在聖索菲亞還是清真寺時，每週五伊瑪(Imam，伊斯蘭教傳道者)就坐在上面傳道。

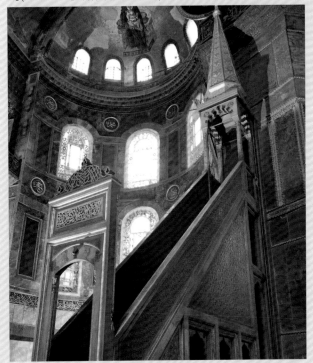

馬何慕特一世圖書館
Library of Mahmut I

　　圖書館位在聖索菲亞一樓的右翼，屬於鄂圖曼後期增加的設施，由馬何慕特一世所建，在雕得非常精美的鐵花格門裡面，曾經收藏了五千部鄂圖曼手稿，如今保存在托普卡匹皇宮裡。

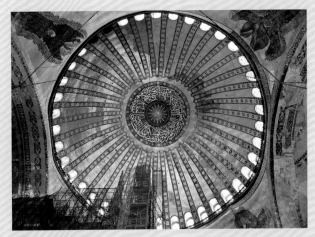

大圓頂
The Main Dome

　　希臘式大圓柱是拜占庭帝國的遺風，大理石石材是從雅典及以弗所運來的，直徑31公尺的大圓頂千年不墜，得力於來自愛琴海羅德島(Rhodes)技匠燒出來的超輕磚瓦。在被改建為清真寺之前，大圓頂內部應該是畫滿《全能的基督》馬賽克鑲嵌畫。

撒拉弗圖像
Seraph Figures

　　在圓頂下方基座，有四幅巨大的基督教六翼天使撒拉弗的馬賽克圖像，不過其中西側的兩幅，是在十字軍東征時損毀後，以濕壁畫方式復原。

麥加朝拜聖龕
Mihrab

　　聖索菲亞教堂入門正前方的主祭壇，被改成穆斯林面向麥加祈禱的聖龕，精緻的牆面設計，是由佛薩提(Fossati)兄弟所完成。壁龕兩側有一對燭台則是1526年鄂圖曼征服匈牙利時掠奪回來的。

淚柱
Weeping Column

進入皇帝門左邊有一根傳奇的石柱,據說查士丁尼大帝有次頭痛欲裂,當他走進聖索菲亞倚著淚柱休息時,頭痛竟不藥而癒。此後拜占庭人一旦頭痛就來觸摸大柱,久之,柱上出現一個凹洞,而傳說的神蹟也越來越神奇。今日,觀光客紛紛把拇指插入柱子的凹洞,其他四指貼著柱面轉一圈,傳說這樣願望就會實現。其實這根大柱帶著濕氣,是因地底連著貯水池,由地底帶起的濕氣形成柱子像在流淚。

貝爾加馬大理石巨壺
Marble Urns

這個大理石巨壺是挖掘自西元前3世紀的貝爾加馬遺址,於慕拉特三世時代移到當時的清真寺裡,作為貯水之用。

鄂圖曼圓盤
Ottoman Medallions

圓頂下大圓盤分別書寫著阿拉真主、先知穆罕默德,以及幾位哈里發的名字,是19世紀伊斯蘭的書法大家所寫,也是當今世界上最大的阿拉伯字。

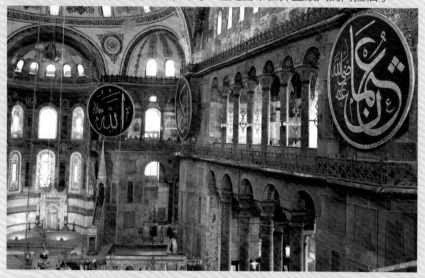

叫拜塔
Minaret

看聖索菲亞的外觀,四個角落分立四支尖塔,是聖索菲亞從教堂變成清真寺的最鮮明證據。

蘇丹特別座
Sultan's Loge

麥加朝拜聖龕左手邊的金雕小高台是蘇丹專屬的祈禱空間,而且可以看到整個聖索菲亞內景。

淨潔亭
Ablutions Fountain

出口處有座淨潔亭,建於1728年,根據教規,穆斯林進入清真寺參拜前得先洗腳、洗手淨身。

聖索菲亞博物館內的黃金鑲嵌畫

《全能的基督》Christ as Pantocrator／皇帝門

皇帝門上方有一幅《全能的基督》馬賽克鑲嵌畫，基督坐在寶座上，右手手勢表祝福，左手拿著福音書，上有希臘文寫著：「賜予汝和平，我是世界之光」。基督兩旁圓圖圖內是聖母及大天使，匍伏在地的是東羅馬帝國皇帝里奧六世(Leo VI)。這件9世紀的作品，意在顯示拜占庭帝國的統治者是基督在俗世的代理人。

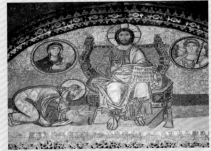

《基督與佐伊女皇帝夫婦》Christ with Constantine IX Monomachos and Empress Zoe／二樓迴廊

拜占庭帝國權力最大的女皇帝佐伊(Empress Zoe)，財富(一袋黃金)及紙卷是馬賽克鑲嵌畫中最代表性的奉獻物。

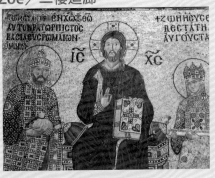

畫中佐伊女皇帝長了鬍子，基督正賜福予她。

《聖母子》Virgin with the Infant Jesus on her Lap／主祭壇

順著麥加朝拜聖龕視線往上抬，半圓頂上有一幅馬賽克鑲嵌畫《聖母子》，聖母穿著深藍色斗篷，抱著基督坐在飾滿寶石的寶座上，基督雖為孩童，面容卻十分成熟，衣服上貼滿金箔，約是9世紀的作品。

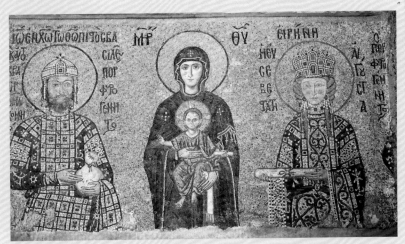

《康奈諾斯皇帝夫婦與聖母子》Virgin Holding Christ, flanked by Emperor John II Comnenus and Empress Irene／二樓迴廊

身著深藍袍衣的聖母面容年輕，被認為是最好的聖母聖像畫；康奈諾斯皇帝(John II Komnenos)及皇后伊蓮娜(Irene)身穿綴滿寶石的衣冠，黃金馬賽克金光閃閃。皇帝手上似乎捧著一袋黃金，皇后則手拿書卷。畫作右側的柱子上還有兒子亞歷克休斯(Alexius)，但畫作完成沒多久他就死了。

《祈禱圖》Deësis／二樓迴廊

是希臘東正教聖像畫的代表作品之一，描繪的是《最後審判》其中一景。居中的耶穌手勢表祝福，左邊的聖母雖只有殘片，但悲憫的神情清楚可見，右邊則是聖約翰。

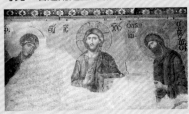

《向聖母獻上聖索菲亞》Virgin with Constantine and Justinian／一樓出口

聖母是君士坦丁堡的守護者，查士丁尼皇帝手捧聖索菲亞教堂、君士坦丁大帝手捧君士坦丁城，被認為是聖索菲亞成為希臘正教總教堂的證明。出口處放有一片反射鏡，可以看仔細。

紐約大都會美術館
Metropolitan Museum of Art

[全球三大博物館之一]

MAP

WEB

📍 1000 5th Ave, New York

這座西半球最偉大的美術館，總展示面積廣達約二十公頃，蒐藏品超過三百萬件，從舊石器時代到當代藝術應有盡有，即使只是走花看花，逛完一圈至少也要花上大半天時間。

大都會美術館的創立，起源於一群藝術家與慈善家，他們意圖建立一座能與歐洲大型博物館相匹敵的藝術中心，而於1870年籌劃，最初於1872年開放的博物館位在第五大道的一棟大廈內，後來隨著館藏愈來愈豐富，在二十世紀初遷至現址，並持續進行擴張工程，今日博物館的面積已超過當年整整二十倍之多，全方面且重量級的各類型收藏更是傲視全球。

目前博物館共分19個部門、數百間展廳，幾乎任何時代、地區、形式的藝術，這裡都有可觀的收藏，而且創作者都是各個時代的大師級人物。以這樣的規模來說，如此涵蓋全方面的展示，在世界上應該是絕無僅有的。

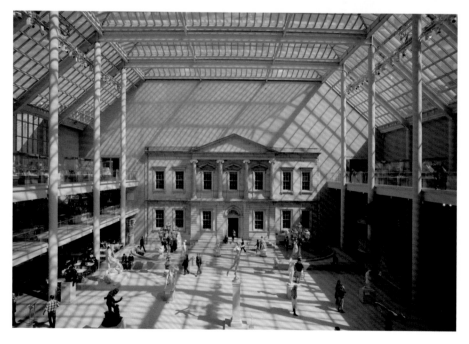

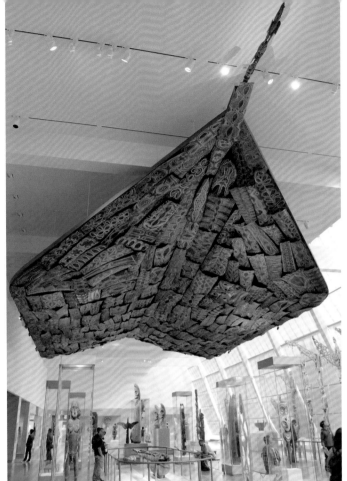

非洲、大洋洲與美洲藝術
Arts of Africa, Oceania, and the Americas

這裡展出撒哈拉沙漠以南的非洲、太平洋諸島嶼民族、前哥倫布時期的中南美洲等各個部族的手工藝品及祭祀器物，所用材料包括木材、石頭、黃金、白銀、象牙、布料等，反映了這些民族的生活型態與宗教宇宙觀。

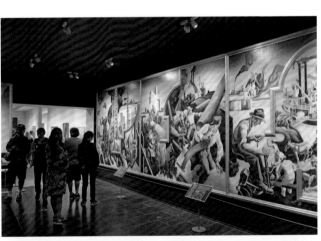

現代與當代藝術
Modern and Contemporary Art

醉心於20世紀現代藝術與當代藝術的人絕不可錯過！此處包括達利、馬格利特、畢卡索、波洛克、歐姬芙、霍普、杜庫寧、安迪沃荷、羅斯科、薄邱尼、夏卡爾、格里斯等人的作品，這裡都有極為豐富的收藏。

歐洲雕塑與裝飾藝術
European Sculpture and Decorative Arts

從義大利文藝復興時代到18世紀的法國，從貝尼尼到羅丹，歷代雕塑大師的作品都在收藏之列。這一區也重現了英、法最輝煌時期，王公貴族房間中的裝飾藝術，包括家具、金屬飾物、掛毯、珠玉、牆板裝飾等，極盡富麗堂皇之能事。

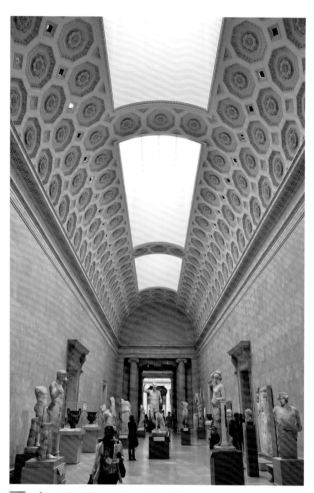

古希臘羅馬藝術
Greek and Roman Art

古希臘羅馬文化，可說是現代西方文明的濫觴，這裡的收藏包括古希臘城邦、希臘化時代、羅馬帝國，乃至塞浦路斯、伊特魯里亞、伊特拉斯坎等古老文明的各種器物。從當時的人物雕塑、陶罐上的彩繪等，不得不佩服在兩、三千年前，已有如此進步的藝術技巧，由此也可看出當時對於人物體態的美學風氣。

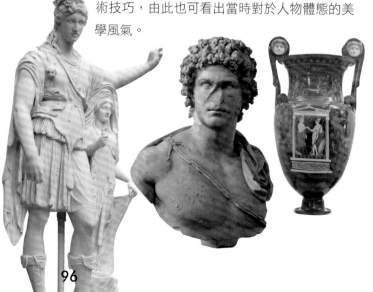

埃及藝術
Egyptian Art

這裡收藏的埃及古文物，年代橫跨五千多年！重要館藏包括紀元前24世紀古王國時期的Perneb古墓、出土自法老重臣Meketre墓穴中的日常生活模型、女法老Hatshepsut的坐像，與中王國、新王國時代的珠寶器具等。

其中最引人注目的，是埃及政府贈送的丹鐸神廟(Temple of Dendur)。這座神殿建於羅馬統治初期(約西元前15年左右)，原本位於努比亞地區，為了讓神殿更傳神地展露風華，館方還特地仿造神殿原址的環境，在周遭設計了一彎流水。

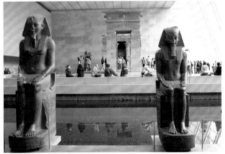

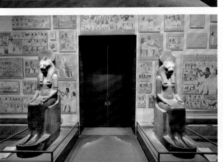

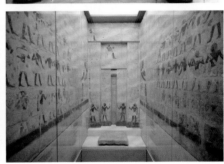

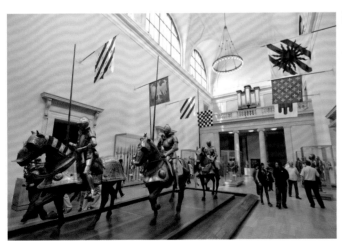

武器與鎧甲
Arms And Armor

走進鎧甲廳，立刻就被那列並轡而行的騎士隊伍所吸引，以「巡行」方式來陳列歐洲文藝復興時代的盔甲，是這個展廳最大的特色。除了歐洲騎士鎧甲與長槍、長戟外，這裡也有為數眾多的鄂圖曼土耳其帝國、蒙兀兒帝國或日本武士的盔甲。這些盔甲不論來自何方，其鍛造、接榫與裝飾皆可看出當時工藝技術的精湛，也象徵那個時代武者的地位。

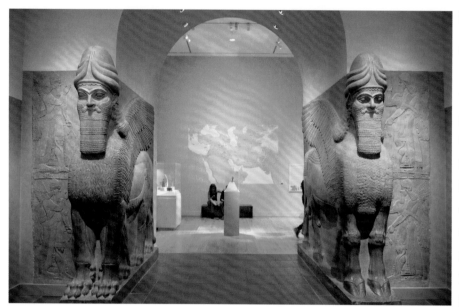

古代近東藝術
Ancient Near Eastern Art

　　今日戰火不斷的近東地區，遠古時曾是強大文明的發源地，包括蘇美文明、亞述帝國、巴比倫帝國、新巴比倫帝國、米底亞文明、波斯帝國、薩珊王朝等，都孕育於這片土地上。今日博物館保存了大量這些地區的古文物，像是建築、神像、銅器、各式器皿等，在伊斯蘭國大肆破壞古代文物的現在，這些當年流落異域的寶物，更顯得格外珍貴。

羅伯雷曼收藏
Robert Lehman Collection

　　羅伯雷曼是雷曼兄弟的第三代掌門人，也是位大收藏家，這個展廳就是來自他的捐贈。收藏的範圍很廣，從14到20世紀的作品，從繪畫到裝飾藝術，都是涉獵的範圍，展廳中不乏赫赫有名的大師之作，包括波提且利、葛雷柯、安格爾、高更、莫內、雷諾瓦、馬諦斯等人的畫作，都能在這裡看到。

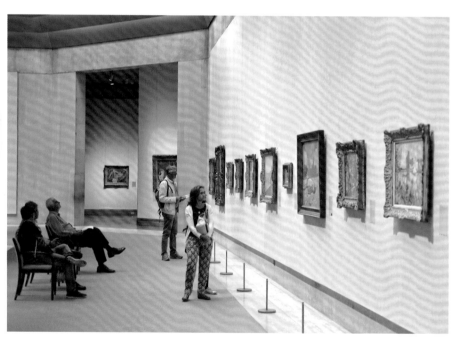

樂器
Musical Instruments

　　這裡蒐集了來自世界各地的古今樂器，包括現存最古老的鋼琴、撥弦鍵琴、各種形制的弦樂器以及東方樂器等。有些宮廷樂器裝飾之氣派華麗，幾乎讓人忘了它們當初是為了音樂而存在。

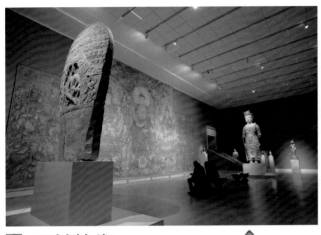

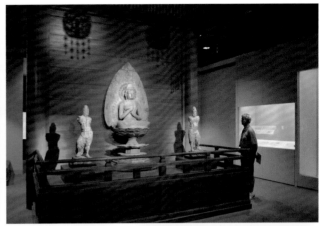

亞洲藝術
Asian Art

收藏不少來自中國、日本、韓國、印度和東南亞的藝術作品，涵括的時期上自青銅器時代，下至20世紀，內容則包括繪畫、書法、佛像、漆器、瓷器、紡織品、玉器等。其中最特別的是用以展示明代家具的阿斯特中國庭園(The Astor Chinese Garden Court)，完全仿造蘇州園林而設計。

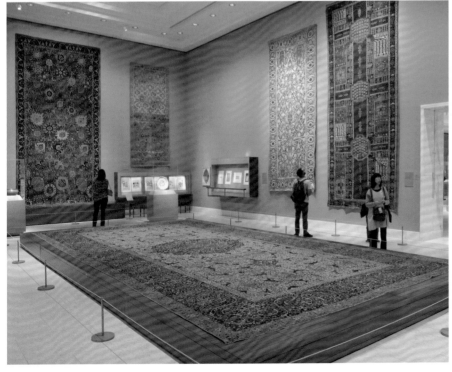

伊斯蘭藝術
Islamic Art

說到伊斯蘭藝術，立刻就會聯想到繁複的線條與壯觀的掛毯，大都會的展廳遠不只於此。這裡有來自阿拉伯、土耳其、伊朗、中東等伊斯蘭世界的各類型藝術，包括毫雕、建築、可蘭經架、波斯地毯、玻璃器物、金屬飾品等，堪稱全球最齊全的伊斯蘭藝術收藏之一。

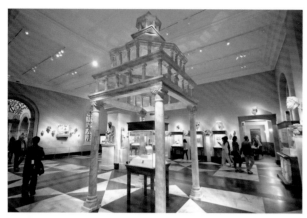

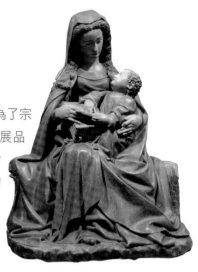

🏛 中世紀藝術
Medieval Art

中世紀的藝術大多是為了宗教而服務，因此這裡的展品無論是聖母子像、彩繪玻璃、織錦掛毯、聖物裝飾；無論來自羅馬、拜占庭、塞爾特，都籠罩一股神聖的氛圍。

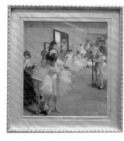

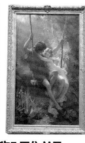

🏛 19至20世紀歐洲繪畫與雕塑
19th- and Early 20th- Century European Paintings and Schulpture

此處的展出以法國藝術為主，尤其是印象派與後印象派畫作，包括莫內、梵谷、馬內、高更、雷諾瓦、塞尚、畢沙羅、秀拉、竇加、羅丹等。至於非印象派的作品也大有來頭，例如學院派的考特、現實主義的庫爾貝、野獸派的馬諦斯與立體派的畢卡索等。

🏛 美國館
The American Wing

大都會收藏的美國繪畫、雕塑與裝飾藝術，不但規模全美最大，內容也擲地有聲。經典之作包括薩金特的《X夫人肖像畫》(Portrait of Madame X)與聖高登斯的《戴安娜》(Diana)鍍金銅像等，後者這座羅馬獵神雕像的原型最初是麥迪遜廣場花園塔頂上的風向標，在當時算是紐約地標之一，而博物館中的這座則是比例縮小1/2的版本。

在裝飾藝術部分也有不少可看的傑作，像是蒂芬尼的玻璃工藝、法蘭克洛伊萊特的家具與室內設計等，為美國藝術史與家居生活，提供了最佳的例證。

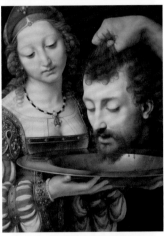

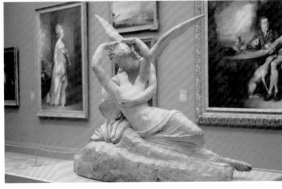

🏛 歐洲繪畫
European Paintings, 1250-1800

　　這一區展示1250年至1800年之間的歐洲繪畫，也就是文藝復興運動開始成形之前，一直到浪漫主義時代結束。每一張都是震古鑠今的名畫，看看這些重量級的名字：喬托、曼泰尼亞、克拉納赫、卡拉瓦喬、梅姆林、盧本斯、凡艾克、林布蘭、維梅爾、哈爾斯、維拉斯奎茲、普桑、哥雅、大衛……就知道這一區多有看頭了！

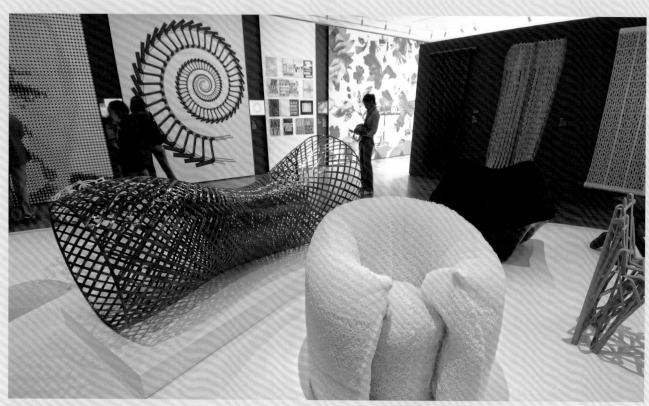

紐約現代美術館
Museum of Modern Art

[開啟紐約接受現代藝術洗禮的時代]

MAP **WEB**

🚇 11 W. 53 St, New York

簡稱MoMA的現代美術館，其創立最初要感謝三位具有遠見的女性：小洛克斐勒的妻子艾比(Abby Aldrich Rockefeller)、瑪莉・昆・蘇利文(Mary Quinn Sullivan)以及莉莉・布里斯(Lillie P. Bliss)。1921年，她們策展了一批包括畢卡索在內的歐洲藝術家作品，受到當時保守的紐約藝文界不留情面的批評，使她們決心設立一個以現代藝術為主的美術館。8年後MoMA誕生，自此開啟紐約接受現代藝術洗禮的大門。

MoMA讓美術館跳脫以往窠臼，也為紐約藝術注入新血，是紐約文化在20世紀發光發熱的重要因素。而讓它在世界藝文界立於不朽地位的，要屬首任館長阿弗烈德・巴爾(Alfred H. Barr)，除了前衛的繪畫與雕塑外，他的蒐集還包括建築、素描、攝影、裝飾藝術、印刷品、插畫甚至電影等，擺脫了美術館的刻板印象，使MoMA成為全世界擁有最完整20世紀藝術的美術館。

為了容納不斷增加的館藏，現代美術館歷經大規模擴建整修，日本建築師谷口吉生以東方藝術的創新理念融入建築設計，將原先封閉的庭院轉變成開放空間，庭院內擺放可親近的裝置藝術及雕塑作品，與參觀者有更直接的互動。

在室內展廳方面，1樓規劃為雕像花園、接待大廳和餐廳，2樓是當代繪畫、影像藝術，3樓是攝影、建築與設計，4、5樓以繪畫、雕塑作品為主題，6樓則是特別展示廳。超大片潔白的牆面，以簡約的色調襯托出藝術的多彩，樓梯的延伸線條則充分展露懾人的空間美學。

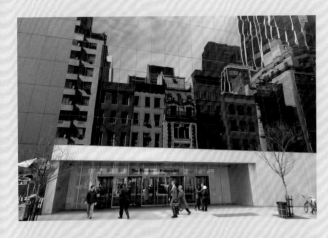

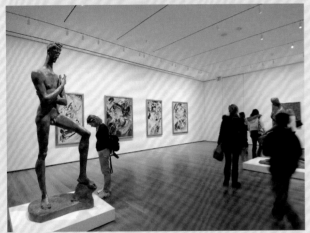

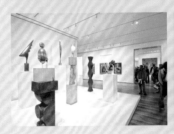

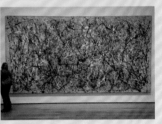

睡著的吉普賽人
The Sleeping Gypsy

　　盧梭(Henri Rousseau)被歸為後印象派畫家，作品中總呈現出一種超自然的夢幻世界，這幅《睡著的吉普賽人》是最能説明其風格的代表作品。畫面裡一位黑皮膚的姑娘恬靜地沉睡著，而一旁有頭神秘詭譎的獅子正嗅著她的芳香，空寂的沙漠裡滲著陰冷的月光，畫面流露出一種超乎現實的魔幻感。

星夜
The Starry Night

　　梵谷(Vincent van Gogh)是著名的印象派畫家，其作品對後來的表現主義與野獸派皆有很大的影響，本畫便是他的代表作品之一。畫面中大星、小星迴旋於天際，呈現出一種不同於尋常的流動，而與其相對的村莊，則以平實的幾何擠壓在畫面下方；兀然突起的柏樹則有如火焰般直竄入天。這樣顫動的色光、濃厚的筆觸，展現了畫家深刻的幻覺，梵谷的不安與煩悶也有如漩渦般躍然紙上。

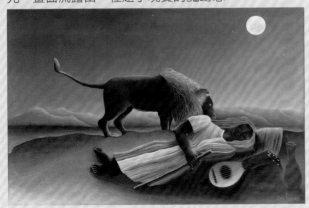

亞維儂姑娘
Les Demoiselles d'Avignon

西班牙畫家畢卡索(Pablo Picasso)創作產量豐富且風格多變，早期的創作注重強烈情緒的表現，因使用的主色調不同，分為「藍色時期」與「玫瑰色時期」。至1910年後，逐漸發展出以幾何圖形組合畫面的「立體主義」。這幅《亞維儂姑娘》是畢卡索1904年旅遊法國南部，受到當地燦爛陽光與豔美色澤所激發出的靈感而畫，是立體派發展雛形階段的作品，還可以看到具象的形體。

記憶的永恆
The Persistence of Memory

天才畫家達利(Salvador Dali)對佛洛伊德的夢境與潛意識理論相當著迷，導致其繪畫建立在「妄想狂理論」上，是夢境、夢想、記憶、心理學、病理學的變形。達利對自己理論的定義是「一種理性自發的行為，是以精神錯亂聯想為基礎」，其作品呈現精確的袖珍畫技巧，描繪出錯覺而痛苦的夢幻世界。

克里斯蒂娜的世界
Christina's World

魏斯(Andrew Wyeth)一直都住在鄉村，他擅長將平日觀察的人物、事件、場景轉換成精細的寫實作品。他第一個系列創作即是以一位身障女子克里斯蒂娜為主角的四幅畫，把這位殘疾女子孤獨苦澀的心理與情狀表現得淋漓盡致，而其使用的蛋彩顏料，也讓畫面透露著古樸典雅的風采。

金色夢露
Gold Marilyn Monroe

安迪沃荷(Andy Warhol)以絹印複製刷色出來的夢露，一推出便廣受好評，奠定了他一代普普大師的地位。而MoMA收藏的金色夢露，有別於其他的複製夢露組圖，是唯一一幅使用金色的圖像。金色的高光感，象徵夢露的巨星光芒，但卻易逝且脆弱，四周的留白更顯出其渺茫的孤絕狀態。

紐約古根漢美術館
Solomon R. Guggenheim Museum

[建築本身與館藏都令人驚艷]

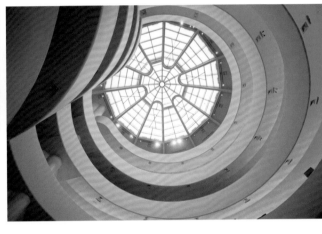

古根漢美術館的建築本身就是一件曠世鉅作，堪稱紐約最傑出的建築藝術作品。這棟美國當代建築宗師法蘭克·洛伊·萊特(Frank Lloyd Wright)的收山之作，從設計到完成都備受爭議，其白色貝殼狀混凝土結構的外觀，經常比館藏更受遊客青睞，而中庭內部的走道動線呈螺旋狀，大廳沒有窗戶，唯一的照明來自玻璃天棚的自然採光，五彩變化的顏色，讓參觀者仰頭觀賞時忍不住嘖嘖稱奇。

古根漢美術館的展示區包括大圓形廳、小圓形廳、高塔畫廊和5樓的雕塑區，館藏多半是實業家所羅門·古根漢的私人收藏，也有不少是後來基金會從其他地方收購的當代名作，目前共計有雕塑、繪畫等三千多件藝術品。

🏛《都市人》
Men in the City

雷捷(Fernand Léger)的《都市人》，將人物畫成立體的幾何圖案，與周圍機器融合在一塊，象徵失去人性的世界。

🏛《耕地》 The Tilled Field

美術館中不可錯過的收藏，包括米羅的《耕地》，畫中以奇異的動物造型展現童稚的夢幻，讓欣賞者能夠透過他的思維創意，對於大自然、動物和花草樹木擁有另類的思考。

🏛《幾個圓形》
Several Circles

另一必看重點是康丁斯基(Wassily Kandinsky)的作品，他作為「藍騎士」畫派的代表人物，在現代繪畫史中極具影響力。其作品畫面抽象、色彩豐富、線條多變，收藏於古根漢中的代表作為《幾個圓形》(Several Circles)。

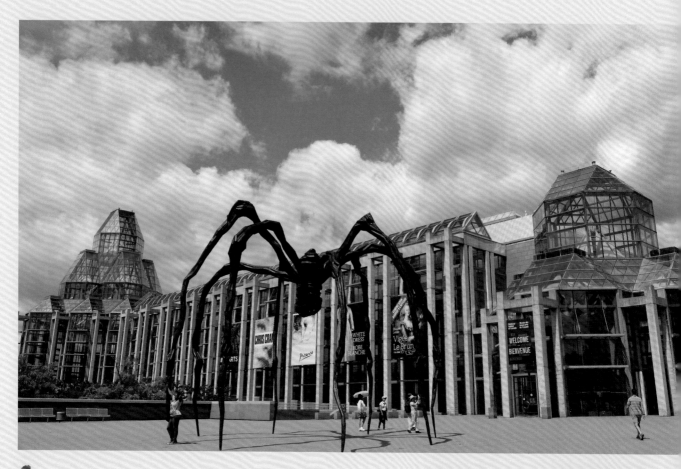

加拿大·渥太華

加拿大國立美術館
National Gallery of Canada

[一部豐富的加拿大本土藝術史]

原本美術館所在的位置是一間小飯店，1880年時，26位傑出的加拿大藝術家在此展出作品，於是促成了國立美術館的成立。之後，美術館曾經過數度遷移，直到1988年新館落成，國立美術館正式成為加拿大數一數二的博物館。

美術館收藏了來自北美地區和歐洲各國的藝術品，當然，其中最具份量的館藏，就是加拿大本土藝術家的傑作，從北美原住民時代，到歐洲人移民新大陸的時期，從因紐特(Inuit)原住民的手工雕刻，到本土自然派畫家湯普森(Tom Thomson)與七人組(Group of Seven)的著名作品，國立美術館都有收藏，而這些依照年代先後順序排列的作品，就像是一部豐富的加拿大藝術史。

國立美術館的設計師摩西·薩夫迪(Moshe Safdie)，也是設計魁北克文明博物館及蒙特婁67號住宅區的知名建築師，美術館的造型類似哥德式的城堡，據說是來自國會大廈的靈感。

雖然外型復古，但建築素材卻極富現代感，薩夫迪在外觀上大量採用玻璃建材，創造出美術館內的明亮及透明感，使人印象深刻。而美術館大門口的巨型蜘蛛雕塑則是出自女藝術家路易絲·布爾喬亞(Louise Bourgeois)之手，這尊名為「Maman」(意為母親)的雕塑，則是她與同樣身為女性的母親間永恆的連繫。

加拿大國立美術館
加拿大・渥太華

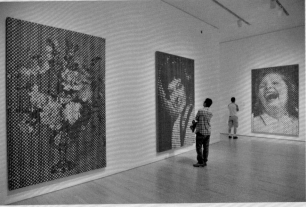

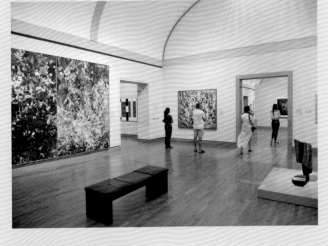

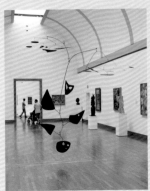

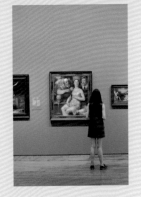

MAP

WEB

🏛 380 Sussex Drive, Ottawa, Ontario, Canada

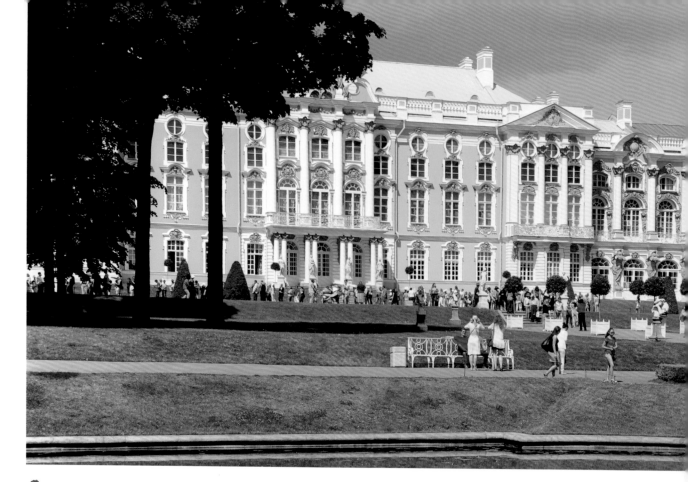

俄羅斯・聖彼得堡

冬宮與國家隱士廬博物館
Winter Palace & State Hermitage Museum
［一場絕無僅有的視覺與心靈饗宴］

冬宮坐落在宮殿廣場上，原為俄國沙皇皇宮，十月革命之後，對一般民眾開放，正式定名為「國家隱士廬博物館」，是所有來到聖彼得堡的旅人最重要的目的地。

其建築本身除了是18世紀中葉俄國巴洛克風格的傑出典範，質量驚人的藝術收藏品更使它與倫敦的大英博物館、巴黎的羅浮宮、紐約的大都會博物館並列為世界四大博物館。

龐大的宮殿區域包含了5座不同時期興建的建築，分別是冬宮(Winter Palace，1754年~1762年)、小隱士廬(Small Hermitage，1764~1775年)、舊(大)隱士廬(Old Hermitage，1771~1787年)、新隱士廬(New Hermitage，1841~1851年)、國家隱士廬劇院(State

Hermitage Theatre，1783~1787年)，威武的建築雄踞在涅瓦河畔，氣勢驚人。

根據歷史記載，整個冬宮建築奠基於彼得大帝的女兒伊莉莎白女皇執政時期。伊莉莎白女皇聘請義大利建築師拉斯提里(Francesco Bartolomeo Rastrelli)監造冬宮，1754年始建，於1762年完工，成為俄羅斯巴洛克主義的建築代表作，而從落成之日直到1917年，冬宮一直是尊榮的皇家宮邸。

繼伊莉莎白女皇之後擴建冬宮的另一位重要人物就是凱薩琳大帝。她在冬宮一側建造了小隱士廬，1764年，柏林富商戈茲克斯基(Johann Ernest Gotzkowski)贈送225件歐洲名畫，她於是在小隱士廬旁邊再加建舊(大)隱士廬收藏大量名畫、珠寶、玉石雕刻、瓷器等。

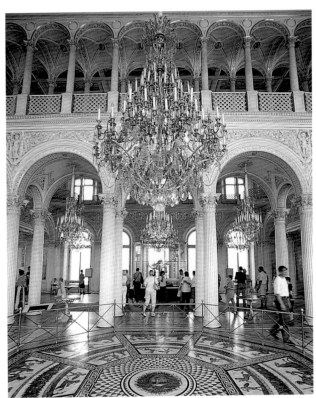

接著又委託建築師Giacomo Quarenghi打造隱士廬劇院，整座冬宮建築群至此定型。尼古拉一世即位後，同樣為了解決容納收藏品的問題，建造了新隱士廬，並於1852年闢設為博物館開放參觀。

為了彰顯權勢，凱薩琳女皇在位的34年間(1762年-1796年)，不斷大量收購藝術品，包括約一萬六千枚的硬幣與紀念章，她在位的前十年便購置了約兩千幅畫，圖書館裡，三萬八千多冊書籍則反映了凱薩琳嚴肅的閱讀生涯。她讀伏爾泰，也讀盧梭作品，並與伏爾泰保持通信多年，一直到伏爾泰於1778年逝世為止，凱薩琳後來將他約七千冊的藏書買下來。

隱士廬博物館建築面積廣闊，收藏品大致可分類成繪畫、雕刻、珠寶、家具、古錢、考古文物等，藏量超過兩百七十萬件藝術品，包括約一萬五千幅繪畫、約一萬兩千件雕塑、約六十萬幅線條畫、一百多萬枚硬幣、獎章和紀念章以及約二十二萬四千件實用藝術品。

在藏品之外，不可忽略的當然為各個宮殿房間的室內裝潢。整幢博物館展示走廊加起來將近二十公里長，光是皇室居住的房間及宮殿數量就超過一千間，以隱士廬博物館的規模，想仔細觀賞完所有內容，至少得花上兩天的時間，即便時間緊湊，只擁有一天的參觀行程，

建議開放時間一到就可進宮，至少花一整天的時間欣賞館藏，這樣才不致太匆忙而錯過了精采的展示。

整座博物館共分三層，以阿拉伯數字編號分成400個房間，幾個相連數字間為一個特定主題的展品，並以數不清的走道、迴廊、樓梯連接，分布在冬宮、小隱士廬、大隱士廬三棟主建築之內。

從數千年前的考古出土文物到20世紀的前衛繪畫，踏進這座博物館的第一刻起，就是一場無與倫比的視覺與心靈饗宴！建議進去前事先作些功課，預想好個人特別有興趣的展間，再按圖索驥入內參觀，才不會迷失在茫茫人群與藝術之海中。

MAP　　WEB

🏛 Dvortsovaya pl 2, St Petersburg

▥ 一樓

一樓主要珍藏的是東西方的古代文物，與許多聲名顯赫的繪畫作品相較，比較會被一般走馬看花的觀光客略過，但這也代表不用跟成群旅行團或來此上課的學生們擠著爭看作品，能比較清靜自在地飽覽這些古代人類無價的文化遺產。

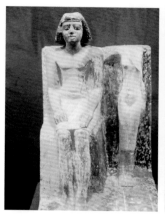

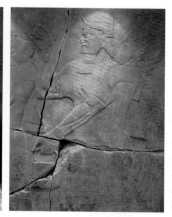

西亞及埃及

位在冬宮一樓的東側，由此連接小隱士廬，珍藏著俄國考古學家發掘的古埃及和西亞的文物，如石棺、木乃伊、浮雕、紙莎草紙文獻、祭祀用品和科普特人的紡織品，還有世界上最大的伊朗銀器，以及巴比倫、亞述、土耳其等地區的文物。

古希臘羅馬

經過小隱士廬的走廊就來到大隱士廬，此區全是古希臘和古羅馬的雕像、花瓶等文物，陳列在二十多個大廳裡，室內古典主義的設計特別恰如其分的與展品融合在一起。

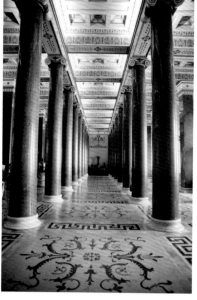

亞特蘭提斯雕像

高達5公尺的巨型亞特蘭提斯雕像，是冬宮南側走廊最特別的裝飾，從1852年到共產革命之前，這裡原本是隱士廬博物館的入口，現在入口改到北側，也是婚禮拍照的熱門景點。

約旦階梯

約旦階梯(Jordan Staircase)是從冬宮一樓通向二樓的主要大階梯，氣派恢宏，在10道撐起大階梯的花崗岩樑柱之間，裝飾著彼得大帝購自義大利的雕塑作品，沿著象牙白大理石台階拾階而上，這也是在1837年冬宮發生大火之後唯一依照最初設計重修的部分，建築完全保存巴洛克風格及色調。

18世紀時原本叫做大使階梯，顧名思義，所有外國使節都要經由這道階梯上樓參見沙皇。約旦階梯是19世紀後的名字，每年1月6日，皇室家族會由此下樓走向涅瓦河畔，象徵來到耶穌受洗的約旦河畔，在封凍的河面鑿個洞，舀一瓢水，經過大主教的祝福後便由沙皇喝下。

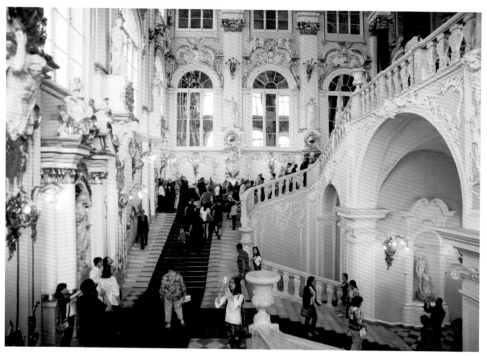

二樓

二樓是絕大多數造訪冬宮的人停留最久的區域，數不盡的西方經典畫作俯拾皆是，而存放這些無價之寶的環境更是令人瞠目結舌，一間又一間的裝飾與設計精美無比，是另一個參觀重點。

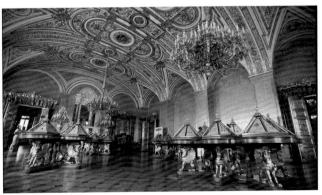

孔雀石廳

孔雀石廳(The Malachite Room)顧名思義採孔雀石裝飾，廳室內的柱子、天花板、地板、貼金的大門、裝飾的瓶子、燭台等都是以綠色孔雀石製成，當初運用的原石高達兩噸。

閣樓廳

二樓小隱士廬的閣樓廳(The Pavilion Hall)有著整座博物館最令人驚艷屏息的室內裝潢，1858年由建築師Andrei Stakenschneider主持改建工程，他以白色大理石及黃金改變了凱薩琳大帝原有的裝潢，懸掛28盞水晶吊燈，白色廊柱之間鑲滿金光閃閃的浮雕紋飾，地板上繁複的馬賽克是複製自羅馬浴池圖案……眾人矚目的焦點，就是大廳北側的孔雀鐘，由英國鐘錶師James Cox設計，栩栩如生的細節值得細賞。

1812戰爭畫廊

在這個狹長的空間裡懸掛一幅又一幅排列整齊有序的肖像畫，全是身著軍裝的軍人，共有332幅畫都是1812年拿破崙戰爭的有功將領，縱使個別看來藝術性並不高，但一字排開的氣勢頗為壯觀。

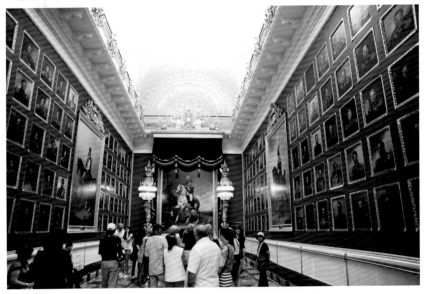

王座廳

在過去的沙皇時代，許多最正式的儀典都在此廳舉行，其中最重大的一次歷史事件是1906年國民議會(DUMA)的成立，沙皇尼古拉二世為防積怨已久的社會發生革命，不得不在王座廳主持開幕，這是破天荒頭一次平民能夠進到冬宮來。

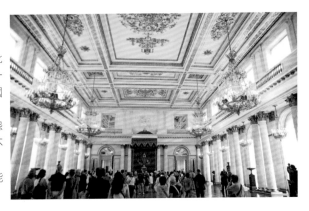

提香作品

提香(Titian)是16世紀威尼斯畫派大師，對後來的畫家如魯本斯(Rubens)和普桑(Poussin)都有很大的影響。他的作品構思大膽，氣勢雄偉，構圖嚴謹，色彩豐富鮮艷。中年畫風細緻，穩健有力，色彩明亮；晚年則筆勢豪放，色調單純而富於變化，此區的《聖賽巴斯提安》(St. Sebastian)畫中最能體現他晚年成熟的風格。

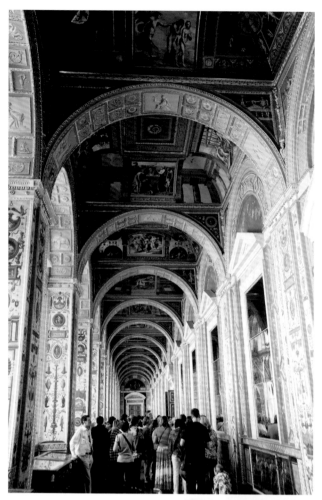

騎士廳

騎士廳(Knights' Hall)展品與其他大部分展出的藝術作品大相逕庭,是皇室自世界各地蒐集來的鎧甲、盾牌、刀劍等武器,沙皇尼古拉一世首先開始收藏此類器物,大廳中以四尊全身著16世紀德國鎧甲的騎士最為醒目,他們英姿勃發的騎在也全身著防護裝的高大馬匹上。

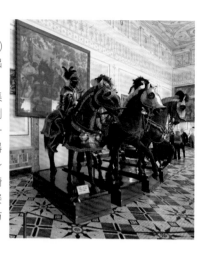

拉斐爾作品與拉斐爾走廊

凱薩琳大帝在1775年參觀過梵蒂岡的拉斐爾廳後印象非常深刻,於是派遣畫師前往當地臨摹複製成畫,並依建築師Giacomo Quarenghi的建議,將整座走廊都複製重現,這座工程浩大的走廊直到1792年才全部完工。值得注意的是,一些細節有經過俄羅斯化,例如教皇徽記改成了羅曼諾夫王朝雙頭鷹的標誌。

拉斐爾走廊(The Loggia of Raphael)一旁的拉斐爾廳也有兩幅他的作品,一是《聖母子》(Madonna and Child),另一幅是《聖家族》(The Holy Family),總吸引人群駐足細細觀賞。

法蘭德斯畫派

此區收藏17世紀法蘭德斯畫派(Flemish)代表畫家魯本斯(Rubens)、范戴克(Van Dyck)等人的作品,豐腴的人物造型、熱情飽滿的色彩、充滿戲劇性的構圖,令人讚嘆!

黃金會客室

黃金會客室(Gold Drawing Room)是冬宮最美的廳堂之一,室內裝潢在1870年代曾大肆整修,從牆壁到天花板都貼覆一層金箔,顯得耀眼華麗,現今廳內展示的是皇室收藏的西歐珠寶。

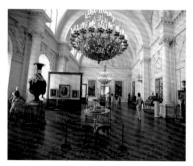

白廳

冬宮2樓的白廳(White Hall)是尼古拉一世為王儲(後來繼位的亞歷山大二世)的婚禮而修建的廳室,現今主要展示法國及英國藝術,大廳的裝潢展現洛可可風格,黃金吊燈與拼花地板非常吸引人。

🏛 三樓

三樓展示的大部分為近代繪畫，20世紀幾個赫赫有名的大師如莫內、塞尚、高更、畢卡索、馬諦斯等都在此有一席之地，不加修飾的房間讓這些名作徹底發光發熱。

印象派及後印象派

此區的幾個廳展示印象派的莫內與後印象派的塞尚、高更等人的畫作，幾乎每一幅都是從小常在複製圖片上看到的名作，從莫內的朦朧氛圍、塞尚的嚴謹結構，到高更的大膽色彩，在這幾間展室裡，觀者可親自見識西方繪畫史上最大的變革。

俄國前衛派

整個冬宮就只有這麼一間展廳是關於20世紀俄國藝術，大部分的相關作品都收藏在俄羅斯美術館裡，但其中的作品都相當具代表性，有康丁斯基(Kandinsky)早期奔放不羈的抽象繪畫，還有馬列維奇(Kazimir Malevich)的《黑方塊》，一個黑色方塊塗在白色畫布上，宣告「繪畫的終結」，在20世紀初期引起極大的爭論。

畢卡索作品

此區展示著畢卡索年青時藍色時期與立體派的作品，前者多用暗淡藍灰的色彩與陰影描繪失落與憂鬱的人物，後者則大膽的進行造形探索，是畢卡索多變面向中相當有趣的風格類型。

馬諦斯作品

冬宮收藏了馬諦斯最重要的作品《舞蹈》，5個牽手跳舞的光裸軀體在平塗的倨大色塊上，充滿了自由流動的能量，在這幅畫對面的《音樂》以類似的結構相呼應，皆是由俄羅斯商人Sergei Shchukin委託創作，是馬諦斯藝術發展生涯的顛峰之作。

亞洲與中東藝術

此區50個展間裡多為非西方藝術與文物，涵蓋範圍包括東亞的中國、日本、西藏，南亞的印度，中東和拜占庭等。

澳洲·雪梨

雪梨新南威爾斯美術館
Art Gallery of New South Wales

［盡展移民文化的特色］

Art Gallery Rd, The Domain
2000, Sydney, Australia

新南威爾斯省是澳洲新大陸最先開發之地，也是澳洲文化的起源，這座展館雖然並非澳洲最大的美術館，但收藏了不少澳洲最精緻的藝術品，原住民美術是該館最吸引國際遊客的一大特色。

新南威爾斯美術館共有5層樓，包含19、20世紀的澳洲藝術，以及15至19世紀的歐洲藝術，其中包含羅丹(Auguste Rodin)、畢卡索(Pablo Picasso)的作品。澳洲具移民歷史文化發展，在藝術方面廣受歐洲影響，尤其是澳洲初期的藝術發展，隱藏著英國藝術影子，明顯呈現移民文化的特色。

其他樓層還有亞洲藝術以及臨時展覽區，經常展出各式各樣藝文作品，同時收藏了中國、日本和東南亞各國的藝術品，以及20世紀歐洲藝術及英國藝術、當代藝術展區和攝影展覽區。

歐洲藝術

除了收藏了許多澳洲精緻的藝術品，新南威爾斯美術館還珍藏了非常多20世紀歐洲藝術及英國藝術，作品囊括畫作、雕塑，值得細賞。

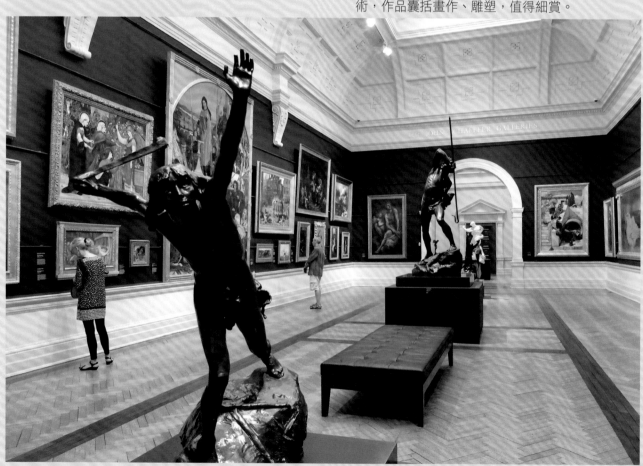

澳洲藝術

由於澳洲移民歷史文化發展僅約兩個世紀，藝術亦多受歐洲影響，初期澳洲藝術多見英國藝術影子，呈現移民文化的特色。

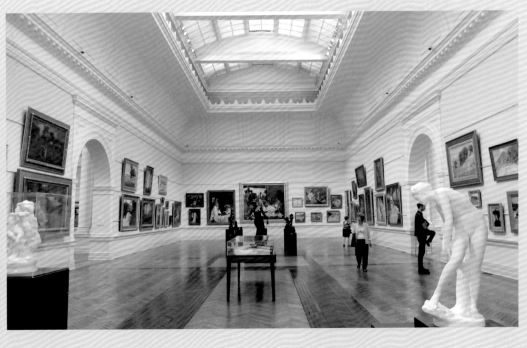

Liu Xiaoxian 《Our Gods》

藝術家Liu Xiaoxian出生於中國，於1980年代移民澳洲。

羅丹
《Second Maquette for the Burghers of Calais》

畢卡索 《Reclining Woman With a Book》

Ah Xian作品

這件作品屬當代藝術家Ah Xian的作品，他在1989年從中國移民至澳洲，近年獲得許多雕塑獎項。

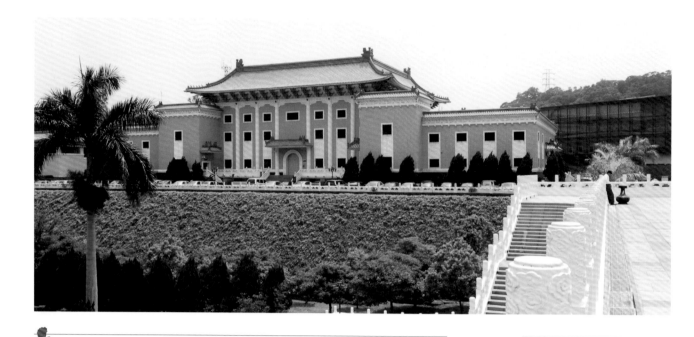

台灣 · 台北

台灣國立故宮博物院

[中華文物上下七千年最珍貴的典藏]

MAP　WEB

🏛 台灣台北市士林區至善路二段221號

　　中華文物上下七千年最珍貴的典藏，從中國大陸的帝都中心，一路顛沛流離，穿州過洋，最後落腳在台灣這個中國歷史上的邊陲角落。針對這批文物以及搬遷歷史，兩岸都各自有不同的解讀和情感。

　　不論如何，從全球的角度來看，這一大筆不會說話的文物，早已是人類文明共同的重要資產，超越了國家、民族，或是文化的界限。

　　1965年，坐落台北外雙溪的故宮新館落成，屬於中國宮殿式建築，樓高四層，採用較少見的廡頂，即平頂的廡殿，這是古代曾經出現過的建築形式。整個布局頗具氣勢。故宮博物院的收藏主要有三個來源，一是北京的故宮博物院，一是南京的中央博物院，另外一部份則是來台灣之後的移交、捐贈和購藏。

　　故宮典藏超過六十五萬件的歷史文物，以種類來分，大致可分為書法、繪畫、圖書文獻、清代宮廷檔案、銅器、玉器、陶瓷、緙絲，以及珍玩等，大多數是清宮中，從北宋以來歷代帝皇的收藏，時間上則涵蓋了中國上下約七千年的歷史，是全世界最完整的華夏文化博物館。

　　清宮的收藏固然享有無上的評價，但來台後所徵集的也不乏珍品，例如蘇軾的《寒食帖》真跡，素有「天下第三行書」的美譽，此外北魏以下的歷代金銅佛像，張大千畫廬山圖卷，以及大量的史前玉器、陶器、商周銅器，都彌補了原本故宮藏品的斷層。

🏺 陶瓷器

　　故宮的陶瓷器收藏，自宋代以降，每個朝代各擅勝場，尤其是宋明清時代的官窯瓷器，種類十分齊全。其中宋瓷以單色素淨的白瓷為主，明清兩代官窯設在江西的景德鎮，分工十分細密，從搏土、拉胚，到施釉、彩繪，每一件作品要經過72道不同的工序，以彩瓷為主。

繪畫書法

　　故宮六十多萬件的典藏中，書畫超過一萬件，在書法方面，晉朝王羲之的《快雪時晴帖》、唐代顏真卿的《祭姪文稿》、宋朝黃庭堅的《自書松風閣詩》、宋徽宗的《詩帖》，都是各個朝代的上乘之作。繪畫方面，宋范寬的《谿山行旅圖》、郭熙的《早春圖》、梁楷的《潑墨仙人》、李唐的《萬壑松風》……都屬中國繪畫史上必讀的教材。

　　這些名跡，有的時代久遠、有的具有特殊時代意義、有的極具藝術價值、有的顏色剝損嚴重，因而嚴格限定展出條件，只允許在每年氣候最佳的時間展出。

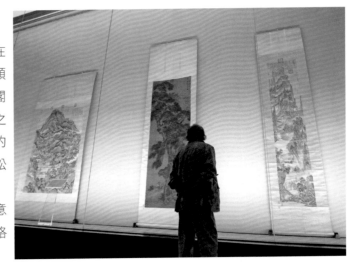

銅器及玉器

　　故宮的銅器完整呈現了中國古代的青銅文化藝術，地理範圍涵括黃河、長江流域，時間則橫跨商朝到漢代約莫兩千年，展現古代中國以「塊範法」鑄造酒器、食器，以及禮儀用器。

　　故宮收藏的玉器，從新石器時代的《人面紋圭》、商代的《鳥紋珮》、漢代的《玉辟邪》、《唐玄宗玉冊》、《宋真宗玉冊》，一直到知名的清代《翠玉白菜》，見證了玉石文化在歷朝歷代的地位。

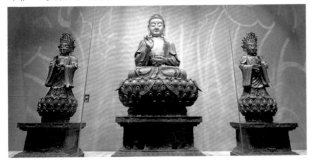

珍玩

　　清宮的珍玩文物十分龐雜，從漆器、琺瑯到金飾、多寶格，不同材質、不同形式的珍玩，可以看出皇室對於器物的不同品味和喜好。其中乾隆皇帝對多寶格尤為喜愛，是他閒暇之餘作為消遣用的「玩具」。

餐飲及禮品

　　故宮有四處地點提供餐飲及伴手禮，位於正館的「閒居賦」和位於至善園入口左側的「至善園門廳」供應輕食、茶飲及伴手禮；位於圖書文獻大樓的「富春居」備有精緻套餐；另有菜色及餐具設計都和故宮文物結合的「故宮晶華宴飲中心」，讓遊客心靈和味蕾都大大滿足。

中國・北京

北京故宮博物院

[世界現存最大的古帝王宮殿博物館]

MAP WEB

中國北京市景山前街4號

北京故宮乃世界現存最大、最完整的古帝王宮殿建築群，占地約七十二萬平方公尺，建築面積約占十五萬平方公尺，計有九千多間宮殿，自明永樂十八年（1420年）建成後，距今約六百年歷史，明清兩代總共有24位皇帝在皇城內的紫禁城住過，是昔時北京城乃至於全中國的心臟。

北京故宮原名紫禁城，由於新朝代對前朝皇宮稱呼為故宮，便以「故宮」取代了舊稱，同時它的功能也從皇帝居所轉變成博物館，展示中國保存最完整的宮殿建築群，以及上百萬件歷代珍寶文物，1987年，被聯合國教科文組織列入《世界遺產》。

想要細遊故宮可得花上一整天時間，一般而言，遊覽路線分為中路、東路與西路三條。中路即紫禁城的中心建築群，沿著金階御道一路穿過前朝三大殿（太和殿、中和殿、保和殿）和後寢三宮（乾清宮、交泰殿、坤寧宮），最後是御花園。內東路和內西路看的則是後寢三宮的東、西兩側，各有六宮。另外還有一條外東路，以欣賞珍寶館的奇珍異寶為主。

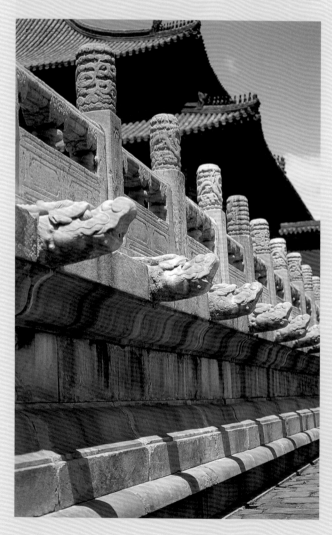

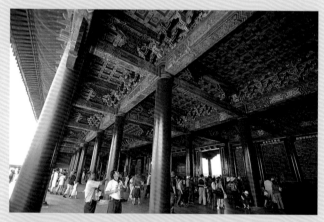

內金水河・內金水橋

午門後一如純淨飄帶蜿蜒流過太和門前廣場的內金水河，在太和門廣場前形成一道優美的拱形渠，水碧如玉、河道彎曲，又稱為玉帶河。內金水河最大的功能在排洩雨水，更是救火時重要的水源，此外還可觀魚賞荷，既實用又造景。河上跨著5座漢白玉石雕欄拱橋，內金水橋也是以中橋為主橋，由於位於紫禁城南北中軸線上，所以又稱御路橋，專供帝后通行。

護城河

護城河寬52公尺，水源來自北京西郊的玉泉山，玉泉水經頤和園、運河、西直門的高梁河，流入市中心的後海，然後從地安門步量橋下引一支水流，經景臼西門地道，進入護城河。從康熙起，皇室就在護城河栽種蓮藕，據了解清初皇帝種荷花並非閒情逸致，而是蓮藕可補皇室的用度，勤儉之風可想而知。

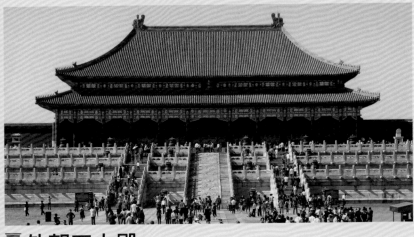

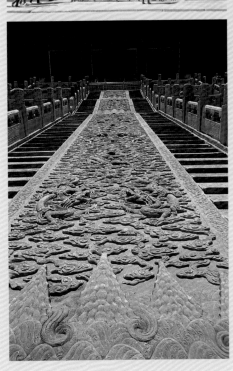

外朝三大殿

太和、中和、保和俗稱三大殿，是前朝的主體，明時的名稱是奉天、華蓋、謹身，後又改名皇極、中極和建極。三大殿建在一座平面呈「土」字形的三層須彌座式的丹陛(台基)上，丹陛南北長230公尺、高8.13公尺，依古人的五行原理來看，木火土金水中，土居中，三大殿建於「土」台上，表示是天下的中心，居三大殿中位明堂之用的中和殿是風水中的龍脈，它用簡樸的單檐方形格局，面闊進深各三間，四面開透明門及窗，都是古代明堂的遺制。

三層丹陛的正面鋪漢白玉雲龍戲珠階石，兩側有陛階，三層共有石雕欄板1,458根、排水的螭首1,142個，在在都顯示君主至高無上的地位。保和殿的雲龍雕石是宮內最大的石雕，由一整塊艾葉青石雕成，長16.75公尺、寬3.07公尺，總重270噸；下雕海水江崖，上雕九龍騰行於龍雲之間，雕工精細、生動，實為石雕精品，也是一方國寶。

內廷後三宮

明代建紫禁城時，後三宮原本只有二宮：乾清宮、坤寧宮，當時皇帝住「乾」清宮，皇后住「坤」寧宮，天地乾坤，各有居所，到了清嘉靖年間才因「乾坤交泰」而加建了交泰殿，完成後三宮的格局。後三宮的規模小於前三殿，四周則由連檐通脊的廊廡貫通，形成一大型的四合院，南北開乾清門和坤寧門，通前三殿、御花園。

和前三殿一樣，後三宮也建在高架的「土」台上，但只有一層，形制矮了一截；基台前一條高起地面的「閣道」連接乾清宮和乾清門，方便皇帝往來於宮殿之間，一般人要上下台階才能登階入殿，太監侍衛更只能走丹陛橋下的老虎洞。

殿前露台陳列龜、鶴、日晷、嘉量、寶鼎，但略遜於太和殿，特別的是丹陛下兩旁各有一座漢白玉文石台，台上各安放著一座鍍金的小宮殿，左邊是社稷金殿，右邊是江山金殿，是清順治重建乾清宮時增設的。

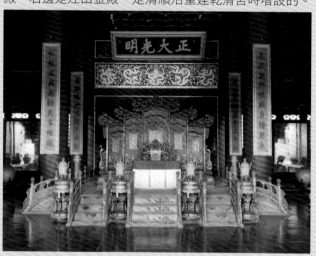

東六宮

東路分內東路和外東路，內東路包括鐘粹宮、景陽宮、承乾宮、永和宮、景仁宮和延禧宮，除鐘粹宮在晚清慈安太后居住時，添建了廊子外，其餘都保持明代的格局。

外東宮則以乾隆整建為退位養老之用的太上皇宮殿群為主，以皇極殿、寧壽宮為主，包含一座清代四大戲樓之一的暢音閣，還帶一狹長卻精巧設計的花園。

太上皇宮殿

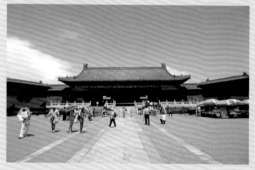

所謂的太上皇宮殿指的是乾隆讓位嘉慶後的居所。乾隆崇拜祖父康熙皇帝，即位時就立誓在位時間絕不超過康熙的60年，沒想到乾隆很長壽，於是退位給兒子後，就在外東路興建太上皇宮殿，其布局完全是紫禁城的小縮影，和乾隆退位仍掌實權的事實不謀而合。

九龍壁

從乾清門廣場東門景運門進入東六宮，向東走即可見寧壽宮入口的錫慶門，錫慶門內、皇極門前有一照壁，用琉璃磚瓦建造，是清代現存的三座九龍壁之一，高3.5公尺，寬329.4公尺，由270塊彩色琉璃件構成九條蟠龍戲珠於波濤雲霧之中的畫面，九龍姿態生動，有極高的工藝水準。

珍妃井

外東路中路最北端的景祺閣後，也就是寧壽宮一帶的北牆之門貞順門裡，在湘竹掩映的矮牆側，有一口青石枯，那正是慈禧太后令太監強把光緒愛妃珍妃投井之地。

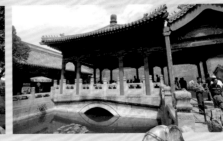

御花園

御花園占地約十二萬平方公尺，為長方矩形，樓亭起伏、檐宇錯落，包括養性齋、絳雪軒、萬春亭、千秋亭、天一門、欽安殿、浮碧亭、澄瑞亭、堆秀山、御景亭、延暉閣、泰平有象等，御花園的清幽絢麗和嚴整肅穆的宮廷氣氛，恰恰形成強烈的對比。

御花園的設計為了打破呆板的格局，左右相對的建築物會故意安排成相對的設計，例如前帶寬廊的凸狀絳雪軒，相對的就是凹字格局的養性齋，雖北方難有繽紛花草，但擅用假山石點綴，另有一種北方園林的氛圍。

西六宮

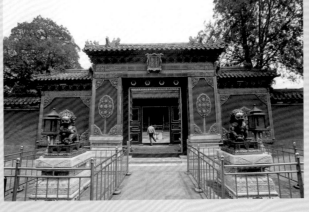

西六宮是后妃們住的地方，所謂「三宮六院七十二妃」，指的就是生活在西六宮的嬪妃們。西六宮除永壽、咸福兩宮外，其餘各宮格局在晚清都經改造，二宮合一，變成兩座四進的四合院，現在宮院內外陳列仍多依原樣擺設，特別是慈禧太后住過的長春宮和儲秀宮。

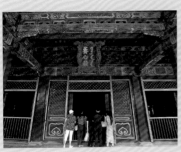

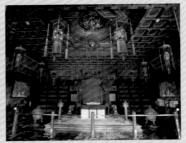

養心殿

乾清宮雖然是皇帝的正寢，但實際上長住的只有康熙，雍正為給康熙守孝，而改住養心殿，順治、乾隆和同治也常居養心殿，甚至死於養心殿，直至清末，皇帝的生活起居和日常活動都不脫養心殿的範圍，養心殿可以說是清朝最高的權力中心，末代皇帝溥儀也是在養心殿簽署退位詔。

養心殿前的養心門，為廡殿式門樓，兩側還有八字影壁烘襯氣勢，門前布置一對鎏金銅獅，使門面典雅而氣派華貴；呈工字形的養心殿，有一穿廊連結前後殿，前殿面闊大三間，每間又用方柱分成3間，乍看像9間的格局；前殿明間和西間前檐接建抱廈，東間窗外則敞開，直接面對庭院。

儲秀宮‧翊坤宮

慈禧進宮被封為蘭貴人時曾住在儲秀宮，同治皇帝則出生在後殿的麗景軒。慈禧太后50歲壽辰時，儲秀宮進行大改建，內裝精巧華麗，居六宮之冠。為了萬壽慶典，儲秀宮的外檐全是花鳥蟲角、山水人物蘇式彩畫，玻璃窗格做成「萬壽萬福」、「五福捧壽」的圖案；屋內的裝設全用蘭為裝飾(慈禧小名蘭兒)，家具屏風、碧紗櫥全用名貴的花梨木、紫檀木。整個改建改裝總共花了六十三萬兩，在列強分割中國、峰火漫天之時，這筆支出簡直動搖國本。而與儲秀宮連為一體的翊坤宮，則是節日時慈禧接受妃嬪朝拜的地方。

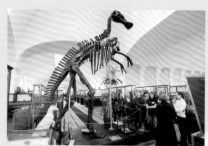

自然史博物館

自然史博物館源起於收藏家設立的「奇珍異寶陳列室」，早期的「百科全書式」博物館也常見自然界的標本，近代，除了展示生物多樣性，更進一步納入自然保育和關懷環境等內容，請見芬蘭極圈博物館、日本鄂霍次克流冰館、瑞士馬特洪峰博物館……等14間自然史博物館。

加拿大
蒙特婁自然生態博物館
🏛

美國
美國自然史博物館
拉布雷亞瀝青坑博物館
🏛

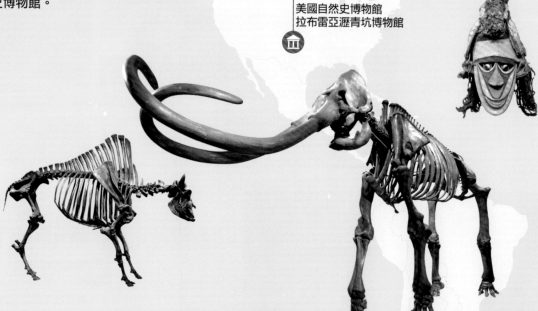

鹿特丹海事博物館

馬特洪峰博物館

芬蘭
芬蘭極圈博物館

瑞典
哥特堡海事體驗中心

英國
荷蘭

瑞士
摩納哥

摩納哥海洋博物館

倫敦自然史博物館

俄羅斯地理學會

俄羅斯

東京都水之科學館
鄂霍次克流冰館

日本

新加坡海事博物館

新加坡

紐西蘭國際南極中心

紐西蘭

英國・倫敦

倫敦自然史博物館
Natural History Museum

[橫越千萬年的自然演進]

MAP WEB

Cromwell Road, London

自然史博物館成立於1881年的復活節，原本屬於大英博物館的一部分，後來把與自然相關的館藏分出來，除了漢斯・斯隆爵士(Sir Hans Sloane)原本的收藏之外，也加進庫克船長三次航海從全球各地帶回英國的動植物，自然史博物館於焉成形。

目前自然史博物館分成四大展區，以藍、橘、綠、紅四色加以區分。藍區位於主館場的西翼，最受歡迎的是精采豐富的恐龍演進展，此外還包括魚類、兩棲類、爬蟲、海洋無脊椎動物、哺乳動物等標本。

從藍區再往裡走，會來到橘區，這是2002年開闢的「達爾文中心」(Darwin Centre)，將靜態的科學展示化為動態的互動解說，達爾文中心的建築也是結合高科技的

嶄新設計，名為「繭」(Cocoon)，其屋頂是一具可充氣膨脹的軟頂，可以減少支撐屋頂的樑柱。

此外，以玻璃為主體設計的大樓牆壁也內含太陽能百葉窗，能利用電子儀器追蹤太陽，隨著天氣的變化調節角度，維持室內涼爽的溫度，更被稱為「智慧皮膚」(Intelligent Skin)。達爾文中心只提供參加導覽行程的遊客參觀，而位於西翼外側，還有一座野生動物花園，也屬於橘區。

紅區名為地球館(Earth Galleries)，充滿絢麗科幻的巨型地球十分震撼人心。本區展示許多古人類頭骨，追溯人類演進史以及地球生態學，這裡還有目前發現最完整的劍龍(Stegosaurus)化石，高3公尺、長約6公尺，另還有一處模擬地震的實驗室，對歐洲人來說可是很新奇的體驗呢！

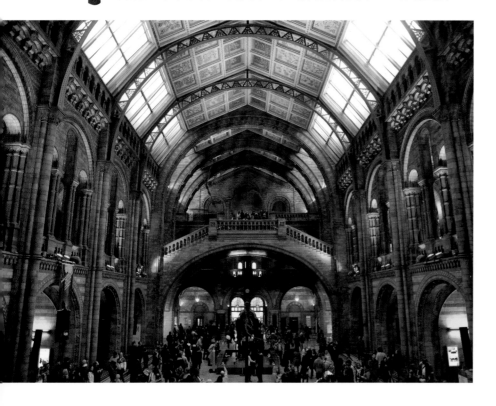

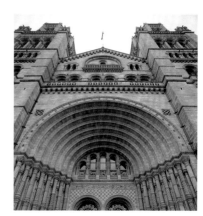

建築風格

目前自然史博物館所在的南肯辛頓這棟建築，是當時的年輕建築師Alfred Waterhouse所設計，建築風格以文藝復興和德國仿羅馬式為主。

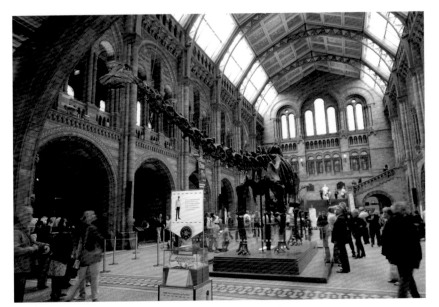

中央大廳曾經的焦點 梁龍

　　整座博物館最吸引人的焦點，就是中央大廳那具長達25公尺的藍鯨骨骼，這隻藍鯨當初擱淺於愛爾蘭東南部海岸，館方於1891年買下，處理後於1935年在館內的哺乳類動物館展出。2017年7月，館方將藍鯨標本移至中央大廳，一方面代表博物館在幕後從事的尖端科學，另一方面是藉藍鯨令民眾更加了解生物瀕臨絕種的問題。

　　在藍鯨移入中央大廳之前，暱稱「Dippy」的高大梁龍(Diplodocus)骨骼，是訪客熱愛且熟悉的焦點，搭配它的是翹腿坐在中央梯間、凝視整座博物館的達爾文(Charles Darwin)塑像，這幅熟悉的景象，大家不會遺忘。

美洲大地懶

　　美洲大地懶(Megatherium americanum)是草食性哺乳類動物，在更新世冰河期中滅絕。大地懶的骨骼常被誤認為是恐龍。

藍區

　　藍區位於主館場的西翼，從恐龍的誕生到滅絕都有詳細的介紹，各種骨骼、化石標本和模型圖解更令人嘆為觀止。此外還包括魚類、兩棲類、爬蟲、海洋無脊椎動物、哺乳動物等標本，以及人類生物學。

綠區

　　綠區位於主建築的東翼，展示了鳥類、海洋爬蟲類、礦物、靈長類、巨木，包括17世紀滅絕的渡渡鳥標本、生存於侏儸紀晚期的上龍(Pliosaur)及上千歲的加州紅杉剖面。

加州紅杉
Giant Sequoia

　　直徑超過四公尺的加州紅杉剖面，在1890年代被砍伐時已有一千三百多歲，樹高101公尺。

渡渡鳥 Dodo

　　館內收藏有渡渡鳥標本，渡渡鳥早在17世紀已經滅絕，絕種將近三百多年。

摩納哥
摩納哥海洋博物館
Musée Océanographique

[全歐洲規模最驚人的水族館]

位於峭壁懸崖上的海洋博物館，是全歐規模數一數二的水族館，成立起源要歸功於摩納哥親王亞伯特一世(Albert I)所收集的昂貴海洋生物，目前這裡也是研究海洋科學的專業機構。

1樓收藏著日本畫家的上百幅魚拓作品，栩栩如生，此樓也常當作新近海洋科學的成果發表場地；2樓收藏數隻捕獲於20世紀初期的大型魚類和鯨魚標本，令人印象深刻；地下室有占地廣大的水族箱，可以看到來自熱帶地區的稀有魚種，美妙的海底世界讓所有前來的男女老少都能盡興而歸。

MAP

WEB

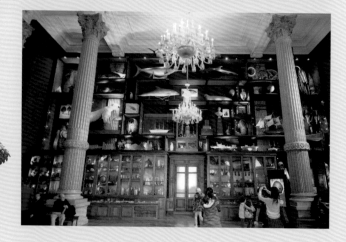

Ave. St-Martin, Monaco

荷蘭・鹿特丹

鹿特丹海事博物館
Maritiem Museum Rotterdam

[歐洲第一大港的海事博物館]

MAP WEB

Leuvehaven 1, Rotterdam

論 氣勢與規模，鹿特丹海事博物館獨霸歐洲，除了展示船舶模型、港口設施、航海器具、海事歷史，館內還有更多可看之處，譬如一間挑高的展示廳內，在三面大螢幕的聲光特效下，碼頭上忙碌的一日正要展開，控制室裡有一整排宛如電玩介面的模擬電腦，詳細解說鹿特丹的碼頭運作。在展廳一隅還有條艦船長廊，1950年迄今的各式戰艦及貨輪模型依年代順序陳列；一旁的造船藍圖，其縝密複雜的程度，更讓人大為嘆服。館方也會經常舉辦特展活動，展出內容不見得關注在海事議題上，通常是受到航海文化啟發的藝術、設計，甚至時尚等。

對小朋友而言，來到海事博物館的目的只有一個，就是「Professor Plons」遊戲室，父母可放任小孩在此自由發洩精力，豐富有趣的遊戲設施能讓孩子動動腦筋，學習航海及物理上的知識。

其實，鹿特丹海事博物館最引人入勝的地方，是停泊在館外碼頭的Buffel艦。這艘打造於1868年的戰艦曾服役於荷蘭皇家海軍，先後擔任巡防艦與訓練艦的角色，如今重新整修成為博物館的展示廳。艦上還原了各艙房的過去樣貌，像是艦長室、軍官寢室、通訊室、士兵吊鋪、餐廳、廚房、浴室、火藥庫等，許多陳列都設計成互動式，例如可以打開水手們的置物櫃，看看他們的日常用品，或是到輪機室體驗添煤、鼓風的苦力勞動，十分特殊。

瑞士・策馬特

馬特洪峰博物館
Matterhorn Museum–Zermatlantis

[以實景模型細訴馬特洪峰山區的故事]

 MAP WEB

📍 Kirchplatz , Zermatt

馬特洪峰博物館的入口，以玻璃帷幕組成馬特洪峰獨特的造型，順著階梯走入地下展覽室，就像化身考古學家，走進高山牧民生活的木屋，探索登山裝備的演進過程，揭開策馬特和馬特洪峰的古老故事。

博物館以實景模型方式展示，分為自然地質、牧民生活、觀光及登山活動等主題。在沒有高山鐵路和纜車的年代，當地居民在艱困環境中發展出與自然對抗的生活智慧，例如防老鼠的穀倉、因應小空間使用的抽屜式床鋪。

帶動策馬特旅館發展的The Grand Hotel內部櫃台及大廳也呈現參觀者眼前，牆上還有遊歷此地的名人簽名和照片。透過模型可以看到早年登山家們挑戰攀爬馬特洪峰的各種路徑，並且不要錯過展示櫃中一條斷掉的繩索，1865年第一支成功登頂的登山隊(艾德華溫帕率領的7人團隊)，在下山途中，其中4名隊員因登山繩斷裂不幸罹難，而這半截繩索，就是當時倖存者所帶回的紀念物。

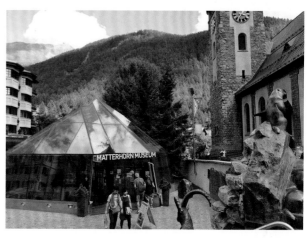

MAP **WEB**

Pohjoisranta 4, Rovaniemi

芬蘭·拉普蘭─羅凡納米

芬蘭極圈博物館
Arktikum

［ 了解酷寒環境所塑造的文化傳統 ］

位於Ounasjoki河邊的一列長長玻璃屋，透著清澈與天人合一的美感，在曠野中就像是座現代的半穴居，在陽光珍貴的北國引進大量日光，這就是極圈博物館，它由一群丹麥建築師所設計，於1992年開幕。

中央走道左右兩側分為兩個展示中心，一是極圈科學中心(Arctic Centre)，另一側是拉普蘭地區博物館(Regional Museum of Lapland)。

極圈科學中心的研究對象遍及所有極圈活動，從冰河地形、原住民的狩獵行為，到西伯利亞的自然資源、白令海深處的海洋生態，是窺見極圈嚴酷生活環境的一扇窗。而氣候變遷影響下，極圈的人類和動物生活環境變化，則是近年來著重的研究方向。

「雪」對極圈原住民的日常生活影響深遠，在因紐特人(Inuit)的語言中就有數十種不同名稱，指稱各種型態的「雪」。拉普蘭地區博物館的展示內容縱貫史前時期到1970年代，地域範圍涵蓋羅凡納米到北極海邊的北拉普蘭地區，每一個主題都有搭配影像、手工藝品、音樂、以及與實物等比例的模型，可以輕易了解拉普蘭人如何與自然共存，以及在酷寒環境下所塑造的文化傳統。

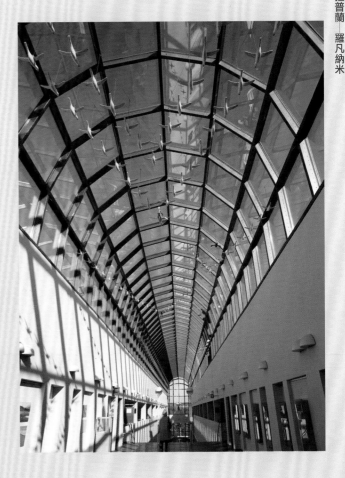

哥特堡海事體驗中心
Göteborgs Maritima Upplevelsecentrum

[全球最大的船舶實物博物館]

MAP WEB

Packhusplatsen 12, Göteborg

海事體驗中心於1987年開幕，1994年加以擴充形成了今日規模，可說是世界最大的船舶實物博物館。

展區共展示15種功能不同的船艦，包括Fladen號燈號船、Flodsprutan II號救火船、Stormprincess號港口拖船、Herkules號碎冰拖船、Fryken號貨船、Nordkaparen號潛水艇、ESAB IV號焊接船、Sölve號炮艇、Småland號驅逐艦、Dan Broström號渡輪，以及數艘19世紀時用來運送貨物的平底小貨船。

其中以大型驅逐艦Småland號最為壯觀，船上所配備的各式武器保存完好，而Nordkaparen號潛水艦則是遊客的最愛，遊客可進入內部參觀，了解船員如何在狹小的空間裡工作，是相當難得的體驗。

東京都水之科學館

[寓教於樂認識水資源]

東京都江東區有明3-1-8

現在生活中打開水龍頭便有乾淨的水流出來,但大家是否知道所使用的水,是怎麼自家中水龍頭流出的呢?來到位在台場旁的「東京都水之科學館」,就能輕鬆了解水資源的各種小知識,同時也帶領人們認識水資源,邁進珍惜水資源的第一步。

挑高的中庭建築 1 樓以水之公園為主題,設置了許多玩水道具,小朋友都擠在這兒玩水槍、或是進入水下的防護罩,享受被水潑灑的刺激感。

全館以水為主題貫穿,軟硬體設施皆設計得很不錯,不只能夠動手玩,每天不定時還會舉辦科學小教室,在工作人員的帶領下來場水的教學實驗。是東京人假日攜家帶眷,教導孩子認識水資源的好去處。

鄂霍次克流冰館

[紀錄大自然的奇蹟]

MAP WEB

日本北海道網走市天都山
244-3

2015 年8月開幕的鄂霍次克流冰館是不能錯過的景點！從燈光幽藍的樓梯緩步而下，地下室的水族箱裡展出多種海洋生物，模擬流冰形狀的牆面則映照出悠游的海豹或是流冰天使，一旁還有流冰幻想劇場，可以欣賞鄂霍次克海的珍貴影像。

館內可一窺被暱稱為「流冰天使」、「冰海精靈」的海中生物，還可體驗最有趣的「流冰體感室」，在室內只見眾人不知甩著何物，原來入場前工作人員會發給大家一條濕毛巾，只要甩著甩著，毛巾內的水分便會結冰，整條毛巾還可以直立起來，是感受低溫的趣味方式。另在露台可見到百噸流冰，藉由燈光變換還能欣賞流冰一日內的不同風情。

網走流冰的成因可說是大自然的奇蹟，網走位於北緯44度，每到嚴冬(約1月中至3月中)，中俄邊界的黑龍江河水匯入鄂霍次克海，因所含鹽分的比例不同，會在海水表面結成薄冰，這片薄冰隨著洋流南下，因為受到來自西伯利亞大陸的寒風吹襲，將冰沙往岸邊吹，隨著密度愈來愈高便結成了壯觀的冰原。

流冰天使

鄂霍次克流冰館內可一窺被暱稱為「流冰天使」、「冰海精靈」的海中生物，其實這是名為「裸海蝶」的軟體動物，生活在南北冰洋水深三百五十公尺的海中，可以直接看到透明身軀內的橙色器官，外型十分夢幻。

天都山展望台

流冰館坐落天都山上，登上屋頂開放的展望台，就可以一覽360度無死角的廣大全景，將網走湖、能取湖、濤沸湖、藻琴湖，以及遠方的知床連山、阿寒山一次盡收眼底。

俄羅斯‧聖彼得堡

俄羅斯地理學會
Geological Committee

MAP

Sredniy pr 74, St Petersburg

[收集俄羅斯各地的化石及地質切片]

　　地理學會是俄羅斯地理研究的最高學術機構，但在看似表面肅穆的深鎖大門後，其實藏著一間精彩的博物館，而且完全免費。

　　地理學會附設的這間博物館收集了大量的化石及各種地質切片，都是來自俄羅斯各個區域，分類放在一排排的櫃子裡，透過透明玻璃，這些造形、色彩、氣味各異的岩塊就像一面繁密交織的森林，壯觀無比，而恐龍、長毛象巨大的骨骼與象牙也是極為稀有的展品。

　　除此之外，一進門口旁有一幅尺寸達26.6平方公尺、重3.2噸的馬賽克鑲嵌畫，以紫水晶、鑽石、花崗岩、紅寶石等來自五百個不同前蘇聯區域的石材，組成一幅前蘇聯區的大地圖，總共動用超過七百人來完成，無論是最後成品展現的視覺效果還是大規模的製作過程，都充滿懾人氣勢。這件寶石地圖獲得1937年巴黎世界博覽會大獎，且曾經展示在冬宮的王座廳裡長達34年之久。

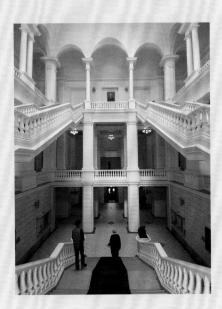

新加坡海事博物館
The Maritime Experiential Museum

[重現鄭和下西洋的光輝航海史]

MAP　WEB

🏛 8 Sentosa Gateway,
Sentosa Island, Singapore

鄭 和下西洋的故事還給歷史老師了嗎？沒關係，這裡有影片幫訪客複習一遍。

位在聖淘沙名勝世界的海事博物館，特別複製了一艘15世紀的鄭和寶船，高達三個樓層，並在寶船旁依照海上絲路必經的城市港口，設置了8個露天市集，包括泉州、歸仁、馬六甲、肯亞馬林迪等，跟著當年鄭和下西洋的路線，即可逐一探索光輝的航海史，當年麒麟鹿（今日的長頸鹿）就是隨著這艘鄭和寶船運到燕京的。

遊客也可以走進古船內部的颱風劇場，登上古船，在360度環繞式螢幕包圍下，跟著劇情一起在海上冒險。

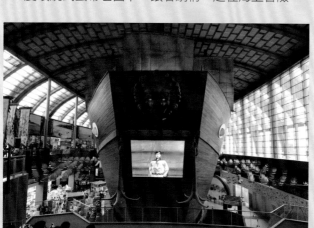

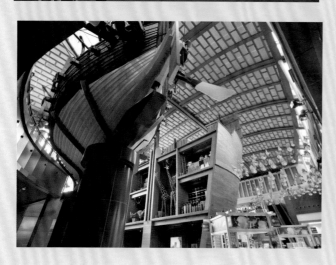

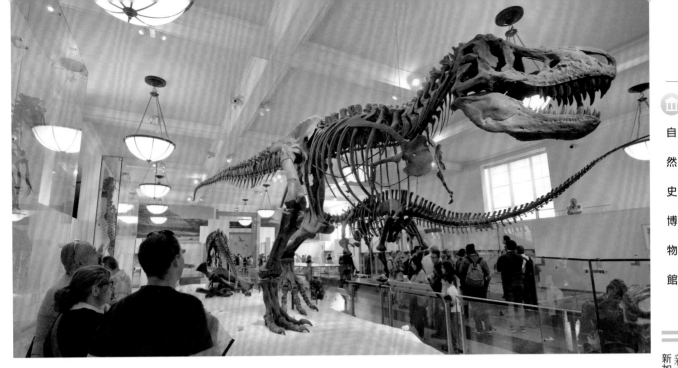

美國·紐約
美國自然史博物館
American Museum of Natural History

[美國最重要的自然史研究和教育中心]

MAP **WEB**

🏛 200 Central Park West, New York

這間博物館可能讓訪客覺得有些似曾相識，是的，這裡就是電影《博物館驚魂夜》的主要拍攝場地。美國自然史博物館簡稱「AMNH」，成立於1869年，今日共有45個大大小小的展覽廳，以及劇場、圖書館、天象館等設施，館藏超過三千兩百多萬件，是目前世界規模最大的同類型博物館之一，更是美國最重要的自然史研究和教育中心。

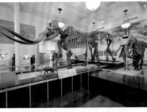

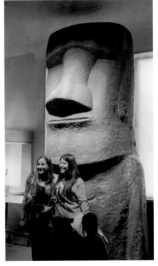

這裡的佈展主題橫跨生物學、古生物學、人類學、天文學與地球科學，館內收藏大致可分為古生物化石、動物標本模型、各民族文化藝術與礦物寶石幾個類型。還沒走進博物館，光是大廳裡那隻數層樓高的重龍化石，就看得人目瞪口呆。其他重點收藏還包括海洋生物廳裡那隻28公尺長的藍鯨模型、數量豐富的恐龍與上古哺乳類動物化石、各地原住民的生活器具與手工藝品等。

部分館藏也曾在《博物館驚魂夜》片中「客串演出」，如果想「追星」，喜歡玩撿骨頭遊戲的霸王龍化石在4樓的蜥臀目恐龍廳、專搞惡作劇的捲尾猴在3樓的靈長類廳、老是説笨笨的復活島摩艾石像則在3樓的

太平洋島民廳。

1樓的羅斯福紀念廳，是為了紀念老羅斯福總統對自然史博物館的支持，該廳常作為特展場地使用。此外，館方還設有一座圓球體的海登天象館(Hayden Planetarium)，放映的IMAX影片以探索太空星象為主，夏季並有雷射秀等特別節目。

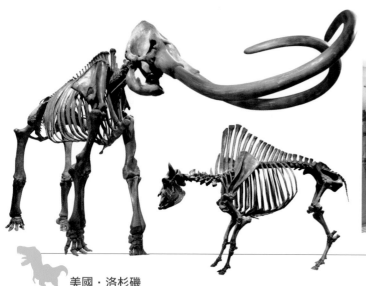

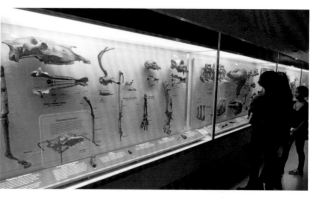

美國‧洛杉磯

拉布雷亞瀝青坑博物館
La Brea Tar Pits and museum

[極大量的遠古化石曝光]

5801 Wilshire Blvd, Los Angeles, CA

這個地方在冰河時代便是一處瀝青坑，大量黏稠的瀝青從地表滲出，上面卻被樹葉或雨水覆蓋，不知情的動物經常誤陷坑中，無法自拔，最後被大自然所吞噬。又有些肉食動物為了捕食被困住的受難者，結果自己也一頭栽進，與牠的獵物同歸於盡。因此，這裡保存了極大量的遠古化石，為今人提供完整的本地生態研究材料。

自20世紀初以來，這裡已挖掘出數百萬具生物骸骨與化石，年代橫跨距今四萬到一萬年前，物種超過六百種，其中包括不少大型哺乳類，如猛獁象、劍齒虎、恐狼、地懶、野牛等。譬如近年出土完整度最高、曾在考古界引發熱議的哥倫比亞猛獁象「Zed」，就是從拉布雷亞所挖掘出的。目前這裡的考古工作仍在進行，預計未來還會發現更多古生物化石。

在瀝青坑旁的博物館內，可看到各種代表性的冰河時代生物骨骼，遊客也能透過玻璃觀看科學家們在實驗室內研究化石，而這裡還有一間3D劇場，播放關於冰河時代的影片。

在博物館外的漢考克公園(Hancock Park)裡，不但有大片綠地與遠古動物造景，還能參觀曾挖掘出大量化石的第91號坑(Pit 91)，與持續進行中的23計劃(Project 23)工作現場。

加拿大・蒙特婁

蒙特婁自然生態館
Biodôme

[五千多種動植物棲息於一處]

MAP WEB

4777, avenue Pierre-de-Coubertin, Montréal, QC, Canada

自然史博物館

拉布雷亞瀝青坑博物館
美國・洛杉磯

蒙特婁自然生態館
加拿大・蒙特婁

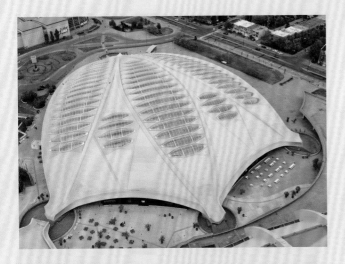

ANTARCTIQUE

　自然生態館可說是完全體現了「四海一家」的精神！面積約為一萬平方公尺的自然生態館，分為熱帶雨林、常綠森林、聖勞倫斯河海洋生態與極圈區四個部分，約兩百三十種物種、超過五千種動植物棲息在同一個屋頂之下，每一區的氣候條件包括溫度及溼度等，都依照該地理區的真實狀況設定，因此能為該區的動植物營造最適合的生長環境。

　譬如在熱帶雨林內，一年四季都維持在大約24℃左右，茂密低矮的叢林是這區的特色，像是樹懶、金絲猴和許多色彩鮮豔的鳥類，都可以在這裡看到。常綠森林區主要是以美加交界的五大湖區為設計標準，冬季時大約4℃~9℃，夏季時則有17℃~24℃，在這區的動物有加拿大山貓和海狸等。

　聖勞倫斯河海洋生態以展示沿著聖勞倫斯河棲息的鳥類、魚類和周圍生態環境為主，由於聖勞倫斯河最後注入大西洋，因此，這裡也可算是大西洋海洋生態圈的一部分。而極圈區的設計模型來自北美及南美兩端的極地地帶，在這裡可觀察到企鵝悠游水中的矯健泳姿。

紐西蘭·基督城

紐西蘭國際南極中心
International Antarctic Center

[體驗南極的天候與生態]

MAP 　WEB

📍 38 Orchard Road,
Christchurch Airport

南極中心位於基督城是有理由的，紐西蘭早在1957年便在南極設立史考特基地(Scott Base)，所有前往基地的飛機，都是從距南極3,832公里的基督城起飛。為了讓所有人都能瞭解地球最南端的世界，南極中心規劃各種不同的相關體驗。

🏛 南極四季 Four Seasons of Antarctica

一進大門，即是一座史考特基地模擬區，以光影、聲音來表現南極的四季。每天南極中心都會接收一張史考特基地的電子照片和日記，同時註明南極的今日氣溫和天氣概況，拉近旅客與南極的距離。館內沿路標示各種關於南極的小知識，比方說，基地的建材是由兩層鋼鐵夾著化學泡綿，以不斷循環的熱水保溫，以應付當地溫溼度俱低的嚴寒氣候。

🏛 南極風暴 Antarctic Storm

接著可以踏入極地的冰雪體驗。一開始的時候，冰雪室因為無風無雪，氣溫約零下8℃，穿著館方所提供的雪衣、套上防滑的橡膠鞋套，每個人都還可若無其事地開心拍紀念照；等到風暴開始，風速逐漸增強、氣溫一路下滑，這樣的惡劣天候持續大約五分鐘以上，只覺動彈不得、很想立刻逃出生天！想像一下：一旦真正到了南極，這樣的天氣持續好幾天，自己受不受得了。

4D極限劇場
4D Extreme Theatre

　比3D更具臨場感的4D Show，觀看南極生物的冒險故事或《快樂腳》電影中可愛的Mumble大秀踢踏舞。在15分鐘之內，有時座椅隨著畫面不停搖晃，有時薄霧或強風掠過臉龐，有時又彷彿有東西跳到腿上，過程驚險卻趣味橫生。

雪車體驗 Hägglund Rides

　坐上與真正極地使用一模一樣的水陸兩棲越野車，繫好安全帶，準備一趟跋山、涉水、破冰的旅程。沿途陡峭的上坡下坡、跨越冰縫、涉過泥濘，在完全密閉的空間裡安全無虞，但是刺激程度絲毫不下主題樂園！是相當逼真的南極實境之旅。

小藍企鵝 Little Blue Penguins

　小藍企鵝最高只能長到43公分，平均壽命大約六年半，是紐西蘭海域體型最嬌小的企鵝。南極中心為牠們設置了一處良好的生活環境，遊客隨時可以欣賞牠們搖擺前進、縱身跳進水裡、大展泳技等矯捷的身影，非常有意思。

　此外，國際南極中心還提供一個需額外付費的企鵝零距離行程，邀請遊客進入幕後的工作區，更近距離觀看企鵝的飼養與哺育等難得的第一手畫面。

企鵝餵食
Penguin Feeding

　每天10:30和15:30是企鵝們固定的餵食時間，可以近距離看著工作人員一邊殷勤地餵牠們吃小魚，一邊講解牠們的生活習性，建議入園參觀時一定要把時間留給這個節目。

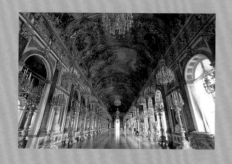

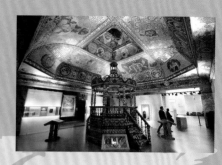

歷史博物館

歷史博物館著力於蒐藏各類歷史文物，保存各時期的文化遺產與紀錄。隨著科技的進步，歷史博物館設立的數量逐漸增多，一些博物館甚至選擇性的蒐藏某項主題文物，請見美國911紀念博物館、法國歐洲和地中海文明博物館、古巴哈瓦那革命博物館⋯⋯等45間歷史博物館。

加拿大

加拿大戰爭博物館
加拿大歷史博物館
皇家卑詩博物館
卡加利歷史文化公園
溫哥華博物館

美國

愛利斯島
911紀念博物館
紐約交通運輸博物館
愛荷華號戰艦博物館
摩根圖書館與博物館
中途島號航空母艦博物館
垮世代博物館
潘帕尼多號潛艇博物館
電腦歷史博物館
旅途博物館

古巴

哈瓦那革命博物館
千里達城市歷史博物館

柏林猶太人大屠殺博物館
史塔西博物館
王宮博物館與寶物室
羅騰堡博物館
奧古斯特·克斯納博物館

里加歷史暨航運博物館
里加猶太區暨拉脫維亞大屠殺博物館

兵庫館與俄羅斯鑽石基金會展覽

俄羅斯

波蘭猶太歷史博物館
華沙起義博物館
奧斯卡·辛德勒工廠
奧斯威辛集中營

拉脫維亞

英國
德國　波蘭

約克郡博物館　法國 瑞士

匈牙利

布達佩斯歷史博物館

香港歷史博物館

網走監獄博物館

希臘　土耳其

中國

日本

歐洲和
地中海文明博物館

巴登歷史博物館

貝納基希臘文化博物館　埃及　梅芙拉納博物館

吐斯廉屠殺博物館
殺戮戰場
柬埔寨戰爭博物館

科普特博物館

柬埔寨

越南

胡志明市博物館
火爐監獄博物館(河內希爾頓)

墨爾本舊監獄

澳洲

奧克蘭(戰爭紀念)博物館

紐西蘭

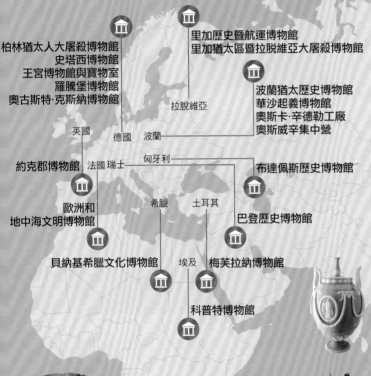

歐洲和地中海文明博物館
Musée des Civilisations de l'Europe & de la Méditerranée (MuCEM)

[令人驚艷的新生古蹟]

1983年時，身兼希臘歌手、演員和政治家身份的Melina Mercouri，認為人們對於政治和經濟的關注遠遠超越文化，有必要在歐盟會員國中推動一項宣傳歐洲文化的活動，於是希臘文化部在1985年立雅典為首座「歐洲文化之城」(European Capita of Culture)，展開一系列相關的文化推廣計畫，之後每年都有一座歐洲城市獲選並兼負起這樣的責任，到了1999年時，頭銜改為「歐洲文化之都」(European Capital of Culture)，而馬賽正是2013年的重點城市。

於是這座古老的城市，將區內的古蹟與建築重新活化，五十項建築計畫為它帶來嶄新的氣象與風貌，其中包括多座博物館，而開幕於2013年6月7日的歐洲和地中海文明博物館正是最大的亮點。

馬賽政府將掌管舊港入口的17世紀聖貞堡壘和稱為「J4」的前港口碼頭加以整建，以兩條高架天橋將舊城區、聖貞堡壘和J4連成一氣，形成了一處占地廣大的藝文特區，除了展出歐洲和地中海文物、新建的博物館J4

外，還有大大小小的展覽廳、休閒庭園、咖啡館和餐廳等，成為馬賽最熱門的新地標。

聖貞堡壘區

聖貞堡壘位於一座小山丘上，這片歷史古蹟收藏了馬賽的回憶，多條環型步道串連起庭園與建築，其中包括燈塔、禮拜堂，以及如今改設為展覽廳的守衛室和官員村等等。

城牆與守衛室Les Remparts et La Salle du Corps de Garde

從舊城聖羅蘭教堂(Église St-Laurent)前方的高架天橋前往聖貞堡壘，經過皇室門(Port Royal)後，會率先來到守衛室，在這處17世紀的建築中，可以觀看一段介紹堡壘歷史的免費影片。如果想欣賞城牆，不妨沿著環型步道(Chemin de Ronde)走上一圈。

MAP

WEB

📍7, Promenade Robert Laffont (Esplanade du J4) 13200 Marseille 2

荷內國王塔
La Tour du roi rené

15世紀中葉，荷內國王為了重整這座城市，在昔日被摧毀的默貝塔(Tour Maubert)舊址上興建了一座塔樓，其前方平台可以欣賞到360度的全景。

喬治－亨利·希維爾建築
Le Bâtiment George-Henri Rivière

這座位於軍隊廣場(Place d'Armes)上的大型建築，落成於20世紀，如今當成售票處和特展展覽廳，裡頭有商店和咖啡館。

官員村和走廊 Le Village et la Galerie des Officiers

緊鄰守衛室旁的成片建築稱為官員村，昔日原為軍營，19世紀後堡壘不再駐軍，於是變成展覽廳，展出一系列以「娛樂時光」(Le Temps des Loisirs)為主題的收藏，其中包括一組最大的馬戲團模型，其他展出包括從事各種活動的木偶、傳統服飾與日常用品等。

🏛 J4

這個號稱以「石頭、水和風」建成、占地約一萬六千五百平方公尺的立方體，是歐洲和地中海文明博物館的核心，出自建築師Rudy Ricciotti和Roland Carta的設計。外觀猶如纖維體，鏤空的設計將馬賽燦爛的陽光與明媚的海景邀請入內，使得整個空間在天氣晴朗時閃閃發光，特別是投射在木頭棧道上的不規則倒影，更帶來浪漫且神祕的氣氛。博物館內共分5樓，3座展覽廳主要位於1、3樓。

地中海廳 La Galerie de la Méditerranée

位於1樓的地中海廳面積約一千五百平方公尺，展出從新石器時代至今與獨特的地中海群居生活相關的文物，其中包括各式各樣的日常生活工具，以及圖畫、素描、版畫、聖像等藝術品。展覽按照歷史發展分為「農業發明與神祇誕生」(Invention des Argricultures, Naissance des Dieux)、「耶路撒冷，三教聖城」(Jérusalem, Ville Trois Fois Sainte)、「公民身份與人權」(Citoyennetés et Droits de l'Homme)和「超越已知世界」(Au delà du Monde Connu)4個主題。

143

英國‧約克
約克郡博物館
Yorkshire Museum

[見證約克從中古時期迄今的重要性]

約克郡博物館收藏著不同時期的文物，從羅馬到薩克遜、維京、中古時代，許多珍貴的歐洲考古遺跡或王室珠寶，都是這裡主要的收藏，而從這些化石、珠寶、雕刻等物品，不難看出約克從中古時期到20世紀期間，在歷史上占有極大的重要性。除了固定館藏之外，亦不定期舉辦特展。

來到約克郡博物館的人，很難不注意到它的前方有一座美麗的花園，園內景致優美，經常有當地民眾和遊客在此歇息小憩；但值得玩味的還有兩座具歷史價值的遺跡，一是多角塔(Multangular Tower)，它是羅馬城牆的一部份，據判斷始建於2或3世紀，原本分成3層高9公尺、8個塔樓，但目前已看不出完整形貌了；另一焦點是建於1055年的聖瑪麗修道院(St. Mary's Abbey)，雖然現存樣貌也所剩無幾，但在當時可是北英格蘭最富有、勢力最大的本篤會修道院。

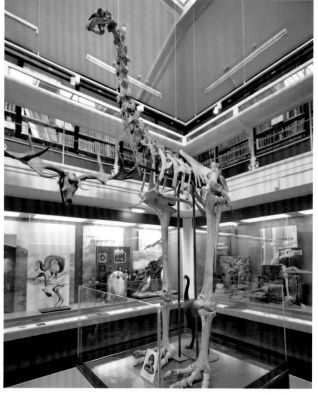

MAP

WEB

🏛 Museum Gardens, York,
YO1 7FR

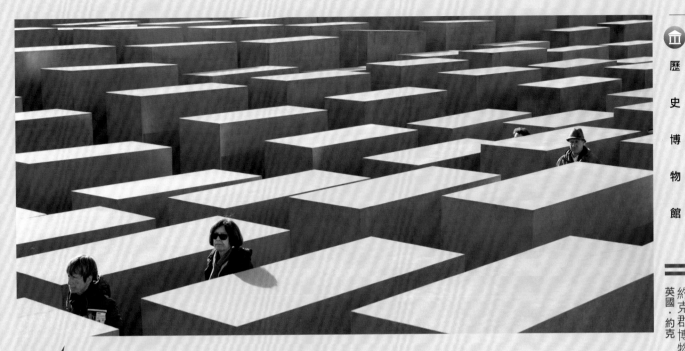

德國・柏林

柏林猶太人大屠殺紀念館
Denkmal für die ermordeten Juden Europas

[2,711塊碑林紀念浩劫受害者]

MAP **WEB**

🏛 Cora-Berliner-Str. 1, Berlin

美國建築師艾森曼(Peter Eisenman)在柏林市中心廣達1.9萬平方公尺的土地上，豎起多達2,711塊高大的水泥石碑，一如起伏有致的露天叢林，更像是灰色的血淚印記，深深鑄刻在德國土地上。

紀念館的規劃與成立，當初皆備受爭議，好不容易才在1999年獲得議會支持，開始動工興建，於2005年5月正式對外開放。來自世界各地的參觀者穿梭在那高高低低、宛若墓碑的石林間，漫步、感受、沉思，體會無情殺戮的沉重。如今猶太人大屠殺紀念館已受外界肯定，是座令人感動且意義深遠的重要建設。

來此參訪時請注意，2,711塊石碑是紀念在浩劫中受害的猶太人，訪客到此請安靜拍照瞻仰，切勿在石碑上跳躍或擺弄拍照姿勢，忘卻嚴肅傷痛的史實。

石碑紀念廣場下方的資訊中心採文物展覽方式，闡述猶太人的苦難命運，不僅藉著不同背景的家族故事，反映大屠殺前該民族各階段的生活境遇，也將納粹霸權在歐洲進行的迫害活動，一一以歷史紀錄影片和照片呈現觀者眼前，警惕世人切勿重蹈覆轍。

德國・柏林

史塔西博物館
Stasi Museum

[終生被監控的白色恐怖]

MAP　WEB

📍 Ruschestr. 103, Haus 1, Berlin

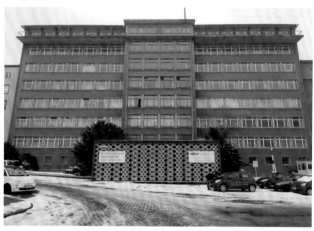

如果看過2007年奧斯卡最佳外語片《竊聽風暴》的人，應該對前東德特務組織「史塔西」(Stasi)的秘密手段感到不寒而慄，根據資料顯示，當時監控的特務探員約莫十萬人，且另有將近十七萬的線民隱身民間，而被紀錄監控的東德人則有六百萬之多。

位於柏林東郊的史塔西博物館便是從前史塔西的大本營，各種過去躲藏在陰暗角落的情報器材，現在都攤在陽光下向世人展示，例如偽裝成鈕扣藏在大衣裡的袖珍照相機、連接著一台錄音機的原子筆，甚至連路旁一棵不起眼的樹木都可能隱藏著一具錄像設備，而在《竊聽風暴》中曾出現過的偵防車，就展示在1樓的大廳裡。

最讓人感興趣的，是位於3樓的指揮總部，包括特務頭子Erich Mielke和他手下們的辦公室，以及惡名昭彰的決策會議室。

在柏林圍牆倒下後，史塔西特務來不及銷毀大量檔案文件，德國政府成立史塔西檔案局後，製作出約四千萬張的索引卡片，當年的受害者可以來此查閱實情，當然，是誰去告的密也就曝光了！

最後，建議讀者先去看《竊聽風暴》再參觀史塔西博物館，這樣會有更深刻的體會。《竊聽風暴》這部電影上映後好評不斷，奪下了79屆奧斯卡最佳外語片。故事描述的是一對情侶遭到史塔西的探員監控，探員漸漸對監控對象產生了同情，並冒著風險暗中幫助他們。電影重現了恐怖統治下的緊張氛圍，寫實的還原史塔西這個機構的種種惡行，是了解這段歷史的好教材！

變裝的偵防車

電影《竊聽風暴》中出現過的同款偵防車，展示在1樓的大廳裡。偵防車平常會偽裝成快遞車，傳送機密文件到各地，必要時也充當囚車秘密運送犯人到黑暗基地。

走不出的囚房

4樓走廊的盡頭，有一間令人毛骨悚然的囚房。被關進這裡，相當於永久性地失去自由，即使靠著出賣別人而獲得釋放，離開這裡後生活將會受到牢牢的監控。

史塔西局長的辦公室

情報頭子梅爾克的辦公室在那個時代是非常神秘的，他只用自己精挑細選的親信，辦公室的門上還貼著兩層的隔音膠條，如今遊客可以自由走入這個罪惡深重的地方。

各式竊聽設備

如同電影《竊聽風暴》中描述的，東德無孔不入的竊聽，日常生活中各種常見的物品都有可能是竊聽器，人民完全沒有隱私。

自由何在

檢查哨玻璃上有著怵目驚心的「自由」字樣，像是在控訴著統治者的無情冷酷。

公開解密的文件、檔案

在恐怖統治下，東德政府許多藐視人權的命令和行動如今被攤開在陽光之下，警惕著世人。

藏在車輪中的秘密文件

在秘密警察全面監控之下，還是有一批東德民眾積極的對抗白色恐怖，他們將反抗東德政權內幕的出版物藏在衣服內襯裡、自行車輪中，有許多

人為追求自由而喪生，在參觀博物館的過程中可在心中默默向他們致敬。

德國・慕尼黑

王宮博物館與寶物館
Residenzmuseum und Schatzkammer

[極盡奢華的皇室珍寶]

MAP 　WEB

🚇 Residenzstraße 1, München

王宮博物館原是巴伐利亞國王的宮殿，與當地許多歷史建築一樣，雖在第二次世界大戰中毀於戰火，卻又在戰後迅速地依其原始風貌重建，令人不由得佩服德國人一絲不苟的重建精神。

宮殿內的部分房間另外闢為寶物館，展示歷代王室的用品與收藏，除了王冠、寶石、繪畫等藝術珍品外，還有數十套整體造型的華貴餐具，著實讓人印象深刻。也許你會納悶：既然宮殿建築都在戰爭期間被炸得體無完膚，為什麼殿內收藏的物品卻仍然完好無缺？原來在戰爭期間，德國人早已把許多建築物內的珍貴文物遷往安全的地方，使其免於戰火的無情破壞。

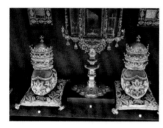

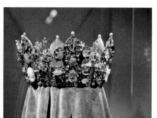

德國・羅騰堡

羅騰堡博物館
Rothenburgmuseum

[多元藏品有趣新奇]

MAP　WEB

🏛 Klosterhof 5, Rothenburg ob der Tauber

自1258年起到1544年宗教改革期間為止，這裡一直都是修女的住所，改為博物館後，仍可看到從中古世紀保留至今的廚房，裡面還有當時修女使用過的鍋子、秤子、瓶罐等用具。

博物館除了歐洲器械展示外，還有許多知名藝術家的作品，其中一組展現耶穌受難記的珍貴藝術品，是由12幅油畫組成，於1494年創作。博物館中展示一個1616年製的大酒杯，是1631年（30年戰爭期間）老市長盧修為拯救羅騰堡，與盟軍將領約定一口氣喝下3.25公升葡萄酒時所使用。如今飲酒廳上的娃娃鐘定時便會上演這段「一飲定勝負」的傳奇故事。

德國・慕尼黑 王宮博物館與寶物館

德國・羅騰堡 羅騰堡博物館

奧古斯特・克斯納博物館
Museum August Kestner

[古希臘及古埃及藏品永留漢諾威]

奧古斯特・克斯納(August Kestner)是19世紀一位大收藏家，專門蒐集古希臘和古埃及的藝術品，數量非常驚人。他的侄兒在他死後繼承了這筆遺產，但有一個但書，就是這些收藏必須呈現在他的家鄉漢諾威市民面前，確保珍藏的藝術品不會外流。後來，在一位印刷廠老闆資助下，收藏又獲得加倍擴充，為了收藏這些為數眾多的藝品，於是在1889年催生了這間博物館。

目前博物館內共闢有「古希臘藝術」、「古埃及藝術」、「中世紀的錢幣徽章」、「從古到今的實用藝術」4大展示區，每一區的館藏都相當豐富，非常有看頭。

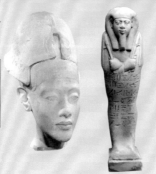

🚉 Trammplatz 3, Hannover

希臘・雅典

貝納基希臘文化博物館
Benaki Museum of Greek Culture

[希臘數一數二的私人博物館]

這座位於外國使館區的新古典式樣建築，是希臘數一數二的私人博物館。博物館的創辦人安東尼・貝納基(Antonis Benakis)，1873年出生於埃及的亞歷山卓，他是一位棉花商人，在經商致富後，便將心力投注於藝術品的收藏，而當他在1926年定居雅典後，決定將他多年來收藏的藝術品捐出，同時也將自家屋宅捐出做為展場，於是貝納基博物館在1931年正式對外開放。

館內收藏從貝納基捐獻將近四萬件的展品，到如今擴充至超過六萬件，範圍遍及繪畫、珠寶、織品、民俗藝術品等諸多面向，年代則涵蓋古希臘、羅馬時期、拜占庭時期、希臘獨立一直到近代均有蒐羅，從這些展品可以體現希臘的藝術演進。

展品以年代區分陳列，樓層越低則年代越久遠，其中最具價值的，是古希臘、拜占庭以及後拜占庭時期的珠寶收藏，早期希臘時代的福音書、禮拜儀式中穿著的法衣、拜占庭時期的聖像、手稿，以及1922年時從小亞細亞搶救的教堂裝飾等，都深獲矚目。另外還有幾間展覽廳，以鄂圖曼土耳其時代保留下來的房屋重建成今日所見的復古房間。

博物館的紀念品店，販售許多仿古藝品，相當精緻且具希臘歷史特色，附近的駐外使節常至此購買，做為致贈賓客的禮品。

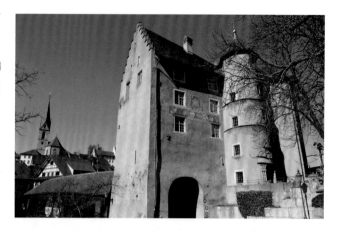

巴登歷史博物館
Historische Museum Baden

[地方行政長官官邸整修而成的展館]

13世紀時，舊木橋旁穩重厚實的塔門管控利馬河岸出入口，捍衛著老城。1415年瑞士邦聯征服巴登所在的阿爾高地區(Aargau)，並將山丘上原屬於哈布斯堡家族的石丹城堡(Stein)夷為平地，新上任的地方行政長官選擇入住此處，此後這棟塔樓就作為歷任地方長官官邸(Landvogteischloss)。1798年最後一任地方長官離開後，官邸曾售出成為私有財產、學校和監獄，1913年才由市府改為歷史博物館，並於1992年於河邊增蓋新館。

博物館中主要呈現巴登和鄰近地區的歷史，隨著塔樓的螺旋梯層層向上，可以認識史前時代的考古文物、羅馬時期至中世紀的藝術、木雕、工藝和繪畫，以及18~20世紀巴登地區的生活樣貌。新館重新規劃後，以巴登溫泉發展與地方關係為主題。

MAP　WEB

Wettingerstrasse 1, Baden

波蘭・華沙

波蘭猶太歷史博物館
Muzeum Historii Żydów Polskich POLIN

［身歷其境了解波蘭猶太歷史的演變］

ul. Mordechaja
Anielewicza 6, Warszawa

博物館由波蘭政府與非政府組織共同設立，展現了波蘭猶太人從中古世紀至今的一千年歷史，其成立來自私人捐贈以及其他國家基金會的協助。博物館內共分8個展區，分不同時期鉅細靡遺地介紹猶太人的故事，包括最初如何來到波蘭，又是如何散居世界各地，在其中一個展間重現猶太人的家庭生活、介紹猶太人與教堂的關係及華麗的猶太會堂，讓人得以認識648年~1772年的猶太人生活；1918年~1939年期間，除了經濟蕭條及反猶太主義之外，也有歷史學者認為對波蘭猶太人來說像是第二個黃金歲月。

下一個展間來到二次世界大戰時期的大屠殺，包括呈現猶太人在隔離區的生活，以及猶太人在那段時間如何躲藏，有人將小孩託給修道院照顧，或躲藏在自家閣樓、地板下方及牆壁夾縫等。後方展間就是德軍處決猶太人及死亡集中營的故事，因為波蘭是歐洲最大的猶太人居住地，波蘭猶太人在二次世界大戰大屠殺前約有三百三十多萬人，約占華沙居民三成以上，所以，德國在這裡設立眾多死亡集中營。在大屠殺期間約有六百萬名歐洲猶太人被殺，其中就有一半是波蘭猶太人。

整個博物館大量運用投影、聲音及文字描述，並搭建當時的場景，引導參觀者猶如身歷其境地了解猶太歷史的演變，認識波蘭猶太人的傳統文化及信仰。

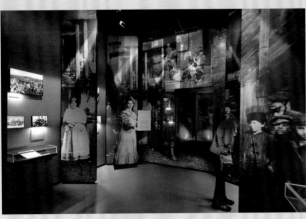

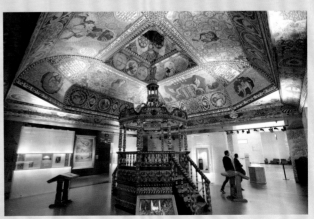

波蘭·華沙

華沙起義博物館
Muzeum Powstania Warszawskiego

[記錄華沙毀城的血淚史]

對波蘭人而言，1944年8月1日掀起的華沙起義是一段慘烈且難以抹滅的記憶，而2004年開幕的華沙起義博物館，是華沙居民們在事件發生後60周年，對為了守護國家的獨立與自由，不惜犧牲性命的烈士們致上最高的敬意。

博物館的建築前身，是一座路面電車的發電廠房，紅磚建築的外觀洋溢著懷舊氣息，頗適合詮釋當時的時代背景。一進門可見展館內豎立一座貫穿樓層的巨大金屬紀念牆，紀念牆不斷傳出心跳聲，牆上寫滿63天戰鬥的歷程。

博物館在約三千平方公尺的展示空間裡，展出八百多件收藏品、超過一千五百張照片，以及於1944年8、9月起義後餘生的人們口述當時狀況的影片，詳細陳訴

華沙起義期間當時的生活狀況與奮戰過程，在不同展館內皆提供詳細的解說。

展品還包括眾多當年的武器、戰備，以及一架Liberator B-24 J轟炸機的複製品等，還有一部「廢墟之城」(The City of Ruins)3D立體影片，模擬1945年Liberator B-24 J轟炸機飛越華沙毀城的那段血淚史。

博物館收到各地捐贈相關華沙起義及二次大戰相關歷史文物，物品總計超過七萬件，在館內也特設一間展館展示部分歷史文物，包括當時的服飾、腳踏車、軍事用品、證件及老照片等，有些還沾有血跡，展館並有當事人口述的影片。展覽區外還有一座自由公園、碉堡和一面紀念牆，牆上刻著超過一萬名起義期間犧牲者的姓名，當然還有更多無名英雄不及備載。

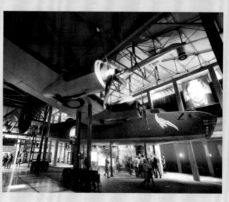

MAP

WEB

ul. Grzybowska 79, Warszawa

波蘭·克拉科夫

奧斯卡·辛德勒工廠
Fabryka Emalia Oskara Schindlera

[拯救上千名波蘭猶太人的歷程]

ul. Lipowa 4, Kraków

電影《辛德勒的名單》在1993年來到克拉科夫取景拍攝，這部電影故事説的就是德國企業家奧斯卡·辛德勒如何從他的工廠中，拯救出上千名波蘭猶太人的故事。這部電影拿下7座奧斯卡金像獎，也因為這部電影，才讓這段歷史成為眾所周知的故事。

　　奧斯卡·辛德勒工廠內部展覽主題是1939年~1945年間，克拉科夫被納粹佔領下波蘭人及猶太人生活的情形。目前博物館內以展覽為主，工廠原先的模樣不多，這些包括工廠大門入口、1及2樓間的階梯，在1樓還陳列一些當時使用的機具，而辛德勒的辦公室就位在3樓，內部陳列簡單的木製辦公桌椅，上頭擺放著他的照片，在桌椅後方牆上，則掛著大幅的世界地圖。

　　博物館展間非常多，展示內容包括剛佔領時的生活情形，緊接而來是首波納粹恐怖行動如逮捕雅蓋隆大學教授等，到佔領後人民每日的生活情景、猶太隔離區的設立、集中營的情形還有波蘭地下組織反抗的故事等等，藉由老照片、歷史文物、重建的場景以及老人家口述的影片，帶人回顧那段悲慘的生活，其中可見納粹士兵在大街上抓走無助的猶太人，還有站在吊死犯人旁邊微笑入鏡的照片等，不言而喻地呈現出當時整座城市籠罩在死亡的陰影之下。

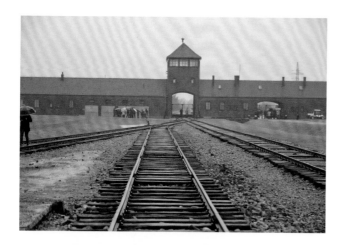

奧斯威辛集中營
Oświęcim(Auschwitz)

［人類史上最血腥的集體屠殺場所］

 MAP WEB

📍 ul Więźniów Oświęcimia 20, Oświęcim

1940年4月，納粹德軍在奧斯威辛郊外的前波蘭軍隊營房設立了這座集中營，最早的時候，打算用來關波蘭的政治犯，沒想到後來卻變成歐洲猶太人的滅絕中心，成為人類史上最大的實驗性集體屠殺場所，據估計，超過一百五十萬人、二十七個國籍的人死於這座「殺人工廠」，可說是人類最大的集體墳場，而當最初的營房不敷使用，又於1941年在奧斯威辛西方3公里處的畢克瑙(Birkenau)，設立了面積更大的Auschwitz II集中營。

1947年6月，在集中營原址設立了奧斯威辛-畢克瑙博物館(Państwowe Muzeum Auschwitz-Birkenau)，以保護集中營殘存的文物。集中營內的房屋內部展示成堆的囚犯頭髮，還有犯人遺留下來的皮箱、眼鏡、假牙、衣物……等不計其數。從事後的證據看來，被送進毒氣室的人表情都是平和的，因為他們被告知是要進去洗澡，而後魚貫進入一條地道卸除所有衣物，再來到一間偽裝成浴室的房間，天花板甚至裝著蓮蓬頭，只是蓮蓬頭並沒接上水源，當大門緊閉，毒氣便灌了進來，無人倖存，待所有人都死亡之後，納粹黨便開始剝除死者身上的金牙及頭髮等，最後丟到焚化爐燃燒。

布達佩斯歷史博物館
Budapest History Museum

[收錄布達佩斯兩千年的歷史精華]

📍 Buda Castle Building "E", Budapest

位於布達皇宮，又稱為「城堡山博物館」(Castle Museum)，布達佩斯兩千年來的歷史精華，全收藏在布達佩斯歷史博物館，包含西元前到20世紀之間的各種出土文物，最珍貴的是博物館地下室的14世紀皇宮舊址遺跡，同時也展示了皇宮建築的演進歷史。

不過，因歷史博物館中的解說文字以匈牙利文為主，不諳匈牙利文的觀光客可能只能看圖說故事。除了皇宮遺跡外，歷史博物館的時代特區，以照片和物品實體呈現大時代有形和無形的變遷，頗有啟發趣味。

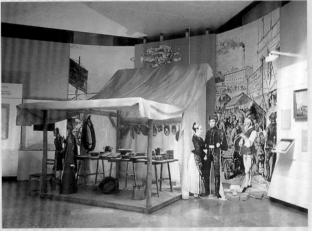

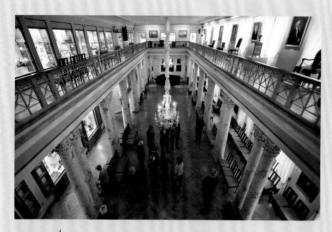
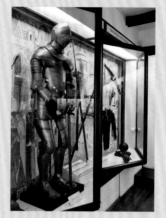

里加歷史暨航運博物館
Rīgas Vēstures un Kuģniecības Muzejs

[歐洲最古老的博物館之一]

MAP WEB

📍 Palasta iela 4, Rīga

這 間博物館早在1773年就開幕，原是一位里加醫生的私人收藏品，也是歐洲最古老的博物館之一。

博物館位於里加大教堂側翼，共有16個展示廳，訴說著里加八百多年來發展的歷程，以及拉脫維亞附近從第10世紀以來的航運發展史。

在這間博物館裡，可以看到古時候拉脫維亞人的飾品、生活用具、武器等，還有一艘13世紀所使用的船隻、漢薩同盟時代所使用的度量衡、里加16世紀劊子手所用的劍、全世界最小的MINOX照相機、里加銀匠的手藝傑作等，都是拉脫維亞民族獨特的歷史遺產。

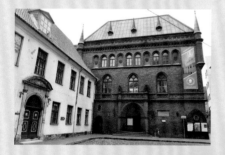

里加猶太區暨拉脱維亞大屠殺博物館

Rīgas Geto un Latvijas Holokausta Muzejs

[以原物及現代藝術完整呈現悲慘過往]

🏛 Maskavas iela 14a, Rīga

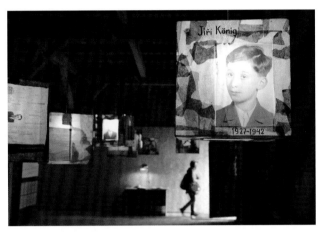

博物館於2010年開幕，其目的是紀念在拉脱維亞的猶太人社區及二戰時死於納粹大屠殺的人，超過七萬名死於大屠殺的受害者故事在這裡被訴説著，其位置正好就在昔時猶太隔離區的邊界。

館內分為露天及室內總共9個展區，醒目的第三個展區是位於正中央的火車車廂，內部展示述説從里加被德國納粹載向死亡之路的猶太人故事。

值得注意的還有第四展區，這是一棟兩層樓的木屋，這棟19世紀的木屋是2011年才從當時猶太隔離區所在位址移置過來，目前是整修過後的樣貌。這棟屋子總面積僅約一百二十平方公尺，在當時就住進了大約三十個人。1樓展示猶太隔離區的物品及從前猶太會堂的介紹；2樓是重建當時在猶太區裡人們的生活情形，包括當時的家具及每天的生活用品。數張簡陋的床、衣櫃、桌椅等，就陳列在狹小昏暗的空間中，可看出當時人們克難、艱苦的生活方式。

其餘內容還包括從前里加猶太隔離區的照片、猶太文化介紹、納粹在東歐及中歐對猶太人所進行的大屠殺等，館方以原物及現代藝術完整呈現那段悲慘的過往。

梅芙拉納博物館
Mevlâna Müzesi

[孔亞一級景點]

MAP

📍 Selimiye Caddesi, Mevlâna Mahallesi, Konya

梅芙拉納博物館前身是伊斯蘭蘇菲教派旋轉苦行僧侶修行的場所，與其稱這裡是一座博物館，毋寧說它是一所聖殿，因為創始人傑拉雷丁‧魯米(Celaleddin Rumi，或稱為梅芙拉納Mevlâna)就埋葬於此，此地對穆斯林而言因而成為聖地，每年至少有一百五十萬人造訪。博物館的外觀十分顯眼，遠遠就可以見到那笛子般的尖塔，及塔身所覆蓋的藍綠色瓷磚。

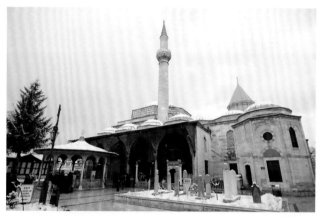

進入博物館區，中庭的水池過去供苦行僧侶淨身，今日則讓前來朝聖的信徒使用。中庭兩側分成兩個主要展區，一邊是梅芙拉納的陵墓及伊斯蘭聖器，另一邊則展示旋轉僧侶的苦行生活。

順著人潮進入陵墓，注意入口左手邊有一個偌大的銅碗，稱作「四月的碗」(Nisan tası)，裡面放著4月春天的雨水，並浸著梅芙拉納的頭巾，據說具有療效。

館內展出塞爾柱到鄂圖曼時期伊斯蘭教的重要收藏，包括各式各樣的可蘭經、土耳其地毯、吊燈、木雕的麥加朝向壁龕等，而最重要的是一只珍珠貝寶盒，據說裡面放著穆罕默德的鬍鬚。

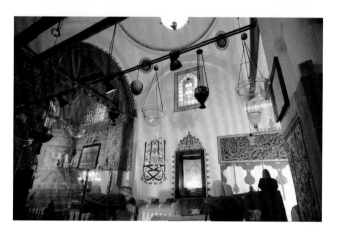

蘇菲教派旋轉苦行僧侶修行場所

陵墓旁邊是「儀式廳」(Semahane)，過去苦行僧跳旋轉舞時，便在這裡進行，如今則陳列了儀式進行時所演奏的樂器、僧侶配戴的念珠、法器等。水池對面的展區則以許多僧侶模型，還原當時在道場的苦行生活。

梅芙拉納石棺

一座座大大小小的石棺成了視覺焦點，梅芙拉納在死之前曾指示：「墳墓不管怎麼蓋，只要不要比藍色蒼穹更為華麗就可以了。」後人便蓋了這座擁有天空藍色的尖塔，他的石棺就安置在正下方，旁邊還有他的父親以及其他地位較高的苦行僧，梅芙拉納石棺上纏著巨大頭巾，象徵其無上的精神權威。

中國·香港

香港文化博物館

[香江第一大博物館]

MAP　　WEB

🏛 香港新界沙田文林路1號

香港文化博物館採四合院的格局興建，樓高5層，搭配飛簷屋頂，很有中國建築莊嚴的風味。

展覽面積達七千五百平方公尺，是香港最大的博物館。12個展覽廳有6個是長期展出的主題展館，包括針對4至10歲孩童設計的「兒童探知館」、介紹香港玩具發展的「香江童玩」、追溯六千多年來新界發展的「新界文物館」、超過兩百多件文物的「粵劇文物館」、嶺南畫派大師的「趙少昂藝術館」及世界知名收藏家徐展堂博士的「徐展堂中國藝術館」等，如此多元的展藏，不愧是香江第一大博物館。

網走監獄博物館

[重現監獄樣貌與生活]

MAP

WEB

網走市字呼人1-1

明治23年(1890年)設置的網走刑務所，在1984年移建至天都山，原刑務所經修復整建後成為現在的網走監獄博物館，完整呈現了當時的監獄樣貌與生活，此處為明治45年~昭和59年實際使用過的監獄，特殊的「五條式放射狀牢房」(五翼放射狀舍房)設計完整保留下來，並可讓遊客真正身歷其境體驗澡堂、懲罰用獨居黑牢的滋味。

網走監獄博物館裡共有8棟建築物被指定為重要文化財，包括建於明治45年(1912年)的監獄管理部廳舍、建築融合日式與西式工法的教誨堂、放射狀的舍房及中央看守所，另外建於明治29年的舊網走監獄二見岡監獄分所，更是現存最古老的木造監獄，也被列為重要文化財。

昭和×明治的兩大逃獄王

在監獄上方還能看到昭和逃獄王「白鳥由榮」正試圖逃獄的場景，另外，在網走監獄正門旁則可見明治年間的逃獄王「五寸釘寅吉」的塑像。

五條式放射狀牢房

以中央看守所為中心向外放射的5道牢房，只需一個警衛駐守在中央的管理室，就可看管所有牢房。

監獄食

監獄食堂午餐時段備有「監獄食」供民眾品嘗，監獄食的飯菜正是現在網走刑務所中提供的菜色，在監獄裡吃「牢飯」，別有一番特殊滋味。

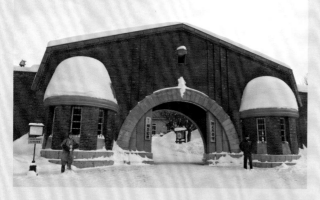

第6廳

除了展出16~20世紀俄羅斯民間的流行服飾外，最主要有14~18世紀皇室成員的華服、沙皇登基儀式所披的聖袍及生活用品等，另外還有神職人員的服裝及用品，金碧輝煌令人炫目。

第7廳

全館最引人注目的一廳，包括沙皇的皇冠、權杖等，黃金上鑲滿各色珍貴的寶石，總引來大批遊客駐足圍觀。另還有展出13~18世紀各種古代徽章及其他各種儀式用品。

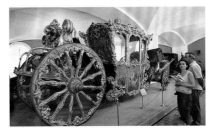

第8、9廳

展示16~18世紀舉行儀式時所遣用的馬匹及裝飾，有數匹馬以標本展示。還有16~18世紀的皇家馬車，其中一輛黃金馬車是遷都聖彼得堡之後，歷代沙皇往來聖彼得堡與莫斯科之間的交通工具。

俄羅斯‧莫斯科

兵庫館與俄羅斯鑽石基金會展覽
Armoury & Diamond Fund Exhibition

［克里姆林收藏寶藏的博物館］

兵庫館的歷史可以回溯到1511年，由瓦西里三世(Vasily 山)建造，主要為生產和貯藏皇室武器，後來也生產珠寶、首飾、徽章等。如今為克里姆林收藏寶藏的博物館，藏品數量達四千多件，包括克里姆林皇家工匠打造的珠寶兵器及各國贈與沙皇的禮物，歷史涵蓋4世紀～12世紀，區域橫跨歐洲、亞洲，是莫斯科典藏最豐富的一座博物館。

除了兵庫館的9個展廳之外，另外還有一處「俄羅斯鑽石基金會展覽」，收藏沙皇及皇后的珍貴寶藏，年代可回溯到1719年彼得大帝時，這些寶石包括凱薩琳大帝(Catherine the Great)的情人奧爾洛夫(Grigory Orlov)所送的190克拉鑽石、鑲有4936顆鑽石的皇冠。

第1廳
展示12~16世紀的金、銀精工雕刻，大部分是與宗教有關的物品。

第2廳
展出17~20世紀俄羅斯的珠寶，在走廊另一側展示精工雕琢的飾品，以克里姆林為造形設計的復活節彩蛋最值得細細品味。

第3、4廳
主要展示12~19世紀的盔甲及武器，展現古代俄羅斯的武力。

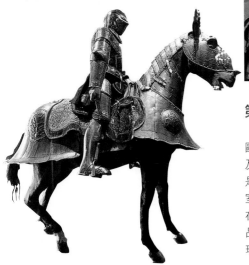

第5廳
展示13~19世紀歐洲的銀器、瓷器及琉璃等，大部分是歐洲各國贈與皇室的禮物，或皇室在歐洲訂作的藝品，因此格外細緻珍貴。

🏛 Moscow Kremlin

163

胡志明市博物館
Bảo Tàng Thành Phố Hồ Chí Minh

[細數城市過往多舛的經歷]

65 Lý Tự Trọng, Quận 1, Tp Hồ Chí Minh

與統一宮只有一街之隔的胡志明市博物館，展示了關於這個城市的自然與歷史。這棟優美的白色新古典式建築本身，因為與動盪的南越息息相關，而有著曲折的歷史。最早是為了商業博物館而設計，但建築完工後卻因為「8月革命」，胡志明市成為南越首府，這幢建築先是成為法國總督的府衙，接著在吳廷琰主政時改為「嘉隆府」，到了阮文紹時期又成了最高法院。南北越統一後，成立「革命博物館」，最後於1999年改為「胡志明市博物館」。

館內1樓是胡志明市的經濟、民生和地理、水文的展示。2樓的展示包括胡志明市的重要歷史事件，如法國殖民時期的反抗愛國事件、佛教高僧釋廣德抗議吳廷琰政府而自焚的照片，以及南北越戰爭時的戰爭遺跡等等。其中還有為了躲避轟炸而挖掘如迷魂陣的古芝地道之模型；人民在長期南北對抗時，適用於野炊不冒煙的鍋具，以免被美軍發現；以及有夾層的小船，用以偷渡武器給藏匿的共軍。

除了展示的文物資料，這座建築本身就很迷人，希臘式柱頭雕琢得極為精細，大廳裡的螺旋梯讓人聯想起衣香鬢影的名流宴會，庭院裡還保留了當時的總統座車，以及悠閒的小鞦韆，難怪這裡成了結婚攝影時最愛的取景地點。

博物館的建築下，還暗藏了玄機，有地下密道與統一宮相通，當年吳廷琰和其兄弟被叛變後曾由地下密道逃到這裡藏匿，後因積水而封閉，不對外開放。

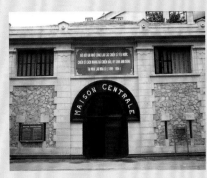

越南‧河內

火爐監獄博物館（河內希爾頓）

Hỏa Lò

[非人道虐待異議份子及戰俘處]

MAP

🏛 1 Hỏa Lò

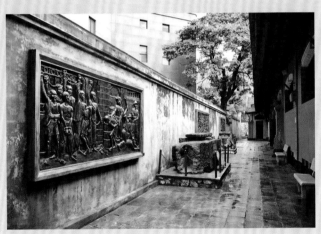

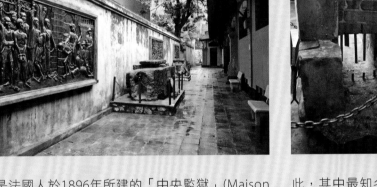

這是法國人於1896年所建的「中央監獄」(Maison Centrale)，但當地人都稱之為「火爐」(Hỏa Lò)，此名稱來自於監獄所在的地區：一處原是製作陶瓷窯爐的村落，越文名稱即為「火爐」。

這是法國人興建於北越最大的監獄，當時反法殖民的重大政治犯全被關在這裡，遭受凌虐、拷問等恐怖待遇。然而，被關在這裡的異議分子，卻也得以互通聲息，更加堅定國族主義的信仰，其中有些人鍥而不捨地挖通地道逃出監獄，再度加入反法陣營，成為日後獨立建國的重要人物。

1954年北越建國後，中央監獄成為國家監獄，收容重大罪犯。1973年南北越戰爆發，當時美國空軍全力轟炸北越，部分轟炸機被擊落，空軍駕駛就被監禁於此，其中最知名的包括美國首任駐越南代表Douglas Peterson，以及2008年共和黨總統候選人麥坎(John McCain)。

由於越共同樣以多種非人道刑罰對付戰犯，恐怖的名聲令美軍為它取了個「河內希爾頓」的名號，1987年有部越戰電影《河內希爾頓》便是以此為名，描述被關在這裡的美國大兵故事，也因此，「河內希爾頓」成了這座監獄的代名詞。

1993年火爐監獄被改建成辦公大樓，只留下東南角約原址1/3大小的地方保留為監獄博物館。館裡製作了許多模型和圖片，主要用以展示模擬法國佔領時政治犯所遭受的殘忍待遇。

吐斯廉屠殺博物館
Tuol Sleng Genocide Museum

[血腥暴虐的明證]

🏛 Street 113, Phnom Penh

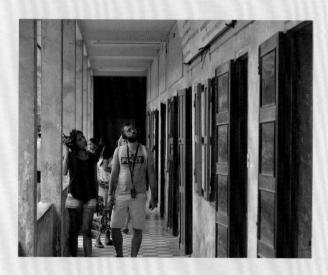

1975年以前，這個地方是一所中學，至今仍保留學府的外觀，空氣中卻飄著散不去的陰暗氣息，因為波布赤柬軍佔領金邊後，將這裡改造成惡名昭彰的S-21監獄，用以監禁從全國各地抓來的反動分子，包括各階層的人甚至外國人，而且只要家裡有一個犯人，全家老少都一起被抓到這裡來，所以這裡關了許多女性及兒童，連嬰兒都不放過。

圍牆上放置了雙重鐵絲刺網，並通上電流以防止逃獄；一間間的教室變成了牢房和刑求室，在大牢房裡，每個人都被銬在牆邊的鐵棍上，頭腳交錯並排。每天清晨起，獄卒們照時刻表，進行各種慘無人道的手段對付犯人：用各種器具毒打、潑屎尿……目的就是為了取得犯人的自白；然而，一旦取得自白書，犯人便被送到位在Choeung Ek的殺戮場處決，無一倖免。根據記錄，S-21總共關了一萬七千多人，只有不到十人在赤柬軍1979年敗逃時倖存。

目前紀念館裡展示了大量的受刑人照片，還有一些關於受虐情景的畫作，這是少數倖存受害者之一的Vann Nath所繪，所描繪的血腥殘酷手法令人不寒而慄。

人骨拼圖地圖

過往，吐斯廉屠殺博物館曾中譯為「波布罪惡館」，在後方一間空間的牆上，鑲有一幅以人骨頭拼成的柬埔寨地圖，當時被傳為館內最為人知的恐怖遺跡，現在已拆除不再展示了。

殺戮戰場
Killing Filed

[屠殺人民的萬人塚]

MAP

📍Phnom Penh西南方約15公里處

電影《殺戮戰場》描述的正是這片萬人塚！在波布赤柬軍的統治時期 (1975年~1979年)，全國有好幾處屠殺人民的殺戮場，用以處決和埋葬思想犯，這個位在Choeung Ek的殺戮場只是其中之一，這裡原本是果園和華人的墓園。大部分的犯人在被處決前，都先被送到S-21(也就是今日的吐斯廉屠殺博物館)凌虐、逼供，最後才送到這裡來處決。

目前看到一個個的大坑，都是挖出骨骸的地方，共有86處，另外還有43處未開挖。政府決定尚不開挖，免得再度驚擾亡魂。迄今挖掘出的受害者共計8985人，全都是被蒙住眼睛後處決，有些並遭到綑綁，其中有一處墓地出土的都是無頭屍，或許成了波布人骨地圖的一部分。

1988年，柬埔寨政府在這裡建了一座紀念塔，將五千多個頭骨依性別、年齡分層堆放於塔內，並於每年5月9日舉行紀念追悼儀式。遊客結束遊覽後，總不禁燃一炷香，獻上最誠心的悼念，衷心希望所有亡者得以安息。

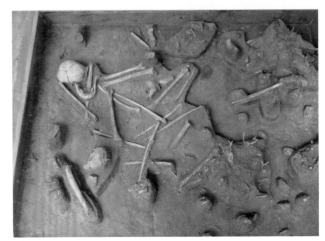

柬埔寨·暹粒
柬埔寨戰爭博物館
War Museum Cambodia

[零距離接觸參與過戰爭的武器]

📍Kaksekam Village, Sra Nge Commune, Siem Reap

翻開柬埔寨20世紀的歷史會發現其中充滿了戰爭，從和法國的獨立戰爭開始，接下來越戰遭到美軍的轟炸和越共的入侵，最後是無止境的內戰，長時間的戰爭是柬埔寨發展落後的主要原因。

這座博物館收藏了這些戰爭中留下來的各種武器和裝備，其中大部分都是蘇聯製和中國製的，只有少數的美國製武器。參觀動線呈ㄇ字型，展示空間展出的是各式各樣的槍、手榴彈和地雷，搭配旁邊的描述可以了解這些武器當初在戰爭中扮演的角色。

廣大的中庭則展示大量的坦克車、野戰砲和防空砲，博物館的一個角落還有米格戰鬥機和軍用直升機。博物館的最深處有一塊掃除地雷的還原場景，讓人們了解這項危險的工作該如何執行。

對軍事迷來說在這裡可以得到極大的滿足，可直接拿起步槍、機關槍、手榴彈等武器，是很難得的體驗，不過，零距離接觸這些參與過戰爭的武器，看著彈孔、彈痕和大量的毀損，搭配展間關於這些戰爭的記載，會清楚得感受到戰爭的殘酷。這也是設立戰爭博物館的主要目的，讓世人了解戰爭的真實面貌，從殘酷的過去中反省，並展望一個沒有戰爭的未來。

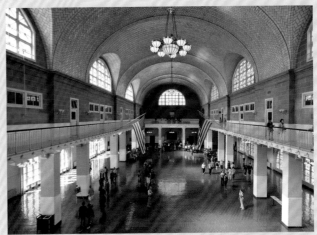

美國・紐約

愛利斯島
Ellis Island

[充滿美國夢的移民島]

📍 Ellis Island, New York

愛 利斯島是進入美國這個遍地黃金夢幻國度的移民前哨站，大概有超過四成的美國人祖先，曾在這座27.5英畝的小島上暫居，因此又有「移民島」之稱。

愛利斯島原名「Oyster Island」（牡蠣島），由於位在哈德遜河出海口，戰略地位顯著，在獨立戰爭中扮演重要的防禦角色，島上堡壘即是這時期興建。19世紀末，因移民日益增加，而原本設在砲台公園的移民檢查站不堪負荷，因此在愛利斯島另設較大的移民關防，自1892年到1954年間，約有一千兩百萬名移民在愛利斯島上停留，等待移民官員檢查。

等待的移民中，搭乘1等艙和2等艙的乘客不需候檢，只有3等艙的乘客在經過惡劣擁擠的船底長期航行後，還必須接受冗長的體檢和文件驗關過程，而其中約有2%的人被拒絕入境。

在電影《教父2》中，年幼的柯里昂搭船逃往美國時，就有出現愛利斯島的畫面。第一次世界大戰後，現行的簽證申請制度開始實施，愛利斯島的功能逐漸消失，成為非法移民收留所，於1954年正式結束任務。直到1990年才再度開放，轉變成開放參觀的移民博物館。

島上建於1900年的檢查站，1樓展示移民歷史，2樓大廳為當年的登記室，過去每天約有五千名剛下船的移民擠在這裡，等候移民官叫名，接受官員問話、身家調查、身體檢查等一連串嚴格措施，接著還得在島上居住一段時日等候通過許可。

在2樓及3樓的展示廳中，可看見當年移民們攜帶的家當行李、住在這裡的生活情形，以及檢查過程、私下娛樂等，昔日一切歷歷在目，讓遊客感同身受他們對未來的憧憬與擔憂。

美國·紐約
911紀念博物館
9/11 Memorial & Museum

[從廢墟中勇敢再站起]

911紀念博物館
180 Greenwich St, New York

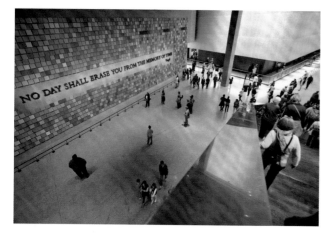

紐約世界貿易中心(World Trade Center)的雙子星大樓，樓高417公尺與415公尺，過去是紐約第一高樓，也是資本主義世界的象徵，然而這一切在2001年9月11日遭逢巨變全毀了。

那是個原本風和日麗的上午，金融區熙熙攘攘的人潮正準備開始一天的工作，但於美東時間8:46時，一架美航班機直接撞進世貿北樓，燃燒的樓層冒出熊熊黑煙。就當大家驚駭著不知發生何事，9:03另一架聯航客機撞進南樓，人們才清楚是遭到攻擊了。救災現場一片混亂，大樓裡的人逃命撤離，突然之間，南樓於9:59轟然塌下，30分鐘後北樓也化為灰燼，激起的煙塵如同海嘯，光鮮的下城頓成地獄。

這次事件造成2,979人死亡，反恐從此成為流行名詞，世界也跟著進入另一個時代。關於911的前因後果，以及全球局勢的後續發展，足以寫成一整櫃專書，在此不作討論，遺憾的是，人類相互間的屠殺，至今似乎有增無減。

位於世貿遺址下方的這間博物館，將後人帶往那曾被瓦礫掩埋的深處，以影像、文件、新聞片斷、錄音內容等，鉅細靡遺地陳述這段往事，所有罹難者也都在此被一一紀念。

🏛 池面映樓

流水流進方池中央的深洞，彷彿要將一切苦難與罪惡帶走，而池面倒映著新的世貿大樓，或許也在期盼著未來的光明。

🏛 南北池

雙子星倒下之後，南北樓成了南北池，兩池周圍改建為巨大的紀念廣場 (The 9/11 Memorial)，池畔圍牆邊上刻滿了罹難者姓名。

🏛 災難遺物

實體陳列則包括大樓殘餘的鋼樑、原本樓頂的天線、救災中損毀的消防車等，看那堅硬的鋼鐵竟能如此扭曲變形，可以想見當時情況之慘烈。

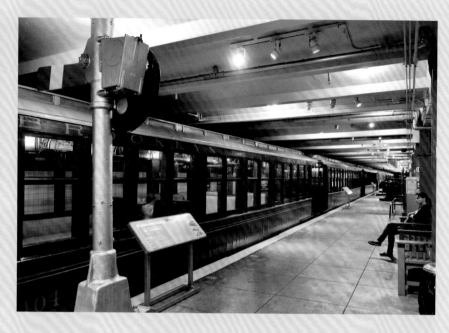

紐約交通運輸博物館
New York Transit Museum

[親身操控交通工具]

MAP　　WEB

📍 99 Schermerhorn St,
Brooklyn, New York

走在布魯克林高地，明明地圖上沒有標示地鐵，眼前卻有個地鐵站入口，這是怎麼回事？其實這個入口通往的並不是地鐵站，而是紐約地鐵的歷史。

　　這裡原本是1936年興建的Court Street地鐵站，車站關閉後成為MTA的陳列空間。地下1樓展示地鐵、公車等交通工具的發展歷史、現況，以及對能源、環保的展望，許多展品都能讓遊客親自動手操作，非常受孩子們的歡迎。另外像是歷年月台閘門演變，與今昔每一代的代幣及票卡，也相當有趣。

　　地下2樓是博物館的重頭好戲，月台兩側長長的軌道，停靠了將近20輛車廂與車頭，最古老的甚至有百年以上歷史，像是1904年出廠的布魯克林聯合高架電車車廂與1910年出廠的電纜車頭等。

　　除了可以觀察運輸動力的發展脈絡，更可以坐在這些老車廂的座椅上，聊發一會兒懷舊之情。車廂內部還保留當時的廣告與地鐵路線，一一瀏覽百年來的消費文化和流行品味，也是件有意思的事。

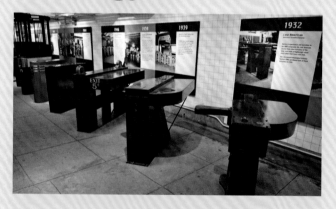

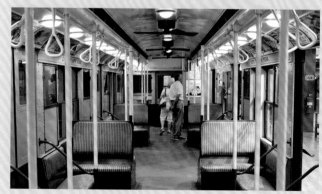

美國‧洛杉磯

愛荷華號戰艦博物館
Battleship USS Iowa Museum

[身經百戰的無敵戰艦]

📍 250 S. Harbor Blvd Berth 87, Los Angeles, CA

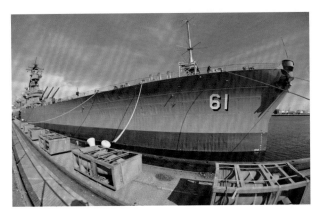

愛荷華號第一次服役是在1943年，是美軍6艘愛荷華級戰艦中的第一艘。當時太平洋戰爭正如火如荼，愛荷華號投入戰局後屢建功勳，並曾護送小羅斯福總統及他的幕僚安全抵達北非，而1945年的東京灣受降儀式中也有它的身影。

二戰結束後，愛荷華號又參與了韓戰與兩伊戰爭，直到2006年才正式從海軍除籍。綜觀其軍旅生涯，一共獲得11枚戰鬥之星與14枚勛表，可謂戰功彪炳。2011年，政府將愛荷華號捐贈給民間組織，並於翌年拖到長灘附近的聖佩德羅港(San Pedro)作為海上博物館之用。

遊客可上船參觀戰艦上的各單位設備與廳室內觀，一窺當年海軍官士兵們在海上的生活環境。最精彩的，還是艦上的各種武器，各式武裝隨著時代演進而一一加載，參觀之後便不難理解，其赫赫威名可不是僥倖得來。

愛荷華號上的火力

愛荷華號最恐怖的火力，來自3組配備16英吋/50倍口徑艦炮的炮塔，每組炮塔各有3門巨炮，每門炮都可以從45度仰角到5度俯角獨立發射和移動，其裝載彈藥時的重量達兩千噸，幾乎和一艘驅逐艦的重量相當。

6門5英吋/38倍口徑雙聯裝高射炮。

4個密集陣近程防禦武器系統，暱稱R2-D2。　這是箔條誘餌彈發射器。

用來發射戰斧式巡弋飛彈的ABL裝甲箱筒發射器。　魚叉反艦導彈。

摩根圖書館與博物館
The Morgan Library & Museum

［收藏珍貴稀有的古代典籍］

MAP WEB

225 Madison Ave, New York

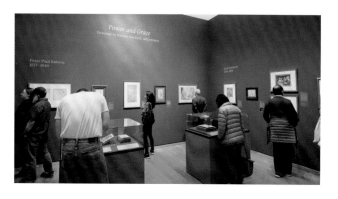

摩根圖書館建於1906年，最初是金融鉅子J.P.摩根的私人圖書館，收藏許多稀有的古代典籍。J.P.摩根去世後，他的兒子小J.P.摩根依照他的遺願，於1924年將圖書館開放為公眾博物館，公開展示他的珍貴收藏。

博物館於本世紀初進行擴建，請來曾設計出巴黎龐畢度藝術中心與倫敦摘星塔的名建築師倫佐・皮亞諾(Renzo Piano)操刀設計，於2006年重新開放。參觀重點仍是在舊圖書館內，宏偉如教堂聖殿般的圓形大廳兩側，一邊是原始圖書館，一邊是J.P.摩根的書房，金碧輝煌的華麗裝潢加上滿書櫃的藏書，人說書中自有黃金屋，在這裡應是黃金屋中自有書。

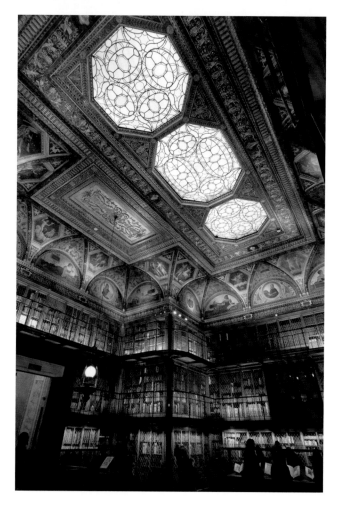

重量級且公開展示的館藏有：1454年印刷的古騰堡42行聖經，此為西方文明史上見證印刷術奇蹟的第一批書籍；亦稱為「摩根聖經」的13世紀十字軍手繪本聖經，最初為精美的圖畫敘事，後來才加上拉丁文字，由於曾為阿拔斯大帝所擁有，因此又加註了波斯文等多國文字。

另有莫札特親筆手寫的第35號交響曲樂譜，以及貝多芬、德布西等樂聖級大師的手寫樂譜；梭羅、左拉、雪萊、狄更斯等人的親筆手稿；北方文藝復興大師魯本斯與林布蘭等人的素描畫作。其他館藏還包括多部珍貴的泥金裝飾手抄古本、早期的印刷書、上古時代西亞地區的滾筒印章等。

美國‧聖地牙哥

中途島號航空母艦博物館
USS Midway Museum

[一座於海洋中航行的微型城市]

MAP

WEB

🏛 910 N. Harbor Dr, San Diego, CA

中途島號航空母艦打造於1943年，不過當它正式下水服役時，二戰已經結束一個多月。戰後，中途島號曾參與韓戰、越戰與波灣戰爭，並於西太平洋、南中國海及阿拉伯海域執行多次人道救援任務，1992年結束協防日本橫須賀港返航後，即於聖地牙哥港退役。除役後的中途島號停泊在聖地牙哥海軍碼頭，2004年開放為博物館供民眾參觀。

登艦之前要先估量一下時間，因為這艘龐然巨物不是一時半刻能夠看得完的。艦船上可以參觀到將領、軍官與水手們的生活空間，遊客會發現航空母艦就像一座微型城市，足以維持起居、飲食、娛樂、醫療、信仰等生活機能，而想要知道如何執行航母勤務，這裡也有詳細的實物介紹，如戰情分析、炸彈裝填、雷達操作、資訊收發等，許多勤務複雜的程度教人嘆為觀止。另外，也別忘了到頂層甲板參加免費的艦橋導覽，行程中可以看到艦長寢室、駕駛台與指揮塔。

當然，最精彩的部分是在飛行甲板上，這裡停了29架退役戰機，包括F4幻影戰鬥機、F14雄貓戰鬥機、F/A18大黃蜂攻擊機、SH2海妖直昇機等，多架戰機可讓遊客爬進駕駛艙內，親手拉起操縱桿過過乾癮。如果真的那麼想要「飛」一下，艦內也有幾台貨真價實的飛行模擬機，機會難得值得體驗。

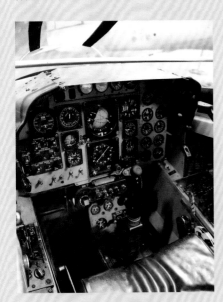

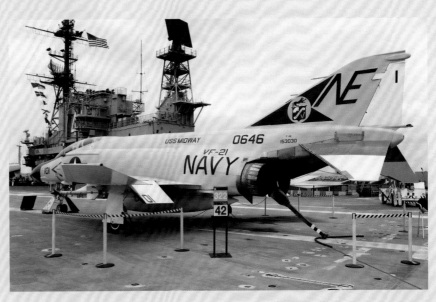

美國・舊金山

垮世代博物館
The Beat Museum

[紀念那段自由不羈的時代]

垮世代(Beat Generation)深深影響美國的廿世紀50年代，不但在舊金山歷史上佔有一席之地，對戰後美國整個世代更是影響深遠。

「垮」這個字同時帶有「被打垮」(Beaten down)和「被祝福」(beatific)之意，時值冷戰時期，麥卡錫主義正當其道，傳統道德秩序普遍受到質疑，一群以凱魯亞克、金斯堡為核心的知識青年，於是決定用離經叛道來挑戰權威壓迫，用驚世駭俗來嚇退道貌岸然，他們酗酒、嗑藥、鼓吹思想解放、大談自由戀愛，同時也在文學、哲學、社會學等領域都大放異彩，其卓越才華與狂誕行徑，直可與竹林七賢相比擬。

這間博物館就是為了紀念這群披頭族(Beatnik)而設立，館內有大量文獻、照片及報導敘述垮世代的始末，無論是否認同他們的行為，都應該感謝他們，為後代面對死氣沉沉的保守勢力，衝出一道自由解放的裂口！

MAP

WEB

🚇 540 Broadway, San Francisco, CA

垮世代的始末

故事起源於40年代末，傑克‧凱魯亞克(Jack Kerouac)與尼爾‧卡薩迪(Neal Cassady)的公路旅行，他們的思想在旅途上逐漸成形，即頹廢中找到幸福，幻滅中發現真理，而這一切，都被記錄在凱魯亞克的小說《旅途上》(On the Road)中，這部小說被50年代的叛逆青年視為聖經般的著作，為垮世代奠定存在的基礎。

城市之光書店City Lights

位在261 Columbus Ave的城市之光書店可說是垮世代的活遺跡，它不只是一家出版發行披頭詩集的書店，事實上，它本身就曾經是垮世代的一部分。

1953年時，詩人勞倫斯佛林蓋蒂(Lawrence Ferlinghetti)在北灘創立了這家書店，專門販賣一些思想前衛的文哲書籍和咆勃音樂，垮世代的核心成員，包括凱魯亞克(Jack Kerouac)與金斯堡(Allen Ginsberg)等人，經常聚集在此討論寫作方法和朗讀詩篇。至今書店2樓仍為詩人保留了一處空間，不定期舉辦詩歌發表與讀書討論會，延續了開店以來的傳統。

2樓同時也為垮世代開闢專區，像是凱魯亞克的著作《On the Road》(旅途上)和《The Dharma Bums》(達摩流浪者)、金斯堡的《Howl》(嚎叫)、柏洛茲(William S. Burroughs)的《Naked Lunch》(裸體午餐)等名著，都有齊全的版本。

1樓販賣的書籍包羅萬象，以文哲類及各類型政治思潮為主，書店內也有座椅讓人可以坐下來細細閱讀，是舊金山城內文藝氣息最濃厚的角落。

來歷不簡單的車

那台看起來風塵僕僕的的49年Hudson，並非當年卡薩迪的愛車，而是2012年翻拍《On the Road》的同名電影中所使用的道具。

垮世代人物的用品

這裡有不少其核心人物使用過的物品，例如彈過的琴、穿過的夾克、躺過的沙發等。

潘帕尼多號潛艇博物館
USS Pampanito

[二次大戰功勳彪炳的潛艇]

MAP WEB

📍 Pier 45 off Embarcadero, San Francisco

位於45號碼頭的潘帕尼多號(SS-383)是一艘巴勞鱵級的潛水艇，曾在二次大戰末期出過6次任務，活躍於中途島戰場一帶，總共擊沉6艘、損傷4艘敵艦，可謂戰功彪炳。潛艇退役後便停泊於此，於1982年開放為博物館供民眾參觀，還在1997年的喜劇片《潛艇總動員》中，擔綱重要場景。

購票登艇參觀，可進入引擎室、魚雷室、戰情室及各級軍士官的生活起居空間，實在很難想像在如此狹窄密閉的環境中，竟能容納這麼多人一同執勤。而艦上的許多機具也拆開部分外殼，讓遊客觀看當中的運作構造。

🏛 柴油引擎

龐大的柴油引擎，使人得以了解在核子動力潛艇發明前，潛艇是如何獲得動力及操控

🏛 控制室維持低度光源

潛艇上的每分每秒，每個儀表顯示都至關重要，為了避免在突發狀況發生時照明失效造成短暫眼盲，因此控制室的燈光保持低度光源，讓操作人員能適應黑暗。

🏛 魚雷室

魚雷上方就是裝填兵的寢舖，不知睡在砲彈上是什麼感受。

美國・山景城

電腦歷史博物館
Computer History Museum

[電腦世代的朝聖地]

MAP 　WEB

1401 N. Shoreline Blvd, Mountain View, CA

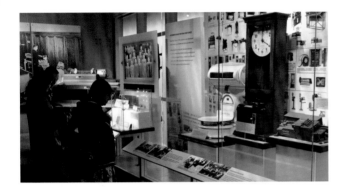

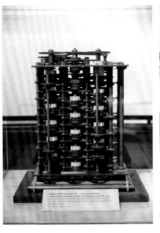

科技的日新月異快得令人難以想像，十年前，人們還不知道智慧手機為何物，二十年前，人們才剛學會撥接上網，三十年前，家用電腦只有8位元。我們這個世代，電腦和網路是生活不可或缺的工具，其實不過四十年前仍是沒有電腦的世界。

電腦歷史博物館位於Google總部附近，距離Apple和Facebook也不遠，作為電腦世代的朝聖地來說，真是再適合不過了。主展覽「革命」以20個展廳詳述電腦起源與未來展望，從古老的算盤到最新的iPhone，從打孔卡到半導體積體電路，這當中經歷了無數劃時代的突破，而電腦的進化也並非到此為止，此時此刻的不可能，說不定幾年後就成了理所當然。

除了主展外，還有幾個非看不可的陳列：巴貝奇的差分機2號(Babbage Difference Engine No.2)堪稱電腦的前身，由查爾斯・巴貝奇於1849年設計，能精確進行31位元的數學計算，雖然他有生之年並未完成，但後人卻於一百多年後照著他的藍圖將之實踐成真。

PDP-1是DEC公司於1959年製造的程序數據處理機，能進行即時互動與圖像顯示，而IBM 1401展示間則模擬1959年商用電腦中心傳輸資料的過程。最後要看的是Google的自動駕駛車，這輛能自動導航、觀察路況並規避碰撞的車輛，未來只要人們能接受新的習慣，自動駕駛普及不再是夢。

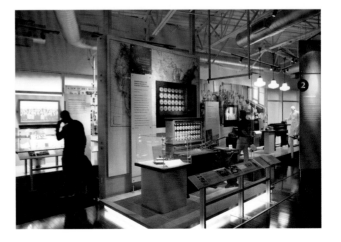

美國・拉皮德城

旅途博物館
The Journey Museum

[橫跨二十五億年的旅程]

🏛 222 New York St, Rapid City, SD

旅途博物館所講述的故事，並不是特定或單一的旅程，或者應該說，是所有旅程的總集。旅行的主體是時間，總共花了二十五億年，成果一如你我所見，我們已然生活在其中。

這座博物館分為4個部分，企圖用最完整的方式，建構出黑山這片土地以及土地上人民的所有面相。旅行的一開始，火山隆隆作響，神祕的黑山於焉誕生，經過種種地質作用所形成的岩石與礦物，經過億萬年所演化的動物與生態，直接影響了這個地區的歷史發展。冰河時期結束，人類活躍的時代來臨，透過考古現場，遊客可以探測出史前人類的活動軌跡。

在博物館的第三個部分，遊客可以進入蘇族拉科塔人(Lakota)的野牛皮帳篷中，坐下來傾聽酋長們娓娓道來的故事，或是根據他們的傳統器物，了解原住民的生活、戰鬥、狩獵與遊戲。

接著白人來了，拓荒者們引進的不只是火槍與牛群，還有嶄新的文化與價值觀。一場衝突在所難免，不同傳統與文化的激盪，讓旅途又邁進了下一個世代。旅途博物館的展示像一幅連環圖畫，看完之後回到當下，想必對這片土地又有了新的感受。

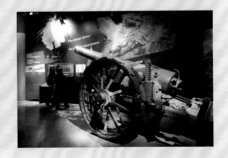

加拿大‧渥太華

加拿大戰爭博物館
Canadian War Museum

[形塑加拿大人千年歷史的戰爭]

MAP　**WEB**

🏛 1 Vimy Place, Ottawa,
Ontario, Canada

走進戰爭博物館，才發現加拿大居然打過這麼多場仗！從數千年前原住民部落間的紛爭、12世紀的維京人入侵、英法美在新大陸上的交鋒，到加拿大出兵參與的二次世界大戰，正如博物館入口開宗明義地寫著：戰爭形塑了加拿大與加拿大人五千年來的歷史。

這裡展示了不少軍事裝備，可看到曾經登陸諾曼第的Forceful III，以及德國閃擊戰中的要角Sturmgeschütz III，這些可都不是模型，而是真正在沙場上衝鋒陷陣過，它們有些是退役的裝備，有些則是俘虜而來，從焦黑的炮痕與變形的裝甲，可以想見當年戰事的激烈。

博物館中也布置許多戰爭場景，讓遊客深入戰壕、穿越沼地，一窺戰地生活的危險艱辛。各項展品前的觸碰式螢幕也非常有趣，設計得就像電玩介面一樣，參觀者可以從中學習到不少歷史與軍事知識。

加拿大戰爭博物館所陳述的，不只是加拿大曾經發生及參與過的大小戰事，同時也反映出戰爭在各個時期對社會型態與生活層面所帶來的影響，它的目的是讓人們更加了解戰爭的本質，進而展望沒有戰爭的未來。

加拿大歷史博物館
Canadian Museum of History

[身歷其境認識加拿大豐富精彩的歷史]

MAP WEB

📍 100 Laurier St, Gatineau, QC, Canada

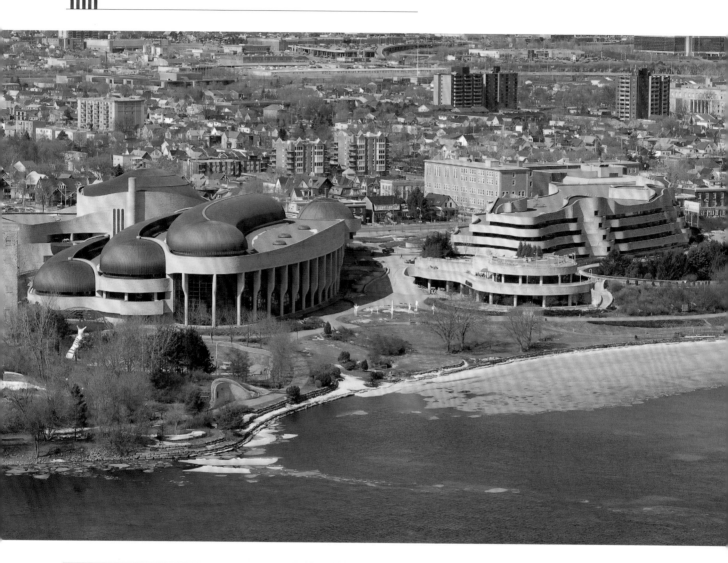

位在魁北克省加蒂諾市(Gatineau)的加拿大歷史博物館,因和渥太華市僅一河之隔,所以常被認為是渥太華的景點。

這座占地廣大的博物館,館藏特別豐富,分成四個樓層,一樓大展廳挑高的空間裡,放置了三十多座雕刻精美的圖騰柱,年代大約在19到20世紀,所刻畫的內容展現了加拿大太平洋海岸附近的原住民文化,大展廳的背後便是神祕而精彩的加拿大原住民展區。

二樓包含了兒童博物館與CINÉ+影院，兒童博物館就像是世界歷史的小縮影，以角色扮演的方式，讓孩子認識世界其他地區人們的生活，每個場景都有特別為孩子準備的服裝與道具，於是在中國市集上、北歐碼頭前、日本拉麵店裡、美國大西部小木屋中，一幕幕由孩子自導自演的異國狂想曲就這麼展開了。

CINÉ+是北美第一間使用4K高畫質呈現3D影像的視聽影院，在巨型螢幕前，彷彿身歷其境跟隨君主斑蝶跨洲遷徙，回到諾曼第登陸的那一天，或是潛入海底探索加拉巴哥群島的古生物。

三樓及四樓的加拿大歷史展廳，主要展示的是曾經在這塊土地上發生的故事，從11世紀維京人登陸加拿大、英法之間的七年戰爭，一直到近代的外國移民屯墾發展史，除了歐洲探險隊與軍隊的進攻路線、毛皮貿易、海上捕鯨業等，也有華人的移民故事與史料展示，文明史以實物模型加上故事看板的方式解說，內容相當精彩。

加拿大．維多利亞

皇家卑詩博物館
Royal BC Museum

[七百萬件展品構成精彩紀錄長片]

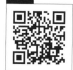

MAP　WEB

🏛 675 Belleville Street, Victoria, BC

皇家卑詩博物館無疑是全加拿大最重要的博物館之一，館內收藏的歷史可不是只有從喬治溫哥華到達北美西岸開始，其超過七百萬件的展品，就像一部紀錄長片般，回顧著卑詩省自冰河時代以來所有的精彩片段。

當中最有名的，便是北美原住民的圖騰藝術作品，這些圖騰原本是原住民家中的樑柱，或是豎立在家門前、代表家族源流的信物，每一個精美的圖案與符號都有其象徵意涵，可惜今日多已無法解讀，但也因此更添其神秘。

除了自然歷史與原住民藝術外，3樓還有一區以真實比例重建了19世紀初期的維多利亞古鎮，就好像電影《回到未來》一樣，見證了早年歲月的生活面貌。此外，不定期更換的主題特展也是博物館的重頭好戲，來自全世界不同文明、不同時代的古物藝術齊集於此，包羅萬象的展出總是令人大呼過癮。

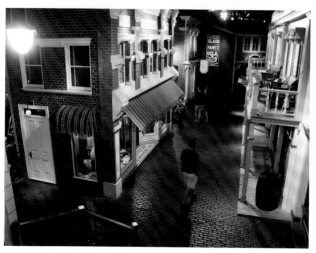

🏛 雷鳥公園 Thunderbird Park

雷鳥公園是一處大型的戶外原住民文化展示區，公園內矗立著許多原住民圖騰柱，以及一排長型的木製矮屋，這是原住民傳統的建築，稱為「長屋」。

在1940年代，雷鳥公園內的原住民圖騰柱是博物館中的館藏，為了營造原住民族生活的情境，而被展示在館外的空地上。如此過了十年左右，為恐這些珍貴的藝術品長期遭受風吹雨淋，當局決定將真品擺入博物館中，另外重新雕刻一模一樣的圖騰及擺設，放置在公園內供人參觀。

當時館方請了一位知名的原民雕刻家蒙哥馬丁(Mungo Martin)承攬所有的雕刻工程，蒙哥除了雕刻圖騰柱外，也搭建了原住民長屋，而現今我們參觀的雷鳥公園，便是經過蒙哥馬丁巧手布置過的成果。

🏛 漢默肯之屋 Helmcken House

和雷鳥公園僅隔幾步之遙的漢默肯之屋，是維多利亞現存最古老的一棟房子，如今則是皇家卑詩博物館的一部分。這棟房子建於1852年，是約翰漢默肯(John Helmcken)醫師當年為了心愛的妻子而建，他的岳父是維多利亞發展史上赫赫有名的詹姆士・道格拉斯

(James Douglas)，也就是哈德遜海灣公司(Hudsons Bay Company)的老闆，詹姆士後來因為出任卑詩殖民領地的首任首長，故常被稱為「卑詩之父」。漢默肯之屋的屋齡已經將近一百六十年，屋內擺設仍然維持原樣，讓人彷彿步入時光隧道，重回到19世紀之初。

加拿大 · 卡加利

卡加利歷史文化公園
Heritage Park Historical Village

[走進19世紀的卡加利小鎮]

MAP WEB

🏛 1900 Heritage Dr. SW,
Calgary, AB

想要回到過去，不用把跑車改裝成時光機，也無需哆啦A夢的口袋，只要到歷史文化公園買張門票，就能走進19世紀末的卡加利小鎮，這座公園的設立宗旨，就是要讓活生生的歷史存在於21世紀的今日。

在面積廣達51公頃的園區裡，林立著180棟屋舍與店面，其中半數以上都是貨真價實的歷史建築，年代在1860到1928年之間，多是從卡加利周邊地區遷至這裡保存。包括舊時的牧場、農莊、有錢人家的別墅等，都可以進去參觀，看看一百年前的生活是什麼樣的情形。

最有趣的是，公園裡有上百位穿著古裝的工作人員與遊客互動，這些工作人員被要求完全融入古人的生活，譬如身穿19世紀服飾的女性無法進入彈子房，因為這在「她們那個年代」是不被允許的事。

當然遊客沒有這種限制，大可隨心所欲穿梭在小鎮各個角落，走進鐵匠鋪觀看鐵匠如何打製器具；到報社讓社長教你鉛字印刷；或是去烘焙坊買個古早味的麵包；而在農場莊園裡，女主人正在烤餅乾給客人吃，在上流人家中，鋼琴課才正要開始。其他像是哈德遜灣公司的毛皮交易站、原住民帳篷、軍營、雜貨店等，各有「先民」熱情地向遊客示範古時候的大小事，而餐廳、酒吧、藥房等，也都還在營業。

大門旁的Gasoline Alley Museum展示為數驚人的古董車，經典款如福特T型、奧本6-76、L-29 Cord等，都在展示之列。如果對古老的交通工具著迷，不妨在入園時購買套票，可搭乘從前太平洋鐵路的蒸汽火車環繞公園一圈，或乘坐曾航行在庫特尼湖上的漿輪式蒸汽船SS Moyie號。各種精彩有趣的表演與活動，更是從早到晚輪番上演，讓人大嘆一整天都玩不夠。

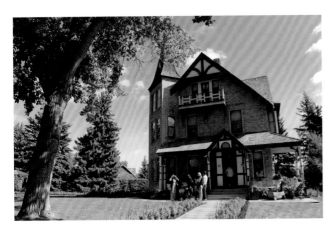

加拿大‧溫哥華

溫哥華博物館
Museum of Vancouver (MOV)

[披露成為全球最適宜人居城市的秘密]

溫哥華向來被公認為全球最適宜人居的城市之一，到底是什麼樣的文化背景和歷史條件，將溫哥華形塑成今日的樣貌，這就是溫哥華博物館要告訴人們的故事。博物館內展示了溫哥華建城以來，一直到1980年代的所有城市元素，包括早期城市居民的日常生活、休閒活動與流行文化，食衣住行育樂等各個面向，都有相當精彩的展示。

依照館方安排的動線，跟隨先民的腳步，一同經歷移民開荒時期、兩次大戰的徵召、經濟的繁榮起飛、60年代的嬉皮搖滾，以及各種社會議題的抗爭等，透過這些歷史片段，人們更能準確地觀察溫哥華的現在，並預想其未來，這也正是博物館成立的宗旨。

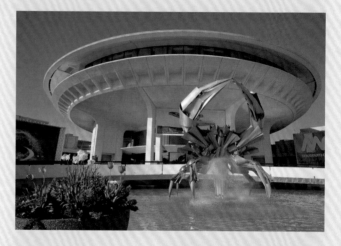

此外，由於原住民相信螃蟹是港口的守護者，因此，博物館正門口放置了一尊巨大的不鏽鋼螃蟹，這隻螃蟹站立在噴水池上，當水柱噴出時，水花便會打在螃蟹身上四處飛濺，蔚為壯觀。

MAP

WEB

 1100 Chestnut St,
Vancouver, BC

古巴・哈瓦那

哈瓦那革命博物館
Museo de la Revolucion

［裡裡外外都是濃縮的革命史］

對於切・格瓦拉或是卡斯楚的粉絲而言，革命博物館絕對是必遊景點！

革命博物館建於1920年，原本是巴蒂斯塔政權期間的總統府，所以，建築精緻而富麗堂皇，內部裝飾更是由當時的紐約蒂芬尼公司贊助施工，類似巴黎凡賽爾宮的鏡廳Salón de los Espejos最為華麗，直到1959年革命以前，共有22任總統曾在府內辦公。

卡斯楚執政之後，不願意以這裡當作辦公室，選擇新城區一棟不起眼的大樓當作執政中心，這裡則規劃成博物館，展示許多獨立革命時的文件、物品，以及共產黨革命的史蹟。

博物館裡裡外外都是革命史，門口是1961年豬灣戰爭時卡斯楚搭乘的SAU-100坦克車；1957年3月學生響應革命而槍擊巴蒂斯塔，當時的彈孔如今還留在博物館大廳牆面；後方公園則有卡斯楚與81名革命軍用來橫渡墨西哥灣的格拉瑪號。

古巴・千里達

千里達城市歷史博物館
Museo de História Municipal

[展現19世紀蔗糖產業巔峰時期的富裕景象]

歷史博物館的建築在1827年~1830年屬於波列家族Borrell Family，之後被「甘蔗谷」的德裔地主Dr. Justo Cantero買下，以他自己的名字為豪宅命名為坎提諾宅(Palacio Cantero)，並進行大肆整修。

走進挑高宏偉的大門，可以看到華麗的壁畫、圓拱形的廊柱、雕花精細的天花板、法國的瓷器花瓶，威尼斯的玻璃杯組和西班牙的宮廷式家具，每一處都展現了19世紀蔗糖產業巔峰時期的富裕象徵，可說是古巴全國最美麗的國寶。

展覽室圍繞在殖民建築典型的拱廊中庭旁，以照片和文物方式展示西班牙殖民的航海圖、千里達的建城歷史、黑奴交易的血淚過往、防禦海盜入侵城鎮的大砲武器、蔗糖產業的興衰，以及獨立戰爭和革命時期當地的活動。

比歷史更吸引遊客的，藏在中庭北側的階梯上方，爬上木頭旋轉梯，360度的千里達舊城區景觀在眼前展開，翠綠山巒包裹小鎮櫛比鱗次的紅瓦屋，小巧方正的主廣場和蜿蜒的彩色房子排列出千里達最迷人風景。

MAP

📍 423 Calle Desengaño, Trinidad

190

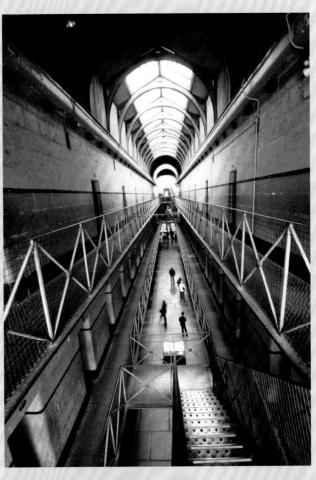

澳洲・墨爾本

墨爾本舊監獄
Old Melbourne Gaol

[進入看守所親身體驗罪與罰]

墨爾本在19世紀中葉即開始發光發熱，主要拜附近發現金礦所賜，但也因為世界各地、各階層的人們爭相湧入淘金，龍蛇雜處，使得當時墨爾本的監獄成為人滿為患、但也最先進的監獄之一。

「退役」多年的墨爾本舊監獄，內部刻意保持早年的格局，在狹小的牢房裡還陳列著曾經關過的犯人檔案資料，甚至還有他們臨受吊刑前的臉部石膏像，陰森的氣氛讓人不寒而慄。

有趣的是，位在監獄隔壁的舊警局看守所(City Watch House)，從2008年底開始也開放給大眾參觀，並且推出「罪與罰體驗」(Crime & Justice Experience)，讓每位參觀者都變身為被抓進看守所的嫌疑犯，身穿制服的警察擺出審問的架式，疾言厲色地要大家一個口令、一個動作，「嫌犯」都會乖乖配合，因為深怕一個不小心，就被羅織罪名關禁閉。

由於看守所拘留的多半是酒醉鬧事、行竊等小罪，所以這裡的活動空間比監獄寬敞些，但一旦被關進密不透光的禁閉室，還是令人覺得恐懼、無助。從「自投羅網」排隊進入看守所到重見天日，其實約莫半個小時的過程，心生好奇的遊客不妨試試這特殊的體驗。

MAP　WEB

🏛 377 Russell Street, Melbourne Victoria

191

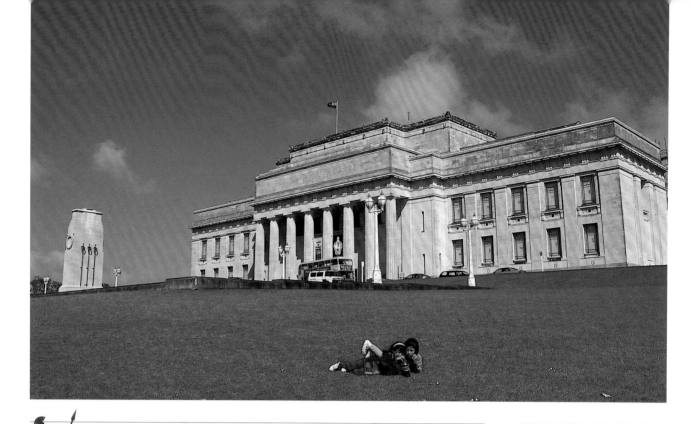

紐西蘭‧奧克蘭

奧克蘭(戰爭紀念)博物館
Auckland Museum

[收藏豐富的毛利文化及紀念令人傷痛的戰時過往]

MAP

WEB

📍 The Auckland Domain,
Parnell, Auckland

奧克蘭博物館不但在紐西蘭,同時也是南半球最重要的博物館之一,其重要性來自於豐富的毛利文化收藏。

在地面層展館裡,可以深入認識毛利人的所有面向,小自毛利人日常生活使用的器具、武器、工藝品,大至整間毛利會館、首領居所、大型獨木舟等都有展示,其繁複的雕刻工藝,在原民的粗獷中又帶有幾何線條的精緻,難怪雕刻家們在毛利社會中享有崇高的地位。

這裡保存的毛利文化不只是物質上的,還有許多非物質的文化和技藝,除了介紹毛利人的歷史、神話、宗教觀外,也有毛利婦女現場示範編織工藝,而每日數場的戰舞表演,更是毛利之旅的重頭戲。

博物館2樓是有關紐西蘭自然歷史的展覽,從火山、海洋,到海岸、陸地,都有許多多媒體的互動性展示,紐西蘭挖掘出的大型恐龍化石及已絕種動物「恐鳥」(毛利語:Moa)的復原模型,在這裡都能看到喔!

3樓則是紀念紐西蘭人心中傷痛的戰爭博物館,紀錄從紐西蘭戰爭、波耳戰爭、一次世界大戰到二次世界大戰的完整始末,最令人印象深刻的,是兩架二戰留存的戰機,分屬英國主力的噴火式戰機及日本零式戰機。

192

毛利婦女編織工藝

博物館中展示的毛利文化，除了可見的建築、工藝品，還保存了許多和非物質文化有關的，如現場可見到戰舞表演，還可看到毛利婦女示範編織工藝。

二戰英國及日本主力戰機

在3樓進入紀念戰爭博物館，可認識紐西蘭經歷波耳戰爭、一次世界大戰、二次世界大戰，最重要的展品為兩架二戰中的主角，一架是英軍主力的噴火式戰機，另一架則是被紐西蘭軍隊俘獲的日本零式戰機。

毛利文化館藏多樣豐富

博物館關於毛利文化的館藏豐富多樣，觀者可以深入了解毛利人的各項文化，包括毛利人日常用具、武器、工藝品，現場甚至可見到毛利會館、首領居所、獨木舟，令人嘆為觀止。

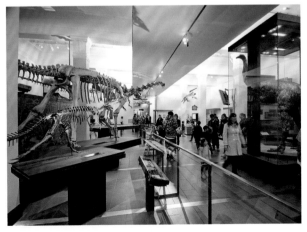

恐龍及恐鳥模型

博物館2樓展出紐西蘭自然歷史，這裡也能看到在紐西蘭本地挖掘出的大型恐龍化石，以及已絕種動物「恐鳥」（毛利語：Moa）的復原模型。

埃及 · 開羅

科普特博物館
Coptic Museum

[展現埃及文明的演進史]

MAP

Sharia Mar Girgis, Cairo

阿布希加教堂(Abu Serga Church)建立在「神聖之家」(Holy Family)洞穴上，據說這裡是耶穌一家人躲避希律王迫害的住處，教堂裡坐落著科普特博物館，猶如一本埃及文明的演進史，包含了古埃及、希臘、羅馬、科普特至現在的伊斯蘭文化，特別是從早期基督教時代到7世紀阿拉伯人征服初期的藝術品，格外珍貴，也讓它成為世界上最重要的科普特藝術重鎮。

科普特博物館於1910年由Marcus Simaika Pasha創立，除了珍貴的文物外，此區居民也大力捐贈衣物、壁畫和聖像，再加上1939年時埃及考古博物館將其中的基督教收藏搬到這裡後，使得博物館規模大大擴張，除分成13個展覽室的舊翼外，1947年更開放了擁有17個展覽室的新翼，後者主要安放由法國古埃及學家馬斯佩洛(Gaston Maspero)所收藏的科普特時期古物。

如今博物館多達一千五百件的展出藏品中，可以看到許多精緻的石器、木頭和金屬工藝品，以及手抄本、織品、甚至一整片牆的修道院壁畫……值得花上一些時間好好欣賞。

衣服

這些衣服約是6~7世紀時埃及人穿的衣服，以亞麻布織成，上面有象徵科普特宗教的十字型圖案，據此還可判斷當時的織品深受東邊拜占庭帝國與伊斯蘭早期文化的影響，以單純的圖騰為象徵圖案。

科普特語聖經

這是從努比亞地區昆沙 · 威茲(Qasr-el-Wizz)的教堂所找到的聖經，根據判斷為10~11世紀的文物。聖經以科普特語書寫，首頁為交織紅、綠、黑三色的十字型，此圖案最早使用於5世紀，有些頁面點綴著像是鱷魚、孔雀等動物圖案，事實上，中世紀的修士以圖案設計手寫聖經的風氣相當盛行，這本聖經可以看出努比亞地區的修士在美學上的技術與觀念。

科普特標誌

科普特時期的標誌就是基督教的十字標誌，在阿拉伯的伊斯蘭文化全面傳入埃及之前，埃及是信奉科普特教(基督教)的，因此，此時期的建築物上都繪有這個標誌，目前當地仍然有科普特信徒，不過數量極少。

🏛 木雕祭壇

這個祭壇原存放在老開羅區的聖薩吉厄斯教堂(Church of St. Sergius and Bacchus)、聖芭芭拉教堂(Church of St. Barbara)教堂內，這件5世紀時的文物，是現今埃及地區發現最古老的祭壇，祭壇共由12根柱子支撐，上面裝飾著雕滿花紋的拱門，以及許多十字與豆莢形狀的圖案，象徵著只要經過洗禮，人們的靈魂就可以獲得再生。祭壇上有一座高大的木材圓拱保護著，是法蒂瑪王朝後特別加上去的部分。

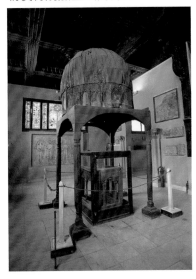

科普特與科普特教派

「Copts」(科普特)一詞來自希臘文，原是指「埃及人」，後來演變成「埃及基督徒」的統稱，也就是所謂的「科普特教派」。據傳早在西元40年左右，使徒聖馬可(Saint Mark)便到埃及亞歷山卓宣揚教義，基督教在埃及迅速傳播開來，至7世紀因阿拉伯人入侵帶入伊斯蘭教，科普特教派遂逐漸沒落。

科普特教派在發展上歷經艱辛，特別是受到羅馬皇帝戴克里先(Diocletianus)的迫害，但科普特教派創立了所謂的太陽曆，其宗教節日與部份新基督教派略有出入，此外，科普特教派還發展出科普特語(Coptic Language)，是古埃及基督徒借用希臘文字拼寫古埃及文發音進而創造出的語言，但隨著阿拉伯文取代，如今科普特語只存在教會中。

🏛 亞當和夏娃的畫像

這是一個頗有意思的畫作，畫中裸身的男女就是聖經中人類的始祖亞當與夏娃，畫風是純粹東羅馬帝國(拜占庭)形式，一旁的解說文字為科普特語。

🏛 醫生用的儀器

這些器材是當時醫生所使用的手術用品，可以瞭解當時醫療技術堪稱先進。

🏛 耶穌畫像

根據亞美尼亞人與阿拉伯人的文獻記載，聖家族(Holy Family，包括聖母、襁褓中的耶穌、約瑟)曾長途跋涉來到開羅，居住於舊開羅區中的一個洞穴，他們抵達的時間約為西曆的6月1日，所以，每年那天科普特教會都會舉辦慶祝活動，同時也可以在科普特博物館，甚至科普特教堂內看到描繪此情景的畫作。

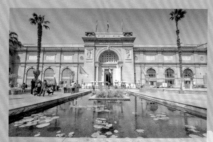

考古博物館

考古博物館以蒐藏及展示考古遺址出土的文物為主，包括珍藏圖坦卡門墓葬品的埃及博物館、探究古埃及神秘葬儀的木乃伊博物館、收藏自邁錫尼以降希臘古蹟精華的雅典國立考古博物館、再現古城繁榮風華的土耳其以弗所博物館及全球馳名的中國秦始皇兵馬俑博物館。

加拿大
加拿大皇家泰瑞爾古生物博物館

美國
洛杉磯蓋提別墅

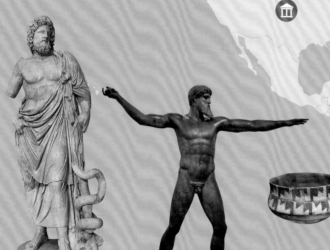

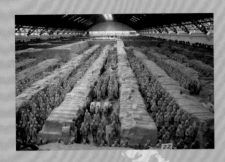

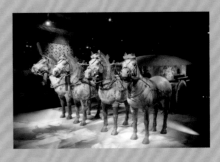

 克拉科夫市集廣場地下博物館

波蘭 札格拉布考古博物館

克羅埃西亞

義大利

希臘 土耳其

拿波里國立考古學博物館 伊斯坦堡考古博物館 秦始皇兵馬俑博物館
以弗所博物館
 安納托利亞文明博物館 中國
安塔利亞博物館

雅典國立考古博物館
德爾菲考古博物館 埃及
奧林匹亞考古博物館 峴港占婆博物館
羅德考古博物館
伊拉克里翁考古博物館 越南

埃及博物館
木乃伊博物館
路克索博物館

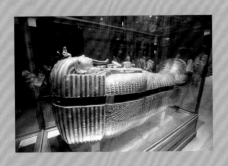

埃及·開羅

埃及博物館
Egyptian Museum

［傲視全球的考古博物館］

如同巴黎羅浮宮是藝術的麥加，埃及博物館擁有相同的地位！超過十萬件的館藏，涵蓋古埃及各個時期的珍品，在一萬五千平方公尺、分成兩個樓層的空間中展示，其中，又以圖坦卡門蒐藏最為震古鑠今。

　　放眼全球，以「考古」為主軸的博物館，沒有可與埃及博物館匹敵，縱然以每分鐘參觀一件展品的速度，也得耗費九個月的時間才足以參觀完畢，而這還不包括藏於地下室約四萬件的出土文物！

　　興建這座博物館的概念，源起1835年，埃及統治者穆罕默德·阿里(Mohammed Ali)有鑑於各處考古地點屢屢遭受恣意掠奪，興起了建造博物館的想法。這項理想落實不易，當時的埃及雖實質上由他統治，但名義上仍屬鄂圖曼帝國(Ottoman)所管轄，政情複雜，他很難專心監督考古文物的收藏，但眼見英國大英博物館及法國羅浮宮相繼籌設埃及館，埃及政府決定加快腳步。

　　1858年，由法國考古學家馬里埃特(Auguste Mariette)成立古物部門，直到1902年博物館正式落成時，所有的珍稀文物才正式展出。遺憾的是，一生為成立博物館竭力奔走的馬里埃特已於1881年1月逝世，長眠於博物館內的花園，其紀念碑上的雕像凝視著遠方，博物館內也收藏了不少他發現的文物，像是卡夫拉雕像、拉和闐與諾福蕾雕像以及美杜姆的鵝壁畫等等。

　　埃及博物館是一棟出自法國建築師之手的建

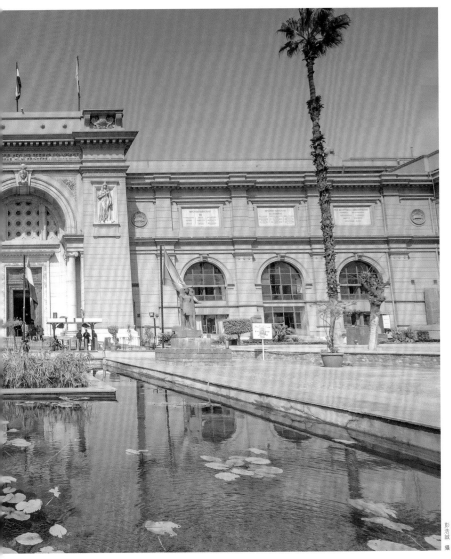

彭浩誠 攝

築物，闢有百間展覽室，環繞著挑高的中庭，館方將這些為數可觀的文物分為兩大型態分層展示，1樓(Ground Floor)按文物年代依序逐室展出；2樓(First Floor)則依主題展示。

　　2007年6月埃及最高古文物委員會證實，1903年發現的一具無名女木乃伊，就是三千多年前統治過古埃及的首位女法老王哈塞普蘇(Hatshepsut)，埃及考古學家宣佈這項考古消息後，又引起一次熱潮。這具木乃伊原存放在帝王谷編號KV60的古墓超過1世紀，後搬遷到埃及博物館。當時儘管有多位學者懷疑，但是苦無直接證據證實她就是哈塞普蘇，最後靠著一顆牙齒才水落石出。哈塞普蘇女王的木乃伊成了埃及繼圖坦卡門木乃伊被發現後，考古上最重大的發現。

大埃及博物館
Grand Egypt Museum

　　埃及博物館中的館藏眾多，由於現有的博物館空間、設備已顯不足，於是打造了大埃及博物館。大埃及博物館距離吉薩金字塔區約兩公里，館內預計展出從拉美西斯廣場遷移至此的拉美西斯二世雕像，以及包括圖坦卡門的珍藏等約五萬件文物，整體文物收藏量達十萬件。

　　除了收藏量相當可觀之外，建築本身設計也不容錯過，2003年，華人建築師彭士佛的設計圖從評選中勝出，他設計出一座位於沙漠中的現代博物館，不僅建築造型有特色、與周邊環境呼應，還能透過博物館的玻璃牆面直接欣賞金字塔。大埃及博物館預計於2020年開幕，最新資訊詳見網站：gem.gov.eg/

圖坦卡門黃金面具
Gold Mask of Tutankhamun

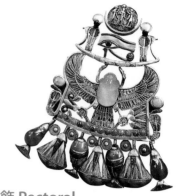

材質：黃金

尺寸：高54公分、寬39.3公分、重11公斤

出土地點／年代：路克索尼羅河西岸帝王谷圖坦卡門墓／1922~23年

所屬年代：第18王朝

　　揭開了4層外棺及3座人形棺之後，便是包裹著亞麻布的法老王木乃伊，未曾被盜墓者驚動的木乃伊，罩著一具精緻的純金面具，保護著法老王的頭部及肩部。面具重達11公斤，顯現法老王頭戴Nemes頭飾，前端鑲飾著紅玉髓、天青石、鉛玻璃所製的兀鷹及眼鏡蛇，法老王無暇的雙眼則以石英及黑曜石鑲嵌，胸前佩戴的項圈多達12排，大量運用了天青石、石英、天河石及多彩的鉛玻璃，無與倫比的工藝，達成了圖坦卡門永世不朽的願望。

胸飾 Pectoral

材質：黃金、白銀、寶石、鉛玻璃等

尺寸：高14.9公分、寬14.5公分

出土地點／年代：路克索尼羅河西岸帝王谷圖坦卡門墓／1922~23年

所屬年代：第18王朝

　　圖坦卡門墓葬的重要發現除了黃金面具、內棺外，還有數量龐大的陪葬珠寶，這些珠寶件件設計繁複，運用多種珠寶融合守護神祇，例如這件亮眼的胸飾主要由荷魯斯之眼、綠玉髓聖甲蟲、眼鏡蛇以及莎草紙花、蓮花苞等組成，極盡巧思之能事，工藝更是一流。

彩繪箱 Painted Casket

材質：木 **尺寸**：高44公分、寬43公分、長61公分

出土地點／年代：路克索尼羅河西岸帝王谷圖坦卡門墓／1922~23年

所屬年代：第18王朝

　　這件描繪細緻的木箱是圖坦卡門墓中的精品，頂蓋及四面繪滿精緻的圖案，主題環繞著法老王率軍攻克敵人的英勇戰績。

　　正面的裝飾畫描繪法老王駕著雙輪馬車，韁繩繫在腰臀處，雙手張弓射擊敍利亞軍及努比亞軍，大批敵軍及戰馬驚慌失措，倉皇敗逃。側面的畫則描寫圖坦卡門化為獅身人面邁步踐踏敵人，頂蓋畫著法老王張弓猛擊代表敵人的野生動物。在發掘之初，這件木箱內放置著金製涼鞋、刺繡鑲金的衣服、項鍊、皮帶等物品，幸賴考古學家及時發現收藏，在挖掘過程中才未遭受偷盜破壞。

人形棺
Gold Coffin of Tutankhamun

材質：木與黃金

尺寸：最內層的黃金內棺高51公分、寬51.3公分、長187公分

出土地點／年代：路克索尼羅河西岸帝王谷圖坦卡門墓／1922~23年

所屬年代：第18王朝

　　當4層外棺一一打開，裡面存放一座石棺，移去石棺外蓋後，考古學家發現裡面靜躺著璀璨奪目的人形棺。

　　如同層層相套的外棺，精緻的人形棺也多達3座，最外層的兩座人形棺為木質貼覆金箔，而最裡層的人形棺竟是純金打造，重達110.4公斤。3層人形棺均採法老王仿冥神歐西里斯(Osiris)姿勢，頭戴Nemes頭飾，前端鑲飾代表上下埃及的兀鷹及眼鏡蛇，假鬚尾端微翹，雙手各執連枷權杖及彎鉤權杖，遍身鑲嵌多種珍貴的寶石，工藝之精湛及耗資之龐大都令人咋舌。

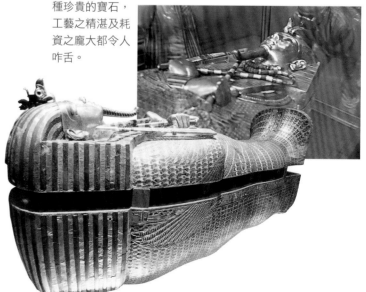

外棺 Gilded Wooden Shrines

材質：木

尺寸：最外層的第一層高275公分、寬328公分、長508公分，第二層高225公分、寬235公分、長374公分，第三層高215公分、寬192公分、長340公分，最裡層的第四層高190公分、寬148公分、長290公分

出土地點／年代：路克索尼羅河西岸帝王谷圖坦卡門墓／1922~23年

所屬年代：第18王朝

　　1923年2月17日，當英國考古學家霍華・卡特(Howard Carter)拆除圖坦卡門墓最裡層的磚門時，赫然發現偌大的墓室竟擺放幾乎同等體積的外棺。4座貼覆金箔的木造外棺，以厚達6公分的橡樹板製成，層層相套，舊時盜墓者開啟第一道外棺即宣告放棄，使放置在外棺內的人形棺及法老王的木乃伊得以保存。考古學家耗費了84天才完成拆卸外棺的工程，4座外棺的內、外都雕飾了神祇及《死亡之書》的內容，是研究古埃及最珍貴的史料。

圖坦卡門頭戴白冠及紅冠的雕像
Golden Statues

材質：木　**尺寸**：各高59公分及75.3公分

出土地點／年代：路克索尼羅河西岸帝王谷圖坦卡門墓／1922~23年

所屬年代：第18王朝

　　圖坦卡門墓內的雕像數量相當多，這些精雕細琢的木雕在法老王生前陸續完成後即覆蓋上亞麻木，僅保留臉部暴露在外，除卻少數雕像因特殊因素塗抹黑色的瀝青(一說為黑色的樹脂)外，其餘所有的木雕品一律都貼覆金箔，這兩座各戴著紅冠及白冠的雕像主體為木雕，紅冠可能是以紅銅製成；白冠可能是採皮革，兩座雕像均顯露長頸、凸腹、豐臀的特徵，顯然還留存著阿肯納頓時期的藝術表現特色。

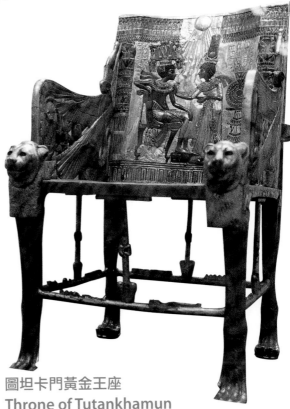

圖坦卡門黃金王座
Throne of Tutankhamun

材質：木　**尺寸**：高102公分、寬60公分、長54公分

出土地點／年代：路克索尼羅河西岸帝王谷圖坦卡門墓／1922~23年

所屬年代：第18王朝

　　這座遍貼金箔的王座雕刻精美，並運用白銀、寶石、鉛玻璃鑲飾，極盡華麗，被考古學家視作空前的發現。

　　王座前端兩側雄踞兩隻公獅，4隻椅腳為獅掌，扶手處裝飾著兩條頭戴紅白雙冠的眼鏡蛇，張翅護衛著扶手前端所刻的皇家橢圓形飾徽。靠背處的細膩雕飾是這座王座最精采的部分，雕飾出圖坦卡門坐在放有軟墊的王座上，右臂斜靠在椅背上，頭戴精心製作的假髮及慶典專用的王冠，身穿打褶長裙、繫著華麗腰帶，胸頸處的項圈璀璨多彩，一派悠閒的沐浴在太陽神阿頓(Aten)的照耀下。皇后Ankhesenamun站在法老王面前，手捧一罐油膏為法老王塗抹，她所穿戴的王冠、假髮、項圈、長袍、涼鞋也同樣奢華。畫面中的這對夫妻同穿一雙鞋，顯現鶼鰈情深。

圖坦卡門的卡雕像
Ka Statues of Tutankhamun

材質：木 **尺寸**：高192公分、寬53.5公分、長98公分
出土地點／年代：路克索尼羅河西岸帝王谷圖坦卡門墓／1922~23年
所屬年代：第18王朝

這兩座高192公分的雕像表達了卡「Ka」的概念，卡(Ka)與巴(Ba)都是古埃及人解釋類似靈魂的觀念：卡是生命原始的雛形，巴則近似死者存在的一種形式，兩者與肉體都密不可分，因此，墓室中擺設了兩座卡雕像護衛屍體不受破壞。

這兩座貼覆金箔的木雕幾乎一模一樣，差別僅在褶裙上的刻飾，以及一個頭戴斑紋包頭巾、一個戴著假髮，兩者髮飾前端都鑲有貼金箔的青銅眼鏡蛇。膚色塗抹黑色的瀝青，象徵化身為冥神歐西里斯，褶裙及環扣分別雕著圖坦卡門的出生名「Tutankhamun」及登基名「Nebkheperura」。不同的兩個名稱是法老王在不同階段獲取的稱謂，兩者都會嵌入神祇名字，以顯示法老王人神合一的地位，由於正式的名稱相當冗長，一般僅簡化使用。

內臟儲藏罐外棺 Golden Canopic Shrine

材質：木
尺寸：高198公分、寬122公分、長153公分
出土地點／年代：路克索尼羅河西岸帝王谷圖坦卡門墓／1922~23年
所屬年代：第18王朝

這座存放內臟儲藏罐的外棺，形似一座有4柱撐頂的小亭，上端有帶狀眼鏡蛇雕飾，下端為平撬，四面各立有一位張臂護衛的女神，分別為伊西斯神(Isis)、奈芙蒂斯神(Nephthys)、妮特神(Neith)和塞勒凱特神(Selket)，祂們自然展露身材曲線，展現出阿肯納頓時期的藝術表現特點。而外棺深刻的銘文也是為保護法老王直到重生。

內臟儲藏罐 Canopic Jars

材質：雪花石膏
尺寸：高85.5公分、寬54公分、長54公分
出土地點／年代：路克索尼羅河西岸帝王谷圖坦卡門墓／1922~23年
所屬年代：第18王朝

這組內臟儲藏罐以質優的雪花石膏雕成，安置在貼覆金箔的平撬上便於移動。與外層4位女神對應的，是荷魯斯4位守護內臟罐的兒子，各司其職的保護法老王的肝、肺、胃、腸。

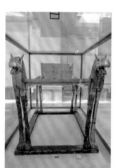 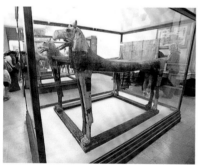

獸形寢具 Funerary Couches

材質：木
尺寸：3座獸形寢具各高156公分、寬91公分、長181公分；高134公分、寬126公分、長236公分；高188公分、寬128公分、長208公分
出土地點／年代：路克索尼羅河西岸帝王谷圖坦卡門墓／1922~23年
所屬年代：第18王朝

這3座分別雕有獅頭、牛頭及雜交生物的寢具是喪禮專用物品，象徵意義大於實用性。鑲飾牛頭的寢具，象徵著大水，環繞寢具的外緣繪有代表夜空的豹紋，最奇特的就是混雜著河馬頭、豹身、鱷魚尾的寢具，這頭怪獸具有雙重身分，一是在黃昏時分吞噬太陽，到了黎明又誕生太陽的女神Nut，另一個身分就是冥界的怪獸Ammut，當亡靈進入冥界未通過「秤心儀式」的考驗時，在一旁虎視眈眈的Ammut就會一口吞噬心臟、撕裂亡靈，使亡靈墜入深淵、不得重生復活。

香水瓶
Alabster Perfume Vase

材質：雪花石膏
尺寸：高70公分、寬36.8公分、長18.5公分
出土地點／年代：路克索尼羅河西岸帝王谷圖坦卡門墓／1922~23年
所屬年代：第18王朝

這個精緻的瓶子是以雪花石膏雕成，為填裝香精及油膏用，繁複的雕飾呈現代表「聯合」的象形文字，兩旁站立著尼羅河神，將蓮花和紙莎草綑綁在一起，象徵統一上下埃及，這個形象經常浮雕在法老王王座的兩側。

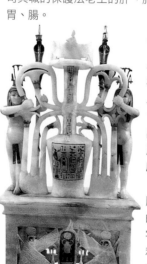

薩哈特優南的王冠
Diadem of Queen Sit-Hathor-Yunet

材質：黃金、天青石、紅玉髓、鉛玻璃等
尺寸：高44公分、寬19.2公分
出土地點／年代：Al-Lahun／1914年
所屬年代：第11王朝

　　這頂純金打造的公主王冠，鑲有以天青石、紅玉髓、多彩鉛玻璃等嵌製的眼鏡蛇以及15朵花飾，後方高立的雙羽為皇室與神權融合的象徵，整件作品看似簡單，實則精緻複雜，展現中王國時期頂級的鑲嵌工藝。

荷魯斯站在鱷魚上之石碑
Relief of Horus the Child Standing on Crocodiles

材質：頁岩
尺寸：高44公分、寬26公分、厚11公分
出土地點／年代：亞歷山卓／1880年
所屬年代：托勒密王朝

　　這塊石碑銘刻的圖案等同於符咒，在醫學尚不發達的古埃及，人們相信藉由荷魯斯的神力能避免甚至治癒蛇、蠍的咬傷。在這塊號稱具有療效的石碑上，荷魯斯呈現孩童的形象，裸著身子並留有側邊髮束，祂腳踏鱷魚，右手持蛇、蠍、羚羊；左手持蛇、獅。在兩邊各立有蓮花和紙莎草，頭上則有守護婦孺的貝斯神(Bes)看顧著祂。

薩哈特優南的鏡子
Mirror of Queen Sit-Hathor-Yunet

材質：黃金、白銀、黑曜石等　**尺寸**：高28公分、寬15公分
出土地點／年代：Al-Lahun／1914年　**所屬年代**：第11王朝

　　薩哈特優南是薩努塞二世(Senwosert II)的女兒，她的陵墓曾遭偷盜，僅有少數陪葬的珠寶因藏於牆縫中而倖存，這面鏡子及王冠就是留存的精品。

　　這面三千八百年前使用的鏡子，以薄銀為鏡面，黑曜石做成的握柄形似紙莎草，下端飾有花形，上端還鑲有帶牛耳的哈特女神純金頭像，護佑女主人年輕、美麗、喜悅。

捕魚模型
Meketre's Model Fishing Boats

材質：木
尺寸：高31.5公分、寬62公分、長90公分
出土地點／年代：路克索尼羅河西岸麥肯徹墓／1919~20年
所屬年代：第11王朝早期~第12王朝早期

　　這組活力十足的木雕，展現兩隊漁民分乘兩艘紙莎草紮編成的綠舟，在尼羅河中捕魚的情景。小舟的前端及後端各有一名划槳人熟練的操控方向，其他的漁民則忙碌的收網，鮮活的造型和色彩，顯露了古埃及人與尼羅河之間的密切關係。

麥肯徹墓統計牲口數量之模型
Model of Meketre Counting Cattle

材質：木
尺寸：高55.5公分、寬72公分、長173公分
出土地點／年代：路克索尼羅河西岸麥肯徹墓／1919~20年
所屬年代：第11王朝早期~第12王朝早期

　　這組木雕描述麥肯徹和兒子及4名書記坐在亭內，檢視並計算牛隻數量，牛隻是個人重要財富，也是繳納稅款的依據。可見到監工站在亭內向麥肯徹鞠躬致敬，其他人則手持長棍維持秩序，確保檢閱順利進行。牛隻在棍棒和繩索牽引下魚貫走過小亭前，所有的人物都裸露上半身、穿纏腰布、赤足，場面相當熱鬧。

木工工作坊模型
Meketre's Model Carpenters' Workshop

材質：木

尺寸：高26分、寬52公分、長66公分

出土地點／年代：路克索尼羅河西岸麥肯徹(Meketre)墓
／1919~20年

所屬年代：第11王朝早期~第12王朝早期

　　這組忙碌的木工工作坊作品，仔細的刻畫出每位木工盡責工作的場景。居中的木工將木塊綁在支架上拉鋸，後方有一群人坐在火爐邊鍛造木雕所需的工具，旁邊有名木工以鎚子及鑿子敲打榫接木塊，其他的人則忙著打磨、鑲嵌。這組木工作坊原是安放在一個白色大箱內，以細繩和黏土封藏，箱內還放著斧、刀、鑿子、鑽子和鋸子等器具。

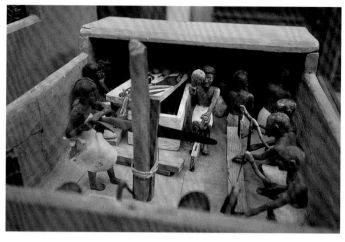

努比亞弓箭手和埃及持矛軍模型
Models of Nubian Archers and Egyptian Pikeman

材質：木

尺寸：努比亞弓箭手高55公分、寬72.3公分、長190.2公分，埃及持矛軍高59公分、寬62公分、長169.8公分

出土地點／年代：Asyut／1894年

所屬年代：第11王朝

　　這兩組軍隊發掘自麥沙提(Mesehti)王子墓，他處於政局紊亂、暴亂頻傳的世局，使得麥沙提王子去世後，都不忘雕刻兩組軍隊護衛他越過冥界。這兩組行進的軍隊各有40名士兵，皮膚黝黑的努比亞弓箭手穿著超短纏腰布，前垂布條飾有紅綠雙色的幾何圖案，持矛的埃及軍膚色較淺，手持盾牌及長矛，兩隊士兵高矮參差表現行軍時的動態。

河馬雕像
Statuette of a Hippopotamus

材質：藍瓷

尺寸：高11.5公分、長21.5公分

出土地點／年代：路克索尼羅河西岸
／1860年

所屬年代：第2中間期

　　肢體形逗趣的藍色河馬，身上畫著生長在尼羅河裡的水中植物，陪襯著可愛小鳥，這些花鳥和河馬的眼、嘴、耳都以明顯的黑色描畫。在古埃及時代，河馬並不受歡迎，牠既是邪惡之神賽特的化身，也常在現實中掀翻船隻，但在墓葬中，河馬象徵著富饒多產，因此，第11王朝至第16王朝常見以河馬工藝品做為陪葬品。

皇室家族石碑
Stela of Akhenaten and His Family

材質：上彩石灰岩

尺寸：高44公分、寬39公分

出土地點／年代：Tell Al-Amarna／1912年

所屬年代：第18王朝

　　掀起宗教革命的阿肯納頓(Akenaten)在這塊石碑中，展現了和皇室成員們的親密關係。阿肯納頓推崇的太陽神阿頓(Aten)在畫面中上端射下萬丈光芒，賜與皇室生命及富足，帶著藍冠的阿肯納頓和皇后娜芙蒂蒂(Queen Nefertiti)舒適的坐在軟墊凳上，大女兒Meritaten站在兩人之間和父親取樂，其他兩個小女兒站、坐在母親的腿上，一家親愛和樂的景象真實而感人。

小鱷魚木乃伊
Animal Mummies : Crocodile

尺寸：厚4.5公分、寬6.4公分、長37.5公分

出土地點／年代：路克索尼羅河西岸／1864年

所屬年代：羅馬統治時期

　　製作動物木乃伊在古埃及是相當普遍的情形，由於許多神祇都具有動物的化身，因而製成的動物木乃伊視同神祇，為喪葬不可缺少的陪葬品。這隻鱷魚木乃伊為鱷魚神索貝克(Sobek)的化身，象徵著尼羅河及富饒，這具木乃伊身上纏繞的亞麻布以明暗雙色交錯成幾何圖案，展現羅馬時期製作木乃伊不重防腐，反而重視外在裝飾的特點。

阿蒙霍特普四世雕像
Statue of Amenhotep IV

材質：砂岩

尺寸：全身雕像高239公分、半身像高185公分

出土地點╱年代：路克索卡納克╱1926年

所屬年代：第18王朝

不同於傳統法老王所展現的俊美健壯形象，阿蒙霍特普四世表現了窄臉、瘦頰、細眼、厚唇、長耳、窄肩、細腰、豐臀等特色，雌雄同體的特徵相當明顯，徹底顛覆了古埃及傳統美學，並留下了肥胖與優美、做作與寫實、誇張與具像、萎靡與振作、隱疾與秘聞永無休止的爭議，使阿蒙霍特普四世成為跨越古今的風雲人物。

阿肯納頓和家人浮雕
Relief Showing Akhenaten and His Family

材質：上彩石灰岩

尺寸：高53公分、寬48公分、厚8公分

出土地點╱年代：Tell Al-Amarna╱1891年

所屬年代：第18王朝

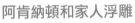

這塊石灰岩浮雕出土於皇室陵墓，混雜於一片碎片當中，學者們推測這塊石板可能是為阿肯納頓二女兒Maketaten所作，她在母親分娩時夭折。石板顯示阿肯納頓帶領著皇后娜芙蒂蒂向太陽神阿頓(Aten)敬奉蓮花，身後跟隨著大女兒Meritaten，她一手拿著叉鈴，一手牽著妹妹。

哈塞普蘇女王頭像
Limestone Head of Hatshepsut

材質：上彩石灰岩

尺寸：高61公分、寬55公分

出土地點╱年代：路克索尼羅河西岸哈塞普蘇靈殿╱1926年

所屬年代：第18王朝

這座頭像原位於尼羅河西岸哈塞普蘇靈殿(Temple of Hatshepsut)第3層柱廊外側，奪取王位的哈塞普蘇女王為了樹立權威，不僅以男裝示人，而且仿效其他法老王建造冥神歐西里斯(Osiris)姿勢的雕像。這位企圖心旺盛的女王頭戴紅白雙冠、假鬍鬚，採用男性膚色專用的紅磚色，刻意展現男性陽剛特質，但柔和的雙目和容顏，卻顯露了女性陰柔本質。

娜芙蒂蒂未完成頭像
Unfinished Head of Nefertiti

材質：石英岩

尺寸：高35.5公分

出土地點╱年代：Tell Al-Amarna╱1932年

所屬年代：第18王朝

直到目前為止，學者們對這位皇后的身世背景仍不甚了解，由她頻頻和法老王阿肯納頓雙雙出現在浮雕中，可知她擁有崇高的地位。這座頭像未完成的原因，據推測是工匠將雕像分成數個部位分批雕鑿而後拼合，也可能是工作坊的習作，雖然完成度不高，但已成功的展現皇后勻稱美麗的容顏，留與後世無限的遐想。

阿肯納頓與年輕女子雕像
Statue of Akhenaten with a Female Figure

材質：石灰岩

尺寸：高39.5公分、寬16公分、長21.5公分

出土地點╱年代：Tell Al-Amarna╱1912年

所屬年代：第18王朝

這件作品雖小，但表現出罕見的親暱舉止。頭戴藍冠、身穿短袖上衣的法老王坐在椅上，抱著大女兒Meritaten親吻(近來學者們推測此一女子很可能是阿肯納頓另一名妻子Kiya)，親密的舉動不僅推翻了宮廷正經嚴肅的對外形象，也為當時的藝術表現注入了革新的力量。

薩努塞一世之柱
Pillar of Senwosret I

材質：上彩石灰岩
尺寸：高434公分、寬51公分、長95公分
出土地點／年代：路克索卡納克阿蒙神殿／1903~04年
所屬年代：第12王朝

　　在1900年代早期，考古學家在卡納克阿蒙神殿(Temple of Amun at Karnak) 的第7塔門前的前庭挖掘出兩萬多件青銅像、石雕像及石碑，這座飾有法老王浮雕的立柱就是出土的文物之一。此立柱屬第12王朝的薩努塞一世(Senwosert I)，立柱的四面分別浮雕著法老王擁抱荷魯斯(Horus)、阿頓(Aten)、阿蒙(Amun)、卜塔(Ptah)四位神祇，狀至親暱的舉止展現法老王為人神一體的超凡身分。

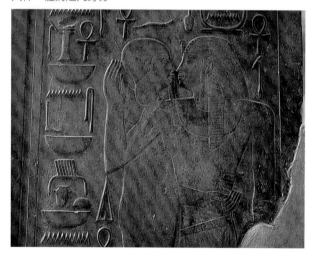

拉和闐與諾福蕾雕像
Statues of Rahotep and Nofret

材質：上彩石灰岩
尺寸：拉和闐高121公分、寬51公分、長69公分，諾福蕾高122公分、寬48.5公分、長70公分。
出土地點／年代：Maydum／1871年
所屬年代：第4王朝

這兩座原安置在墓室中的雕像造型精美，比例勻稱。體格健碩的拉和闐王子(Rahotep)身穿纏腰布，頸上繫著心型護身符，一旁的妻子諾福蕾(Nofret)頭戴假髮及裝飾花王冠，隱約露出真髮，頸上的項圈繁複多彩，長袍以寬肩帶繫住，兩人的膚色忠於傳統美學，男性為紅磚膚色，女性為略顯蒼白的乳黃色，雙眼分別鑲嵌石英及水晶作為眼白和瞳孔，嚴肅的表情和寫實的面容，顯露夫婦倆尊貴的地位與不可侵犯的威權。

侏儒塞尼伯全家雕像
Seneb the Dwarf and his Family

材質：上彩石灰岩
尺寸：高34公分、寬22.5公分、長25公分
出土地點／年代：吉薩／1926~27年
所屬年代：屬古王國時期，約第6王朝(一說是第5王朝)

　　早在第1王朝時期，埃及境內就出現了兩種類型的侏儒，一類為非洲赤道屬矮小人種的Pygmy部族，另一類為病變畸形的侏儒。侏儒外觀特殊，只能擔任照顧牲口、娛樂主人等工作，塞尼伯(Seneb)是突破侏儒外型限制獲得高位的第一人。這座由塞尼伯墓出土的全家福雕像，經過巧思設計，塞尼伯交握雙手、盤起短腿，跟前的一對裸身吮指的子女構成了視覺延長的錯覺，加上他的頭部及軀體是按常人的比例雕刻，使得觀者一眼看不出他矮小的體型，十分巧妙。

美杜姆的鵝壁畫 Panel of Meidum Geese

材質：上彩灰泥
尺寸：高27公分、寬172公分
出土地點／年代：Maydum／1871年
所屬年代：第4王朝

　　古埃及社會常見在灰泥牆上作畫，顏料取得容易，如紅色、黃色取自赭土白色取自石膏、黑色取自煤煙，其他如藍銅礦、綠松石、孔雀石等也都是顏料來源，這些天然礦物研磨成粉後與水調和，再加上蛋清作為黏合劑就可配色作畫。遺憾的是，這種蛋彩畫保存不易，這幅壁畫是極少數倖存的佳作，筆觸細膩，色彩鮮麗，是少見的寫實作品。

書記雕像 Seated Scribe

材質：上彩石灰岩
尺寸：高51公分、寬41公分、側面31公分
出土地點／年代：Saqqara／1893年
所屬年代：大約是西元前25世紀屬第5王朝早期

　　閱讀及書寫在古埃及是項特殊技藝，只有專業的書記、皇室的子女、掌權的祭司及地位崇高的官員具擁有這方面的能力。這座書記雕像延續傳統的盤膝坐姿，左手拿著展開的紙莎草紙卷、右手握著筆，雙眼凝視遠方像在沉思，鮮麗的眼線和鑲嵌的眼珠使雕像栩栩如生，頭上戴的假髮微微向後撥，露出面容和雙耳，展現了雕刻手法的突破。

孟卡拉三人組雕像群
A Triad of Menkaure

材質：硬砂岩
尺寸：3組分別高92.5公分、93公分、95.5公分
出土地點／年代：吉薩／1908年
所屬年代：第4王朝

　　居中的法老王身穿纏腰布、頭戴統治上埃及的白冠，由法老王所站的居中位置、王冠高度、左腳向前跨越的姿勢，強調法老王的地位遠高於身旁兩位神祇。位於法老王右側的哈特女神頂著牛角及太陽圓盤，站在左側的是上埃及各省擬人化的表徵，頂著護衛該省的守護神，兩位女神均穿著貼身的長袍，勻稱的身材展露無遺。

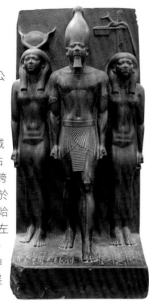

卡夫拉雕像 Statue of Khafra

材質：閃長岩
尺寸：高168公分、寬57公分、長96公分
出土地點／年代：吉薩／1860年
所屬年代：第4王朝

　　吉薩金字塔區中的卡夫拉金字塔無疑使卡夫拉王(Khafra)成為知名度最高的法老王，這座擁有四千五百年歷史的雕像以閃長岩雕成，法老王頭戴斑紋頭巾、飾假鬚，表情剛毅沉著，王座兩側前端雕飾兩座雄獅，側面交纏的紙莎草及蓮花象徵統一上、下埃及，鷹神荷魯斯(Horus)在法老王頭部後方展翅護衛，象徵王權及神權合而為一，也顯露法老王正是荷魯斯在世間的化身。

納麥爾色盤 Narmer Palette

材質：頁岩
尺寸：高64公分、寬42公分、厚2.5公分
出土地點／年代：Hierskonpolis／1894年
所屬年代：前王朝時期，約西元前3100年

　　這件色盤的正面浮雕分為3個部分，上端為法老王頭戴紅白雙王冠、手持權杖，查看被斬首的敵人，頂端兩側雕有哈特女神(Hathor)頭像，頭像間的符號是納麥爾的名字；位於中央部分的兩頭長頸交纏的野生動物象徵著反叛勢力終被順利收服，上下埃及得以統一；底端浮雕著法老王化身為一頭猛牛，攻克敵軍及碉堡。色盤的反面浮雕著戴著統治上埃及白冠的法老王斬殺敵人，整體畫面充分展現法老王結束亂局、一統埃及的豪情。

木頭祭司雕像
Wooden Statue of Ka-Aper

材質：希克莫木材
尺寸：高112公分
出土地點／年代：Saqqara／1860~70年
所屬年代：大約是西元前25世紀屬第5王朝早期

　　木材的可塑性優於石材，除卻臂膀可拼裝，立像的背部也無須支柱，但缺點是容易腐壞。這尊四千多年前的Ka-Aper祭司雕像，意外得保存良好，成功刻畫出祭司渾圓的臉型和發福的體型，表現出他享有富裕生活及崇高地位。最精采的雕飾在眼部，眼白鑲嵌石英、瞳仁採鉛玻璃、角膜為透明水晶、眼框以銅鑲框，做工精緻。

左塞爾雕像
Limestone Statue of Zoser

材質：上彩石灰岩
尺寸：高142公分、寬45.3公分、長95.5公分
出土地點／年代：Saqqara／1924~25年
所屬年代：第3王朝

　　這座雕像原安置於沙卡拉階梯金字塔北端的小聖壇內，是極少數歷經四千六百年依舊倖存的文物，極為珍貴。雕像以整塊石灰岩雕刻而成，左塞爾姿態莊嚴，雖然面容受損，但高聳的顴骨、渾厚的嘴唇、凹陷的雙眼，充分展現出法老王剛毅的神情。基座前端雕飾著眼鏡蛇及兀鷹，象徵統一上、下埃及，一側雕刻著法老王Zoser的名字。

木乃伊博物館
Mummification Museum

[揭開木乃伊的神秘面紗]

MAP

🚇 Corniche an-Nil, Luxor

木乃伊博物館位於尼羅河畔，是埃及少數的現代化博物館，所有的展品都與木乃伊有關。沿著展覽路線循序前進，可看見木乃伊的製作步驟，過程非常繁複，首先要先為屍體塗上香膏，接著一層層地裹上白色的布條，古埃及人相信死者會來到諸神面前，以秤心儀式決定死者是否能得永生或遭冥界怪獸 Ammut 吞食，透過古埃及人對木乃伊的描繪，可以瞭解到他們對於死亡的看法。

從太陽崇拜到冥世信仰，古埃及人由大自然的規律體驗生命循環的定律，他們敬畏死亡、期待重生，日昇日落的運行，讓他們深信所謂的死亡只是靈魂暫時離開軀體，他們必須為來世預作準備，將屍身製成木乃伊，以利靈魂重返軀體復活。

木乃伊的製作源自何時，目前並無定論，在第1王朝的墓地中，曾發現一截以亞麻布包裹的殘肢，或許可視為最早的「證物」。至於完整的屍身，應屬自沙卡拉階梯金字塔出土的左塞爾(Zoser)法老王。

木乃伊博物館創立於1997年，埃及建築師巴克利(Gamal Bakry)巧妙運用光線，將位於地下1樓的展覽廳營造成森冷的墓室，位於入口處的阿努比斯雕像迎接遊客，羊、貓、狒狒各種動物木乃伊及棺木一字排開，非常神奇，其中最特別的是鱷魚木乃伊，古時底比斯的尼羅河畔有許多鱷魚，古埃及人把鱷魚當神來崇拜，於是創造了鱷魚神索貝克，因此，這裡保存著許多鱷魚木乃伊。

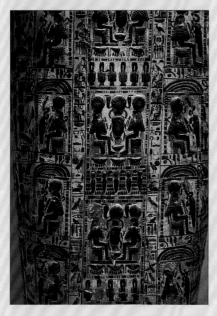

狒狒木乃伊

狒狒是智慧之神的化身，這隻放在小棺木中的狒狒於帝王谷出土。

貓木乃伊

貓為女神貝斯特(Bastet)的化身。

Ba-di-Amon
木乃伊棺木

馬薩哈第木乃伊

這尊木乃伊是第21王朝統帥軍隊的將領及祭司馬薩哈第(Maseharti)，其父就是篡奪法老王王位的大祭司皮涅杰姆一世(Pinedjem I)。

鱷魚木乃伊

鱷魚是掌管尼羅河氾濫的索貝克神(Sobek)的化身。

羊木乃伊棺木

羊是克奴姆(Khnum)的化身，這座羊木乃伊棺木覆蓋著貼有金箔的面具。

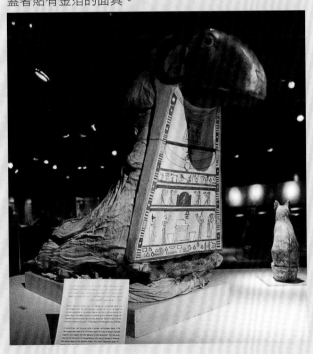

腦部剖面

由此可觀察到木乃伊的腦部曾以瀝青填充的痕跡。

聖翅

聖翅象徵著來世與重生，其洞孔的作用在於方便縫在木乃伊的裹屍布上。

木乃伊製作方式及葬儀

　　古埃及人製作木乃伊的技術當然並非一蹴可及，而是經過時間的累積才慢慢改進，最早期的處理方式相當粗糙，屍身未經有效的防腐處理，內臟也沒完全清除，因此，屍身幾乎都已腐爛無存。直到新王國時期之後，木乃伊的製作方法漸次成熟，同時留存了大量文獻，為後世揭開了木乃伊的神秘面紗。

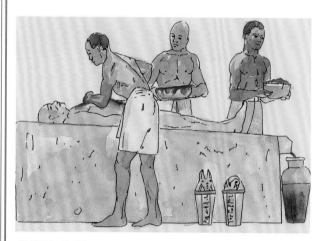

❶取出內臟

　　屍身送到專門處理木乃伊的工作坊，放置在設有排放屍血溝漕的石台上，先用鉤子自鼻腔鉤出腦漿，接著在體側開一切口，取出除心臟以外的內臟。取出後以椰棗酒、香料清洗內臟，含有14% 乙醇的椰棗酒可以發揮消毒的作用。接著將內臟浸入泡鹼約40天以脫去水分，然後塗抹一層香精，甚至再加塗一層樹脂，最後包裹放入內臟罐中。

❷內臟罐

　　儲存內臟的保存罐稱做「卡諾皮克罐 (Canopic jar)」，罐蓋最初使用的材質為青石，並無固定造型，第18王朝之後，採用荷魯斯4個兒子的造型，改由這4位神祇護佑死者臟器。

❸屍身的脫水處理

　　屍身去除內臟後，同樣須以椰棗酒、香料清洗、消毒，並浸入泡鹼脫水。泡鹼是種天然形成類似鹽的物質，富含碳酸鈉、氯化鈉和硫酸鈉，能迅速滲透屍身吸收水分。為了確保在40天內完成乾燥屍體的程序，有時會以浸透芳香樹脂膠的亞麻布包裹屍身，一來可加速吸取屍身組織的水分，二來可使屍體不致產生惡臭。

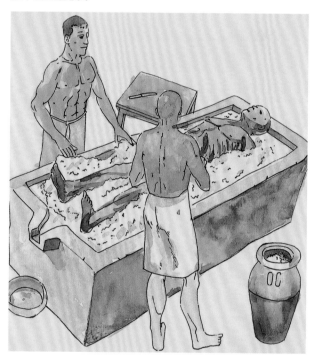

神名	外觀形象	守護的器官	守護的方位	呼應的神祇
Amset (Imsety) 艾姆榭特	人	肝	南方	Isis 艾西斯
Duamutef 多姆泰夫	狼	胃	東方	Neith 奈特
Hapy (Hapi) 哈比	猴	肺	北方	Nephthys 奈芙蒂斯
Qebesenuef (Qebehsenuf) 奎貝塞努夫	鷹	腸	西方	Serket 賽爾科特

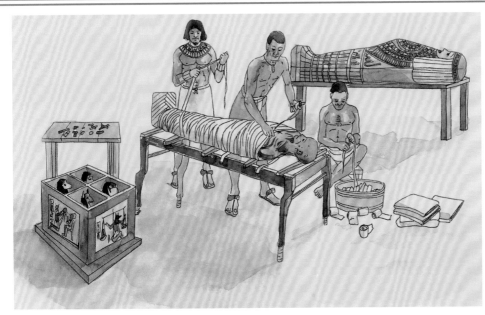

❹屍身的後續處理

屍身脫水之後，用浸泡過樹脂的亞麻布填塞腦腔，並以沒藥、肉桂、浸過樹脂的亞麻布填充胸腔，身側的切口以樹脂漿、蜂蠟密封後，覆蓋一塊薄金片或護身符，嘴、耳、鼻同樣以蜂蠟塗封，凹陷的眼框墊入亞麻布再闔上眼皮，恢復生前形象。

屍身的處理是層層塗上芳香的沒藥、珍貴油膏以及具防腐抗菌特效的雪松油，最後加塗一層融化的樹脂，以阻隔濕氣侵入屍身，然後以浸過樹脂的亞麻布條緊緊包裹屍身，並依次放入護身符。

❺護身符

護身符的式樣擷取自象形文字，種類相當多，目前能辨識的大約有荷魯斯之眼（Oudjat）、聖甲蟲（Scarab）、伊西斯結（Tyet）、節德柱（Djed）、生命之鑰「安卡」（Ânkh）、紙莎草柱、靈魂「巴」（Ba）、蛇頭、

雙指、雙羽等等275種，通常放置在木乃伊屍身和裹屍布之間，以保護死者通達冥界。如最常見的聖甲蟲是放置在心臟位置，因古埃及人深信心臟是思想的所在，而聖甲蟲可防止心臟在死者進行「秤心儀式」時，說出不利於主人的供詞，另外象徵永恆、穩定的節德柱則是放在胸膛或脖子部位。

❻開口儀式

耗時約70天，木乃伊製作宣告完成後，就為木乃伊佩戴珍貴的珠寶、面具，而後放入彩繪精美的人形棺中舉行葬禮，在棺木置入墓室之前，祭司會持木製彎鉤杖碰觸木乃伊的嘴部行「開口儀式」，以喚醒死者的意識及身體各部位的功能，讓死者復活重生。

❼秤心儀式

《死亡之書》（又名《亡靈書》）是死者重生復活、通往來世的「指南」，此書衍生自古王國金字塔文、中王國棺廓文，完整版共192章，書中記載著死者的亡靈由阿努比斯（Anubis）帶領進入冥界審問，高踞在天秤上的正義女神瑪特（Maat）將代表真理的羽毛和亡靈的心臟放在天秤的兩端，圖特（Thoth）在一旁紀錄裁決結果，亡靈一一對42位審判官自白生前可能犯下的罪行，如果所言不實，天秤失卻平衡，蹲踞在旁邊的鱷魚頭怪獸Ammut就會一口吞噬心臟、撕裂亡靈，使亡靈墜入深淵、不得重生，如果亡靈通過審判，就被帶領到冥神歐西里斯（Osiris）跟前，靜待復活的宣判。

埃及・路克索

路克索博物館
Luxor Museum

[展出重量級底比斯文物]

坐落在路克索神殿以北約1公里處,路克索博物館貌不驚人,但典藏著底比斯身為國都時期最具代表性的文物,見證往昔那段叱吒風雲的歲月。

這座外觀規矩整齊的博物館,出自埃及建築師哈金(Mahmoud al-Hakim)之手,主體建築面對尼羅河,正面門廊長55公尺、寬2.8公尺、高20公尺,周遭綠樹成蔭。該博物館開幕於1975年,展示橫跨古王國末期至伊斯蘭統治的馬穆魯克王朝期間出土於底比斯的文物,包括許多新王國時期的雕塑、陶器、珠寶,其中最吸引人的是石像雕塑,大多來自卡納克神殿。另外,還有部分發現自圖坦卡門之墓的船隻、燭台與兵器。

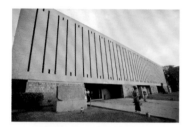

Corniche an-Nil, Luxor

敬奉鱷魚神索貝克石碑

1967年挖掘斯瓦希里・阿爾蒙特運河時同時還發掘出這塊石碑,上半部浮雕祭司皮亞(Pia)帶著兒子Iy-Hevnef敬奉鱷魚神索貝克,下半部雕著皮亞帶著兒子、母親Iya、妻子Tinet-Nebu敬奉鱷魚神,最底端的六列象形文字為祈禱文。

哈特女神牛頭雕像

這件精美的牛頭雕像出自圖坦卡門陵墓,為哈特(Hathor)女神的化身,她執掌愛與喜悅,也負責引領法老王的靈魂進入冥府。這件作品的主體為木雕,鑲嵌銅製牛角及天藍石眼睛,上部貼覆金箔,下部及基座則塗抹象徵冥府的黑色樹脂。

薩努塞三世頭像

這座以紅色花崗岩雕鑿的薩努塞三世 (Sesostris III / Senusret III)頭像屬第12王朝的作品,帶著紅白雙王冠的法老王面容嚴肅,執著的雙眼、深刻的皺紋、凹陷的臉頰、緊閉的雙唇,顯現這位法老王剛毅不屈的個性。

阿蒙霍特普三世與鱷魚神索貝克

這件雕像是1967年挖掘斯瓦希里・阿爾蒙特(Sawahil Armant)運河時發現的,戴著阿特夫(Atef)頭冠、人身鱷魚頭的索貝克(Sobek)神賜予法老王生命,年輕的法老王頭戴斑紋法老頭巾,他的帝號寫在背面的石板上。

阿蒙霍特普三世頭像

這件高達215公分的頭像，是1957年發掘自西岸阿蒙霍特普三世靈殿(今曼儂石像所在地)。圓潤的臉龐、細長的雙眼、豐厚的嘴唇展現了法老王高貴的儀表。

阿肯納頓頭像

推翻阿蒙神信仰，掀起宗教革命改尊太陽神阿頓的阿肯納頓，在埃及歷史上留下改革的一頁。這尊高141公分的頭像反映他實事求是的風格，一掃法老王一貫俊美雄壯的形象，還以長臉、瘦頰、斜眼、厚唇的真貌。

圖特摩斯三世浮雕

這件浮雕展現法老王穿戴王冠及假鬚的模樣，雖屬西元前1490~1436年的作品，色彩依舊鮮麗。

阿蒙霍特普四世壁畫

原位於卡納克神殿東方的阿蒙霍特普四世神殿已不復存在，後世挖掘出的碎塊超過4萬件，這面壁畫便是利用283塊碎石拼貼而成，畫面展現人民耕作、飼養牲口等日常生活情景。

圖特摩斯三世雕像

這座硬砂岩雕像作品雖有缺失，但仍展現動人的高超技藝。這位年輕的法老王頭戴斑紋頭巾、飾以假鬚，左腳向前跨步，雙手自然垂放於身側，手中握著代表威權的象徵物，腰帶中央鐫刻著名字，臉龐線條柔美，炯炯有神的雙眼襯著彎眉、高鼻和帶著笑意的雙唇，展現法老王保有永恆的青春。

哈布之子雕像

這尊黑色花崗岩雕像頭戴厚重的假髮，盤腿坐在基座上，左手拿著展開的莎草紙卷、右手握著筆，垂皺的腹部象徵著他出身富貴。這位哈布之子(Son of Habu)，就是阿蒙霍特普三世時期赫赫有名的建築師及皇室顧問。

葡萄榨汁機裝飾

這件小巧的雕飾刻著一名裸體男子斜身倚靠枕上，右手拿著酒杯、左手握著一串葡萄的姿態，在四周法老王雕像群的包圍下，顯得相當突出。

213

🏛 阿蒙霍特普三世與荷魯斯

這座僅高45.5公分的玄武岩雕像，為西元前1405~1367年的作品。法老王頭戴斑紋頭巾和紅白雙王冠、飾假鬚，右手握著彎鉤權杖，鷹神荷魯斯頭戴假髮及雙王冠，左手握著生命之鑰的安卡(Ânkh)，相互交臂環抱對方。

🏛 霍朗赫布與太陽神阿頓

這座閃長岩雕像顯示法老王霍朗赫布(Horemhab)跪在太陽神阿頓跟前，雙手敬奉球型器皿，法老王頭戴斑紋頭巾及紅白雙王冠、飾假鬚，穿著纏腰布及涼鞋，阿頓端坐在王位上，頭戴假髮及雙王冠，所飾的假鬚尾端微翹，右手掌心向下，左手握著生命之鑰的安卡。王座側面浮雕著捆綁蓮花及紙莎草的尼羅河神哈比(Hapy)，象徵統一上下埃及。

🏛 阿蒙霍特普三世雕像

1989年1月，當路克索神殿的研究工作還在持續之際，一批雕像意外的出土面世，其中包括了這尊高249公分的阿蒙霍特普三世雕像。這位被哈塞普蘇女王篡奪王位的年輕法老王，頭戴統一上下埃及的紅白雙王冠及假鬚，纏腰部前端飾有眼鏡蛇圖案，雙手握著卷形飾物，呈行進姿勢的雙腳穿著涼鞋，年輕的臉龐充滿自信，胸前的項圈和臂環印子顯示曾覆有金箔。

🏛 霍朗赫布與阿蒙神

這座同樣是自路克索神殿出土的雕像展現法老王霍朗赫布(Horemhab)站在阿蒙神前，前者頭戴斑紋頭巾、飾假鬚，右手握著彎鉤權杖，阿蒙神則坐在王座上，頭戴雙羽冠，飾尾端微翹的假鬚，右手碰觸法老王的頭飾、左手前伸碰觸法老王的臂膀，護衛著祂所鍾愛的法老王，並賜與法老王如太陽神般永恆不朽的生命。

🏛 無頭眼鏡蛇雕像

眼鏡蛇為古埃及皇室和下埃及的守護神，祂常出現在王冠及頭飾的前額部位，代表著法老王的統治威權。這座路克索神殿出土的眼鏡蛇雕像，展現蛇身豎直盤捲兩圈，神態威猛，基座雕刻著法老王塔哈卡(Taharqa)為阿蒙・拉與卡・穆特夫(Amun-Ra Ka-Mutef)神祇所鍾愛。

🏛 Iunyt女神雕像

這件精美的Iunyt女神雕像，是1989年隨阿蒙霍特普三世雕像出土的文物。坐在王座上的女神穿著合身長袍，顯露婀娜動人的身軀，長及胸前的披肩長髮襯托出姣美的容顏，彎眉、美目配上淺笑的唇，展現新王國完美無暇的雕刻技藝，無怪乎有人讚譽這尊雕像為「路克索的蒙娜麗莎」。

拿波里國立考古學博物館
Museo Archeologico Nazionale

［ 珍藏龐貝及艾爾科拉諾出土物 ］

📍 Piazza Museo 19, Napoli

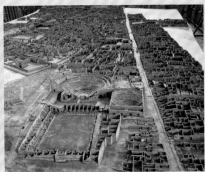

國立考古學博物館內最精彩的收藏是從龐貝以及艾爾科拉諾等挖掘出土的壁畫、古錢幣及日常工藝品，以及十六世紀時法爾內塞家族(Farnese)挖掘出的仿希臘式羅馬時代雕刻。

博物館原為騎兵營，之後成為拿波里大學，到18世紀波旁王朝Charles VII改為博物館。地面層(Piano Terra)展出收藏希臘羅馬雕像；夾層(Piano Ammezzato)多是龐貝出土的馬賽克壁畫和古代錢幣，此外，還有秘密展覽室(Gabinetto Segreto)展出古羅馬時期的春宮畫，以及希臘神話中生殖保護神Priapus為主題的工藝品；頂層(Primo Piano)大廳穹頂的巨型濕壁畫是義大利畫家 Pietro Bardellino 1781年的作品，描繪當時拿波里國王及皇后天神化的模樣，主要展出龐貝出土的濕壁畫、生活用品及龐貝古城的模型。

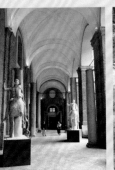

🏛 公牛像
Toro Farnese

同樣是西元前三世紀的巨作，描述希臘神話中，雙胞胎Amphion和Zethus為報復Thebes的皇后Dirce虐待他們的母親Antiope，將Dirce綁在公牛角上拖行處死。此雕像是由一大塊完整的大理石雕磨而成，栩栩如生。

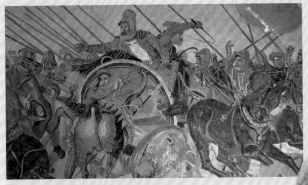

🏛 亞歷山大鑲嵌畫
Alexander Mosaic

巨型馬賽克拼貼使用大理石和有色琉璃混合鑲嵌，重現西元前333年伊蘇斯戰役(Battle of Issus)中，亞歷山大大帝和波斯國王大流士三世(Darius III)作戰的場景。

🏛 海克力士像
Ercole Farnese

1545年從羅馬遺跡卡拉卡拉浴場(Caracalla)出土的海克力士雕像, 是西元三世紀的大理石佳作，雕像高317公分，肌肉線條、髮絲及表情都非常細緻，海克力士倚著獵殺的尼米亞巨獅獅皮及形象象徵的橄欖木棒。

雅典國立考古博物館
National Archaeological Museum

[認識希臘古文明最生動的教材]

MAP WEB

📍 44 Patission Street, Athens

位於雅典的國立考古博物館，收藏了希臘所有古代遺跡的精華，特別是史前文明展覽廳中，展示著自邁錫尼遺跡中挖掘出土的各種寶藏，為希臘史前歷史空白的一頁，描繪出鮮明的輪廓。整個希臘文明的演替，反映在人像雕刻的形式風格上，沿參觀方向前進，可以看到數千年歷史演進的痕跡。

博物館中主要分為史前(Prehistoric Collection)、雕刻(Sculpture Collection)、青銅器(Bronze Collection)、花瓶與小藝術品(Vases and Minor Arts)、古埃及文物(Egyptian Collection)和古塞普勒斯文物(Cypriot Collection)共6大類，之後再依不同時代、地區或文明細分為更小的展覽廳。

史前文物分成展示希臘本土各地陶器的新石器時代(6800～3000BC)展覽廳，陳列愛琴海諸島等地發現的各種陶器、大理石雕像等西克拉迪文明(2000～1000BC)展覽廳，以及從伯羅奔尼薩半島挖掘出土的黃金製品、青銅器、象牙雕刻等等的邁錫尼時期(1600～1100BC)展覽廳。

雕像展覽廳於史前文物展覽廳旁環繞成圈，從中可以看出希臘人對於人體比例、美感的演替過程，從最早受到埃及文明的影響到後來羅馬時期的作品，另外比較有趣的銅器收藏室、埃及文物展覽廳以及首飾收藏，雖然範圍不大，但展出的物品都非常精緻。

位在2樓的提拉文明(Antiquities of Thera, 1600BC)展覽廳，同屬史前時代文物，主要展出從聖托里尼島南邊出土的阿克羅提尼古城遺跡，色彩鮮豔的壁畫，有助現代人了解當地西元前的生活型態。從這些史前文物當中，可以看到一個截然不同的古希臘文明，充滿幻想、神話，同時又因為融合其他文明的色彩而顯得多采多姿，是整個博物館的展覽品當中最讓人印象深刻的部分。

🏛 史前文明展覽廳
Prehistoric Collection

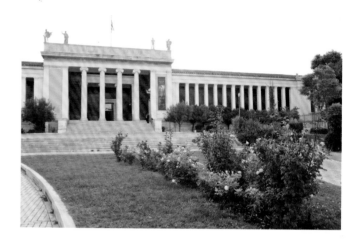

此時期的古希臘人已從游牧生活進入農耕生活型態，農業技術逐漸演進，也發展出豢養動物的方法，展出的陶器上的繪畫多為幾何圖案或波形紋，顏色以紅、黑兩色為主。人像有的以陶土捏塑，有的以大理石雕刻，大部分為女性。

西克拉迪文明展覽廳
Cycladic Collection

此展覽廳展示克利斯多‧曹塔斯(Christos Tsountas)從愛琴海上的西克拉德斯群島上挖掘出土的雕像、青銅器、陶器等,年代推斷為西元前三千年,可以大膽推斷當時的

居民善於漁獵、造船、航海,他們不但擁有高明的雕刻技術,並會切割大理石、鑄造青銅工具、武器,更令人印象深刻的是,從一些生動的雕像上得知,西克拉迪文明時期已經發展出各種樂器!

女性大理石像

這個巨大的雕像高約1.5公尺,從阿摩哥斯島(Amorgos)出土,特徵沒有尖銳的稜角、雙腿比例修長、膝蓋處微微張開、雙手交叉抱在前胸、左手在右手上方、手部雕刻平板、胸部微凸、面部成平滑的區面、中央有挺直狹窄的鼻樑突出等。

懷孕女性大理石像

這座雕像發現於錫洛斯島(Syros),特徵與上述的女性大理石像類似,但是肩膀較寬、手臂微張,頭部不是橢圓形而呈倒三角形,唯一與眾不同的地方是:在交叉的雙手下,有明顯突出的腹部,因此推斷,這是一尊懷孕婦女的雕像!

音樂家群像

兩座男子雕像非常稀有,發現於凱洛斯(Keros)小島,其中一位吹奏雙管的笛子,張開的雙腳彷彿隨音樂搖擺,動作活潑。另外一個坐在椅子上、手抱著豎琴,相當精緻,因為樂器、人、椅子的雕刻一氣呵成,不但考慮到比例平衡,還兼顧從各角度欣賞的美感!

提拉文明展覽廳
Antiquities of Thera

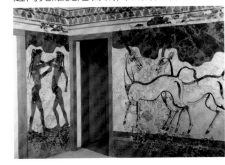

提拉文明(1600BC)展覽廳中陳列著色彩非常鮮豔的壁畫,以及描繪精細圖案的陶器,全是聖托里尼島南邊阿克羅提尼古城出土的遺物,證實史前時代愛琴海上除了克里特島上的米諾安文明,聖托里尼島也有一個經濟活動發達、生活富足的提拉文明。

漁夫壁畫

推測出現於西元前16世紀,從壁畫中,可以看到一位年輕健美的裸體男性,兩手各持一大串豐富的漁獲,從圖中可以推測當時已擁有優秀的捕魚技術,而海鮮料理應該是當時的主食(現在聖托里尼島上反而以羊、牛等肉類料理為主)。

拳擊少年

這幅壁畫非常有名,常常出現在名信片上,無論是動作或表情都非常鮮明活潑,是一幅經典之作。

邁錫尼時期展覽廳
Mycenaean Antiquities

藏品大部份是從邁錫尼城遺跡和墓穴中挖掘出土的，展示著金面具、金指環、金杯，裝飾黃金圖案的青銅匕首、牛頭、獅子頭造型的酒器、皇冠及各種黃金打造的飾品，顯示在西元前1600～1200年之間，邁錫尼文明擁有高度的工藝技術，完整的社會組織，發達的商業。最重要的是，從一些類似克里特島上的圖案、造型以及死者臉上覆蓋金面具的儀式(來自埃及)，證明邁錫尼文明與愛琴海，甚至遠至埃及，都有文化上的交流，這也說明了邁錫尼文明時期，希臘人已擁有高水準的航海技術。

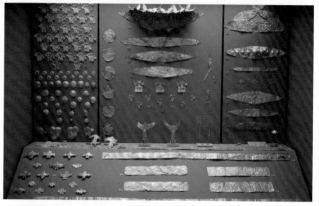

阿伽門農純金面具

邁錫尼時期展覽廳中有4張金面具，論雕工和保存的完整性，以「阿伽門農純金面具」最讓人讚嘆！從鬍鬚、鬢角、眉毛流動交錯的線條，可看出工匠技藝。當時邁錫尼人以死者的面貌打造黃金薄片面具，得以永久保存死者輪廓，這種概念源自於埃及，由此可知，早在西元前12世紀以前，邁錫尼與埃及已有文化交流！

青銅匕首

這把青銅鑄造的匕首發現自邁錫尼城一位男子墓，不但證明邁錫尼時期仍屬於青銅時代，同時也說明了當時金屬裝飾工藝已達巔峰。匕首兩側都有純金的圖案裝飾，一面敘述5位武士與雄獅搏鬥的場景，另一面描繪獅子追捕羚羊。

鴿子金杯

荷馬史詩裡曾有一段對金杯的描述：「杯子的每個把手上站著一隻金鴿子，彷彿在飲水，把手下方有兩條長柄支撐著……」自四號墓穴中出土的這只鴿子金杯竟和這段描述相似，讓人再度質疑荷馬描述的古希臘故事或許並非完全虛構。

獸頭酒器

在眾多金杯當中，最受注目的就是青銅打造的公牛頭酒器，其中高舉的尖角、鼻子、頭頂上的裝飾花紋為純金材質，兩種不同素材的結合，充滿平衡美感，另外一座獅頭造型酒器，則完全以黃金打造。這兩件華麗的酒器，反映當時邁錫尼王室的浮誇生活。

戰士出征陶器

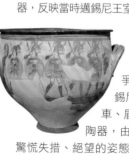

從邁錫尼城出土物中，有許多描述戰爭、狩獵的場景，從圖案中可認識關於邁錫尼時期人們使用的盔甲、頭盔、戰服、戰車、盾牌、各種兵器等的造型。這只戰士出征陶器，由戰士們臉上空虛的表情，一旁黑衣婦女驚慌失措、絕望的姿態，可以推想這是邁錫尼時期末期，將要被多利安蠻族毀滅之前的作品。

🏛 青銅器展示廳
Bronze Collection

這個區域展示了非常豐富的希臘古代青銅器收藏，除了幾件大型銅器塑像外，大部分是收藏在玻璃櫃裡小巧的裝飾品或生活用具，收集地點從伯羅奔尼薩半島、雅典到克里特島都有，其中最有趣的是一個擁有巨大男性性器官的妖精Satyr及宙斯像迷你版，樣式生動活潑，非常值得一看。

🏛 花瓶與小藝術品展覽廳
Vases and Minor Arts

這區以紅、黑、白等顏料彩繪的陶器，展現希臘人的生活型態，敘述漁獵、戰爭和各種神話故事，不但是一種藝術品的鑑賞，更可以藉由繪畫了解希臘的神話與歷史。這裡所蒐羅的陶器無論在數量或品質上，其它博物館都很難與之匹敵。

🏛 雕刻展覽廳
Sculpture Collection

展出從西元前8世紀到西元第5世紀的雕刻作品，超過一萬六千件，數量相當龐大，主要發掘自阿提卡地區、希臘中部、伯羅奔尼薩半島、愛琴海各島，部分來自希臘西部、馬其頓、塞普勒斯等地，其中許多都曾經是當年的風雲代表作。

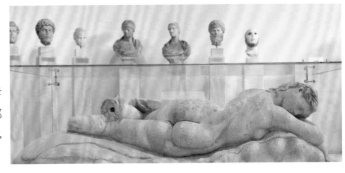

庫羅斯青年雕像

不同地方、不同時期的庫羅斯(Kouros)像，顯現雕刻技術的演進，如The Sounion Kouros(600BC)與Kouros(560～550BC) 差別明顯，前者頭部的比例過大，捲髮工整而死板，左右兩邊幾乎平行對稱，後者兩腳張開打破對稱，無論是肌肉的刻畫或臉部表情都比前者生動，看得出在人像雕刻研究上大有進展。

騎馬的少年

這座雕像是全館展示品中的傑作之一，推斷雕像完成的時期是西元前140年，軀體瘦弱的小孩乘坐在即將飛躍而起的馬背上，顯得非常生動，有趣的是，銅像發現地點竟然也在宙斯（或波賽頓）像發現的阿提米席翁海岬附近海域。

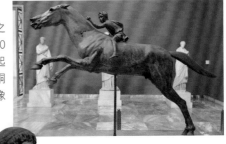

菲席克列伊亞像

這座立於墳墓上的雕像，完成於西元前550年～540年之間。裙子前的花紋、腳上的鞋子、手上戴的飾品都刻畫得非常清楚。從雕像手持物品放在胸前的姿態，可以感受到對死者逝去所引發的感傷，這類紀念死者的雕像在當時非常盛行。

宙斯（或波賽頓）

這座雕像是1928年從阿提米席翁海岬附近的海底撈起，完成時間約為西元前460年，究竟是萬神之父宙斯或海神波賽頓，沒有確切答案。這座高達2公尺巨型銅像體態優美，左手平伸、右手向後舉起，似乎拿起三叉長矛擲向前方，而在此優美姿態下竟可保持平衡，是雕塑技術上非常難得的進步。

狄阿多美諾斯

這座在狄洛斯島(Delos)上發現的狄阿多美諾斯(Diadoumenos)大理石雕像，被當時的人認為是男子最理想的體態。

希臘‧德爾菲

德爾菲考古博物館
Archaeological Museum of Delphi

［技藝精湛的雕刻傑作］

從德爾菲市區前往阿波羅聖域前，會先抵達德爾菲考古博物館，造型簡約、現代的它，最初由希臘政府和挖掘德爾菲遺跡的法國考古學校一同創立於1903年，今日的面貌是經過多次整合後的結果。

考古博物館中收藏的展品，以德爾菲遺跡中出土的文物為主，其中大致可分為兩大類：一為昔日當作供品的青銅像和大理石像，以及青銅器、珠寶和各類黏土器皿；另一則是裝飾神殿或寶庫等建築的帶狀雕刻、三角楣浮雕等等。

在時代上則區分為史前、幾何時期(Geimereric Period)、古樸時期(Archaic Period)、古典時期(Classic Period)、希臘化時期(Hellenistic Period)以及羅馬時期(Roman Period)，其中又以西元前7世紀~西元前6世紀德爾菲發展達到巔峰的古樸時期最具看頭，至於收藏德爾菲考古博物館鎮館之寶《馬車夫》青銅像和《舞者之柱》的古典時期，也不能錯過。

馬車夫
The Charioteer

這尊青銅雕像是博物館中最傑出的收藏之一，身著傳統高腰束帶馬車服飾Chiton的年輕男子，右手依舊拿著韁繩，他是馬車競賽中的冠軍，頭上戴著象徵勝利者的鍍銀緞帶，正在接受民眾的喝采。男子的臉部是這件作品最出色的地方，不同材質鑲嵌而成的眼珠與眼球搭配微張的嘴唇線條，表現出一種謙遜的神色。這尊年代回溯到西元前470年的作品，是當時在皮西亞慶典中贏得馬車賽冠軍的Polyzalos獻給阿波羅神的供品，事實上這件作品相當龐大，原本還有馬車與駿馬，不過其他部分已殘缺不堪。

舞者之柱
Column with the Dancers

舞者之柱原本是支撐某座巨大金屬三腳甕(Tripod)的底座，上方有3位少女的雕像，高度超過11公尺的它曾是阿波羅聖域中最引人注目的古蹟之一，整體以大理石雕刻而成，根據推測應該是西元前4世紀時希臘人奉獻的禮物之一。

🏛 大地肚臍
Omphalos

　　一塊象徵德爾菲為世界中心的石頭，複製曾經放置於阿波羅神殿中聖壇的原石，據測應為希臘話或羅馬時期的作品，上方裝飾著稱為Agrenon的網紋。

🏛 安提努斯像
Antinoos

安提努斯是羅馬皇帝哈德良的摯友，為了紀念悲劇中喪生的他，哈德良下令境內許多城市和聖域必須崇拜他，同時獻納了多座雕像加以紀念。這尊位於德爾菲的安提努斯像大約出現於西元130~138年間，微略側傾的臉龐，展現了淡淡卻令人動容的憂傷。

🏛 斯芬尼亞人寶庫的裝飾
Decorations of Treasury of Siphians

　　考古博物館中大量收藏了斯芬尼亞人寶庫的裝飾，包括三角楣上的雕刻與帶狀浮雕。北側帶狀浮雕敘述希臘眾神大勝巨人族，可以看見阿波羅和阿特米斯聯手出擊，以及赫拉跪踩在一位死亡戰士身上的場景，值得注意的是，浮雕中的希臘眾神都面對右方，那是希臘藝術文化中對於獲勝者的表現方式，而巨人族自然面對左方。東側浮雕則重現奧林匹克眾神觀賞特洛伊戰爭(Trojan War)的場景，浮雕左邊呈現的是神界，右邊則是戰爭場景。

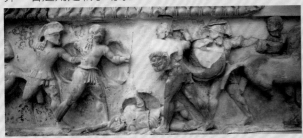

🏛 司芬克斯像
Sphinx

　　在希臘神話中角色混沌的司芬克斯，經常被當成聖域中的獻納供品或是葬禮紀念碑。這尊司芬克斯像原本聳立於一根位於加亞祭壇旁高11公尺的柱頭，是Naxian人西元前560年左右獻給德爾菲的供品，它龐大的體積象徵獻祭者的財富與顯赫。

🏛 阿果斯雙男子像
The Twins of Argos

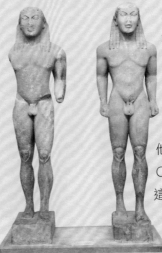

這兩尊高達2公尺的雕像，是西元前6世紀時的作品，出自阿果斯藝匠之手，部分學者認為他們是當地傳說中的雙胞胎英雄Cleobis和Biton，但也有人認為他們是宙斯的雙胞胎兒子Castor和Pollux，無論如何這組雕像都見證了即將進入古樸時期的藝術發展。

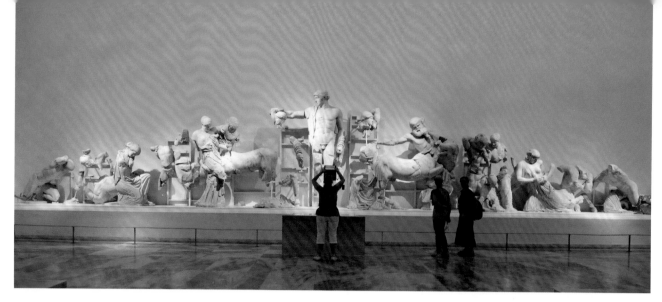

 希臘・奧林匹亞

奧林匹亞考古博物館
Archaeological Museum of Olympia

[細賞西元前精美雕刻工藝]

MAP

🏛 Ancient Olympia, T. K. 27 065, Olympia

奧林匹亞考古遺址的現場只剩下頹圮的建築，挖掘出土的文物，如今都收藏在考古博物館裡。總共12個展廳，陳列文物數量多且精美，記得預留足夠時間參觀。

博物館的鎮館之寶，是一尊在赫拉神殿中發現的荷米斯(Hermes of Praxiteles)的雕像，並且整座展間只陳列這尊雕像，四周總是圍滿參觀者，不難找到這件作品的所在位置。這是西元前4世紀希臘雕刻家普拉克西特利斯的代表作，體態完美的眾神信使荷米斯，手中正懷抱著還是嬰兒的酒神戴奧尼索斯(Dionysos)。

除此之外，比較著名的展品還包括位於第二展廳一尊可能是赫拉女神的頭像，第四展廳以強搶加尼米德(Ganymede)的宙斯為故事主題的赤陶作品，以及在宙斯神殿發現，出自Paeonios之手

的勝利女神像(Nike)，細緻雕刻很難想像是出自西元前5世紀的工藝。

最壯觀的展品是位在博物館中間的展廳，展示從宙斯神殿挖掘出土的三角楣飾，上方浮雕描繪了希臘神話裡佩羅普斯(Pelops)和歐諾瑪奧斯(Oenomaus)之間的戰車追逐，拉庇泰人(Lapiths)與半人馬(Centaurs)之間的打鬥，以及海克力士(Hercules)完成12件苦差的故事。

希臘‧羅德島羅德市

羅德考古博物館
Archaeological Museum of Rhodes

［建築本身就特異出色］

羅德考古博物館設立於15世紀的騎士軍團醫院舊址上，整座建築本身就是一件非常美麗的展示品。在它展出的眾多古物當中，又以「羅德島美神艾芙洛迪特」(Aphrodite of Rhodes)的大理石雕像最為知名，該作品完成於西元前1世紀。

在下一間展示廳中，則收藏另一座西元前4世紀雕刻的「達拉西亞美神艾芙洛迪特」(Aphrodite of Thalassia)像。希臘神話中的艾芙洛迪特，到了羅馬世界就變成眾所周知的維納斯，這兩座美神像都是敍述美神剛從海裡浮出的模樣，她們蹲跪在岸邊，雙手捧著柔軟的秀髮讓太陽曬乾，栩栩如生非常動人。

除美神雕像外，考古博物館裡還收藏著一尊太陽神Helios的頭像，該雕像在騎士團長宮殿旁、太陽神廟遺跡中發現。大量彩繪陶器也是考古博物館的重要收藏之一，它們年代大多回溯到西元前9到西元前5世紀之間。

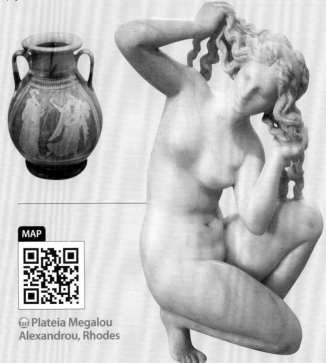

MAP

🏛 Plateia Megalou
Alexandrou, Rhodes

223

希臘‧克里特島伊拉克里翁

伊拉克里翁考古博物館
Heraklion Archeological Museum

[世界最古老的米諾安文明展品]

MAP WEB

🏛 Xanthoudidou & Hatzidaki str., Heraklion, Crete

這座博物館最珍貴之處，在於能欣賞到世界最古老的米諾安文明的展品。館內分二十多間展示室，象形文字陶板、公牛頭酒器、持蛇女神像以及黃金蜜蜂墜飾，都是該博物館不可錯過的珍寶。

🏛 象形文字陶板
Phaistos Disc

這個圓形陶板大約是西元前17世紀的產物，陶板的發現令考古學家非常興奮，如果能證實陶板上的刻文為一種古老文字的話，人類書寫的歷史可再往前推進一步。

🏛 公牛頭酒器
Bull's Head Rhyton

這尊公牛頭酒器由20公分高的黑色石頭雕刻而成，據推斷是西元前16世紀的作品。兩隻牛角以黃金打造，形成一個很漂亮的彎曲弧度，最精采的，是牛頭上的眼睛鑲嵌著水晶，令整座酒器栩栩如生。公牛角的標記，在克諾索斯遺跡裡四處可見，是米諾安文明最明顯的象徵，同時也為牛頭人身怪物的神話再添一筆神秘色彩。

🏛 持蛇女神像
Snake Goddess

持蛇女神像出土於克諾索斯遺跡，雕刻非常精細，成為考古博物館中最精采的展覽品之一，根據推測大約出現於西元前16世紀。在米諾安文明的記載中，蛇象徵生殖和繁衍，因此這座雕像可能與繁衍子孫有關。

🏛 黃金蜜蜂墜飾

博物館陳列許多精緻的珠寶飾品，其中許多以黃金打造而成，說明了米諾安王國工藝技術非常高超，製造大量精緻的飾品，促進海上貿易。這個黃金蜜蜂墜飾是最經典的代表作，蜜蜂身軀上細膩的紋路，連現代的的金屬工藝都望塵莫及，製造年代約可回溯到西元前17世紀。

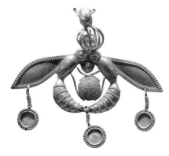

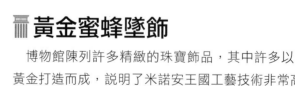

🏛 Rynek Główny 1, Kraków

波蘭・克拉科夫

克拉科夫市集廣場地下博物館
Podziemia Rynku

[以現代科技互動裝置呈現中世紀的生活文化]

克拉科夫市集廣場自2005年開始考古的挖掘工作，整個研究持續五年之後，對外開放展示。整個地下展覽大量運用現代科技，以互動方式呈現克拉科夫自中世紀的生活、文化及歷史，由中可發現當時克拉科夫就已經與其他歐洲城市之間有密切的往來交流。

克拉科夫市集廣場自13世紀以來就是居民們主要的公共區域，至今仍是如此，館內還拍攝了一段影片，呈現出中世紀市民生活的樣貌；此外也展示在此處出土的豐富古物，包括硬幣、理髮用具、斧頭、裝飾品、服飾、運輸工具等等，琳瑯滿目的用具讓人更認識這塊土地自古以來人們生活方式的各種演變。

而在此處出土的墓葬，除了保留原始墓穴模樣，還用現代科技根據骨頭形狀模擬出主人原來的面貌，其中一個出土的頭骨，更發現到當時曾有手術的痕跡。

博物館自開放以來，有趣的互動裝置非常受到親子喜愛，想了解古代人怎麼測量身高、體重的話，內部還有儀器讓旅客親自操作，並直接換算成如今的度量單位；最有趣的還有3D建築模型的展示，用特效呈現聖瑪麗教堂歷年來的演變。

土耳其·伊斯坦堡

伊斯坦堡考古博物館
İstanbul Arkeoloji Müzesi

【百萬件考古及文明演進的重要收藏】

MAP

WEB

📍 Cankurtaran Mahallesi, Fatih, İstanbul

身為拜占庭及鄂圖曼兩大強盛帝國的首都達兩千年，伊斯坦堡擁有考古及文明演進上的重要收藏，特別是小亞細亞及安納托利亞高原從史前到今日，一直是文明交會合流的焦點，豐富的文化資產也使得這座博物館的館藏超過上百萬件。

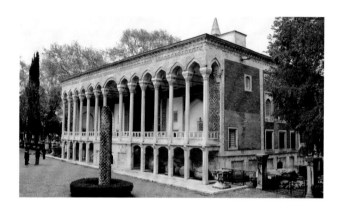

伊斯坦堡考古博物館的興建和19世紀一次重要的考古發現有很大的關係，一位牧羊人在古名為Sidon(即今日黎巴嫩境內Side)的皇家墓園掘井時，發現了多座石棺，於是當時的鄂圖曼皇家博物館(Ottoman Imperial Museum)館長Osman Hamdi Bey前往運回這批考古發現，並且在蘇丹的支持下蓋了考古博物館，石棺成了博物館的鎮館之寶，考古博物館因此也有「石棺博物館」(Museum of Sarcophagi)的稱號。

伊斯坦堡考古博物館主要分成主館考古博物館(Arkeoloji Müzesi)、古代東方博物館(Eski Şark Eserler Müzesi)、磁磚博物館(Çinili Köşk)三棟建築，主館又分為舊館與新館。要注意的是，由於考古博物館整修多年，隨著整建進度不同，可能遇部分廳室未開放或一些展品不在陳設之列。

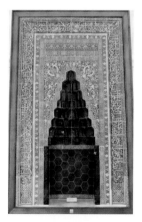

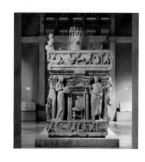

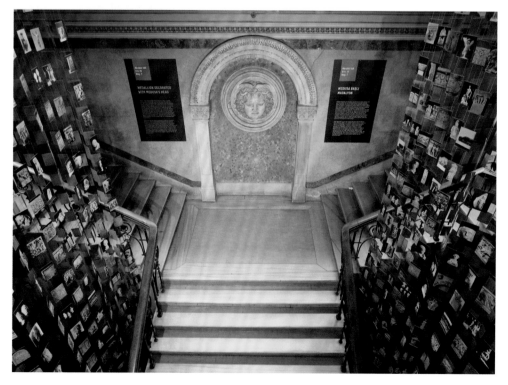

🏛 希臘化及羅馬時期雕塑
Sculptures of the Hellenistic and Roman Imperial Period

亞歷山大大帝立像 Alexander the Great

亞歷山大的表情充滿自信，微張的嘴在希臘化時代或貝爾加蒙風格中，是用在雕塑神的，可見作者將亞歷山大大帝比喻為太陽神阿波羅，賦予他神性。此雕像為西元前3世紀的作品，於伊茲米爾附近的Magnesia發現。

海神像Okyanus Heykeli

出土於以弗所，他就是希臘神話中著名的海神波賽頓。

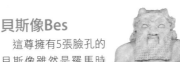

貝斯像Bes

這尊擁有5張臉孔的貝斯像雖然是羅馬時期的雕像，但卻是取自埃及神祇，形象醜陋，但性格和善，他是婦女分娩時的保護神和家庭的監護神。

阿波羅像 Apollo

阿波羅居然被雕成腰軟、臀線突出，而且腳的比例過短，完全不是熟悉的太陽神的陽剛氣質。這尊雕像所雕的涼鞋很華麗，符合以弗所一帶在西元2世紀時的富強。

少年雕像Ephebus

少年正靠在柱上休息，他斗篷披身，低著頭，重心在右腳，左腳則彎曲輕鬆地靠在右腳上，呈現出運動後神情疲態和充滿知性的少年內心世界。有人從小男孩強壯的右小腿判斷，小男孩可能是運動員，因此一般猜測這尊雕像原本應該是體育館的裝飾品。

女柱頭Caryatid

雅典巴特農神殿的女柱頭讓我們看到柱頭在建築上的支撐力，在Tralles地區也挖掘出女柱頭，看來比巴特農神殿的女柱頭粗一些，且兩腳著地，重心微微地放在右腳，和巴特農神殿的女柱頭重心全依在左腳不同。

提基女神雕像 Tyche

提基在羅馬時代代表的是「幸運女神」，從雕像上淡淡的色彩推斷，它原本應該是彩色的，雕像所展現的豐饒，應該是羅馬帝國顯示在政治及軍事上強盛的最佳代表。這尊雕像有2.6公尺高，女雕像繁複的頭飾、垂墜多折的衣袍，以及身後的水果籃，都是引人細看之處。

獅子雕像 Aslan Heykeli

這殘破的獅子雕像似乎平凡無奇，但來頭不小，這就是古代七大奇蹟之一哈里卡納蘇斯的莫索洛斯陵墓 (Mausoleum of Halicarnassus)的殘餘雕像，更完整的雕像目前都存放在大英博物館。

雅典娜大戰人頭蛇身巨怪 Relief of Gigantomachy

歐洲進入黑暗時期後，希臘及愛琴海人紛紛移民至以弗所等地，又因其位於貿易動線上，所以以弗所等地的希臘化風格又有一種華麗複雜的表現手法，雅典娜大戰人頭蛇身巨怪就是一個代表性的例子。

薩波頭像 Head of Sappho

這是羅馬時代人像的最佳範例，刻畫的是抒情女詩人薩波，她曾經寫關於愛神艾芙洛迪特 (Aphrodite)的讚美詩。

錫頓皇家古墓場與石棺
Royal Necropolis of Sidon & Sarcophagus

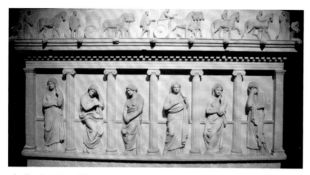

哀傷女子石棺 Sarcophagus of Mourning Women

　　石棺上雕的18名表情哀傷、姿態各異的女子,分別站在一座希臘愛奧尼克式神殿的柱子間,這種把整個石棺刻上神殿及石柱的裝飾,又稱為「柱型石棺」。考古博物館的立面就是仿照這個石棺上的神殿建造。

亞歷山大大帝石棺 Alexander Sarcophagus

　　大理石石棺上的雕刻,以描繪亞歷山大大帝大敗波斯的戰爭場面聞名,亞歷山大大帝頭戴獅頭頭盔騎在戰馬上,預備射出長矛,包頭巾的波斯士兵慘敗。科學上尚不能證實這具石棺是否屬亞歷山大大帝,從歷史的角度來看,可能性微乎其微。

呂西亞石棺 Lycia Sarcophagus

　　典型的呂西亞石棺,棺蓋特別高聳,上頭的浮雕包括一對獅身人面像以及半人馬圖案。

古代東方博物館
Eski Şark Eserler Müzesi

　　這裡所展示的除了部分美索不達米亞的考古收藏,例如尼布甲尼薩二世(Nebuchadnezzar II)時代的巴比倫城牆。對土耳其最具意義的就屬安納托利亞高原的考古珍藏了,特別是從西台帝國(Hittite)首都哈圖夏(Hattuşaş)出土的寶物,例如有別於埃及、具西台帝國風格的人面獅身像,以及世界歷史上最早的和平條約《卡迪栩條約》(Treaty of Kadesh),這是一塊黏土板,上頭撰刻著西元前1269年西台帝國和埃及法老王Ramesses II簽訂的條約。

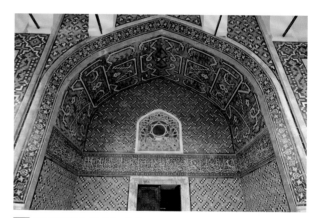

瓷磚博物館
Çinili Köşk

　　位於考古博物館建築群最裡頭的瓷磚博物館,建築物本身是1472年由蘇丹麥何密特二世下令興建的別館,為目前伊斯坦堡現存、由鄂圖曼所蓋最古老的非宗教性建築。過去這裡原本屬於托普卡匹皇宮的第一庭院,建築正面有非常精緻的瓷磚,博物館裡則收藏了塞爾柱、鄂圖曼早期的陶瓷、17至18世紀的伊茲尼瓷磚,以及收集自土耳其各地的古老陶瓷器。

土耳其・塞爾丘克

以弗所博物館
İzmir Efes Müzesi

［再現以弗所古城生動景象］

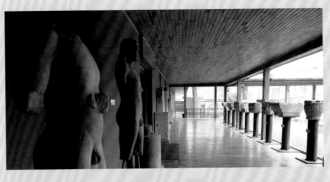

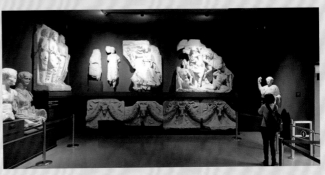

以弗所遺址中具有價值的考古文物，包括雕像、馬賽克鑲嵌畫、濕壁畫、錢幣，幾乎都收藏在這處博物館，創造出生動繁複的古城景象。

從以弗所移過來的雕像和浮雕值得細賞，包括哈德良(Hadrian)神殿門楣上的帶狀浮雕、羅馬皇帝圖密善(Domitian)如巨人般的雕像，以及奧古斯都(Augustus)雕像等，而以弗所的階梯屋(Terrace Houses)、醫藥學校(School of Medicine)，這裡也都有詳盡介紹。

館內還有一間展覽室專門介紹格鬥士(Gladiator)，看過電影《神鬼戰士》的人一定對這些在競技場裡與野獸搏鬥、供皇室貴族娛樂的場面不陌生，這裡就展出神鬼戰士的雕像。

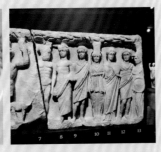

阿特米斯雕像
Artemis

鎮館之寶就是兩尊造型奇特的阿特米斯雕像。希臘神話裡，豐饒女神阿特米斯被塑造成貞潔的處女，屬原野女神，主宰狩獵事宜。祂是阿波羅的孿生兄妹，手持弓箭。在以弗所，阿特米斯被塑造成一個多乳頭的乳母形象，雕像上竟有一百多個乳房，其中有頭冠的是1世紀作品；另一尊則是西元125到175年之間的作品，今天塞爾丘克拿這雕像作為城市精神象徵。

愛神伊洛斯
Eros

愛神伊洛斯也就是一般人所熟知羅馬時期的愛神丘比特，博物館裡就有不少愛神的雕像，不能錯過的是一件伊洛斯騎在海豚上的青銅雕像，這是在以弗所圖拉真噴泉發現的，作品不大，但彌足珍貴。

MAP

🏛 Uğur Mumcu Sevgi Yolu Caddesi, Selçuk

229

安納托利亞文明博物館
Anadolu Medeniyetleri Müzesi

[收藏安納托利亞百萬年歷史]

🏛 Anadolu Medeniyetleri Müzesi, Ankara

這座博物館藏品多半以安納托利亞區域的古代歷史為主軸,重要性與伊斯坦堡考古博物館等量齊觀,一樓主展場完全呈現古代土耳其本土的意象。

博物館本身的建築是一座15世紀的有頂市集(Bedesten),屋頂上面有10個圓頂。從展廳右側進入,從舊石器時代、新石器時代、石器銅器並用時代、銅器時代、亞述帝國(Assyrian)、弗里吉亞(Phrygian)、烏拉爾圖(Urartian)、里底亞(Lydian),依著逆時鐘排列下來,其中曾經在安納托利亞歷史上扮演極重要角色的西台帝國(Hittite)文物,占據展廳正中心的主要空間,至於希臘羅馬時期的雕像則被安置在地下樓層。

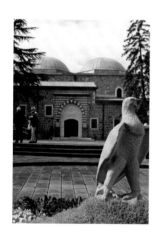

🏛 舊石器時代
Palaeolithic

主要展品出土自安塔利亞西北27公里的卡拉恩洞穴(Karain Cave),約西元前兩萬五千年的遺跡,當時的人們過著狩獵生活,留下許多石器和骨器。

🏛 新石器時代
Neolithic

人們開始在村落定居,種植作物,畜養牲畜,並製作貯藏和炊煮器皿。土耳其最重要的新石器時代考古遺址為位於孔亞(Konya)東南方50公里的恰塔霍育克(Çatalhöyük),目前已被列為世界遺產。代表性文物是一尊《坐在豹頭王座上的女神》的大地之母泥塑,年代約西元前5750年,女神有對大乳房,象徵多產,雙腿之間似乎有一個小男孩正要出生。此外,還有彩繪在牆上的《紅牛》壁畫,描繪狩獵情景,年代約為西元前六千年前。

🏛 石器銅器並用時代
Chalcolithic

從石器漸漸進入銅器的時代交替期,人們的房舍已經蓋在石頭基座上,並以曬乾的泥磚為建材,主要工藝品包括了精緻的陶器、繪有圖案的雕像,多數都是從哈吉拉(Hacılar)出土,地點接近帕慕卡雷(Pamukkale),因為出土多半是彩繪的陶器,也可以說是彩陶文化。

🏛 銅器時代
Bronze Age

多數土耳其銅器時代的工藝品發現於阿拉加霍育克(Alacahöyük)的墓穴裡，其工藝技術已臻完美，具宗教象徵意涵的各式太陽盤(Sun Disc)是矚目焦點，其中《三頭鹿太陽盤》也成了今天安卡拉的城市象徵，墓穴也發現了金、銀、合金、琥珀、瑪瑙、水晶等飾品。

🏛 亞述殖民貿易時期
Assyrian Trade Colonies

大約與安納托利亞早期銅器時代的同一時間，亞述商人來到安納托利亞進行貿易，同時帶來了他們從蘇美人學到的楔形文字，這也是安納托利亞歷史上最早出現的文字紀錄。

🏛 西台帝國
Hittite

曾經與埃及並駕齊驅，三千多年前在安納托利亞高原顯赫一時的西台帝國，其帝國遺物(主要從首都哈圖夏出土)以安納托利亞文明博物館的收藏最為完整，不但把中央的主力展區騰出來，更按照帝國不同時期陳列。西台帝國最著名的半獅半鷲獸、雷神浮雕、獅身人面像、獅子門等石雕作品，質量均佳。

🏛 弗里吉亞
Phrygian

弗里吉亞王國位於安納托利亞高原中西部，領土原本是西台帝國的一部分，西元前8世紀後半是國力最強盛的時候，其首都為戈爾第昂(Gordion)。展品中，最不可思議的是一件可折疊的木製桌子。

🏛 烏拉爾圖文化
Urartu

位於安納托利亞東部一帶，其文化成就主要表現在建築和冶金技術，建築包括了神殿、多柱式的宮殿、水壩、灌溉渠道、水塘、及道路等，留給後世的文物有象牙雕塑、銀針和銅針、寶石項鍊等。

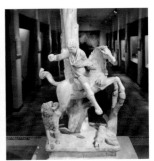

🏛 希臘羅馬時代
Greek & Roman Age

位於展廳的地下室，有地中海和愛琴海常見的大理石雕、銅雕、陶罐等，從這區的門往外走就是戶外庭院，擺放不少殘破的陶缸、陶罐和大理石柱。

231

安塔利亞博物館
Antalya Müzesi

[羅馬大理石雕像傑作聚集]

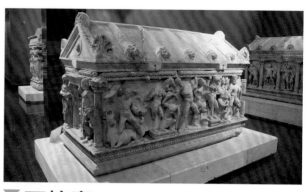

安塔利亞博物館依照年代分廳展示鄰近地區出土的雕像、石棺、陶器、聖畫像,展品質量均豐,堪稱除了伊斯坦堡考古博物館、安卡拉的安納托利亞博物館之外,最能傲視土耳其的博物館。

🏛 石棺廳
The Hall of Sarcophagus

石棺廳裡的石棺也都是佩爾格出土物,其中以《夫妻石棺》以及《海克力士石棺》最為驚人,石棺浮雕上生動雕刻著海克力士完成國王交付的12件苦差,升格為神的故事,樣式屬於「小亞細亞柱式」石棺。此外,不妨搜尋角落一座不起眼的小石棺,那是為小狗所打造的石棺。

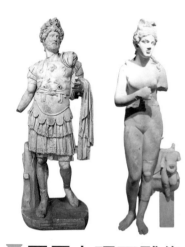

🏛 羅馬大理石雕像
Roman Marble Sculpture

館內所展示的幾乎都是出土自佩爾格(Perge)、西元2世紀的羅馬大理石雕像,也是整座博物館的精華所在。其中《舞者》(Dancer)及《荷米斯》(Hermes)是矚目的焦點,不論雕工還是體態的平衡,都是羅馬時期的上乘之作。除此之外,亞歷山大帝、羅馬皇帝哈德良(Hardian)、圖拉真(Trajan)、眾神之王宙斯(Zeus)、眾神之后赫拉(Hera)、太陽神阿波羅(Apollo)、智慧女神雅典娜(Athena)、愛神阿芙洛迪特(Aphrodite)、豐饒女神阿特米斯(Artemis)、命運之神提基(Tykhe)等,希臘羅馬重要神祇幾乎全數到位。

2011年,美國波士頓美術館把同樣出土自佩爾格的《休息中的海克力士》上半身歸還給土耳其,讓原本斷裂成兩截的雕像得以合體。

🏛 基督聖物室
Christian Artworks

聖物室裡陳列著拜占庭早期留下來的黃金畫作、銀器等,最名貴的展品屬「聖誕老人」聖尼古拉(St Nicholas)的骨骸,西元11世紀,位於德姆雷(Demre)聖尼古拉教堂裡的石棺被義大利人敲開後,仍有幾片骸骨、牙齒遺留下來,展示在聖物室裡。

MAP　WEB

📍 Konyaaltı Caddesi No.88, Antalya

札格拉布考古博物館
Archeological Museum

[館藏價值為克羅埃西亞之最]

MAP WEB

🏛 Trg Nikole Šubića Zrinskog 19, Zagreb

館藏高達四十萬件，主要分為史前、埃及、希臘羅馬、古代與中世紀歐洲、錢幣收藏等主題，其中錢幣收藏達二十六萬件，在歐洲可謂名列前茅。史前館收藏的《鴿子祭器》和埃及館收藏的《札格拉布木乃伊》均為鎮館之寶；希臘館以手繪陶器最具可看性，羅馬館則收藏羅馬帝國時期的雕塑、浮雕、碑銘，主要是從達爾馬齊亞中部的沙隆納(Salona)遺址挖掘出的古物。博物館後面有一座庭園，陳設了許多羅馬時代留下來的石雕殘骸。

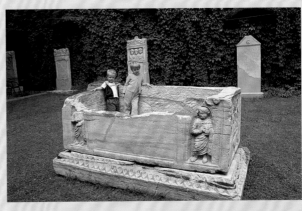

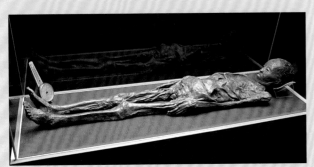

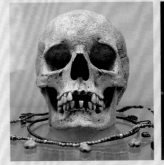
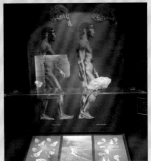

🏛 札格拉布木乃伊與伊特魯利亞的亞麻書
The Zagreb Mummy & Etruscan Linen Book

　　這是一具女性的埃及木乃伊，肌肉、毛髮很完整，年代可推溯到西元前4世紀，根據陪葬的紙莎草書記載，她名叫Nesi-hensu，是埃及底比斯(Thebes)一位占卜師的妻子。19世紀中葉，一位克羅埃西亞貴族從埃及帶回作為私人收藏，後來捐贈給克羅埃西亞國家博物館。

　　真正在考古學上具高度價值的是被當成裹屍布的一本亞麻書，整本書是以伊特魯利亞文(Etruscan)所寫，整本書展開有340公分，共1,200個字，是目前全世界保存最完整的一本伊特魯利亞文字書籍，文字的意義仍在破解中。

🏛 鴿子祭器
Vučedol Dove

　　這只鴿子形狀的祭祀用器皿，是克羅埃西亞最珍貴的國寶，不僅為象徵克羅埃西亞的圖騰，也被印製在20元的克羅埃西亞紙幣上。整支器皿高19.5公分，據推測應該屬於西元前三千年的銅器時代，儘管材質粗糙，仍十足代表前伊利亞文明(Illyrian，亞得里亞海東岸沿海和山區的古代稱呼)的精緻工藝技術。

峴港占婆雕刻博物館
Bảo Tàng Điêu Khắc Chăm Đà Nẵng

[消失的古國藝術殿堂]

🏛 Số 02, đường 2 tháng 9, thành phố Đà Nẵng

白 1915年，法國遠東學院(Ecole Française d'Extreme Orient)便開始進行占婆雕刻的收集工作，這些文物於1936年起才由越南政府成立博物館管理。博物館呈ㄇ字型，為半露天開放式，陳列的方式是依占婆文化的重要遺址分成4區。

🏛 美山館
Mỹ Sơn

美山位於峴港西南方60公里處，是目前所知最早也最大型的占婆宗教中心。館內最重要的文物是一座刻有修行隱士生活的大型林迦 (Linga)，另一重要作品是原位於美山E1區的三角楣，刻繪了印度毗濕奴神(Vishnu)躺在蛇神形成的床上，肚臍長出一株蓮花，蓮花裡長出了梵天大神(Brahma)，接著創造了宇宙萬物。

🏛 東陽館
Đông Dương

位於峴港南方約70公里的東陽，9世紀時一度成為占族的首都。東陽的文物包括許多石雕人像，表情極為誇張，例如高2.18公尺、豐唇大鼻的守護神(Dvarapalas)，腳踏怪獸，表情猙獰。

🏛 茶蕎館
Trà Kiệu

位於峴港南方約50公里處的茶蕎，已被證實是占婆文獻裡記載的獅城(Simhapura)，重要館藏有「黑天林迦」和大跳毀滅之舞的濕婆神，黑天(Krisiha)是毗濕奴神的化身之一，而跳舞的濕婆打開額頭上平時閉合的第三隻眼，目光所及產生烈焰摧毀萬物，破壞後萬物再重生一次。

🏛 拾滿／平定館
Tháp Mắm / Bình Định

拾滿／平定時期約12世紀末到13世紀初，館中鳥神Garuda吃蛇的雕刻是這時期常見的圖騰，雕刻形式與吳哥形式不同，反而比較接近爪哇樣式：鳥喙較圓，而且有豐滿的乳房；吳哥的鳥喙較為尖長。

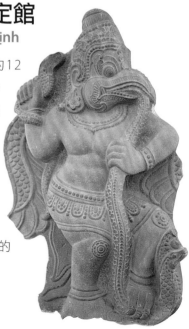

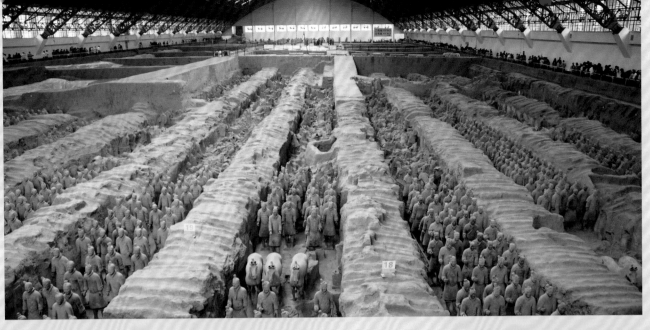

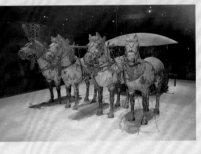

中國·陝西西安

秦始皇兵馬俑博物館

[深埋兩千多年的地下堅銳部隊重現天日]

MAP　WEB

🏛 中國陝西省西安市臨潼區西陽村

1987年，聯合國教科文組織將秦陵兵馬俑列入了世界遺產，秦始皇陵墓工程前後歷時38年，徵用七十萬民工打造阿房宮和陵園，陵區面積超乎想像，高聳的陵塚、巨碩的寢殿雄踞於陵園南北側，震驚寰宇的陪葬兵馬俑坑，就位在距陵塚1.5公里處。

自兵馬俑出土後，陝西省組織考古隊勘查挖掘，自3處兵馬俑坑中掘出兩千多件陶俑、陶馬及四千多件兵器，預估還埋藏著驚人的數量待陸續出土。

1979年10月，秦始皇兵馬俑博物館成立，館區分建一、二、三號兵馬俑坑展覽大廳、銅馬車展覽廳、出土兵器陳列室及環幕電影放映廳。其中一號坑是戰車、步兵混編的主力軍陣，軍容嚴整，造型各異，展現秦軍兵陣及卓越工藝。

二號坑由4個小陣組合成一曲尺形大陣，戰車、騎兵、弩兵混編，進可攻、退可守，體現秦軍無懈可擊的軍事編制。三號坑依出土武士俑排列方式，推斷為統帥所在的指揮中心：「軍幕」，因未遭火焚，陶俑出土時保留原敷彩繪，可惜考古隊不具保存技術，任由武士俑身上彩繪全數剝落殆盡。

這批地下堅銳部隊，軍陣嚴整，塑像工藝超群，兵器異乎尋常的鋒利，20世紀才研發的鉻化防鏽技術，秦人在兩千多年前已經熟用。秦人超越今人智慧的謎，還留在兵馬俑坑裡待解。

235

美國・洛杉磯

洛杉磯蓋提別墅
The Getty Villa

[專門收藏古希臘羅馬與伊特魯里亞文化古物]

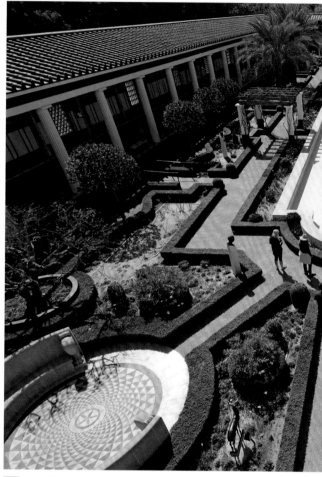

保羅蓋提在經營產業之餘，也是位藝術收藏愛好者，早在1954年便開了間藝廊用以展示藏品。後因藝廊空間不敷使用，蓋提決定蓋一間真正的博物館，可惜蓋提別墅於1976年完工後，蓋提沒能親自驗收，即在兩年後逝世。

此處專門收藏古希臘、古羅馬與伊特魯里亞文化的古物，年代橫跨西元前6500年至西元後400年，著名館藏不計其數，包括「蘭斯當的海克力士」、「獲勝的青年」(Victorious Youth)，後者被早期學者認定出自偉大的希臘雕刻家留西波斯(Lysippos)之手。其他如刻有阿基里斯生活場景的石棺、古希臘雅典運動會的獎盃、距今有四千多年歷史的基克拉澤斯文明(Cycladic)雕像等，也都值得一看。

🏛 水榭中庭

別墅最有名的景致，是中央有著狹長水池的列柱廊中庭，中庭裡佈置許多羅馬雕像，附近還有一座香草花園。

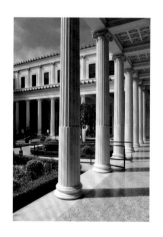

🏛 希臘式劇場

門口處的希臘式劇場可容四百多位觀眾，常有夜間表演演出。

MAP WEB

📍 17985 Pacific Coast Highway, Pacific Palisades, CA, 90272

基克拉澤斯文明雕像

距今四千多年的基克拉澤斯文明(Cycladic)雕像也值得一看。

古希臘獎盃

這可不是花瓶，這是古希臘雅典運動會的獎盃！

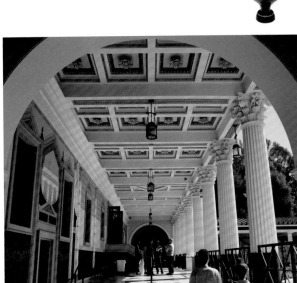

蘭斯當的海克力士
Lansdowne Heracles

「蘭斯當的海克力士」被視為羅馬時代仿製古希臘塑像的代表性作品，是這裡的鎮館之寶。

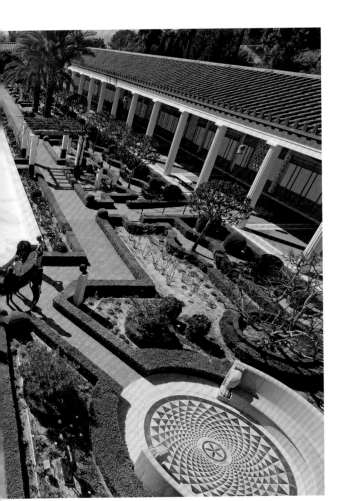

馬賽克裝飾

羅馬帝國時代的馬賽克裝飾，大約是西元150~200年的作品。

仿建凱撒岳父的宅邸

博物館本身是仿建古羅馬的帕比里別墅(Villa dei Papiri)，那是凱撒岳父的宅邸，與龐貝城一同毀於維蘇威火山。

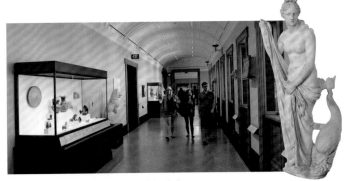

古希臘羅馬收藏

這裡的古希臘羅馬收藏，在世界上首屈一指。

237

加拿大皇家泰瑞爾古生物博物館
Royal Tyrrell Museum

［全國唯一專門研究恐龍化石的博物館］

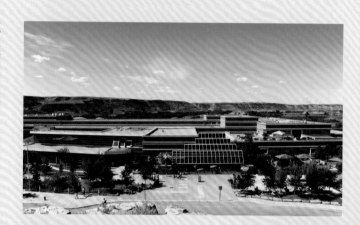

1884年，地質學家約瑟夫泰瑞爾在紅鹿河谷的惡地形中發現了亞伯達龍(Albertosaurus)的化石遺骸，後來在這一帶又有不少恐龍化石出土，使亞伯達省儼然成了世界研究上古爬蟲類的重鎮。

1980年代起，政府當局將所發現的數百具恐龍化石移到此處，並於1985年設立博物館。這裡不但可以看到三十五種以上的恐龍骨骸化石，同時更是全球規模最大、件數最多的恐龍骨骸展示中心，因此每年都吸引了超過上百萬的遊客。

博物館的館藏豐富多元，生動有趣的科技聲光效果，向所有恐龍迷們熱情問好！同時館方也藉由高科技的電腦多媒體模擬與動態展出，讓人彷彿搭乘時光機器回到45億年前的地球，穿梭於進化演變的歷史中，從最初地球的形成到生物的誕生，以及恐龍和哺乳類動物的出現，一直演變到今日的世界等，均有非常詳盡的介紹。

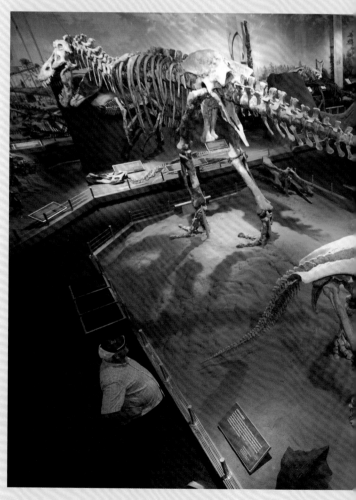

館方每年夏天會精心規劃各種恐龍1日遊或半日遊行程，包括徒步健行、遊覽惡地化石地床，甚至還有營隊活動，讓遊客能夠藉由探索惡地中動植物生態的過程，更加珍惜這片人類居住的土地，以及思考如何保育美好的大自然。

踏進這片惡地形中，第一印象可能會以為這裡灰濛濛地毫無生氣，其實仔細一看，這兒有火山或冰河等時期所遺留下來的礦石，包括石灰岩、泥土、砂土、冰河石等，各種顏色的土石散布在這個區域，真是美不勝收；夏季期間，惡地仙人掌開出顏色鮮豔的美麗花朵，獨特造型的花卉植物和岩石景觀，交織成為五彩繽紛的世界。

MAP

WEB

Royal Tyrrell Museum,
Drumheller, Alberta

考古博物館

加拿大皇家泰瑞爾古生物博物館
加拿大・德蘭赫勒

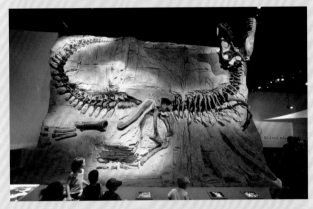

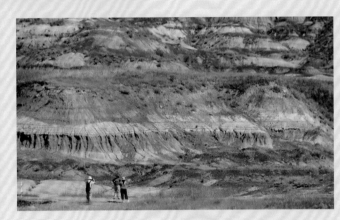

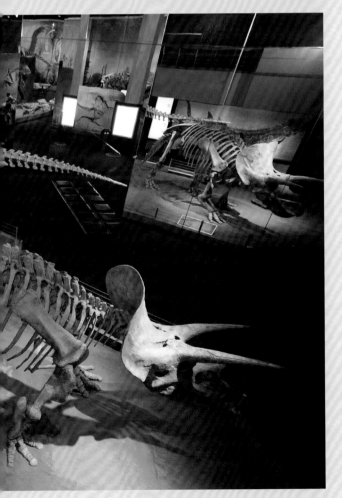

世界第一大恐龍

　　來到德蘭赫勒遊客中心，一定會對矗立於戶外的恐龍模型讚嘆不已，可別小看這隻恐龍，牠可是世界最大的鋼架中空恐龍模型，高度有25公尺，重達66,000公斤，據說比真正的暴龍大上4倍！除了仰之彌高的外觀尺寸，遊客還能走進其內一探究竟，通過足以容納12個人的恐龍大嘴巴，沿著恐龍肚子裡的106階樓梯攀爬而上，可登高鳥瞰小鎮市容及其外圍的惡地形風光。

科學博物館

科學博物館展示宇宙、航空各種成就，呈現科學發展
的成果、全球最新科技、原生生態系等供大眾探索。
本單元收錄展示阿波羅10號指揮艙的英國倫敦科學博
物館、證實曾與台灣合作發射TATYANA-II衛星的俄羅
斯莫斯科太空博物館、展示數百架飛行器的美國西雅
圖航空博物館等。

紐約科學館
無畏號海空暨太空博物館
加州科學院
舊金山探索博物館
奧勒崗科學工業博物館
西雅圖航空博物館

美國

倫敦科學博物館

英國

德國

德意志博物館

俄羅斯

莫斯科太空博物館

倫敦科學博物館
Science Museum

[完整呈現累積數世紀的科學發展成果]

科學博物館以大量的硬體展示，忠實呈現數個世紀以來的科學發展成果，尤其英國是全球工業革命的濫觴，因此無論從早期的蒸汽引擎到最新近的太空工業科技，盡顯各種科學奇蹟。

科學博物館館內主要分為「科學」(Science)、「醫學」(Medicine)、「資訊與通訊技術」(ICT)和「工程技術」(Engineering Technologies) 等四大類，其中最值得參觀的，包括以陸地運輸與太空探險為主的展區，各色引擎、火車頭、車輛等一字排開，讓觀賞者自覺渺小。

另一處不可錯過的展覽區是「歡迎翼」(Welcome Wing)，除了震撼力、臨場感十足的IMAX電影院、體驗登上太空船的Simex Simulator，也可坐在充滿科技感的餐飲區體驗未來世界。

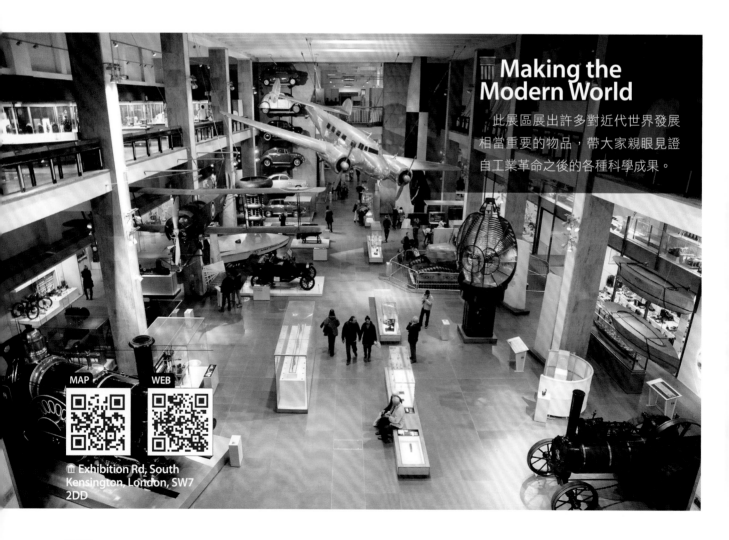

Making the Modern World

此展區展出許多對近代世界發展相當重要的物品，帶大家親眼見證自工業革命之後的各種科學成果。

MAP　　WEB

🏛 Exhibition Rd, South Kensington, London, SW7 2DD

🏛 探索太空
Exploring Space

此展區對於太空科學的發展與研究、火箭的設計和運行方式,甚至導彈的演進等,都有詳盡的導覽。

🏛 火箭號
The Rocket

史蒂文生(Stephenson)在1829年完成的「火箭號」蒸汽火車頭,奠定了蒸汽火車運輸的發展基礎,史蒂文生也被認為是蒸汽火車之父。

🏛 阿波羅10號
Apollo 10

曾上過太空的阿波羅10號指揮艙,是館內最重要的藏品之一。

🏛 飛行區

位於3樓的飛行區能完全滿足人類的想像空間,不論是早期的熱氣球、滑翔翼複製品,或是現代各種噴射機都有,爬上高架空橋可以近距離觀賞一輛輛高懸於天花板上的飛機和引擎,令人眼界大開。進入飛行實驗室,還有模擬駕駛艙可親自操作。

俄羅斯・莫斯科

莫斯科太空博物館
Cosmonautics Museum

[見證台灣與俄羅斯合作發射衛星]

111 Prospekt Mira, VDNKh subway station, Moscow

冷戰時期蘇聯的太空成就史無前例，1957年，發射人類史上第一顆人造衛星史波尼克一號(Sputnik I)；1961年，出現第一位進入太空的人類加加林(Yuri Gagarin)，雖然日後美國急起直追登陸月球，並在許多實際應用層面上取得了更大的成果，但那五十多年前的壯舉仍是俄羅斯人永遠的驕傲。

在國民經濟成就展覽場之外，有座直上雲霄高達100公尺的紀念碑，造形為發射的火箭，就是紀念當年史波尼克一號的成功發射，紀念碑底下就是太空博物館，一走進去，加加林如救世主造形的銅像展開雙臂迎面而來，館內展示著各式各樣俄羅斯太空探險的光輝成績，衛星、太空艙、太空衣、太空食物、太空狗……甚至還能發現中華民國的國旗藏在博物館一角，原來台灣與俄羅斯曾在2009年合作發射一枚TATYANA-II衛星呢！

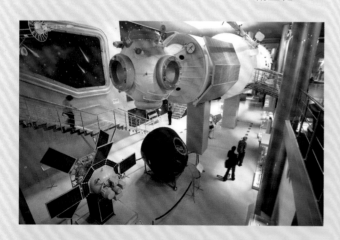

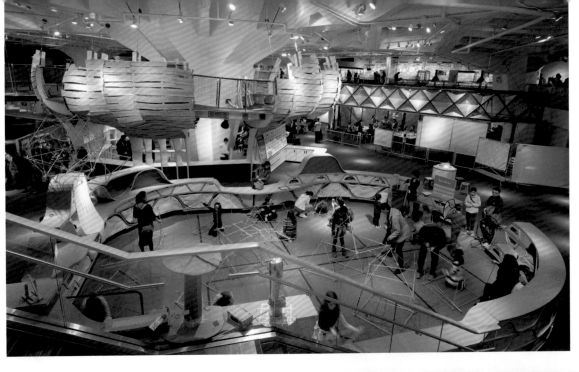

美國・紐約
紐約科學館
New York Hall of Science

[以互動式遊戲認識科學原理]

1964 年的世界博覽會留給法拉盛草原可樂娜公園的，並不只有Unishere而已，還有這間紐約科學館。

紐約科學館以「設計、操作、玩樂」為其理念，這裡沒有單調的圖文模型，充滿了引人躍躍欲試的互動式科學遊戲，不論是小孩還是大人，都能在豐富有趣的遊戲或競賽中，重新認識運行在生活周遭的科學原理，例如聲波的傳送、光影的捕捉、位相幾何學等，皆可親自動手體驗，就連複雜的牛頓定律公式，也在簡單的遊戲中讓人輕易了解。

其中最有趣的是位於2樓大展廳中的「連結的世界」(Connected World)，這是面接近360度的全景互動式屏幕，屏幕上共有叢林、沙漠、溼地、山岳、河谷與平原等6種環境，每個環境都有各自的動植物生態，而其共同水源則是屏幕中央高達11公尺多的瀑布。在遊戲當中，屏幕會感應遊客的手勢與動作幻化出不同結果，玩家的每個決定會產生不同的影響，要如何保持各生態體系間的平衡，需要動點腦筋。

MAP **WEB**

📍 47-01 111th St, Corona, New York

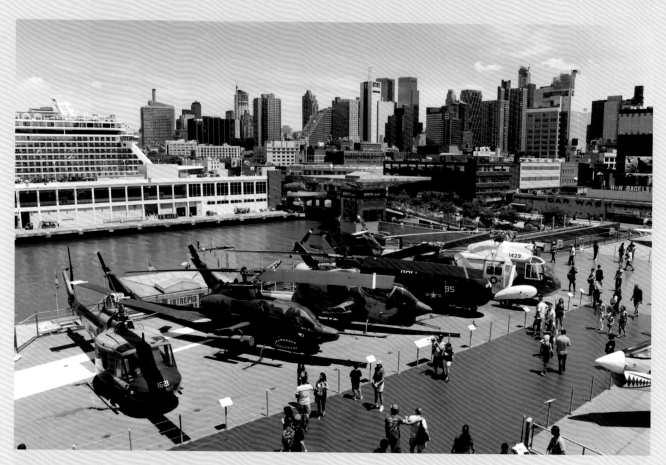

美國・紐約

無畏號海空暨太空博物館
Intrepid Sea Air Space Museum

[全美最大的海空軍事博物館]

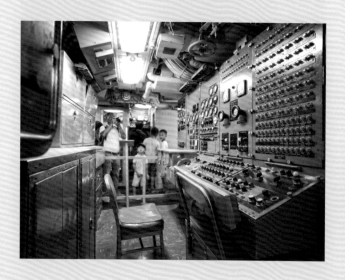

無畏號海空暨太空博物館號稱全美最大的軍事博物館，其主體為曾參與馬紹爾海戰等多次戰役、最後於1982年除役的無畏號航空母艦(USS Intrepid)，艦上分為飛行甲板、展示艙、飛機庫和第三艙等4層展示空間。

飛行甲板上停放了十餘架不同年代的戰機與直升機，絕大多數都曾實際參與作戰任務，讓遊客得以近距離一睹這些昔日的空戰英雄。從甲板還能登上艦橋，看看艦上官兵如何在各種時間和天候下，運用雷達等通訊設備航行於茫茫大海中。

飛機庫則開闢為主要展覽廳，其中包括一座播放無畏號相關影片的劇院和分為4個展區的「探索博物館

廳」，透過將近二十種互動設備與飛行模擬器，讓參觀者得以親身體驗飛行或航海的滋味。至於展示艙和第三艙中，則保留艦上的臥室、餐廳、閱讀室等設施，重現官兵們在海上生活的面貌。

除了無畏號外，遊客還可參觀黑鱸號潛水艇(USS Growler)，潛艇內部密如蛛網的電線以及多如繁星的監控設備等，皆讓人大開眼界。另外，曾為航空史豎立里程碑的協和號超音速客機(Concorde)，也展示於這座博物館中。

在2013年，博物館開放了「太空館」(Space Shuttle Pavilion)，這裡是NASA第一架太空梭「企業號」

(Space Shuttle Enterprise)的新家，館內設置了17個展覽區，包括原始文物、照片、影片等，帶領參觀者進入神秘的太空世界。

MAP　WEB

📍 Pier 86, 12th Avenue &
46th Street, New York

美國・舊金山

加州科學院
California Academy of Sciences

[世界最綠能的博物館]

MAP　WEB

🏛 55 Music Concourse Dr, San Francisco, CA

加州科學院成立於1853年，館內有兩個大型球體結構，一座在內部模擬雨林環境，種植許多熱帶植物，並飼養不少稀有的鳥類、昆蟲與爬蟲類動物；另一座球體則是現今全球最大的數位天象儀，其螢幕直徑寬達75英呎，定時播放星象節目與精彩震撼的科普影片。兩座球體的下方是一片面積廣大的Steinhart水族館，棲息著將近四萬種海洋生物，除了有海底隧道、全球最深的室內珊瑚礁展覽館、海星觸摸池，還有瀕臨滅絕的非洲企鵝館。

高達四層樓的Osher熱帶雨林區內，容納了超過一千六百種動物，從藍色蝴蝶到毒性青蛙，讓人嘖嘖稱奇！科學院的其他部分，主要為自然科學博物館，以生動有趣的方式，配合多媒體互動式器材，展示有關生物演化、地球科學、環境保護等方面的知識。

而在7月~9月每週四晚上是21歲以上限定的NightLife成人之夜，除了有更酷更炫的科學展示，還結合了雞尾酒會與現場樂團表演，每個禮拜都有不同主題。

🏛 世界最綠能的博物館

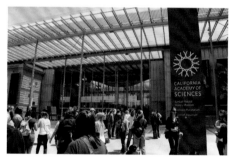

這座號稱「世界最綠能的博物館」成立於1853年，經過整修後，於2008年在金門公園內重新開放。

🏛 白化症的明星動物

後門附近的沼澤池中，有隻罹患白化症的美洲短吻鱷，是科學院裡的明星動物。

🏛 巨型水族箱

水族館內有「加州海岸」與「菲律賓珊瑚礁」兩個巨型水族箱，呈現精彩繽紛的海底世界。

互動式多媒體

靜態展廳內以生動有趣的方式，配合多媒體互動式器材，展示有關生物演化、地球科學、環境保護等方面的知識。

企鵝館

這裡居然連瀕臨滅絕的非洲企鵝館都有！

海底隧道

身為加州重要科博館之一，海底隧道是必要設備。

暴龍化石

門口大廳內立著一座暴龍化石，立刻就令剛進門的遊客印象深刻！

上萬種動植物驚奇連連

這裡展示上萬種的動植物，教人眼界大開！

熱帶雨林區

雨林區的圓球內設計成4個樓層，讓遊客得以觀看不同高度的雨林生態。

美國・舊金山

舊金山探索博物館
Exploratorium

[探險發掘有趣科學]

MAP

WEB

📍 Pier 15, San Francisco, CA

這裡名為「Exploratorium」而非「Museum」，強調的就是一個探險發掘的場所，誠如博物館的創辦人法蘭克・歐本海默(Frank Oppenheimer)所說：「這間博物館所關注的目的只有一個，就是讓普通人都能了解運行在他們周圍的世界」，他本身是一位粒子物理學家，他的哥哥就是大名鼎鼎的「原子彈之父」羅伯特・歐本海默。

探索博物館成立於1969年，曾被《科學美國人月刊》推薦為「全美最棒的科學博物館」，因為館內的展覽品都是可以親手操作的科學遊戲，總數多達六百多項，這在當時可說是徹底打破人們對科學博物館的想像，其遊樂場式的教學方式，也為後世同類型博物館樹立了典範。

館內藉由互動實驗，讓人們實際觀察各種現象的科學道理，領域含括力學、光學、氣象學、聲學、電子學、生物學等，沒有艱澀難懂的科學術語，沒有複雜惱人的定律公式，有的只是眼見為憑。因此不管你的年齡是老是小、無論你對科學有沒有興趣，都能在這裡玩得很開心。

美國・波特蘭

奧勒崗科學工業博物館
Oregon Museum of Science & Industry (OMSI)

[互動操作寓教於樂]

 MAP

 WEB

🏛 1945 SE. Water Ave,
Portland, OR

物館裡面的展示非常有趣，館內闢有五大展廳，分別為：地球科學、生命科學、物理科技、科學實驗室以及科學遊樂場，互動式展覽品佔了絕大多數，有的可以實際操作，有的則設計成遊戲，譬如可以操控機械手臂來下一盤四子棋，或是利用軟墊親手搭建一座拱橋等，因此總讓孩子們樂不思蜀。

最令人興奮的展覽，是需要另外購票的潛水艇之旅，這艘潛艇可不是複製模型，而是真正從美國海軍退役的攻擊式潛艇藍背魚號(USS-Blueback，SS-581)。登艇行程約45分鐘，遊客可以試著用潛望鏡觀看水面，觸摸到貨真價實的魚雷，甚至跳上水手的床鋪，感受官兵們在深海中服役的生活情景。

博物館裡也有一座球形劇場，除了播放宇宙天象的節目外，還播放受歡迎的紀錄片包括《Prehistoric Planet: Walking with Dinosaurs》、《Australia's Great Wild North》、《Oceans: Our Blue Planet》、《Apollo 11: First Steps》、《National Parks Adventure》、《Flight of the Butterflies》、《Superpower Dogs | 3D》，以及二十多部好萊塢科幻影片。

美國·西雅圖

西雅圖航空博物館
The Museum of Flight

[航太迷必訪聖地]

MAP　WEB

🏛 9404 E. Marginal Way
South, Seattle, WA

西雅圖既然是飛機大廠波音公司的發跡地，其航空博物館也是全球同類型博物館中的頂尖翹楚。航太迷們來到這裡一定樂不思蜀，巴不得在此宿營住上幾天，所有航空發展史上的傳奇與動力科學的里程碑，都在這裡與遊客零距離接觸。

這裡的展示從萊特兄弟的設計草圖開始，一直到外太空的無窮探索，表現出人類對飛行的種種渴望。這當中也有些非常有趣的嘗試，譬如在個人汽車尾端裝上機翼的Aerocar，和直接背在身上像火箭人一樣的噴射推進器等。

而在琳瑯滿目的數百架飛行器中，一定要看的重點包括黑鳥式偵察機(M-21 Blackbird)，這可是航速超過3馬赫的傳奇神物，還有世界第一架戰鬥機Caproni Ca.20.、二戰時曾來華助戰的飛虎隊戰機等。

博物館外小停機坪的展示更為精彩，包括曾搭載過艾森豪、甘迺迪等人的總統專機空軍一號(Air Force One)、世界第一架波音747原型機，以及曾經以超音速客機名震天下的協和式(Concorde)等，其中空軍一號與協和式客機還開放讓遊客登機參觀。

另一個參觀重點是Red Barn，這裡便是波音工廠的誕生地，裡頭展示早期的生產機具，供人了解當年是如何用純手工打製出木造的飛行器。

此外，博物館內還有許多模擬機可以體驗，像是模擬空戰場景的模擬駕駛艙、NASA用來訓練太空人的無重力狀態模擬等，雖然需要另外收費，但機會難得，值得排隊等待。

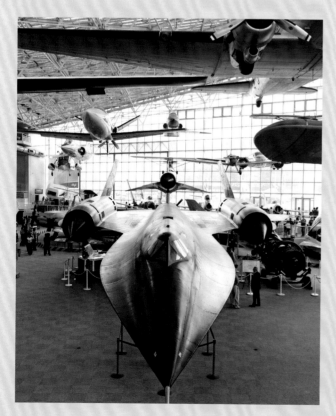

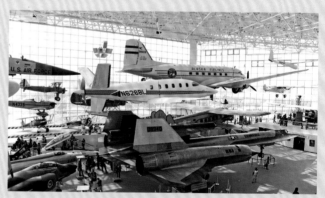

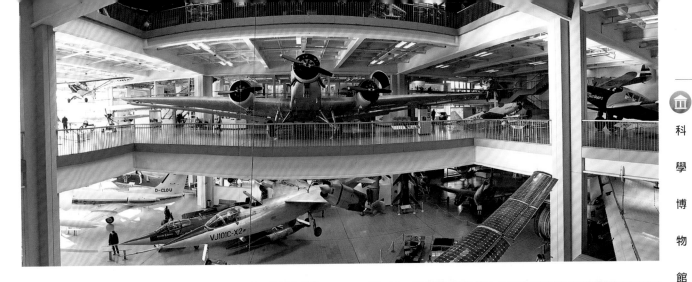

德國‧慕尼黑

德意志博物館
Deutsches Museum

[真實潛艇、火箭任你搭乘]

🏛 Museumsinsel 1, München

德國的工業水準世界一流，這座以工業發展與技術為主題的德意志博物館，展示水準自然也是全世界數一數二。無論是飛機、潛艇、火箭、紡織機、發電機、造橋技術、隧道結構，各項主題皆鉅細靡遺。

這些展示對一般遊客來說，想要寓教於樂地盡興而歸，可能有點困難，但對於從小就能把化學元素表與三角函數練得滾瓜爛熟的理科學生來說，肯定會開心得不得了，因為這裡的潛艇與火箭可不只是模型而已，而是可以飛到外太空與潛入深海裡的真品。

德國人也不怕高科技機密外洩，潛艇與火箭都剖開了讓訪客可以進入艙內參觀。這是一座教育性高於娛樂性的博物館，不但館內有許多學校團體的參觀行程，連博物館附設的商店也有不少深具啟發性的教材，相當適合親子同行。

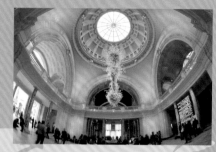

工藝博物館

這類以工藝創作為主題的博物館，展現兼具欣賞與實用價值的工藝類藝品。本單元收錄了展示歷年家具設計和工藝品的丹麥設計博物館、顯露西班牙貴族豪奢風華的古巴哈瓦那殖民時期工藝博物館，以及全球收藏最多裝飾藝術品的英國維多利亞與亞伯特博物館等。

加拿大
溫哥華島席美娜斯
🏛

美國
好萊塢杜莎夫人蠟像館
🏛

古巴
哈瓦那殖民時期工藝博物館 🏛

254

 丹麥設計博物館
丹麥

英國
維多利亞與艾伯特博物館

瑞士
維特拉設計博物館

瑞士・巴塞爾

維特拉設計博物館
Vitra Design Museum

[名列世界首屈一指的現代家具博物館]

📍 Charles-Eames-Str. 2,
D-79576 Weil am Rhein, Basel

設計博物館位於跨越德國邊境後的小鎮，是設計古根漢美術館的弗蘭克・蓋里(Frank Gehry)在歐洲的第一件作品，白色的建築外觀像是正展開的花苞，又像瞬間凝結的漩渦，在碧綠草地上以巨型雕塑的藝術姿態伸展。

博物館內部實際面積並不大，不同的地板高度區隔展區，斜坡道、塔樓、引進自然光的斜屋角，由於建築特殊的外型，讓室內展覽空間也值得細究。

德國家具品牌Vitra執行長Rolf Fehlbaum於1989年以私人基金會的方式成立設計博物館，規模及收藏品

的豐富性都可名列世界首屈一指的現代家具博物館，館藏範圍從19世紀一直到現代家具，以Charles and Ray Eames、George Nelson、Alvar Aalto、Verner Panton、Dieter Rams、Richard Hutten以及Michael Thonet等人的作品為主。館方根據不同主題規劃更換展出的收藏，每年兩次與當代知名設計師合作，舉辦與設計及現代藝術相關主題的臨時性展覽。

博物館後方占地廣大的建築群是工廠區(Vitra Campus)，可說是集合知名建築師之大成，有安藤忠雄設計的會議廳(Conference Pavilion)、Zaha Hadid設計的消防站、Frank Gehry設計的工廠車間等，只有參加建築導覽行程方可參觀，建築迷不可錯過。

博物館右側的焦點是Herzog & de Meuron設計的家具展場(Vitra Haus)，外型像一層層向上堆疊的積木，裡面展出Vitra歷年來的經典款設計家具，最棒的是大部份陳列的椅子都可以實際坐坐看。

入口處設有餐廳和商店，建議先搭乘電梯至頂樓，再慢慢逛下來，感覺像是在逛IKEA賣場，不過不管在室內設計或是家具設計的品質上都更加分，其中一百張名家椅收藏系列，足以讓所有設計迷尖叫賴著不肯離開。

維多利亞與亞伯特博物館
Victoria & Albert Museum

［全球收藏最多裝飾藝術品之處］

145 間展室、走道全長13公里，建於1852年的維多利亞與亞伯特博物館，是現今全世界收藏最多裝飾藝術品、橫跨三千多年歷史的工藝博物館！收藏自17世紀至今的服飾潮流、彩色玻璃製品、中古寶藏等，豐富多樣，令人讚嘆！

入口大廳處，由藝術家Dale Chihuly創作的大型琉璃水晶裝置藝術，搭配維多利亞式紅磚建築與古典時期內部裝潢，時空交錯的元素一開始就宣示著館藏的多元性。V&A的展示主要分為「歐洲」、「亞洲」、「現代」、「材質與技術」4個主題及特展空間。2樓的「歐洲」區展示16世紀以來，英國各朝代的皇室收藏品及歐洲文藝復興工藝品，並擁有世界上最多的後古典時期雕塑。

底層有伊斯蘭、印度、中國、日、韓等多國歷史文物，其中印度文物收藏號稱全世界最多；韓國文物年代則可追溯至西元300年。崇拜時尚的人，一定會喜歡服裝展示區(Dress Collection)，從馬甲上衣、撐架蓬蓬裙到現代時尚服飾；17世紀初方巾帽到19世紀大型花邊帽；所有服飾配件的演進與潮流，這裡都有實品提供完整的說明，龐克教母Vivienne Westwood設計的晚禮服、

三宅一生的皺褶裝也都被收藏在此。

經過評選，V&A於2016年從劍橋公爵夫人(凱特王妃)領得「英國最佳博物館」獎項，據說參與這項評選的博物館，必須於賽前的12個月有特別的策展創意成就，此獎項2011年由大英博物館所得。

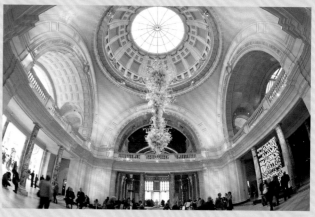

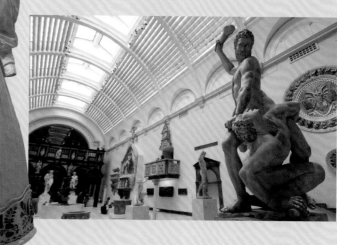

MAP　　**WEB**

🏛 Cromwell Road, London, SW7 2RL

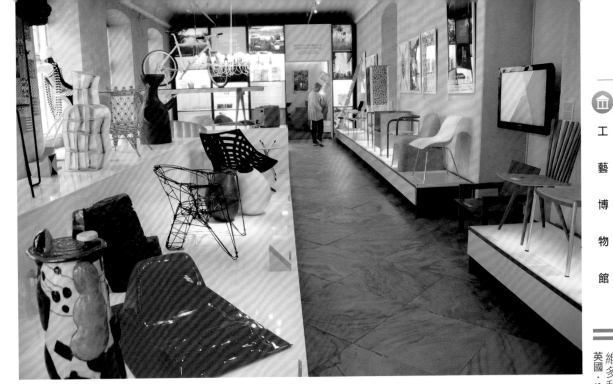

丹麥·哥本哈根

丹麥設計博物館
Designmuseum Danmark

[親炙丹麥設計大師作品]

🏛 Bredgade 68, Copenhagen

想認識丹麥設計，不能錯過設計博物館。丹麥設計博物館坐落在一幢洛可可風格的古建築，其前身是腓特烈國王的醫院，館內展覽室圍繞中庭四周，圖書館與設計工作室可供大眾使用，展區面積最大的就是依照時序陳列的丹麥設計工藝展。

陳列區將丹麥歷年家具設計和工藝品依16~18世紀、17~18世紀、18~19世紀、1810年~1910年、20世紀分類展示，每一區都有各年代的設計背景説明，並陳列當時代表作品，每個展品都清楚標示其出產年代和設計者的名字。收藏品相當豐富，可欣賞到許多早已不在市面上生產的設計商品，例如著名燈具品牌Le Klint經典設計師Kaare Klint，不僅為燈飾設計，同時也是當時著名的雕刻家，一座《分件式木床》(Sphere Bed)就在19~20世紀的展區中。

這裡也有丹麥設計大師雅各布森(Arne Jacobsen)作品的專區，就連他過去為小學設計的課桌椅，都在展品之列。除了固定展覽，另有不定期展出的特別主題展區。

溫哥華島席美娜斯
Chemainus

[小鎮牆面成為全球最大畫布]

MAP　　WEB

🏛 Chemainus, Vancouver Island, BC

席美娜斯原本只以伐木業維生，1982年，當城裡唯一的工廠關門大吉後，居民們擔心失去生計，便舉辦了一場別開生面的「壁畫節」，邀請許多國際知名的藝術家來到席美娜斯，誓要將此地變成全世界最大的畫布。

於是小鎮中心的牆面被繪上一幅幅生動的畫作，這些壁畫有的描繪寫實、有的筆觸抽象、有的線條優美、有的色彩豐富，內容大都是關於席美娜斯的過去與憧憬，每一幅都具有極高的鑑賞價值。截至2019年為止，席美娜斯鎮上已有54幅壁畫，且數量還在不斷增加當中，從此，席美娜斯的鎮民們可以抬頭挺胸地向世人說：我們的城鎮或許很小，但卻是世界最大的露天美術館！

從遊客中心出發，沿著黃色油漆腳印，就能逐一欣

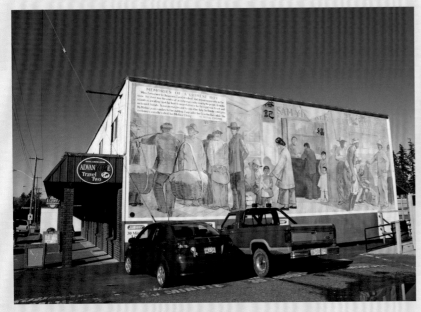

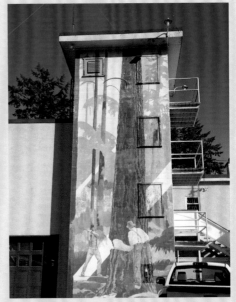

賞這些大型壁畫。每幅壁畫都有編號,其中最有名的是編號12的《原住民遺產》,畫著3個巨型頭像,代表本地過去與現在的3個部族,由名畫家Paul Ygartua繪於1983年;編號6的《馴鹿號抵達馬蹄灣》,畫中的原住民公主站在海邊的山丘上,凝望著三桅帆船緩緩駛近,構圖和意境都非常美。

編號8的《1891年的席美娜斯》,描繪的是一百多年前的小鎮景色,讓人可以對照小鎮的今昔變遷;編號33的《一個中國男孩的回憶》,則是華人藝術家程樹人1996年的作品,記錄著早期華人在加拿大建立社區的生活情景。

除了與小鎮歷史、生活有關的主題外,某些壁畫內容也說明了這些建築物的用途,例如郵局、醫院、單車行、電信局、鐵路局等,從壁畫中就可看得出來。

美國・洛杉磯

好萊塢杜莎夫人蠟像館
Madame Tussauds Hollywood

［真實走進好萊塢經典場景］

MAP
WEB

6933 Hollywood Blvd,
Hollywood, CA

全球的主要觀光城市，經常都能看到杜莎夫人蠟像館，而好萊塢杜莎夫人蠟像館就位在明星區，特別吸引人。秉持杜莎夫人蠟像館一貫的佈展作風，除了緊貼最新娛樂焦點外，還想方設法增加與遊客之間的互動性，讓人彷彿真實走進明星世界。

沿著紅地毯走進館內，迎面而來就是一群A咖在舉行派對，遊客可以踏上舞台和碧昂絲、史奴比狗狗同台獻技，或是與喬治克隆尼靜坐品嚐美酒，同時出席的還有威爾史密斯、賈斯汀、茱莉亞羅勃茲、布萊德彼特等當紅巨星。離開派對後，立刻進入好萊塢經典場景，遊客最喜歡做的事，就是坐在奧黛麗赫本身旁享用第凡內早餐，以及跨上駱駝與阿拉伯的勞倫斯合照，為這些黃金時代的名片增加新角色。

其他展廳也都各有主題，像是西部片、黑幫電影、現代經典、動作英雄、大師導演、體育明星等，穿梭其中，重溫好萊塢數十年來的傳奇故事，而故事還在延續，每幾個月就有新的明星蠟像出來亮相。在出口前的最後一間展廳，特別安排了奧斯卡頒獎典禮，近幾年得獎的最佳男、女主角全都盛裝出席，感謝影迷們對好萊塢電影的支持。

古巴‧哈瓦那

哈瓦那殖民時期工藝博物館
Museo de Arte Colonial

［感受西班牙貴族風華］

San Ignacio 61, Habana

穿越陰涼門廊，教堂廣場的喧鬧與熱氣瞬間消失，鵝黃主調的寬敞中庭枝葉扶疏，彷彿走進18世紀的安達魯西亞的貴族豪宅。

灰白石牆鑲嵌亮藍窗櫺，這棟廣場上最古老的建築依舊顯眼，1720年由古巴總督Don Luis Chacón所建，原本是巴尤納侯爵官邸(Palacio de los Condes de Casa Bayona)，現在是殖民時期工藝博物館，展示西班牙殖民時代的家具和裝飾藝術。

宅邸本身是古巴保存最好的殖民風格建築之一，裡裡外外都能找到17~19世紀殖民風格建築元素，例如鍛鐵欄杆與燈具、黑白格紋大理石地板、精雕細琢的木頭彩繪天花板、彩繪玻璃門窗，二樓陽台則是俯瞰教堂廣場的絕佳位置。

內部展品由古巴各處豪宅收集而來，布置成18~19世紀哈瓦那貴族家庭的日常樣貌，當時殖民地貴族極盡所能炫耀奢華，使用法國的書櫃、義大利的擺飾、英國的瓷器餐具、西班牙的床架、中國瓷盤等等，可以看出與歐洲宮廷同步，也顯示在殖民地身份地位的表徵。

263

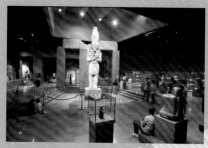

民族博物館

這一種形式特殊的博物館，是以「民族誌觀點」蒐藏、展示各種民俗生活相關的文物。本單元收錄了窺探鐵幕生活點滴的東德博物館、全球保存最完整維京文物的挪威奧斯陸維京船博物館、首間專門展示南亞文化的新加坡印度傳統文化館、收藏原住民文化的南澳博物館等。

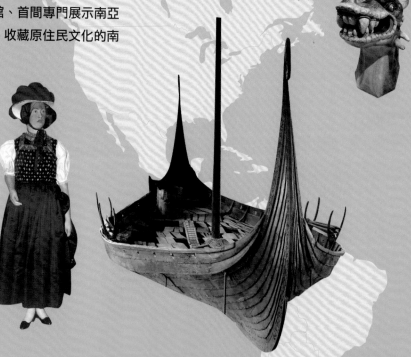

奧斯陸維京船博物館
羅孚敦維京博物館

挪威

聖彼得堡人類與民族學博物館

俄羅斯

布拉格猶太博物館

德國　捷克

東德博物館
黑森林博物館

西班牙

安達魯西亞之家

埃及

努比亞博物館

越南民族博物館

越南

新加坡

新加坡牛車水原貌館
新加坡印度傳統文化館
新加坡馬來傳統文化館

南澳博物館

澳洲

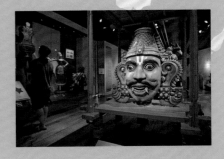

試駕東德汽車

最有趣的，是在入口附近的東德汽車，遊客可以坐進去發動引擎，隨著前方的螢幕穿梭在東柏林的街道上。

德國．柏林

東德博物館
DDR Museum

[窺探東德生活點滴]

—— 次大戰結束後，德國東部包括東柏林在內被紅軍佔領，在蘇聯的控制下，德意志民主共和國(即東德)宣告成立，從此，東德與西德的人民走向南轅北轍的生活。

這間博物館雖然以「東德」為主題，但並沒有嚴肅的議題，大多是展示東德人民食衣住行育樂的生活面相，館內有相當大的部分布置成東德典型家庭的樣貌，每一件物品都可以拿起來把玩審視，在這間博物館裡，可以不必擔心如以往在竊聽監視與物質短缺的情形下，徹底體驗東德在鐵幕中的生活。

用裸體追求自由

在解放身體這件事，德國可是領先歐洲！裸體主義的德文為「Freikoerperkultur(FKK)」，英文意思是「Free Body Culture」，約於1920年在德國發展起來。兩德分裂後，東德人將此作為追求自由的最後權利，所以發展更甚。偷偷說，網路上就流傳德國總理梅克爾年輕時在東德參加天體營的照片，當然這從未被總理辦公室證實就是了。

東德手足球台

東德時期的手足球台，這種遊戲在歐洲十分流行，很多酒吧都有手足球台，來到這裡不妨試試！

隨意進出東德民眾家

遊客可以肆無忌憚的在館內布置的東德民眾家裡翻箱倒櫃，拉開衣櫥看看東德人民都穿些什麼，打開廚櫃和冰箱看看他們吃些什麼，坐在東德人的沙發上觀看東德的電視節目，隨手再翻閱一本東德出版的書籍。

MAP　WEB

Karl-Liebknecht-Str. 1, Berlin

德國·特里堡

黑森林博物館
Schwarzwaldmuseum

[享受黑森林獨有的樂鐘和甜點]

黑森林是位於巴登·符騰堡邦西南邊的大片森林，蓊鬱的林木猶如黑色的遮幕般，在這廣袤的森林中，孕育出當地的獨特文化。來到特里堡(Triberg)造訪黑森林博物館，即可看到從前黑森林中的傳統房屋、製鐘人的工作室與傳統服飾。

館中還有各種會自動彈奏樂曲的機器展示，喜歡音樂的人可在館中盡情聆聽各種音樂箱演奏的樂曲，響亮的音效絲毫不輸給現場演奏。

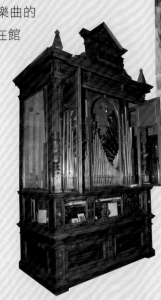

MAP **WEB**

 Wallfahrtstraße 4, Triberg

來塊黑森林蛋糕吧！

黑森林蛋糕(Schwarzwälder Kirschtorte)是德國蕭瑟寒冬裡的美味蛋糕，來自隆冬森林雪白與黝黑交織的景觀命名。利用黑森林山區豐富的櫻桃物產，做成釀製的櫻桃酒和醃漬櫻桃，一層層巧克力蛋糕底、抹上鮮奶油、拌以櫻桃酒、鋪上櫻桃果肉，再灑上巧克力碎末的蛋糕，層層鋪排間盡顯黑森林山區的豐饒與濃郁，以黑森林來命名，再適合不過了。

布穀鳥報時的咕咕鐘

咕咕鐘可以說是黑森林的代表，從1640年庫茲兄弟發明了第一台「木架鐘」至今，咕咕鐘已發展成鐘內的布穀鳥會自動出現，這個以精湛技術所製造出來的咕咕鐘，是運用鐘錘來產生動力，即使不用電池也可以永久使用。

西班牙・哥多華

安達魯西亞之家
Casa Andalusí

[時光流轉回到12世紀]

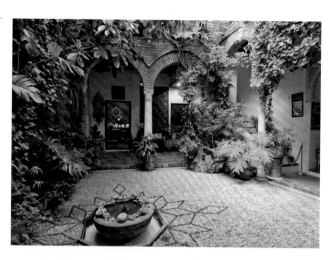

坐落於猶太會堂旁，安達魯西亞之家是展示哈里發(Caliphate)統治時期的迷你珠寶盒，穿過那扇窄小的大門，時光便流轉回到12世紀。

一座美麗的噴泉流洩潺潺水聲，四周點綴著五彩繽紛的盆花，為建築提供舒適的涼意。穿過雕刻阿拉伯圖案的摩爾式拱廊，小小的廳房裡展示著手工造紙機器，這項來自中國的技術，10世紀時隨著穆斯林從巴格達傳入了西班牙，而哥多華正是歐洲第一個懂得造紙的城市。

從另一道門出去，一條狹巷通往另一座迷你的中庭，沿途經過以昔日城牆為牆的建築結構，小小的歷程卻濃縮了10個世紀的變遷。至於地下室則保留了西哥德式的淺浮雕，裡頭收藏了一些歷經不同伊斯蘭教朝代的金、銀、銅幣。

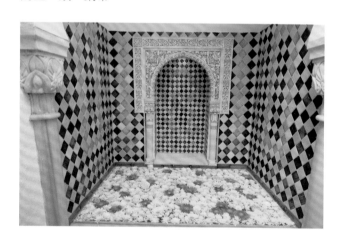

MAP

WEB

Calle Judíos N12, Córdoba

268

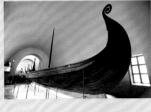

挪威・奧斯陸

奧斯陸維京船博物館
Vikingskipshuset

[全球保存最完整的維京文物]

MAP **WEB**

🏛 Huk Aveny 35, Oslo

維京船博物館展示了三艘在奧斯陸峽灣出土的維京船，是目前全世界保存最完整的維京文物。船隻同屬墓葬船，分別以出土地Osberg、Gokstad和Tune來命名，伴隨出土的還包括精美的木雕、織品。

Osbereg是其中最大的一艘，發現於1904年，同時還有三輛雪橇及一輛拉車。這些木製品當時都已分解成碎片，但橡木本身並未腐化，科學家以現代技術一片片拼湊復原；其中一件出土的雪橇，就是由1061塊碎片重新拼湊起來的！

重建完成的Osberg長22公尺，最寬處5公尺，需30位舵手，狹長的造型適合在深窄的峽灣區域活動，船首有交纏的馬、蛇、鳥等圖騰，顯示維京人具備很高的工藝水準。

船裡有兩具女性遺骸，一位是高社會地位的女性，另一位是陪葬婢女。珠寶及武器等陪葬品都已被盜，留下梳子、服飾、鞋、紡織器具及紡織品等日常用品。同時出土的拉車，據推測應是祭祀遊行時的用品，因為輒無法轉彎，只能直行。

Gokstad於1880年出土，出土時的保存狀況較Osberg為佳，是一位男性酋長的墓葬船，另有台雪橇及三艘小船陪葬。Tune則是以其出土時的模樣展示，並未重建，它的建造時間和Gokstad差不多，都是西元850年~900年間。

另外，同時展出的還有在Borre(位於Vestfold County)所出土的文物，例如雕飾精美的金、銀飾品，今天看來仍具有現代感。據考證，Borre是維京皇室的主要墓地，而且Oseberg和Gokstad的墓主，應屬Borre皇族之一。

挪威・羅孚敦群島/伯格

羅孚敦維京博物館
Lofotr Vikingmuseum

[走進千年前的維京時代]

 MAP
 WEB

📍Vikingveien 539, 8360 Bøstad

伯格位於Vestvågøy島正中央，是羅孚敦群島(Lofoten)的主要農業區，1983年在此地展開考古挖掘，發現至今規模最大的維京時代建築，周圍區域陸續有許多珍貴的維京文物出土。

維京博物館重現當時稱霸北歐海域的強悍民族生活，共分為三個區域，入口處的現代化建築以維京船為靈感，大廳天幕就是船底骨架造型。以影片開場，介紹維京人歷史文化，展廳內陳列生活用品、首飾和服裝等考古文物，部分出土的玻璃珠和陶器來自南歐和土耳其，顯示羅孚敦群島上維京人向外拓展的足跡。

建於西元500年的長屋經過整修復原，這是維京酋長住所，也是部族聚會場所和宗教中心，長83公尺的魚鱗木瓦屋下，包含五個相連的房間，婦女們織布縫鞋，圍著火爐煮食、睡覺、娛樂、晾乾動物毛皮等活動都在同一個空間中，屋內有許多木工雕刻飾品，還有穿著維京服飾的工作人員在長屋中示範織布動作、用火爐煮湯。

長屋後方的丘陵草坡圈養著牛馬，往湖泊的方向步行，經過石器時代遺址和中世紀居民的遺址，可見湖邊停泊一艘仿製Gokstad的維京戰船、重建的維京船屋和打鐵鋪，夏季可以嘗試親自搖槳，划維京船出航，也可以當一日維京勇士，在一旁的戶外訓練場體驗射箭和投擲斧頭。每年8月上旬舉辦維京慶典(Viking Festival)，以戲劇、儀式、音樂、市集和各式各樣體驗活動，帶遊客走進千年前的維京時代。

捷克‧布拉格

布拉格猶太博物館
The Jewish Museum in Prague

[全球猶太藝術收藏最豐富的博物館之一]

MAP　WEB

🏛 U Staré školy 141/1,
Josefov, Prague

成立於1906年的布拉格猶太博物館，是猶太區最重要的歷史和文化遺產，由歷史學家Hugo Lieben與捷克猶太復興運動代表Augustin Stein，為保存珍貴的布拉格猶太教會堂文物而設立。1939年後因納粹占領波西米亞和摩拉維亞而暫時關閉，直到1942年，納粹答應成立中央猶太博物館，收藏波西米亞和摩拉維亞的猶太相關文物。

二次大戰之後，猶太博物館在共黨的強制下轉為國有，經過1989年政權和平轉移，中央猶太博物館在1994年10月分歸布拉格的猶太區及捷克的猶太聯盟所有，布拉格猶太博物館自此成立。

布拉格猶太博物館是全世界猶太藝術收藏最豐富的博物館之一，包含四萬件收藏品與十萬冊書籍，分布在博物館所屬的6個猶太教會堂和墓地，每個猶太教會堂的建築和收藏物都有不同特色，梅瑟猶太教會堂(Maisel Synagogue)的展覽包括10世紀到18世紀末期的宗教聖器，如皇冠、盾飾、法杖、燭台、婚禮用品等文物。梅瑟猶太教會堂(Maisel Synagogue) 室內設計走特殊的摩爾式(Moorish)風格。

平卡斯猶太教會堂(Pinkas Synagogue)牆上刻滿1942年至1944年，於泰瑞辛(Terezin)集中營遭納粹屠殺的猶太人姓名，約有八萬人之多。克勞森猶太教會堂(Klausen Synagogue) 保存宗教儀式上的寶物和文件。一旁的紀念館是猶太喪葬協會(Obradni Sin)提供喪葬的宗教儀式，葬儀廳(Ceremonial Hall)展示猶太人傳統文化和習俗，尤其偏重與疾病、死亡和葬儀有關的文物。另還有全歐洲最大的舊猶太墓園(Old Jewish Cemetery)，共有一萬兩千座墓碑在這塊面積狹小的墓園中層層相疊，最多疊到十二層之高。

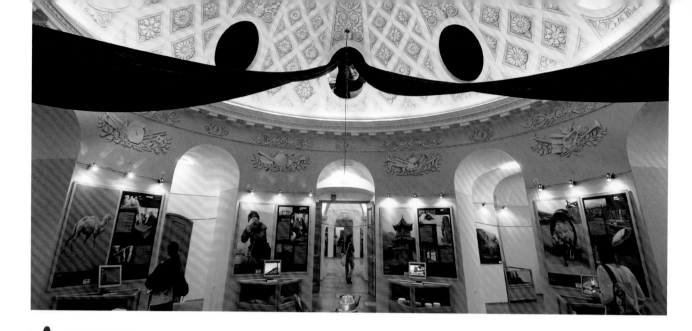

俄羅斯・聖彼得堡

聖彼得堡人類與民族學博物館
Kunstkamera

［無奇不有的怪異收藏］

這是俄羅斯歷史上第一座博物館，1727年由彼得大帝建立。「Kunstkamera」的表面字義為「奇異閣樓」(Cabinet of Curiosities)，這是文藝復興時期興起的潮流，統治者、貴族或科學家將還不為人所知、無法分類或命名的物品收集在一起，兼具好奇或研究的目的，也反映控制世界的慾望。

1697年，彼得大帝前往歐洲旅行時，曾參加荷蘭最有名的解剖學者弗烈得瑞克・盧斯奇(Frederik Ruysch)的課程，對盧斯奇畢生收藏的解剖標本深深著迷，在1717年重遊舊地時，向盧斯奇買下兩千多件收藏品，全數運回聖彼得堡。

隔年興建這間「奇異閣樓」，

除了向世人展示驚人的收藏，還含有深刻的目的，就是要藉著這些異常的標本來教育國民，以科學的眼光破除恐懼與迷信。

在狹窄陰暗的展示室中，各種畸形人的標本都裝在玻璃罐中以福馬林浸泡，可以看到雙頭嬰兒、胸前連著另一個無頭嬰兒的畸形兒、僅剩一半的頭顱、4隻腳的畸形嬰兒、兩張臉的嬰兒……無奇不有。

光是蒐購這些標本並不能滿足彼得大帝的怪異癖好，他在有生之年，甚至還收藏了多種活生生的畸形生物，包括雙頭的羊和小牛等，彼得大帝的一位貼身隨從，就是身高227公分的「巨人」波爾傑瓦斯(Bourgeois)，他死後的骨架也被展示在博物館裡。

除了這些觸目驚心的怪異收藏外，博物館後來擴展成富有教育性質的人類學及民族學領域，範圍涵蓋歐亞非各個文化圈，以蠟像、模型、實際蒐羅的器物等展示世界各地的服裝、生活用品、居住環境及手工藝品，收藏齊備而詳盡，堪稱是俄羅斯最好的人類學與民俗學博物館。

MAP　WEB

Tamozhenny per, St. Petersburg

器官標本

除了連體嬰之外，還有許多為研究解剖學而收藏的器官標本，殘破的四肢、局部的顏面、被削去一半頭蓋骨的頭顱，都十分嚇人。

民俗學展示

除了彼得大帝怪異的收藏之外，另在民俗學展示廳可觀賞非常精采的收藏，有許多栩栩如生的標本，連中國的棺材也列在其中。

連體嬰

18世紀時，畸形的連體嬰總引發人們的好奇與恐懼，不幸的母親還被譴責是惡魔，並且由於當時醫術不發達，這些雙頭的畸形兒出生不久就夭折了。

羅蒙諾索夫展廳

羅蒙諾索夫(Mikhail Lomonosov)是18世紀俄國的偉大科學家，他是一位全才型的人物，在化學、物理學、天文學、礦物學、冶金學、文學、詩學都有驚人的貢獻，包括質量守恆定律、熱動力學說、原子/分子學說的建立都跟他有關，對世界科學發展有巨大貢獻。博物館3樓的這間圓形空間，規劃為羅蒙諾索夫的實驗室及展示與其相關的物品，重現那個科學的黃金時代。

木乃伊

除了浸泡在罐子中的標本之外，館內還收藏了幾具乾燥的連體嬰木乃伊，變形的表情及姿態很難讓人直視。

畸形人

這是盧斯奇收藏的標本中最令人驚訝的一個，在成型的幼兒胸前還附著一個無頭的畸形身體，雙手環抱著健康幼兒的肩膀，更令人訝異的是，玻璃罐旁展示著一張類似案例的成人連體黑白照片，教人看得瞠目結舌。

越南‧河內

越南民族博物館
Vietnam Museum of Ethnology

[展現54支民族的文化]

1997 年開幕的民族博物館，不論館藏或設備，在越南都算得上數一數二，收集54支民族的文化，豐富多彩，使這個博物館十分有看頭。在拜訪北越山區之前，一定要先來此認識這裡。

博物館可分為室內和室外兩大部分，室內展示各個民族多彩的民俗服飾、樂器、婚喪喜慶用品、祭祀用品，以及日常用的刀具、耕作器具、武器，同時有影音輔助和文字解說，可深入了解每個民族的特色與文化背景。

戶外展示區非常有趣，由不同族群部落的人搭起多座少數民族特有的屋舍，包括岱族的高腳屋、巴拿族的高頂屋、嘉萊族的墓屋、埃第族的長屋，越族的屋舍、傜族半穴居房、占族的雙層屋頂房等，特殊的住房表達了不同民族適應環境的需求，也反映了不同的社會組織與宗教信仰，是十分有趣的展覽，值得深入了解。

嘉萊族墓屋

嘉萊族的人去世後，與母系的親族合葬於部落裡的墓屋。墓屋的四周以許多大型人像雕刻為裝飾，代表這些人將陪伴死者前往另一世界，而房屋4個角落的人和動物，代表著僕役，也將隨之前往來世。祭祀死者的儀式結束後，整座墓屋會被砸毀。

MAP　WEB

📍 Nguyễn Văn Huyên Road, Cầu Giấy District, Hà Nội

巴拿族高頂屋

有著獨特高尖屋頂的茅草屋，屋頂的高度達17公尺，是巴拿族的社區中心，所有的祭祀活動都在此舉行，未成年男子會在此學習狩獵、編織竹籃、傳統道德、聆聽祖先的傳說與故事等。獨特高頂造型的意義，有一說是高高的屋頂得以直達天聽，被視為溝通天地間訊息的橋梁。

埃第族長屋

埃第族算是占族的分支，為母系社會，房屋為長形的高腳屋，裡面的成員為女兒及孫女兒組成的大家族，長屋的長度可擴充，從長度可辨認是幾代同堂，從窗戶的數目也可算出家族女性成員數量。房屋正面有兩組樓梯，一組供家人、一組供客人使用；樓梯上刻了一對女性乳房，這是埃第族的神聖標誌，也代表了母系社會的家族體系。

新加坡牛車水原貌館
Chinatown Heritage Centre

[重現華人初到打拼的艱困生活]

MAP 　WEB

48 Pagoda St, Singapore

來到新加坡,肯定已看了不少店屋外觀,但是可曾到店屋內部造訪過?又或者是否對早期新加坡華人的生活充滿好奇?在牛車水原貌館裡,可以滿足所有的好奇心。

牛車水原貌館是一處占地三間店屋的展示館,前半段的旅程帶遊客認識華人們初到新加坡時的艱困生活,包括生活環境的惡劣、鴉片與賭博的危害等,許多曾經住在店屋中的人也會現身說法;在後半段的旅程中,將進入真正的店屋生活,房間裡的擺設皆由當年店屋居民提供,依照原來的模樣如實陳列。

華人生活的食衣住行,皆在此原汁原味展現。遊客可以藉由館內實物,想像媽姐、商人、工匠、苦力等不同行業的人在店屋中生活的情景,回到那一段辛酸的過往,傾聽店屋的精彩故事。

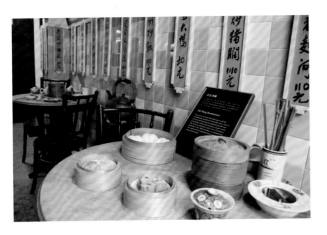

什麼是「紅頭巾」?
誰又是「媽姐」?

華人移民來到新加坡,生活多半不易,來自廣東三水地區的婦女有很多在工地靠苦力維生,為了遮擋炎熱的天氣,她們多半戴著紅色頭巾,藉以吸汗散熱,因此被人稱為「紅頭巾」,還有些婦女以幫傭為業,到有錢人家打雜或當奶媽,她們任勞任怨,誓言終生不嫁,名為「媽姐」。

新加坡

新加坡印度傳統文化館
Indian Heritage Centre

[首間專門展示南亞文化的文化館]

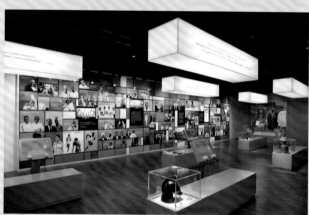

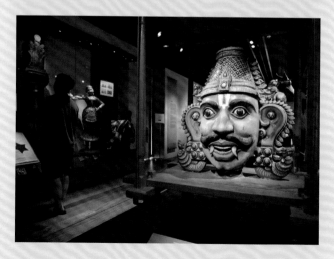

2015 年5月開幕的印度傳統文化館，坐落於甘貝爾巷(Campbell Lane)中，對面就是小印度拱廊，這棟樓高4層樓的現代建築在這一帶獨樹一格，白天受到陽光照射，就像是小印度區閃耀的寶石；夜間經過燈光點綴，透明玻璃牆內的印度風彩繪顯得更加搶眼，呈現出印度族群豐富多彩的生活型態。

這裡是新加坡首間專門展示南亞文化的文化館，館內共有5個永久展區，分別展出1世紀~21世紀期間南亞族群與東南亞的發展歷史，涵蓋宗教、移民、政治、社會等主題，以及印度族裔對現代新加坡的貢獻。

館內共展出443件文物，包括佛像、布匹、服飾、木雕、首飾、老照片及手寫史料等等，部分為國家館藏，其中有約46%的文物是由海內外民眾捐贈或出借的，當中包括印度商人之家族捐贈的金項鍊，項鍊上的圖案反映出印度的英法殖民歷史。

MAP **WEB**

🏛 5 Campbell Lane, Singapore

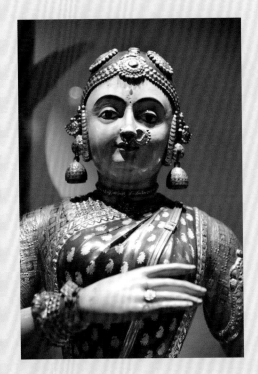

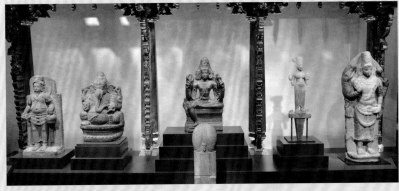

印度文化

　　印度人是新加坡第三大種族，佔總人口的9.2％，而今日的新加坡是海外印度人口最多的國家。新加坡大多數的印度人是在1819年英國殖民時期後的移民，最早的移民包括工人、士兵和囚犯等。而到了20世紀中葉，開始出現性別比和年齡分布都較為均衡的印度裔社區。

　　新加坡的印度人大部分來自南印度，另外，約有55％的新加坡印度人信仰印度教，25％信仰伊斯蘭，還有12％信仰基督教。若想近距離感受印度教信仰，可以到興都廟參觀，位於牛車水的馬里安曼興都廟建於1827年，是新加坡最古老的印度興都廟，內部供奉能治癒傳染病的馬里安曼女神，形式則是標準的南印度達羅毗荼式廟宇。

　　印度食物有地域南北之分，還因信仰不同而有所限制，印度教信徒認為牛是神聖的，所以不吃牛肉，信仰伊斯蘭的穆斯林則不吃豬肉，為了這兩大族群的禁忌，印度餐廳通常不提供牛肉和豬肉，而是以雞肉和羊肉為主，搭配海鮮和蔬菜，以及大家熟知的naan或米飯。雖然料理的口味不同，南北的差異到了新加坡，完全不成問題，因為多數印度餐廳融合南北料理，想吃什麼都吃得到。

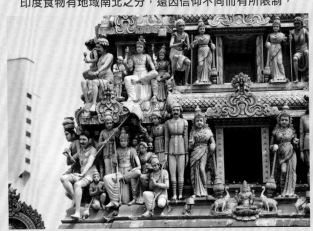

　　除了料理之外，南北印度的服飾和習俗也有有差異，在新加坡，經常看到身穿沙麗的印度婦女，北印度婦女穿著上衣和褲子兩件式的，南印度則是由肩上到下擺圍上一件沙麗，由細微的差異便可看出不同。

　　經過兩百多年的發展歷程，大多數的印度人都將小印度視為家鄉，在此固守文化傳統，可說是在新加坡最具民族色彩的一區，每當屠妖節及大寶森節舉行時，場面都非常盛大。

新加坡

新加坡馬來傳統文化館
Malay Heritage Centre

[完整介紹馬來文化傳承]

MAP WEB

🚇 85 Sultan Gate, Singapore

這座規模氣派的別墅庭園原本是馬來蘇丹居住的宮殿。1819年，萊佛士利用馬來皇族的內鬥，擁立了胡申蘇丹，並與他簽下租借條約，而胡申蘇丹也獲得了名義上統治者的地位，這座宮殿便是由胡申的兒子阿里蘇丹於1840年所建。

今日園中的兩層樓建築規劃成展示馬來文化的博物館，從馬來人如何來到新加坡、早期馬來人的生活，到近代馬來人的文化成就，都有完整的介紹。尤其還能看到馬來電影巨擘P. Ramlee所執導的電影片段，以及今昔馬來人家中的擺飾等，非常有趣。

另外，在馬來傳統文化館

外面有一棟醒目的黃色別墅，當地人稱之為「黃色豪宅」。這棟華宅曾經為馬來皇族所有，但是滄海桑田，如今已成為一家名為Tepak Sireh的餐廳，任何人都可進去享用東南亞料理。

馬來文化

　　馬來人是新加坡第二大種族，佔新加坡人口13.4%。馬來人的外表很容易辨別，女性通常穿著沙龍，頭上戴著頭巾，甘榜格南的亞拉街有許多店家以賣沙龍布為主，可以看到許多穆斯林婦女在選購，其中不少即是馬來人。

　　新加坡的馬來人大多都信奉伊斯蘭的遜尼派，他們不食用豬肉，並且滴酒不沾，因此，在新加坡許多餐廳、攤販都不難發現「Halal」標誌，Halal的原意是指合法的，在此則表示食品在食材及烹調過程都符合伊斯蘭教義的規範，通過清真認證。不過，遵守規範並不表示飲食處處受限，除了有許多速食店通過清真認證之外，也可以找到有認證的海南雞飯及麵攤，飲食選擇並不只侷限於馬來料理。值得注意的是，為了尊重文化差異，如果在小販中心用餐，需要自行收拾碗盤時，回收架又分為Halal和非Halal兩種，不可混淆。

　　穆斯林的重要節日在每年回曆9月份，一整個月的齋戒中，從日出到日落都不能進食。齋戒月結束後則盛大舉辦一系列慶祝活動，其中又以芽龍士乃和甘榜格南地區最為熱鬧。從齋戒月開始，芽龍士乃街邊會有各種攤位林立，包括傳統美食小吃、服飾、生活用品等等，日落後就是最熱鬧的時間，即使不是穆斯林，穿梭其中，也能感受到最在地的民俗風情。

埃及・亞斯文
努比亞博物館
Nubia Museum

[建壩工程衍生文物保存計劃]

1960年代，為了徹底整建尼羅河，納瑟政府著手興建高壩，儘管將可解決水患和旱災等問題，然而水壩形成的人工湖，卻會全盤淹沒努比亞部落和部分神殿群。為了拯救這些珍貴的文物，埃及向國際求援，數十國家的考古學家、工程師、攝影師趕赴埃及，在建壩工程啟動之後，竭盡所能的遷移神殿、收集文物，衍生出40項工程的龐大計劃，其中包括努比亞博物館的創建，其成果斐然，堪稱該計劃中的典範。

博物館於1997年11月開幕，展現了努比亞地區從史前時代到現代六千多年的完整歷史、文化與藝術。展場約可分為8個部分，從石器時代、金字塔時代、努比亞文化、科普特時代、庫什王國(Kush Kindom)到伊斯蘭時期等，此外還有一個用來陳列聯合國教科文組織在該地區參與搶救與維護等工作過程的展場。

主建築由埃及建築師哈金(Al-Hakim)擔綱，他以古典風格設計外觀，內部的參觀動線、陳列設計及燈光效果均屬佳作。館藏涵蓋史前時期到新王國時期的雕像、浮雕、武器、用具，館方還運用大量的模型、照片、文字輔導說明，並另闢科普特區、伊斯蘭教區，解說努比亞在第5~12世紀歷經宗教信仰轉變的過程，當然，聯合國教科文組織搶救文物的貢獻也闢有專區詳細介紹，其中包括讓阿布辛貝神殿和費麗神殿起死回生的鬼斧神工重建工程。

MAP

🚇 Sharia Abtal at-Tahrir, Aswen

280

拉美西斯二世雕像

這尊位於展覽大廳醒目位置的拉美西斯二世雕像，來自尼羅河河谷中的胡珊神殿(Temple of Gerf Hussein)。

戶外園區

園區的泉水設計表達流淌的尼羅河賜予埃及美景和生命。

努比亞屋宅

館方運用模型重現努比亞部族裝飾豐富的多彩屋宅和生活情景。

木乃伊面具

館內展示的數個木乃伊面具都貼有金箔，這個由大象島出土、蓄鬚的木乃伊，其身分為祭司。

公羊木乃伊棺木

這座貼有金箔的公羊木乃伊棺木，是大象島上克奴姆神殿旁出土的文物，傳說人類是由羊頭人身的克奴姆神自陶製的輪中創造出來的。

史前岩洞

戶外展區擺設了彩繪史前岩畫的石洞，岩畫內容涵蓋多種動物。

努比亞部族Nubian Villages

努比亞曾是庫什王國(Kush Kingdom)的領土，這片從亞斯文尼羅河畔直到南部喀土穆(Khartoum) 的地區，由於銜接南埃及與蘇丹，因此被稱為「埃及與非洲交流的通道」。儘管幾乎寸草不生，但努比亞卻蘊藏著豐沛的金礦、銅礦、碧玉、紫水晶等礦源，不缺交換穀物的貨品，而非洲其他地區出產的象牙、黑檀木、香料、鴕鳥毛也都經由努比亞運往北方的埃及，因此，在亞斯文興建高壩之前，努比亞曾享有獨霸一方的日子。

亞斯文建壩是整治尼羅河必要的手段，英國在接管埃及之後，曾三度建造及擴建水壩，1960年代，奪回政權的納瑟上校(Colonel Nasser)再度投注人力與歲月興建高壩，徹底解決供電及灌溉等問題。在高壩帶來水位高漲的情況下，此區據估約有二十四座教堂、城堡和墓地等許多努比亞的建築遺跡都遭到嚴重的威脅，其他還包括費麗神殿以及阿布辛貝神殿等等，所幸在世界教科文組織的協助之下，將遺跡一塊塊拆解後，另覓高地重組，至於該地區所有挖掘出來的手工藝品和文物，則收藏於努比亞博物館。

1971年，高壩落成，埃及人民受惠，努比亞人民卻被迫四度遷徙，美好的家園及無價的文物消失於水庫中。即便如此，這支在許多昔日出土壁畫與雕刻中被描述成商人或傭兵的民族，依然堅守著自己的傳統，保留了自己獨特文化、建築和語言。他們今日多散居於納瑟湖畔、大象島、孔翁波或是蘇丹南部，因此許多遊客來到亞斯文總會順道拜訪努比亞村落。

在尼羅河西岸、貴族陵墓附近有一處規模不算小的努比亞村落，色彩繽紛的低矮房舍，以黏土烤製的磚塊砌成的，門口和牆壁裝飾著駱駝、鱷魚、花、鳥等圖案，屋頂或呈圓拱狀，或擁有階梯與平台，有趣的是，這些房舍中庭有時可見獸欄，裡頭養著兇猛的鱷魚，因為對努比亞人來說，能把鱷魚當寵物可是尊貴的一大象徵。

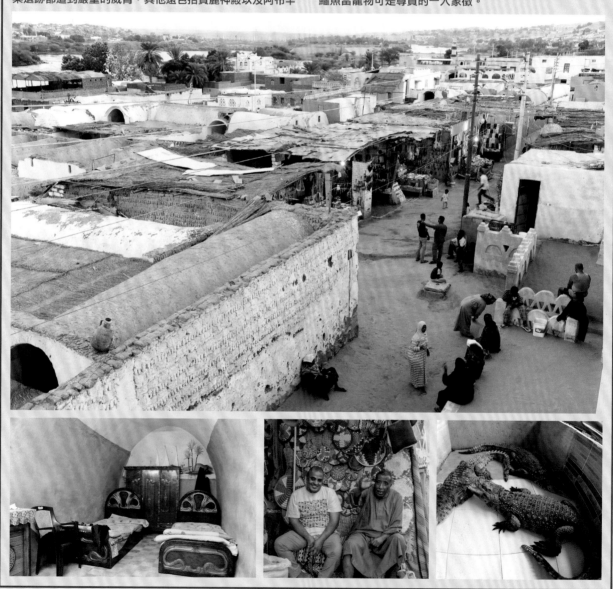

澳洲‧阿得雷德

南澳博物館
South Australian Museum

[世界數一數二的原住民文化收藏]

南澳博物館的展示大致分成四大類，一是南澳的自然史，一是生活在南澳的Ngarrindjeri原住民文化，另一是太平洋島嶼美拉尼西亞和巴布亞新幾內亞的原住民收藏，還有一部分則是南極探險家道格拉斯‧莫森爵士(Sir Douglas Mawson)的探險歷程。

一進博物館入口，便可以看到巨大的抹香鯨骨架；博物館裡連同太平洋島嶼與原住民議題的相關收藏，多達三千多件，號稱全世界數一數二的同類型博物館；至於道格拉斯‧莫森爵士則是澳洲籍最著名的南極探險家，目前澳洲設在南極的科學研究站，便是以他命名。

MAP　**WEB**

🏛 North Terrace, Adelaide,
South Australia

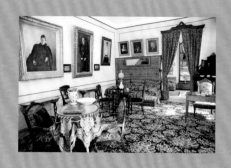
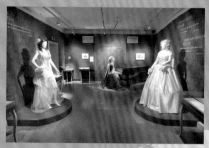
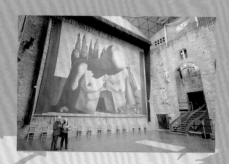

人物紀念博物館

此類博物館引導大眾認識特定人物，本單元精選收錄了二戰英首相秘密指揮部的邱吉爾戰爭室、啟蒙現代藝術的畢卡索美術館、史上唯一一位榮獲諾貝爾物理獎和化學獎的波蘭居禮夫人博物館、童話大師誕生地的丹麥安徒生博物館、創作「怪醫秦博士」的手塚治蟲紀念館等。

貝勒瑜之家
洛麗耶之屋

加拿大

美國
西奧多·羅斯福出生地
查爾斯·舒茲博物館
流行文化博物館

古巴
狄亞哥·維拉奎斯故居

福爾摩斯博物館
邱吉爾戰爭室
華萊士博物館
珍·奧斯汀之家博物館

安徒生博物館

居禮夫人博物館
蕭邦博物館

杜斯妥也夫斯基紀念館
托爾斯泰紀念館

歌德故居

丹麥

魯本斯故居

俄羅斯

英國

德國 波蘭

比利時

奧地利

匈牙利

法國 瑞士

李斯特·菲冷茲紀念館

手塚治蟲紀念館
吉卜力美術館
久保田一竹美術館

西班牙

海頓博物館

日本

海蒂村博物館

埃及

雨果紀念館
雷諾瓦博物館

蓋爾·安德生博物館

胡志明博物館

越南

達利劇院美術館
畢卡索美術館

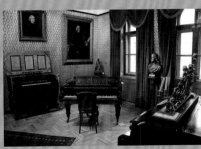

英國・倫敦

福爾摩斯博物館
Sherlock Holmes Museum

[拜訪聞名全球的名偵探]

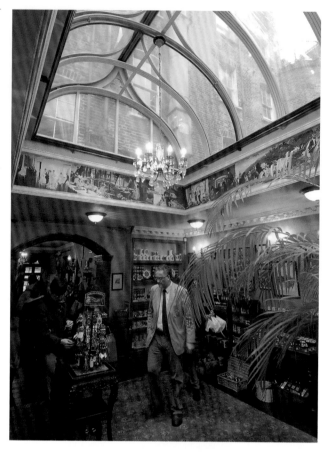

叼煙斗、總是戴著一頂獵帽的福爾摩斯，在柯南道爾(Sir Arthur Conan Doyle)筆下成為聞名全球的名偵探，與他的助手華生醫生帶領讀者破案無數。小說中福爾摩斯所居住的地方為貝克街(Baker St.)221b號，1990年在這個地址成立了博物館，館內的布置擺設都以小說中提及的情節為佐，更增添福爾摩斯舊居的真實性。

博物館就是3層樓的小巧公寓，內部不大，小說中福爾摩斯和華生住在貝克街221b號的2樓，前方是他們共用的書房，後端則是福爾摩斯的臥室，書房中陳列許多福爾摩斯用的「道具」，如獵鹿帽、放大鏡、煙斗、煤氣燈、手槍等。

福爾摩斯的房東是韓德森太太(Mrs. Hudson)，因此在博物館購票的收據就是一張由韓德森太太出具的住宿證明，是福爾摩斯迷相當喜愛的收藏品；3樓則以蠟像的方式重現小說中的劇情；還有裝扮成維多利亞時代警察的演員，站在門口歡迎你；也可以和起居室內扮成華生的演員拍照留念。至於博物館附設商店中的店員，全打扮成維多利亞時代的女僕，相當有趣。

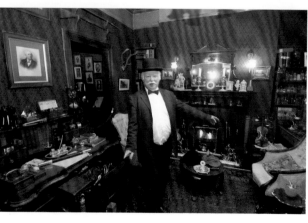

MAP　　WEB

221b Baker Street, London

英國·倫敦

邱吉爾戰爭室
Churchill War Rooms

[二戰英首相秘密指揮總部]

在財政部的西北轉角，隱藏著一處低調的入口，通往著令人驚訝的地下世界，這裡就是二次世界大戰當時英國首相邱吉爾的秘密指揮總部！

1939年英國向德軍宣戰後，隔年遭受德國猛烈轟炸，長達兩個多月，倫敦慘遭德國飛機空襲，邱吉爾因而和核心幕僚轉移地下，隱居於這座防彈的地下碉堡中，密謀各項戰略與對策。

二次世界大戰結束後，這座地下碉堡被完整保留下來，見證當時刻苦的歲月，經過規劃後，以博物館的形式對外開放，共區分出三個展覽區。

🏛 內閣戰爭室
Carbinet War Rooms

內閣戰爭室幾乎完整保留原貌，有邱吉爾和內閣密商的會議廳，以及邱吉爾因壓力過大在椅上留下的抓痕，還能一探邱吉爾和夫人、內閣等人狹小的地底生活空間，另有邱吉爾和羅斯福總統的越洋電話通訊室及廚房。掛滿地圖的地圖室讓人感受二次大戰的緊張氣氛，不同顏色的大頭針標示出聯軍的進展與路線，至於首相室則是邱吉爾對外發表激勵士氣廣播的地方。

🏛 邱吉爾的地下碉堡生活揭秘
Undercover: Life in Churchill's Bunker

位於上述兩個展覽廳之間，採訪戰時和邱吉爾一同生活於地下碉堡的職員，透過他們的敘述還原當時的生活。

🏛 邱吉爾展覽室
Churchill Museum

邱吉爾展覽室於2005年邱吉爾過世40週年紀念時開放，收藏了邱吉爾童年時的照片、髮束、信件和資料，以及原聲演說，還有一份長達十五公尺的互動式年表，讓參觀者可更深入認識他的生平。

MAP WEB

🏛 Clive Steps, King Charles Street, London, SW1A 2AQ

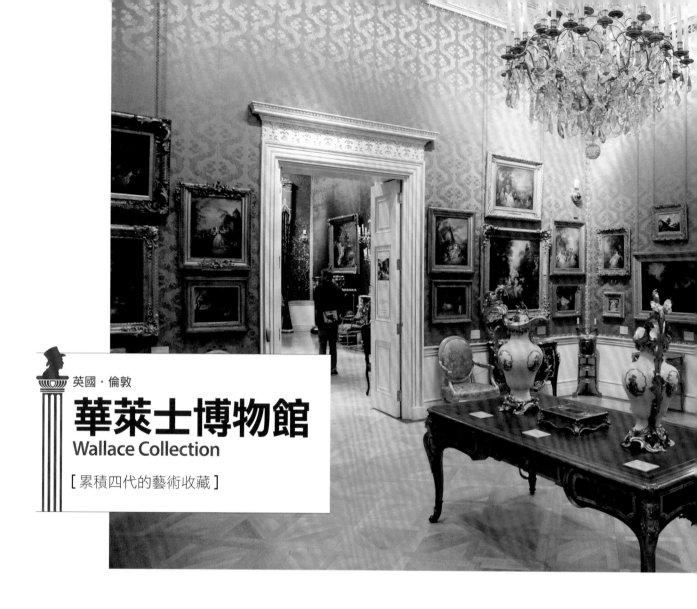

英國・倫敦
華萊士博物館
Wallace Collection

[累積四代的藝術收藏]

在馬里波恩南端的曼徹斯特廣場(Manchester Square)旁，有一棟漂亮的18世紀末豪宅，它是昔日Hertford侯爵的府邸，後來傳入了華萊士爵士(Sir Richard Wallace)的手中，爵士繼承的不只是建築，還有歷經四代的藝術收藏，其遺孀在他過世後將它們全數捐給了政府，唯一的要求只有所有的藏品一律不得外借。

博物館於1900年開幕，其收藏以15~19世紀的藝術品為主，館藏細數它每位主人的貢獻：第一任侯爵是18世紀英國知名肖像畫家Sir Joshua Reynolds的贊助者；第二任侯爵買下了這棟建築；第三任侯爵喜愛Sèvres的瓷器和荷蘭繪畫。

第四任侯爵讓博物館的收藏達到頂峰，他自我流放巴黎期間，買下了Boucher、Fragonard、Warrteau等法國畫家的作品，也因此使這間博物館以18世紀的法國繪畫著稱，其中Fragonard的《鞦韆》(L'escarpolette)可說是鎮館之寶，他同時也收藏了許多家具和雕塑。至於華萊士本人，則專攻義大利琺瑯陶器和文藝復興時期的作品。

對參觀者來說，與其說它是一間博物館，倒不如說它是一棟裝飾得極其華美的宅邸，25間由昔日的大小會客室、廊廳和餐廳等空間改設成博物館，每個房間都令人驚艷，讓人誤以為闖入了某位貴族的家！

MAP

WEB

🏛 Hertford House, Manchester Square, London, W1U 3BN

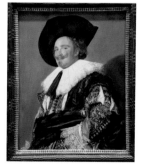
Frans Hals《微笑的騎士》(The Laughing Cavalier)

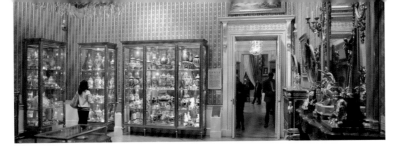

🏛 Manufacture de Sèvres瓷器

在「The Study」展間裡面，展示了不少來自法國Sèvres的瓷器。

🏛 精美的洛可可式建築與繪畫

源自於18世紀法國的洛可可(Rococo)風格，是一種精美裝飾設計，經常使用C、S型的曲線或渦旋花紋，表現裝飾的華麗與精巧，從華萊士博物館內的裝飾和洛可可風格繪畫都能看出此特色。館內收藏的包括Watteau、Boucher、Fragonard等18世紀法國畫家的作品，他們都是當時洛可可風格的代表畫家。

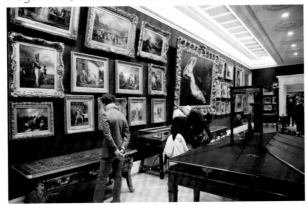

🏛 武器與盔甲

華萊士博物館收藏品約五千五百件，主要可區分為4大類：繪畫與細密畫(Picture & Miniatures)、瓷器與玻璃(Ceramics & Glass)、雕刻與藝術品(Sculpture & Works of Art)，以及武器與盔甲(Arms & Armour)，其中以武器與盔甲收藏最豐。

🏛 賞析重點

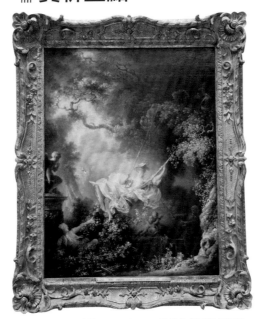

Fragonard《鞦韆》(The Swing)，這件作品可說是鎮館之寶。

Boucher《日出》(The Rising of the Sun)

Joshua Reynolds《Miss Jane Bowles》

魯本斯(Peter Paul Rubens)《彩虹風光》(Landscape with Rainbow)

珍・奧斯汀之家博物館
Jane Austen's House Museum

［《傲慢與偏見》的創作處］

Jane Austen's House Museum, Chawton, Hampshire, GU34 1SD

珍・奧斯汀出生於漢普郡的史提文頓(Steventon)，父親是當地教區牧師，在父親的鼓勵下，從小就喜歡閱讀，雖然受正式教育只到11歲，但靠著自學和大量的閱讀，10歲就開始寫作，奠定日後豐富的寫作基礎。

珍的家庭環境並不富裕，因哥哥愛德華(Edward)被有錢親戚奈特家(Knight)領養，珍才有機會進入上流社會社交圈。當時的社交場合、舞會提供年輕人結識的機會，渴望愛情和婚姻的珍，結識了一些男士，但都無疾而終，不過這些社交場合卻提供珍一個觀察男女相處的絕佳機會，之後在小說中寫出了男女絕妙的對話和互動。

珍・奧斯汀的的寫作主題總離不開愛情，以18世紀的英國社交圈為題材，穿插今日仍流行的小道消息和耳語，加上生動描寫的人物個性和對話，使讀者能跨越時空的藩籬，彷彿直視這些有趣的人物，演出生命的精采片段。

這棟17世紀的房子，是珍・奧斯汀從1809年~1817年的住家，珍在這裡度過人生最後一段時光，自從搬到喬頓(Chawton)之後，珍的寫作力旺盛，先後將之前的手稿做了整理、創作新的小說，在她的文學生涯中，最重要的作品《理性與感性》(Sense and Sensibility)、《傲慢與偏見》(Pride and Prejudice)、《愛瑪》(Emma)都是在這個階段完成。

能擁有寬敞的住家和寧靜的環境，都得拜她哥哥愛德華所賜，住在這棟紅磚屋裡，珍有回到家鄉的歸屬感，才能全心投入創作。

珍・奧斯汀之家分為幾個參觀重點，包括客廳(The Drawing Room)、飯廳(Dining Parlour)、珍・奧斯汀的臥房(Jane Austen's Bedroom)，其中飯桌旁的小桌椅是珍・奧斯汀寫作的地方，屋內展示有珍的幾樣物品和筆跡手稿，以及珍貴的作品初版。另外穿著當時服裝的模特兒，可讓我們得知當時的穿著，也十分有趣。

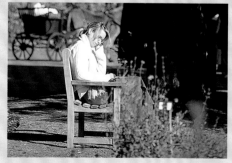

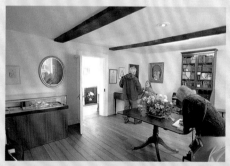

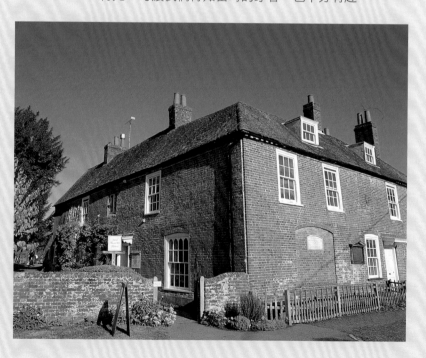

飯廳(Le Salon à Manger)別出心裁的家具和擺設都出自雨果的設計。

紅廳(Le Salon Rouge)展出了雨果家庭成員的畫像和一些他的收藏。

工作室(Cabinet de Travail)勾勒成年後的雨果生活,他就是在這個房間完成了《悲慘世界》的創作。

臥室(La Chambre)說明雨果的人生如何走向終點,他在這裡度過了人生最後階段。

法國·巴黎

雨果紀念館
Maison de Victor Hugo

[名著《悲慘世界》誕生處]

中國廳(Le Salon Chinois)展現了他對東方文化和裝飾的熱情。

 MAP　 WEB

6 Place des Vosges 75004 Paris

雨果紀念館位於孚日廣場的東南隅,這位寫下《鐘樓怪人》(Notre-Dame de Paris,原名《巴黎聖母院》)等多部膾炙人口作品的19世紀法國著名文學家,曾於1832~1848年,帶著妻子和4個小孩在此居住長達16年,並於此期間完成大部分《悲慘世界》(Les Misérables)的手稿。

雨果是法國最偉大的作家之一,同時也是個思想家,引領了法國19世紀的浪漫主義文學運動,他也十分關心時事,積極參加社會運動,他在法國人心目中的地位崇高,死後被葬在萬神殿。

雨果紀念館是孚日廣場上最大的建築,1902年時改為雨果紀念館,如今館內規劃為3層空間對外開放,1樓為書店,2樓為特展空間,不定期舉辦與雨果相關的主題展。3樓的永久展,重現雨果一家人居住於此的模樣,並以素描、文學作品、照片畫像和雕像等,展示雨果不同時期的生活。

法國・卡納須梅

雷諾瓦博物館
Musée Renoir

[創作不輟的堅強意志]

1907年，邁入晚年的印象派大師雷諾瓦 (Pierre-Auguste Renoir)來到了卡納須梅 (Cagnes-sur-Mer)，定居在市郊的寇蕾特(Collettes)。在妻子Aline和三個兒子的陪伴下，身受風濕之苦的雷諾瓦仍努力作畫，但因兩個兒子重病，愛琳投入照料兒子過於操勞，結果反而早一步辭世。

雷諾瓦之所以會選擇寇蕾特定居，是因為他看上這片被老橄欖樹林包圍的莊園，雷諾瓦時常在戶外作畫，但因重病需有人攙扶照料，一些來自卡納須梅的年輕女孩，服侍著年邁的雷諾瓦，也成為畫家的模特兒，雷諾瓦非常迷戀人體透明白皙的肌膚，認為美麗的肌膚能吸引光線，年輕女孩便成為他作畫的最佳素材，甚至由於過於迷戀，雷諾瓦還把自己的兒子克勞岱(Claude，小名CoCo)畫成小女孩的模樣。

雷諾瓦也和朋友莫內(Claude Monet)一樣喜愛描繪大自然，莫內在吉維尼花園(Giverny)創作出《睡蓮》系列，雷諾瓦也畫下了他心愛的橄欖樹及玫瑰花。雷諾瓦的畫家好友安德烈(Albert André)是這裡的常客，他畫下了雷諾瓦工作時的模樣，由於晚年的雷諾瓦右手幾乎癱瘓不能持筆，於是他就將畫筆綁在手上，坐在一張木製的輪椅上作畫，要去戶外的時候就換乘便轎，由人抬出去作畫，雷諾瓦就這樣創作不輟，直到1919年12月3日他過世的前一天。

雷諾瓦博物館保留了他生前的故居原貌及古老橄欖樹環繞的花園，在屋內可以看到十幅畫作真跡、夏季和冬季使用的兩間工作室、他的大衣、圍巾和枴杖等個人用品。在這座遺世獨立的莊園裡，我們看到的不只是美麗的印象派色彩，綠色的樹林和藍色的海岸，還有一位偉大畫家的堅強意志，深深感動著前來的每一個遊人。

MAP

🏛 Chemin des Collettes,
Cagnes-sur-Mer, France

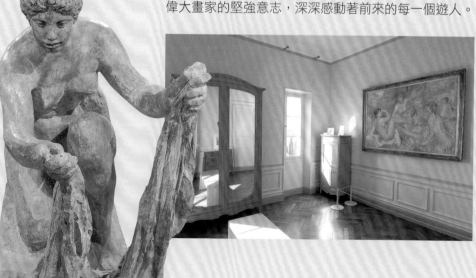

德國・法蘭克福

歌德故居
Goethe-Haus

[《少年維特的煩惱》藏在這裡]

MAP　WEB

🏛 Großer Hirschgraben
23-25, frankfurt

極受德國人崇敬的浪漫主義大文豪歌德(Johann Wolfgang von Goethe)，於1749年8月28日誕生在這棟建築物裡，他在這裡生活了26年，並完成包括《少年維特的煩惱》在內的早期作品。

歌德誕生於一個富裕的家庭，他的成長軌跡在這處故居裡都可以一一尋訪。這處故居雖在二次大戰時曾化為瓦礫，但戰後德國人憑著毅力與無上敬意，重建今日所見的歌德故居，房舍的建築技術完全仿古，擺設也與原本的一模一樣，毫不馬虎。不僅如此，歌德故居所在的小巷子也依舊保持著文雅的氣氛，讓遊客能立時進入歌德文學中的古典世界。

🏛 必看重點／3樓

母親的房間有歌德雙親和他本人的肖像、父親的房間有許多的藏書。

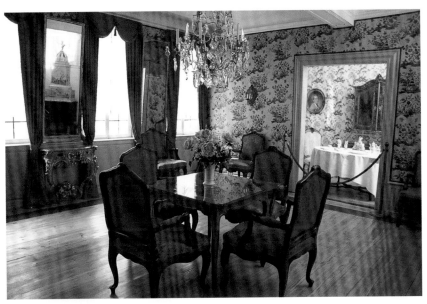

🏛 必看重點／2樓

洛可可風格的沙龍是接待客人的地方，中國風的牆紙和暖爐看得出歌德一家對中國文化的嚮往，音樂廳則是歌德練琴的地方。

🏛 最經典的歌德肖像畫

畫家蒂施拜恩(Tischbein)在兩人於1787年同遊義大利時，為歌德畫下了《歌德在羅馬平原》(Goethe in Der Römischen Campagna)，畫中的歌德斜躺著，若有所思的直視遠方。

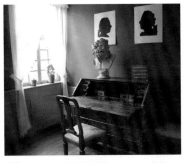

🏛 必看重點／4樓

著名的《少年維特的煩惱》和《浮士德》的初稿，都是在這歌德的房間裡完成的。

西班牙・菲格列斯

達利劇院美術館
Teatre-Museu Dali

［獨一無二的超現實迷宮］

MAP　WEB

Gala-Salvador Dalí Square 5, Figueres

位於巴塞隆納以北130多公里處的菲格列斯(Figueres)是超現實主義大師達利的家鄉,他於1904年出生於此,15歲就舉行個展,1974年時將家鄉的老劇場改建成達利劇院美術館。

「我希望我的博物館是一座獨一無二的超現實迷宮,所有參觀的人走出我的作品後,會環繞一股戲劇般的夢幻情緒。」達利共花了13年的心血參與美術館的成立工作,從建築到展出的作品都是嘔心瀝血之作。常態展示的一千五百多件館藏包含從少年時期的手稿、到成年後印象派、未來派、立體派和超現實主義的創作,表現方式跨越油畫、版畫、素描、雕塑、空間裝置、

3D攝影等素材,再加上其他同領域藝術家的作品,使得它成為超現實主義裡最重要的美術館之一。

達利將劇院美術館視為一件藝術作品,每一步都能顛覆觀賞者的想像。從排隊買票開始,就慢慢進入他的世界,例如建築物正面上的雕像,分別是3位希臘神話中掌管命運的女神和白色士兵,頭頂著長麵包,對達利而言,麵包不代表任何具體意義,而是種能超越自由想像的象徵;至於屋外空地上,則是加泰隆尼亞作家Francesc Pujols的雕像,他是達利眼中具備組織及架構聯想能力的大師和先驅者。

🏛 大廳

像天文台的玻璃圓球下,可看到中庭的挑高展覽廳,舞台後方是達利為紐約大都會歌劇院上演的芭蕾舞劇《迷宮》創作的佈景畫。大廳右側高懸一幅充滿玄機的馬賽克畫作,近看是加拉的背影,但如果往後退二十公尺,就會看到林肯的頭像!

梅‧韋斯房間
Mae West Hall

　　達利因為從報紙上看見了美國著名艷星梅‧韋斯小姐的照片，便想設計「一間看起來像梅‧韋斯小姐的臉的房間」，於是他請設計師製作出唇形椅、鼻狀壁爐，再到巴黎訂製了兩幅以點畫法畫成的黑白風景畫，以及猶如真人頭髮般的窗簾，成功地將平面的照片變成立體的影像，再邀請觀者來挑戰，「將立體世界變成平面(例如拍照)」。

風之宮
Palau del vent

　　這是達利設計的藝術家基本生活空間：一間客廳、畫室及臥室。在客廳裡，最值得細細觀賞是頭頂上的壁畫。達利以安靜、明亮、豐富的風格，描述他與妻子加拉彷彿升天般踏入天堂的景象。

珠寶展覽館

　　除了繪畫、雕塑、戲劇等創作，達利設計的珠寶也堪稱一絕！達利的珠寶設計展覽館裡，可看見達利以各種人體器官如口、眼、心臟、眼淚以及各種植物、昆蟲等形狀設計的精緻珠寶，繁複擬真，卻又有著宛若異世界的特質。

 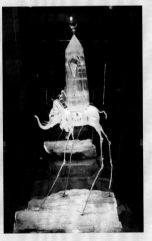

建築頂端

　　在整棟建築物的頂端，環繞著一個個小金人和白色巨蛋，像一座童話中的城堡。

西班牙·巴塞隆納

畢卡索美術館
Museu Picasso

[啟蒙現代藝術的大師]

儘管出生於馬拉加，畢卡索(Pablo Picasso)卻一直以加泰隆尼亞人自居，在巴塞隆納度過他的「藍色時期」。

美術館由五座建於13至15世紀的宮殿組成，館藏以畢卡索早期的創作為主，依創作的時間順序展示，包括《初領聖體》(La Primera Comunío)、《科學與慈愛》(Ciència i Caritat)、《侍女》(Las Meninas)、《母親肖像》和《父親肖像》(Retrat de la Mare de l'Artista y El Padre del Artista)等。雖然畢卡索的《亞維儂姑娘》或《格爾尼卡》等名畫並未收藏於這間美術館中，不過館藏達四千多幅，可看到這位畫家如何從青澀邁向成熟、最後走出自己風格的畫風。透過素描、版畫、陶藝品、油畫等作品，畢卡索早期居住在巴塞隆納和巴黎時期的創作，以及晚年師法維拉斯奎茲等大師名畫的解構畫作形成強烈對比，讓人見識到他貫穿現代藝術各流派的洋溢才華。

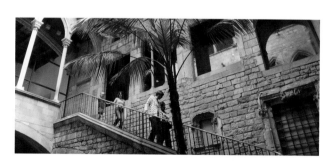

📍 Calle Montcada 15-23, Barcelona

🏛《侍女》
Las Meninas

畢卡索非常敬仰維拉斯奎茲，重新用立體派畫風構圖詮釋《仕女圖》，並且畫了44種版本，這幅是畢卡索畫的第一幅《仕女圖》。

原來的《仕女圖》是以公主為中心，而在畢卡索的版本裡卻有兩個主角，除了公主，另一個是身形巨大且不成比例的畫家，畢卡索藉此表示畫家本人在藝術的產生過程中是最重要的。右下角出現的小狗是畢卡索的愛犬Lump。

🏛《初領聖體》
La Primera Comuníon

這是畢卡索15歲時的作品，也是他在藝術界正式出道的作品。畫中的女孩是畢卡索的妹妹Lola，正在進行她的初領聖體儀式。這是天主教很重要的儀式，意味著孩子正式被教會接受，與成年禮有異曲同工之處。畫中表現複雜的細節，如白紗和桌布的紋路，青少年畢卡索的畫功已和經驗豐富的藝術家不分高下。

奧地利‧埃森施塔特

海頓博物館
Haydn-Haus Eisenstadt

[古典樂派交響樂之父]

身為維也納三大古典樂派音樂家之一的約瑟夫‧海頓(Joseph Haydn)，一生中創作了104首交響樂，確定了交響樂的形式，連貝多芬的第1號、第2號交響曲都深受海頓影響，因而被譽為「交響樂之父」。

海頓出生於奧地利東部的羅拉村(Rohrau)，是造車工人的兒子，7歲時由於嗓音優美而加入維也納聖史蒂芬大教堂合唱團，之後曾在街頭賣唱、當音樂老師以維持生計，1761年~1790年曾在埃森施塔特的愛斯特哈澤家族裡擔任宮廷樂長的職務。

這棟博物館就是海頓在此地居住了31年的居所改建的，館裡收藏了海頓畫像、18世紀出版的樂譜、1780年的鋼琴、家具，以及海頓廳的外觀圖，也可欣賞到海頓的音樂。

MAP

WEB

Joseph Haydn-Gasse 19&21, Eisenstadt

297

海蒂村博物館
Heididorf

[小天使在阿爾卑斯山上]

雖然海蒂(Heidi)的故事可以用任何一處瑞士阿爾卑斯山區作為背景,但是由於約翰娜・史匹里(Johanna Spyri)當初就是來到梅恩菲德(Maienfeld)探望好友並從事寫作,因此,梅恩菲德被認定為正牌的海蒂故鄉;而在海蒂村中,可以看到書本及動畫中所描繪的情景在眼前真實重現。

海蒂村包含一座已有三百年歷史的海蒂小屋(Heidihaus)、海蒂博物館及小農場,此外,這裡也是前往海蒂牧場的健行路線起點。一走進海蒂小屋,就看到海蒂與彼得相對而坐,桌上還放著海蒂尚未完成的功課;2樓的角落,爺爺做到一半的木工還放在架上。時間在此恍若靜止,刻畫的不僅是書中的畫面,更是瑞士山間小鎮的歷史即景。

商店及售票處樓上是海蒂博物館,有關於作者的介紹,展示被翻譯成各國語言的小說和繪本。有趣的是各種版本的海蒂不只身材相貌設定不同,連年齡似乎也不太一樣,而瑞士拍攝的真人版海蒂影片則是本地人的兒時回憶。

博物館外的小農場,可以近距離跟小羊咩咩親近,草地上放牧的牛群不時傳來叮噹牛鈴樂音,一切就像是海蒂生活的純樸世界。

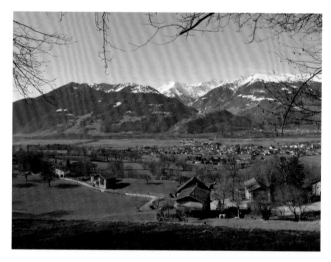

MAP　WEB

🏛 Bovelweg 16, Maienfeld

波蘭‧華沙

居禮夫人博物館
Maria Skłodowska Curie Museum

[史上唯一獲諾貝爾物理獎和化學獎的得主]

被視為女中豪傑的居禮夫人是波蘭著名科學家的代表之一，為了紀念這位獲得諾貝爾獎的偉大科學家，波蘭特別把她的故居改建為居禮夫人博物館，供後人紀念景仰。

居禮夫人於1867年在此出生，生前的最後一年也在此地渡過。博物館中展示的都是居禮夫人的研究相關資料，以及一些個人使用過的用品，如化學分析圖表、實驗用具等。居禮夫人早年在巴黎留學，後來與居禮先生結婚，一起研究放射性元素，因為化學元素鐳而先後獲得諾貝爾物理獎和化學獎。

MAP

ul Freta 16, Warszawa

居禮夫人
Maria Skłodowska Curie

1867年，瑪莉亞‧斯克多羅夫斯卡出生在華沙福瑞塔街16號(ul Freta 16)一個小康家庭，4歲時就展現出令家人吃驚的讀書天分，但由於當時波蘭的女生不能接受高等教育，因此，24歲那年，求知慾旺盛的瑪莉亞離家到巴黎求學，26歲即以第一名成績畢業，獲得「物理科學學士」的學位。

翌年，瑪莉亞與法國籍物理學家皮耶‧居禮(Pierre Curie)相識、相戀、結婚，成為居禮夫人，志同道合的兩人一起作研究，共同發現了比放射性元素鈾威力還強大的鐳(Radium)和釙(Polonium)，1903年獲得了諾貝爾物理學獎，居禮夫人成了諾貝爾獎第一位女性得主。

1908年，居禮夫人成為巴黎梭爾邦大學(La Sorbonne)第一位女性教授；1911年，她又因成功地分離鐳元素而獲得諾貝爾化學獎。她認為人類累積的智慧應該由眾人共享，所以並沒有為發現申請專利，繼續過她清苦、簡樸的生活。

她在華沙設立了鐳研究所，第一次世界大戰期間，為了載X光設備到前線救人，她成為第一批擁有駕駛執照的女性之一。1934年7月4日，長期接觸放射性元素的居禮夫人死於血癌，在法國長眠。1995年，巴黎的萬神殿(Pantheon)特地安置居禮夫婦的骨灰，居禮夫人又成為史上唯一一位非法國出生卻得以安息在萬神殿的榮譽居民，可見法國人對她的尊崇。

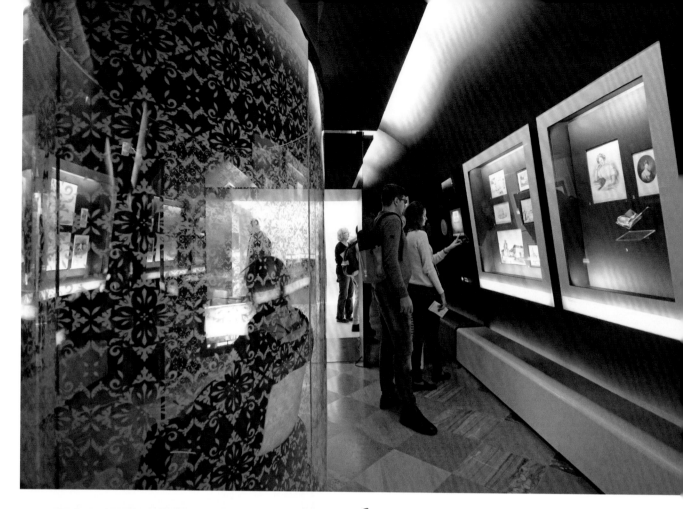

波蘭·華沙

蕭邦博物館
Muzeum Fryderyka Chopina

［古典宮殿結合尖端科技］

蕭邦的愛國情操和浪漫創作是波蘭人的驕傲，造訪波蘭，當然不能錯過最具代表性的蕭邦音樂之旅。

為了紀念蕭邦200歲冥誕，2010年嶄新開幕的蕭邦博物館，硬體建築本身是古典優雅、頗具歷史性的奧斯特羅格斯基宮(Pałac Ostrogski)，而內部的展出與設計卻運用多種尖端科技與建材，形成奇妙的組合。

分布在4個樓層的展示空間裡，除了展示近五千件包含蕭邦的肖像畫、塑像、樂譜真跡、筆記、信函、親筆簽名和他所使用過的護照、手錶、鋼琴外，也利用各種互動式的設施讓參觀者了解他的生平、聆聽他不同時期的作品，連門票都設計成可以啟動部分音樂、影片的鑰匙，相當引人入勝。

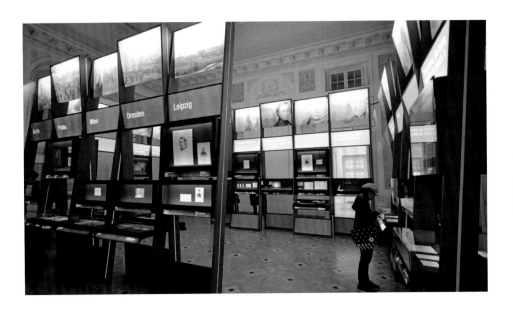

ul. Okólnik 1, Warszawa

蕭邦Fryderyk Chopin

　　細數波蘭歷史上知名度最高的頭號人物,應該非「鋼琴詩人」蕭邦莫屬。

　　蕭邦是波蘭引以為傲的愛國鋼琴家,他的父親其實是具有波蘭血統的法國人,在塞拉佐瓦渥拉(Żelazowa Wola)擔任家庭教師,與蕭邦母親結識後,於1806年在此地成婚。

　　1810年2月22日,蕭邦出生。在孩提時代就有十分優異的音樂表現,贏得不少掌聲,「神童莫札特第二」的稱號頓時傳為佳話。在鋼琴家母親和演奏小提琴與長笛的父親薰陶之下,7歲就有自己的創作問世,8歲開始舉行音樂演奏會,音樂天賦充分展露。蕭邦13歲進入華沙音樂學院,把他在音樂上的優秀天賦展現到極致,20歲時蕭邦前往維也納進修,續至巴黎,更是他音樂生涯的里程碑。

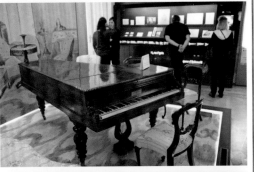

　　蕭邦創作下流傳至今的數百首作品中,有將近兩百首是鋼琴獨奏曲,這也是他被稱為鋼琴詩人的原因。而蕭邦被視為愛國鋼琴詩人與波蘭音樂家代表其來有自:

　　在他20歲離開波蘭到維也納進習音樂時,就帶了裝滿波蘭泥土的銀杯同行,他去世後,這個銀杯也隨著一起下葬;此外,蕭邦最著名的事蹟就是他逝於巴黎之後,他的姐姐依照他的遺言,把他的心臟取出帶回波蘭,現藏存在華沙的聖十字教堂中。

　　當然,蕭邦的愛國情操也清楚地呈現在他創作的樂曲中。蕭邦的作品包含了波蘭舞曲(Polonaise)和馬簇卡舞曲(Mazurka),兩者都是波蘭最具鄉土色彩的舞曲代表,蕭邦以波蘭故有的鄉土舞蹈曲為本,重新賦予創新的形態和內容,進而表達他心中對國家的情感和熱情。此外,創作多元化的蕭邦還有詼諧曲、搖籃曲、圓舞曲、即興曲、幻想曲、前奏曲等多種作品。

匈牙利・布達佩斯

李斯特・菲冷茲紀念館
Liszt Ferenc Memorial Museum

[匈牙利一代音樂宗師故居]

MAP　WEB

🏛 Vörösmarty u. 35, Budapest

匈牙利有許多知名的音樂家，其中最為人所熟知的就是在布達佩斯創建音樂學院的李斯特。

李斯特的作品與其他匈牙利作曲家同樣都隱含高貴的愛國情操，觸角深入民間大眾，反映社會，在他的某些作品中隱約可嗅出吉普賽民俗音樂的味道。

目前的紀念館是李斯特於1881年~1886年間居住的房子，裡面陳列展示了許多與這位匈牙利一代音樂宗師相關的生平文物，以及他使用過的鋼琴、樂譜與肖像。在週日上午，也會有年輕的音樂家在此彈奏鋼琴，琴聲與房子內的一景一物，倒是令人有種回到李斯特年代的布達佩斯的感覺。

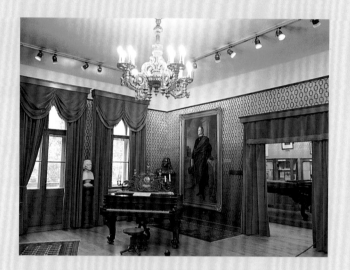

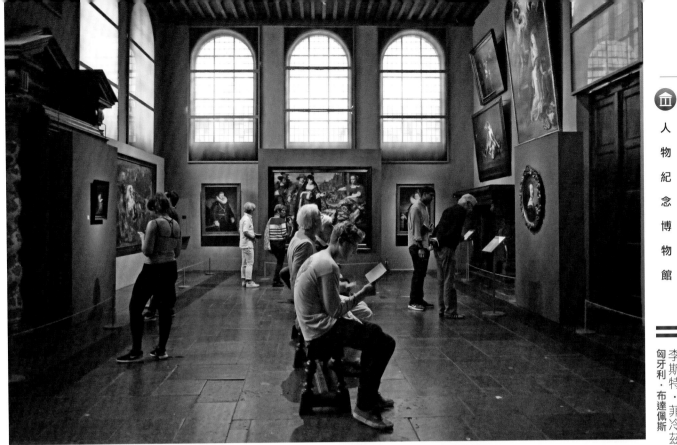

比利時‧安特衛普

魯本斯故居
Rubenshuis

[法蘭德斯派藝術大師豪宅]

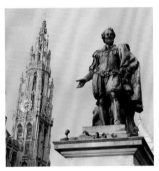

法蘭德斯派藝術大師魯本斯(Peter Paul Rubens)在義大利學畫8年後,因母親辭世而返回比利時安特衛普,之後就在這棟宅院中渡過了人生的最後29年(1611年～1640年),雖然期間他到處旅遊,但最後總是回到這個由他親手打造的華麗豪宅。在他去世後,這棟文藝復興－巴洛克風格的故居陸續轉手了好幾回,直到1937年才由市政府買下,經過精心修復後,重新開放給畫迷朝聖。

屋內展示大師的臥房、起居室,還包括用來娛樂訪客與達官貴人的藝廊,很早便已享受成功滋味的魯本斯,在這裡展示他和其他藝術家的雕塑及畫作。此外,從花園裡觀賞華麗的樓房裝飾,不難看出當時魯本斯走紅的程度。

屋內另一邊為大型工作室,據稱魯本斯曾在此完成超過兩千幅作品。當時他受到上流社交圈的青睞,為了應付龐大的訂單,許多大幅作品通常由他設計指點後,再交由學徒們畫上背景完成。

屋內展示魯本斯數十幅畫作,包括他的自畫像、第二任妻子海倫肖像、以及年輕時的畫作《樂園裡的亞當與夏娃》等。

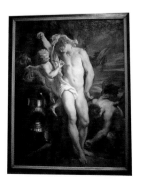

MAP

WEB

Wapper 9-11, Antwerp

丹麥・烏丹斯

安徒生博物館
H.C. Andersen Hus

[拜訪童話大師誕生地]

2005年安徒生誕辰200年紀念時，烏丹斯(Odesne)為擴大慶祝，將安徒生博物館重新整修，館內除了展示安徒生一生不同時期遭遇的

故事，並將當時他所使用的用品、書信、手寫原稿、繪圖，及影響他的師長及朋友的照片，搭配文字說明，鉅細靡遺地介紹他的生平。

不僅如此，安徒生出生的屋子也被納入博物館範圍，雖然安徒生在生前一直不願意承認他當時出生在這樣窘迫的小鎮，但教會留下的新生兒受洗名冊上，證實了他確實出生在烏丹斯。

館方依據當時人民生活的狀況與使用器具，還原大師居住了兩年的出生地，同時也重建了他在哥本哈根的書房。此外，安徒生筆下幾個知名的童話故事也以互動方式呈現，並以圖文或文物展示來說明創作背景。

除了寫作，安徒生另一個專長是剪紙，他經常配合故事或自己的想像力，用一把小剪刀剪出各種圖案，而目前博物館的金色太陽標誌，就是安徒生剪紙作品之一。

博物館的地下室陳列了他生前經常戴的長禮帽和西裝，以及他60歲買下的第一張、也是最後一張睡床。圖書館則館藏有123種翻譯自安徒生童話故事的各種語文版本。

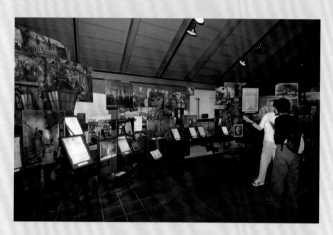

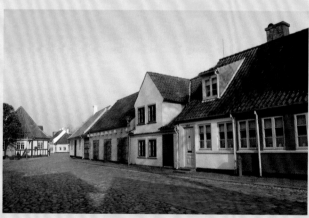

MAP **WEB**

🏛 Claus Bergs Gade 11, Odesne

安徒生兒時住所
H.C. Andersen Barndomshjem

安徒生度過他2~14歲童年的居所空間狹小，只有18平方公尺，擠了他和鞋匠父親、母親三人，但在當時生活環境貧窮的年代，有棲身之所已經是幸運的了。小屋和隔鄰緊緊相連，兩戶同時開窗，還可以和鄰居握手問好。小屋在1930年開放大眾參觀，裡面的展示都盡量還原安徒生自傳裡所提到他童年的家。

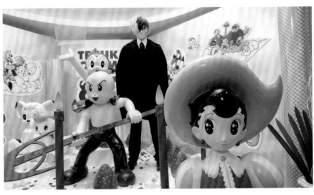

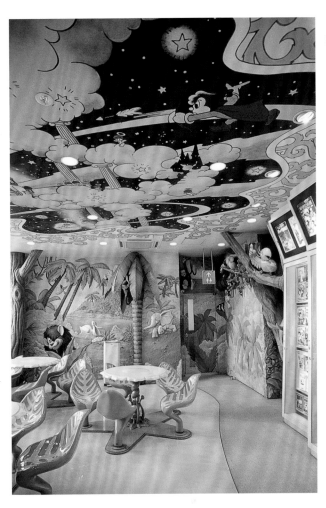

MAP　WEB

🏛 兵庫縣宝塚市武庫川町7-65

日本・宝塚

手塚治虫紀念館

[進入漫畫大師的奇幻世界]

怪醫秦博士、大獅王、寶馬王子、原子小金剛，這些大家耳熟能詳的漫畫人物，全出自漫畫大師手塚治虫筆下。由於手塚本身對大自然的情感，作品當中隨時傳達環保意識與世界和平的理想，對日本的漫畫、電影，甚至青少年都有深遠的影響。

一到紀念館，就先看到館前的火鳥雕像，展現浴火重生的生命熱力，這是手塚治虫愛惜自然、尊重生命的信念，也是宝塚市的和平紀念碑。隨著門前漫畫主角的銅版浮雕、手印腳印，進入手塚治虫的奇幻世界，入口處地板上手塚先生的肖像歡迎大家，一管一管的玻璃櫥窗，展示手稿、筆記、成績單、照片。從他幼年對生物的觀察入微的筆記手稿，不難看出為何會成為醫學博士及世界知名的漫畫家。整個館中科幻卡通的裝潢，發揮了豐富的想像力，不但吸引小朋友，大人們也流連在其中。

想要一圓畫家夢嗎？在2樓有一個專區，裡面擺滿了

各式各樣手塚治虫畫作的塗鴉版本，只要拿起色筆塗一塗，人人都是天才小畫家。

塗鴉專區旁有個小賣店，有許多這裡專賣的週邊商品，而一旁漫畫書區擺放手塚先生出版過的書，可以自由取閱，連中文版都有喔！

地下室的動畫工房，像個太空船內部，在這裡可以自己動手製作屬於自己的動畫，體驗動畫的生產原理。

日本・東京

吉卜力美術館

[動畫大師宮崎駿策劃力作]

🏛 龍貓站櫃台

在進入美術館前會先經過售票亭，巨大的龍貓就站在裡頭，底下的小窗子擠滿了《神隱少女》中的「黑點點」，還沒進入美術館就感到超級開心。

吉卜力美術館是由在全球享有高知名度的動畫大師宮崎駿所策劃，並於2016年重新裝修後開幕。有別於其他僅提供展示的美術館，這裡不只是個收集、展示吉卜力工作室作品的場所，館方希望參觀的遊客能親自觸碰、玩玩這些在動畫中出現的畫面，因此，館方並沒有提供導覽地圖或遵循路線，也沒有針對哪個作品做特展，完全讓遊客自己決定參觀路線，自在隨意地尋找新發現，動畫中熟悉的可愛身影，會不經意的出現在各個角落，這樣的安排讓參觀的遊客擁有不同的體驗，心情與吸收知識都能夠滿載而歸。

要提醒的是，吉卜力美術館希望遊客可盡情玩樂，而不是忙著拍照，只帶回相機中的回憶，所以，館內不准照相和攝影。不論年紀多大，來到這裡就讓自己的想像無限放大，盡情地享受吉卜力工作室所帶來的驚奇吧！

參觀完後，別忘了到MAMMAA AIUTO禮品區瞧瞧，店名取自於《紅豬》中海盜的名字，在義大利文中是指「媽媽救我」。這兒除了有吉卜力出版動畫主角的各種相關商品，如《紅豬》的側背包、《魔女宅急便》的黑貓KIKI鑰匙圈，更有許多本美術館限定販賣的商品。

🏛 龍貓巴士

讓大人小孩都瘋狂喜愛的「龍貓巴士」出現了！一定有許多人想搭乘，原本美術館要製作真的公車，但要保留動畫中龍貓巴士軟綿綿的感覺有些困難，因此製作出小尺寸的巴士，限定兒童們可真實觸碰並乘坐。

🏛 空中花園

還記得《天空之城》中那個平和又安詳世界裡的古代機器人？登上屋頂花園，這個機器人就從動畫世界現身，矗立在屋頂，除了讓動畫更加親近遊客們，也成為守護著這座美術館的巨神。

MAP

WEB

🏠 東京三鷹市下連雀1-1-83

🏛 電影生成的地方

　　在1F可以瞭解電影從故事構想、作
畫、上色、編輯到完成的過程，其中有
很多知名動畫的草稿，相當值得一看。
館方表示，一個動畫作品約需要長達
2~3年製作。從繁複的過程中，動畫創
作的複雜與辛苦可見一斑。

🏛 開始動的房間

　　B1還闢了一處讓想了解動畫的人能夠滿足的地方，呈現動畫最
早原理，以「動」為主題的展示區，感受那份「動起來」的興奮
感，一定要入內看看。

🏛 土星座

　　B1有個可容納80人的小劇院，能夠觀賞吉卜力工作室原創的短篇動
畫！放映室以透明玻璃圍起，讓遊客可以了解到動畫放映時的情景。動
畫約每三個月更換一次，每天放映四次，一次約10~15分鐘，這些動畫
只在館內放映，別處可是看不到的喔！

久保田一竹美術館

[和服染織大師心血傑作]

MAP　WEB

📍日本山梨縣南都留郡富士河口湖町河口2255

久保田一竹是日本知名和服染織大師,他花了40年的研究功夫,重現了失傳已久的一種特殊染織工藝。久保田一竹美術館中正收藏了這位大師畢生的心血傑作。

久保田一竹美術館像是隱藏在森林中的精靈,從入口穿過林徑小道、小溪後,一外觀猶如高第建築風格的美術館就半隱在林間。美術館建築體依設置時間先後而分為「本館」與「新館」,兩館外觀呈現迥異的獨特風情。

古城般的本館內收藏了名為「幻之染法」的華美和服,這種本是室町時代盛行的庶民和服染法,由於受到武士階級的青睞而漸發展成風靡一世的高級品。為呼應美術館所在地,這裡所展示的和服,有一系列即是以富士山為主題,每件皆為日本和服之美的最高峰,讓人目不轉睛。新館則是展示了大師的收藏品,主要是琉璃珠,同樣也是價值連城的寶物。

除了館內的收藏品之外,久保田一竹美術館的庭園設計也相當壯觀,靈活運用了當地的自然環境,從庭園內即可眺望富士山,而扶疏的花木、潺潺的瀑布,醞釀出不同於一般美術館的格局。

俄羅斯·聖彼得堡

杜斯妥也夫斯基紀念館

Dostoevsky Museum

[創作《卡拉馬助夫兄弟們》的地方]

　　杜斯妥也夫斯基(Fyodor Dostoevsky)於1821年在莫斯科出生，16歲時到聖彼得堡唸書，從此大半人生及著作都在聖彼得堡完成。他人生中經歷過最大的挫折，就是在1849年因涉嫌參與反對沙皇的活動被視為叛國者，4月被捕監禁在彼得保羅要塞的監獄中，被判流放西伯利亞勞改，1854年釋放後在西伯利亞服役，直到1860年才重返聖彼得堡。

　　這十幾年的流放及從軍經驗，不但成為他寫作小說最重要的靈感來源，更影響他小說人物的性格及故事中訴求的主題。他的作品充滿對苦難人民的描述，也對宗教與哲學進行探討。1866年，他的代表作《罪與罰》出版，此時他認識了第二任妻子安娜，這間公寓是杜斯妥也夫斯基寫作最重要的據點，自1878年到1881年去

世，杜斯妥也夫斯基在此持續寫作，他的最後一部小說《卡拉馬助夫兄弟們》就是在這裡完成的。

　　在作家的書房，可看到桌上擺著信件、筆及手稿等，他女兒麗烏波芙在傳記中記載：父親最討厭別人動他的東西，椅子、筆、稿件一定要依照他放置的方式擺著，一旦發現稍有更動就會大怒。

　　餐廳是全家一起用晚餐及話家常的場所，作家每晚都工作到深夜，醒來便關在書房裡研究題材，傍晚出門散步幾個小時才回來吃晚餐。餐廳旁的桌台是安娜工作的地方，她為作家整理稿件、聯絡出版社，扮演既是妻子又是秘書的角色。

　　1881年，杜斯妥也夫斯基正準備寫作《卡拉馬助夫兄弟們》第二部，不幸於2月9日去世，葬於聖彼得堡。

俄羅斯・莫斯科

托爾斯泰紀念館
Tolstoy Estate-Museum

[再現19世紀莫斯科文藝最興盛的時代]

這棟19世紀的木造兩層樓房舍，完整呈現19世紀文人的家居生活，讓人感受回到莫斯科文藝最興盛的時代。

為了讓孩子們受到最好教育，1882年托爾斯泰全家從鄉下搬到莫斯科市，一直到1890年，都以這棟房舍作為冬季別墅。當時托爾斯泰已發表《戰爭與和平》及《安娜・卡列尼娜》，受到文壇的注目，既有聲望又有錢，所以負擔得起這棟包含廣大庭

MAP **WEB**

🏛 ul Lva Tolstogo 21, Moscow

園的兩層樓別墅。

從正門進入，依參觀指示可以看到一樓的餐廳、主臥室(同時也是女主人的工作室)、兒童遊戲間(托爾斯泰與妻子蘇菲・安德列夫娜總共生了13個小孩，其中有5個夭折)等。

二樓是主要的活動空間，有裝飾非常華麗的會客廳，擺設著豪華的鋼琴，19世紀許多音樂家、藝術家、作家都曾應邀參加托爾斯泰的家庭聚會，一邊演奏娛樂、一邊聽作家唸誦作品，音樂家拉赫曼尼諾夫(Rachmaninov)、里姆斯基高沙可夫(Rimsky-Korsakov)都曾是座上賓。

旁邊是托爾斯泰的工作間，從陳列的工具可發現這位年逾半百的作家在寫作之餘，還熱中於製作皮靴、健身等休閒活動，放著大書桌及深色皮沙發的書房是最吸引人的地方，因為這裡正是創作所在。另外，女兒瑪麗亞的臥室非常有生活味，房裡掛著許多作品，展現其繪畫天份，而僕人狹小簡單的臥室，更貼近19世紀一般市井小民的生活型態。

托爾斯泰紀念館
俄羅斯‧莫斯科

胡志明博物館
越南‧河內

越南‧河內

胡志明博物館
Bảo Tàng Hồ Chí Minh

[爭取國家獨立的革命鬥士]

為紀念胡志明和他對越南的貢獻，胡志明博物館選在胡志明百年誕辰的生日(1990年5月19日)開幕，這裡是了解胡志明這位革命家最好的起點。

胡志明原名阮必成，1890年5月19日生於越南中部義安省南壇縣黃稠村外祖父家，胡志明自幼就有趕走法國殖民者的想法，為了拓展視野，1911年在一艘法國船上擔任廚師，航行北美、非洲及歐洲等地，後來短暫居留倫敦，之後前往巴黎修習多國語言，並開始他的印度支那獨立思想。1920年加入了法國共產黨，之後到莫斯科學習，並在1941年回到越南成立共產黨，開始他的革命事業。

1945年，胡志明領導的越南獨立同盟會(簡稱越盟)發動8月革命，9月2日胡志明在河內巴亭廣場五十萬人的群眾集會上宣讀《獨立宣言》，宣告越南民主共和國的誕生。1945年~1954年間爆發法越戰爭，胡志明領導越南人民取得了勝利，法國退出越南。

深怕共產主義在亞洲獨霸的美國扶持南越勢力，1960年代發生南北越戰，胡志明再度領導人民進行抗美戰爭，遺憾尚未得到最後勝利統一全國，胡志明就於1969年9月3日因心臟病逝世，享年79歲。

博物館內整個牆面佈滿胡志明一生的圖片及文字，詳細介紹了胡志明從出生、就學，一直到領導人民的過程，另可見他的用品、書信、居住房屋的模型等。樓上則是用模型展現了越南傳統文化、抗戰及現代的模樣。

MAP　　WEB

🏛 19 Ngọc Hà, Ba Đình, Hà Nội

美國・紐約

西奧多・羅斯福出生地
Theodore Roosevelt Birthplace National Historic Site

［奠定美國強權地位的領導者］

MAP 　WEB

🚇 28 East 20th Street, New York

西奧多・羅斯福是美國第26任總統，也是美國歷史上最偉大的領導者之一，美國在他的帶領下奠定世界強權的地位，影響力到今天都不曾衰退，而他的頭像也被雕刻在南達科他州的拉什莫山上，與華盛頓、傑佛遜、林肯並列，說明美國人民對他的崇拜。

由於多年後他的遠房堂弟富蘭克林羅斯福也當選為美國總統，為了區分，世人於是稱西奧多為「老羅斯福」，而稱富蘭克林為「小羅斯福」。1858年10月27日，暱稱「泰迪」的老羅斯福就誕生在這棟房子裡，他在這裡一共住了14年的時間，直到1872年全家才搬離此地。1919年老羅斯福去世後，老屋重新翻修成原來樣貌，開放供市民參觀，目前由國家公園管理局負責經營。

參觀故居必須參加每小時整點的導覽行程，屋內的臥室、客廳、書房、餐桌與嬰兒房都還原成泰迪童年時的樣子。由於泰迪幼時體弱多病，他的父親為了鍛鍊他，在家中門廊裝設了許多健身器材，使泰迪長大後成為一位格鬥好手，拳擊也成了他一生嗜好。

一樓作為展示廳陳列許多珍貴的照片、新聞報導與實物，包括泰迪兒時的自然史收藏與他在美西戰爭中所穿著的軍裝等，而與他緣由匪淺的泰迪熊，當然也在展示之列。

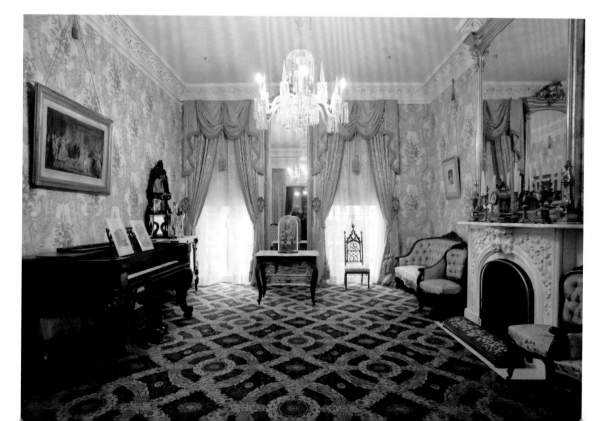

美國·聖塔羅莎

查爾斯 · 舒茲博物館
Charles M. Schulz Museum

[史努比家族全員集合]

查爾斯·舒茲是史努比系列漫畫的作者，在他於2000年辭世前，這裡是他生活和創作的地方，他的家人至今仍居住在這間博物館裡，並不時為遊客提供導覽解說。

館內到處都看得到史努比、糊塗塔克、查理布朗和一群好朋友們的蹤跡，連洗手間的磁磚都放上了連環漫畫，讓整座博物館處處有驚喜。戶外花園不只有主角們的塑像，樹上還寫實地掛著一只風箏，將漫畫場景直接搬到現實中；而將草木修剪成史努比形狀的迷宮，更是讓人會心一笑。

陳列廳內則是以漫畫、玩具、公仔或影像的形式，展示各種造型的史努比人物，像是入口處的左面牆上就掛著史努比演進圖，原來史努比最初是一隻米格魯，其後經過不斷演變，才變成現在的可愛模樣。接下來眼

前一幅以3,588片方格連環漫畫組成的查理布朗與露西巨型壁畫，讓人讚嘆不絕。

這當中，以能親眼一見舒茲本人的創作手稿及其工作室最為可貴，就是這位帶著開懷笑容的老先生，以豐富的幽默感和想像力，讓全世界多少人都跟著他筆下的方格世界一同歡笑、一同流淚，而且歷久不衰。

MAP

WEB

2301 Hardies Ln, Santa Rosa, CA

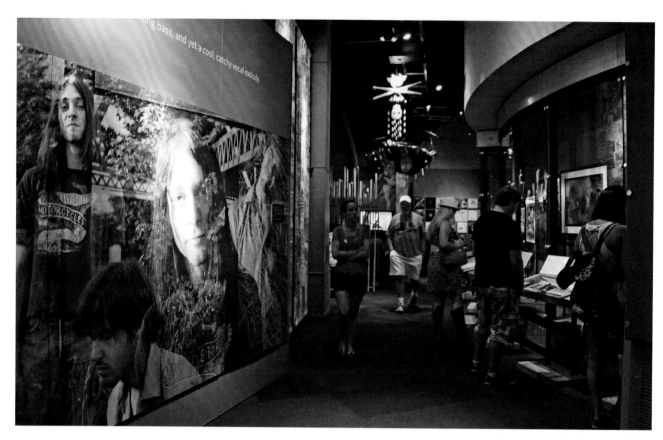

 美國・西雅圖

流行文化博物館（前稱EMP博物館）
Museum of Pop Culture (formerly Experience Music Project Museum)

[向不朽的音樂傳奇致敬]

在西雅圖音樂史上，出現過兩位傳奇人物，一位是吉他之神吉米・罕醉克斯(Jimi Hendrix)，另一位是超脫樂團(Nirvana)靈魂人物柯特・寇本(Kurt Cobain)，而流行文化博物館就是向這兩個人致敬。

一進大廳，目光很難不被那座用吉他堆成的倒立之山所吸引，那是音樂藝術家Trimpin的作品，總共用上700把吉他，象徵美國流行音樂的根源，題名為「If 6 was 9」，而那正是吉米的經典名曲之一。

先來談談關於柯特的兩三事，1990年代，風光一時的重金屬開始顯得後繼無力，正當吉他英雄的時代準備謝幕時，柯特帶著他的吉他登場了，1991年，Nirvana發行了經典大碟《Nevermind》，短短數個月內便席捲了全世界，柯特吉他的音色是那麼樣的混濁破裂，卻又那麼樣的鞭辟有力；他的唱腔是那麼樣的撕心裂肺，卻又那麼樣的真實誠懇；他的歌詞是那麼樣的艱澀隱晦，卻又那麼樣的琅琅上口。

 MAP　**WEB**

📍 325 5th Ave. N, Seattle, WA 98109

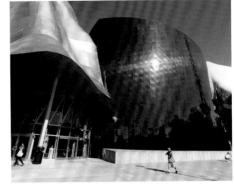

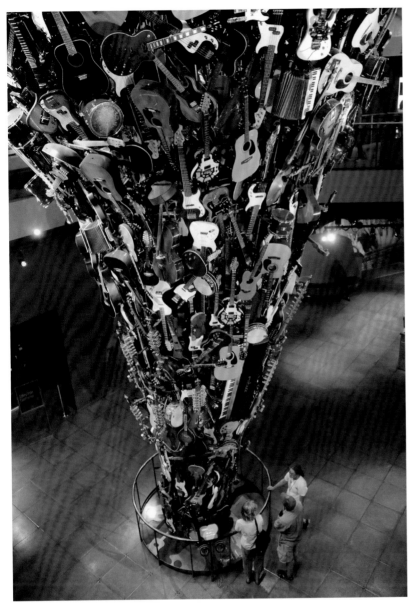

　　家長們開始緊張，青年們視柯特為救贖。這是種全新的樂風，有點金屬；有點龐克；有點民謠；有點工業，無法歸類，於是人們稱之為「Grunge」，在台灣常被翻為「油漬搖滾」。

　　說起來，吉米和柯特有許多相似之處：他們活躍的時間都不到五年；他們真正發行的專輯並不多，但每張都是經典，他們都改變了流行音樂的走向，影響力直到今天都未曾衰減，他們都在主流與非主流間拔河，在自我理想與商業期待中掙扎，最後吉米死於藥物過量，柯特則用槍轟掉自己的腦袋，兩人逝世時都是27歲。

　　另外，他們都喜歡在舞台上砸吉他，吉米說，這都是出自愛，人們只用自己所愛來獻祭，這一點啟發了博物館的設計師Frank O. Gehry，他當時砸爛了幾把吉他，然後用碎片拼成模型，這便是博物館的外觀如此奇特的原因。

　　博物館內有大量珍貴物品介紹兩位傳奇人物的一生，包括唱盤母片、當時巡演的海報、填詞手稿筆記以及被砸爛的吉他碎片等。

　　二樓展區的Sound Lab裡，利用真實樂器搭配互動式多媒體課程，教導遊客演奏各種樂器，若是學有所成，就可以到一旁的On Stage模擬舞台上表演，並錄下個人演唱會的影片帶回家做紀念。

　　當然，位於主入口旁的紀念品店，更是每位搖滾香客一定要去採購的地方。

貝勒瑜之家
Bellevue House

[加拿大第一任總理故居]

貝勒瑜之家曾是約翰麥唐納(John A. Macdonald)的住所，麥唐納後來成為加拿大的第一任總理，不過，1848年，當他為了生病的妻子伊莎貝拉尋覓清幽的養病處而搬到這裡時，當時的他才剛以風雲律師的姿態踏入政壇。

整棟房屋面積並不大，每個房間都以典雅簡約的風格裝飾。走進屋內，一邊是氣派的起居廳，另一邊是餐廳，紅色的木桌上擺放著精緻的瓷器和銀器，大多自英國海運而來。

伊莎貝拉的臥房是他最常活動的地方，為了陪伴臥病中的夫人，麥唐納會在這裡寫信、閱讀，甚至用餐。裝潢最精緻的是主臥室，也就是麥唐納的寢室，在這裡可以看到19世紀典型的床式，即床鋪與床架分開的設計。

麥唐納曾說：「這是一棟安靜且隱蔽的

房子，它被樹林環繞，而且有從安大略湖上吹來的清風。」不過，遺憾的是，他們一家住在這裡的時間並未超過兩年，伊莎貝拉的病情並沒有好轉，剛滿一歲的長子又不幸夭折，房子龐大的開銷更是雪上加霜，致使麥唐納夫婦1849年便搬離此處。

貝勒瑜之家後來經歷了不少屋主，當政府接管後，還原為麥唐納居住時的擺設。

MAP **WEB**

🏠 35 Centre Street, Kingston, Ontario, Canada

加拿大・渥太華

洛麗耶之屋
Laurier House

[兩位總理的典雅宅邸]

洛麗耶之屋建於1878年，曾是兩位20世紀初最有影響力的加拿大人的家。威爾弗里・洛麗耶(Wilfrid Laurier)是加拿大的第7任總理，他上任的時間長達32年之久，1897年，也就是洛麗耶當上總理的第二年，便搬進了這棟房子裡，直到1919年過世。

1921年洛麗耶的遺孀臨終前，把房子送給了新上任的總理威廉・麥肯錫金(William Lyon Mackenzie King)，麥肯錫金後來三度當上加拿大總理，最後也在這裡終老。洛麗耶和麥肯錫金都曾帶領加拿大安穩地渡過風風雨雨，因而被視為加拿大史上最出色的兩位總理，而他們的肖像現在也都留在加拿大的鈔票上。

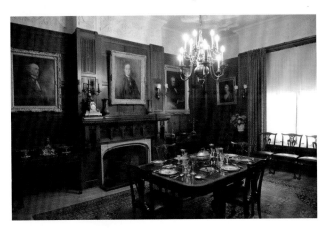

今日參觀此地，可看到總理們的起居空間，包括富麗的會客室、餐廳、寢室、書房等，在麥肯錫金氣派的圖書館中，遊客不禁讚嘆這位總理的博學飽覽，而積案如山的辦公桌似乎也透露出他的日理萬機。

3樓的房間原是洛麗耶的管家房，麥肯錫金看上它的明亮，將之改為早餐室，一面用餐一面聽收音機，便成了他當時最大的樂趣。另外如升降電梯、自動彈奏的鋼琴等，在當時也都是流行玩意兒。

MAP

WEB

🏛 335 Laurier Ave. E, Ottawa, Ontario, Canada

狄亞哥·維拉奎斯故居
Casa de Diego Velazquez, Santiago de Cuba

[古巴最古老的建築]

Francisco Vicente Aguilera, Santiago de Cuba

這棟安達魯西亞式的大宅是古巴目前保存最古老的一棟建築，建於1516年~1530年之間，當時二樓作為古巴第一任殖民官狄亞哥·維拉奎斯的官邸，一樓則是黃金鑄造場及交易所，殖民者把搜刮到的金子鑄造成金條，運回西班牙，現在仍然可以看見大熔爐。

內部透過中庭與後方另一棟19世紀住宅相連，規劃為古巴地方歷史博物館(Museo de Ambiente Historico Cubano)，展出許多16世紀~19世紀的精緻家具家飾，中庭走廊的彩繪瓷器也是另一個參觀重點。

最值得注意的是各種木雕細部結構，二樓走廊及面對廣場的窗台，使用六角形花紋的木窗屏風，稱為「摩爾式」(Moorish)雕刻，是16世紀建築的特色，目的是保護住在二樓官員家族的隱私。

室內杉木雕花的天花板、葫蘆柱型木柵欄、壁畫、屋檐樑柱的雕刻等等，都是非常細緻而具有地方色彩的建築裝飾，特別是天花板的紋飾，沒有華麗的彩繪而以精細的鏤空木雕交織出動線，顯得十分生動。

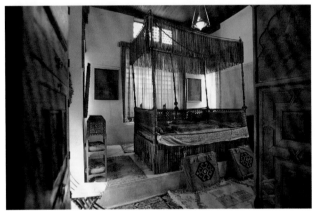

埃及·開羅

蓋爾·安德生博物館
Gayer-Anderson Museum

[收藏眾多藝品的私人豪宅]

MAP

🏛 Sharia Ibn Tulun, Cairo

雖名為博物館,事實上是幢精緻的私人豪宅。蓋爾·安德生是位退休的英國將領,他在1930年代買下這幢建於16世紀的私宅,經整修後擺放他收藏的骨董及藝術品,若不是豪宅本身格局非常特別,藝品將掩過其風采。

館內收藏不少,雕像、畫作、工藝品擺滿了一整房,安德生的畫像也不缺,還留存了一些文件,有點自許可名留青史的味道。不過,屋內所有的藝品或是屋主來歷,都不敵豪宅本身的魅力。

在謎樣的通廊、樓梯間穿梭,無人能估量其真實的面積,各自冠有不同主題的房間展現屋主的巧思,中國房清秀淡雅、大馬士革房金碧輝煌、波斯房熱情艷麗、拜占庭房細緻氣派,再加上招待室、涼廊,令人驚喜連連。

尤其令現代人意外的,是隱藏在2樓的一處窄道,早期婦女不得拋頭露面,想探知1樓大廳的動靜,就可坐在這處窄道的木椅上,透著密雕的木格柵窗窺看底下大廳的情景,下方的人則無緣見識隱藏於木窗之後的面貌。

待客大廳呈長方形,分為三個部分,左右兩側舖有地毯及坐椅,居中是處低陷的凹地(Durqa'a),中央有座小噴泉,沁涼的泉水和清風總能驅散開羅擾人的酷熱,顯露豪宅的講究及建築的巧思。

產業博物館

此類博物館展示和產業相關的文物，包括展示德國三大名車的保時捷博物館、BMW博物館及賓士博物館、名畫家林布蘭賣畫也要喝的荷蘭博斯琴酒之家、萃取香氛的法國格拉斯國際香水博物館、走進古巴國酒世界的哈瓦那蘭姆酒博物館、最令希臘人驕傲的橄欖油博物館等。

美國
彼得森汽車博物館

古巴
哈瓦那蘭姆酒博物館

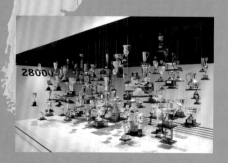

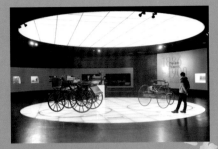

博斯琴酒之家
荷蘭起司博物館

保時捷博物館
BMW博物館
賓士博物館
慕尼黑啤酒與啤酒節博物館
科隆香水博物館

荷蘭　德國

法國
　格拉斯國際香水博物館

希臘
　希臘橄欖油博物館

日本
　札幌Sapporo啤酒博物館

德國・斯圖加特

保時捷博物館
Porsche Museum

[動力技術巔峰之作]

博物館展示保時捷從創始至今，幾乎所有車款，包括為保時捷打響品牌名號的保時捷356系列、豎立現代跑車里程碑的保時捷911系列、70年代橫掃賽場的保時捷917系列、兩門敞篷的Boxster。

遊客可以看到當時各大賽事與市售車款的關係是如何緊密結合，以及工程師們如何不斷開發新技術，以求在賽場上取得佳績。相較於市場利益考量，這種對性能和速度永無止盡的追求，反而是促使每一代保時捷不斷升級的動力，讓人領悟到，原來保時捷所夢想超越的不只是一些數字而已，而是一個時代在動力技術上的巔峰。

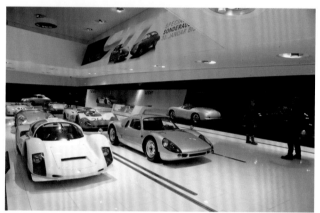

MAP　WEB

🏛 Porscheplatz 1, Stuttgart-Zuffenhausen, Stuttgart

🏛 保時捷Logo的由來

和BMW一樣，保時捷也以發跡的家鄉城市為榮，Logo中央的馬是斯圖加特的城徽，其它部份完全來自斯圖加特所屬的符騰堡邦的徽章，兩者構成了保時捷英氣十足的經典Logo。

🏛 必看重點／356

保時捷創始人斐迪南・保時捷(Ferdinand Porsche)是一位汽車工程師，二戰爆發後他的團隊替納粹設計戰車，因此戰後他成為戰犯。出獄後他以當年設計的金龜車為藍圖，前後修改了356次推出了這款Porsche 356，這不但是經典車款，也是第一款以保時捷為名的車款。

虎式坦克出自保時捷

保時捷的創始人斐迪南·保時捷(Ferdinand Porsche)原是戴姆勒車廠的設計師，曾為戴姆勒設計出多款名車。後來斐迪南與兒子、女婿自立門戶。二戰期間，德軍的閃電戰震撼歐陸。閃電戰的關鍵是納粹的裝甲部隊，其中的主力虎式坦克在性能上碾壓盟軍，這款戰車就是出自保時捷父子之手，由此可看出保時捷的卓越性能。

大顯神威金龜車

保時捷剛開始設計汽車時就希望打造一款國民車，讓每個人都能擁有，於是他和團隊設計出金龜車，希特勒也有同樣想法，他在許多設計中選中保時捷的金龜車並準備量產，可惜戰爭接著爆發，整個德國工業投入戰爭機器生產。戰後經濟蕭條，因金龜車經濟耐用的特性，迅速在市場上大顯神威，成為和 Porsche 911一樣的世紀經典車款。

必看重點／911

1963年保時捷推出這款跑車中的夢幻逸品，招牌的青蛙眼大燈和流線的車身， Porsche 911有著迷人的外型。性能上也是非常的優異，因此推出後大受歡迎，至今推出的每一代都有不同的版本，是廿世紀全世界最經典的車款之一。

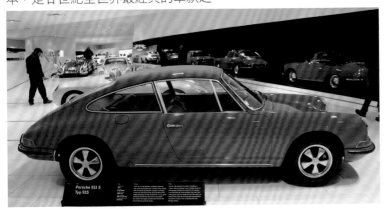

Porsche 911 S
Typ 915

必看重點／Boxster

這款車系是保時捷推出的兩門敞篷跑車，承襲保時捷經典的設計元素和優異的性能，加入了復古、低調又不失質感的敞篷造型，形成Boxster摩登都會的風格，是都會時尚型男的夢想，而Boxster小巧、秀氣的特色，也讓它成為受女性歡迎的車款。

必看重點／917

Porsche 917曾被選為史上最偉大的賽車，它替保時捷贏得第一座Le Mans大賽的冠軍，承襲保時捷一貫流線的優美曲線，Porsche 917最大的特色是「輕」，讓原本性能出色的引擎有了更搶眼的表現。

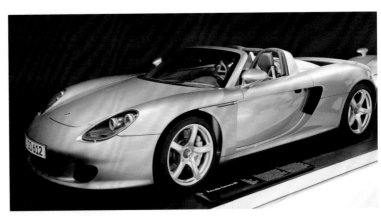

必看重點／Carrera GT

車迷們津津樂道的一款限量超級跑車Carrera GT，令人迷醉！

德國·慕尼黑

BMW博物館
BMW Museum

[巴伐利亞製造發動機起家]

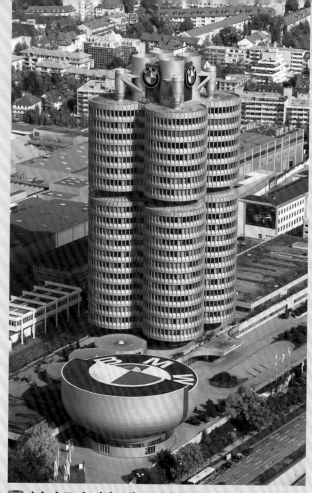

聞名全球的BMW，總公司位於慕尼黑，總部大樓的造型象徵汽車的汽缸，總部旁的博物館，外型彷彿太空艙般，加上螺旋狀的內部空間設計，相當獨特搶眼。

BMW的全名是Bayerische Motoren Werke(巴伐利亞發動機製造)，最早是製造航空引擎，直到一戰後凡爾賽條約禁止德國發展航空技術，才轉而製造機車，1927年因代理英國車廠的車，開始了汽車生產之路，品牌的傳奇一路沿續至今，1994年BMW收購了Mini，又於1998年併購了勞斯萊斯，因此，BMW的帝國相當龐大。

博物館裡不但有實體展示，同時還有超過二十部影片可以欣賞，以及從前的銷售海報、廣告、型錄等，詳實說明了汽車製造技術的進展與市場變化。

總部大樓造型特殊

總部大樓的造型象徵汽車的汽缸，4個環型大樓圍繞起來，正是BMW的招牌商標。

MAP　　WEB

 Am Olympiapark, München

摩托車的演進

從1920年代生產出第一台機車到現在，BMW的重型機車和汽車一樣在業界擦亮了自己的招牌。博物館裡展出發展至今所有的摩托車款式，說明了摩托車演進的過程。

經典車系發展史

3、5、7系列的房車是非常受歡迎的經典車款，在了解發展過程的同時，不斷見證BMW在技術上的突破和創新。

製造航空引擎起家

創業於1916年的BMW最初是以生產飛機引擎起家，因此館內展示有當時的引擎設計及飛行儀器。

模擬駕駛

雖然BMW世界有實體車可試乘，但是無壓力的模擬飆車還是很吸引人，這些互動設施除了讓男生們過過癮之外，不想駕駛實體車的女生或小孩也可在這裡找到樂趣！

賽車系列

BMW雖在2009年將旗下車隊售出，正式退出F1，但是BMW在汽車競技上一直不落人後，這裡展出了BMW開發出來的所有賽車，賽車迷可以近距離的親近它們。

BMW Shop

各種汽車用品及旅行裝備一應俱全，還有每一款經典車的模型、包包、衣服、鑰匙圈等紀念品，上面都有BMW的Logo和圖案，送禮自用兩相宜。

展示間

博物館旁的BMW世界，是新車展示中心，展示BMW出廠的所有新車，性能和配備都有詳細的介紹，有興趣的人可直接向業務要求試駕，但記得要先辦理國際駕照。

德國・斯圖加特

賓士博物館
Mercedes-Benz Museum

[細賞賓士精彩歷史]

賓士不只是首屈一指的汽車廠牌，事實上，它也是第一座生產汽車的工廠，而這個工廠的創立地點，就在斯圖加特。

19世紀末，戴姆勒(Daimler)與賓士(Benz)各自成立了自己的汽車工廠，經過多年競爭，終於在1926年合併為「戴姆勒賓士公司」。而梅賽迪斯(Mercedes)之名，則來自當時一位經銷商大客戶女兒的名字，他要求戴姆勒為他設計生產的賽車在各大賽事中橫掃千軍，為梅賽迪斯打響名號，後來逐漸成為戴姆勒的主要品牌。不過，據說梅賽迪斯小姐本人並不會開車，也沒有駕照。

不同於保時捷博物館以賽車和跑車為主軸，賓士博物館走的是歷史路線，陳列大多以古董車為主，「汽車」這個概念，並不是突然就明確成形的，進入博物館

必須試著讓自己回到19世紀，才能理解當人們看到一輛沒有馬牽引的車輛時，心裡有多麼震驚。

在博物館裡，可看到1882年首次對馬達驅動交通工具所作的嘗試，以及1888年四輪汽車的雛形、1902年的第一輛梅賽迪斯賽車，還有各式各樣賓士車種，像是運用在各行各業的車輛、專為教宗等名人設計的車款、參加過賽事的賽車等，許多劃時代的設計都不會在這裡缺席。

賓士三芒星Logo由來

賓士的三芒星Logo最早是戴姆勒的Logo，1926年和賓士合併後，兩家的名字都出現在三芒星的外圈，而三芒星所代表的是期許能夠在陸、海、空三領域等都能有優異表現的企圖心，現在看到的Logo是這些年歷經不斷簡化所形成的。

教宗專車

專為教宗設計的車款也在現場展示。

「鷗翼」現身

劃時代的設計，暱稱「鷗翼」的Mercedes-Benz 300SL，當然也不會在此缺席。

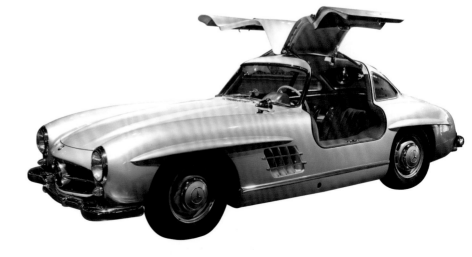

MAP

WEB

🏛 Mercedesstrass 100, Stuttgart

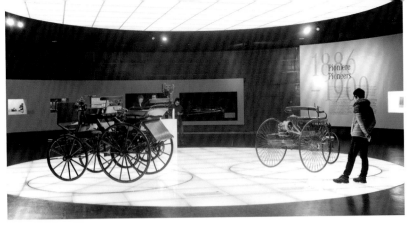

🏛 汽車的發明

介紹汽車出現之前人類的各種交通工具。直到戴姆勒在1883年發明了汽油引擎，並與賓士在19世紀末分別創立了自己的汽車工廠，賓士更是全世界第一個製造出以內燃機為動力的汽車，且可以實際上路。

🏛 品牌的誕生

我們熟悉的Mercedes(梅賽迪斯)其實是一個奧地利商人女兒的名字，這位商人幫DMG銷售汽車，並要求為他以Mercedes為名掛牌生產，久而久之梅賽迪斯就和DMG劃上等號了。一戰後市場萎縮，DMG跟Benz於1926年合併。

🏛 製車技術突飛猛進

戰後國際局勢逐漸穩定下來，人們對汽車的要求越來越多，除了性能要好，要更安全、更舒服，還要更好看。

嶄新的環保車款

安全、環保是我們這個世代很關心的議題，在車子的發展上也是如此。這一區的車款都很新，發展的重點在無排放、省油或是電動車，改變對現代人而言已經是現在進行式了。

🏛 罕見的賓士公車

隨著環保意識抬頭，大眾交通工具越來越受重視，賓士也不斷推陳出新，研發各種不同功能的車款。

🏛 研發航空引擎造飛機

隨著時代的演變，柴油機和增壓器的改良讓汽車的引擎也越來越進步。進入二戰期間，賓士也投入研發航空用的引擎，並且有生產出飛機！

🏛 競速的銀色箭矢

賓士一直以來都有投入在競速賽車這個領域，這裡展出的是賓士車隊歷代的賽車，還有未來感十足的概念跑車。

慕尼黑啤酒與啤酒節博物館
Bier und Oktoberfestmuseum

［啤酒一口呼乾啦！］

MAP　WEB

🏛 Sterneckerstraße 2,
München

若是沒能趕上10月啤酒節的狂歡，或是對啤酒節意猶未盡，來慕尼黑城裡這座啤酒節博物館回味一下！

這裡展示歷代啤酒節使用過的道具、海報，以及巴伐利亞各地不同啤酒專屬的酒杯等，也有一些老照片和模型，講述巴伐利亞釀造啤酒的緣起由來。不過，展示皆以德文說明，不懂德文的遊客只能看圖片意會了。

黃金蘭提供

慕尼黑10月啤酒節 Oktoberfest

　　慕尼黑啤酒節的起源是在1810年10月12日，那天全城市民都被邀請參加當時的王儲路德維一世與泰瑞斯公主(Princess Therese)的婚禮，人們在會場甩開貧富之間的隔閡，大口喝酒、大口吃肉，這場狂歡盛會變成一種年年舉辦的慶典，沿襲至今。

　　啤酒節的場地位於慕尼黑市西南的Theresienwiese，廣大的空地上架起大型啤酒帳篷與小帳篷，慕尼黑城內有名的啤酒屋，像是Hofbräu、Augustiner、Löwenbräu、Hacker等都會進駐帳篷裡。這些帳篷平日約10:00營業，週末則提早在9:00開始，直到晚上午夜。帳篷內供應啤酒和美食，還有樂團演出，通常白天表演巴伐利亞傳統音樂，18:00之後就是流行音樂或搖滾樂團上場。

　　由於人潮眾多，想在熱門時段進入帳篷同歡，最好向各帳篷事先訂位，否則就早點入場，如果擠不進去，就在帳篷外的啤酒園找位子聽帳篷中傳出的音樂。會場還有各式各樣的遊樂設施，讓這裡變成一座熱鬧滾滾、尖叫聲此起彼落的遊樂園。

德國・科隆

科隆香水博物館
Fragrance Museum Farina-Haus

[18世紀迄今的香水歷史]

古龍水「Cologne」這名字即是來自於科隆這座城市，它最早是由一位義大利人Johann Maria Farina在1709年時於科隆研發製造出來的，Farina將其命名為「Eau de Cologne」(科隆之水)，也使得科隆從此成為世界知名的城市。

「Eau de Cologne – Farina」這個世上最古老的香水品牌，其專賣店就在科隆市區，使用復古香水瓶盛裝的古龍水別有一番風味，而這個專賣店同時也是香水博物館，展示著18世紀以來的香水歷史。

雖然一般認為古龍水好像屬男性香水，其實「古龍水」的濃度比淡香水更低，女性一樣適合使用，就看消費者喜不喜歡這有點偏中性的香味了。

MAP

WEB

📍 Obenmarspforten 21, Köln

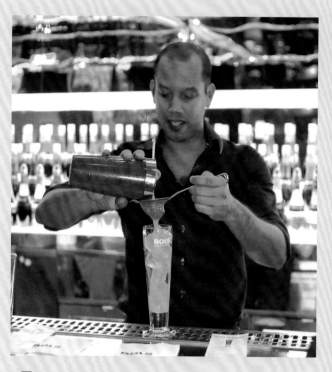

荷蘭・阿姆斯特丹

博斯琴酒之家
House of Bols

[林布蘭賣畫也要喝的美酒]

MAP WEB

📍 Paulus Potterstraat 14,
Amsterdam

如果把酒類的歷史看作一個大家族，盧卡斯・博斯（Lucas Bols）的琴酒（Genever）在家族中肯定擁有耆老的地位。

琴酒源自16世紀的低地國地區，最初作為醫療用途，1575年時，盧卡斯在琴酒的配方中加入香料，並在阿姆斯特丹設立酒廠，成為琴酒流傳世界的濫觴。要問琴酒在當時有多風靡，據說林布蘭就是因為沉迷在博斯琴酒中無法自拔，結果積欠過多酒錢，不得已之下，竟用他得意門生的畫作充作抵押，這幅畫至今仍珍藏在琴酒之家中。

琴酒之家介紹了琴酒的歷史、可親手觸摸的原料、記載在古老典籍中的配方等，由於琴酒經常作為調製雞尾酒的原料，因此也展示了不少調酒器材。

最有意思的展示則莫過於數十只裝有不同口味琴酒的彩色瓶子，參觀者可以壓下幫浦，藉由噴出的氣味，猜猜看是何種口味。

最後的高潮就是品酒，在品酒室外有兩台電腦，遊客可在「水果－香氣、單純－複雜」交叉成的4個象限中測試自己的調酒喜好，將結果列印出來後交給調酒師，調酒師就會依據遊客的選擇調製。遇到調酒師心情好，可能還會露一手神乎奇技的調酒特技，不過，這通常是在他看到大批女性遊客的時候。

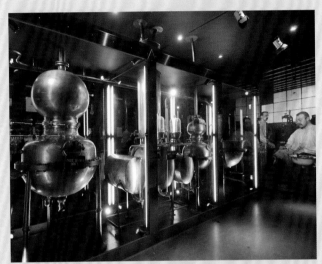

荷蘭起司博物館
Het Hollands Kaasmuseum

[認識荷蘭的酪農歷史]

MAP WEB

📍 Waagplein 2, Alkmaar

荷蘭起司博物館就位在遊客中心的樓上，面積雖不大，但羅列了從古到今各種製作奶油及起司的工具，並詳細介紹其操作方式及原理，而從1576年使用至今的過磅房也位於同一棟建築中，可讓人確切認識荷蘭引以為傲的酪農歷史。

參觀這些特殊的器材，不用擔心不理解，館內熱心服務的爺爺奶奶，總會古道熱腸的說明，甚至忙著張羅播放影片，不但讓人見識荷蘭起司的內涵，也領會了荷蘭人的熱忱。

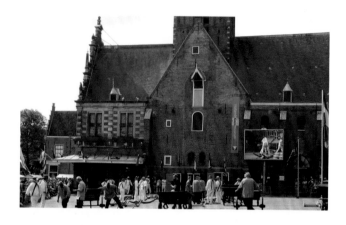

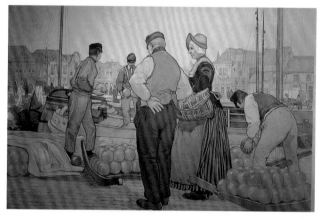

起司市場Alkmaarse Kaasmarkt

哈克馬的起司買賣歷史可追溯到1593年，那時候的Waagplein廣場充斥著熱絡的交易，現在的「Market」是最受遊客歡迎的活動，廣場上的活動在批發商進場後揭幕，老謀深算的買家們一一以嗅聞、品嚐、搓揉的方式判別起司品質，而後以獨特的擊掌方式和賣方議價，兩方雙掌一來一往，最後由出價最高的批發商「得標」。

一旦成交，就輪到搬運伕們下場較勁。搬運伕的帽子有著綠、藍、紅、黃等不同顏色，代表隸屬於不同公司，每當一批起司成交搬上弧形的抬架後，搬運伕便飛也似地奔向過磅房(Waag)秤重，而後再奔向推車，等到小車堆滿起司，便推往卡車裝載。搬運起司的工作相當吃重，一個黃澄澄的高達(Gouda)起司重達20公斤，8個上架就達160公斤，全賴默契十足的身手搭配才能縱橫全場，值得掌聲鼓勵。

法國 · 格拉斯

格拉斯國際香水博物館
Musée International de la Parfumerie

[深入了解香水製作歷史]

國際香水博物館是以一座14世紀的古堡改建而成，最初開幕於1989年，2008年經巴黎設計師Frédéric Jung整建，成為一座占地約1,059坪的博物館。沿著博物館規劃的5個展區依序參觀，就能對香水的歷史、製作過程、花卉原料的採集、萃取過程及市場行銷有最基本的認識。

人類製造香水的歷史起自西元800年，化學家利用香味對抗傳染性疾病，和今日使用香水娛人的目的大不相同。

蒸餾(Distillation)和萃取(Extraction)是製造香水的兩大重要步驟，蒸餾是運用油和水密度不同的原理，將香精油(Essence)逐漸分離出來，然後利用動物脂肪從原料萃取香味(Enfleurage)，並榨出最精純的油，稱為「原精」(Absolute)。到了19世紀，萃取香味的方式以酒精代替脂肪來進行，其他程序則大致相同。

創造香水的靈魂人物是調香師(Perfumer)，或是俗稱的「靈鼻」(Le Nez)，他們就像品酒師一樣，需要有異於常人的本事，一般人只能分辨十幾種氣味，調香師至少要記住並區分1,000~3,000種不同味道，再將這些味道依不同比例，根據個人經驗和創意，調和成令人愉悅的香味。這個工作既專業又困難，因此調香師的地位崇高尊貴。

博物館內展示了四千多年前至今、東西方國家上萬件如香料、化妝品、香皂、香水瓶和容器、相關配件等收藏品，包括全法國第一瓶香水、全世界各種造型獨特的香水瓶，甚至瑪麗皇后 (Marie Antoinette)在法國大革命期間所帶的逃難旅行箱。

博物館也規劃了聞香室、視聽室、表演活動、DIY活動和區域、溫室花卉區和露天庭園，以互動方式更加了解香水藝術，其中特別推薦以不同影片搭配不同香氛的聞香室，讓人感受那些與日常生活相關卻常被忽略的氣味。

MAP　**WEB**

🏛 2 Blvd. du Jeu de
Ballon, 06130 Grasse

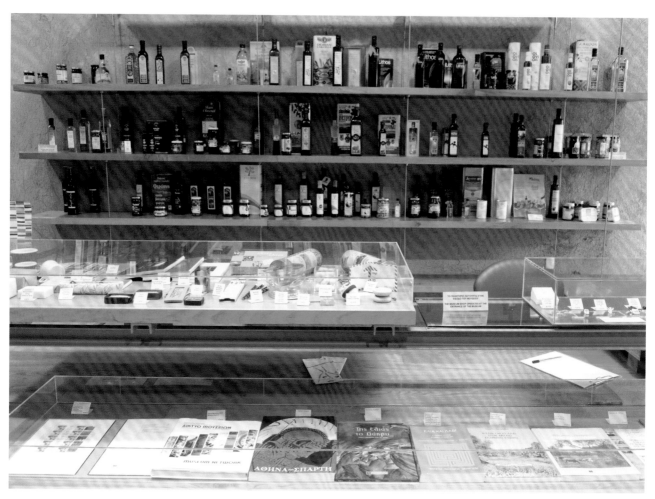

 希臘・斯巴達

希臘橄欖油博物館
Museum of the Olive and Greek Olive Oil

[展示橄欖油歷史及製造技術]

MAP 　WEB

🏛 Othonos-Amalias 129, Sparta

拉科尼亞地區是希臘主要的橄欖油產區之一，博物館分為上、下兩層，上層從最早在希臘發現的橄欖樹開始介紹，展示希臘及斯巴達當地橄欖油發展的歷史、文化及製造技術等。

從史前時代到20世紀，橄欖油被廣泛用在食品、身體護理、照明及宗教活動等各方面，館內鉅細靡遺的展示及解說，成為斯巴達最受歡迎的博物館之一。

博物館的下層及戶外展示區，以古代的橄欖油生產技術介紹為主，並展示數座大型的榨油機具。

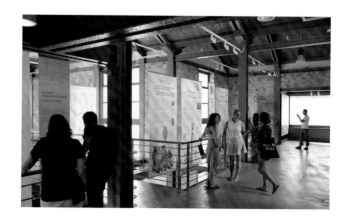

日本·札幌

札幌Sapporo啤酒博物館

[日本啤酒業的縮影]

MAP 　WEB

札幌市東區北7条東9-1-1

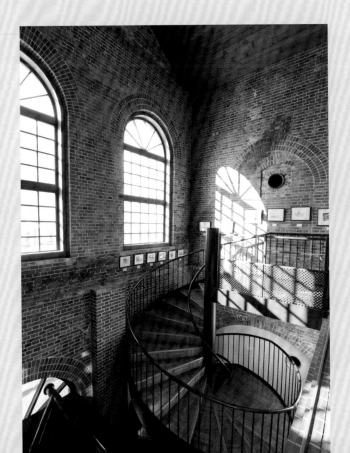

札幌Sapporo啤酒的歷史就等於是日本啤酒業的縮影，在這裡曾經釀造出日本第一滴的啤酒(明治9年，1876年)，而Sapporo啤酒博物館正是以日本第一座啤酒工廠所改裝而成的。

在Sapporo啤酒博物館裡面，除了陳列日本啤酒業的相關發展史之外，還有各式各樣釀造啤酒的器具模型，就像昭和44年(1979年)由德國製造、一次釀造量超過一萬罐的煮酒大槽，正是非常難得見到的實物。

由於Sapporo啤酒博物館就位於真正的工廠內，因此，可以親眼目睹無人操作、全自動由注酒、封蓋、分箱到運送上貨車的整個流程。

此外，Sapporo啤酒博物館內還有以最新映像科技Magic Vision呈現的啤酒物語，即使不通日文，也能經由以三度空間呈現的影片來對啤酒有更深的瞭解。參觀完啤酒博物館之後，也可品嘗一下最新鮮的啤酒。

335

彼得森汽車博物館
Petersen Automotive Museum

[以全面角度探究汽車工業]

MAP WEB

🏛 6060 Wilshire Blvd, Los Angeles, CA

由洛杉磯雜誌大老羅伯彼得森所創立的這間博物館，擁有美國西岸最驚人的汽車館藏，擁有來自世界各地多達兩百五十多台的車輛！重要的館藏車款包括1939年的布加迪Type 57C、1952年的法拉利212/225 Barchetta、1961年的福斯金龜車、1964年的保時捷901、1982年的法拉利308GTSi、1993年的積架XJ220、2006年的福特GT等，另外還會有尚未上市的未來車款在此搶先展出。

2015年底，整修後的博物館重新開張，除了內部動線更加流暢，嶄新的外觀更是令人眼睛發亮，巨大的鏤空不鏽鋼板如緞帶般飛揚，圍繞在通紅的建築本體外，營造出流動奔放的意象，極符合汽車博物館的旨趣。

與一般汽車博物館不同的是，這裡除了以各個時代的經典車款來介紹汽車發展歷史外，更以全面的角度探究整個汽車工業，從技術原理、風格設計、創新概念、實用性能、獨特性、未來趨勢，到以汽車為素材的藝術表現等，都有詳細且別出心裁的展示。

🏛 賽事名車

這個展廳裡全是曾在各大賽事中奪牌的名車。

1969 Porsche 917K Gulf Wyer　　1980 Porsche 936/80 Martini　　1986 Porsche 962 Rothmans

🏛 閃電麥昆

館內還有小孩子最喜愛的「Cars Mechanical Institute」展廳，光是那台來自皮克斯的實體閃電麥昆就已令孩子們瘋狂。

336

未來車款亮相

在這裡也有機會看到尚未上市的未來車款搶先展出。

布加迪Type 57C Atlantic

這台是1936年的布加迪Type 57C Atlantic，那個年代的手工古董車，每一輛都是藝術品。

蝙蝠俠專用車

這台1989年打造的蝙蝠車，在同年電影《蝙蝠俠》及其續集《蝙蝠俠大顯神威》中都曾經亮過相。

互動式遊戲

由皮克斯贊助的Cars Mechanical Institute，透過不同的互動式遊戲，讓孩子了解車輛各個部分的動力運作。

內裝勝外觀

行家看的不是車的外在有多炫，而是裡面有多威！

摩托車同樣令人著迷

除了汽車外，摩托車的展品也不在少數。

現代汽車原型

身為汽車博物館，不供奉一下元祖怎麼行。

哈瓦那蘭姆酒博物館
El Museo del Ron

[走進古巴國酒的世界]

MAP　WEB

Avenida del Puerto 262, Habana

古巴蘭姆酒的代名詞就是「Havana Club」，自1878年創立至今，已行銷全球120國，每年銷售超過四百萬箱，在古巴境內，每一間餐廳和酒吧、每一個家庭都能見到Havana Club的酒瓶。

參觀位於郵輪碼頭旁的蘭姆酒博物館，就像走進縮小版的製糖及釀酒廠，能快速認識甘蔗變身蘭姆酒的過程，試飲一小杯七年陳釀的濃烈甘蔗醇香，在微醺中愛上蘭姆酒。

走進18世紀殖民地風格的市政廳，Havana Club的女神伊內絲夫人雕像立於門口迎接，穿越挑高的中庭天井與石砌圓柱，展覽廳中依據釀造方式和年份區別，不同等級的Havana Club一字排開，其中以每年限量100瓶的Maximo身價最高貴，由首席釀酒大師Don José Navarro親自調製，以存放在酒桶中50~100年的蘭姆酒調和而成。

館內展示主要分兩大區塊，第一個區域是殖民時代的蔗糖產業，歷史照片和黑奴的腳銬手鐐呈現奴工血淚，傳統式甘蔗榨汁、熬煮蔗糖的大鍋爐器具，全靠黑奴冒著高溫危險徒手操作，精巧細緻的微縮模型展示甘蔗經由鐵路運輸，依序進入製糖廠、蒸餾廠、釀酒廠的過程。

甘蔗榨汁提煉蔗糖後剩餘的糖蜜(Molasses)是蘭姆酒的原料，糖蜜經過純水稀釋、發酵、蒸餾、存放和混合，才能成就一瓶瓊漿玉液。釀酒大師(The Master Distiller)是哈瓦那俱樂部的靈魂人物，每隔一段時間，釀酒師打開橡木桶的小洞，試飲判斷品質，決定是否繼續存放還是需要混合，混合的比例是讓口感更豐富的關鍵。

第二個區域將釀酒廠搬進博物館中，跟隨解說導覽員走過大型蒸餾鍋爐、發酵槽、裝罐機具和貯存橡木桶的陰暗酒窖，了解蘭姆酒的製造流程。

蘭姆酒女神的忠貞愛情

　　若要票選最受古巴人歡迎的女性形象，伊內絲夫人(Doňa Inés de Bobadilla)一定高票勝出。這位女士穿著傳統西班牙服飾，右手叉腰，左手握著權杖眺望遠方，她不但是哈瓦那市的象徵，佇立於Castillo Real de la Fuerza城堡高塔，也出現在各酒吧餐廳中，她就是哈瓦那俱樂部的商標圖騰。

　　伊內絲是16世紀西班牙派駐古巴的總督索多(Hernando de Soto)的夫人，索多授命北上攻佔美國東南部，夫人伊內絲協助處理境內事務，因為想念索多，伊內絲天天到哈瓦那海邊，登上Castillo Real de la Fuerza城堡高塔眺望，等待丈夫歸來。1540年終於等到回音，卻是索多在密西西比河岸遭印地安人殺害的訊息。

　　1630年，一位藝術家被伊內絲的愛情故事感動，以此為靈感創作雕像。當時總督以雕像為藍本，製成城堡鐘塔頂端的銅製雕像，命名為La Giraldilla。

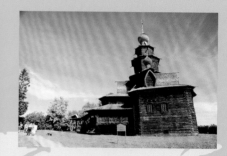

歷史建築博物館

歷史建築博物館就是除了展品，博物館本身就是一幢具有特殊價值的歷史建築，本單元收錄了以金黃色砂岩打造的印度齋沙默爾城堡、囊括兩百幢傳統建築的愛沙尼亞戶外博物館、既是要塞也是皇宮的西班牙哥多華阿卡乍堡、擁有百間廳室的拉脫維亞隆黛爾宮等。

亨利堡
里多廳
加拿大

美國
老路鎮

古巴
哈瓦那市立博物館
古巴殖民建築博物館

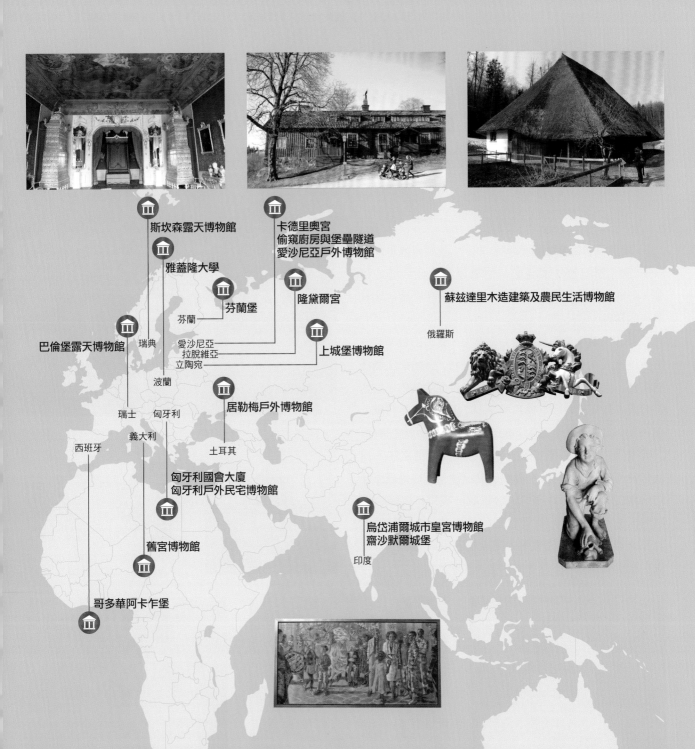

斯坎森露天博物館

卡德里奧宮
偷窺廚房與堡壘隧道
愛沙尼亞戶外博物館

雅蓋隆大學

蘇茲達里木造建築及農民生活博物館

芬蘭堡

隆黛爾宮

芬蘭

俄羅斯

巴倫堡露天博物館

瑞典

愛沙尼亞
拉脫維亞
立陶宛

上城堡博物館

波蘭

居勒梅戶外博物館

瑞士

匈牙利

義大利

西班牙

土耳其

匈牙利國會大廈
匈牙利戶外民宅博物館

舊宮博物館

烏岱浦爾城市皇宮博物館
齋沙默爾城堡

印度

哥多華阿卡乍堡

西班牙・哥多華

哥多華阿卡乍堡
Alcázar de los Reyes Cristianos

[多樣風格的特殊城堡]

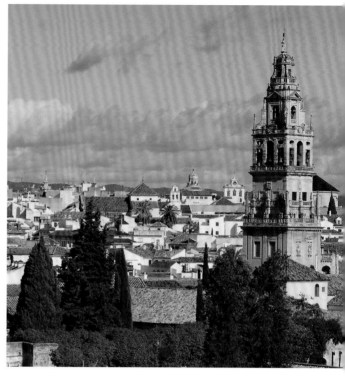

四周圍繞著厚實城牆的阿卡乍堡，既是要塞也是皇宮，歷經歷史的更迭，層層建築彼此相疊或接鄰，形成今日這座擁有古羅馬、西哥德、伊斯蘭等多樣風格的建築。

1236年，費南度三世收復哥多華後，昔日的伊斯蘭教宮殿逐漸成為廢墟，到了阿方索五世時，開始這座碉堡的重建工作，並於14世紀時阿方索六世任內落成。這處當初天主教雙王曾經下榻的地方，之後一度淪為監獄，在1428~1821年間還成為宗教法庭(Inquisition)所在地。

如今堡內已改為博物館，來此可欣賞珍藏文物，還能悠遊阿拉伯式庭園，在酷熱的夏日裡，實在是個避暑的好地方。當初哥倫布能愉快出航，尋找新大陸，要感謝天主教雙王伊莎貝爾女王和費南度二世的贊助，1489年他就是在這座城堡中謁見雙王爭取贊助的，所以在庭院裡還有一座雕像描寫當時的場景呢！

MAP　WEB

🏛 Plaza Campo Santo de los Mártires, s/n, Córdoba

阿拉伯式庭園

　　除了登上高塔和城牆欣賞哥多華的風景外，阿卡乍堡的阿拉伯式庭園也相當有看頭，排列有序的噴水池、池塘、橘子樹、花園、茂密的樹林，讓這裡瀰漫著伊斯蘭教時期的氣氛。此外，這裡還有自花園後方延伸出去的古羅馬城牆和城門。

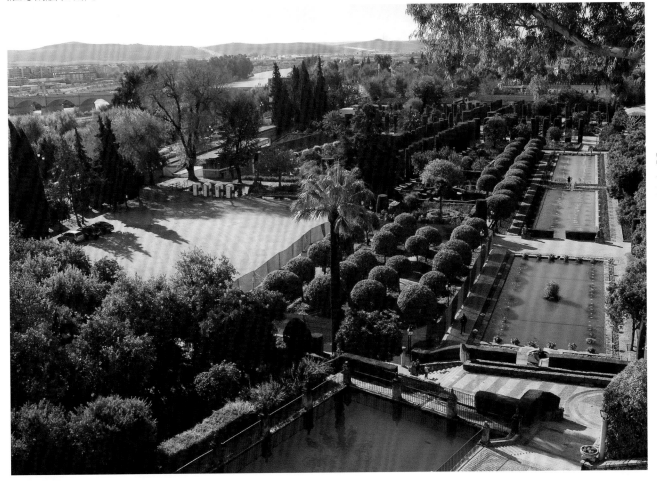

古羅馬石棺

　　地面層收藏著珍貴的西元3世紀古羅馬石棺，石棺上方浮雕一扇半開的門，描述死後前往地下世界的歷程。

馬賽克鑲嵌畫

　　小型巴洛克式禮拜堂的牆壁上，保留珍貴的馬賽克鑲嵌畫，蛇髮女妖梅杜莎、愛神厄洛斯等神話人物清晰可辨。

哈里發浴池

　　皇宮外還有一座保存狀況良好的哈里發浴池(Baños del Alcázar Califal)，屬於皇宮的一部分，內部有不同水溫的水池，光線透過拱頂上方的星型透氣孔灑落。

343

義大利 · 佛羅倫斯

舊宮博物館
Museo di Palazzo Vecchio

[中世紀自由城邦代表建築]

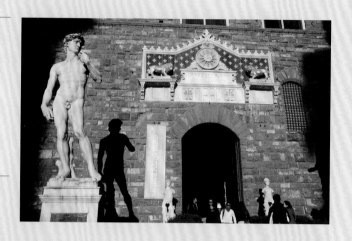

自13世紀起，這裡就是佛羅倫斯的政治中心，在麥第奇統治時期，廣場上最醒目的舊宮，就是當年麥第奇家族的府邸，一旁的烏菲茲美術館則為辦公的地方。由於當時採行共和體制，凡是公共事務都在廣場上議事並舉手表決。直到阿諾河對岸的碧提宮落成，舊宮才成為佛羅倫斯的市政廳。

舊宮由岡比歐(Arnolfo di Cambio)於13世紀末設計，他同時也是聖母百花教堂的原始設計者，這座擁有94公尺高塔的哥德式建築，為佛羅倫斯中世紀自由城邦時期的代表建築，不過當麥第奇家族執政時，御用建築師瓦薩里(Vasari)將其大幅修改，因此又混合了文藝復興的風格。

五百人大廳(Salone dei Cinquecento)是舊宮裡最值

得一看的地方，15世紀時當作會議廳使用，天花板及牆上裝飾著滿滿出自瓦薩里及其門生之手的濕壁畫，描繪佛羅倫斯戰勝比薩和西恩那的戰役。

 MAP
 WEB

📍 Piazza della Signoria, Firenze

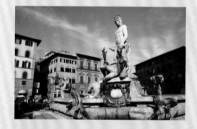

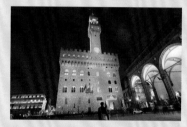

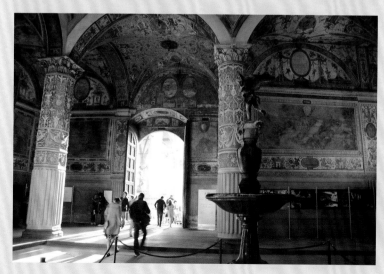

瑞士・布里恩茲

巴倫堡露天博物館
Ballenberg Freilichtmuseum der Schweiz

[收集上百幢14~19世紀建築]

 MAP WEB

Museumsstrasse 100, Brienz

走進巴倫堡露天博物館就像開啟小叮噹的任意門，這一分鐘在18世紀的瑞士中部農村讚嘆垂到地

 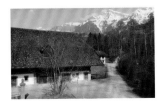

面、鋪滿稻草的斜屋頂，下一分鐘又轉到爬滿葡萄藤的鵝黃屋舍，接著打開19世紀日內瓦湖畔的酒莊大門，順著斜坡往下，在轉角又出現義語區獨有的小小石砌農舍，而煙燻臘腸的香味正從窗口飄散開來。

　　露天博物館占地廣達六十六公頃，收集上百幢14世紀~19世紀間瑞士不同區域的代表性建築。你可以走進每棟屋舍，看看這些木造建築的臥室和廚房，想像從前人們的生活情景，戶外農場也依古代村莊的形制豢養了許多農莊動物，乳牛、駿馬、豬仔、綿羊等家畜自由自在地在草原上漫步。

　　穿著民俗服裝的工人們，正在舊時作坊內忙碌著，使用傳統工具從事生產工作，例如木雕、紡織、鍛造、刺繡、製作起士、烘焙麵包等，他們也很樂意傳授技巧，讓遊客親身參與瑞士農村生活。

　　根據區域的不同，也提供具地區特色的傳統餐點，此外，還會遵循時令舉辦各式各樣的活動，諸如慶典、舞蹈、秋日市集等。

芬蘭·赫爾辛基

芬蘭堡
Suomenlinna Sveaborg

【氣氛獨特的露天博物館】

蘭堡長達6公里的城牆串起港口島嶼，形成堅實的禦敵堡壘，是18世紀少見的歐洲堡壘形式。島上的防禦設施、綠草如茵的草地、各式藝廊展場、餐廳及咖啡屋，營造成氣氛獨特的露天博物館。

芬蘭堡最早興築於1748年，當時芬蘭受瑞典政權管轄，深受蘇俄軍事擴張的威脅，瑞典決定利用赫爾辛基港口的6座島嶼興建防禦工事。工程由Augustin Ehrensvärd負責，數以萬計的士兵、藝術家、犯人都參與工程，1750年瑞典國王將此要塞命名為Sveaborg，也就是「瑞典城堡」之意。

1808年，芬蘭成為俄國屬地，接下來的110年一直作為俄國的海軍基地，所以島上有許多建築呈現俄國特色。1917年芬蘭獨立，隔年這裡也隨之更名為Suomenlinna，成為芬蘭軍隊的駐地，現在則成了赫爾辛基最受歡迎的觀光勝地，1991年被聯合國教科文組織列入世界遺產。

長久以來，芬蘭堡內的居民遠比赫爾辛基還要多，在瑞典統治的19世紀初，約有四千六百人居住於此，是當時芬蘭境內僅次於土庫的第二大城。俄國統治時期，約有一萬兩千名士兵長住堡壘，加上軍官眷屬和商店、餐廳等，人口達到頂峰。

目前芬蘭堡仍有數百名居民，遊人除了可遊覽各種堡壘和軍事設施外，還可參訪島上6座博物館、藝廊、工作室，夏季的劇院還有現場演出。

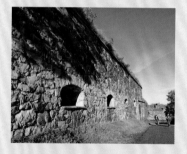

▥ 芬蘭堡博物館
Suomenlinna Museo

以模型、照片和挖掘出的武器軍火，介紹芬蘭堡超過兩百六十年的歷史，每隔30分鐘播放提供中文語音的短片，可快速了解芬蘭堡與瑞典和蘇俄的關係。

▥ 維斯科潛艇
Sukellusvene Vesikko

這一艘芬蘭潛艇曾參與二次世界大戰，在1939年的冬季戰爭中擔任護航、巡航任務，1947年的巴黎和平條約禁止芬蘭擁有潛水艇，維斯科潛艇從此退役，直到1973年加以整修並開放參觀。潛艇內可以看到駕駛室複雜的儀表板、魚雷、和床鋪，狹窄的船艙就是大約二十位海軍士兵在海面下的所有生活空間。

▥ 玩具博物館
Suomenlinnan Lelumuseo

可愛的粉紅色木屋內收藏數千件19世紀初期到1960年代的玩具、洋娃娃和古董泰迪熊，比較特別的是，能看到許多戰爭時期具有國家特色的玩具和遊戲，以及早期的嚕嚕米娃娃，還可在小屋中品嚐咖啡和手工餅乾。

▥ 馬內基軍事博物館
Sotamuseon Maneesi

展示各式軍用車、大砲、坦克車和軍裝，從等比例大小的壕溝模型，可了解芬蘭堡的防禦工程，以及芬蘭士兵戰爭時期和日常生活。

▥ 古斯塔夫之劍與國王大門
Kustaanmiekka & Kuninkaanportti

國王大門是瑞典國王Adolf Frederick於1752年前來視察工程時上岸的地方，1753年-1754年間建成，作為當時城堡的入口，也是芬蘭堡的象徵。

古斯塔夫之劍則是城堡最初的防禦工程，順著不規則的崎嶇海岸興築，與周圍沙岸、砲兵營地一起構成防線。

347

波蘭・克拉科夫

雅蓋隆大學
Uniwersytet Jagielloński

[東歐第二古老的大學]

雅蓋隆大學是波蘭最早設立的大學，歷史比華沙大學更為悠久，偉大的天文學家哥白尼就是畢業於這間大學，同時也是東歐僅次布拉格第二古老的大學。來訪過的名人包括教宗若望保祿二世及英國伊莉莎白女王二世。

雅蓋隆大學創建於1364年，由國王卡茲米爾三世(Kazimierz III Wielki)所立。位於克拉科夫舊城區的西南方，校區廣大，除了各學院外還有圖書館、教堂等許多古建築，經常可看到遊客和學生漫步其中，或在花草樹木間的長椅輕鬆休憩。

大學的一部分做為博物館對外開放參觀，內部收藏珍貴的學校藏品，包括天文、醫學、化學儀器等，其中還有波蘭現存最早的科學儀器，另外，每間房間更陳列許多學者畫像及名人雕刻，也象徵著大學曾有的榮耀過往。

博物館裡一間間展間都有不同展品，每件家具不但講究，而且都有相當的歷史，例如當初做為餐廳及教授們碰面的房間，內部有18世紀的巴洛克式橡木階梯、15世紀的哥德式窗戶，而學校的創立者國王卡茲米爾三世的雕像即立於此。另外，18世紀曾有教授住在此處，也可看到當時的擺設。

MAP

WEB

ul. Gołębia 24, Kraków

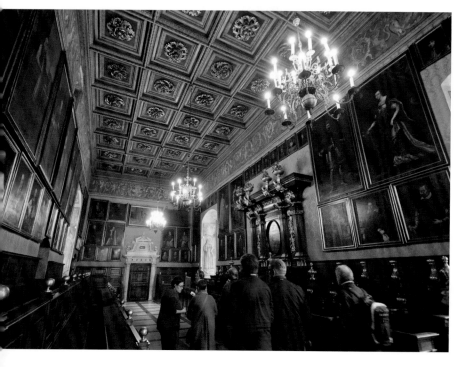

匈牙利‧布達佩斯

匈牙利國會大廈
The Parliament

[新哥德和巴洛克式風格完美結合]

與倫敦國會大廈相似的匈牙利國會大廈，從城堡山眺望多瑙河，一定是第一映入眼簾的明顯地標，寬268公尺、高96公尺的新哥德式雄偉建築，共花費17年的時間建造，結合了許多不同建築特色，於1902年大功告成，內部共有將近七百間房間，收藏許多藝術作品，戶外更有18座大小庭園。

國會大廈的主要建築為新哥德和巴洛克式風格的結合，加上黃金與大理石更顯壯觀華麗，尤其外觀建築尖塔的精細雕工與精美的玫瑰窗，更讓它透露出莊嚴的氣魄。

要進入參觀國會大廈必須參加定時的導覽團，由於是國會殿堂，難免門禁森嚴，跟著導覽團進入主要是參觀主樓梯、匈牙利的傳國之寶「聖史蒂芬皇冠」和議會廳這三處重點。聖史蒂芬是匈牙利第一任國王，雖然史料無法確認他是否戴過這個皇冠，但可以肯定的是，聖史蒂芬皇冠的歷史至少可追溯至13世紀初，是世界上最古老的皇冠之一，因此成為匈牙利王國的象徵。

金碧輝煌的聖史蒂芬皇冠，最大特色是冠頂上微傾的十字架，皇冠背後也有一段顛沛流離的故事：1945年時，匈牙利法西斯黨徒挾帶皇冠至奧地利，最後又落入美國人之手，一直到1978年才在盛大歡迎慶祝儀式中重返國門，結束這段國寶綁架記。

MAP　**WEB**

🏛 Kossuth tér 1-3., Budapest

349

匈牙利・森檀德

匈牙利戶外民宅博物館
Hungarian Open Air Museum

[一睹傳統的匈牙利民宅與生活]

 MAP WEB

🏛 Sztaravodai út 75,
Szentendre

如果想一睹傳統的匈牙利民宅與生活,那麼別錯過位在郊區的戶外民宅博物館。這是匈牙利境內最大的戶外博物館,於1967年的2月成立,初期這裡僅是布達佩斯人類學與民宅部門,慢慢發展成今日占地約四十六公畝的豐富民俗文化藝術中心。

整個戶外博物館彷彿像一處民居部落般,分門別類地依照古老的民宅風格而建,不僅是房舍,連房子的內部也十分講究,建有傳統的木製家具、石牆等,彷彿真的有人住在其中,更厲害的是,房舍的院子裡也種滿了青菜或各種植物,有時還可以看到專職的人在裡頭製作手工藝品!

戶外民宅博物館展示匈牙利境內10區的農舍與民宅,數量多達數百幢,建築風格多屬於18~19世紀間。在週末遊客眾多之時,館方會安排許多有趣的體驗活動,到了夏季的晚上,還會安排特別的傳統音樂節目表演。

逛一逛如果餓了,這裡的餐廳提供匈牙利各地區的美食料理,包準吃得飽足。由於博物館面積實在是太廣大,至少得安排半天以上的時間才能玩得盡興!

瑞典‧斯德哥爾摩

斯堪森露天博物館
Skansen

［全球第一座戶外露天博物館］

🏛 Djurgårdsslätten 49-51, Stockholm

斯堪森露天博物館位於動物園島(Djurgården)上，設立於1891年，是世界上第一座戶外露天博物館，如果對民俗博物館有興趣，那麼一定要來這座活的博物館看看。

這座露天博物館集合了一百五十多幢來自瑞典各地的老房子，是創辦人Artur Hazelius為了保存急速消失的傳統文化，到全國各地努力收集而來，其中包括他自己的老家Hasseliushuset。從富豪宅邸、傳統農村，到教堂、倉庫、風車、磚窯，各種建築形式，一目了然。

遊客可以到麵包店吃片純手工製、剛從陶爐中烤出的香麵包，也可以參觀熱烘烘的玻璃水晶製造過程，或到雜貨店買個古早糖，逛完一圈，不僅看遍全國各地的傳統建築，還走過瑞典的歷史。

在這個活的博物館裡，活動隨著四季變化，所以在不同的時節參觀斯堪森，會看到收割、曬魚乾、牛車趕集等不同的活動與展示，而且傳統慶典如仲夏節、聖誕節時，園區還規劃特別的慶祝活動。

除此，還闢有一座北方動物園(Nordic Zoo)，完整收集生活在北歐地區的動物，包括麋鹿、馴鹿、棕熊、海豹、水獺、狼獾等。

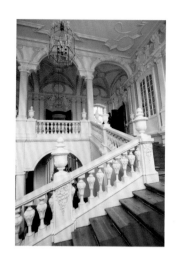

隆黛爾宮
Rundāle Palace

[義大利巴洛克天才大師傑作]

隆黛爾宮是由義大利巴洛克天才大師巴托羅米歐(Bartolomeo Rastrelli)所設計建造，他同時也是俄羅斯聖彼得堡冬宮的創造者。這座18世紀的奢華宮殿，是巴托羅米歐於1730年為當時的柯爾蘭(Courland)公爵Ernst Johann Biron所打造的夏宮，1795年俄羅斯併吞柯爾蘭地區之後，凱薩琳大帝還曾經把這座宮殿送給她的情人Zubov王子，是拉脫維亞不可錯過的一級景點。

隆黛爾宮於1972年改成一座博物館，共有138個房間，其中約有四十多個房間對外開放。宮殿的中間和東翼是公爵住的地方和活動範圍，西翼則是公爵夫人和其他成員居住的地方，不能錯過的是黃金廳、白廳、玫瑰室、公爵寢室、公爵餐廳、公爵夫人起居室，以及公爵家族的肖像和種種收藏。室內精華廳室參觀完畢，夏天時可以步行到宮殿後方的巴洛克式花園，也是一景。

黃金廳
Gold Hall

黃金廳是整座宮殿最豪奢的地方，也是當年公爵接見賓客的大廳，鑲著黃金的大理石牆面、巨大壯觀的彩繪天花板，讓初到者目眩神迷，這都是作為謁見廳不可或缺的裝潢。與黃金廳相接的還有幾個小房間，包括瓷器室(Porcelain Cabinet)和大、小長廊(Grand & small Gallery)，其中細緻優雅的瓷器室恰與光彩奪目的黃金廳呈強烈對比，牆上陳列的中國瓷器都是清朝乾隆時期的作品。

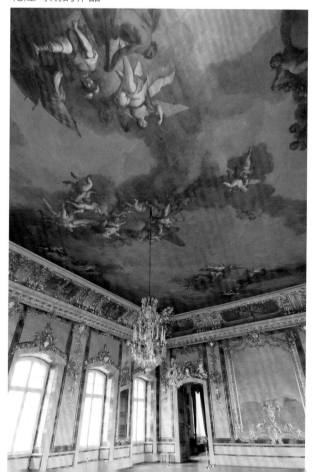

MAP

WEB

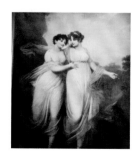

Pilsrundale, Rundales pagasts, Rundales novads, Latvia

🏛 白廳
White Hall

白廳是專為舞蹈設計的舞蹈大廳(Ballroom)，純白色調更能襯托出盛裝打扮、翩翩起舞的紳士、淑女們。然而白廳的白絕非第一眼所看到那麼地樸實無華，再細看，它的天花板、牆壁上滿滿都是栩栩如生的浮雕，然而更機巧的是，乍看似乎所有雕刻都對襯，事實上，這上頭沒有一片是重複的，而且充滿想像力、張力及雕刻功力。其中門窗上頭的22幅浮雕大致是描繪農村風情，包括耕作、打獵、畜牧、種花、水果收成等。而抬頭仰望天花板正中央，是一幅鸛鳥哺育巢中雛鳥的浮雕，幾可亂真的畫面，已成白廳中的經典。

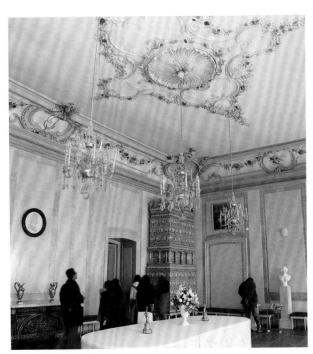

🏛 公爵餐廳
The Duke's Dining Room

公爵餐廳又名大理石廳，其名稱主要來自它的大理石灰泥裝飾牆壁，非常克制地僅僅使用藍灰色調，不過相反地，天花板則是雕刻得華麗多彩，不同於其他廳室天花板多半為神話人物壁畫，公爵餐廳裡則是一整圈花彩裝飾，仔細看可以發現公爵姓名首字母組成的花押字。

🏛 公爵寢室
The Duke's Bedroom

公爵寢室呈現綠色色調，床兩旁放著兩座青瓷火爐，天花板彩繪的主題則是維納斯女神、情人戰神，以及祂們的兒子愛神丘比特。除此之外，還有4幅巴洛克時期經常出現關於希臘羅馬神話故事中的情色畫作。目前陳列在公爵寢室的畫作雖不多，但都具象徵意義，包括公爵Ernst Johann夫婦的肖像。

🏛 玫瑰室
Rose Room

玫瑰室也是令人眼睛為之一亮的地方，其風格接近德國柏林和波茨坦宮殿的洛可可風，矯飾的大理石、色彩豐富的花朵、銀飾取代黃金，天花板彩繪的是春天、花之女神及其侍女，而這主題似乎又從天而降延伸至牆壁上，21條垂懸下來的玫瑰花環，更是灰泥粉飾的傑作。

🏛 公爵夫人起居室
The Duchess' Boudoir

公爵夫人的生活空間位於宮殿西翼，包括起居室、寢室和浴室，雖不像公爵生活區域金碧輝煌，卻不失雅致。起居室的焦點便是那環繞兩根細細樹幹、上頭坐著兩個撐傘天使的貝殼形壁龕，及一旁灰泥粉飾的火爐；從起居室彎進臥室和浴室，浴室是宮殿裡最小、天花板最低的房間，不過設計得最精巧，牆壁是木片拼花，天花板則是灰泥粉飾、鑲金的網格棚架纏繞著彩色花環。

土耳其·卡帕多起亞/居勒梅

居勒梅戶外博物館
Göreme Açık Hava Müzesi

[保全完整宗教壁畫的洞穴教堂]

MAP

📍 Müze Caddesi, Göreme

名列世界遺產的居勒梅戶外博物館，其洞穴教堂保全了完整的宗教壁畫。戶外博物館的教堂約莫有三十座，全是9世紀後為躲避阿拉伯的基督徒，鑿開硬岩建造十字架形式、圓拱蓋教堂，內部的壁畫更是藝術傑作。

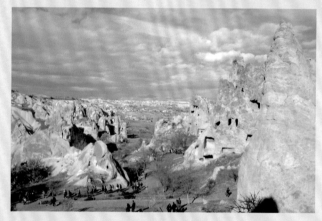

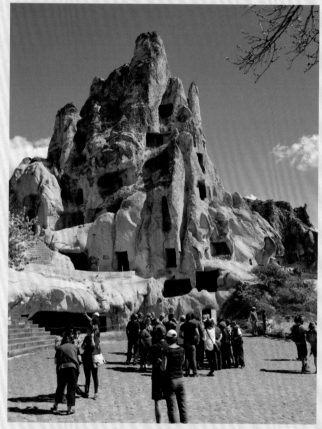

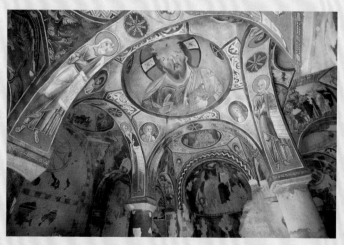

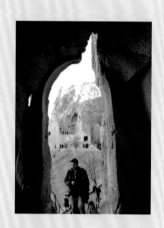

🏛 蘋果教堂
Elmalı Kilise

進入蘋果教堂必須先穿過一道洞穴隧道，教堂裡有4根柱子，8個小圓頂，1個大圓頂，3個半圓壁龕。然而命名為蘋果，究竟蘋果在哪裡？有人說蘋果指的是中間圓頂上的天使加百列(Gabriel)畫像，也有人說是教堂門口的一棵蘋果樹。在教堂裡會發現原始壁畫並不是這樣，其中幾處僅僅以赭紅色顏料畫上線條及幾何象徵圖案來崇敬上帝，這是725年~842年的禁絕偶像崇拜時期所留下來的。

🏛 聖巴西里禮拜堂
Aziz Basil Şapeli

位在博物館入口處第一個會碰到的教堂，年代可以回溯到11世紀，在半圓壁龕上有耶穌像，旁邊則是聖母子畫像。北側的牆壁有聖希歐多爾(St. Theodore)畫像，南面壁畫則是聖喬治(St. George)騎著馬的畫像，壁畫都十分殘破。

🏛 聖芭芭拉禮拜堂
Azize Barbara Şapeli

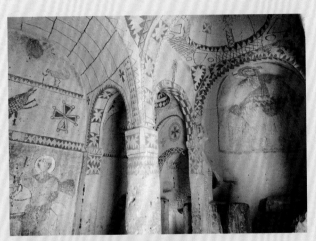

與蘋果教堂一樣，部分以赭紅色顏料畫上線條及幾何象徵圖案來崇敬上帝，也是725年~842年的禁絕偶像崇拜時期所留下來的，今日看來，它的簡單就是美。至於《基督少年時》、《聖潔的瑪麗亞與聖芭芭拉》濕壁畫，都是後來畫上去的。

🏛 蛇教堂
Yılanlı Kilise

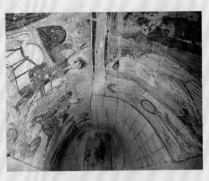

取名為「蛇教堂」，是因為教堂裡左手邊的壁畫，畫著聖喬治(St. George)和聖希歐多爾(St. Theodore)正在攻擊一條像蛇模樣的「龍」，而君士坦丁大帝及其母親就手握十字架站在一旁。

右手邊的壁畫則是一幅怪畫像：一位裸體白鬍老翁，卻有著女性胸形，原來那是傳說中的埃及聖女安諾菲莉歐斯(Onouphrios)，由於長得太美，不斷遭到男人的騷擾，讓她無法專心修道，於是她每天向聖母祈禱，終於神蹟發生了，上天讓「她」的面容變成「他」，半男半女的安諾菲莉歐斯因修道虔誠而被晉封為聖，所以這座教堂又稱為聖安諾菲莉歐斯教堂。

🏛 儲藏室/餐廳/廚房
Kiler/Mutfak/Yemekhane

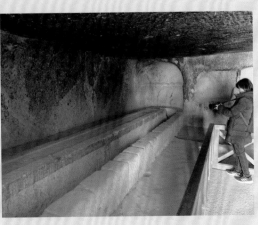

這一區的洞穴內部沒有畫作，洞外有石階，洞內也彼此相連，依序為儲藏室、餐廳和廚房空間。博物館裡有幾處廚房與餐廳，其中以蛇教堂旁這處最大，石頭挖出長桌和座位，足以容納四五十位教士，牆壁的壁龕儲藏食物，地上的洞則用來榨葡萄汁製酒。

🏛 黑暗教堂
Karanlık Kilise

這是要另外付費才能入內的教堂，其價值就因教堂內保留滿滿的濕壁畫。黑暗教堂得名於教堂窗戶少，裡面光線昏暗，也因為如此，壁畫的色彩得以鮮豔如昔。這些壁畫幾乎全數是舊約聖經故事，包括《耶穌被釘在十字架上》、《被猶大背叛》、《祈禱圖》、《天使報佳音》、《進入伯利恆》、《基督誕生》、《基督少年時》、《最後晚餐》……各種耳熟能詳的故事，多得難以細數。

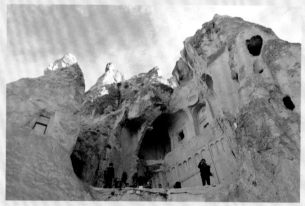

🏛 聖凱瑟琳禮拜堂
Azize Katarina Şapeli

位於黑暗教堂和拖鞋教堂之間，這座小禮拜堂的壁畫描繪聖喬治、聖凱瑟琳，以及聖母瑪麗亞和聖約翰隨侍耶穌基督兩側的《祈禱圖》(Deesis)。

🏛 拖鞋教堂
Çarikli Kilise

教堂裡最著名的一幅畫是圓頂中央的《全能的基督》，至於「拖鞋教堂」的由來，是左側石牆《基督升天》壁畫的下方有一個腳印，因而得名。

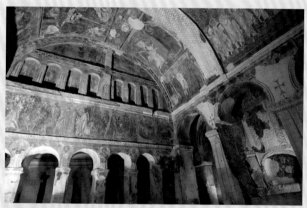

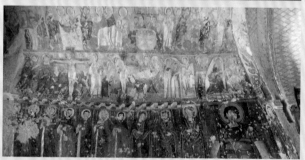

🏛 鈕釦教堂
Tokali Kilise

鈕釦教堂又稱為「托卡利教堂」，它位於戶外博物館外面，從博物館門口順著山丘向下走約五十公尺，千萬不要錯過。它不但是博物館內最大的教堂，更有神情最傳神的壁畫，藍底紅線條及白色的運用，教人嘆為觀止，濕壁畫內容主軸大致描述基督的一生。

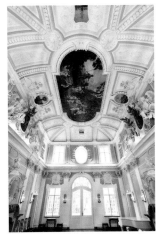

居勒梅戶外博物館
土耳其・卡帕多起亞居勒梅

卡德里奧宮
愛沙尼亞・塔林

愛沙尼亞・塔林

卡德里奧宮
Kadrioru Kunstimuuseum

[彼得大帝留在愛沙尼亞的宮殿]

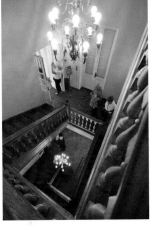

MAP　WEB

🏛 Weizenbergi 37, Tallinn

不同於塔林舊城區，卡德里奧是俄羅斯沙皇時代的產物。

卡德里奧宮坐落在森林般的卡德里奧公園正中央，這座18世紀的巴洛克式宮殿，是俄羅斯皇帝彼得大帝(Peter the Great)於1710年征服愛沙尼亞之後所蓋的，由義大利建築師Niccolo Michetti所設計，據說宮殿建造時，彼得大帝本人還親自放下第一塊基石。1930年代，愛沙尼亞短暫獨立時，這裡曾經作為總統的私人官邸。2006年2月，宮殿對外開放，並改為美術館。

美術館裡珍藏了16世紀到20世紀荷蘭、德國、義大利以及俄羅斯的藝術品，總計約九千件。除此之外，宮殿周邊的幾座附屬建築也改成博物館，例如過去的廚房改為「米可爾博物館」(Mikkel Museum)，展示收藏家Johannes Mikkel捐贈給博物館的畫作及瓷器等。

卡德里奧這區還有塔林歌唱音樂節的表演場地，是愛沙尼亞人心中「歌唱革命」(Singing Revolution)的發源地。1988年，愛沙尼亞反蘇聯統治的音樂活動就在這裡展開。

愛沙尼亞‧塔林

偷窺廚房與堡壘隧道
Kiek in de Kök ja Bastionikäigud

[興建於15世紀的防禦工事]

MAP WEB

 Komandandi tee 2, Tallinn

這座位於前往上城山腰處的堡壘，是建於1470年代的防禦工事，之後迅速加以擴建，現在看到的城牆厚達4公尺。高達38公尺的塔樓便於監看下城的動靜，負責的兵士們開玩笑説足以偷窺到家家戶戶的廚房了，所以有了「偷窺廚房」這個逗趣的名字。

「偷窺廚房」目前開闢成博物館，展出塔林歷史上城牆與堡壘防禦系統的發展過程、曾經發生過的重要戰役、昔日的作戰武器以及一些刑罰的器具等。頂層有一間咖啡廳，俯瞰視野絕佳，可以體驗一下當年兵士們「偷窺廚房」的情景。

此外，堡壘底下暗藏好幾條順著山勢挖掘的秘密通道，是1630年代開始陸續挖掘的，以避開敵人的耳目、加強防禦的能力。參觀堡壘隧道必須跟隨著導覽解説行程，英語導覽每天場次有限且須事先預訂。隧道裡平均溫度在7℃~10℃間，參觀時記得帶件保暖的外套與穿著一雙便於走山路的鞋。

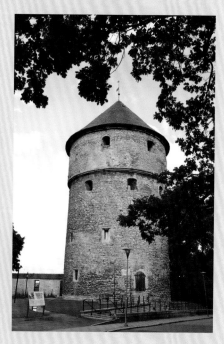

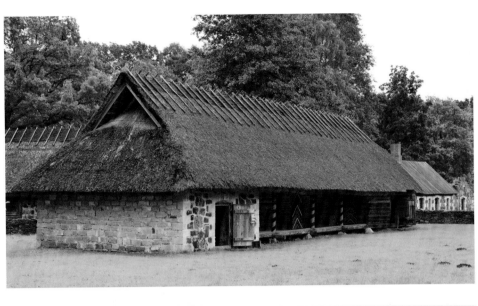

愛沙尼亞·塔林

愛沙尼亞戶外博物館
Estonian Open Air Museum

[展示過去兩百年的鄉間建築]

Vabaõhumuuseumi tee 12, Tallinn

愛沙尼亞戶外博物館坐落在塔林市區西方的一片森林裡，臨著波羅的海(芬蘭灣)，占地八十公頃，展示許多愛沙尼亞不同時代、不同地區、不同生活水準的鄉間建築。

博物館囊括了西愛沙尼亞、北愛沙尼亞、南愛沙尼亞及島嶼愛沙尼亞等地的傳統村落，從農場、農舍、風車、水車、消防隊、木造小禮拜堂、鄉村學校等，展示過去兩百年來，總共近兩百棟建築，建築風格依照傳統樣式，愛沙尼亞西部及北部農莊，是排成一列的形式；島嶼農莊是圍著村落聚集在一起，而南愛沙尼亞的農莊則是分散開來位居各處。

博物館裡的傳統農家屋舍，曾是愛沙尼亞數百年來的生活住所，除了各種形式的農莊外，也有漁民的屋舍，以及公共建築，諸如學校、教堂、商店、消防隊等，整個戶外博物館就像是一座小型村落。

館內最古老的建築是1699年的木造教堂(Sutlepa Chapel)，近年也持續有新的農場開放參觀。有些房舍或學校可見工作人員穿著古代服裝，示範過去愛沙尼亞人的日常生活和工作情景。遊客能在此買到愛沙尼亞的傳統手工藝品，也可以在經濟實惠的餐廳裡，感受農莊用餐的氛圍及嘗嘗當地傳統美食。

蘇茲達里木造建築及農民生活博物館

Museum of Wooden Architecture and Peasant Life, Suzdal

[再現俄羅斯18世紀農村生活]

博物館所展示的木造建築包括：教堂、農民房舍、畜欄、穀倉、水井及風車磨坊，大部分建於18世紀，在1960年代之後從弗拉迪米爾區域的各個村莊陸續遷移到這裡，目的除了再現俄羅斯18世紀以前的農村生活之外，更可以比較建築形式隨著歷史演變的痕跡。

另外，農民住家也是另一個參觀的重點，門口不但有穿著18世紀服裝的農婦充當導遊為遊客解說，進到屋內更可以看到臥室、起居室、廚房等布置，當時生活的道具都完整呈現在眼前，彷彿主人才剛出門不久呢！

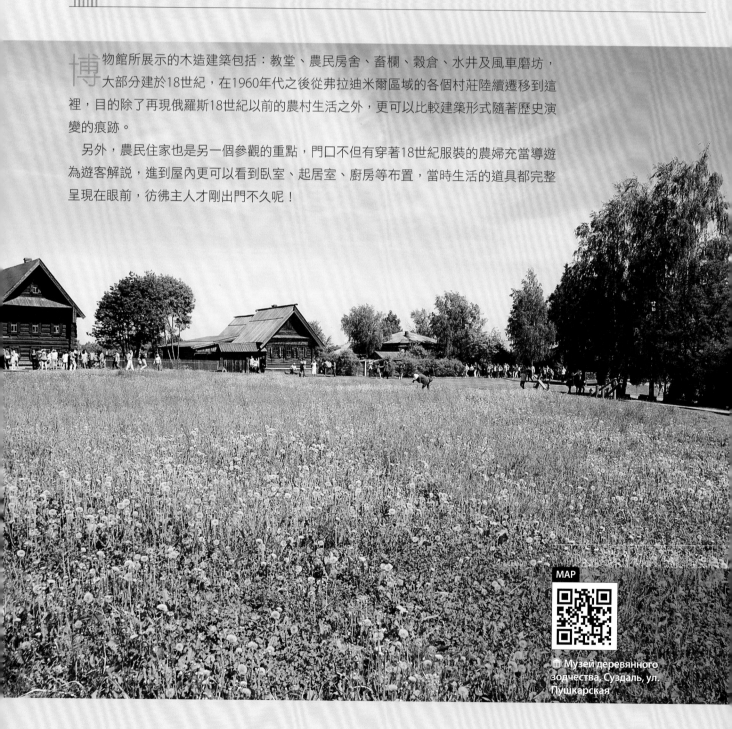

MAP

🏛 Музей деревянного зодчества, Суздаль, ул. Пушкарская

基督變容教堂
Transfiguration Church

位於入口處的木造的基督變容教堂，建於1756年，是從Kozlyatievo地區的Kolchugino村遷移而來，建築規模及形式雖然不及石造或磚造大教堂來得壯闊，但當你看到蔥形圓頂及屋頂上如鱗片般的木片仍完整如初地排列著，不禁讚嘆俄羅斯工匠的巧思及精湛技藝。

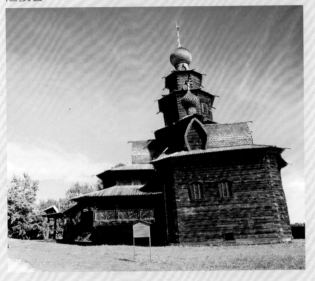

耶穌復活教堂
Resurrection Church

耶穌復活教堂的結構較基督變容教堂簡單，年代也較晚，建於1776年，是從Kameshkovo地區的Patakino村遷移過來，是18世紀典型的木造教堂形式之一，有一座鐘樓，裡面還有一間食堂。教堂內部也呈現了當時的景觀，牆上只有簡單的木板，將焦點完全集中在正面的聖像屏，簡樸中不失莊嚴。

風車
Windmills

戶外博物館裡的風車都建於18世紀，從18到20世紀，弗拉迪米爾省內的風車都長這個樣子，底下的基座為四邊形，上方的風車車身呈八角形，扇葉則有4片。

輪子水井
Well with a Wheel

這種型式的水井的俄文名稱是「踩踏」的意思，要取水的時候，人就踩在輪子上，藉由輪子轉動，吊掛兩只大水桶，一上一下把水打上來。

農村房舍結構

　　在西伯利亞地區還保存許多古代俄羅斯農村的木造建築及村落，然而莫斯科附近則因為經濟開發，比較不容易看到這種舊式的農村建築。

　　最基本的農村房舍每一戶都會有庭院，四周由主屋、牲畜欄、穀倉包圍，講究一點的還分為淨庭(Clean Yard)和土庭(Dirt Yard)，淨庭地面鋪著木板，是主婦曬衣及小孩遊戲的區域，土庭是木板沒有鋪到的區域，通常供牲畜活動。

　　所有建築中最有意思的是主屋，從布置及家具可以看出俄羅斯人傳統的生活習慣。貧農的主屋只有一間沒有隔間，但一般農戶都有兩個隔間以上。16世紀以後建造的農舍地板距離地面都有五十公分以上，這是為了隔離土地的寒氣，讓屋內較暖和。

❶土灶

　　一進門的通道上通常做為置放工具的空間，穿過旁邊的矮門就可以進到主要的房間，矮門高度約一公尺多，進門的人都要彎下腰低頭通過，據說是為了向斜對角的聖像表示尊敬，一進門通常都可以看到一個白色土灶，底下生柴煮三餐，上層鋪上床鋪，當作小孩子睡覺的空間，古代農村醫療不發達，小孩子生存率約50%，睡在爐灶上保暖不容易

生病，展現古代人智慧。

❷起居室

　　起居室面向陽光充足的一面，是全家人用餐及活動的主要空間，與門口呈斜對角的角落上，以鮮花伏特加酒供奉著聖像，是最神聖的地方，聖像下通常擺著長桌及板凳，象徵全家人都在神的庇佑之下活動。

❸廚房

　　起居室隔壁通常作為廚房或儲藏室，擺放鍋碗瓢盆等生活用品。這些用具通常都是木頭雕刻或陶製品，儲藏室的地板還可以掀起通往地下室，由於溫度較低，平常用來儲藏肉類或酒等等。

❹主臥房

　　主臥房不但是主人夫婦的寢室，還是主婦的工作房，因此除了床鋪之外，還有主婦工作用的織布機、木製的熨斗等等，從天花板懸掛下來的嬰兒搖籃表示這家有新生兒。

❺新人房

　　農家的長子結婚之後，父母通常會在主屋旁加蓋一間房舍送給新人，新人房中展示了許多新娘嫁妝，包括新娘服及手工織繡，這種織繡布匹可以驅邪並帶來祝福，新生兒出生時也會以這種布包裹。

立陶宛·維爾紐斯

上城堡博物館
Aukštutinės Pilies Muziejus

[和平抗爭爭取獨立的起點]

維爾紐斯城從13世紀開始就是建立於四十八公尺高的蓋迪米諾山丘上，而當年所蓋的舊城池、文藝復興式的維爾紐斯大公爵宮殿，全部毀於17世紀俄羅斯佔領時期。

目前挺立在山頭上的蓋迪米諾紅磚塔原本有四層樓，過去凡是攻下維爾紐斯的軍隊，都必定在塔上插上屬於自己的旗幟，1930年修復之後，現在維持三層樓的高度，並成為維爾紐斯的象徵，這裡擁有極佳視野，可以俯瞰整個維爾紐斯舊城。

上城堡博物館就位於高塔裡面，展出14世紀一直到18世紀初期的城堡模型、武器裝備等。另外也展示了立陶宛近代歷史，也就是1989年8月23日「波羅的海之路」(Baltic Way)的介紹，當時約有兩百萬名立陶宛、拉脫維亞及愛沙尼亞的人民，手牽著手，從維爾紐斯一直延伸到塔林，形成一條長達六百五十公里的人鏈，以和平抗爭方式希望脫離蘇聯統治，而這座塔樓正是「波羅的海之路」在維爾紐斯的起點。

MAP

 Arsenalo gatv 5, Vilnius

363

烏岱浦爾城市皇宮博物館
City Palace Museum

[拉賈斯坦邦規模最大的宮殿]

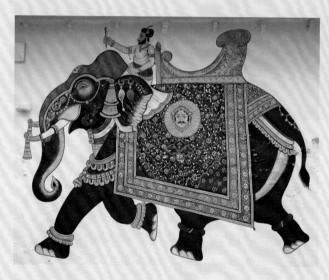

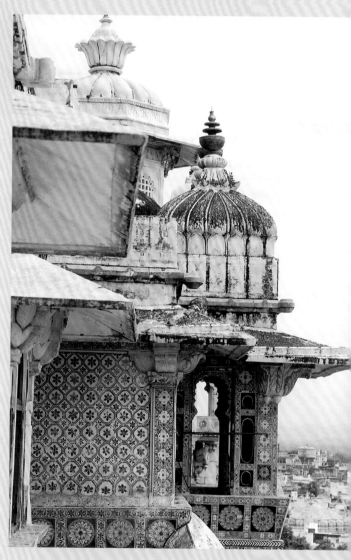

位在皮丘拉湖畔的城市皇宮，可說是烏岱浦爾一顆閃亮的珍珠，它結合了拉賈普特和蒙兀兒的建築風格，也是拉賈斯坦邦規模最大的宮殿，於1559年時由馬瓦爾王朝的烏岱・辛格(Udai Singh)大君下令興建。

該建築群共由11座宮殿組成，經過歷任大君的努力，如今王宮一部分改裝成博物館，一部分改建為豪華飯店，另一部分則是現任大君與其皇室後裔的居所。

博物館是整座宮殿建築群中最古老的部分，包含了原本皇宮中的大君宮殿(Mardana Mahal)和皇后宮殿(Zennana Mahal)。進入皇宮前會先看到2塊巨石，這是大象的床；而大門象神門(Ganesh Deoti Gate)則劃分出平民和貴族的分界，昔日平民是不能擅入的。

皇宮以淺黃色石頭打造而成，建築下層幾乎沒有窗戶，猶如一道厚實的城牆。宮殿外層圍繞著厚重又高大的建築，內部則是由一條條蜿蜒窄小的通道連接宮殿和中庭，這是典型的拉賈普特式宮殿設計，好讓侵略者迷失在迷宮中。而宮殿中則大量裝飾著彩色玻璃馬賽克鑲嵌、迷你精緻畫，以及美麗的鏡子。

MAP

City Palace Museum, Udaipur

瑪內中庭
Manek Chowk

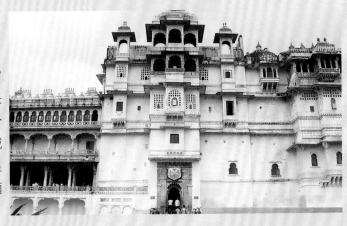

這座位於大君宮殿前方、綠意盎然的中庭，主要當作公共聚會、舉行儀式和大象遊行等活動場所，中央那座左右對稱的蒙兀兒式庭園落成於1992年，如今依舊是現任大君和皇室家族舉辦慶典的地方。進入城市皇宮博物館的入口上方，則裝飾著馬瓦爾家族的皇室徽章，拉賈普特戰士和Bhil族人分別站立於太陽兩側，太陽代表著太陽神蘇利耶(Surya)。

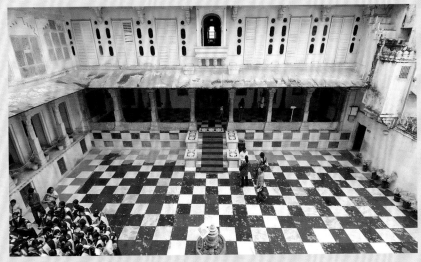

皇室中庭
Rajya Angan

經過象神門之後，順著一道階梯往上爬，會進入皇室中庭，烏岱·辛格大君就是在這裡遇見了一位告訴他在此創立城市的智者。

中庭四周的建築如今是一座展覽廳，裡頭展示了岱浦爾的傳奇武士Maharan Pratap在戰場所使用的武器及盔甲，而盔甲連著一個假象鼻，目的在於讓其他馬匹以為自己遇到的對手是大象。

庭園宮
Badi Mahal

庭園宮位於城市皇宮博物館的制高點，四周環繞著104根大理石打造的迴廊，天花板上方裝飾著大理石磚。中庭內綠樹扶疏，並可欣賞皮丘拉湖風光，過去這裡主要用來舉辦皇室宴會以及特殊節慶。

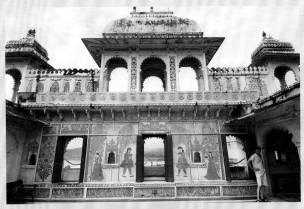

巴迪奇特拉沙里中庭
Badi Chitrashali Chowk

這座中庭位於庭園宮和孔雀中庭之間，是大君欣賞舞蹈和聆聽音樂等表演的娛樂場所，裝飾著大量藍色的瓷磚以及色彩繽紛的玻璃。從這裡的陽台可以俯瞰烏岱浦爾的城市景觀。

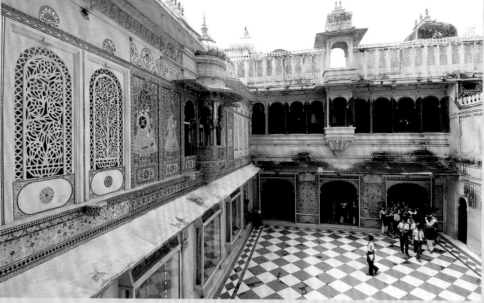

🏛 紅寶石宮
Manak Mahal

宮殿裡大量的鏡片和紅綠兩色對比的玻璃，讓整個空間充滿強烈的色調，令人留下深刻印象，其中，Krishna Vilas展示著大量的細密畫。

🏛 孔雀中庭
Mor Chowk

孔雀中庭裡五隻色彩繽紛的孔雀裝飾著華麗的玻璃鑲嵌，被譽為城市皇宮中最美的中庭。這些美麗的孔雀由超過五千片的馬賽克拼貼而成。這座中庭是昔日大君接見貴賓的場所。

🏛 狄克湖夏宮
Dilkhushal Mahal

宮殿裡收藏著大量描繪烏岱浦爾皇室節慶活動與大君肖像的繪畫，其中有兩個房間特別令人印象深刻，一是嵌著紅色和銀色玻璃、令人眼花撩亂的Kanch Burj，一是展示著馬瓦爾王朝迷你精緻畫的Krishna Niwas。

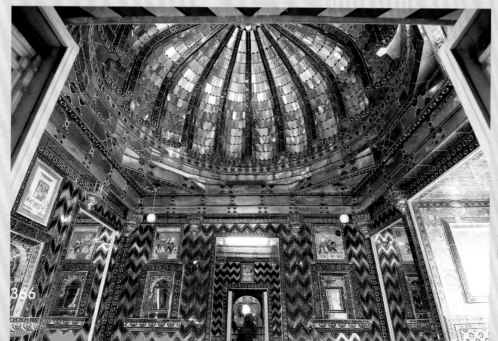

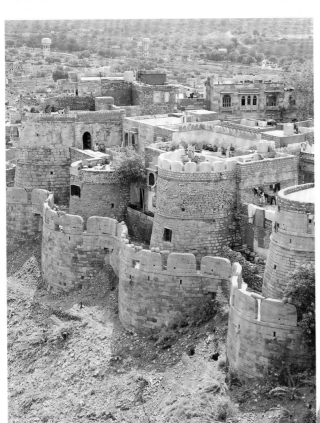

印度·齋沙默爾

齋沙默爾城堡
Jaisalmer Fort

[活生生的露天博物館]

這座佇立在齋沙默爾市區的中古世紀城堡，無論是城牆或是內部的宮殿、寺廟與民宅，全部以金黃色砂岩打造而成。不同於其他拉賈斯坦邦的城堡純粹以古蹟之姿對外開放，齋沙默爾城堡至今仍有約兩千人生活其中，猶如一座活生生的露天博物館，堡內宛如迷宮般的小巷弄，和一戶戶緊鄰的房舍，呈現出一種獨特的沙漠氛圍，而大部分的居民都是拉賈普特族後裔。

城堡盤據在76公尺高的山丘上，被10公尺高的城牆圍住，城牆四周還有99座碉堡捍衛著，部分碉堡至今依舊保留著大砲，它們全是1156年時、由拉賈普特族的巴提王朝統治者嘉莎爾(Jasal)下令興建，可說是全拉賈斯坦邦中第二古老的城堡。

城堡一共有4道大門，一條兩旁高處堆疊巨大圓石的通道通往主要廣場，以備敵人入侵時推落，達到防禦的作用。Suraj Pol是主要的城門，遊客在通過一道道的城門後，便會抵達城堡的主要廣場。14世紀~15世紀時，在這座主要廣場上曾經舉辦過三次壯烈的陪葬儀式，對於當時的皇室婦女來説，如果丈夫戰死沙場，她們必須從城牆跳入中庭燃燒的巨大柴火堆中，而非苟活。

堡內有開放為皇宮博物館的舊皇宮、印度廟、耆那教廟和典雅的哈瓦利宅邸(Havelis)建築可參觀，此外還有許多商家與攤販，販售地毯、細密畫等當地手工藝品。

MAP

🌐 Jaisalmer Fort, Jaisalmer

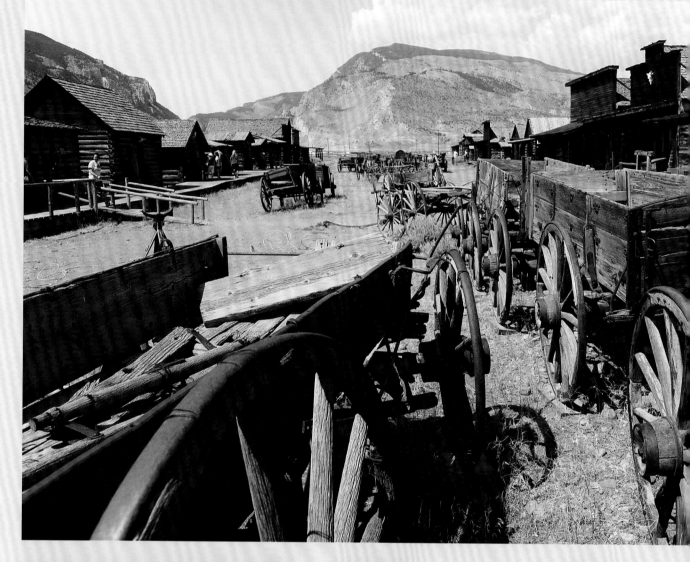

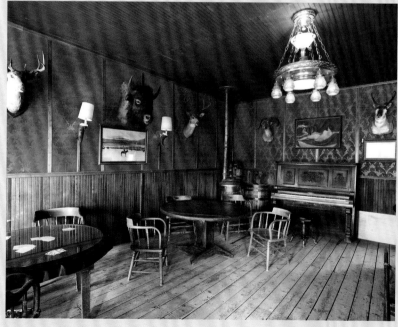

美國．科迪鎮

老路鎮
Old Trail Town

[重現大西部豪氣江湖]

老路鎮嚴格講起來，應該算是個歷史博物館，而這裡主要的收藏，就是大西部的歷史房舍。

曾經在水牛比爾歷史中心工作的原住民考古學家艾德格(Bob Edgar)，感嘆具有歷史意義的西部建築正日益消失，於是自1967年起，開始在懷俄明與蒙大拿四處蒐集19世紀末的古老木屋，他將木屋小心拆解後，運到科迪鎮西邊的空地上重組起來，漸漸地愈來愈具規模，一座老舊的「新市鎮」就這樣誕生了。

現在在老路鎮上，總共有26幢歷史木屋，每一幢都有其獨特的故事與背景，像是建於1883年的Hole in the Wall Cabin，就是當年江洋大盜布屈卡西迪(Butch Cassidy)與日舞小子(Sundance Kid)搶劫銀行前窩藏的會面地，如果不知道他們是誰，這裡可以提示一下，他們的故事曾在1969年被好萊塢拍成電影（劇情當然經過一點美化），找來保羅紐曼與勞勃瑞福擔綱演出，片名叫做《虎豹小霸王》！

另一幢指標性的建築，是建於1888年的The Rivers Saloon，當年許多西部傳奇人物都是這家酒吧的常客，他們聚在這裡喝酒賭牌、打探江湖消息，西部片中經常看到的場景，可是真實發生在這裡的記憶。

艾德格另外還將6位西部人物的墓地遷葬於此，最有名的一位是傑若麥強生(Jeremiah Johnson)，1972年經典名片《猛虎過山》便是以他為主角，當年舉行遷葬儀式時，片中飾演他的勞勃瑞福也前來為他抬棺，珍貴的歷史照片也展示在老路鎮上的博物館中。

MAP　WEB

🏛 1831 Demaris Dr, Cody, WY

加拿大‧京士頓

亨利堡
Fort Henry

［體驗大英帝國軍營生活］

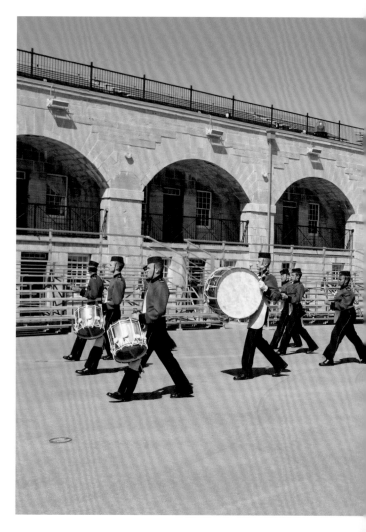

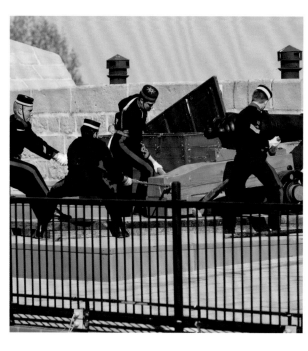

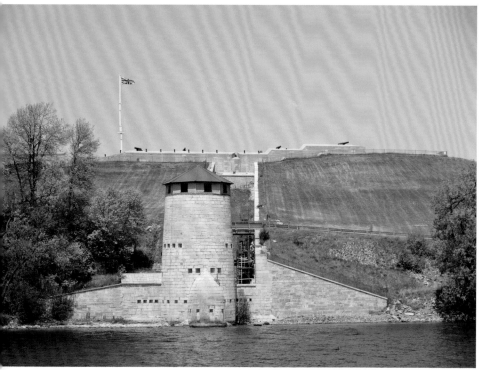

亨利堡修築於1812年戰爭期間,當時是為了防備美軍突襲皇家海軍造船廠而建,並監視聖勞倫斯河進入安大略湖的河口動靜。里多運河建成後,要塞又進行了大規模擴建,以擔負起守衛運河南口的重責大任。

今日的亨利堡已不再是軍事單位,昔日營房多已闢為展覽室,陳列從前英軍使用的武器、火炮、軍裝、徽章等,也有幾間還原成過去指揮官與高級軍官的房間,讓遊客了解大英帝國時代的軍營生活。

最有趣的還是這裡的工作人員,全部穿著英軍古裝,甚至連家眷也有專人扮演。這群人是被稱為「亨利堡衛隊」(Fort Henry Guard)的解説員團體,人數非常龐大,他們所做的就是重現古時的軍隊作息,不論何時前往,都能在下層要塞廣場看到他們的操練。

這裡從早上10:00升旗到下午16:45降旗之間,幾乎每個小時都有節目,像是火炮射擊、樂儀隊遊行、部隊集合點名、炮兵訓練等。每日也有兩次火槍示範,由火槍手講解不同時期槍械的射擊要領,有興趣的遊客還可另外付費,親手握起19世紀的毛瑟槍,打上幾發空包彈。

由於古時部份士兵的家眷也住在軍營中,因此,要塞裡有間學堂,教導兒童讀書寫字。今日要塞也還原了這個場景,每日開課三次,遊客將化身成十歲小孩,向美麗的女老師學習史地與數學,若是答不出題,還有機會體驗維多利亞時代的體罰呢!

1 Fort Henry Drive,
Kingston, Ontario, Canada

加拿大・渥太華

里多廳
Rideau Hall

[歷任加拿大總督官邸]

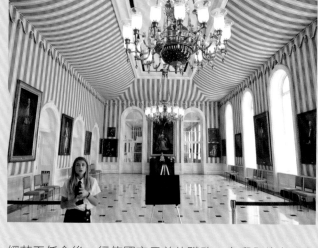

里多廳始建於1838年，原本是富商湯瑪士・麥凱(Thomas MacKay)的住所，而他也是建造里多運河的重要工程師之一。1867年加拿大聯邦成立，政府買下麥凱的房子作為加拿大總督辦公與居住的地方，經過幾番整修增建，成就現在所見的里多廳。

在里多廳內可看到歷任總督的畫像，解說員詳細講述每位總督的任內政績，也說明加拿大的行政結構，加拿大在獨立自治後，仍將英王尊為國家元首，而總督就是英王在加拿大的代表。總督任期5年，由總理提名，經英王任命後，行使國家元首的職務。官邸內的主要參觀重點為總督及加拿大銀行贊助的藝廊及宴會廳，當總督接見外國元首及授予榮譽勳章的儀式時，就是在這座宴會廳中舉行。

除了官邸本身，廣大的花園也對外開放，遊客可以自在地在總督家的庭園中休憩散步，秋季的落葉把草地鋪上金黃色、酒紅色的地毯，許多人也在陽光灑進的林間享受拾葉的樂趣。里多廳距離市中心有段距離，但從花園可眺望到國會大廈，據說這是為了時時提醒總督，扮演好監督與調和國會的角色與工作。

里多廳的遊客中心位於入口處，這間小屋原本是19世紀時的園丁長居所，園丁長和總督的關係相當親密，也就是這位園丁，將里多廳打造成最親近人群的國家首長官邸。

MAP

WEB

1 Sussex Drive, Ottawa, Ontario, Canada

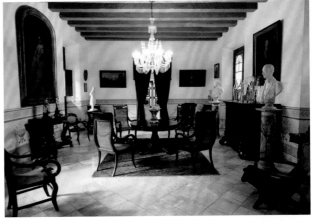

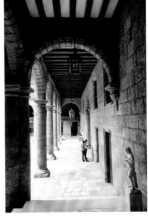

古巴·哈瓦那

哈瓦那市立博物館
Museo de la Ciudad

[哈瓦那最美的巴洛克建築]

MAP

🏛 Calle Tacón (entre obispo y O'Relly), Plaza de Armas, La Habana Vieja, Cuba

軍事廣場西側，挑高拱廊占據整個街區立面，氣勢十足，市立博物館不愧是哈瓦那最美的巴洛克建築。

這棟石砌建築由殖民地總督Felipe Fondesviela完工於1792年，直到1898年西班牙在此宣布結束統治以前，都是殖民地總督府，美國佔領期間，軍政府也設立於此，廿世紀上半葉則作為總統府。這裡曾是哈瓦那政商名流聚集場所，重要的宴會和國家會議等都在此舉行，1968年設立為市立博物館之後，民眾才有機會一睹奢華生活的樣貌。

寬敞的中庭宛如熱帶植物園，孔雀悠閒地散步其中，英挺的白色大理石雕像是紀念發現古巴的哥倫布，起居間、會議室、小教堂等圍繞著這一方靜謐小天地。比較特別的是，西邊的部分房間設為牢房囚禁政治犯，而靠近前門的走廊地下，竟然是名人存放棺木的地方！現在牢房的部分已經拆除改建，地下棺木則挖開一部份向大眾展示。

目前大部份房間不開放參觀，入口右側的房間能窺見18世紀精細的古董家具及廳堂裝飾，其他展廳則展示哈瓦那港的歷史照片、革命英雄雕像、傳統馬車、軍隊制服和槍砲武器。

古巴‧千里達

古巴殖民建築博物館
Museo de Arquitectura Colonial

[認識多樣殖民建築]

MAP

🏛 Calle Ripalda 83, Trinidad

想要了解千里達的殖民風建築的細節，一定要參觀殖民建築博物館！

原本是兩幢分別建於1783年和1785年的建築，於1819年合併，屬於富有的蔗糖園主Sanchez Iznaga，亮藍色的外衣搭配白色捲花欄杆，顯得格外典雅。

博物館展示千里達地區地主豪宅的住宅裝飾，包括半圓形玻璃窗、花紋鐵欄杆、門把、特殊的天花板雕刻、牆壁繪畫、屋頂磚瓦等，講解各種西班牙殖民建築的細部構造，並利用照片和結構圖，收集各式各樣的落地長窗和大門式樣，參觀後再上街繞繞，會發現小鎮的建築更有意思。

中庭有一個長約五公尺的木製枷鎖，是用來監禁黑奴的工具，兩道可以合起來並上鎖的大木枷鎖中間，有將近十個圓洞，是用來銬住黑奴的手腳用的，可以想像當初奴隸制度的殘酷。旁邊小浴室內有可調節冷、熱水的蓮蓬頭，造型類似現在的花灑，相當先進。

細讀殖民風建築

千里達的地主豪宅和哈瓦那舊城區官邸建築雖然年代相近，但建築格式、裝飾細節卻大異其趣，色彩特別繽紛，落地窗欄杆和大門式樣也特別花俏。若有機會住進主廣場周圍由地主宅邸改建的民宿，更能細細品味19世紀以前保存下來的老宅院。

紅瓦屋頂

以紅土燒成弧形磚瓦，再以上下圓弧相扣的交疊方式排列而成，每個屋頂斜面都不是平直的，呈現斜角不同或者有弧度，主要是為了讓雨水可以匯集到屋簷，沿水管流到庭院中央的大陶缸貯存，當作日常用水。

大門

建築的大門通常都有兩個人高，而一進大門，屋內的挑高又更高一倍，這種居住空間完全沒有壓迫感非常舒適。大門通常漆上豔麗的色彩，與牆壁呈鮮明對比，有些大門中間又另外開了一個小門，門頂有洋蔥弧形或波浪形設計非常可愛，門鎖大部分都換新了，但有些還留下傳統的鑰匙孔，顯得古意盎然。

落地窗

通常位在大門兩邊互相對稱，窗外的欄杆花樣各有特色，是千里達最特別的建築元素，欄杆的材質分為木製及鐵製兩種，木頭雕刻成葫蘆柱圍成的柵欄因為比較容易損壞，現在已經比較少見，而鐵欄則有許多花飾，在頂端匯集成一個洋蔥形半圓弧，顯得十分雅致，這些柵欄主要是為了保障19世紀時，地主們的居家安全及財產

彩繪玻璃窗

千里達傳統住家的格局，一定有天井中庭，面對中庭的窗戶或拱門上方，會設計成半圓形的彩色玻璃窗，稱為Mediopunto，從18世紀開始出現，到19世紀成為一種建築設計的流行，Mediopunto的做法是先以木頭雕刻出花草的線條，再將各色玻璃鑲嵌進去，在日照強烈的熱帶地區，這種花窗不但可以遮陽，還有美化居家的功能。有時也可以見到木製百頁圓窗，這種造型不但可以遮蔽更多的日曬，還有將氣流導入增加空氣流通的功能。

375

專題博物館

這類專門展示某項特殊主題的博物館，館藏內容包羅萬象，展示方式更是新奇獨特，例如日本泰迪熊博物館、波蘭薑餅博物館、立陶宛琥珀博物館、美國黑幫博物館、德國巧克力博物館、豬博物館、比利時樂器博物館，光聽名稱就引人入勝。

美國

古巴

紐約市立消防博物館
電纜車博物館
黑幫博物館

紙牌博物館

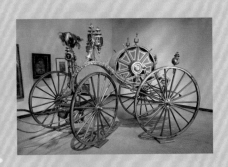

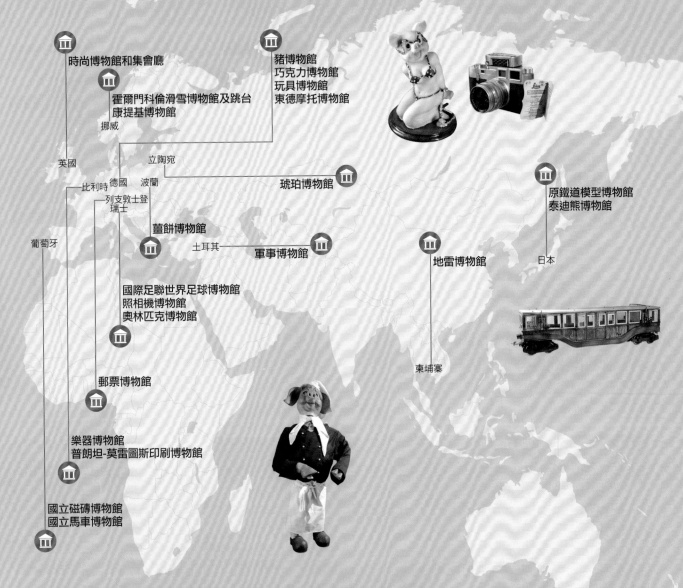

時尚博物館和集會廳

豬博物館
巧克力博物館
玩具博物館
東德摩托博物館

霍爾門科倫滑雪博物館及跳台
康提基博物館

挪威

英國

立陶宛

德國
比利時　波蘭
列支敦士登
瑞士

葡萄牙

琥珀博物館

原鐵道模型博物館
泰迪熊博物館

薑餅博物館

土耳其　軍事博物館

日本

地雷博物館

國際足聯世界足球博物館
照相機博物館
奧林匹克博物館

郵票博物館

柬埔寨

樂器博物館
普朗坦-莫雷圖斯印刷博物館

國立磁磚博物館
國立馬車博物館

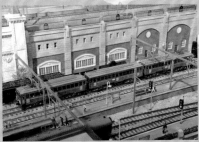

377

英國‧巴斯

時尚博物館和集會廳
Fashion Museum & Assembly Rooms

[引領風騷的時尚收藏]

MAP

WEB

🏛 Assembly Rooms, Bennett Street, Bath

由小約翰‧伍德設計、1771年開幕的集會廳，又被稱為「新廳」(New Rooms)或「上廳」(Upper Rooms)，共有4個房間：交誼廳(Ball Room)、茶廳(Tea Room)、八角廳(Octagon Room)和牌廳(Card Room)，不過原建築曾在1942年空襲中遭受嚴重的破壞，如今面貌是1988年~1991年整修後的結果。

集會廳主要用來當作18世紀時一種稱之為「集會」(Assembly)的娛樂活動所使用，人們聚在一塊跳舞、喝茶、打牌、聽音樂和閒聊，曾來訪過的名人包括珍‧奧斯汀和狄更斯。珍‧奧斯汀曾經和雙親定居於巴斯一段時間，在她兩本以巴斯為背景的小說《諾桑覺寺》(Northanger Abbey)和《勸服》(Persuasion)中，都曾提到集會廳。

或許正因為集會廳曾是巴斯最時髦且引領風騷的地方，因此時尚博物館才會設置於該建築的地下樓層。在這裡可以看到各式各樣的男女服飾和首飾配件，按照年代、類別展示，其中歷史最悠久的收藏是1600年開始

的刺繡襯衫和手套，最新的展品則是2018年的年度服裝系列(Dress of The Year)，包括Nicolas Ghesquière為Louis Vuitton設計的絲綢繡花女外套，以及Kim Jones為Dior設計的首款男裝系列。

穿梭其間，彷彿進入電影公司的道具間，體驗另類的時光之旅。此外，博物館中還準備了馬甲和硬襯布，讓參觀者可以親身經歷19世紀中葉的女人如何為了愛美而「作戰」的秘辛。

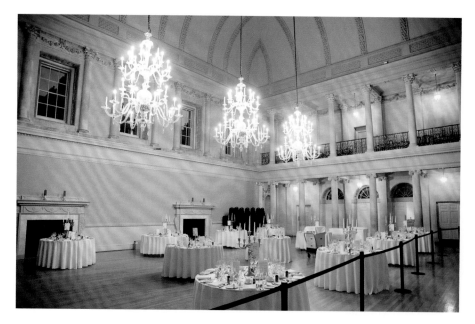

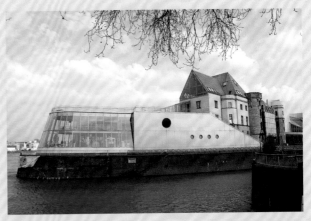

德國·科隆

巧克力博物館
Schokoladenmuseum

[品嘗最具幸福感的甜點]

建在萊茵河潟湖上的船形博物館，原名為「Imhoff-Stollwerck-Museum」，是一間由私人經營的博物館，因為展示的主題是巧克力，所以被稱為「巧克力博物館」。館中展示了巧克力的起源以及發展過程，而全程透明化的製作程序，讓人折服於現代科技的進步。

最棒的是遊客可以在一顆結滿金色可可豆的樹下，免費品嘗沾著巧克力的餅乾，讓香濃的滋味在嘴巴裡化開，如果吃不過癮的話，還可以在這邊買一包現做的巧克力帶回家去慢慢享受。

在博物館外有一大片露天看台，遊客可以在這裡欣賞萊茵河畔的風光，看著不時從科隆出航的豪華觀光遊船，思緒也和他們一起沿著萊茵河航行，直到遠方的黑海彼岸。

MAP **WEB**

 Rheinauhafen 1a, Köln

德國‧斯圖加特

豬博物館
Schweine Museum

[愛豬成癡的豐富收藏品]

有不少故事角色把豬塑造成好吃懶做的形象，不過，對豬博物館的主人而言，卻全然不是那麼回事，在這位女士眼裡，從來沒有一種生物比豬更可愛、完美，她大量蒐集關於豬的商品，持續了四十餘年，至今還沒有停止，於是，在1992年時，這間博物館開幕了。

在3層樓共25個房間裡，每間都有各自的主題，從小豬撲滿、絨布玩偶、戲劇裝扮、廚房用品、漫畫海報、古董擺飾、照片電影、遊戲玩具到大型裝置藝術等，全方面表現了豬在文化藝術、寓言故事、流行符號與現實世界中的各種樣貌。館內陳列超過兩萬五千件，事實上，展出的數量還不及所有收藏的一半，可以想見博物館主人愛豬成癡的程度。

在傳統日耳曼文化中，豬是很神聖的動物，因豬的生育能力強、體質好，德文中有句諺語：「Schwein haben」，字面意思是「擁有一隻豬」，引申的含義是「幸運」，甚至有些德國人的姓氏中就有豬這個字，例如知名的足球員Bastian Schweinsteiger，他的綽號就是「小豬」。

MAP　　WEB

⌖ Schlachthofstraße 2a, Stuttgart

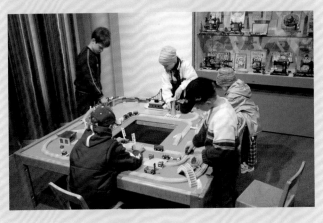

德國‧紐倫堡

玩具博物館
Spielzeugmuseum

[百年玩具全收錄]

紐倫堡是每年2月國際玩具博覽會的舉辦城市，來到這裡，當然要看一下舉世聞名的玩具博物館。博物館一樓是木製玩具展示，再上樓不只可以看到各種玩偶，還有廚房、商店、藥房等玩具模型，這些都是一百年前的玩具，有些更講究的還有假人在裡頭呢！

從這些展示中可以了解貧富之間的差距，還有當時人們生活的情形。博物館有一層樓專門展示二次大戰期間的玩具，可見當時的玩具場景慢慢轉變為士兵及防禦工事。館內展示的玩具年代，還一直延伸到近代的電腦、科技類產品。

最棒的是，這間國際性的博物館內，還有為小朋友設計的遊戲，無論繪畫、手工藝及兒童書籍等，都很受小朋友歡迎。在博物館的後面還有一個大型的火車模型展示，旁邊有一家靜謐的咖啡屋，逛累了不妨在這兒小憩一會兒。

MAP　WEB

🏛 Karlstraße 13-15, Nürnberg

德國・柏林

東德摩托車博物館
Erstes Berliner DDR-Motorrad-Museum

[展示東德統治四十年內的摩托車款]

 MAP
 WEB

Ⓜ Rochstraße 14c, Berlin

這是間專門展示東德時代摩托車的博物館。摩托車是東德主要的交通工具，因為當時的人們若想購買汽車，除了得先存上一筆錢，還要經過漫長的等待，通常從申請到交車，中間得等上好幾年。

在這棟兩層樓的博物館裡，展示了超過一百四十台摩托車，包括BMW R35軍用機車及摩托車界的經典款「Schwalbe」，幾乎囊括東德統治約四十年內所有的摩托車款，除了有一般人作為代步工具的陽春型摩托車和機踏車外，也有警察和軍人騎乘的重型機車，以及參加越野賽事的競賽車種等。

而創立於1906年的德國摩托車大廠MZ，由於總部位於德國東部的喬保(Zschopau)，因此，在冷戰時期成為東德摩托車的主要製造商，在這裡也能看到不少由MZ生產的車種。

列支敦士登‧瓦都茲

郵票博物館
Postmuseum

［方寸天地藏有花花世界］

如同台灣曾被稱為「蝴蝶王國」一樣，列支敦士登也曾經成為「郵票」的代名詞。列支敦士登遲至1912年才開始發行自己的郵票，在此之前都是依賴奧匈帝國的郵政體系。由於列支敦士登的郵票製造嚴謹，加上本地藝術家們的獨特創意，使得發行自列支敦士登的郵票很快便成為國際集郵者的新寵，對當時還未躋身富裕國家之列的列支敦士登來說，這是一筆重要的收入來源。

儘管隨著電子郵件的普及，郵票的地位已經不如以往，但列支敦士登的郵票依然是集郵者們心目中的寶貝，其日新月異的藝術風格、切合時事的主題設計，早就超越了郵資本身的價值，使其在郵票式微的時代裡仍舊聲勢不墜。

列支敦士登郵票博物館成立於1930年，館內郵票依年代及主題分門別類，以拉櫃的方式展示，收藏量豐富。此外，博物館內還陳列了許多藝術家們創作的郵票原稿、郵政的相關文獻紀錄、早期販賣郵票的機器、從前郵差們的裝備和服裝等，可以認識郵政的演進史。

MAP

WEB

🏛 Städtle 37 Postfach 1216, 9490 Vaduz

國際足聯世界足球博物館
FIFA World Football Museum

[足球迷朝聖的天堂]

如果你是足球迷，千萬別錯過坐落於老城區西南方的國際足聯世界足球博物館。

國際足聯世界足球博物館是一座1970年代的建築物，開闢成3個樓層的展覽館，面積約三千平方公尺，展出國際足聯的珍貴收藏，包括照片、影像、書籍、各成員國代表隊的球衣等，展品上千件，在地下一樓的「FIFA世界盃走廊」更有歷屆世界盃的比賽獎盃，完整呈現世界足球的發展歷程。

此外，館內也設置了許多互動區，運用高科技，以趣味化的方式讓參觀者也試試自己的身手。

MAP　**WEB**

🏛 Seestrasse 27, Zürich

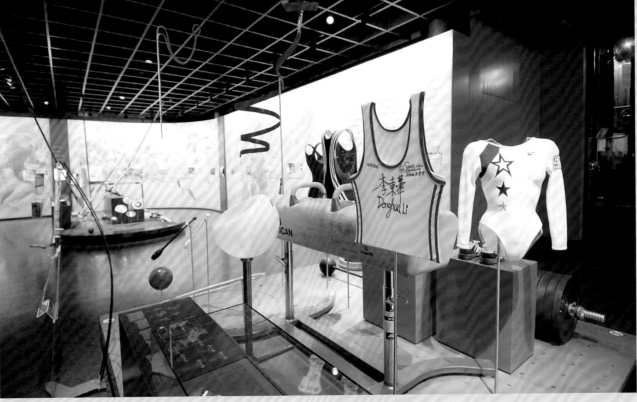

瑞士·洛桑

奧林匹克博物館
Musée Olympique

[歷屆奧運紀念物蒐集齊全]

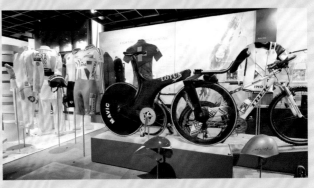

洛桑因為是國際奧林匹克委員會(IOC)的總部所在，因而又有「奧林匹克之都」的美譽，也是世界上唯一可以任意使用奧運五環標誌的城市，而1993年全世界第一座奧林匹克博物館在此揭幕後，每年更是有數以萬計的遊客來到這座城市感受奧運會的魅力。

展示面積廣達約一萬一千平方公尺的博物館，展出超過上萬個實體物件，從古希臘時期的聖火炬、奧林匹克遺物、神殿模型，到現代奧運會的器材設備、獎牌徽章、附屬紀念品等，這裡都蒐集得非常齊全。最吸引人的是，這裡還有歷屆奧運奪牌選手們當時所使用的體育用品，例如曾代表瑞士奪得1996年亞特蘭大奧運鞍馬金牌的李東華，他的體操服和鞍馬就在此展示。

此外，還有豐富的多媒體資料庫，可找到運動員們的精彩影片。館外的奧林匹克公園，正對著波光瀲灩的日內瓦湖，園裡有許多別具意義的雕塑作品，傳達出奧運背後的和平理念，很適合傍晚時分在此散步。

MAP

WEB

🏛 Quai d'Ouchy 1, 1001 Lausanne

385

瑞士・威薇

照相機博物館
Musée Suisse de L'appareil Photographique

[完整呈現兩百年的相機歷史]

MAP

🏛 Grande Place 99, 1800 Vevey

威薇的照相機博物館展示的不是攝影作品，而是照相機，這裡的相機收藏，從最原始的攝像設備，到21世紀高畫素的數位相機，可說一應俱全。在這裡，可以看到早期將感光液塗在玻璃上當作底片的攝像設備，在當時甚至就已有配上顏料加工的「彩色照片」；也能觀看暗房的操作情形，理解讓影像顯影的化學原理；而一百多年前拍攝肖像照所搭設的佈景，也讓人有古今一同之感。

二樓以上的相機展示更是洋洋大觀，早期軍隊使用的像炮管一樣的相機、第一代的拍立得相機、第一款跟著太空人漫步外太空的相機、第一代可以在海底拍攝的相機……等，透過完整而詳細的語音導覽解說，所得到的知識並不只有每一款相機的功能而已，而是了解人類如何克服技術上的困難，運用新的知識與科技，不斷發展出日新月異的相機設備。

將近兩百年的相機歷史，在現今看來過時陳舊，但今日最新款的相機也未必就是發展的極致，未來的相機會多出哪些不可思議的功能，也令所有好奇的人拭目以待。

波蘭・托倫

薑餅博物館
Żywe Muzeum Piernika

[大小朋友一起動手做薑餅]

遠從13世紀開始，托倫因為是漢薩同盟貿易頻繁的重要城市，一些從中東、亞洲運來的香料經過這裡傳入歐洲各地，所以，當地逐漸有人利用生薑、荳蔻、丁香、肉桂、黑胡椒等香料，加上蜂蜜、麵粉，製作成薑餅。

最早關於薑餅的文獻記載與1380年時托倫一位名叫Niclos Czan的麵包師傅有關，不過，一般認為應該更早從13世紀就已經開始了。托倫也因此被認為是薑餅的發源地之一。

這間薑餅博物館，內部設置成16世紀的薑餅烘焙室，由導覽人員以生動活潑的方式帶領每個參觀者親手做出薑餅的成品來。這些導覽人員多半都是年輕的歷史學者，對薑餅的淵源了解深入，即使針對小朋友也能以最深入淺出的方式讓大家認識香料、瞭解製作程序。

每個人親手做好的薑餅，都可以帶回家做紀念，並可獲得一張學習製作薑餅的結業證書。博物館裡亦販賣多種形狀、口味的薑餅，可隨自己的喜好選購。

MAP

WEB

ul. Rabiańska 9, Toruń

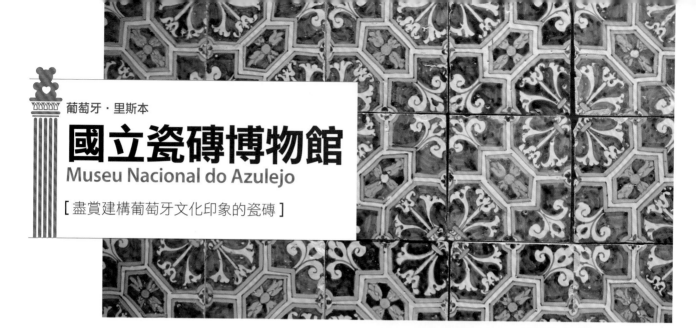

葡萄牙・里斯本

國立瓷磚博物館
Museu Nacional do Azulejo

[盡賞建構葡萄牙文化印象的瓷磚]

對葡萄牙瓷磚發展史有興趣的人，千萬不可錯過坐落在前聖母修道院(Convento da Madre de Deus)內的國立瓷磚博物館。在這裡可以好好欣賞從15世紀到現代，葡萄牙瓷磚發展的過程與花樣的演變。

博物館內的瓷磚依年代分區展示，15世紀的摩爾式瓷磚色彩鮮豔、幾何圖案充滿伊斯蘭風味；16世紀的瓷磚多由當代畫家繪製，以宗教題材和宮廷畫為主，筆觸細膩，藝術價值高；17世紀有許多民間工匠的作品，常民生活百態、動物花鳥、神話風俗都是瓷磚畫的常見題材；18世紀則加入街景、地圖等主題，其中最經典的是一幅里斯本市區全景圖，全長約23公尺，描繪1755年大地震前的市容；近代的瓷磚融入現代藝術創作元素，表現方式更多元。

前聖母修道院是在1509年時由若昂二世(João II)皇后雷奧諾爾(Dona Leonor)創立的，該建築最初的風格是採曼努埃爾式，後來又增加了一些文藝復興和巴洛克式的建築。除了各式各樣的瓷磚，美術館旁的聖安東尼奧禮拜堂重建於1755年地震後，內部金碧輝煌，為葡萄牙代表性的巴洛克建築。

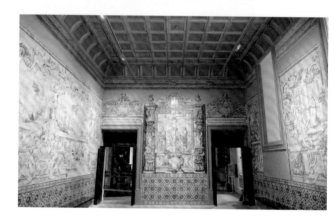

🏛 里斯本全景
Grande Panorama de Lisboa

國立瓷磚博物館內最吸引人的亮點之一，館藏位於建築物頂樓，這幅長達約23公尺的里斯本全景瓷磚畫由1,300幅瓷磚組成，不僅長度驚人，還生動地描繪了1755年大地震發生前的里斯本。

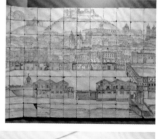

MAP　WEB

R. Me. Deus 4, Lisboa

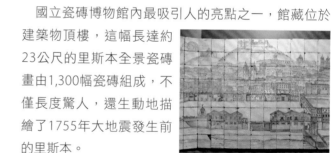

看瓷磚説故事

在葡萄牙各地旅行，無時無刻都可見到瓷磚的影子，從火車地鐵站、餐廳、教堂、修道院到房舍的外牆、路標等，瓷磚無疑是建構葡萄牙文化印象的重要元素。

葡萄牙語的瓷磚「Azulejo」來自於阿拉伯語的「az-zulayj」，意思是「磨亮的石頭」，指的是大小約11~18平方公分，畫滿圖案的小瓷磚，也就是摩爾人的馬賽克藝術。 15世紀時，瓷磚藝術在西班牙的安達魯西亞地區發展，1503年，葡萄牙國王曼紐爾一世(Manuel I)造訪西班牙塞維亞(Seville)帶回瓷磚彩繪，大量運用於辛特拉宮的裝飾，葡萄牙人並融入自己的藝術和技巧，將瓷磚變成畫布，發展出屬於葡式風格的瓷磚。

葡萄牙瓷磚最早是承襲摩爾人的形式，顏色以白底藍色為主，兼有黃、綠、褐等色彩，16世紀時義大利人發明了直接將顏料塗在濕的陶土上，稱為majolica，興起了17世紀的葡萄牙瓷磚風潮，他們大量以瓷磚裝飾建築物，尤以修道院和教堂最為顯著。到了18世紀，全歐洲沒有一個國家像葡萄牙生產多樣化的瓷磚，巴洛克式的藍白瓷磚被公認為是最好的品質。

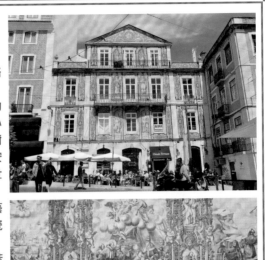
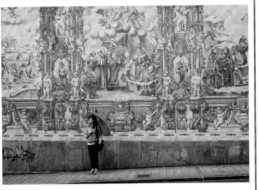

聖安東尼奧禮拜堂 Capela de Santo António

禮拜堂內部金碧輝煌，天花板上鑲著金框畫作，包括國王若昂三世(João III)和皇后凱薩琳(Catherine of Austria)的肖像，教堂裡的其他幾幅輝煌的畫作則描繪聖母及聖徒的生活，大地震後又增添了華麗的洛可可風格祭壇。

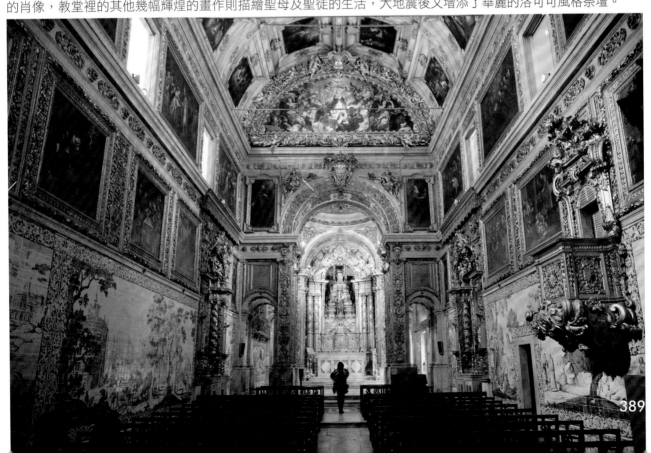

國立馬車博物館
Museu Nacional dos Coches

[收藏全球最豐富的華麗馬車]

🌐 Av. da Índia 136, Lisboa

前身原為皇家騎術學校，後於1905年改建為國立馬車博物館，館內擁有世界上最豐碩的古代馬車收藏，也是里斯本參觀人數最多的博物館之一。

　　來到這裡可欣賞自16~19世紀以來葡萄牙、西班牙、法國、義大利、奧地利及英格蘭等國的王公貴族所乘坐過各式造型華麗的四輪馬車，有的供遊行或節慶專用，甚至有教皇遠從羅馬前來造訪里斯本時所乘坐的馬車，除此之外還有一些外型簡約小巧的古代轎子也頗富趣味。

　　館藏最古老的馬車是17世紀時西班牙國王菲利浦二世造訪葡萄牙時所乘坐使用。走到大廳底部，擺設了其中三輛絕美得令人驚呼讚嘆的馬車，皆為1716年於羅馬製造，由葡萄牙國王若昂五世贈予教宗克勉11世（Pope Clement XI），其車身都綴有覆上炫目金漆的神話雕像，盡顯巴洛克風格的奢華閃耀，其中堪稱華麗之最

的一輛名為Oceanos，馬車中央是太陽神阿波羅，左右分別代表春神和夏神，下層圓球代表地球，兩側握手的雕像則象徵彼此相連的大西洋與印度洋。

　　而有別於其他馬車的尊榮華貴，被稱為Landau do Regicídio的一輛黑色馬車，則見證了1908年國王卡洛斯一世及王儲於返回皇宮途中遭到暗殺身亡的灰暗歷史，至今馬車上還清晰可見當時遺留下的兩處彈痕，令人驚心。步上2樓長廊則展示了許多皇室貴族使用的馬術器具、騎士及隨從服裝、皇族畫像等等，供後人懷想當時不同於尋常百姓的上流階層生活情景。

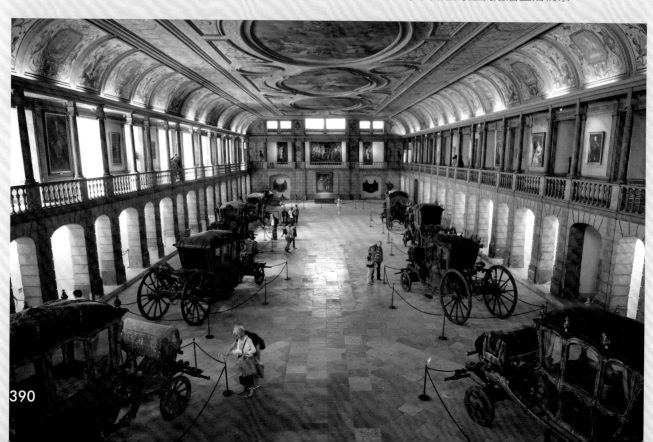

比利時‧布魯塞爾

樂器博物館
Musical Instruments Museum

[聽覺與視覺的華麗探索]

樂器博物館成立於1877年，原本隸屬於布魯塞爾皇家藝術學院，最初以教授學生音樂史為目的，直到1992年才正式列為皇家藝術史博物館的分館之一。這間博物館擁有世界上數一數二的樂器收藏量，館藏超過八千件，展示將近一千一百種樂器，地下一樓的「機械式音樂」是旅程序曲，從17-18世紀的精巧音樂盒到廿世紀初的錄音混音設備都值得玩味。

一樓是充滿驚奇的中章，除了有系統的介紹各式各樣鍵盤樂器、弦樂器、管樂和打擊樂家族外，還有來自全球各地的特殊樂器，長頸鹿可愛造型的印度魯特琴、蘇格蘭風笛、像木雕作品的非洲木箱鼓和神鬼奇航中章魚船長彈奏的古大鍵琴，最匪夷所思的是九頭蛇般的管樂器。

當遊客站在樂器前，揣測該如何吹奏、會發出什麼聲音時，最棒的是互動導覽設備提供的耳機會立刻傳來動人音樂，並講述關於樂器的小故事。2樓則是以西方音樂型態為主軸，可以聽到中世紀、文藝復興到當代音樂類型的變化。

展品豐富多樣，建築本身也值得欣賞。這幢鑄鐵與玻璃建構的新藝術風格建築，原本是老英格蘭百貨公司，1898年由Paul Saintenoy設計，當時就因為頂樓的絕佳視野聞名布魯塞爾，現在頂樓是能俯瞰市區的餐廳，最適合當作音樂旅程歇腳的終章。

MAP

WEB

🏛 Hofberg 2 Montagne de la Cour, Brussels

391

比利時・安特衛普

普朗坦—莫雷圖斯印刷博物館
Museum Plantin-Moretus

［完整見證15至18世紀的印刷歷史］

安特衛普在15、16世紀時是歐洲印刷業的重鎮，而來自法國的普朗坦(Christoffel Plantin)是當時業界最有影響力的出版商，他於1555年在這裡開設了一間印刷廠，成為事業的立足點。普朗坦於1589年過世後，印刷廠由莫雷圖斯家族繼承，經營了長達三百年之久。當時銷量最好的出版品就是聖經，荷蘭以南區域有一半以上的聖經是出自普朗坦家族之手，他們不僅出版各種不同領域如植物、地理、文學等類的書籍，也買斷設計師獨特的字體，並擁有專門的工作室創造新字型，是當時其他印刷商所望塵莫及的。

遊客可以在普朗坦以前的工作室中，見識仍能運轉的印刷機器、製版機等文物，並在專人示範下瞭解16世紀一本書被印製完成的過程，當時的歐洲人要完成一本書的印刷，得耗費數十個程序與人力，為期2至3個月的時間，需有專門刻板製板的工匠及人力操作印刷機器，等待紙張油墨乾燥後，才能集結成冊，當時老百姓平均月薪約是現在的5歐元，但一本書的價格要250歐元，書本可說是專供少數菁英與王公貴族消費的產品。

館內的收藏還包括世界上最古老的印刷機(約一千六百年)、早期的印刷原料、珍貴的活字印刷本古騰堡聖經(Gutenberg Bible)、豐富的印刷圖像，以及包括魯本斯在內的大師蝕刻板畫收藏等，由於歷史意義非比尋常，因此聯合國教科文組織在2005年時將此地列為世界文化遺產。

MAP

WEB

Vrijdagmarkt 22, Antwerpen

挪威‧奧斯陸

霍爾門科倫滑雪博物館及跳台
Holmenkollen Skimuseum & Hopptårn

[首屈一指的滑雪跳台]

挪威是現代滑雪的發源地，奧斯陸更以「世界滑雪之都」聞名於世，距離市區東北方13公里的霍爾門科倫山就是方便且容易到達的冬季滑雪勝地，1994年冬季奧運的主場就是在這裡舉辦。

滑雪跳台建於海拔417公尺的霍爾門科倫山上，高84公尺、長126公尺，對於滑雪愛好者來說，霍爾門科倫滑雪跳台的地位就和奧林匹克一樣崇高。從滑雪博物館內部搭乘特殊的斜角電梯至跳台頂端，一出電梯就是滑雪跳台的起跳位置，優雅的弧度陡降劃過山間，再爬上一段階梯可到達頂端的觀景平台，360度的廣闊蔥鬱森林、奧斯陸市區和海天一色的峽灣島嶼盡收眼底。

每年3月，有很多滑雪愛好者來參加滑雪節Holmenkollen Ski Festival，有很多精彩的滑雪表演和比賽。即使沒有高超滑雪技巧，在非雪季期間也可嘗試高空滑索(Zipline)，體驗從高空飛躍而下的難忘經驗，另也可選擇老少咸宜的滑雪模擬機Ski-Simulator，透過科技設備感受跳台的刺激。

跳台下方的滑雪博物館開幕於1923年，是世界上第一個滑雪博物館，可以認識挪威四千年來的滑雪歷史，收藏石器和陶器時代的滑雪板，挪威極地探險家Nansen和Amundsen曾經在北極探險時使用的各種器具，以及各式各樣的現代滑雪用具，透過互動遊戲解釋極地的氣候轉變，進行環境教育，值得仔細參觀。

MAP 　WEB

🏛 Kongeveien 5, Oslo

專題博物館

普朗坦—莫雷圖斯印刷博物館
比利時‧安特衛普

霍爾門科倫滑雪博物館及跳台
挪威‧奧斯陸

立陶宛・維爾紐斯

琥珀博物館
Gintaro Muziejus-Galerija

【 稀罕的地下珍寶 】

琥珀博物館主要分為地面樓層和地下室兩個部分，一樓所陳列的琥珀相關手工藝品，與大街小巷的琥珀紀念品店大同小異，包括項鍊、耳環、手環、胸針……既展示也販售。

而走進地下室，就相對知性許多，除了告示板圖解說明琥珀的形成及考古過程，也收集許多包覆昆蟲的珍貴琥珀，透過放大鏡，遊客可以更清楚看到琥珀的細節。

真假琥珀測試

由於琥珀跟塑膠非常相似，再加上有些紀念品攤販售的琥珀價格十分低廉，想要知道買來的琥珀到底是真的還是塑膠製成，琥珀博物館人員提供一個簡單的方式，只要將琥珀放入10%濃度的鹽水中，真的琥珀會浮起來，反之塑膠製品就會沈下去，即可得知。

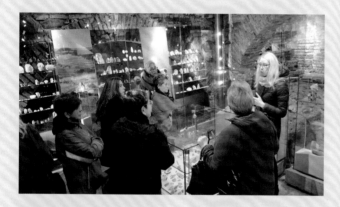

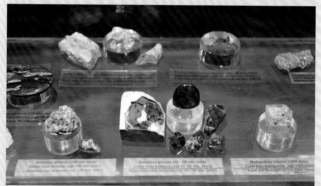

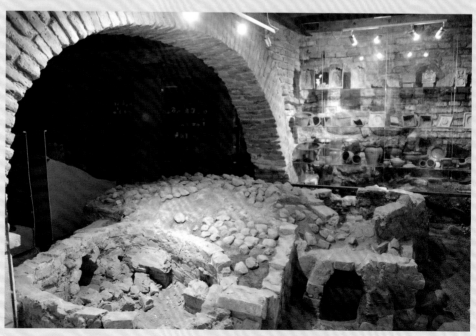

MAP　**WEB**

📍 Šv. Mykolo 8, Vilnius

土耳其・伊斯坦堡

軍事博物館
Askeri Müzesi

[鄂圖曼帝國威勢重現]

曾經統治過歐亞非的強大帝國鄂圖曼，在20世紀初前，才從小亞細亞的勢力疆土中消失，但它的影響還在，位於新城的軍事博物館，展示了一些鄂圖曼軍人所向披靡的歷史過往。

軍事博物館室外區停放了一些直昇機、槍砲，室內館藏達約五萬五千件，規模在世界上數一數二，經常展出的五千件展品中，從劍、匕首、盔甲、弓箭、軍裝，到蘇丹的出征服、華麗的蘇丹絲繡帳棚等，還可看到1453年，麥何密特二世包圍君士坦丁堡期間，拜占庭為了阻擋鄂圖曼軍隊船艦，而在金角灣設下的大海鏈。此外，軍事博物館的前身為軍事學院，土耳其國父凱末爾就是在此就讀，因此其中一個展室也還原了當年教室的模樣。

博物館的Cannon Exhibition Hall裡同時有穿著古代軍服的真人示範拉弓射箭技巧，最不能錯過的，是每天下午的古代鄂圖曼軍樂隊表演。

一段介紹鄂圖曼軍樂隊的影片之後，穿著17、18世紀鄂圖曼軍人服飾、配件和杖旗在響亮的樂聲中亮相，據說鄂圖曼的軍樂隊是全球最早的軍樂隊，就連沒來過土耳其的莫札特，也根據傳聞和想像，模仿鄂圖曼軍樂隊寫出了《土耳其進行曲》的鋼琴奏鳴曲。

軍樂隊演出由55人組成，現場鼓聲、號聲、鐃鈸齊揚，樂聲震耳欲聾，撼動人心，不難想像，當年剽悍的鄂圖曼軍隊結合這些振奮士氣的樂音，令歐洲人聞風喪膽。

MAP　**WEB**

Ⓜ Valikonagi Caddesi, Harbiye, i li stanbul

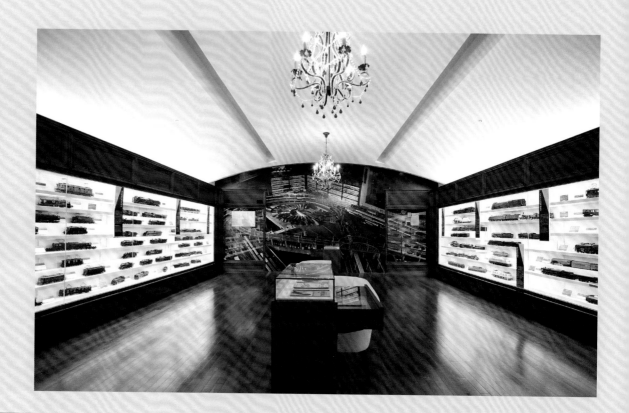

原鐵道模型博物館

[近距離欣賞鐵道的工藝之美]

MAP　WEB

🏛橫濱市西區高島1-1-2 橫濱
三井ビルディング2F

2012年開幕的原鐵道模型博物館，選在日本鐵道的發祥地橫濱建造，館內展示著企業家原信太郎收藏、製作的鐵道模型品。原信太郎的收藏可以説是順著歷史軌跡，跨越了時空，讓人身在橫濱，卻能玩賞世界鐵道。

　　從最古老的蒸汽機關車開始，到近代的電氣機關車，等比例縮小的鐵道、火車模型及建築物，做工細緻又栩栩如生，有趣又真實，老鐵道的復古縮影，讓人沉浸於舊時光，鐵道迷能近距離欣賞鐵道的工藝之美，與火車來趟想像的小旅行，每一個角落都讓鐵道迷為之瘋狂！

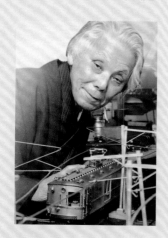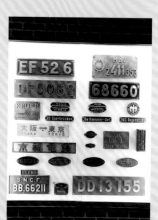

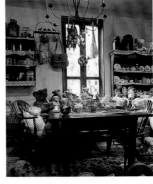

MAP **WEB**

🏛 靜岡縣伊東市八幡野1064-2

日本．靜岡

泰迪熊博物館

[人氣排行榜冠軍的博物館]

伊豆泰迪熊博物館1樓為展示重心，陳列主題分為介紹「古董級泰迪熊」、「泰迪熊的歷史」資料、表現泰迪熊生活情景的「有泰迪熊的生活」、介紹全球泰迪熊藝術家作品的「世界的藝術泰迪熊」、極為罕見之超小型泰迪熊的「小泰迪熊世界」、會活動之泰迪熊的「泰迪熊工廠」，除了最常見的各式各樣絨毛泰迪熊，還有木材、瓷器、玻璃製的泰迪熊，以及泰迪熊娃娃屋等。

2樓的「泰迪熊劇場」，以玻璃櫃、大型櫥窗將故事書或電影情節中出現的泰迪熊場景展示出來，以及提供泰迪熊相關資訊的「泰迪熊情報」。

館內最令人駐足良久的，是一個外形破舊、卻價值連城的泰迪熊「Teddy Girl」，她是1904年由德國Steiff公司製造的始祖級泰迪熊，身長46公分，原本是已故英國陸軍大佐保勃．亨德森的收藏，曾經伴隨亨德森參加過諾曼第戰役，後來亨德森大力支持捐贈泰迪熊以救助人心的社會運動，而將Teddy Girl捐出。1994年12月Teddy Girl在倫敦的拍賣會上大出風頭，最後由館主關口芳弘先生以約十一萬英磅購得，現為伊豆泰迪熊博物館的鎮館之寶，並時常以振興文化的大使身份，在外參與巡迴演出，故有時不在館內。

397

挪威・奧斯陸

康提基博物館
Kon-Tiki Museet

［實踐大航海的壯行］

偉大的行動都來自於瘋狂的假設和不輕易被澆熄的堅持！傳奇人物托爾・海耶達(Thor Heyerdahl)為了證明「波里尼西亞原住民可能來自南美洲」的理論，建造一艘仿南美早期原住民的木筏「康提基號」，於1947年4月28日由秘魯出發，橫渡太平洋，101天後在波里尼西亞的一座島嶼上岸，康提基博物館就是海耶達的傳奇見證。

海耶達更大膽地假設，歐、亞、美洲的古文明都曾出現草紙船的記載與圖案，為證實這三地之間是否可以藉由草紙船航行抵達，海耶達在埃及金字塔下複製一艘草紙船，並以埃及太陽神的名字「Ra」命名，最後由於船桅與纜繩的設計不當而解體。

不過，海耶達認為這次失敗的原因並非因為草紙船易滲水所造成，所以，他又請來了玻利維亞Aymara原住民協助製造Ra二號，Aymara是目前唯一保留草紙船製造技術的民族。

Ra二號最後在1970年成功地完成四千英哩的航程，由非洲摩洛哥橫越大西洋到中美洲的巴貝多(Barbados)。這項冒險行動，除了證明了草紙船可用於長途航海，也證明了美索不達米亞、埃及、印度這三個古老文明，可能曾搭乘草紙船，藉由季風與洋流互有交流。

康提基博物館同時還展示復活節島高達9公尺的石雕像，以及海耶達在多次冒險行動中所收集的考古珍品。

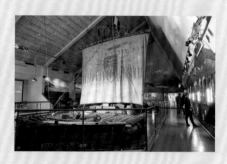

MAP　WEB

📍 Bygdøynesveien 36, Oslo

廢墟裡的哈瓦那人

紙牌博物館所在的舊城區，到處可見坍塌的房屋，建築外牆的粉彩油漆斑駁脫落，陽台窗框依稀可辨認雕樑畫棟的曾經，18世紀的豪宅在歲月摧折下殘破不堪，有些還需要在騎樓或窗框外加木頭支架，令人懷疑那些纖細木材如何支撐整棟搖搖欲墜的樓房。

1959年革命之後，許多富人、外商逃離古巴，企業與財產充公，房產收歸國有重新分配，原本有多間房產的人也只能留一間自住，許多古巴人在房屋分配原則下，形成多戶共同居住在一個豪宅院落中。

1991年後的「特殊時期」物資缺乏，連油漆都缺貨，且2011年以前禁止房屋買賣，古巴人認為既然房屋所有權屬於國家，門面整修自然也是政府的事。即使2010年開放個體經濟，有能力的人重新整修舊城區屋子作為民宿出租，也不願意將金錢花在與他人共用的外牆上。

古巴‧哈瓦那

紙牌博物館
Museo de Naipes

[牌桌上的藝術]

這棟舊城廣場上最古老的建築物，屋齡可追溯至17世紀，曾經是古巴第一個歷史學家José Martín Félix de Arrate的住宅，經過整修後變身為小巧的紙牌博物館。

內部收藏19世紀至今、來自世界各地的紙牌，種類多達兩千多種，圖樣一個比一個精美，主題包羅萬象，包含搖滾明星、小丑馬戲、食譜、兵馬俑、希臘神像、王室家族等等，此外，博物館中也展示製造紙牌的工具和一些商業文件。

MAP

🏛 Muralla 101, Habana

399

電纜車博物館
Cable Car Museum

[最具舊金山風情的叮噹車]

在沒有動力交通工具以前，行走在舊金山大起大伏的街道上相當折磨馬車，一位名叫Andrew Hallidie的鋼索工廠業主，利用蒸汽引擎動力拉動埋在路面下的纜索，在1873年於Clay St開通了第一條路線。這項發明空前成功，電纜車隨即在舊金山市區蓬勃發展起來，到了1890年代，市內已有8家業者經營21條路線，共有六百多輛纜車行走在街道上，但1906年的大地震將這一切摧毀殆盡，重建後的舊金山只恢復了少數電纜車路線，其他路線大多由輕軌電車取代。

目前舊金山尚在運行的電纜車路線共有3條，無論是否真的有交通需求，幾乎所有的觀光客都會刻意去坐上一段。最受歡迎的位置是車廂兩側的站位與面朝車外的座椅，乘客總喜歡用這樣的方式觀看街邊風景，就像電影中的那樣。人們也愛在底站旁等待纜車進站，然後看著駕駛員利用地面上的轉轍圓盤，將車頭調轉方向。

對電纜車有興趣的遊客別錯過電纜車博物館，館內展示電纜車的歷史由來，由於現址就是電纜車的動力室，因此可看到牽拉纜車的超大引擎和轉輪，以及仍在運轉中的纜機。館內擁有3台1870年代的古董車廂，其中包括舊金山首家電纜車公司唯一完整保存的一台。遊客還可坐在從前的車椅上觀看影片資料，歷史感十足。

MAP WEB

🏛 1201 Mason Street, San Francisco, CA 94108

美國‧紐約

紐約市立消防博物館
New York City Fire Museum

[打火兄弟的英勇紀錄]

MAP　WEB

📍 278 Spring St, New York

消防博物館由一棟舊消防局改建而成，紅磚砌成的外觀和高大的石拱門內，收藏了所有與消防相關的物品，歷史可上溯至18世紀，也就是所謂消防部門開始運作之時。

這裡的展示品包括各時期的消防車，其中最古老的是1892年的警長馬車，當時還是以馬拉車，消防人員得用手搖幫浦才能給水。其它收藏還包括不同時代的消防管線、消防員的制服、鋼盔、勳章、皮帶和各式工具，以及掛滿牆上的歷史相片與圖片，記載影響紐約都市發展的重大火災事件，同時也提供許多防火的常識與資訊。透過這些展示，讓人更能了解消防人員工作的辛苦以及所需的勇氣。

黑幫博物館
The Mob Museum

[揭開拉斯維加斯最黑暗的一面]

黑幫是美國歷史上的陰暗面，卻也是形塑現代美國過程中所無法抹滅的一環。社會歧視與階級壟斷是孕養黑幫最主要的溫床，廿世紀初，大批來自愛爾蘭與義大利的移民發現美國夢破滅，貧窮及社會壓力逼使他們集結成黨，從事不法勾當討生存。1919年的禁酒令更讓黑幫勢力茁壯，許多幫派靠著私酒生意稱霸一方，芝加哥教父艾爾卡彭就是最著名的一例。

當內華達州宣布開放賭牌，立刻引來各方虎視眈眈，拉斯維加斯不像紐約有盤根錯節的家族勢力，也不似芝加哥有獨大的山頭，很快地，賭場成了黑幫們的新事業，並由此把觸腳延伸到演藝及體育圈。

在此之前，人們從沒想過犯罪會以如此大規模的組織運作，直到1950年，田納西州參議員凱弗維爾(Estes Kefauver)在全國發起一連串聽證會，黑幫問題才浮出檯面。拉斯維加斯黑幫因自相殘殺導致勢力衰落，企業人士趁機大肆收購賭場，儘管如此，新形態的黑幫仍然猖獗，毒品與暴力討債肆虐，幫派犯罪問題還是存在。

黑幫博物館開幕於2012年，前身是一座法院，曾是凱弗維爾聽證會的舉辦場地之一。裡頭以各種有趣的展示介紹黑幫歷史、著名人物及事件、黑幫家族的私生活，當中也有不少互動式的小遊戲，幫助遊客更深刻地體驗這段過往。

MAP **WEB**

300 Stewart Avenue, Las Vegas, NV

柬埔寨・暹粒

地雷博物館
The Cambodia Landmine Museum

[柬埔寨的一頁辛酸史]

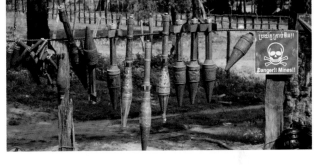

🏛 Siem Reap Angkor, Siem Reap Province, Cambodia

自1960年起，連年的內戰使得柬埔寨境內處處危機，互相敵對的陣營遍埋地雷，在內戰結束後，未爆的地雷仍不可計數，隨時都有村民及牲畜受傷害。在吳哥景點裡，時常可見到「殘障樂隊」以及肢障兒童販售商品，這些多半都是地雷傷害者。

地雷博物館的創始人阿奇拉(Aki Ra)是個傳奇人物，柬埔寨內戰結束後，聯合於1990年介入協調，並成立駐柬埔寨臨時機構(United Nations trasitional Authority of Cambodia)。1994年阿奇拉加入該機構接受掃雷訓練，並積極投入掃地雷和未爆彈的工作。

由於長年與地雷第一手接觸，阿奇拉的豐富經驗反而造就他對於各式地雷、迫擊砲和彈殼的敏銳度，至今已成功地解除約五萬個未爆彈與地雷，每年仍以數百個計數增加中。

雖然聯合國早已撤離柬埔寨並停止掃雷工作，阿奇拉仍投入一己之力不斷地進行該工作。1997年他開始在自家展示些許拆除的地雷和彈殼，而當時他的「家」其實也不比個野戰營好到哪去！1998年起開始，他的家進而變成「柬埔寨地雷博物館」對外開放，展示多年來拆下的地雷，讓遊客能了解地雷對人們所造成的傷害，同時也教導民眾認識這種藏在地下的無聲武器，以期減少受傷。

綜合博物館

綜合博物館是指展示超過一種以上主題的藝品，例如
同時展示古埃及文物、伊斯蘭藝術與印象派畫作的紐
約布魯克林博物館、匯集五間重量級展館的德國柏林
博物館島、歐洲最大藝文音樂娛樂中心的奧地利維也
納博物館區、宛若知性主題樂園的紐西蘭蒂帕帕博物
館等。

美國

紐約布魯克林博物館
洛杉磯杭廷頓圖書館

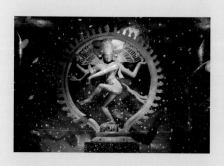

🏛 柏林博物館島
格拉西博物館
法蘭克福博物館河岸

德國

奧地利

維也納博物館區

🏛 清奈政府博物館

印度

🏛 紐西蘭蒂帕帕博物館

紐西蘭

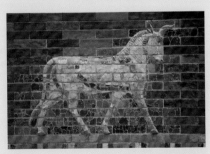

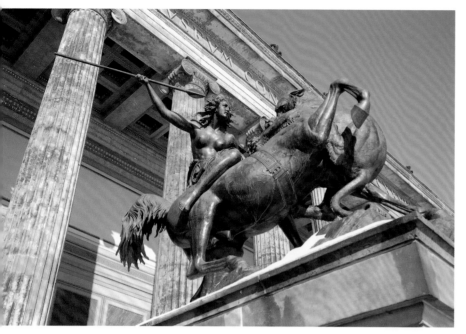

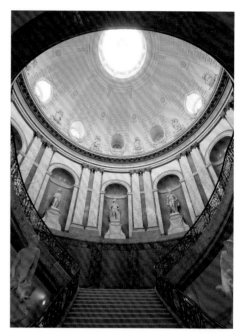

柏林博物館島
Museumsinsel

[匯集柏林重量級的博物館]

1999年成為世界文化遺產的博物館島，無疑是柏林最重要的資產，因為這兒不但匯集了全市最重要的幾個博物館，同時博物館島每年為柏林吸納進成千上萬的觀光人潮，更是柏林經濟發展的一大功臣。

博物館島之所以被稱為島，是因為這塊區域周圍被施普雷河所包圍，形成一個如牛角形的市區內島，從島的最尖端開始，羅列著柏德博物館、佩加蒙博物館、舊國家美術館、新博物館和舊博物館，5座美麗的藝術殿堂連成一氣，各具特色，柏德像是德國的故宮，展出各式古文物和藝術品；舊國家美術館收藏豐富畫作；佩加蒙是最負盛名的，以還原局部的古建築出名；新博物館展出以史前文物為主；舊博物館則以古希臘、羅馬的藝術品為主。遊客可依據自身興趣及行程，盡情安排豐富的博物館之旅。

逛完5座博物館後，建議沿菩提樹下大道離開博物館島，往東是布蘭登堡門，往西是柏林電視塔，都是步行二十分鐘內就可順遊的知名景點。

蘇打綠迷到此一遊尤其不可忘卻的事，就是收錄在蘇打綠第十張專輯《冬 未了》中的《Everyone》，遠赴柏林拍攝MV，將柏德博物館、柏林大教堂、電視塔、奧柏鮑姆橋、勝利紀念碑等經典景點都攝入MV中，走逛在這些景點間，一邊聽唱這首歌，該是件多浪漫的事呀！

MAP WEB

📍 Am Kupfergraben 1, Berlin

▥ 柏德博物館
Bode-Museum

三面環河的柏德博物館於1904年完工，與博物館島上其他建築不同之處，在於它採屬巴洛克式風格，展現雕樑畫棟、富麗堂皇的特質。柏德博物館是戰後最先開始重修的博物館，直至2006年才終於重新開放。

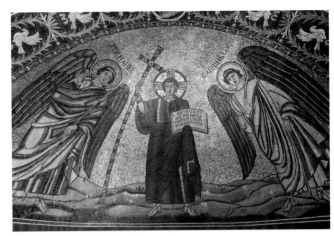

話説這座博物館原先為了紀念德國皇帝腓特烈三世，因而命名為「凱撒‧腓特烈博物館」，後來為了紀念首任館長威廉‧馮‧柏德，而在1956年更名為現在的名稱。

館內展示拜占庭藝術、古今錢幣與勳章，以及歐洲從中世紀、哥德時期、文藝復興時期到巴洛克時期的雕塑作品，而這三種類型的展覽品，論質與量，柏德博物館都足以傲視群雄。

三大類型藏品質量均豐
柏德博物館展示拜占庭藝術、古今錢幣與勳章，三大類型的展覽品無論在質與量上，都是當代博物館中的佼佼者。

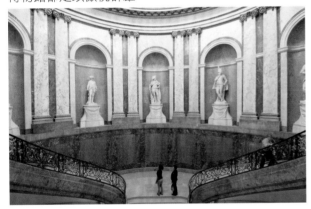

館藏豐富
柏德博物館的館藏接近五十萬件，對於歷史研究來説是珍貴的檔案館。

巴洛克式風格
柏德博物館與博物館島上其他建築最大的不同，在於它是巴洛克式風格，有著富麗堂皇的裝潢。

古老祭壇
這件歷史悠久的祭壇，主題是聖母瑪利亞的加冕，這個題材在文藝復興時期十分流行。

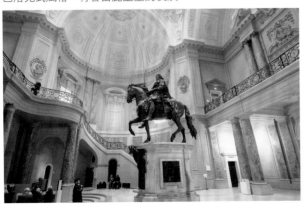

世界最大的金幣被偷了！
2017年3月27日發生了一件令人震驚的事，收藏在博物館內重達100公斤的世界最大金幣竟然遭竊！這枚由加拿大皇家鑄幣廠於2007年發行的紀念金幣，上面一面鑄有英國女王伊莉莎白二世的頭像，另一面刻著加拿大楓葉，鑄造時面值為100萬美元。

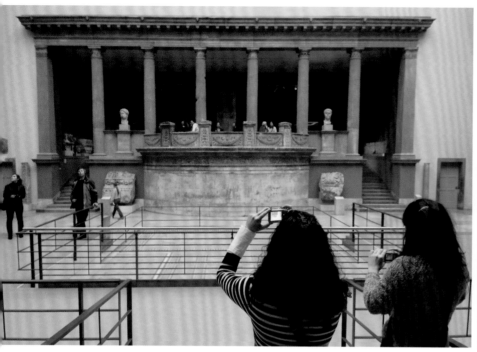

佩加蒙博物館
Pergamonmuseum

佩加蒙博物館於1930年完工，是博物館島上最年輕的一座，卻也是最令人難以忘懷的一座。

一走進博物館的大門，就會不由得開始懷疑自己身在何處，眼前這座宏偉萬千的希臘建築，便是著名的佩加蒙祭壇(Pergamon Altar)，1878年在土耳其西境被德國考古學家發掘後，便被拆成小塊運回柏林，然後在博物館島上重新組裝搭建。這座宏偉的古建築將訪客帶回兩千多年前的希臘化時代，完全忘了自己是在一座室內的博物館中。

祭壇底部的雕刻，描述的是諸神與巨人之間的戰爭，不同於古希臘藝術平衡與和諧的原則，這些雕飾被表現得極為激烈，極具戲劇張力，這就是希臘化時代最經典的藝術特徵，也因此佩加蒙祭壇的圖像總是出現在藝術史的教科書上。

在佩加蒙博物館中，以實體搭建的古代建築不只這一處，穿過佩加蒙祭壇後，便是另一座輝煌的古羅馬建築「米利都市場大門」(Market Gate by Miletus)，而博物館的另一處重頭大戲「伊希達門與遊行大道」(Ishtar Gate with Processional Way)也在不遠的地方。

伊希達門為西元前6世紀雄霸兩河流域的新巴比倫王尼布甲尼撒二世(Nebuchadnezzar II)所建，壯麗非凡的巴比倫式城牆，在海藍色的磚牆身上，浮雕出金黃色的動物形象，華貴中煥發出一代帝王的威嚴。而從城門左右延伸出的遊行大道，兩旁布滿華麗的彩色紋飾和兇猛強壯的獅子浮雕，都讓人聯想起當年新巴比倫大軍橫掃西亞的威儀。

2樓展示的是8到19世紀的伊斯蘭藝術，這裡也有一座實體重建的慕夏塔宮殿正面外牆(Mshatta Facade)，那是於8世紀時由阿拉伯帝國哈里發瓦里二世(Walid II)所建，原址在今天的約旦。

此外，這個樓層中的阿雷珀迎賓廳(Aleppo Room)與蒙兀兒王朝的宮廷袖珍畫，也都是世上難得的珍寶。

年輕但內涵豐富的博物館

建於1930年的佩加蒙博物館，是博物館島上歷史最年輕的一座，卻也是令人印象最深刻的一座。

祭壇底部雕刻

佩加蒙祭壇底部的雕刻描述的是諸神與巨人之間的戰爭，這些雕飾誇張的表現極具戲劇張力，是希臘化時代的經典藝術特徵。

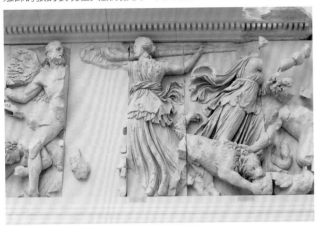

佩加蒙祭壇Pergamon Altar

是著名的佩加蒙祭壇，規模非常龐大，有數十階的樓梯，整座祭壇在室內完整呈現，氣勢令人震懾。

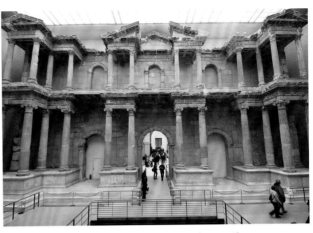

米利都市場大門 Market Gate by Miletus

穿過佩加蒙祭壇後，是另一座巍峨聳立的古羅馬建築「米利都市場大門」，門面保存良好，規模宏偉。

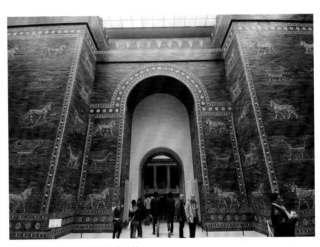

伊希達門與遊行大道
Ishtar Gate with Processional Way

伊希達門為新巴比倫王尼布甲尼撒二世所建，巴比倫式城牆雄偉異常，海藍色的磚牆上浮雕著金黃色的動物，城門左右延伸出遊行大道，佈滿彩色紋飾和獅子浮雕，細緻動人。

慕夏塔宮殿外牆
Mshatta Facade

2樓也有一座實體重建的建築，就是慕夏塔宮殿正面外牆，這是阿拉伯帝國哈里發瓦里二世於8世紀所建，原址在今天的約旦。

舊國家美術館
Alte Nationalgalerie

舊國家美術館建於1867年，館藏以19世紀的畫作和雕刻為主，其中大部分是德國本地畫家的作品，包括門采爾(Adolph Menzel)、利伯曼(Max Liebermann)與柯林斯(Lovis Corinth)在內，風格涵蓋德國浪漫主義、表現主義及印象主義。館內也不乏國人所熟悉的法國印象派大師傑作，例如馬內、莫內、雷諾瓦、竇加、塞尚、羅丹等人的作品，這裡都有豐富的收藏。

舊國家美術館和羅浮宮之間有個關於愛神丘比特的小秘密，丘比特最為世人熟知的就是和賽姬的浪漫愛情故事，丘比特不顧母親維納斯的反對和賽姬相戀，後因賽姬違背約定偷看丘比特的長相，使丘比特憤而離去。賽姬向維納斯求情，維納斯設下重重難關，賽姬均一一克服，維納斯遂同意這段戀情，成就一對佳偶。德國雕塑家貝佳斯(Reinhold Begas)所雕的《賽姬偷看丘比特》，就收藏在舊國家美術館；而義大利雕塑家卡諾瓦(Antonio Canova)雕的結局《丘比特與賽姬》，則收藏在法國羅浮宮中。

馬內《在溫室裡》In The Conservatory
畫中場景為馬內當時在巴黎的溫室工作室，畫中女子坐在長椅上，丈夫正半靠椅背與之交談，相較過去馬內畫作，這幅畫對臉和手有更為細膩的描繪。

黑格爾肖像
黑格爾是德國偉大的哲學家。

羅丹《沉思者》
The Thinker
全世界散佈二十多座羅丹所做的沉思者雕塑，其中的這一座便位於舊國家美術館。

新博物館
Neues Museum

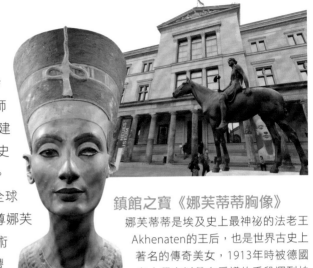

　　新博物館落成於1843年到1855年，然而在二次大戰中，博物館約七成被摧毀，原本新博物館難逃拆除命運，所幸統一後的新政府決定進行重建，負責修繕的是英國建築師David Chipperfield，他不主張複製所有建築細節，而是重建主架構外，盡量重新使用已經被破壞的建材與裝飾，讓歷史痕跡與新設計同時存在，他稱此理念為「誠實面對歷史」。

　　現在的新博物館專門展示古埃及的文化與藝術，最受全球矚目的爭議性展品就是「娜芙蒂蒂胸像」(Nefertiti)。這尊娜芙蒂蒂胸像是公認世上最完整、最富藝術價值的古埃及藝術品，除了娜芙蒂蒂胸像之外，另一項值得一看的為這裡豐富的莎草紙抄本典藏，而像是木乃伊棺槨、神殿象形文字等，也是鎮館之寶。

鎮館之寶《娜芙蒂蒂胸像》

娜芙蒂蒂是埃及史上最神祕的法老王Akhenaten的王后，也是世界古史上著名的傳奇美女，1913年時被德國考古學家以帶有爭議的手段運到柏林，因此近年來埃及政府正積極要求索回。

舊博物館
Altes Museum

　　舊博物館完工於1830年，是柏林的第一座博物館，館內展出許多古代藝術收藏品。舊博物館可說是偉大的建築設計師申克爾(Karl Friedrich Schinkel)的嘔心瀝血之作，申克爾用了18根高87公尺的愛奧尼克式廊柱作為門面，入口前是一片大廣場，光是外觀的氣勢就讓人為之震撼。簡單卻宏偉的架構自然成為後來許多博物館的建築典範，像新博物館和國家美術館等，都有仿造舊博物館的影子。

《亞馬遜女戰士》

階梯旁的《亞馬遜女戰士》雕像氣勢非凡，是德國著名雕刻家August Kiss的作品。

格拉西博物館
Museen im Grassi

[盡覽三大博物館精華]

在全德國，比格拉西精彩的博物館不出10處，格拉西博物館其實是樂器博物館、民族人類學博物館，以及工藝美術博物館三大博物館的合體，遊客可一次細賞三座博物館不同的精彩收藏。

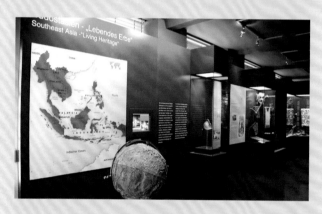

Johannisplatz 5–11, Leipzig

🏛 樂器博物館
Museum für Musikinstrumente

在樂器博物館，可看到自文藝復興時代以來的各種樂器，許多樂器因為演奏方式式微而被時代淘汰，或是演變成新的形制，因此在現代人的眼裡看來反倒顯得相當新奇。

這間博物館最棒的地方就在於，假使你好奇這些樂器的聲音，大可以點選一旁的多媒體介面，以該樂器為主奏的樂曲便會從立體聲環繞音響中播放出來。

樂器博物館在2樓的展示，則可讓遊客親手撥彈敲擊，從中了解不同樂器的發聲原理，其中有一台機械風琴，每一根音栓都可利用氣流啟動裝置，製造出特殊音效，十分有趣。

民族人類學博物館
Museum für Völkerkunde zu Leipzig

　　民族人類學博物館位於2樓與3樓，展示世界各民族的生活習俗、日常用品、宗教信仰、傳統藝術等，希望透過對異文化的了解，學會捐棄民族本位主義，進而尊重和包容其他民族的價值觀。

　　這裡介紹的民族遍及五洲七海，內容包羅萬象，可以看到緬甸皮影戲、印尼浮屠造像、西藏唐卡、印度舞蹈面具、中國文字書法、蒙古包、日本茶道、非洲樂器、印地安圖騰等，而台灣原住民文化也在其展示之列。

工藝美術博物館
Museum für Angewandte Kunst

　　至於工藝美術博物館則是各時代工匠智慧的結晶，舉凡青花瓷器、鎏金器皿、鑄銅工藝、造像雕塑、蕾絲絹巾、刀劍鎧甲、壁毯裝飾等，都在陳列範圍內，可藉由每個時期的藝術表現與器具形式，從中觀察出各個時期的風尚喜好及社會形態。

德國‧法蘭克福

法蘭克福博物館河岸
Museumsufer

[德國博物館最密集的區域]

MAP

🏛 Schaumainkai 17, Frankfurt

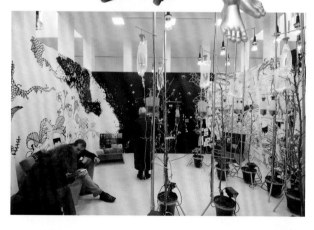

從羅馬人之丘過了鐵橋之後，便是著名的博物館河岸，在短短一公里的距離內就有9家博物館，幾乎每走幾步路就有一家，堪稱德國博物館最密集的區域。這裡的博物館不但主題五花八門，等級也相當具有水準，是法蘭克福最重要的旅遊景點之一。

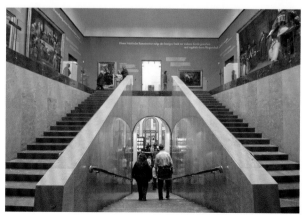

🏛 德國電影博物館
Deutsches Filmmuseum

德國電影博物館的主題並不是針對個別電影的回顧，而是一處讓遊客可以進入電影世界中的地方。進入館中，參觀者藉由實際操作理解電影的製作原理，從中享有互動的趣味，甚至可走進佈景中飛來飛去，趣味無窮。

或許在科技發達的現代，有些拍攝手法早已成為過去，但技術的演進並非一蹴而成的，看著五花八門的道具與器材，不得不佩服製片家們在那個時代想出的種種方法，一次又一次為電影帶來革命性的變化。

轉動畫片與透視鏡像

遊客藉由實際的操作，像是轉動畫片與透視鏡像，來理解電影製作原理，並達到互動趣味。

走進佈景

遊客可走進佈景中，看見自己出現在電影場景裡，或是腳踏飛天魔毯，在螢幕中飛越城市上空。

有趣的特效化妝

要怎麼變成科學怪人呢？看看化妝師如何化腐朽為神奇！

了解過往年代使用的道具與器材

看著五花八門的道具與器材，佩服製片家們在那個時代想出的種種方法。

實用藝術博物館
Museum Angewandte Kunst

　　實用藝術指的就是可以使用於日常生活中的藝術品，而不僅止於觀賞的性質而已，因此博物館中所陳列的大都是古往今來的家具用品或器皿工具，從古代遠東地區的陶瓷器皿、中世紀的書籍設計，到西方巴洛克時代的家具擺設，收集非常齊全。

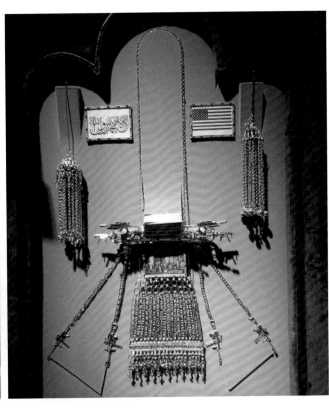

法蘭克福博物館河岸
德國‧法蘭克福

吸睛的新潮家具

　　館內展品最令人感到新奇的，便是21世紀的新潮家具，例如設計成棒球手套模樣的沙發、像是樹枝般的書架、可以旋轉的流理台等等。

東方瓷器也在館藏之列

　　館內收藏品還包括古代遠東地區的陶瓷器皿。

設計展現未來感

　　這裡展現了設計者豐沛的創意，就像是在逛一間十年後的IKEA一樣。

實用才是王道

　　博物館中陳列的設計不是只重觀賞，而是更強調實用性。

▥ 通訊博物館
Museum für Kommunikation

在整條博物館河岸中，通訊博物館必定是最受孩子們歡迎的一間，因為裡頭有專門為孩子設計的實用作坊，讓孩子在操作與遊戲中理解通訊的原理。

博物館的地下室為常設展區，展示各式各樣的電話、電視、收錄音機、留聲機、電報機、郵車、手機、電腦等，從老古董到新穎的3C科技產品都有，儼然構成一張通訊設備的家族譜系。

許多設施可以實際操作，可發揮寓教於樂的作用。二樓則是特展區，會經常性地更換展出主題，讓遊客每次參觀都有新鮮感。

體驗實際操作
一些設施可實際操作，例如透過撥打電話來觀察交換機的運作情形。

孩子天地
實用作坊最受孩子們歡迎，孩子可藉著操作，理解通訊的原理。

展品豐富齊全
館內展示各種電話、電視、收錄音機……等，年代跨越從發明起始的老古董到最新的3C科技產品，令人感到驚奇連連。

斯坦德爾博物館
Städel Museum

　　1815年，銀行家斯坦德爾捐出五百多幅珍藏的畫作、書籍和一筆資金，成立了斯坦德爾藝術基金會。時至今日，斯坦德爾博物館已成為法蘭克福收藏量最豐富的藝術博物館，如果你是繪畫藝術愛好者，一定會在這裡耗上大半天，因為館藏太豐富。

　　館藏包括了文藝復興時期的波提且利、杜勒、凡艾克、北方文藝復興時期的林布蘭、魯本斯、維梅爾、法國印象派的莫內、馬內、雷諾瓦、竇加、梵谷、塞尚、立體派的畢卡索、野獸派的馬諦斯、藍騎士的保羅·克利等人的著名畫作。而歌德最有名的一張肖像畫，由他的好友蒂施拜恩(Johann Heinrich Wilhelm Tischbein)所繪的《歌德在羅馬平原》，正是收藏在這間博物館中。

《歌德在羅馬平原》Goethe in the Roman Campagna

　　歌德最有名的一張肖像畫，由他的好友蒂施拜恩所繪的《歌德在羅馬平原》，正是收藏在這間博物館中。

馬內《A Game of Croquet》

雷諾瓦《After the Luncheon》　莫內《The Luncheon》

德國Altenberg修道院的祭壇裝飾

🏛 德國建築博物館
Deutsches Architekturmuseum DAM

「讓建築學成為一個公眾的議題吧！」1979年德國建築博物館的籌劃者們如是說，而在5年後的1984年，他們真的做到了。

如今，德國建築博物館已被公認為世界上同類型的博物館中最傑出的一個。博物館的一樓展示著世界新都會的建築模型與發展概況，二樓是意味深長的裝置藝術展覽，三樓則羅列數十座立體建築模型，從舊石器時代人類最初的建築雛型，一直到21世紀的摩天大廈，讓人看得大呼過癮。

不過在欣賞世界各地的建築藝術之餘，可也別忘了，這座由唯理主義建築師Oswald Mathias Ungers所設計的博物館，本身就是一件藝術品。

唯理主義建築師作品

這座建築博物館由名建築師Oswald Mathias Ungers所設計，本身就值得一觀哦！

世界新都會的發展

一樓展示世界新都會的建築模型與發展概況。

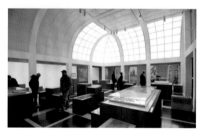

裝置藝術展

二樓是裝置藝術展覽。

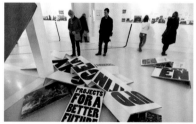

立體建築模型

三樓有數十座精緻的立體建築模型，從舊石器時代人類最初的建築雛型，一直到21世紀的摩天大廈。

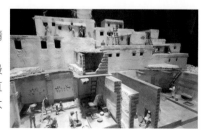

🏛 法蘭克福雕塑博物館
Liebieghaus Skulpturensammlung

法蘭克福雕塑博物館原為紡織工廠主里彼各男爵的私宅，1909年開始成為專門收藏雕塑品的展覽館。

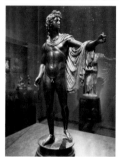

館內珍藏品的年代涵蓋了五千年，從古埃及的石棺、古希臘的諸神雕像、羅馬皇帝的半身肖像、中世紀的教堂雕飾，一直到文藝復興、巴洛克、洛可可、古典主義時代的作品，這裡都有豐富的展品陳列。當然，這其中也不乏名家如提姆·史奈德(Tilman Riemenschneider)、格哈爾特(Nikolaus Gerhart)、詹波隆那(Giambologna)、德拉·羅比亞(Della Robbia)等人的傑作。

專門博物館

法蘭克福雕塑博物館原為男爵的私宅，現在成了藏品跨度達五千年的雕塑作品展覽館。

古埃及石棺

這三具精緻的石棺，來自遙遠的古埃及。

波希戰爭

這件色彩鮮麗的作品，描寫的是慘烈的波希戰爭。

奧地利・維也納

維也納博物館區
MuseumsQuartier Wien(MQ)

[綜合性藝文中心]

這裡堪稱是歐洲最大的博物館區,成立於2001年,占地約六萬平方公尺,規劃有藝術館、劇院、美術館、建築中心、兒童博物館等,宛如一處綜合性的社區,提供了藝文音樂娛樂中心。整個博物館區由建築師Laurids與Manfred Ornter主導,設計成一座小型的都市,讓遊客親身體驗各種藝術的創作歷史與內涵。

維也納建築中心
Architekturzentrum Wien

這個地區每年提供4到6次展覽,以及其他小規模的展覽,分別介紹建築的演變軌跡,以及新興的建築作品給一般民眾;其他還有建築講座、演講、建築導覽之旅、相關出版品等,建築中心內還附設一個圖書館。

MAP

Museumplatz
1, Wien

維也納藝術館
Kunsthalle Wien

蒐集國際當代作品,展現了橫跨各學科之間的藝術表現方式,尤其是擴大了20世紀以來快速發展的科技藝術,如攝影、錄影機、電影與實驗建築等。維也納藝術廳致力於陳列現代藝術與現代流行的風格,期望在摩登與傳統的藝術手法上提供一個連結空間。除了上述的幾個藝術展示重點,另外還有表演廳、音樂會、電影欣賞室等設備。

兒童博物館
ZOOM Kindermuseum

這是維也納第一個專為兒童設計的博物館,設有永久展示廳與全年度的活動空間,提供親子可共同參與、探索的活動,並有一個給幼兒遊戲的區域稱為「海洋」。除了隨時變化的展覽,也設有許多小實驗室與工作室,讓兒童盡情玩樂、培養創意。

美國 · 紐約

紐約布魯克林博物館
Brooklyn Museum

[擁有稱霸世界博物館的野心]

📍 200 Eastern Pkwy,
Brooklyn, New York

緊鄰布魯克林植物園的布魯克林博物館,當它在1895年創立時,一度擁有稱霸世界博物館的野心,不過,卻一直在維持建築與擴張館藏之間掙扎,直到20世紀下半葉才因大規模整修,得以展現其驚人的收藏力。

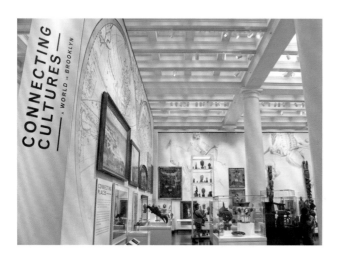

琳瑯滿目的展品中,包括大量超過三千年歷史的埃及與非洲文物,以及橫跨17~20世紀、來自各學派的繪畫、雕刻與裝飾藝術,因此,一個轉身,便從法老王身旁來到印象派大師的世界,換個樓層旋即跌進古伊朗、殖民時期的美洲或是非洲部落。

博物館的五層建築中,1樓為「連結文化」與「非洲革新」,著名的作品有《三頭人像》等;2樓主要獻給亞洲和伊斯蘭藝術。3樓展出大量古埃及文物和歐洲繪畫;4樓除了《晚餐派對》外,還重現了17、18世紀的貴族豪宅裝飾;5樓則是與美國文化相關的各色展覽。

值得一提的是,博物館設有一處「紀念雕刻庭園」,用來收藏從紐約市各建築遺跡蒐集的裝飾元素。

《晚餐派對》
The Dinner Party

鎮館之寶之一,是女性藝術家Judy Chicago創作於1974年~1979年間的《晚餐派對》。

展現女性特質的《晚餐派對》

這件龐大的作品取材自39位神話和歷史名女人,包括印度教的卡莉女神、美國女詩人艾蜜莉·狄更斯、英國女作家吳爾芙和美國當代藝術家歐姬芙等,透過各別符號意象來設計其杯盤及餐巾,一一展現這些女性的特質。

亞洲和伊斯蘭藝術

2樓主要獻給亞洲和伊斯蘭藝術，值得一看的作品包括19世紀中葉的伊朗彩色瓷磚、元朝的青花瓷酒甕，以及12世紀韓國的青瓷單柄壺等。

非洲文物展

1樓為「連結文化」與「非洲革新」，旨在打破時空而以主題方式陳列。

古埃及文物藏品豐

3樓展出大量古埃及文物，包括木乃伊、法老棺槨、眾神雕像等，收藏之豐讓人大開眼界。

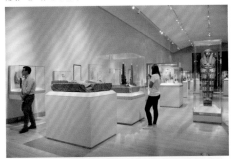

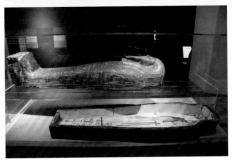

羅丹雕刻作品

館藏奧古斯特‧羅丹（Auguste Rodin）的四件青銅雕塑，其中包括羅丹的《The Burghers of Calais》（加萊的居民）雕像。羅丹

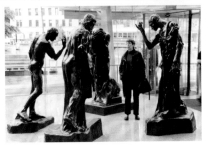

的收藏品是由Iris和B. Gerald Cantor慷慨捐贈，在Iris & B. Gerald Cantor Gallery可見到許多傑出的藝術品。

歐洲繪畫

至於歐洲繪畫則展示於挑高的藝術中庭四周，莫內、哥雅、哈爾斯等大師作品在此展開跨世紀的藝術對話。

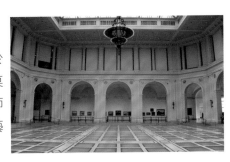

「布雜藝術」建築特色

除了館藏，布魯克林博物館的建築也相當有特色，被稱為是「布雜藝術」（Beaux-Arts），融合古羅馬、希臘建築的特色，強調對稱與雄偉，是19世紀末～20世紀初的建築流行。最具代表的要屬巴黎歌劇院，不妨比對一下，是否有幾分神似呢?!

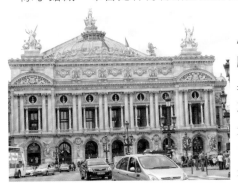

洛杉磯杭廷頓圖書館
The Huntington Library

[閱讀賞景人生至樂]

1151 Oxford Rd, San Marino, CA

亨利·杭廷頓(Henry E. Huntington)是19世紀末的美國鐵路大王，他的叔叔就是中央太平洋鐵路四巨頭之一的柯林斯·杭廷頓(Collis P. Huntington)。柯林斯去世後，亨利接收了他在鐵路界的勢力，他的太平洋電氣鐵路對大洛杉磯地區的發展起著舉足輕重的影響，同時他也投資不少地產開發，使他成為20世紀初西岸最有影響力的企業家。

亨利晚年趁著歐洲經濟蕭條之際，蒐購大量珍貴善本文獻與藝術品，並在他過世之後的1928年，將其收藏連同豪宅開放給大眾參觀。

整個圖書館的範圍廣達207英畝，包括1棟圖書館、4間美術館，和120英畝的花園及植物園。圖書館中收藏超過六百萬冊珍本古籍與手稿，大多為英美文學和史學著作，許多已有五、六百年歷史。

絕大多數收藏僅供學術研究之用，一般人只能從門窗後面窺其書背，不過館方也將幾本特別珍貴的善本公開展示。至於占地遼闊的植物園，共分14個主題園區，最有名的是日式花園、禪園、玫瑰園、仙人掌溫室，與號稱全美最大中式古典園林的流芳園。

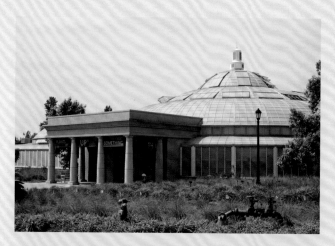

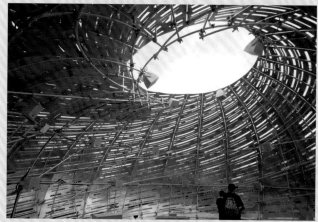

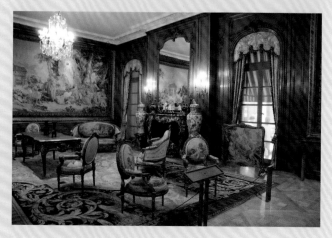

圖書館展覽廳
Library Exhibits Hall

　　這裡展出的都是震古爍今的曠世文本，包括梭羅《湖濱散記》的初稿、莎士比亞劇本的首刷版等。光是能親眼看到這些典藏，就足以值回票價。

　　圖書館中還有一部收藏已久的明代典籍，捐贈者的父親在清朝末年到中國傳教，在庚子拳亂的大火中搶救一本古書並帶回美國，但他一直不知這到底是什麼書籍。直到近年，一位在圖書館工作的華裔學者發覺這本書可能大有來頭，經過考查研究，終於在2015年證實就是八國聯軍時失散的部分《永樂大典》，成為該年最令學術界雀躍的大事。

《古騰堡聖經》 Gutenberg Bible

　　1455年古騰堡以他發明的印刷機印製了第一批聖經，從此書籍不再需要漫長的抄寫，而書本普及的結果，知識也不再被少數階級所壟斷，並進而引發宗教革命、啟蒙運動與各種思潮的誕生，最後更連帶改變東方世界的發展脈絡。而此地展出的這本聖經，就是《古騰堡聖經》首刷版中的其中一本。

移民教戰守則

　　這是加州第一位華人律師洪耀宗，於1930年為新移民所準備的「考前猜題」，上面詳列移民官可能會問的問題，以及相對的應答技巧。

《美國鳥類圖鑑》 The Birds of America

　　由美國畫家兼博物學家奧杜邦所繪製的鳥類圖鑑，出版於1820~30年代，書中鳥類以1:1的比例呈現，使得這本書的尺寸出奇的大。此書畫風精緻，對後世鳥類及生態研究也有著無比貢獻，因而被視為「美國國寶」。

《坎特伯里故事集》 The Canterbury Tales

　　坎特伯里故事集是英國詩人喬叟大約在1386年所著，是中世紀歐洲非常重要的詩歌故事文本。這本以泥金裝飾的精緻手抄本，名為埃爾斯米爾手抄本（Ellesmere manuscript），抄寫於15世紀初，是坎特伯里故事最著名的初期手抄版本。

傑克倫敦《白牙》手稿
Jack London's White Fang

　　《白牙》是當代美國文學的經典之一，描述半狼半狗的主角歷盡艱辛最終找到歸宿的故事。傑克倫敦當初只花了三個多月便完成了這部名作，而其手寫稿就收藏在這裡。

《獨立宣言》 Declaration of Independence

　　1776年7月4日，在費城召開的大陸會議決定與英王喬治三世決裂，各州代表簽署宣言後，當晚就送到附近的John Dunlap印刷廠印製，傳送到各州。據說當時一共印了近兩百份，但目前僅留存25份，杭廷頓的這份便是其中之一。

杭廷頓藝廊
Huntington Art Gallery

　　這裡展示18世紀的英國肖像畫與法國家具，而豪宅當年的內部裝潢，也是參觀重點之一。鎮館之寶是由英國宮廷畫家根茲巴羅(Thomas Gainsborough)所繪的《藍衣少年》(The Blue Boy)，以及湯瑪士勞倫斯(Thomas Lawrence)所繪的《粉紅女孩》(Pinkie)，因此不少好事者將它們配對，成為美國有名的名畫伴侶。

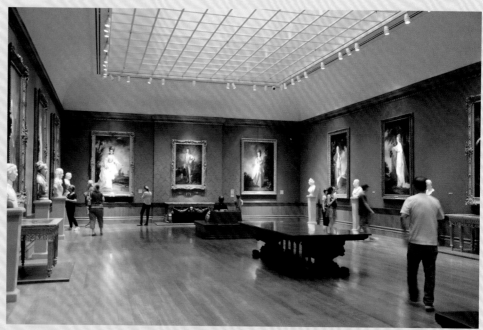

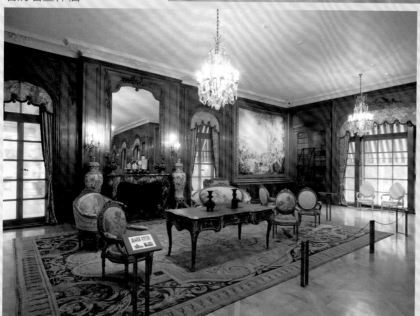

《藍衣少年》
The Blue Boy

　　這是18世紀英國宮廷畫家根茲巴羅最出名的作品，畫中男孩可能是一位五金富商的兒子，而他也是這幅畫的最初持有者。

　　根茲巴羅師承肖像畫大師范戴克，這幅畫可看出他完全傳承到范戴克的精髓，無論筆法用色、人物神情、服裝細節，都是大師級水準。

《粉紅女孩》 Pinkie

　　由湯瑪士勞倫斯(Thomas Lawrence)繪於1794年，他是英國著名的肖像畫家。畫中女孩名叫Sarah，是牙買加殖民地主的小女兒，11歲時由於搬到英國，祖母思孫心切，她的母親於是委託勞倫斯替她畫下這幅肖像。令人難過的是，Sarah第二年就因病去世。這幅畫被擺放在藍衣少年正對面，因此不少好事者將它們配對，成為美國有名的名畫伴侶。

科學史展覽廳
Dibner Hall of the History of Science

與圖書館展覽廳位於同一棟建築的，還有間科學史展覽廳，展示歷代在科學、生物學、天文學方面的重要文獻與著作，包括牛頓在1687年出版的《自然哲學的數學原理》、笛卡兒在1637年出版的《方法論》、湯姆斯萊特發表於1750年的宇宙起源假說等。

史考特藝廊
Scott Art Gallery

史考特藝廊展示的是19、20世紀的美國藝術，館藏大多是在1979年時由史考特基金會捐贈而來，著名作品包括瑪麗卡薩特(Mary Cassatt)的《床上早餐》(Breakfast in Bed)、約翰科普里(John Singleton Copley)的《魏斯騰兄弟》(The Western Brothers)與哈里特霍斯默(Harriet Goodhue Hosmer)的《戴著鎖鏈的芝諾比亞》(Zenobia in Chains)等。

中國庭園(流芳園)
Chinese Garden

流芳之名來自曹植《洛神賦》中的一句：「步蘅薄而流芳」，同時也呼應了明代山水畫家「李流芳」之名。

這座園林廣達四英畝，且仍在擴建當中，其工匠與設計師皆來自中國蘇州，佇立湖畔的太湖奇石，也是從蘇州運來。這裡從亭台樓閣、花窗雕樑，到瀑布流水、植栽造景，無不體現中國式的哲學與美感，是美國最著名的中國園林。

玫瑰園
Rose Garden

玫瑰是亨利之妻Arabella的最愛，因此這裡早在1908年就有了一座玫瑰花園。今日的玫瑰園面積約三英畝，種植了三千多株玫瑰，拜加州的溫和氣候所賜，每年約從3月下旬開始，一直到感恩節前後，都能看到不同品種的花卉輪番綻放。

園內有個愛神丘比特與祂的青年俘虜的雕塑，據信是18世紀的法國藝術作品。而在玫瑰園旁，還有間英國茶館，許多人專程前來享用正統英式下午茶，不過由於非常熱門，最好事先訂位。

日本庭園
Japanese Garden

開放於1928年的日本庭園，擁有最道地的日本情調，包括月橋、錦鯉池、枯山水、禪園、盆栽等，許多甚至是遠從日本運來。像是園中的日式主屋就是在1904年建於日本，不少建築細節為美國學者展現了寶貴範例；而作茶道示範的茶屋也是在京都興建，甚至2010年還整棟送回日本整修。

紐西蘭 · 威靈頓

紐西蘭蒂帕帕博物館
Te Papa Tongarewa (Museum of New Zealand)

[知性充沛的主題樂園]

55 Cable Street, Wellington

毛利名Te Papa Tongarewa」的意思是「我們的地方」，這座花了紐幣約三億一千七百萬元興建的國家博物館，在1988年開幕的頭一年，立刻吸引了兩百萬名遊客參觀。以指紋為其代表圖像，蒂帕帕要讓參觀者認識的是紐西蘭這個國家，包括它的過去、現在以及未來，透過各種媒介來向參觀者介紹紐國歷史、生態環境和居住的人民。

與其說蒂帕帕是間博物館，其實更像是極富知識性的主題樂園，這在20年前可是徹底顛覆所有人對國家博物館的想像。譬如最具人氣的「Our Space」，就是個虛擬實境的感官劇場，利用會大幅搖晃的座椅和不同主題的影片，帶領遊客上山下海、穿梭世界。

另一個必看的是位於第2層展廳的大魷魚標本，這隻魷魚長達4.2公尺，重達495公斤，於2007年在南極海域捕獲，簡直就是電影裡的大海怪！其他亮點還包括感受火山爆發的「地震房」、展示紐西蘭獨特物種的「山海相連」、毛利原住民的雕刻與大會館、布里頓V型1000摩托車等，大部分展覽都有互動式的體驗。

印度・清奈(馬德拉斯)

清奈政府博物館
Government Museum, Chennai

[五大展館包羅萬象]

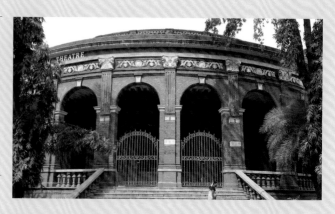

政府博物館是塔米爾納度邦收藏最豐富的博物館，博物館坐落於英國人18世紀所蓋的「眾神殿建築群」(Pantheon Complex)中，不同主題的展品分別陳列在不同展館，包括主展館（考古學、動物學、植物學、地質學、人類學、古代貨幣）、青銅館、兒童博物館、國家美術館，及當代美術館等5個展館。

超過三萬件收藏，從化石到岩石、從書籍到雕刻、從錢幣到銅器，博物館的陳列可說是五花八門。

 MAP
 WEB

 Pantheon Road, Egmore, Chennai (Madras)

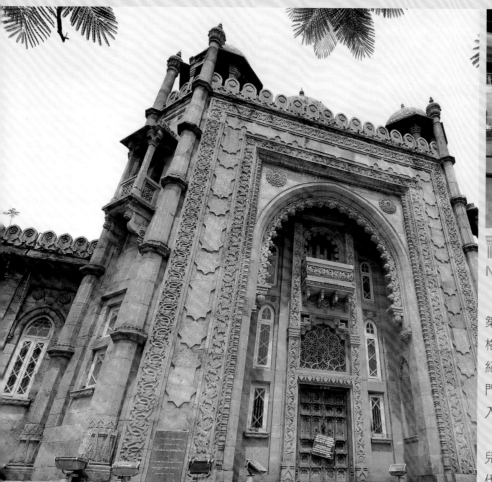

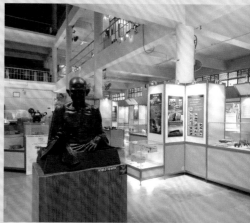

國家美術館
National Art Gallery

國家美術館是博物館最美麗的建築，屬於新蒙兀兒式(Neo-Mughal)風格，建於1909年，過去曾是維多利亞紀念堂(Victoria Memorial Hall)，其大門仿自法特普希克里(Fatehpur Sikri)的入口大門。

至於在國家美術館左右兩側分別是兒童博物館(Children's Museum)和當代美術館(Contemporary Art Gallery)

🏛 青銅館
Bronze Gallery

　　這裡收藏了南印度最好的青銅器，展品約七百件，年代大致從9到13世紀，充分反映出帕拉瓦(Pallava)到科拉時代(Chola)精緻的印度教神像藝術。其中以一尊濕婆神和帕爾瓦蒂(Parvati)雌雄同體的化身，以及數尊那吒羅闍(Nataraja，四隻手臂的跳舞濕婆神)最令人印象深刻。

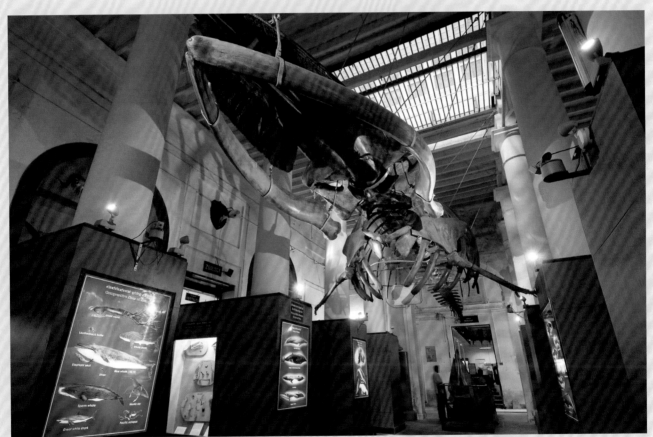

🏛 主展館
Main Building

　　收藏類型最為複雜，在「考古學」陳列室裡，主要都是南印度不同時代的雕刻和寺廟藝術，包括Chola、Vijayanagar、Hoysala、Chalukya各個年代，其中與佛教藝術相關的古董就高達一千五百多件。

　　與自然史相關的陳列也很精采，各種動物、植物、鳥類及岩石標本，占據了主展館大半面積，其中最引人矚目的就是長18.5公尺的鯨魚骨骸，以及那高達3.4公尺的印度象骨標本。

國家圖書館出版品預行編目資料

世界博物館 / 朱月華, 墨刻編輯部作. --
初版. -- 臺北市 : 墨刻出版 : 家庭傳媒城
邦分公司發行, 2019.12
432面 ;21×28公分. -- (Theme ; 43)
ISBN 978-986-289-499-6(平裝). --

1.博物館

069.8 108018811

作者
朱月華・墨刻編輯部
攝影
墨刻攝影組
主編
朱月華
美術設計
李英娟
特約美術設計
Craig・呂昀禾・陳怡嫺
封面美術設計
李英娟

發行人
何飛鵬
PCH集團生活旅遊事業總經理暨墨刻出版社長
李淑霞
總編輯
汪雨菁
行銷企畫經理
呂妙君

出版公司
墨刻出版股份有限公司
地址:台北市104民生東路二段141號9樓
電話:886-2-2500-7008 傳真:886-2-2500-7796
E-mail : mook_service@cph.com.tw
讀者服務:readerservice@cph.com.tw
墨刻官網:www.mook.com.tw

發行公司
英屬蓋曼群島商家庭傳媒股份有限公司城邦分公司
地址:台北市104民生東路二段141號2樓
電話:886-2-2500-7718 886-2-2500-7719
傳真:886-2-2500-1990 886-2-2500-1991
城邦讀書花園:www.cite.com.tw
劃撥:19863813
戶名:書虫股份有限公司

香港發行所
城邦(香港)出版集團有限公司
地址:香港灣仔駱克道193號東超商業中心1樓
電話:852-2508-6231
傳真:852-2578-9337

製版・印刷
凱林彩印股份有限公司

經銷商
誠品股份有限公司・聯合發行股份有限公司
金世盟實業股份有限公司

城邦書號
KX0043

定價
980元

ISBN
978-986-289-499-6
2019年12月初版